U0078816

戲曲
演進史（四）

金元明北曲雜劇（下）
與明清南雜劇

曾永義／著

三民書局

目次

第拾肆章　北曲雜劇之餘勢：明初憲宗成化以前百二十年作家作品述評

引言

本書〈總論〉引錄《大明律》和《國初榜文》所制定的嚴刑峻法，說明戲曲搬演，止能「寓教於樂」，對戲曲發展產生極為不利的影響。而對於與戲曲演出極為密切關係的官妓，在太祖時代就有禁止官吏宿娼的命令，違者「罪亞殺人一等，雖遇赦，終身弗敘。」❶（明王錡《寓圃雜記》卷上）但並沒有禁止官妓侑酒唱曲。直到宣德中由於顧佐一疏，才嚴禁官妓。《萬曆野獲編‧補遺》卷三「禁歌妓」條云：

宣德中，以百僚日醉狹邪，不修職業，為左都御史顧佐奏禁，廷臣有犯者至褫職。迄今不改。好事者以為太平缺陷。❷

又崔銑《後渠雜識》云：

❶〔明〕王錡著，張德信點校：《寓圃雜記》（北京：中華書局，一九八四年），卷上，頁七。

❷〔明〕沈德符：《萬曆野獲編‧補遺》卷三，頁九〇〇。

宣德初許臣僚燕樂，歌妓滿前，紀綱為之不振。朝廷以顧公為都御史，禁用歌妓，糾正百僚，朝綱大振。天下想望其風采，元勳貴戚俱憚之。陝西布政司周景貪淫無度，公詣（此字疑誤）欲除之，累置之法。

上累釋之，不能伸其激濁之志。❸

根據清徐開仁《明名臣言行錄》，顧佐奏禁是在宣德三年（一四二八），沈德符寫《萬曆野獲編・補遺》時是在萬曆四十七年（一六一九），猶說「迄今不改」。官員宴會禁用官妓，對於戲劇的發展自是很嚴重的打擊，也因此，席間用變童「小唱」及演劇用變童「妝旦」，就應運而生了。❹又何良俊《曲論》云：

祖宗開國，尊崇儒術，士大夫恥留心辭曲，雜劇與舊戲文本皆不傳，世人不得盡見。雖教坊有能搬演者，然古調既不諧於俗耳，南人又不知北音，聽者既不喜，則習者亦漸少，而《西廂》《琵琶記》傳刻偶多，世皆快覩，故其所知者，獨此二家。❺

因為改朝換代，士大夫的風氣也跟著轉變，元代加在士大夫身上的許多束縛，至此既已解除，科舉又為最佳的進身之階，則恥留心戲曲，雜劇與舊戲文本子漸至不傳是自然的現象。何良俊所謂北雜劇不為人所欣賞，那是當時嘉靖年間的情形；若明初，人們還是習於以北雜劇來娛樂。但是他所說的「祖宗開國，尊崇儒術，士大夫恥留心辭曲。」卻正說明了明初戲曲有名氏作家絕少的重要原因之一。有了這三點原因，再加上英宗不喜好戲曲，那麼明初百二十年（憲宗成化以前），有名氏作家雜劇作者只有由元入明的十六子和宣德間的寧周二王。英宗正統四年（一四三九）周憲王去世後，直到憲宗成化末（一四八七）五十年間，北劇沒有一個有名氏作家，

❸〔明〕崔銑：《後渠雜識》，《中國野史集成》第三七冊（四川：巴蜀書社，一九九三年），頁二七六。

❹見〔明〕沈德符：《萬曆野獲編》，卷二四，〈小唱〉〈男色之靡〉，頁六二一─六二三；卷二五，〈南北散套〉，頁六四○。

❺〔明〕何良俊：《曲論》，《中國古典戲曲論著集成》第四冊，頁六。

就是南戲也只有一位作《伍倫全備記》的丘濬，也就不足怪了。

《太和正音譜・古今群英樂府格勢》列「國朝一十六人」，即所謂明初十六子。他們是王子一、劉東生、王文昌、谷子敬、藍楚芳、陳克明、李唐賓、穆仲義、湯舜民、賈仲明、楊景言、蘇復、楊彥華、楊文奎、夏均政、唐以初。其中王（文昌）、藍、陳、穆、蘇、夏及楊彥華七人，非但沒有作品傳世，連著作目錄也沒有。另外《錄鬼簿續編》列舉鍾繼先等七十一人，其中有作品傳世或存目者，除去和十六子重複的，還有須子壽、金文質、陳伯將、陶國瑛、李時英、邾仲誼、丁埜夫、汪元亨、羅貫中、鍾繼先等十人。鍾繼先就是著《錄鬼簿》的鍾嗣成，他是元至順間人。其他大概都是由元人入明的「勝國遺民」。在《也是園書目》中，尚有黃元吉作元明間人，而其《流星馬》一劇尾聲末句作「都慶賀一統江山大明國」，可見此劇是入明之後的作品。由於他們都是由元入明，所以無論體製或風格，大抵都能遵守元人的科範，不失元人的韻味。但是，由於時代的改變，戲劇禁令限制，以及樂戶的遍布，在內容方面自然偏重於神仙道化和煙花粉黛；像元雜劇之描寫社會人情的，除了高茂卿的《兩團圓》外，未見第二本；至於公案綠林諸劇，更幾乎絕跡。在文字方面，王子一、劉兌、谷子敬、賈仲明、李唐賓、楊訥等都走王實甫、馬致遠的途徑，以雅麗見長，王、谷、楊三家確有可觀，其他則非庸即弱；高茂卿、劉君錫、黃元吉三家頗得關漢卿、高文秀本色質樸的功夫，但無論綺麗、本色，其俊拔之氣已自不如鼎盛之際的元人風貌。而在體製方面，賈仲明《昇仙夢》之用合套，楊景賢《西遊記》套式之異乎常格，以及其平仄格律之與元人不同，都已顯示出逾越羈縻，脫軌而出的徵兆了。

寧周二王以宗藩提倡雜劇，對於雜劇的復興有很大的功勞。寧獻王《太和正音譜》更給北曲立下了規範，從那僅存的兩本雜劇看來，皆不失元人矩矱，而且文字相當可觀。署名他所著的《太和正音譜》頗有鄙薄娼夫作家之論，已見前文；他簡直將戲曲宣布成貴族、文士的特權和私有物，明代北曲雜劇也因此走上貴族化、文

士化的途徑，其內容和感情也和民間脫節。

周憲王著有《誠齋雜劇》三十一種，俱存。著作之多除了元代的關漢卿和高文秀，無人可以比擬，若以現存作品來說，則其數量之多是元明第一了。他的作品既多，音律諧美，方面又廣，文字且有「金元風味」，更重要的是在體製和排場藝術上都有相當大的變化和改進，此後的作者每從他得到了啟示和發展。因此，他在元明雜劇史上，可以說居於樞紐的地位。在他之前，雜劇不失元人本質；在他之後，雜劇逐漸染上明人的氣息，終於形成獨特的精神面貌。他的重要性是可以大書特書的。

《也是園古今雜劇》中有近百種的無名氏雜劇，其時代有些可以由劇本內容和體製來斷定，但無法推測的尚有不少，學者大抵以為係屬元明間作品。《古今雜劇》中另有十七本教坊編演的雜劇，經著者考訂，大多數是成化年間的作品。它們的體製大體遵守元人科範，文字則由於多數出自內府伶工之手，往往庸劣不足觀，但是像《八仙過海》、《鬧鍾馗》、《鎖白猿》、《桃符記》、《風月南牢記》、《勘金環》諸劇則皆不失為明劇中的佳品。

以上是明初百二十年間北曲雜劇的概略，以下述評其名家名作。其作家生平可考者不多者，則討論重點在作品。而因為周憲王實為北曲雜劇一大家，居樞紐地位，作品流傳之多又為元明之最，故別出一章評論；因之本章探討之「北曲雜劇」之餘勢分四節：一、明初十六子，二、寧憲王及其他諸家，三、教坊劇，四、無名氏雜劇。然而明中葉以後至有清一代創作北曲雜劇者亦略有其人，則以〈北曲雜劇的尾聲〉附論於末；如此合金元么末、雜劇，以見整個北曲雜劇之發展脈絡。

一、明初十六子

(一)王子一

王子一，名、號、籍貫、生平事蹟俱不詳。《太和正音譜》收有他的散曲五支，可以看出他的懷抱。

嗟予學問疏，羨君懷抱好。目前事業付醺醄，身後功名從落魄。想當日、錦衣花帽，鑄金蹄、都買鳳凰簫。（【醋葫蘆】）

編排籬落，閒地栽蔬，臨池詠草。黃庭罷、細和離騷。靜向芸窗運兔毫。不強如另巍巍、邁險凌高。丹宵搏鳳，碧水屠龍，黑海逮鰲。（【逍遙樂】）

得寬，且盤桓；袖著手誰彈貢禹冠。興亡盡入漁樵斷。把將軍素書休戢。春秋謾將王霸纂，請先生史筆休援。（【調笑令】）

無世累、爭長競短，有家常、奉喜承歡。粗衣糲食飽又暖。一簇簇、一攢攢，團欒。（【禿廝兒】）

愛的是短牆外、山環翠巒，喜的是小橋下、溪流錦湍。倚閣了、雲窗月館，收拾向、煙村霧瞳。（【金蕉葉】）[6]

看樣子王子一早年也有一段「錦衣花帽、鑄金蹄、買鳳凰簫」的歲月。後來大概遇到挫折就消極起來，落魄之

[6] 〔明〕朱權：《太和正音譜》，《中國古典戲曲論著集成》第三冊，頁一八七—一八八、一八六、一七五—一七六、一七四。

餘，不免在酕醄中討生活。慢慢的也看開了，覺得生命只要舒適就可以，因此「編排籬落，關地栽蔬」，粗衣糲食，既飽且暖，「愛的是短牆外山環翠巒，喜的是小橋下、溪流錦湍。」閒時在芸窗之前運運兔毫，與家人話話家常，一點俗累也沒有。在這種境況之下，他對於古今興亡和那「丹宵搏鳳、碧水屠龍、黑海逮鼇」「另巍巍、邁險凌高」的事業功名之士，就覺得無聊了。他的雜劇只存《誤入天台》一種，其他《鶯燕蜂蝶》、《楚台雲》、《海棠風》三種俱已散佚。

《誤入天台》係根據《列仙傳》演晉劉晨、阮肇入山採藥，遇仙女於桃源洞中，結為配偶事。首折敘對時世之懷抱與隱居之樂，次折寫與仙女相見之歡，楔子演思歸送別，三折述返回故里，感人事滄桑；鄭廷玉《忍字記》第四折寫劉均佐返家已隔三世，關目與此略同。四折敘仙蹤杳渺，重尋無處，惆悵欲投崖自殺，幸得太白金星指引，得與仙女重會。事既有所本，關目尚稱自然，惜排場稍嫌平板。又以太白金星始終作合其間，先把關目講明，不免使觀閱者失去神奇之感，而以團圓收場也不免落入俗套；倘能以惆悵低迴結束全篇，似更有餘味。

《太和正音譜》以王子一為明初十六子之首，稱其作品風格「如長鯨飲海」，又說：「風神蒼古，才思奇瑰，如漢庭老吏判辭，不容一字增減，老作！老作！其高處如披琅玕而叫閶闔者也。」❼真是推崇備至。且舉幾支曲子來看看：

一上天台石徑滑，踐翠霞，則見這竹籬茅舍兩三家。聽得那夕陽杜宇啼聲煞，這些時春風桃李花開罷。我雖不伴長沮、事耦耕，學鴟夷、理釣槎，常則是杖頭三百青錢挂，抵多少坐三日、縣官衙。（【油葫蘆】）

六

去去山無盡，行行路轉差。則為那白雲漸漸迷高下，不由咱寸心悄悄擔驚怕。見一個村翁遠遠來迎迓。我這裡為迷山路問樵夫，抵多少因過竹院逢僧話。（【寄生草么】）⑧

吳梅《古今名劇選‧誤入桃源跋》謂「通本詞藻濃麗，與元詞以本色見長者不同，文氣稍薄，此亦氣運使然，非古今人之智慧不齊也。」⑨青木正兒《中國近世戲曲史》則謂「曲辭之端莊流麗，具有元馬致遠之風格。此一點，當可冠其他諸人之作。」⑩從右引二曲看來，青木氏的話說得較為中肯，其音調瀏亮，文采煥然，自有清芬異趣拂拂其間。馬致遠也有《劉阮誤入桃花源》一劇，未知子一是否直接承襲他的衣缽。在歌詠隱居閒適之樂外，子一也流露出他對於現實的憤慨。

並不想有軒車、有駟馬。我則願無根椽、無片瓦。出來的一品職、千鍾祿，那裡有六韜書、三略法。他都是井中蛙，妄稱尊大。比周公不握髮，比陳蕃不下榻。空結實，花木瓜；費琢磨，水晶塔，斗筲器，不久乏；空一帶江山江山如畫，止不過飯囊飯囊衣架，塞滿長安亂似麻。每日家、出入公衙，省院行踏；大纛高牙，宰相頭搭。人物不撐達，服色倒奢華，心行更奸猾，舉止少謙洽。紛紛擾擾由他，多多少少欺咱；言言語語參雜，是是非非交加。因此上不事王侯，不求聞達，隱姓埋名做莊家，學耕稼。（【青哥兒】）⑪

⑧〔明〕王子一：《劉晨阮肇誤入桃源》，收入陳萬鼐主編：《全明雜劇》第二冊（臺北：鼎文書局，一九七九年據新鐫古今名劇合選柳枝集本影印），頁六七、七〇。

⑨蔡毅編著：《中國古典戲曲序跋彙編》（濟南：齊魯書社，一九六五年），頁八〇七。

⑩〔日〕青木正兒原著，王古魯譯著，蔡毅校訂：《中國近世戲曲史》（北京：中華書局，二〇一〇年），頁一〇〇。

⑪〔明〕王子一：《劉晨阮肇誤入桃源》，收入陳萬鼐主編：《全明雜劇》第二冊，頁七二—七三。

這裡寫的雖然是劉晨所以「不事王侯，不求聞達」，甘心「隱姓埋名做莊家，學耕稼」的原因，其實是子一不滿

現實所發洩出來的一肚子牢騷，其激昂慷慨雖尚比不上馬致遠的《薦福碑》，而痛快淋漓則與宮天挺的《范張雞

黍》相彷彿。我們將前面所引的五支散曲來和這兩支曲子參閱，更可以看出子一是一個頗有骨氣的潦倒文人。

本劇佳曲極多，大抵俊拔遒麗，絕無明人晦澀飣餖之習。孟稱舜《柳枝集》評云：「此劇有悲憤語、淒涼語，

然語氣自是秀逸清麗，不得以粗雄目之。」⑫明初十六子除谷子敬外是無人可與比擬的。

《詞林摘豔》卷三錄有子一中呂【粉蝶兒】散套，題「十面埋伏」，詠楚漢相爭，垓下之圍，氣勢極為雄

渾，所謂「長鯨飲海，風神蒼古」，可以在這裡得其神貌。卷三另錄一中呂【粉蝶兒】套，題「八仙慶壽」，卷

五又錄一雙調【新水令】套，題「紀夢」，風格清麗芊綿，與《遊天台》相似。

另外必須一提的是以劉晨、阮肇遊天台為題材的雜劇，除馬致遠、王子一外，還有汪元亨《劉晨阮肇桃源

洞》與陳伯將《晉劉阮誤入桃源》二種。因為王子一的名號籍貫生平均不詳，《錄鬼簿續編》也沒有他的名字

《續編》著錄明初作家較《正音》詳細），同時《正音譜》所著錄的劇目是「劉阮天台」，而傳本並作「誤入天

台」，所以嚴敦易《元劇斟疑》懷疑今本可能不是王子一之作。⑬鄭西諦《插圖本中國文學史》則列為汪氏之

作，其注云：「《太和正音譜》作王子一，未知孰是。」⑭他們雖然都懷疑，但拿不出有力的證據，因此我們還

是把它算作王子一的作品。

⑫ 〔明〕王子一著，〔明〕孟稱舜評點：《誤入桃源》，收入《古本戲曲叢刊四集》（上海：商務印書館，一九五八年據上海圖書館藏明崇禎刊本孟稱舜編《古今名劇合選》第六冊影印），頁一。

⑬ 詳參嚴敦易：《元劇斟疑》（北京：中華書局，一九六〇年），頁四二八—四三三。

⑭ 鄭振鐸：《插圖本中國文學史》（北京：人民文學出版社，一九八二年），頁七七〇。

(二)劉兌

劉兌，字東生。生平事蹟不詳。江都丘汝乘〈嬌紅記序〉末署「宣德乙卯二月既望日」，中云：「越人東生劉先生，待予以忘年之交。一日過顧，示以茲編，繼索為序。」⑮據此知道他是浙江人。宣德乙卯（十年）當西元一四三五年，去洪武元年（一三六八）已六十六年，那時東生還在人間，可見必享高壽。其雜劇作品可考者二種，《嬌紅記》二本尚存，《世間配偶》一本僅存曲文。

《嬌紅記》上下卷二本共八折，算是長篇之作。「嬌紅」是指女主角王嬌娘和侍女飛紅，敘申純與嬌娘戀愛經過，根據元宋梅洞《嬌紅傳》敷演而成。東生對於關目的處理，除了將悲劇改成喜劇，令金童玉女下凡的男女主角婚配團圓回歸仙界外，幾乎依樣畫葫蘆的把《嬌紅傳》所有的情節完全搬進去，甚至連小說中許許多多的詩詞也不肯捨棄。如此八折之中而必欲網羅所有的情節，乃不得不用冗長的賓白來補述顛末，同時一意寫嬌娘與申生兩人的癡情，不令飛紅活躍，因之不但關目煩冗蕪雜，即排場亦平板無生氣；無論場上案頭，都教人困頓欲眠。青木正兒謂其「手段最為庸劣，斷非佳作。」⑯我們若把《嬌紅傳》與《嬌紅記》對看，更可以看出東生簡直是個笨伯。譬如《嬌紅傳》寫嬌娘與申生因飛紅的一闋詞而引起誤會，「嬌曰：『此飛紅詞也』，君自彼得之，何必詐妾？』」描摩聲口非常活潑傳神，可是《嬌紅記》卻把它改成這的樣句子：「這詞是飛紅做的，你怎麼說道是我做的？」其神情語態完全走樣，呆板得毫無韻味可言。東生寫作《嬌紅記》幾乎全是用這種「庸

⑮ 劉兌：《金童玉女嬌紅記》，收入陳萬鼐主編：《全明雜劇》第二冊（臺北：鼎文書局，一九七九年據金陵積德堂本影印），頁一一三。

⑯ 〔日〕青木正兒原著，王古魯譯著，蔡毅校訂：《中國近世戲曲史》，頁一〇四。

劣」的手法，因此不僅原作的好處不能保留，而且點金成鐵了。

《太和正音譜》評論明初十六子，置東生於第二，稱其風格「如海嶠雲霞」⓱，並說：「鎔意鑄詞，無纖

翳塵俗之氣，迥出人一頭地，可與王實甫輩並驅，藹然見於言意之表，非苟作者，宜列高選。」丘汝乘的〈嬌

紅記序〉說：「展而讀之，一唱三歎，鏗乎金石，燦乎文錦也。夙以浙者，於斯見矣！可覺□哉！於戲！是詞

所能，非褐寬博也。必沉潛音律，厭飫絲竹，抵其極者，非東生孰能任歟！且夫其詞之才，朱絃翠管，不足以

盡其華；聯珠駢玉，不足以似其美；月夕風宵，不足以□其清；倒峽奔流，不足以壯其勢。悲若己懷，懂若己

出，釣深彰德，宛極事態，靡靡盡於是矣。白居易有云：『元微之能遣人室中事』，東生良及矣。李漑之嘗題

〈崔張傳〉曰：『安得斯人復生，相與弄琴舉酌，逝西江之水，酹長安之月，□括巫山一夜秋，風流未必下□

人也。』余謂劉先生誠能盡其美矣。」

甫並驅。現在引錄《嬌紅記》中四支曲子，加以討論。

⓲朱權和丘汝乘都把劉東生推崇得這麼高，而且朱權還認為可以和王實

廝摚定煖玉嬌香的解語花，我趁他困騰騰細覷咱，越風流越俊煞。金釵兒鬢下壓，脂粉不須搽。是一個丹青

描下的美人圖畫。畫兒上畫的只是假。（【錦征袍】）

悄悄感愛攢著黛眉，兩點兒遠山尖橫暮碧；氣氳氳的紅了面皮，恰似兩朵桃花初破蕊。一味對著人慘綠紅意，

是誰曾、惱犯著你？又沒甚風情弊，我其實猜著這團圖謎。（【古鮑老】）

若閑愁遊絲落絮中，催別恨斜陽芳樹底，說相思流不盡、金塘水，似這後園中花亭，畫靜無人到，煞強如繡

閣裡翠被，春寒有夢知。恰今日重相會。未受用齊眉舉案，又謫量、執手臨歧。（【耍孩兒么】）

⓱〔明〕朱權：《太和正音譜》，《中國古典戲曲論著集成》第三冊，頁二二一。

⓲〔明〕劉兌：《金童玉女嬌紅記》，收入陳萬鼐主編：《全明雜劇》第二冊，頁一一三—一一六。

你說起千般恨，我擔著一擔愁。誰想道從天降這一場惡事頭？你做了三軍帥、萬戶侯，那裡不尋個好人家、俊女流。你邊廷上鎮守，兵機上慣熟；強打折、鳳凰樓，硬併上、燕鶯儔。呸！這便是你汗馬上立功勳的得志秋，你怎下得把俺這美恩情、一旦休。（【秋江送】）[19]

以上所列諸曲，【錦征袍】寫申嬌幽會；【古鮑老】寫嬌娘因飛紅詞惱怒；【耍孩兒么】寫申嬌在庭院中遊賞，行將分別；【秋江送】寫申生聽說孫都統欲強娶嬌娘。這些曲文讀來音調和諧，尚堪稱流麗柔媚，不致於沾脂粉帶膩氣，寫男女私情也頗為細緻宛轉。他走的顯然是王實甫《西廂》的路子，但他較《西廂》缺少的是表現人物鮮活的生命力，因之氣格減弱，非但沒有「海嶠雲霞」的出塵脫俗，更看不到「倒峽奔流」的壯勢。朱、丘二氏對東生未免過譽，明初十六子中，東生實尚在谷子敬、楊景言下。

《嬌紅記》在體製上有三點值得注意。一是上本楔子中用金童玉女合唱【賞花時】一支，下本首折末旦合唱一支【蔓菁菜】。另外上本第三折【出隊子】與【刮地風】諸曲並作「旦」唱，然觀其曲意，實是正末口吻，應是傳本誤刊。【賞花時】不是正曲，可以不必限定腳色獨唱，但【蔓菁菜】一曲如非誤刊，則本劇在唱法上已經突破元人科範，並非純正的「末本」了。

其次一點是插演院本有七處之多。作者之意似在用院本的滑稽或歌舞來補救雜劇的單調，這種情形在戲劇裡也還常見，如《西廂記》和《降桑椹》的《雙鬥醫》院本，南戲《錯立身》也插演院本（名目不知）。茲將本劇插演之院本列述如下：

一、院本（無名）：見上本第一折。申純初訪王通判家，以院本為家宴中餘興上演。

[19]〔明〕劉兌：《金童玉女嬌紅記》，收入陳萬鼐主編：《全明雜劇》第二冊，頁一七六—一七八、二一〇、二二五、二六〇。

二、院本《說仙法》：見上本第二折。申純遊承天寺一場中上演。

三、院本（無名）：見上本第三折。在申純遊街之一場中。

四、院本《店小二哥》：見上本第四折。在申純與王通判一同旅行之一場中演出。

五、院本（無名）：見下本第一折。在申純登第後，王通判祝賀一場中演出。

六、院本《黃丸兒》：見下本第三折。在申純臥病招醫召診者診察之一場中演出。

七、院本《師婆旦》：見下本第四折。在申純臥病招巫降神之一場中演出。

胡忌《宋金雜劇考》第四章第十三節〈嬌紅記〉所錄院本資料研究，以為院本《店小二哥》應是「打略拴搐」一類的院本，院本（第五）屬「沖撞引首」之類，院本《黃丸兒》已見《輟耕錄》，當為庸醫胡鬧的滑稽戲。院本《師婆旦》當係諸雜劇大小院本中的「師婆兒」。

第三點是次本首折用中呂而不用仙呂，這是元人所無之例。

「嬌紅記」本是個熱門題目，在東生之前有王實甫，略與同時的有湯式、金文質，稍後有沈受先，另外尚有無名氏的《鴛鴦塚》和孟稱舜的《節義鴛鴦塚嬌紅記》傳奇，其中除了《鴛鴦塚》尚有殘文外，俱已散佚不存，則東生此劇在《嬌紅記》群著中，算是碩果僅存的了。

東生另有《世間配偶》一種，《太和正音譜》列其目，《錄鬼簿續編》則未著錄，僅云：「作《月下老定世間配偶》四套，極為駢麗，傳誦人口。」既明稱為「四套」，則似乎不認其為雜劇。《詞林摘豔》選錄仙呂、正宮、雙調三套，題「皇明劉東生月下老世間配偶雜劇」。黃鍾一套，見於《雍熙樂府》，《正音譜》錄其中隻

⑳

曲，題「東生散套」，後來《北詞廣正譜》，更作「明初劉東生世間配偶雜劇」。仙呂、正宮、雙調三套是寫的春、夏、冬三季之景物，黃鍾套恰寫秋景，《世間配偶》到底是雜劇還是散套，頗難斷定。不過它守著雜劇分折聯套的規律，全由旦色主唱；但它只是分詠春、夏、秋、冬四季的夫婦生活狀態，好像沒有情節故事。周貽白有《元劇輯逸與世間配偶》一文，惜無從覓得，未知他的意見如何。 ❷

(三) 谷子敬（附論《昇仙夢》、《常椿壽》）

谷子敬，名號不詳。據《錄鬼簿續編》：「金陵人。樞密院掾史。洪武初，成源時。明《周易》，通醫道。口才捷利。樂府、隱語，盛行於世。嘗下堂而傷一足，終身有憂色，乃作【耍孩兒】樂府十四煞，以寓其意，極為工巧。」 ❷ 子敬洪武初成源時，大概因為他在元末曾做過官的緣故。下堂傷足，終身有憂色，用的是《禮記》子春傷足的典故，可見他頗具孝心。他作有雜劇五種，《枕中記》、《鬧陰司》、《借屍還魂》、《一門忠孝》四種均已散佚，現存的只有《城南柳》一種。五種中有四種和神仙鬼怪有關，也可見子敬取材的路線。

《城南柳》是敷演神仙度化樹精的故事，元代馬致遠已經有《岳陽樓》一劇。本劇可以說是《岳陽樓》的改編，因此關目架構大抵相同，但同中有異，藝術的手法子敬是後來居上的。《城南柳》首折略模仿《岳陽樓》，別出心裁的是以劍賒酒，假酒保之手砍殺柳桃精，以「去其土木形骸」。次折改《岳陽樓》之吃殘茶為柳桃奉侍洞賓飲酒，並以歌舞侑之。後桃隨洞賓出家，柳怒而追之。關目不似《岳陽樓》之荒唐，排場亦得宴賞之娛。三折洞賓化作「獨釣寒江雪」的漁翁，先寫漁人的悠閒，次寫柳求渡，再寫雪天景色，最後向柳指點路途，及

❷ 顧隨有《世間配偶》輯本，見《燕京學報》二二期（一九三七年十二月），〈元明殘劇八種〉一文。

❷ 〔明〕無名氏：《錄鬼簿續編》，《中國古典戲曲論著集成》第二冊，頁二八二。

柳見桃而怒殺之。將《岳陽樓》率爾為之的渡口一段，擴充為長套大折，層次井然，排場清新，頗有世外桃源之感。子敬剪裁去取，確是獨具慧眼。范子安《竹葉舟》第三折寫布袋和尚度脫，也化作漁翁，或許子敬此折是得到子安的啟示。四折演柳因殺桃，官府受審一段。將殺妻罪過委之於柳，並假洞賓之手殺之；而於閉目受刑，刀劍將下，令人屏氣凝神，極度緊張之際，忽地豁然開朗。判官、祇候易為神仙，排場光怪陸離，而柳亦於此時頓悟。語語精簡，步步緊湊，確能動人觀聽。《岳陽樓》則以誣告坐郭馬兒死罪，法理上頗覺不合，而在「推出去殺壞了者」之後，又由洞賓說「要我救你不救」等等話語，不止辭費，也把原來緊張的場面沖淡。《城南柳》在「柳」悟道後，緊接群仙同赴蟠桃會，以得道之「桃」奉獻金母，一面將桃的著落點明，同時以大場面收煞。其手法之高妙，比起《岳陽樓》，真是「青出於藍」。又《岳陽樓》次折與楔子間，關目的發展沒有必然的關係，三、四兩折間，其承遞也稍嫌鬆懈。《城南柳》則每折發展到最後，必伏下折開展之機，縮合處自然妥貼，結構之謹嚴，也可以說後來居上。梁廷枏《藤花亭曲話》卷二云：

元人雜劇多演呂仙度世事，疊見重出，頭面強半雷同。馬致遠之《岳陽樓》即谷子敬之《城南柳》，不惟事蹟相似，即其中關目線索亦大同小異，彼此可以移換。其第四折必於省誤之後，作列仙出場，現身指點，因將羣仙名籍數說一過，此岳伯川之《鐵拐李》、范子安之《竹葉舟》諸劇皆然，非獨《岳陽樓》、《城南柳》兩種也。㉓

《岳陽樓》和《城南柳》的關目線索固然大同小異，但若謂「彼此可移換」則不然。梁氏大概沒有仔細比較過它們的藝術手腕，所以才有這樣含糊武斷的說法。至於第四折數說群仙名籍的雷同，那是元劇的一個窠臼，《也

是園古今雜劇》中無名氏的神仙道化劇以及周憲王都不能免「俗」。

另外，和谷子敬同時，賈仲明的《昇仙夢》以及後來周憲王的《常椿壽》，其題材也和《岳陽樓》、《城南柳》相同。為了比較研究的方便，一併移到這裡討論。

《城南柳》將《岳陽樓》中的「梅」改為「桃」，《常椿壽》更將純陽子呂洞賓改為純陽子紫陽，岳伯川的《岳陽樓》改為成都錦香樓，柳樹改為椿樹，桃花改為牡丹。但《常椿壽》是一意在模仿《城南柳》的。憲王《繼母大賢》傳奇〈引〉有云：

國朝惟谷子敬所作傳奇尤為精妙，誠可望而不可及者也。❷⁴

可見憲王對於子敬甚為推重，而其模仿《城南柳》可能基於仰慕的心理。《常椿壽》首折關目之進展、排場之處理，幾全同於《城南柳》。次折於牡丹隨紫陽出家之際，椿亦悟紫陽必為神仙，乃追蹤求度，此稍異。三折紫陽化為賣花人於江上度脫椿樹。四折群仙聚會，祝賀牡丹、椿樹之入道。關目之布置較《城南柳》簡略而單純，椿之悟性敏捷，則似失草木應有的莽昧氣味，且因此使關目的發展平淡無奇，失去曲折騰挪的波瀾。且第四折的慶會，群仙雜沓，除了硬湊熱鬧外，實在沒有關目上發展的必要，而繼之以四毛女唱【道情】收場，亦嫌蛇足。

賈仲明的《昇仙夢》有意擺脫《岳陽樓》的模式，所以關目、排場的布置往往別出心裁。其第一折雖尚有《岳陽樓》氣息，但安排桃柳月下約會，土木形骸而具有人性，演成一片旖旎風光，這是突出前人的地方。其後三折皆為賈氏自運，以二、三兩折演第二度，第四折演第三度。桃柳於第二度即已省悟，但必再出以三度，看似累贅，實為加強說明塵緣之不易了結。次折前半演重陽日招致街坊宴賞，社長前來取鬧，與首折之文靜場

〔明〕朱有燉：《清河縣繼母大賢》，收入陳萬鼐主編：《全明雜劇》第三冊（臺北：鼎文書局，一九七九年據脈望館藏《古名家雜劇》本影印），頁一〇九一。

面映襯，頗能調劑冷熱。第二、三次度化，皆假於夢寐，於虛處傳神。柳春前後喊出兩聲「有殺人賊」，於是夢境結束。高潮乍然突起，又遽然直下；從極度緊張之際，猛然歸於空幻泡影。神仙道化的趣味十足。柳春第二次由夢中醒來時說：「原來是呂純陽又使這權術。」㉕兩次度化都使用同一權術，於夢中殺人，呂純陽未免「技盡於此」；但劇中演來，尚不覺重複可厭。此劇關目配搭，較上述《岳陽樓》、《城南柳》、《常椿壽》三劇為新鮮，其故除善用夢境外，在音律上亦突破元人科範，採用仙呂、中呂、越調、雙調合套，使末唱北曲，旦唱南曲，末旦有相等的分量，運筆較為自如，尤為主要的原因。元末沈和雖以南北調合腔，創始合套，但只用於散套，如《瀟湘八景》、《歡喜冤家》之類。用於雜劇當以賈仲明為嚆矢，這一點是很值得注意的。

就文字而論，四劇中當以《城南柳》為第一。馬致遠之高處在雅麗中不失勁健雄渾之氣，《岳陽樓》第一、二折頗具這種韻味，但三、四折轉用白描，非東籬所長，因此淪於平淡寡味。《城南柳》則通劇隨處牽入桃柳典故，而能天衣無縫，雅致俊逸，機趣橫生，見其才氣之俊發與運筆之精妙。

雖是箇不識字、煙波釣叟，卻做了不思凡、風月神仙。儘他世事雲千變。實丕丕林泉有分，虛飄飄鐘鼎無緣。想著那鬧吵吵、東華門外，怎迭得靜嶢嶢、西塞山前。腳蹤兒、不上凌煙，夢魂兒、則想江邊。覷了那忘生捨死的將軍過、虎豹關中。無榮有辱的朝士擁、麒麟殿前，爭如俺設憂愁沒的儂家住、鸚鵡洲邊。苟延數年。我其實怕見紅塵面。雲林邊，市朝遠。遮莫你天子呼來不上船，飲興蕭然。（【梁州第七】）

恰纔共野老、清辰飲，因此伴沙鷗、白晝眠。覺來時、怎生這釣魚船不見。這其間黃蘆岸潮平，白蘋渡水淺。不在紅蓼花新灘下，莫不在綠楊樹、古堤邊。則見那人影裡牽回棹，原來是柳陰中纜住船。（【牧羊關】）

㉕〔明〕賈仲明：《呂洞賓桃柳昇仙夢》，收入陳萬鼐主編：《全明雜劇》第三冊（臺北：鼎文書局，一九七九年據脈望館藏《古名家雜劇》本影印），頁八二八。

見一箇龐眉老叟行在前面，見一箇絕色佳人次著後肩，恰渡過芳洲早望不見。多管在竹林寺邊，桃花塢前，便趁東風、敢去不遠。（【隔尾】）

可見漫地漫天，更撲頭撲面。雪擁就浪千推，雪裁成、花六出，雪壓得、柳三眠。你這般愁風怕雪，甚的是帶雨拖煙。你索拳雙足、瞑雙目、聳雙肩。（【感皇恩】）

那搭兒別是一重天，盡都是翠柏林巒。那裡取綠楊庭院，數聲鶴唳呵！不比那箇黃鸝囀。縱有那驚俗客、雲間吠犬，須無那聒行人、風外鳴蟬。你休錯誤、做章臺路，管取你誤入武陵源，那裡有碧桃千樹都開遍。你去那叢中尋配偶，便是花裡遇神仙。（【賀新郎】）❷❻

以上諸曲都是《城南柳》第三折中的曲子。本折每支曲子都是超妙精品，字字珠璣。寫漁人悠閒逸趣，出塵超凡，沒有雕琢氣，沒有淺鄙語，幾非食人間煙火者。而以極清極麗之筆點染，色彩繽紛，如天女散花。雪天景色，小桃去處，亦極其瀟灑清綺之致。孟稱舜《柳枝集》謂【一枝花】、【梁州】諸曲「一篇漁父詞，恣情嘯傲，綽有仙風。」【牧羊關】一曲「景色妍美」，【賀新郎】一曲「絕好文字，一一湊泊得來。」❷❼李開先《詞謔》選錄本劇一、二、四折，謂「次套，谷子敬生平得意詞也。」❷❽全劇四折，讀來琳琅鏗鏘，真如「崑山片玉」❷❾，晶瑩溫潤，高爽精潔，而「機鋒銛甚，韻致冷然，一吐一咳，迴出塵外，在元人中亦為錚錚。與賈仲

❷❻〔明〕谷子敬：《呂洞賓三度城南柳》，收入陳萬鼐主編：《全明雜劇》第二冊（臺北：鼎文書局，一九七九年據脈望館藏息機子《古今雜劇選》本影印），頁三〇九－三一四。

❷❼〔明〕谷子敬著，〔明〕孟稱舜評點：《三度城南柳》，收入《古本戲曲叢刊四集》（上海：商務印書館，一九五八年據上海圖書館藏明崇禎刊本孟稱舜編《古今名劇合選》第六冊影印），頁一二、一六。

❷❽〔明〕李開先：《詞謔》，《中國古典戲曲論著集成》第三冊，頁三一〇。

明《渡金童玉女》科套略同，而填詞有天凡之別。㉚難怪憲王驚為「可望而不可及」了。

吳梅《常椿壽·跋》云：「就曲文論，首折之【油葫蘆】、【醉扶歸】，第二折之【梁州】、【牧羊關】，第三折之【倘秀才】、【呆骨朵】，皆是妙詞。凡作游仙語，不可貪襲道家言，王作妙就椿樹、牡丹發揮，便合本地風光，非憑空結撰也。」㉛《常椿壽》第一折【點絳唇】、【油葫蘆】二曲為模倣《城南柳》而來，其協魚模韻，亦與之相同。「就椿樹、牡丹發揮」和「隨處牽入桃柳典故」也是同一手法。憲王此劇模倣《城南柳》的跡象是很顯然的。

你笑我心狂蕩，我笑你春正迷。忘了你那、昔日容儀。怕不你年紀兒恰正青春，子你那根科兒十分舊矣。你子待戀花枝、新富貴，全不知思慕景、老相識。可知你椿木性、難分解，到不如牡丹花、先綻蕊。（【牧羊關】）

我恰繞載花船，來到這菰蒲岸東，見一個龐眉叟、引定個風流女童。他道是勾引春光泛落紅。他道是有來尋的呵！只來在、蓬島畔，相會向、大羅中。知他是我癡呆耶、你懵懂。（【倘秀才】）㉜

《常椿壽》並非憲王佳作，如果《誠齋雜劇》三十一種大都如此，憲王在明雜劇中的地位就要另行評價了。

㉙〔明〕朱權：《太和正音譜》，《中國古典戲曲論著集成》第三冊，頁二二一。

㉚〔明〕谷子敬著，〔明〕孟稱舜評點：《三度城南柳》，收入《古本戲曲叢刊四集》，頁一。

㉛蔡毅編著：《中國古典戲曲序跋彙編》，頁八五○。

㉜〔明〕朱有燉：《紫陽仙三度常椿壽》，收入陳萬鼐主編：《全明雜劇》第三冊（臺北：鼎文書局，一九七九年據脈望館藏古名家雜劇本影印），頁一四一五—一四一六、一四二二。

《昇仙夢》，王季烈《孤本元明雜劇提要》譽為「曲文清麗，可誦可歌；後之《誠齋樂府》，及內廷供奉諸

神仙劇，大都脫胎於此。」㉝《誠齋樂府》及內廷供奉諸神仙劇，無論風格手法都和《昇仙夢》不甚相侔，王

氏這句話是沒什麼根據的。至於「曲文清麗」，就第三折來觀察，尚可當之無愧，若首折則「惰氣瀰漫」，不只

「麗」談不上，兼覺板滯庸俗，其二、四折也不過平整而已，並沒什麼動人的句子。

夕陽古道，客旅人稀，老樹槎枒。一林紅葉，三徑黃花。看了那高低禾黍，紛紛桑共麻。俺則為功名牽掛，

今日個背井離鄉，幾時得任滿還家。（【紫花兒序】）

你道是功名牽掛，早過了夕陽下，一帶雲山似圖畫。眼巴巴，幾時得到京華。過山遙路遠怎去他，教我心驚

膽顫怕。如今容顏瘦，到不如受辛勤、還家罷。我如今力困筋乏。（南【訴衷腸】）㉞

以上兩曲雖不如《太和正音譜》所說「錦幃瓊筵」那樣的富貴華麗，但「清麗」兩字是恰如其分的。可惜全劇

四折挑不出幾支這樣的曲子來。所以，《昇仙夢》的勝處在排場、關目而不在曲文。

總上所論，《岳陽樓》關目、排場欠妥，文字亦未能始終不懈，瑕瑜互見，未臻完美。《昇仙夢》關目能別

出心裁，排場亦有可觀，惜文字未能相稱。《城南柳》結構模仿《岳陽樓》，而獨運機杼處，均能出奇制勝，非

常謹嚴妥貼。其文字尤神妙，元明仙佛度化劇中，堪稱巨擘。子敬雖僅此一劇傳世，戲曲史上自有其一席地位。

憲王好將舊作翻新，往往超越前人；可是《常椿壽》之於《城南柳》，無論結構、文字均有不及。蓋子敬已極其

「精妙」，後人惟「可望」而欣賞品味之，若欲強行仿效，必「不可及也」。李白見崔顥題黃鶴樓詩而擱筆，則

憲王此劇似難免於浪費筆墨之譏了。

㉝ 〔清〕王季烈：《孤本元明雜劇提要》（臺北：臺灣商務印書館，一九七一年），頁一二一。

㉞ 〔明〕賈仲明：《呂洞賓桃柳昇仙夢》，收入陳萬鼐主編：《全明雜劇》第三冊，頁八一八—八一九。

㈣楊訥

楊訥，原名暹，字景賢（《太和正音譜》作景言），號汝齋，蒙古人，家於錢塘，因從姊夫楊鎮撫，人以楊姓稱之。善琵琶，所製戲曲，出人頭地。好戲謔，尤工於隱語。明永樂初，特重語禁，召訥入直宮中，以備顧問。與賈仲明甚友善，交五十年，後卒於金陵。㉟湯舜民有雙調【夜行船】套「送景賢回武林」，由此可見景賢與舜民交情頗厚。而套中所說：「酒中遇仙，詩中悟禪；有情燕子樓，無意翰林院。」㊱正是景賢的為人。他大概是個在歌場舞榭中浪蕩的才子，永樂中人直禁中，應當是他得意的日子，可惜他這時已經年老了。他著有雜劇十八種，十六子中，論數量以他為第一。僅存《西遊記》、《劉行首》二種。其他《天台夢》、《生死夫妻》、《翫江樓》、《偃時救駕》、《西湖怨》、《為富不仁》、《待子瞻》、《三田分樹》、《紅白蜘蛛》、《巫娥女》、《保韓莊》、《盜紅綃》、《鴛鴦宴》、《東嶽殿》、《海棠序》、《兩團圓》等十六種均已散佚。周憲王《煙花夢》傳奇引有云：「錢塘楊訥為京都樂籍中妓女蔣蘭英作傳奇而深許之。」不知是指那一本，或是在十八種之外。

《西遊記》，傳本題吳昌齡撰。近人孫楷第根據天一閣抄本《錄鬼簿》上卷，「吳昌齡西天取經」下注「老回回東樓叫佛，唐三藏西天取經」，證其內容與今本不合。又李中麓《詞謔》錄楊景賢《玄奘取經》第四折，正與今本《西遊記》第四折相同（文字略有出入，乃中麓所改），因而斷定今本《西遊記》為景賢之作㊲，其說已成定論。吳氏所作《西遊》劇則只存二套，一雙調套，見《萬壑清音》、《北詞廣正譜》、《九宮大成譜》、《納書

㉟〔明〕無名氏：《錄鬼簿續編》，《中國古典戲曲論著集成》第二冊，頁二八四。

㊱隋樹森編：《全元散曲》，下冊，頁一四八〇。

㊲孫楷第：〈吳昌齡與雜劇西遊記〉，《輔仁學誌》八卷一期（一九三九年二月），頁七一─九七。

楗曲譜》，題為「回回迎僧」；一仙呂套，見《萬壑清音》及《納書楗曲譜》，題為「諸侯餞別」或「北餞」。後者至民國初年尚有傳唱。

本劇共六本二十四折，較《西廂記》猶多一本四折，為現存元明雜劇中篇幅最長的劇作。二十四折每折都有題目，由題目可以看出內容的梗概：

第一卷
一、之官逢盜。二、遍母棄兒。三、江流認親。四、擒賊雪仇。

第二卷
一、詔餞西行。二、村姑演說。三、木叉售馬。四、華光署保。

敘述唐僧的身世。是開場的一段，未入《西遊》正文。

第三卷
一、神佛降孫。二、收孫演咒。三、行者除妖。四、鬼母皈依。

極力鋪張玄奘起程時行色的壯偉，以及諸神的決定盡力護衛。

第四卷
一、妖豬幻惑。二、海棠傳耗。三、導女還裝。四、細犬擒者。

完全是孫行者的故事，此卷可名為「孫行者卷」。

第五卷
一、女王逼配。二、迷路問仙。三、鐵扇兇威。四、水部滅火。

完全是豬八戒的故事，此卷可名為「豬八戒卷」。

著力描寫女人國王及鐵扇公主，為西遊歷程中最可注目的兩件大事。

第六卷

一、貧婆心印。二、參佛取經。三、送歸東土。四、三藏朝元。

孫行者被留在佛土，玄奘則由神道送歸。

其中〈之官逢盜〉一折蓋本宋周密《齊東野語》卷八某郡倅江行遇盜增飾而成。本劇除了改編吳昌齡《西天取經》外，宋人話本《大唐三藏取經詩話》中「行程遇猴行者處」、「入鬼子母國處」、「經過女人國處」等，應當也提供了不少材料和啟示。孫悟空在《取經詩話》是以白衣秀士出現，本劇則是一個喜歡收攝美女的妖猴，有如《陳巡檢梅嶺失妻》中的那個猿精，和吳承恩《西遊記》小說中的「齊天大聖」(本劇孫悟空為通天大聖，齊天大聖是他哥哥) 是完全兩樣的。

本劇寫唐僧家世與收伏八戒各用去一本四折，就整體看來，顯得很鬆懈。《海棠傳耗》一折孫行者打走豬八戒，直接救回裴氏女就可以，卻還要替她傳言，再請二郎來收伏八戒。真是畫蛇添足，浪費筆墨。又〈神佛降孫〉反以金鼎公主為主；銀額將軍事跡與豬八戒又復相似；都不免輕重失衡與雷同之弊。此外，唐僧之遇難，緊張刺激、風雲詭幻的情節，在本劇也是看不到的。因此，就關目來說，本劇究竟是《西遊記》的雛形，和吳承恩的鉅製比起來是索然無味的。周貽白《中國戲劇史長編‧元雜劇的排場及其演出》一節有云：

《西遊記》有六本，共二十四折一楔子，其布局比任何一種元劇都來得闊大。照故事情節說，應當是以唐僧、孫行者、豬八戒、沙和尚等一行四人為主體，而且，其正名便叫「唐三藏西天取經」。但這四人卻沒有唱詞，主唱的都是些不大重要的人物，其形式最為別致。㊳

這種「別致」的形式，正是使得本劇主要人物個性不分明，關目迤查平板的主要原因。

二二

關目雖然不甚精采，但就文辭來看，卻有不少清新妙曲。

這裡有船無路，玉驄不慣識西湖。鄉關何處，煙景模糊，一片錦帆雲外落，千里繡嶺望中舒。江聲洶湧，風力喧呼，猶懷著千古英雄怒。這山見幾番白髮，這水換幾遍皇都。（第一折【混江龍】）

雲山縹緲，下隱黃泉，上接青霄。曉來登眺，眼前景物週遭。石洞起雲清露冷，金縷生寒秋氣高。故國迢遙，恨壓眉梢。（第九折【八聲甘州】）

這些時懶將玉粒餐，偷將珠淚彈；端的是不茶不飯，思昏昏恰便似一枕槐安。身邊有數的人，眼前無數的山。聽了些水流深澗，野猿聲啼破高寒。碧梧露冷冰飢瘦，紅葉秋深血淚乾。改盡朱顏。（第十五折【滾繡毬】）

明月照、疎林花果，寒露滴、空山薜蘿。四面青山緊圍裏，松梢聞鶴唳，洞口看猨過，與凡塵間隔。（第十九折【倘秀才】）

耳邊廂、微風乍響，腳底下、輕雲漸長，白馬上、經生火光，碧天外、人迎太陽。（第二十三折【金蕉葉】）[39]

孟稱舜於《二郎收豬八戒》眉批云：「《西遊記》幽豔恢奇，該博玄雋，遂與王（實甫）揚鑣分路。此四折尤《西遊》中之標奇極妍者。」[40]大抵情景相生，聲韻鏗鏘，描寫深刻，文字雖經過鍛鍊，而脫去陳腔濫調，頗

[38]　周貽白：《中國戲劇史長編》（上海：上海書店出版社，二〇〇四年），頁二一六。

[39]　〔明〕楊景賢：《西遊記》，收入隋樹森編：《元曲選外編》，頁六三四、六五五、六七二、六八二、六九二。

[40]　〔明〕孟稱舜評點：《二郎收豬八戒》，收入《古本戲曲叢刊四集》（上海：商務印書館，一九五八年據上海圖書館藏明崇禎刊本孟稱舜編《古今名劇合選》第五冊影印），頁一。

得冷豔幽奇之致，即《正音譜》所謂「雨中之花」。此外像「攄一縷白練，寫兩行紅字，赴萬頃清流。」（二折【上小樓】）「靉靉濃雲連屋角，霏霏細雨灑溪斜。」（十一折【歸塞北】）「蚤帶秋聲鳴屋角，雁拖雲影過江南。」（十三折【混江龍】）「悶來時、擔山趕日，閑來時、接草量天。」（十六折【紫花兒序】）「對一溪春水，臥半畝閒雲。……腳跟牢、跳出陷人坑，手梢長、指破迷魂陣。」（二十一折【混江龍】）❹等都是很精緻的句子。但若與吳昌齡現存的兩套曲比較起來，則本劇於吳之古樸蒼渾，尚遜一籌。

在體製方面，本劇有幾點值得注意的現象：

一、本劇六本，每本四折，而齣目相連，各有正目，每折又有小題。楔子不獨立，包括在折中。不注明腳色，但以劇中人物為名。

二、第一本四折一楔子，由陳夫人獨唱，係旦本。第二本由尉遲敬德（男）、村姑（女）、木叉（男）、華光（男）各獨唱一折。第三本由金鼎國王女（女）、山神（男）、劉太公（男）、鬼子母（女）各獨唱一折。第四本四折一楔子，一至三折及楔子由裴氏（女）獨唱，第四折由二郎神（男）獨唱。第五本由女人國王（女）、仙人（男）、鐵扇公主（女）、電母（女）各獨唱一折。第六本四折，分別由貧婆（女）、給孤（男）、成基（男）、飛仙（男）獨唱。以上五本均屬末旦雙本。

三、第三本仙呂套與雙調套重協齊微韻。

四、雙調套首曲用【豆葉黃】，而將【新水令】連入套中。【端正好】之後接【蠻姑兒】，再接【滾繡毬】。【點絳唇】用【么篇】。中呂【粉蝶兒】後照例必接【醉春風】，此接正宮【六么遍】。南呂宮首曲必

❹〔明〕楊景賢：《西遊記》，收入隋樹森編：《元曲選外編》，頁六三八、六六一、六六六、六七四、六八六。

為【一枝花】，次曲必接【梁州第七】。此則用南呂【玉交枝】、【么】、【么】、【么】、【醉鄉春】。雙

調套借南呂【金字經】。以上聯套方式，均為雜劇中之孤例。

五、黃鍾套原本【刮地風】誤題【四門子】，【四門子】誤題【寨兒令】，【古水仙子】誤題【神仗兒】。

前人不察，以為是另一種套式。以上四、五條見鄭因百師《北曲套式彙錄詳解》。

《劉行首》一劇，《太和正音譜》「古今無名氏」下列《馬丹陽度脫劉行首》一目，而楊景賢名下僅列《海

棠亭》及《生死夫妻》二目，不及《劉行首》。《錄鬼簿續編》，則於楊景賢名下，列《劉行首》一本，題目正名注作「王祖師單化鄧

夫人，馬丹陽三化劉行首」，《脈望館校藏古名家雜劇》收《劉行首》一本，題元楊景賢撰。「元」字上以硃筆改

為「明」字，「楊景賢」三字以墨塗去，又硃筆注云：「《太和正音譜》作無名氏」，欄上標云：「《元》字上以硃筆改

作本朝人」，題目正名作：「大夫松假作章臺柳，頃刻花能造逡巡酒。醉猱兒魔障欠先生，馬丹陽度脫劉行

首。」《元曲選》亦收《劉行首》，署楊景賢撰。內容與《古名家雜劇》本沒什麼歧異，而其正目卻作「北邙山

倡和柳梢青，馬丹陽度脫劉行首。」由《錄鬼簿續編》，可知《劉行首》應有二本，即一為楊景賢之作，一為無

名氏之作品。而今傳本之正名與《續編》所注楊氏此劇之全題不盡相符，倒與《正音譜》所列無名氏相同，因

之不禁令人懷疑到今有傳本的《劉行首》事實上就是無名氏的作品，而楊氏的《劉行首》，關目與今本稍異，今

已不存。但是，《古名家雜劇》本與《元曲選》本，其內容甚少異同，顯然是一劇無疑，而其正目卻相差得這麼

大。同時馬丹陽之度脫劉行首係奉王祖師之命，那麼《續編》作「王祖師三化劉行首」也沒什麼不可以。因此

本劇演仙師度脫妓女的故事，後來周憲王《小桃紅》也屬這類，為一般習見的三度劇。關目排場均無特殊

在還沒有足夠的證據可以推翻傳本為楊氏所作之前，我們還是把它當作楊氏的作品。㊷

表現，曲辭充滿勸解度脫語，極少新意。較之《西遊記》，真是望塵莫及。即此又使我們覺得本劇似非楊氏之作。

另外尚值得一提的是《錄鬼簿續編》在楊景賢名下著錄的《待子瞻》，正目作「牡丹嬌風魔禪衲，佛印燒豬待子瞻。」《正音譜》吳昌齡名下，著錄《東坡夢》一本，《錄鬼簿》曹、尤諸本，於吳氏名下劇目內，皆未加著錄，而天一閣鈔本《錄鬼簿》則著錄之，且注「雲門五派老婆禪」。《元曲選》有《東坡夢》一本，題吳氏作，正目作「雲門一派老婆禪，花間四友東坡夢。」由劇中「五派禪分」之語，「一」當為「五」之誤。今按《元曲選》之關目與《待子瞻》之正目相符，而與「花間四友東坡夢」較牽強，故頗疑《元曲選》本之《東坡夢》或即為楊氏之《待子瞻》。然證據不足，只好姑仍其舊。[43]

附：諸書選錄之楊景賢《西遊記》雜劇

《萬壑清音》 引《西遊記》	《九宮大成》 引《西天取經》	《納書楹曲譜》 引《西遊記》	今本《西遊記》
	中呂·滿腹離愁套（卷十五）	撇子套（續集三）	逼母棄兒（卷一第二齣）
	商角·恁趣著這碧澄澄大江套（卷六十）	認子套（續集三）	江流認親（卷一第三齣）
擒賊雪讐（卷四）			擒賊雪讐（卷一第四齣）
	仙呂·梅綻南枝套	餞行套	詔餞西行

[42] 本段詳參嚴敦易：《元劇斟疑》，頁六九二—六九八。

[43] 本段詳參嚴敦易：《元劇斟疑》，頁三六九—三七五。

收服行者（卷四）

萬壑清音	九宮大成・納書楹	原劇齣目
（卷七）	（補遺卷一）	（卷二第五齣）
雙角・胖姑王留套（卷六七）	胖姑套（續集三）	村姑演說
南呂・草池春曲（卷五二）	木叉售馬	木叉售馬（卷二第六齣）
南呂・包藏造化靈套（卷五四）	定心套（補遺一）	收孫演咒（卷二第七齣）
大石角・白頭蹀躞套（卷二一）	伏虎套（續集三）	行者除妖（卷三第十齣）
中呂・良夜沉沉套（卷十五）	揭缽套（補遺一）	鬼母皈依（卷三第十一齣）
	女還套（續集三）	（卷三第十二齣）
南呂・貪杯無厭套（卷五十四）	女國套（補遺一）	海棠傳耗（卷四第十四齣）
		導女還裝（卷四第十五齣）
高宮・我在巽宮套（卷三十四）	借扇套（續集三）	女王逼配（卷五第十七齣）
		迷路問仙（卷五第十八齣）
		鐵扇兇威（卷五第十九齣）

註：諸選集中唯《萬壑清音》曲白全錄，《九宮大成》、《納書楹》皆有曲無白。表中俱加「套」字以示區別。

上表錄自孫楷第《吳昌齡與雜劇西遊記》，此外《集成曲譜振集》卷二亦選有〈撇子〉、〈認子〉、〈胖姑〉、〈借扇〉、〈思春〉等五齣，〈思春〉未見於今本《西遊記》，未詳所出。由此亦可見《西遊記》雜劇傳唱之久遠。

(五)賈仲明

賈仲明，《太和正音譜》作「賈仲民」，《錄鬼簿續編》作賈仲明。《續編》傳略云：「山東人。天性明敏，博究群書，善吟詠，尤精於樂章、隱語。嘗侍文皇帝於燕邸，甚寵愛之，每有宴會，應制之作，無不稱賞。公豐神秀拔，衣冠濟楚，量度汪洋，天下名士大夫，咸與之相交。自號雲水散人。所作傳奇、樂府極多，駢麗工巧，有非他人之所及者。一時儕輩，率多拱手敬服以事之。後徙居蘭陵，因而家焉。所著有《雲水遺音》等集行於世。」[44]據此則仲明是個聰明博學、風度翩翩，受知於明成祖，名重一時的人物。天一閣鈔本《錄鬼簿》附有仲明補撰弔曲，無名氏的《錄鬼簿續編》中有一篇〈書錄鬼簿後〉，即賈氏說明他補撰弔曲的緣由，末署「永樂二十年壬寅中秋，淄川八十雲水翁賈仲明書於怡和養素軒」。[45]永樂王寅為西元一四二二年，由此推算，末署仲明當生於元順帝至正三年（一三四三）。卒年未詳。《錄鬼簿續編》未署明作者，為審慎起見，自以稱「無名氏作」為妥。但有人以為可能係賈仲明所作，其所持之理由是：「賈翁既有雅興補撰鍾《錄》的弔詞，繼之而為《續編》是有可能的。而且如此熟悉當代戲曲作家的生平，恐亦非身為劇作家又好事如賈翁者莫辦。還有，《續編》中〈羅貫中傳〉說：『與余為忘年交。至正甲辰復會，別來又六十餘年。』可知作者寫《續編》時，

[44]〔明〕無名氏：《錄鬼簿續編》，《中國古典戲曲論著集成》第二冊，頁二九一。
[45]〔元〕鍾嗣成，〔明〕賈仲明著；浦漢明校：《新校錄鬼簿正續編》（成都：巴蜀書社，一九九六年），賈仲明：〈書錄鬼簿後〉，頁四一。

年齡必在八十以上，這正與賈仲明作〈書錄鬼簿後〉自稱『八十雲水翁』相符合的。……或者有人說，《續編》往往有當仁不讓的作風的。清初高弈撰《傳奇品》，也把本人作的傳奇十四種攙入，且自加評價，「言之津津，有似他人稱賞之語，了不為怪。」那末，我們正不當怪所不怪了。」這樣的理由是沒什麼破綻的。《續編》為賈氏之作的可能性極大。㊻

賈氏雜劇作品可考者共十七種，即《對玉梳》、《菩薩蠻》、《玉壺春》、《金童玉女》、《昇仙夢》、《裴度還帶》、《雙林坐化》、《梅杏爭春》、《七世冤家》、《碧桃花》、《雙獻頭》、《燕山怨》、《蕭山夢》、《節婦牌》、《雙告狀》、《調風月》、《意馬心猿》。《對玉梳》至《裴度還帶》六種尚存，其中《昇仙夢》已在谷子敬一節附帶討論過。

《對玉梳》、《菩薩蠻》、《玉壺春》三本同屬風情劇。《對玉梳》述荊楚臣與妓女顧玉香因鴇母逼迫分離，斷玉梳為二，各執其半，資助楚臣赴舉，後楚臣得官，玉梳重合，結為夫婦。為尋常妓女劇，蓋本南唐宋齊邱事敷演。關目平板，排場亦無可取。青木正兒所謂「前半雖稍有可觀，然至後半，遂惰氣瀰滿。」㊼曲辭止於平整，缺少的是動人的韻致。孟稱舜《柳枝集》評本劇，謂「辭氣似是龐莽，卻愈覺雅醇，當與韓昌黎詩並觀。」㊽殊覺不然。

㊻可參曾永義：〈《錄鬼簿續編》應是賈仲明所作〉，《戲曲研究》第九一輯（二○一四年八月），頁一一○─一二二。

㊼〔日〕青木正兒原著，王古魯譯著，蔡毅校訂：《中國近世戲曲史》，頁一○二。

㊽〔明〕賈仲明著，〔明〕孟稱舜評點：《荊楚臣重對玉梳》，收入《古本戲曲叢刊四集》（上海：商務印書館，一九五八年據上海圖書館藏明崇禎刊本孟稱舜編《古今名劇合選》第七冊影印），頁一。

《菩薩蠻》述溫州書生張世英，館其友蕭山蕭讓家。蕭讓妹淑蘭年十九，有意張生。一日窺兄嫂掃墓，家中無人，遂入張生書房，道達其意。張生責其非禮，不之許（一折）。淑蘭由是相思臥病，作【菩薩蠻】詞，託老嫗寄張生（二折）。張生益怒，題詩壁間，去而之西興。淑蘭悲哀不堪，重賦【菩薩蠻】詞以寄情（三折）。兄嫂憫其志，致書張生，送妹所作之詞，又遭官說親。遂擇日成婚（四折）。按蕭淑蘭事，見卓人月《詞統》。《詞統》收有蕭作【菩薩蠻】二闋，其一為〈寄張世英〉。可知本劇蓋敷演實事。但《詞統》所收蕭作是否假託，則無從查考。

本劇寫一位熱情奔放的年輕女子，大膽的突破禮教，向私戀的男子求愛。這種關目在我國的戲劇中是很少見的。張世英的迂腐拘謹與蕭淑蘭的大膽熱情，正成一有趣的對比。當官媒引鼓樂來請新郎時，世英還向淑蘭說：「非吾就親，令兄願命，不敢有違，盡乎人心。」又說：「若非令兄相待之厚，不負卿之始初誠心。豈敢玷污名教乎？」[49]其冬烘頭巾之氣，真教人不能忍耐。淑蘭不知說過「天壤之間乃有此張郎」否？關目、排場也都平凡無足觀。本劇最為人稱道的是用險韻而能用得自然。王驥德《曲律三·論險韻》第二十八有云：

作曲好用險韻亦是一癖，須韻險而語則極俊，又極穩妥，方妙。……國初人《蕭淑蘭》劇，全押廉纖、監咸、侵尋、桓歡四韻，亦字字穩俏。近見押此等韻者，全無奇怪峭絕處，只是湊得韻來，便以為難事。[50]

又孟稱舜評云：

❹⁹〔明〕賈仲明：《蕭淑蘭情寄菩薩蠻》，收入陳萬鼐主編：《全明雜劇》第三冊（臺北：鼎文書局，一九七九年據脈望館藏古名家雜劇本影印），頁七六四。

❺⁰〔明〕王驥德：《曲律》，《中國古典戲曲論著集成》第四冊，頁一三五—一三六。

賈仲明曲雄莽處極類韓吏部詩，此劇用韻險仄亦復相似，而輕俊儇俏更為不可及。⑤¹

又吳梅《古今名劇選‧蕭淑蘭跋》云：

此劇四折皆用窄韻，實是有意顯神通，而語如鐵鑄，不覺選韻之苦，此由才大，非關人力。元人中似此者，亦不多覯也。惟劇中情節太簡，又專寫閨闈，割雞牛刀，未免小題大做耳。⑤²

底下且舉兩支曲子來看看：

秀才每難託志誠心，好喫開荒劍，一條擔、兩下裡脫尖。有多少胡講歪談、信口咭。喬文談、拘恥拘廉。我看你瘦懨懨眼札眉苦，多敢是家菜不甜野菜甜。他怎消的俺嬌滴滴、桃腮杏臉，香馥馥、玉溫花豔。則好去破窯中風雪斷齏鹽。（【賺煞】）

我著些言語來探，將他來賺，他那裡急截舌緊攙。秀才每自古眼睛饞，不似這生忿銅心鐵膽。哎！你個顏叔子、秉燭真個堪，柳下惠、等閒沒店三。酸溜溜、《魯論》《齊論》，醋滴滴、〈周南〉〈召南〉。（【鬼三台】）⑤³

【賺煞】是淑蘭初挑世英受拒時所唱的曲子，【鬼三台】是嬤嬤代淑蘭傳情受訓斥後所唱的曲子。憤憤之情見於字裡行間，雖用窄韻，而運筆自然，寫得伶俐俊俏，把秀才的「德性」也罵盡了。王氏所謂「字字穩俏」，孟氏所謂「輕俊儇俏」都說得很中肯。不過仲明儘管「才大」，有時難免也要犯上湊韻的毛病，如「只待要坐取公

⑤¹ 〔明〕賈仲明著，〔明〕孟稱舜評點：《蕭淑蘭》，收入《古本戲曲叢刊四集》（上海：商務印書館，一九五八年據上海圖書館藏明崇禎刊本孟稱舜編《古今名劇合選》第七冊影印），頁一。

⑤² 蔡毅編著：《中國古典戲曲序跋彙編》，頁八一三—八一四。

⑤³ 〔明〕賈仲明：《蕭淑蘭情寄菩薩蠻》，收入陳萬鼐主編：《全明雜劇》第三冊，頁七四八、七五二。

侯伯子男」則滑氣太甚。因此本劇曲辭雖藻麗，而韻澀氣咽的地方也不少。所謂「雄莽」，未知何由見得。

《玉壺春》，《元曲選》本題元武漢臣撰。息機子《古今雜劇選》本作無名氏。《也是園古今雜劇》黃薿圃待

訪目中，列於元無名氏項下。近人嚴敦易《元劇斟疑》根據天一閣鈔本《錄鬼簿》考核其題目正名，並由劇中

賓白的地方得到佐證，認定當是賈氏作品。❺❹ 其說證據確鑿，當可信。

本劇演李唐斌和妓女李素蘭戀愛的故事。無非「妓女愛俏，鴇兒愛鈔」，惡人作梗其間，經歷悲歡離合，終

於團圓收場。關目排場仍是平凡不足稱。但曲辭清麗，頗有可誦之曲。

我則待簪花嫋酒賦詞章，至如我折桂攀蟾，也不似這淺斟低唱。誰想甚禹門三月桃花浪，我則待伴素蘭、風清

月朗，比為官、另有一種風光。誰待奪皇家、龍虎榜，爭如占花叢、燕鶯場。我則要做梨園開府頭廳相，我

向這花柳營、調鼎鼐，風月所、理陰陽。（【賀新郎】）

我為戀著春風蘭蕊嬌容放，嗨！早忘了秋日槐花舉子忙。玉壺生拜辭了素蘭香，向著個客館空床，獨宿有、

梅花紙帳。那寂寞，那淒涼，那悲愴。雁杳魚沉兩渺茫，冷落吳江。（【二煞】）❺❺

【賀新郎】將應科舉與做子弟混為一談，互相對照映襯，極為巧妙。【二煞】寫離別，頗不落俗套。讀來流利

宛轉，可以說是仲明曲中的上品。

《金童玉女》演李鐵拐度化金童玉女降凡之金安壽、童嬌蘭夫婦重登仙籍事。主題與《翫江亭》完全一樣，

為仙佛劇中習見的「三度劇」。關目無聊，但排場頗為講究，運用歌舞，使刻板的場面顯得活潑熱鬧，首折插入

歌兒引細樂舞唱【滿堂紅】、【大德歌】、【魚游春水】、【芭蕉延壽】諸曲。四折先由末旦作女真舞，再由

❺❹ 詳參嚴敦易：《元劇斟疑》，頁一九七—二〇一。

❺❺ 〔明〕賈仲明：《玉壺春》，收入〔明〕臧晉叔編：《元曲選》，頁四八〇、四八一。

八仙歌舞青天歌，以歌舞為終始，必然可觀。又第三折以蓬萊一夢點化，雜以嬰兒、姹女、猿馬，光怪陸離，得神奇變化之致。這種場面的安排改進，後來的周憲王可以說從這裡得到啟示，同時更予以發揚光大，使得明代的戲劇藝術更邁進一步。至於曲辭，麗而不鮮，濃而不化，缺少「生香活色」，殊不能感人。

巨奈這無端的鐵拐使機謀，不知怎生用些道術，將俺那小姐，迷惑來去赴玄都。螢螢扯碎俺姻緣簿，忽剌八掘斷俺前程路。空沒亂槌胸跌足，揉腮倦語。將一朵拉頭蓮，磣可可兩分、生拆散燕鶯孤，吉丁當摔碎連環玉。

（【望遠行】）[56]

像這樣自然明白，活潑有致的曲子，在本劇中殊不多見，就好像是大魚大肉中的少許青菜了。

本劇演唐宰相裴度寒微時，在山神廟拾得玉帶，還給失主韓瓊英，瓊英因此得以救父，後來度與瓊英結為夫婦，享受榮華。事出唐王定保《擴言》，惟增飾相士趙野鶴之名、姨夫王員外、失帶者韓瓊英，且後即嫁度，關目自然。不過賓白中有些小舛錯，如忽然說在洛陽，忽然說在汴梁，玉帶初云兩條，後又云一條。凡此連同許多不必要的重沓複述，弄得蕪雜不堪，這大概是內府本的通病，原作或許並不如此。王季烈提要云：

漢卿所撰雜劇有六十餘種之多，此本在漢卿著作中，尤為上乘文字。如第一折之【點絳唇】、【混江龍】

[56] 《裴度還帶》，《孤本元明雜劇》從趙琦美《脈望館鈔校古今雜劇》題關漢卿撰。鄭因百師〈元劇作者質疑〉，從題目正名考定為賈仲明之作。[57]

[56] 【明】賈仲明：《鐵拐李度金童玉女》，收入陳萬鼐主編：《全明雜劇》第三冊（臺北：鼎文書局，一九七九年據繼志齋《元明雜劇》本影印），頁七八五。

[57] 鄭因百：〈元劇作者質疑〉，《大陸雜誌》特刊第一輯（一九五二年七月），頁二三五—二四○；收入氏著：《鄭騫戲曲論集》，頁一二一—一三一；《裴度還帶》一段見頁一二六—一二七。

二曲，第二折之【一枝花】、【梁州第七】、【隔尾】三曲，第三折之【醉太平】、【倘秀才】、【塞鴻秋】三曲，皆絕妙好詞，其餘亦多本色樸質，非明人所能及。❺❽

王氏誤以本劇為漢卿作品，並極力推許，認為「在漢卿著作中，尤為上乘文字。」其佳處在「本色樸質，非明人所能及。」底下且把他所說的絕妙好詞舉幾支來看看。

幾時得否極生泰，看別人青雲獨步立瑤階。擺三千珠履，列十二金釵。久淹在、桑樞甕牖，幾時能、穀畫閣樓臺。伴著這蔾藜沙上野花開。則我這運不至、我也則索寧心兒耐。(【混江龍】)

看路徑、行人絕跡，我可便聽園林、凍鳥時啼。這其間袁安高臥將門閉，這其間尋梅的意懶，訪戴的心灰，烹茶的得趣，映雪的傷悲。冰雪堂、凍蘇秦、懶謁張儀，藍關下、孝韓湘、喜遇昌黎。我我我，飄的這眼眩耀、認不的簡來往回歸。是是是，我心恍惚、辨不的簡東西南北。呀呀呀！屯的道路瀰漫、分不的簡遠近高低。瓊姬表衣，紛紛巧剪鵝毛細，戰八百萬、玉龍退，敗鱗甲縱橫上下飛，可端的羨殺馮夷。(【梁州第七】)

我則待篦衣淡飯從吾樂，我一心待要固窮守分天之道，我則待存心謹守先王教，可不道君子不奪人之好。夫人處患難，小生甘窮薄。咱正是搖鞭舉棹休相笑。(【塞鴻秋】)❺❾

以上三曲即王氏所極力稱賞的代表作。王氏所舉諸曲，【點絳唇】、【混江龍】二曲表面上看來頗有雄直勁切

❺❽〔清〕王季烈：《孤本元明雜劇提要》，頁二。

❺❾〔明〕賈仲明：《山神廟裴度還帶》，收入〔清〕王季烈編校：《孤本元明雜劇》(北京：中國戲劇出版社，一九五八年據上海涵芬樓藏《也是園古今雜劇》鈔本之排印本影印)，第一冊，頁一、四、一一。

之氣，可是骨子裡又俗又腐。【一枝花】以下三曲寫雪天景色，甚矯揉造作，堆砌典故，生硬隔膜，一點味道

也沒有。【醉太平】以下三曲平板無生氣，絕非所謂「本色樸質」。鄭因百師在本劇之後批云：

王氏《提要》云此本在漢卿著作中尤為上乘文字，不知何所見而云然。以余觀之，直下駟耳。王氏所舉

諸曲俱不見佳，須知質而不俚方是本色佳處，否則叫街擂磚之詞皆成文學名品矣。俚尚可存，俗則無救。

又云：

王氏以本色質樸稱此曲，余故有右數語。若此劇之劣者，則在平庸呆板，尚談不到質樸與華麗也。**⑥**

鄭師的評語正道中本劇的病根。其「平庸呆板」的文字真是到處充斥，像【那吒令】、【鵲踏枝】、【牧羊

關】、【賀新郎】、【新水令】、【慶東原】、【喬牌兒】等曲莫不然。我們也不必在這裡一一列舉了。

縱觀賈仲明諸劇，曲辭雖麗而乏生氣；關目除《裴度還帶》外，俱失之平凡；排場則神仙二劇頗有可觀，

其他亦無足取。《太和正音譜》謂「如錦帷瓊筵」，我們則覺其富貴不足；《錄鬼簿續編》謂「駢麗工巧，有非

他人之所及者。一時儕輩，率多拱手，敬服以事之。」**⑥**如果《續編》真出自仲明之手，未免過甚其辭了。

(六)李唐賓

李唐賓，有雜劇《梨花夢》、《梧桐葉》二種，《梨花夢》已佚。《元曲選》收《梧桐葉》一本，未題撰者姓

名。今考其正名與《錄鬼簿續編》李唐賓名下《梧桐葉》所註明相同，故《元曲選》之《梧桐葉》應即李氏作

品。關於李唐賓生平，《元劇斟疑》以為賈仲明《玉壺春》即寫其事。茲先將《玉壺春》梗概介紹如下。

⑥ 鄭騫：〈元劇作者質疑〉，《鄭騫戲曲論集》，頁一二六－一二七。

⑥ 〔明〕無名氏：《錄鬼簿續編》，《中國古典戲曲論著集成》第二冊，頁二九二。

李斌，字唐賓，號玉壺生，維揚人。遊學至嘉興府，與上廳行首李素蘭相戀，互贈信物，做一程兒伴（一

折）。李往謁故友陶伯常，陶規之進取功名，李戀素蘭，託陶進京，代上萬言長策（楔子）。與虔婆爭執，負氣出門，素

蘭則剪髮不肯另嫁（二折）。李斌至陳玉英姨姨處與素蘭相會，款洽間，虔婆引甚黑子至，遂又起爭論，互往見

官。適陶伯常新任嘉興府太守，帶一行人返衙勘問（三折）。陶告李斌，進策後蒙恩加其為本府同知，已成同

僚，重責甚黑子，並將李素蘭除籍，與李斌為夫人。虔婆尚云二人均姓李，不可為婚，素蘭自白身本張姓，乃

其義女，遂由李出銀與之，作為恩養錢（四折）。

《元劇斟疑》的看法大抵是這樣：《錄鬼簿續編》應當是賈仲明作的。其記李唐賓生平云：「廣陵人，號

玉壺道人，淮南省宣使，與余交久而敬，衣冠濟楚，人物風流，文章樂府俊麗。」 ⑫ 可見他們是好朋友。而《玉

壺春》中男主角的字、號、籍貫，正和李氏相合；又《雍熙樂府》卷八，南呂【一枝花】，有贈妓女的二套散

曲，二妓一為李素蘭，一為陳玉香，未注作者姓名。但《北宮詞紀》「贈李素蘭」一套，卻標作湯式作，湯氏與

賈、李皆為同時之人，則李素蘭亦實有其人。《玉壺春》劇中，李素蘭以下的第二個行首，恰好名叫陳玉英，很

可能就是雍熙所見的陳玉香。由這些跡象看來，《玉壺春》即寫李唐賓的一段戀愛史，大概是沒什麼問題的。

另外，《元劇斟疑》還認為「梧桐葉」所寫的也和唐賓本人有關。他列舉了一些影射的跡象，但事實上正如

他自己所說的「不免穿鑿」。因為本劇所敷演的情節是以《太平廣記》卷一百六十定數類十五與馮夢龍《情史》

卷二〈侯繼圖〉條為藍本的。劇中任繼圖應當是侯繼圖之誤，也許是故意改的。當然，劇中有些情節是原故事

⑫ 〔明〕無名氏：《錄鬼簿續編》，《中國古典戲曲論著集成》第二冊，頁二八四。

所沒有的，為作者隨意敷演，不必強為牽引，認為與唐賓有關。❻❸

《梧桐葉》一劇就其正名《李雲英風送梧桐葉》看來，「梧桐葉」似應為關目始終作合處，乃在本劇中，其分量不過與寺壁題詩相等，不免頭並駕，無輕重之別；且任既已中狀元，名滿天下，焉有雲英仍然未知，尚陪金哥拋繡毬之理？題壁與題葉俱為任繼圖所得，以「巧」為關目發展的方法，上承《拜月》，下開石巢四種、笠翁十種，實是戲劇惡道。總而言之，本劇關目布置甚覺不自然，排場亦失之平板，唯曲辭尚有可觀。❻❸

你與我起青蘋，一陣陣吹將去，到天涯，只在須臾。休戀他醉瓊姬、歌扇桃花，休搖動攪離人、空庭翠竹。休入桃源洞，休過章臺路。遞一葉起商飆、梧葉兒，恰便似寄青鸞、腸斷書。（【呆骨朵】）

這狀元慢加鞭、催玉驄，那狀元意徘徊、將實蹬挑。我倚欄縱目、頻瞻眺，莫不是老天肯念離人苦，今日街頭廝抹著。那狀元臨去也金鞭裊，他心兒裡作念，意兒裡斟酌。（【二煞】）❻❹

【呆骨朵】是《風送梧桐葉》的主曲，算是雅麗了，可惜韻味未足；【二煞】一曲從雲英眼中寫文武狀元，咫尺天涯，恍忽疑似的神情，表現得頗為生動。大抵唐賓為中駟之才，其文辭雖麗未臻於「俊」，《正音譜》所謂「如孤鶴鳴皋」那種清屬蒼遠的風格是看不到的。《正音譜》、《廣正譜》、《九宮大成》都選錄唐賓小令商調【望遠行】一支，《雍熙樂府》卷十二載有他的雙調【風入松】套數一，其風格與所作雜劇並無二致。

❻❸【明】李唐賓：《李雲英風送梧桐葉》，收入陳萬鼐主編：《全明雜劇》第二冊（臺北：鼎文書局，一九七九年據顧曲齋《古雜劇》本影印），頁三九八、四一一。

❻❹ 以上詳參嚴敦易：《元劇斟疑》，頁一九七—二○一。

存了。

十六子除以上六家有作品傳世外，其有著作目錄而作品失傳的，尚有以下三家。其餘七家則連目錄也無

(七)其他諸家

楊文奎，字、號不詳，籍貫、事蹟均不可考。著有雜劇《兩團圓》、《王魁不負心》、《封陟遇上元》、《玉盒記》四種。周憲王《香囊怨》第一折白云：「《《玉盒記》》是新近老書會先生做的，十分好關目。」❻則楊文奎為書會中人。《脈望館校藏古今雜劇》及《元曲選》俱有《翠紅鄉兒女兩團圓》一劇，均題「楊文奎撰」，實係誤題。此劇當為高茂卿所撰（詳下文），楊劇實已不傳。《正音譜》喻其作品風格「如匡廬疊翠」，亦無從查證。

湯式，字舜民，號菊莊。浙江寧波人，或云象山人。散曲有《筆花集》，至今傳世。雜劇有《風月瑞仙亭》、《嬌紅記》二種。賈仲明稱其人：「好滑稽，與余交久而不衰。」❻《正音譜》喻其風格「如錦屏春風」❻。

唐復，字以初，號冰壺道人。京口人，移家金陵。喜吟詠，曉音律。工於戲曲，雜劇僅知《陳子春四女爭夫》一種。《正音譜》喻其風格「如仙女散花」。❻

❻ 陳萬鼐主編：《全明雜劇》，第三冊，頁一一九〇。

❻ 〔明〕無名氏：《錄鬼簿續編》，《中國古典戲曲論著集成》第二冊，頁二八三。

❻ 〔明〕朱權：《太和正音譜》，《中國古典戲曲論著集成》第三冊，頁二三三。

❻ 同上註，頁二三三。

二、寧獻王及其他諸家

所謂其他諸家是指十六子之外，有作品傳世的本期作家。計得羅本、高茂卿、劉君錫、黃元吉四人，他們的時代都比寧獻王為早，但為了章節的分配，姑且把他們擺在寧獻王之後。

(一)寧獻王朱權

寧獻王朱權是明太祖的第十七子，太祖洪武十一年（一三七八）生，英宗正統十三年（一四四八）九月望日薨，享壽七十一歲。天生神姿秀朗，白晢，美鬚髯，慧心敏悟，甫能說話，即自稱「大明奇士」。好學博古，諸書無不讀，旁通釋老，對於史學尤有深邃的造詣。

洪武二十四年（一三九一）受封為寧王，過了兩年就藩大寧。大寧在喜峰口外，是古會州，即今熱河省平泉、赤峰、朝陽等縣地。東進遼左，西接宣府，為當時重鎮。帶甲八萬，革車六千，所屬朵顏三衛的騎兵都驍勇善戰。王舉止儒雅，而智略淵宏，屢次會合邊鎮諸王出師捕虜，肅清沙漠，威震北荒，是諸王中的翹楚。

惠帝建文元年（一三九九）七月，燕王棣（即後來的成祖）舉兵造反。朝廷恐怕寧王和燕王聯合，命他入朝，他沒奉命，因此坐削三護衛。九月，燕王偽稱兵敗求救，擁兵入大寧，寧王及妃妾、世子均隨入松亭關，回北平。從此王在燕軍中，時時替燕王草檄。

靖難後，成祖遣內官再三書諭王，乃入朝相見，甚為歡洽。因乞改封南土，先請蘇州，以畿內地不許，又請杭州，成祖說：「皇考以予五弟，竟不果，建文無道以王其弟，亦不克享。建寧、重慶、荊州、東昌皆善地，

惟弟擇焉。」王得書，遂出飛旗令有司治馳道，成祖大怒。王不自安，乃屏除從兵，帶領五六老中官逃往南昌，稱病臥城樓，乞封南昌。成祖不得已，於永樂元年二月就藩司為府，改封王（此據《西園聞見錄》卷四十七〈宗藩後·寧王〉條，《明史》本傳與此略異）。府邸規制無所更改，因之所居頗為簡陋。後來竟有人告發王巫蠱誹謗事，成祖派人密探，查無實據，事情才算平息。從此王深自韜晦，構廬一區，鼓琴讀書其間，終成祖之世，得免禍患。仁宗時，法禁稍解，王上書謂南昌不是他的封國。仁宗答書謂：「南昌，叔父受之皇考已二十餘年，非封國而何？」宣德三年，乃託志翀舉，自號臞仙、丹邱先生、涵虛子。在縉嶺之上建築生墳，屢次前往盤桓。過。那時他已五十二歲，王請求近郭灌城鄉土田，明年又論宗室不應定品級，宣宗怒，大加詰責，王上書謝

晚年的歲月就這樣寂寞的度過。他在藩位一共五十八年。

江右風俗質樸，儉於文藻，士人不樂聲譽。王弘獎風流，增益標勝。遇群書有秘本，莫不刊布國中。王學問淵博，著述極多。有《通鑑博論》二卷、《漢唐秘書》二卷、《史斷》一卷、《文譜》八卷、《詩譜》一卷、《神隱》《肘後神樞》各二卷、《壽域神方》四卷、《活人心》二卷、《太古遺音》一卷、《遐齡洞天志》二卷、《運化玄樞》、《琴阮琴蒙》各一卷、《乾坤生意》、《神奇秘譜》各三卷、《異域志》一卷、又有《家訓》六篇、《寧國儀範》七十四章，其他注纂數十種，經子、九流、星曆、醫卜、黃治諸術皆具（以上酌錄《明史》諸書，目見後註文）。自古藩王著述之富，很少更出其右了。他所著《太和正音譜·自序》云：

余因清讌之餘，採摭當代群英詞章，及元之老儒所作，依聲定調，按名分譜，集為二卷，目之曰《太和正音譜》。審音定律，輯為一卷，目之曰《瓊林雅韻》。蒐獵群語，輯為四卷，目之曰《務頭集韻》。以壽諸梓，為樂府楷式，庶幾便於好事，以助學者萬一耳。⑥

可見王在聲律之學方面有《太和正音譜》等三種著作，《瓊林雅韻》、《務頭集韻》已佚，而真能使王享大名，在

戲劇史上佔一席之地的，卻是這一部《太和正音譜》。

縱觀獻王一生，建文以前，略無所顧忌，這時他不過二十出頭，對事功頗為熱衷，觀其會師破虜，威震北荒，其意氣之縱橫可知。永樂初年，王恃靖難功，不免有些驕恣，成祖曾和他約定過，「事成後當中分天下」，結果不但食言，連他請求封地都百般刁難，他對於這樣一位事先要挾、欺罔，事後臨之以威的四哥，怎能不怨望呢？這股怨氣，他在一首〈日蝕〉詩裡流露了出來。

光浴咸池正皎然，忽如投暮落虞淵。青天俄有星千點，白晝爭看月一弦。蜀鳥亂啼疑入夜，杞人狂走怨無天。舉頭不見長安日，世事分明在眼前。❼⓪

句句說的都是日蝕，而句句都在指點時事。成祖兵入南京，推翻姪兒，自己做皇帝；王是個「佐命元勳」，按理應當歌詠堯天舜日，光被寰宇。卻於此時此際作起〈日蝕〉詩，說什麼「舉頭不見長安日」、「杞人狂走怨無天」，所謂「世事分明在眼前」，不是「分明」在諷刺、在怨望嗎？巫蠱之誣，王能免於大難，算是天幸了。

王在改封南昌以前，大概不會注意到戲曲的整理和創作，因為戲曲是一種消遣品，一個熱衷事功的人，除了欣賞娛樂外，當不屑於染指。可是到了南昌，尤其是宣德四年受譴責以後，他的人生觀大大改變了，好像看破紅塵那樣的學起道來。他每月派人到廬山山顛囊雲，並建一間小宅叫「雲齋」，用簾幙為屏障，每日放雲一囊，四壁氤氳晨動，如在巖洞中，頗有陶弘景的風致。他有一首〈囊雲〉詩：

蒸入琴書潤，粘來几榻寒。小齋非嶺上，弘景坐相看。❼①

❻❾〔明〕朱權：《太和正音譜》《中國古典戲曲論著集成》第三冊，頁一一。

❼⓪〔清〕錢謙益撰集，許逸民、林淑敏點校：《列朝詩集》（北京：中華書局，二〇〇七年），第一冊，頁三八。

❼①〔清〕錢謙益撰集，許逸民、林淑敏點校：《列朝評集》，第一冊，頁三八。

這種行徑似乎很風流瀟灑，可以說是「宗藩中佳話」，但骨子裡豈不是自我消磨，韜晦保身，出於不得已的「無為」嗎？這種心境之下，戲曲自然對他很有用處。他的《太和正音譜》和大部分的散曲、雜劇應當是這時期的產品。

但是《正音譜》的〈自序〉作於洪武戊寅（三十一年），這年他才二十一歲。從前面所引序言看來，《正音譜》那時應該已經完成。不過，這是非常不可能的。第一，以一個二十一歲的王爺，正威震北荒，熱衷功名的時候，會有閒情逸致去做那種刻板的譜律工作，是不可思議的。第二，《正音譜》明署「丹丘先生涵虛子編」，那是他五十幾歲嚮慕翀舉所取的別號。第三，《正音譜》樂府體式十五家，第一體即為「丹丘體」；雜劇十二科，第一科即為「神仙道化」；也都可以看出係晚年著作的跡象。第四，「國朝三十三本」中以「丹丘先生」為首，列雜劇目十二種：《瑤天笙鶴》、《白日飛昇》、《獨步大羅》、《辯三教》、《九合諸侯》、《私奔相如》、《豫章三害》、《蕭清瀚海》、《勘妒婦》、《煙花判》、《楊娥復落娼》、《客窗夜話》。其中《瑤天笙鶴》、《白日飛昇》、《獨步大羅天》、《辯三教》等四種，顯然是屬於「神仙道化」一科，《獨步大羅》尚存，我們可以很清楚看出那是他晚年的寄託。以上四點在在都顯示出《正音譜》絕不可能在二十一歲時就已編著完成。那麼，為什麼〈自序〉裡署的是「洪武戊寅」呢？這有三個可能。一是洪武戊寅前後，他有志編著《正音譜》，先把序寫了，可是一直沒動手編著，直到晚年才重拾舊業，編好之後，把原先寫好的序放在前面，沒有改動年月。二是戊寅那年確已完成大部分，然後逐年增訂，晚年才成為定稿。三是序文根本是假的。《正音譜》只有抄本而無刻本，抄寫者因為沒有序文就給它偽作一篇，同時為了提高《正音譜》的價值，也把時代提前，但卻沒考慮到洪武戊寅時，王才二十一歲，與他所署的「丹丘先生涵虛子」是矛盾的。這三點可能，著者以為第三點的可能性尤大。但無論如何，《正音譜》是寧獻王朱權晚年才編著完成，這一點是無可致疑的。

㊀

以下討論王現存的兩本雜劇：《獨步大羅天》、《私奔相如》。

《獨步大羅天》記呂純陽、張紫陽二仙奉東華帝君命，至匡阜南蠡西，點化沖漠子（第一折）。先鎖住心猿意馬，次去其酒色財氣，又逐去三尸之蟲，更與一丹藥服之，教以養嬰兒姹女之理（第二折）。又於渡頭點化之（第三折）。然後同人大羅天，引見東華帝君諸仙（第四折）。

其內容不脫元人神仙道化的窠臼，但曲文頗為自然，並非故作神仙語，排場熱鬧，也處理得相當得體。首折全是紫陽與純陽的對話，只是一個用賓白，一個用曲子，顯得較沉悶。第二折開場沖漠子說了一段話：

貧道覆姓皇甫，名壽，字泰鴻，道號沖漠子，濠梁人也。生於帝鄉，長於京輦，為厭流俗，攜其眷屬，入於此洪崖洞天。抱道養拙，遠離塵跡，埋名於白雲之野，構屋誅茅，棲遲於一岩一壑，近著這一溪流水，靠著這一帶青山，倒大來好快活也呵。豈不聞百年之命，六尺之軀，不能自全者，舉世然也。我想天既生我，必有可延之道，何為自投死乎？貧道是以究造化於象帝未判之先，窮性命於父母未生之始，出乎世教有為之外，清靜無為之內，不與萬法而侶，超天地而長存，盡萬劫而不朽。似這等看起來，不如修真還是好呵！🅐

這種人生觀代表獻王晚年的心境，他心嚮往之，也確實在那麼做，甚至我們可以這麼說，這段話正是他的自白。本折敷演修道的過程，各色人物穿插其間，各有不同的動作；點化之後，二仙忽然不見，在驚愕仰慕的情況下

🅐 寧獻王生平見《明史》卷一一七列傳五《諸王傳二》、《明史稿》卷一〇九、《藩獻錄》、《國朝獻徵錄》卷一、《名山藏》卷三七、《明詩綜》卷一下、《明書》卷八七、《明詩紀事·甲二》、《列朝詩集小傳·乾下》、《靜志居詩話》卷一、《西園聞見錄·宗藩後》。

🅑 陳萬鼐主編：《全明雜劇》，第三冊，頁九〇〇－九〇一。

結束，頗有餘味。第三折二仙化作渡頭漁樵再次度化沖漠子，顯然是模擬谷子敬《城南柳》第三折，而其清綺

瀟灑之致，則略遜《城南柳》。第四折引見諸仙，介紹履歷，雖然落入窠臼，但插入嫦娥隊子舞【霓裳】，唱

【沽美酒】帶【太平令】、三換【小梁州】，又由八仙各唱一支【折桂令】，在大場面下收煞全劇，頗得聆賞

之娛。周憲王及內府神仙劇也都好用這種排場，可以說是當時的特色。

《正音譜》樂府體式十五家，首為「丹丘體」，下注「豪放不羈」自許。不過從他現存散曲《正音譜》收

有【醉花陰】、【喜遷鶯】、【出隊子】、【天上謠】，內容都近於【道情】）、雜劇來觀察，實在和這種格調

不相侔。倒是和「文采煥然，風流儒雅」的所謂「西江體」略為接近。

趁著這一竿紅日斜，幾縷殘霞映，看了這古道西風暮景。忍聽那老樹疏林杜宇聲，抵多少天涯倦客傷情。

恰離了那天庭，回首蓬瀛，長嘯一聲山海驚。朗吟過洞庭，早離了玄靜。常言道假若斗牛星畔客，也須

回首問前程。（【尾聲】）

這一支曲子把馬致遠【天淨沙】的境界和純陽子呂巖《朝遊北海暮蒼梧》一詩的意趣融化在一起，甚得清逸遒

麗之致。只是首折僅此一曲可觀，其他雖不失自然，但道化的味道太濃，就顯得平淡了。次折也是這種毛病，

第四折尚稱流麗，第三折由於所寫的情景略有依據，較其他三折為佳。

你學那王質般將柴兒肩上挑，郭文般持大斧向山間斫。管甚麼猿鶴巢，棟梁材料。兩隻手、哏村沙傲盡些英

豪，便是那漢三分、鼎崢牢，晉五胡、雲混擾。都做了辯舌端、一場談笑。常言道是非呵！也出不得、俺這

漁樵。俺也囉戀甚麼虛名微利居金塢，則理會得白酒黃雞飲木瓢。休笑俺、活計蕭條。（【滾繡毬】）

陳萬鼐主編：《全明雜劇》，第三冊，頁九〇〇。

拚了這瓦盆邊、一場家醉倒，一任他醒後也天荒地老，抵多少翠袖殷勤捧玉爵。直吃的朦朧楊柳月，浩蕩海門潮。那其間黑嘍嘍的睡著。（【倘秀才】）[75]

這兩支曲子在流麗之中，挾有動人的氣勢，可以說是本劇的佳曲。另外，第四折【折桂令】十二支，將一至十十個數目字分嵌入前十支中，而第十一支則連用之，第十二支則倒用之，雖類文字遊戲，但妙在自然得體，獻王究竟是頗有文才的。其次《私奔相如》一劇，文字之佳妙，較《獨步大羅天》尤過之。

司馬相如和卓文君的戀愛故事，是絕好的戲曲題材。元人有關漢卿和屈恭的《昇仙橋相如題柱》、孫仲章的《卓文君白頭吟》，范居中的《鶼鶼衾》，無名氏的《卓文君駕車》。這些劇本都已經散佚。在明刊《雜劇十段錦》丁集有一本《題橋記》，未署著者姓名，正目作「王令尹敬賢有禮，蜀富家擇婿無驕；卓文君當壚賣酒，漢相如獻賦題橋。」[76]其關目為文君保留舊禮教的身分，不敍其私奔；對於相如求取功名，卓王孫起初似要玩一套元雜劇所習見的「瞞」「傲」手法，但又沒有如擬實行；當壚更硬生生的插入，以致王孫的收回供帳和再送奩資，都毫無意義可言。就結構而言，實在鬆懈已極。

獻王這本《私奔相如》首敍相如自成都題橋出行，次敍在卓王孫處琴挑文君，文君與之偕奔。楔子述王孫命院公追趕，見文君為相如駕車，於逼迫之際，猶不失大義，乃放之前行。三折敍返回成都，臨邛市上賣酒，朝廷前來徵聘。最後夫婦使蜀榮歸，相如垂青茂陵女，文君作〈白頭吟〉諷之。復以同駕過橋作結。從這些關目，可見本劇實集合前述諸元雜劇的「大成」。題橋、駕車、白頭吟三種關目全都包括在內。寫文君也非常出色，她是一個勇敢的衝破舊禮教、舊藩籬的婦人。

[75] 陳萬鼐主編：《全明雜劇》，第三冊，頁九一九—九二○。

[76] 〔明〕無名氏編：《雜劇十段錦》（民國二年董氏誦芬室本），丁集，頁二。

本劇汲取前人關目之精華，布局結構較之《題橋記》自然妥貼。次折演琴挑、私奔，宛轉柔媚，不減《西廂》；四折筵席間以四花旦歌舞雅樂，增加宴賞娛樂的氣氛。至於文字，則俊語連篇，極為精妙。王在江右「弘獎風流，增益標勝」，此劇大大的顯露了他的才華。

折【梅花酒】

大抵首折流麗動聽，掌故、諺語融合得天衣無縫，不晦澀、不鄙陋，尤其難得的是字裡行間自帶詼諧。次折轉用白描，而骨肉間不失韶秀之氣。三折較遜色，但仍有流麗之致。四折【殿前歡】寫相如私戀茂陵女，離別餞行之際，那種可望不可即，滿懷悵惘的神情。【梅花酒】寫相如榮歸故里，王孫設筵款待，責其不告私奔，相如以富貴自炫，依然滿嘴無賴的口吻。運筆白描，而神采活現，如在眼前。《孤本元明雜劇提要》謂獻王此劇

香，一輪皀蓋飛頭上。(首折【寄生草】)

見一人荼蘼月下潛立者，又轉過芭蕉影底、躲閃者。我向前去扯住、他繡裙褶，呀！繾綣的長嘆呵！卻元來是姐姐暗咨嗟，錯猜做東風花外杜鵑舌。我則索克答撲的、跪膝者。(次折【聖藥王】)

月兒低，淒涼況味有誰知。多情自解傷春意，此恨何依。他拿著那酒盞呵，盃中弱水瀰；他隔著桌子呵！幾外巫山蔽。咫尺間席上空相對，一霎時雲迷楚岫，水冷藍溪。(四折【殿前歡】)

似這等富貴呵！卻不道你女孩兒也落的馳譽京畿，光噴泉石，榮耀蓬蓽。做女婿的幸得錦衣歸故里，做丈人的你也合歡喜，吃筵席；卻怎麼說道是害恥。一個羞答答把頭低，一個悶懨懨把聲噫；你兩個意懸懸做甚的。(四折【殿前歡】)

我則待居朝省、立廟堂，怎做得人心不足蛇吞象，人情不合鷸持蚌，人生不過金埋壙。幾時得天風吹下御爐

四六

「有元人之古樸，而無元人粗野之弊；有明人之工麗，而無明人堆砌之病，雖關白馬鄭，無以過焉。」此劇屬傳奇範圍，茲不更贅。

自從王國維考定《荊釵記》為獻王所作以後，學者大多採取這個說法，但也有保持懷疑態度的。此劇屬傳奇範圍，茲不更贅。

(二)羅本

羅本，字貫中，或云名貫，字貫中，號湖海散人。山西太原人，一云浙江錢塘人，或云越人。與人寡合，與賈仲明為忘年交。元順帝至正二十四年（一三六四）與仲明一別後，竟不復見。善為通俗小說，有《三國演義》、《隋唐兩朝志傳》、《殘唐五代史演義》、《三遂平妖傳》、《粉妝樓》等，至今盛行於世，或謂《水滸傳》亦出其手。又相傳有《十七史演義》的鉅作。又工戲曲、隱語，極為清新。雜劇三種，《死哭蚩虎子》、《連環諫》已佚，僅存《龍虎風雲會》一種。三種雜劇皆演史事，為羅氏所長（《錄鬼簿續編》）。

《風雲會》演宋太祖之出身、陳橋兵變、雪夜訪普與平定江南等事，大抵依據史實。在本劇之前，金院本名目有《陳橋兵變》，其後有明無名氏《風雲會》《小說考證續編》卷二引《羼提齋叢話》）及李玄玉《風雲會傳奇》（《曲海總目》）。本劇題目太大，體製限定四折，雖然費盡心思剪裁，但關目有時仍不免煩冗。首折即有守信招賢、匡胤看相、潘美徵聘、石趙會見、趙普送行等五個關目，總寫太祖出身，針線脈絡雖然可尋，但頭緒終覺過煩。次折陳橋兵變，處處替太祖回護，處處顯得欲蓋彌彰；曲終人散之後，又安排南方諸帝王相國上

〔清〕王季烈：《孤本元明雜劇提要》，頁一八。

場，預為三折雪夜訪普、四折平定江南而設。不過綴此毫不相干的人物事件於本折之末，既非散場，終屬不倫。

其排場則頗為妥貼，陳橋兵變與平定江南兩熱鬧場面之前，安排潛龍的出身與雪夜的清致，一動一靜，相間為

用，冷熱得宜，觀眾聆賞也極得效果。第四折以天下一統，慶賀終場，氣氛也頗為從容圓滿。

賈仲明稱貫中「樂府隱語，極為清新」，就本劇看來，則清新之外，還見雄渾之氣。

四海為家，寸心不把名牽掛，待時運通達，我一笑安天下。（【點絳唇】）

見如今奸雄爭霸，漫漫四海起黃沙。遞相吞併，各舉征伐。後漢殘唐分正統，朝梁暮晉亂中華。豺狼掉

尾，虎豹磨牙。尸骸遍野，餓殍如麻。田疇荒廢，荊棘交加。軍情緊急，民力疲乏。這其間生靈引領盼王

師，何時得蠻夷拱手遵王化。我只待縱橫海內，游覽天涯。（【混江龍】）⑦⑨

寫太祖眼中的時勢與胸中的抱負，真有「縱橫海內，游覽天涯」之概。這是本劇第一折的首二曲，開頭用這種

筆力，《龍虎風雲會》的恢弘之氣，就此已足以籠罩全篇。沈德符《萬曆野獲編》卷二十五《雜劇院本》條謂

「雜劇如《王粲登樓》、《韓信胯下》、《關大王單刀會》、《趙太祖風雲會》之屬，不特命詞之高秀，而意象悲壯，

自足籠蓋一時。」⑧⑩ 再錄第三折一曲。

銀臺上畫燭熒明，金爐內寶篆香。不當煩老兄自斟佳釀，何須教嫂嫂親捧霞觴。卿道是糟糠妻不下堂，朕

須想貧賤交，不可忘。常言道表壯不如裡壯，妻若賢，夫免災殃。（朕得卿呵）正如太甲逢伊尹，（卿得嫂

呵）卻似梁鴻配孟光。則愿的福壽綿長。（【滾繡毬】）⑧⑪

⑦⑨ 陳萬鼐主編：《全明雜劇》，第二冊，頁六─七。

⑧⑩〔明〕沈德符：《萬曆野獲編》，卷二五，頁六四八。

⑧⑪ 陳萬鼐主編：《全明雜劇》，第二冊，頁四二一。

吳梅謂〈訪普〉折用正宮子母調，不用高喉，僅用平調歌之，故頗便於長套舖敘之用。」上曲即是宋太祖雪夜訪趙普，於席間所唱。用諺語、掌故都能恰如其分，雅麗之中猶有清剛之氣，深得王實甫、馬致遠諸家的三昧。《納書楹曲譜・外集》卷一、《綴白裘》十集卷三、《集成曲譜・金集》卷一皆選錄此折，題為〈訪普〉，可見本劇傳唱之久遠。

(三) 高茂卿

高茂卿，字、號不詳。河北涿州人。生平事蹟，略無可考。雜劇有《翠紅鄉兒女兩團圓》一種。此劇一向認為係楊文奎作，鄭因百師《元劇作者質疑》考定為高氏之作。 **⑧**

本劇敘韓弘道有兄弘遠已故，他的嫂嫂和姪兒催促分家，弘道只好應允（楔子）。弘道未有子嗣，妾春梅懷有身孕。嫂嫂貪圖他的產業，在他的妻子面前搬弄是非，他不得已休棄春梅（一折）。鄰村俞循禮也沒有子嗣，其婦有孕將產，俞囑，如生女，「便打滅了」。婦弟王獸醫，也沒有子女。一日，偶遇春梅在路旁產下一子，他就把這孩子抱回去。他的姊姊生女，他便以拾得的男嬰交換他姊姊的女嬰。俞循禮回家，一點都不知道就裡，他到把孩子命名為添添，長到十三歲。王獸醫來借耕牛，俞不肯，王大怒，打算訪春梅下落，揭露易兒之事。他向王閒談從前休棄春梅的事，王乃告以詳情，同往俞家索兒（二折）。添添在放學途中，王獸醫告訴他不是俞循禮的兒子，這時俞家院公來接添添，王乃告以詳情，同往俞家索兒，弘道妻也來，於是發生爭奪，添添終於被弘道攜去（三折）。弘道夫妻念循禮養育之

⑧ 鄭騫：〈元劇作者質疑〉，收入氏著：《鄭騫戲曲論集》，頁一二一—一二三，《兒女兩團圓》一段見頁一二三。

恩，和添添到俞家認親。王獸醫也把春梅找來，俞明白往事之後，向王索還其女，以女許配後嗣添作結（四折）。

本劇寫農村人情風俗，非常質厚淳樸。可以看出當時社會家庭的結構和重男輕女，重視後嗣的觀念。關目極盡曲折，其悲歡離合，雖瑣碎而入情入理，銜結處見其波瀾起伏之妙。以王獸醫為針線穿梭其間，亦細密自然，且至終場，猶不失緊張。其題材尚存元人風格，而結構之巧，為元明雜劇所稀見。賓白曲辭俱用素描，狀摹聲口惟妙惟肖，深得元人質樸敦厚之致。

你休怎般生嫉妒，休那般無見識。量這一個皮燈毬，犯下甚麼滔天罪。哎！你一個鬼精靈，會魔障這生人意。也不索將的去堂前曬，也不索檢視的明白。只一把火都燒做了紙灰來。請兩個早離應階，自去安排。我待學劉員外，仗義散家財；我待學龐居士，放做了來生債。把我這宿世緣，交天界。（【烏夜啼】）⑧③

可知我這個酒糟頭，不識你這拖刀計。則恐怕李春梅，奪了你那燕鶯期。走將來黃桑棒，打散了駕鴦會。（【寄生草】）

全劇每支曲子都像這樣明白如話，用了不少俚諺俗語，增加作品真切淳厚的韻味，但覺其自然，而不覺其搆扯拼湊。元曲的妙境，關、高的風味，可以由此劇得其彷彿了。

（正末云）姐姐請坐，今日是你簡生辰貴降的日子，你滿飲一杯。（二旦云）我喫你娘漢子依著我把春梅休了者。（正末云）有甚麼難見處，隔壁兩個姪兒和嫂嫂請過去，必定搬調了你一言兩句，所以家來尋鬧。（正末云）休聽別人言語，聽我兩句話，咱兒要自養，穀要自種，休聽人言語。二嫂且滿飲一杯。（二旦丟了盞科云）我吃什麼酒，快把春梅休了者。（李春梅云）韓二省的這般鬧，休了我罷。（正末云）小賤人！俺

⑧③ 陳萬鼐主編：《全明雜劇》，第二冊，頁三三九、三五八。

這裡說話，那得你來！你知道你姐姐為甚麼娶將你來，則為老夫年近六旬無子也，所以尋將你來。姐姐肯信著別人的言語，趕了你，肯著絕戶了？這韓弘道你這言語呵，我不信道也。姐姐！休聽別人言語，你則滿飲一杯。（二旦）將的去！我吃他做甚麼，如今好便好，歹便歹，俺兄弟七八個，如狼似虎哩。我如今尋個死處，俺那幾個兄弟，城裡告將下來，把你皮也剝了，我死也要你休了者。（正末云）呀呀呀休覓死處。嗨！我這男子漢，到這裡好兩難也呵。待休了來，不想有這些指望；待不休了來，我這大渾家尋死覓活的。倘或有些好歹，我那幾個舅子，狼虎般相似，去那城中告下來呵！韓弘道為小媳婦逼臨死大渾家，連我的性命也送了。則不如休了他者。

這一段對白是弘道妻聽了她嫂嫂和姪兒搬弄的言語之後，堅持弘道把妾春梅休棄。弘道為求子嗣的百般委屈，和對悍妻的無可奈何，以及其妻潑辣的神情，都勾畫得很生動。由此我們也可以看出當時對於「香火子嗣」的重視和妻妾在家庭中地位的懸殊，妾可以任意休棄，只說了一頓訓斥（當然弘道的話是別有用意的）。這樣的劇本真是活生生的社會史料，可是明劇中已屬鳳毛麟角。

（四）劉君錫

劉君錫，字號不詳。燕山（今河北薊縣）人。元時官省奏。「性方介，人或有短，正色責之。」工隱語，為燕南獨步。人稱為白眉翁。「家雖貧，不屈節。」時與邢允恭、友讓、賈仲明等交遊。所作戲曲，行世者極多，

陳萬鼐主編：《全明雜劇》，第二冊，頁三四〇―三四一。

今可考者，僅《來生債》、《三喪不舉》、《東門宴》三種。後二種已佚，《來生債》有《元曲選》本。雖未題撰者姓名，但正目作：「靈兆女點化丹霞師，龐居士誤放來生債。」與《錄鬼簿續編》劉君錫名下《來生債》一劇所注正目，僅「點」與「顯」一字之異，故《元曲選》所收當為劉氏之作。

本劇演唐龐蘊居士偶聞驢馬作人語謂因前生欠債未償，故託生驢馬償還，由是感悟而棄家修道事。龐蘊實有其人，其事見《釋氏稽古》、《寶倫集》、《五燈會元》諸書。作者以佛教為信仰基礎，認為錢財是累身之物，諷勸「人世官員，莫戀浮錢，只將那好事常行。」（【折桂令】）楔子敘李孝先因欠債而驚懼成病；首折譴責世人貪財之惡德；次折驚聞驢馬作人語；三折棄寶於大海；四折得道升天。中間插入磨博士一場滑稽戲，甚有趣味。磨博士在接受龐居士銀子之後，終夜惡夢頻繞，當雞鳴打五更時，他說：

這一個銀子放在水缸裡，夢見水來淹我；揣在懷裡，夢見人搶我的；埋在竈窩裡，夢見火來燒我；埋在門限兒底下，夢見人來鈀我的，拿刀來砍我，槍來扎我。一個銀子整害了我一夜不曾得睡。想龐居士老的家，有千千萬萬大箱小櫃無數的銀子，我想他生來是有福的，可便消受得起。羅和！我那命裡則有分簸麥、揀麥、淘麥，打籮磨麵，我可也消受不的這個銀子罷！[85]

呀！天明了也。好啊！我恰好一夜不曾睡。我試看我那銀子咱。兀的不是銀子。羅和也！你索尋思咱！

羅和本來向龐居士抱怨他的工作苦，沒一刻安樂。因此龐居士給他一錠銀子，希望他能安安樂樂的睡一覺。不想沒銀子固然勞力受苦，有銀子反而徹夜不安，精神的感受更苦。作者的用意除了說明「有福、沒福」外，還勸人應憑本事謀生，非分之財，千萬要不得。因此，羅和後來只受了一錢銀子去做買賣，龐居士也沉了家財，

以編笊籬為生。本劇宗教色彩很濃，思想未免幼稚，但用來教化匹夫匹婦必然收到很大的效果，因為它正合乎村夫野老的口味。君錫雖貧而為人方介有節操，大概正是一位視錢財如草芥的人。

本劇關目排場尚稱妥適，惟末折開場以賓白演靈兆女點化丹霞師，此一關目與主題無甚關聯，頗嫌節外生枝，這是作者剪裁不精當的地方。其實白純粹口語，曲辭亦清順有致。

呀！卻原來都是俺冤家倈債主，我本待要除災種福，我倒做了一個緣木的這求魚。這的可便抵多少業、在深牢獄，不由我不展轉躊躇。我則待要錢粧的你、來如狼似虎。哎！誰承望今日折，倒的做馬波做驢。我看了他這輪迴的路，可則是陰司地府。哦！方信道還報果無虛。（【滿庭芳】）[86]

你待著我萬餘資本為商賈，趲利息、衢州撞府。或是乘船鼓棹渡江湖，或是從鞍馬、晝夜馳驅。我乾做了撇妻男店舍裡、一個飄零客，拋家業塵埃中、一個防送夫。冷清清夢回兩地無情緒，怎熬的程途迢遞，更和那風雨瀟疎。（【耍孩兒】）

【滿庭芳】是龐居士驚聞驢馬作人語所唱的曲子，【耍孩兒】是龐居士回答他夫人勸他不要沉寶，好用來做買賣時所唱的曲子。用白描而清順妥溜，文字不能說不好，只是缺少一股俊拔之氣，文勢鮮於騰挪，有時不免稍覺軟弱。大抵劉君錫只是個中駟之才。

(五)黃元吉

黃元吉，字號籍貫及生平事蹟俱無可考。有雜劇《黃廷道夜走流星馬》一種。記黃廷道奉天子命往沙漠向

[86] 陳萬鼐主編：《全明雜劇》，第二冊，頁六六三―六六四、六七一―六七二。

野驢萬戶謀盜日行千里的流星馬。首折黃廷道與岳父李道宗、妻滿堂嬌作別。次折萬戶招廷道為女茶茶之婿，滿堂嬌來訪。三折廷道與妻盜馬夜走，不意所盜者為假流星馬，中途為萬戶與茶茶追及。四折茶茶與廷道同返中華，萬戶亦將真流星馬入貢。首二折插入音樂歌舞場面，三折夜走流星馬疑即平劇《紅鬃烈馬》之所本。關目生動，排場亦調劑得宜。曲辭本色，唯賓白時作番語，不知所云。（【上小樓】）

序】87

他待爭來怎地爭，待言來不敢言。俺這裡比不的你漢兒、人家體面。將一箇天仙般神女，我不合配與俺、兄弟金牙。這的是俺便喉哏差，他一點真心痛捧掛。他怎肯一離兩罷，走不到蘇武堤邊，是則是則到的李陵臺直下。（【紫花兒

馬踏開一川莎草，風篩破雙臉芙蓉，鞭捽碎兩岸蘆花。將一箇天仙般神女，我不合配與俺、兄弟金牙。你道他便廝摟著廝抱著，這是俺這達達人廝見。俺這裡比不的你漢兒、人家體面。

他待爭來怎地爭，待言來不敢言。我見他似拆對的鸞凰，失配的鴛鴦，似熱地上蚰蜒。你道他便廝摟著廝抱

（【上小樓】）明白有如說話，【紫花兒序】首三句氣勢雄壯，並不覺其魯莽，接著而來的句子也能支持得住。堪稱佳作。

另外邾經有《死葬鴛鴦塚》雜劇，殘存【南呂·一枝花】套，見《詞林摘豔》、《廣正譜》。因非全劇，不多提了。

這種曲子不僅質樸自然，而且挾有風力。【上小樓】明白有如說話，【紫花兒序】首三句氣勢雄壯，並不覺其

也是園舊藏古今雜劇「本朝教坊編演」的雜劇存目有二十一本，其中《靈芝慶壽》一本係重出周憲王《誠齋雜劇》，又《眾群仙慶賞蟠桃會》是竄改周憲王《群仙慶壽蟠桃會》而來。竄改以賓白為多，曲文間有刪除或改字，大抵原作不合朝廷景象之語必改。手法低劣，以致庸俗無生氣，甚至出韻拗律。憲王原作體製破壞元人科範，採用眾唱，講究排場，此竄改之本，除第四折尚保留眾唱外，其他三折均改為正末獨唱，排場亦平板不足觀。像這樣越改越壞的作品，可以置之不論。另外十九本，《金鑾慶壽》、《黃金殿》、《祝延萬壽》、《瑤池會》四本已佚，現存的十六本除《長生會》為五折旦本外，俱遵守元人科範。就內容來說，這十六本雜劇很單純，不外乎祝壽與賀節。其中《寶光殿》、《獻蟠桃》、《紫薇宮》、《五龍朝聖》、《長生會》、《廣成子》、《群仙朝聖》、《萬國來朝》八本是萬壽供奉之劇；《慶長生》、《群仙祝壽》、《慶千秋》三本是太后萬壽供奉之劇。《鬧鍾馗》為賀正旦之劇、《賀元宵》為慶祝元宵之劇、《八仙過海》為春日宴賞之劇、《太平宴》為冬至宴賞之劇，而賀節宴賞之劇亦必歸結於祝壽。只有《黃眉翁》係伶工為武臣之母稱壽之劇。由這些劇本我們可以看出教坊劇的風貌，同時拿來和《誠齋雜劇》並觀，也可以看出其中的關聯。

（一）著作時代探測

這十七本雜劇中，常常有這樣的話語：「永賀著一統聖明朝」（《獻蟠桃》）、「賀皇明萬萬年永享遐齡」、「大明國祚勝磐石」（《慶長生》）、「明日往大明天下呈祥去」（《紫薇宮》）、「大明仁聖」（《群仙祝壽》）、「大明一統華

夷定」《群仙朝聖》、「心存正直輔皇明」《賀元宵》），再加上其內容除了《黃眉翁》外，不是祝賀皇帝、皇太后萬壽，就是賀年賀節，很顯然這就是明代內廷編演的劇本。它們著作的時代不一定相同，中間可能還有後朝因襲或竄改前朝的地方。但有些劇本可以從本身的資料來推斷它著成的時代。據我考證，大部分是憲宗成化年間所作。

1. 《慶長生》。其中有云：

今大明聖母，發心啟建廟宇，敕額曰延福宮，此功非凡。況聖母持敬天地，憫恤蒸民，且當雍熙之世，幸逢孟冬十月十四日，乃萬壽聖誕之辰。⑧⑧

由這段材料可見這位聖母皇太后的生日是孟冬十月十四日（劇中提及十月十四日共有三處），她頗崇奉道教。考明代后妃，生前被尊為皇太后的只有英宗時的孫太后，景帝時的吳太后，憲宗時的錢太后和周太后，神宗時的李太后。其中最有可能的是周太后。《明史》卷一百二十三〈后妃傳〉有云：

孝肅周太后，英宗妃、憲宗生母也。昌平人。天順元年封貴妃，憲宗即位，尊為皇太后。其年十月，太后誕日，帝令僧道建齋祭。禮部尚書姚夔帥群臣詣齋所，為太后祈福。……二十三年四月上徽號曰聖慈仁壽皇太后。先是，憲宗在位，事太后至孝，五日一朝，燕享必親，太后意所欲，唯恐不懂。至錢太后合葬裕陵，太后殊難之，憲宗委曲寬譬，乃得請。⑧⑨

周太后的生日是十月，正和劇中的太后相合。那麼這本雜劇大概是憲宗成化年間的作品。根據這個線索，再和其他的雜劇印證，更可以看出有好幾本雜劇，顯然也是成化時作。

⑧⑧ 陳萬鼐主編：《全明雜劇》，第一〇冊，頁五九三九－五九四〇。

⑧⑨ 〔清〕張廷玉等：《明史》（北京：中華書局，一九七四年），卷一一三，頁三五一八。

2. 《群仙祝壽》。其中有云：

為因下方聖人孝敬虔誠，國母尊崇善事，晝夜諷誦經文，好生慈善。……今逢國母聖誕之辰。

霜落東來雁去遲，寫天鴻雁正南飛。蒼梧已老凋金井，紅葉零零景漸微。

如今這聖人有德民放懷，誦經文玉帝知，救生靈神聖載。

喜遇著下方聖人仁孝並全，況兼國母崇奉善教，救生靈神聖載。

今日是下方聖人國母壽誕之辰……山茶未開梅半長，初寒天氣正當時。**⑨**

劇中所敘寫的時令景物，尤其是「今遇孟冬國母聖誕之辰」更可見這位太后生辰是十月，再加上「聖人孝敬虔誠」和《明史》所謂「憲宗在位，事太后至孝」也極為契合，因此這本雜劇自然也是用來祝賀周太后生日的。

但是，在劇本末尾卻有這麼一段話：

伏以孟春佳節，律應夾鐘，肇春萌復始之期，遇聖母遐齡之兆。**⑨**

孟春是正月，「律應夾鐘」則是三月，這種矛盾應當是作者不察之誤，但是其與前文「孟冬國母聖誕之辰」的衝突，則是很可注意的現象。我們可以設想此劇是竄改前朝承應之作，而這一段話，正是保留原作祝賀某太后生辰的痕跡。這位太后雖然一時不能考察，但絕不出上文所述生前被稱為太后的孫、吳、錢三位，則是可以斷言的。那麼此劇作成最早不過英宗正統年間。

3. 《紫薇宮》。其中有云：

今為下方聖人治世，孝過虞舜，德並義軒，崇敬三寶，……如今乃十月將終，欲教雪月梅三白獻瑞。

⑨ 陳萬鼐主編：《全明雜劇》，第一一冊，頁六五六六、六五六七、六五八〇、六六二三―六六二四。

⑨ 同上註，頁六六四二。

仲冬節序始相交。

如今乃仲冬時序，……明日乃下方聖人萬壽節之辰。❷

正為祝賀皇帝萬壽之劇，由「仲冬時序」和「仲冬節序始相交」知生辰是十一月初，而憲宗生於十一月庚寅（初二）日，故知此劇為祝賀憲宗萬壽而作。所謂「孝過虞舜」、「崇敬三寶」（下文作三清）也和憲宗行事相合。

4. 《廣成子》。其中有云：

近聞崆峒山煙霞洞廣成先生，抱濟世之才，懷安邦之志，特降佳徵，速當赴闕，以副予求賢之心。必固台鼎之封，用行家邦之慶。

早是這暮景淒迷，耐風霜老松添翠，月華寒瘦嶺猿啼，草鋪階山如畫景多清媚。今遇聖人萬壽聖命之辰，在紫宸殿上鋪設齋筵，祝延聖壽。年年欽選天下名山洞府有道高人，啟建法壇，令貧道掌壇法事。

恭遇皇上萬壽聖誕之辰，四海咸寧，八方靜謐，奉國母孝敬虔誠。❸

由上面所引的材料，可見這位皇帝的生日是在「耐風霜老松添翠」的季節，他崇奉道教，孝敬太后。考《萬曆野獲編》卷二十七《僧道異恩》載成化十七年陞道錄司右常恩為太常卿，並賜番僧萬行等十四人誥命。沈德符謂「蓋憲宗於釋道二教俱極崇信如此。」❹又按《明通鑑》卷三十一成化四年四月加番僧扎巴置勒燦等大國師、國師封號。「其徒加封錫誥命者，不可勝計。服食器用，僭擬王者。出入乘棕輿，衛卒執金吾仗前導。其他羽流

❷ 陳萬鼐主編：《全明雜劇》，第一一冊，頁六二五五─六二五六、六二七四、六二八○─六二八一。

❸ 陳萬鼐主編：《全明雜劇》，第一一冊，頁六七一八、六七七九、六七九九、六八一八。

❹〔明〕沈德符：《萬曆野獲編》，卷二七，頁六八四。

加號真人、高士者，亦盈都下。」[95]成化五年四月「江西真人張元吉，坐擅殺四十餘人。……給事中毛弘等請絕其封，毀其府第，不許。」[96]成化六年三月，翰林院編修應詔陳時政，言：「異端者正道之反，法王、佛子、真人，宜一切罷遣。」[97]諸如此類，不可勝記。可見憲宗是個崇信佛道二氏的皇帝，僧道受爵任官，屢見不鮮，這種行徑，自然要「欽選天下名山洞府有道高人」來祝壽了。而廣成子之受封，正是一般僧道的象徵。又「奉國母孝敬虔誠」也不失憲宗身分，生辰也在冬天，因此，此劇當是憲宗時代的作品。

5.《獻蟠桃》。其中有云：

今因當今聖人在內廷齋戒焚香，有西池金母，於聖節之日下降。說當今仁主，好長生之道，築尋真之臺，登嵩岳之山，齋戒精切，欲傾四海之祿，以求長生。[98]

6.《長生會》。其中有云：

因為方今聖人萬壽之日，著您冬獻松竹梅。這的是歲寒三友獻皇朝。[99]（與《紫薇宮》三白獻瑞之語呼應）

7.《群仙朝聖》。其中有云：

今因仁皇聖節，恐有僧道祝延上壽。[100]

[95]〔清〕夏燮著：《明通鑑》（北京：中華書局，二〇〇九年），第二冊，頁一〇八八。

[96]〔清〕夏燮著：《明通鑑》，頁一〇九九。

[97]〔清〕夏燮著：《明通鑑》，頁一一〇五。

[98]陳萬鼐主編：《全明雜劇》，第一〇冊，頁五八八九、五九二一。

[99]陳萬鼐主編：《全明雜劇》，第一一冊，頁六四六二、六四六六。

8. 《慶千秋》。其中有云：

今有大漢孝文帝聖人在位，孝敬聖母。

9. 《賀元宵》。其中有云：❶

當今聖人在位，仁慈孝道。

看了當今聖主，德行仁慈，孝敬聖母。

與當今聖主，祝延聖壽，慶賀元宵。

齊下去賞元宵，與聖母祝壽去來。❷

儒釋道三教興，孝敬聖母。

以上諸劇或言當今好長生之道，或言孝敬聖母，或暗示皇帝生辰在冬天（明代皇帝生日在冬天的只有惠帝、英宗、憲宗三人，俱見《明通鑑》），都多多少少含有憲宗的影子，因此也定為憲宗時代的作品。

10. 《寶光殿》。其中有云：

為因下方聖壽之辰，啟建齋醮，崇奉三清，辦誠心朗誦金經，設齋供般般齊整。

伏以天開景運，律屬應鐘，正豐稔太平之世，遇仁皇聖壽之辰，群仙畢至，萬聖來臨。❸

「應鐘」當十月，但是明代皇帝沒有一個是十月出生的。故「應鐘」必為誤記。按《明通鑑》卷二十三〈考

❶ 陳萬鼐主編：《全明雜劇》，第一一冊，頁六九一二。
❷ 陳萬鼐主編：《全明雜劇》，第一○冊，頁五九八○、五九八四、五九八六－五九八七、五九八八。
❸ 無名氏：《慶千秋》，收入〔清〕王季烈編校：《孤本元明雜劇》，第四冊，頁一。
❹ 陳萬鼐主編：《全明雜劇》，第一○冊，頁五八二○、五八三一。

六○

異〉云：

　（憲宗生日）《明史》英宗、憲宗紀皆不載，三編系之是年（正統十二年）十一月。典彙作「十月」者，野史是年閏四月，《明史》推曆更正耳。⑩④

可見憲宗的生辰曾被誤作十月。那麼「律困應鐘」和「崇奉三清」（前文作三寶）的皇帝，自然還是非憲宗莫屬了。

11.《五龍朝聖》。其中有云：

　嘉靖年海晏河清。

　為因下方聖人萬壽之節，三界神祇年年在南天門寶德關祝讚壽。⑩⑤

此劇既明言「嘉靖年」，自然是用來慶賀世宗皇帝生辰的。但它的著成時代也許更早，因為「嘉靖年」很可能是從「成化年」改過來承應的。

以上《慶長生》等十一劇大抵都是憲宗時代的內廷供奉劇，上文曾說「憲廟好聽雜劇及散詞，搜羅海內詞本殆盡。」由這些教坊編演的雜劇，我們也可以看出憲宗時代內廷製作及搬演雜劇之盛。《五龍朝聖》雖有嘉靖紀年，亦可能是成化時作，其他諸劇雖未能斷定，但大致也是成化前後的作品。

(二)教坊劇的佳作──《八仙過海》與《鬧鍾馗》

教坊劇只在宮廷搬演，又單純的用來祝壽賀節。本質限制了它的功能，環境拘束了它的內容。其無甚可觀，

⑩④〔清〕夏燮，《明通鑑》，第二冊，頁八七五。

⑩⑤陳萬鼐主編：《全明雜劇》，第一冊，頁六三二二、六四一六。

自是意料中事。因之，排場雖富麗堂皇，而但見天神鬼怪雜沓上下，亂人眼目；曲文雖典雅穠郁，而平板無生氣，猶如一尊粉雕玉琢的塑像，缺少的是鮮活的動人韻致。其實白重複累贅，同一神仙幾有同樣的話語。其關目布置更如出一轍，大抵如周憲王《蟠桃會》、《八仙慶壽》、《仙官慶會》、《靈芝慶壽》、《牡丹園》諸劇，以仙使為針線，穿梭於諸神仙之間，一一邀請，歸結於「群仙畢集」，慶賀終場。像這樣的劇本，真可以說「嘗一臠而知全鼎」、「雖多亦奚以為」。不過，披沙可以揀金，荒漠中照樣會生長一兩朵奇花異葩。這兩朵奇花異葩就是《八仙過海》與《鬧鍾道》。

《八仙過海》敘白雲仙請八仙閬苑賞牡丹後，各回洞府（一折）。行至東洋岸邊，乘著酒興，各顯神通渡海，不許騰雲。藍采和躧玉板，被東海龍王之子摩揭，擒住采和。呂純陽往救之，放還采和，不還玉板，以致純陽與二龍戰鬥，斬死摩揭，斫去龍毒一臂（二折）。龍毒訴告其父，於是四海龍王與八仙大戰，損害無數生命，終不能分勝負（楔子、三折）。釋迦佛憫之，乃勸兩家罷兵，龍王交出八扇玉板，除下二扇與龍王，以償其愛子之命（四折）。

本劇以神仙賞玩牡丹開場，而以「祝吾皇聖壽萬年長」作結，中間兩折一楔子搬演神仙交戰，各顯神通，如火如荼。起於閒適，歸於平靜，集筆力於波瀾壯闊之際，使異峰突起，悚人耳目，甚得觀賞之妙。這種結構方法，就好像夏日午後的雷雨，在麗日豔陽之中，忽然陰雲密布，既而雷雨交加，一霎時雲收雨散，夕陽在望，豁然神怡。現在平劇中的《海屋添籌》，想係據此改編的。王季烈《孤本元明雜劇提要》謂「排場極為熱鬧，而曲文頗多俊語，賓白一律順適。筆墨極似丹邱之《沖漠子》，誠齋之《神仙會》。或即二藩中文人學士所撰也。」🄚

呀！休等的落紅成陣，看滄溟綠水粼粼。則他這秋霜易可侵人鬢，嗏須是乘丹鳳，一個個駕蒼麟。不一

時遨遊遍萬里乾坤。(【柳葉兒】)

這裡面是瀛洲仙子居，乃瑤池金母鄉。高聲聲直侵著九宵之上。看了這海呵！便休題、千里長江，繞曉呵錦模、糊燦日色，到晚來明滴溜現月光。則被這兩般兒搬運了些世途消長，山和水消磨盡、今古興亡。似這海呵！端的是東西渺渺千源會，南北悠悠萬里長。真個是遠接著扶桑。(【滾繡毬】)

我則見黑瀰漫浪滾海生潮，亂攘攘神兵鬧，原來是四海龍王把仇報。他那裡便下風雹，他顯威靈、不住高聲叫。他將我一齋的圍遶，更怕我臨敵哀哀告，我和你決戰九千遭。(【小桃紅】)

你那裡看著，將寶劍、漾在青霄。呀！則俺這八洞仙、有奧妙。眾龍王、發怒施懆暴，他統神兵、四面相抄。俺笑呷呷坦然不動腳，一任他亂紛紛劍戟鎗刀。(【調笑令】)

107

筆墨的瀏亮清新，確有丹丘、誠齋的韻致。寫閒情時帶逸趣，神仙無拘無束，遨遊於水天之際，浪蕩乾坤，光彩燦爛，真如蒼龍蜿蜒，丹鳳翱翔。寫景寫戰陣，則風力遒勁。大筆一揮，但見波濤洶湧，煙塵滾滾，刀鎗在旋律中飛舞，人聲於字裡行間喧嘩；用的是攝影機的遠鏡頭，表現的是千軍萬馬的場面。而揮灑之際，猶能寓感慨於情景，見詼諧於緊張之中。末折雖略嫌草草，有強弩之末之感，但濟以十六天魔舞，於戰陣之後改換宴賞，一方面不失宮廷劇的身分，另方面也可以調劑聆賞，這種安排也是獨見匠心的。本劇確是成功之作，無論案頭、場上皆稱佳品。

《鬧鍾馗》敘鍾馗上京應試二次，為楊國忠所擯。第三次不欲去，縣中勸勉，不得已允之(楔子)。中途於五道將軍廟，睡眠中被大耗、小耗、五方鬼所侮弄，馗醒而拔劍逐之。眾鬼憚其正直，均不敢近(一折)。馗至

107　106

〔清〕王季烈：《孤本元明雜劇提要》，頁五三。

陳萬鼐主編：《全明雜劇》，第一〇冊，頁六〇九五、六一〇〇─六一〇一、六一六二─六一六三、六一六五。

京，主試為楊國忠、張伯倫，張欲以馗為頭名進士，楊收他人賄賂，乃面斥馗文字不佳。張勸馗且回寓候旨（二折）。次日張奏准，賜馗進士袍笏，而馗已氣忿身亡。玉帝憐馗正直不遇，敕馗管領天下邪魔鬼怪，馗託夢於殿頭官，殿頭官奏知聖上，遂著各處畫馗形像，以驅邪怪（三折）。於是五福神、三陽真君，偕馗於正月元旦，各顯神通，使年年豐稔，歲歲昇平，三陽開泰，萬民樂業（四折）。

這是一本歲首吉祥之劇，關目、排場、文字俱佳。首折鬼戲鍾馗，次折考場受辱，三折夢中降鬼，四折群仙賀年。每折各有新意，綰合處順適自然，脫略宮廷劇排場，頓覺生氣蓬勃。鍾馗一怒而亡，用暗場處理，頗見剪裁之妙。社長及眾鬼怪之賓白，甚得詼諧之趣；用爆仗裝點場面，增加新正氣氛。至於曲文，則堪稱「清爽」。

【油葫蘆】

我見鼠走空桑寒氣生，香爐中灰燼冷。你看那泥神半倒亂凋零，我這裡急慌忙、便把尊神敬，則願的年年米麥多餘剩。我將角帶那，衣袂整，則他這譙樓更鼓應難聽，又無甚喝號與提鈴。（尾聲）

你看那林外曉鴉啼，瑞靄迷山逕。峰嶺畔、猿啼數聲，月落潮來紅蓼汀，望天涯、慌奔前程。我這裡出門庭，離了神靈。有一日浪暖桃花金榜登，我將這三臺掌領，顯咱姓名。我又索便盼程途、迤邐望前行。（尾聲】

他口聲聲將我相欺謗，氣撲撲言語皆虛誑。絮叨叨則管理無攔當，濕浸浸汗滴在羅衫上。我與你打他也波哥，打他也波哥，不由我惡哏哏氣吐三千丈。（叨叨令）

寫荒野中的破廟，旅途中的景色以及怒打惡鬼的神情，都能明白如話，宛如耳目之中。這沒有其他的道理，因為用白描的手法，摒除雕琢的氣息，兼以運筆疏暢，自然給人一種清爽的感覺。我們在滿紙雕琢藻繪的宮廷劇

陳萬鼐主編：《全明雜劇》，第一〇冊，頁六一九六－六一九七、六二〇一－六二〇二、六二二四。

中，讀到這樣的作品，當然會有幾分的喜悅。

另外《長生會》曲文之清順，《五龍朝聖》結構之用心，雖都有可觀，然以其關目陳陳相因，教人讀來，終

至生厭。至於《獻蟠桃》之蕪雜堆砌，《群仙祝壽》之東擴西拾，《萬國來朝》之無稽拙劣，《太平宴》之荒誕陳

腐，《黃眉翁》之率直平庸，殆皆伶工下乘文字，存而不論可也。

四、無名氏雜劇

《也是園古今雜劇》中有九十一本無名氏的作品。其中像《曹彬下江南》有「豈不知大明天命順於時」、

《那吒三變化》有「願大明享昇平萬萬年」、《認金梳》有「一統江山拱大明」、《雷澤遇仙》有「見如今大明一

統」、《下西洋》有「遵聖首一統大明朝」的讚頌語，《蘇九淫奔》有「嘉靖朝辛丑年間事」那樣的紀年，很容易

就斷定它們是明代的作品。其他的作品沒有這樣顯著的證據，雖然尚可從體製、內容等方面來考究，但到底不

容易得到肯定的結論。因此這許多的無名氏雜劇，除了本身明著時代和經考證成為定論的以外，學者只好籠統

的將它們視作「元明無名氏」雜劇。此外，《也是園古今雜劇》中，尚有一部分雖然題有撰者的姓名，但經考證

後，發現那是誤題。譬如《五侯宴》題關漢卿撰，《東牆記》題白樸撰，《澠池會》題高文秀撰，《伊尹耕莘》

《智勇定齊》題鄭德輝撰，《老君堂》，《孤本元明雜劇》改題鄭德輝撰，《蔣神靈應》題李文蔚撰，鄭因百師〈元

劇作者質疑〉俱已考訂為明無名氏所作。那麼總計無名氏雜劇應當有九十八本之多。

就體製來說，遵守元人成規者有八十三本，其中《三出小沛》、《五馬破曹》、《魏徵改詔》、《智降秦叔寶》、

《四馬投唐》、《大破蚩尤》、《下西洋》、《拔宅飛昇》、《澠池會》、《伊尹耕莘》、《老君堂》、《認金梳》、《女姑姑》

十三本含有二楔子。元人雜劇大多數只有一楔子。改變元人科範者十五本。其中《大戰邳彤》、《定時捉將》、《刀劈四寇》、《陳倉路》、《打董達》、《大劫牢》、《鬧銅臺》、《降桑椹》、《五侯宴》九本俱五折。另外六本是：《雷澤遇仙》，五折二楔子，末旦唱；《東牆記》，五折一楔子，眾唱；《桃符記》，四折一楔子，二旦唱；《風月南牢記》，四折一楔子，眾唱；《雙林坐化》，四折一楔子，末旦唱；《誤失金環》，四折一楔子，末旦唱。以上凡是破壞元劇規律和雖守舊規而含有兩個楔子的，從文字和內容上看都是明人作品。這九十八本雜劇絕大多數遵守元人成規，改變科範的也僅在折數和唱者的分配，其幅度也很有限，而沒有一本是將最根本的音樂改用南曲，因此它們大抵都是傳奇尚未形成以前的作品，也就是在嘉、隆間將崑腔運用於戲曲創作之前。

《也是園書目》將這些無名氏的雜劇，分作春秋故事、西漢故事、東漢故事、三國故事、六朝故事、唐代故事、五代故事、宋代故事、雜傳故事、釋氏故事、神仙故事、水滸故事、明代故事等十三類。這樣分法還是有罅漏，譬如《伊尹耕莘》為殷商故事，《孟母三移》、《澠池會》為戰國故事，俱無所歸屬；《十樣錦諸葛論功》，實為宋代故事而誤入三國。事實上分作十三類頗嫌瑣碎，倘合併為：歷史劇、雜傳劇、釋道劇、水滸劇四項更覺簡便，以下即就此四類分別評述。

歷史劇的分量最多，有五十餘本，完全敷演行軍戰陣，大概都是內府伶工編來按行的，因此手法非常低劣，毫無戲曲藝術可言。其共同的特色是：

一、排場熱鬧：鐘鼓司演戲的太監，據劉若愚《酌中志》有三百餘人。角色既不虞匱乏，行頭設備又齊全，因此動輒數十人上場，熱鬧得令觀者頭昏眼花，莫知所云。

二、關目拙劣：關目的處理鮮能用心，不是累贅蕪雜，就是平板單純，穿插細密的很少。

三、賓白煩冗：每一角色上場必自報身家履歷，人物既多，冗長散漫；令人困頓欲眠，而求一警策機趣的

話語竟不可得。

四、曲文平庸：由於出自內府伶工，典麗芊綿之語固無所聞，而樸質蒼莽之辭亦不可見，大抵不過平庸凡語而已。

像這樣的劇本，除了供作研究材料外，是可以置之不觀的。但是，王季烈《孤本元明雜劇提要》對於這類雜劇，有些卻是相當推崇。其《伐晉興齊‧提要》云：

曲文雅馴而能合律，賓白亦典雅，為元明曲中之上乘文字。**⓽**

鄭因百師跋此劇云：

筆墨平庸，排場亦簡單乏味，尚不及《臨潼鬥寶》。王君九乃推為上乘文字，……何矣？**⓾**

此劇淡而無味，文字且不能上口，未知王氏何所見而推為元明曲中上乘文字。其他像《樂毅圖齊》、《桃園結義》、《單刀劈四寇》、《杏林莊》諸劇，或言「雖元曲亦多不見」，或言「元明曲中亦不可多得」，都不免過為溢美。

其他三類雜劇，不知是因為題材內容的不同，或是因為文人染指其間，卻有相當可觀的作品。底下且挑幾本代表作來論述一下。

(一)《鎖白猿》

《鎖白猿》敘杭州沈璧泛海為商，饒有家財，出門月餘，有白猿自稱煙霞大聖，化為璧之容貌，占其妻子財產。歷二年之久，璧歸家鄉，白猿乃現原身，打倒沈璧（首折）。璧請法官，亦為猿精打倒，猿因驅璧出外

⓽ 〔清〕王季烈：《孤本元明雜劇提要》，頁二六。
⓾ 鄭騫：〈讀劇漫語十七則〉，收入氏著：《龍淵述學》，頁四○四。

（二折）。璧至西湖欲自盡，遇時真人救之（三折）。真人令璧回家，並助之擒妖。璧由是率妻子修道（四折）。

本劇首折【鵲踏枝】云：「他那裡變化出、妖精面皮，天那，少不的又一場、庾嶺尋妻。」可見本劇對於宋人話本《梅嶺失妻》是頗有取材和借鑑的。首折真假沉璧爭執，忽然妖怪現身，次折法官賓白與捉妖舉動，甚得詼諧之致。三折時真人點化，先為漁翁，再為卜者，又令金甲神演於夢中，騰挪變化，極觀賞之娛。四折在四大聖降魔之前，先安排煙霞大聖殷勤款待沈璧以為舒緩，然後緊接著激烈鬥法的大場面；及妖魔既降，又忽焉團圓歸道。關目曲折而自然，排場調劑妥貼，始終不懈。曲文亦得元人風力，幾無一曲不佳。

誰信他玄通玄通周易，到今日死無那、葬身葬身之地。我正是船到江心補漏遲，他占了我花朵兒嬌妻，山海也似田地，銅斗兒活計。送的我無主無依，財散人離，瓦解星飛。好著我感嘆傷悲，兩淚雙垂。想起這業畜情理，亂作胡為，改變了他容儀，他和我一般身己，一般衣袂，一般的名諱，來到喒家裡，圖謀了俺嬌妻，將俺這父子夫妻，生跕扎的兩分離。天哪！怎下的撲剌剌打散俺這鴛鴦會。（【青哥兒】）

他硬割斷俺這解不開、砍不斷、同心緒、結合歡帶。他燒碎俺這煅不壞、燒不毀、足金真、金雙鳳釵。好自從我棄了家緣，我則待買牛耕種洛陽田，我死心腸、再誰想春風面。休題那恨惹情牽，我則為這無爺的小業冤；俺父子這一番重相見，便回我那天台縣；我怎敢再躧踏你這楚岫，我則是誤入這桃源。（【殿前歡】）

姻緣、怎割愛。這冤家怎生解，痛傷心、淚滿腮。則這武林郡疏財的沈員外，他送的我破家散宅，閃的我天寬地窄，我捨性命身亡大東海。（【尾聲】）

善用襯字以增長筆勢，讀來如奔流而下。有時用些典故，也非常妥適。劇中人怨憤的情感，委宛纏綿、曲折抑

無名氏：《鎖白猿》，收入〔清〕王季烈編校：《孤本元明雜劇》，第四冊，頁四、八、一二。

111

揚其間，很能引發觀閱者的共鳴。王氏《提要》謂「事屬無稽，曲文尚通順，然亦無勝處。」⑫其實非但本事

可稽，曲文亦不止通順而已。因百師跋云：「王評云：『曲文尚通順，然亦無勝處。』予以為明人有此筆墨，

亦自難得。」⑬

(二)《桃符記》

《桃符記》敘洛陽閭府尹家中二桃符化為二女子，自稱門東娘、門西娘，以魅府尹之子閭英。適太乙仙過

其家，召諸神擒獲二妖，以救閭英。關目雖簡單而布置與排場均甚得法。門東娘實是桃符精，但作者以恍惚之

筆，在第二折以前始終不明說，使人疑信參半。楔子門東娘向閭英發誓說如果不嫁他就「隨燈滅」。他們首次約

會時，書童六兒但聞叫門聲而不見東娘，閭英倒是見了。還有賓白曲辭中也隨處影射桃符。這種處理是很高妙

的。如果開場便明說，人們一眼瞧見閭英著鬼，氣氛就鬆懈了。次折兩女一男，先爭風後和諧。三折閭英見疑，

六兒燒符，力士逐二妖下。順著關目的發展，雖然不見奇峰異巒，但綰合處自然妥適。四折太乙仙一大段調神

遣將乃規模吳昌齡《辰鈎月》而來，演於場上熱鬧而可觀。只是處理門東娘、門西娘失之草草，倘能用《聊齋》

之筆，予以擬人化，必更能動人。

本劇由二旦主唱，有獨唱、接唱、合唱。曲辭韶秀，運筆活潑，頗有可誦之曲。

妾身不住在鳴珂巷，又不是賣笑的女紅妝；長立在門兒左右傍，我受了些日炙風吹蕩。既相見何須再講。不

是我虛誑，我特來親自商量。（【醉扶歸】）

⑫〔清〕王季烈：《孤本元明雜劇提要》，頁五二一。

⑬鄭騫：《讀劇漫語十七則》，收入氏著：《龍淵述學》，頁四〇五─四〇六。

我這裡慢慢將衣袂撩，可察腳步兒蹺。則俺這偷期的有、許多軀老，我則索悄慹慹慹、曲脊低腰。急煎煎心內

焦，熱烘烘面上燒。是俺那門東姐姐喏約，他敢用心兒將俺偷瞧。這其間更深繞得人寂靜，半夜雲籠北斗

杓，又可早月上花梢。（【滾繡毬】）

俺怕的是五更鐘響頭雞叫，喜的半夜三更人靜悄。出蘭堂畫閣，下階基，登澀道。踏蒼苔，步芳草。

手相攜，臂相拗，肩廝挨，體廝靠。則見那朗朗明明星漸漸高，嗏兩箇又索去靠戶挨門立到曉。（【尾聲】）嗏兩箇

【醉扶歸】是門東娘自表身分的話，【滾繡毬】述門西娘趁門東娘在花陰下睡覺時偷偷要去私會閣英的情形。

【尾聲】寫門東娘、門西娘天明離去。描寫極為生動，曲脊低腰，臉紅耳熱的心情，踏蒼苔、步芳草的姿勢，

都透過流麗而不著力的筆觸，輕輕靈靈的活現在眼前。這樣的筆墨是別具韻味的。

(三)《勘金環》

《勘金環》演汴梁李仲仁娶妻孫氏，弟仲義娶妻王氏。孫氏有弟孫榮，寄居姊夫處，為王氏所不容，乃資

遣赴京投考（楔子）。王氏又攛掇其夫與長兄分家（一折）。一日有王婆婆來贖作為抵押的金環，仲仁拾得其一，

圖匿之，含口中，誤嚥入喉而死。仲義夫婦，乃乘機要挾孫氏，令將財產全部交出，否則訴之於官（二折）。孫

氏不答應，仲義乃誣嫂因姦藥死親夫，並賄賂縣官、令史與驗屍之仵作，報中毒而死，即以喉中探出之金環賄仵

作。孫氏屈打成招（三折）。適孫榮及第為提刑，廉訪至此，乃重為更審，得王婆婆之作證，事乃大白（四折）。

首折寫兄弟分家私，由社長主持，社長因貪圖羊頭薄餅，偏袒仲義，關目與《翠紅鄉兒女兩團圓》如出一

無名氏：《桃符記》，收入〔清〕王季烈編校：《孤本元明雜劇》，第四冊，頁三、四、五。

轍。此屬家庭社會劇類，寫人情事態極為活現。三折官場中貪墨卑鄙的嘴臉刻劃得很生動。大抵關目曲折，排場妥貼，頗能引人入勝，曲文亦佳。

也是我惡緣也那惡業，空沒亂自推也那自跌。我這裡急慌忙用手向喉嚨裡捻，天那！可怎生倘甘也似鮮血攔遮。

聽的道有人來，慌的我心喬怯，可著我難隱難遮，怎的分說。我便有蘇秦張儀䤨通舌，天那！我劈頭裡第一句難分說。叔叔您哥哥醉了也權時歌！他把那房門來踢開，亮槅踏折。（【烏夜啼】）

天那！我便是一重愁翻做了兩重愁。呀！都是你箇昧己瞞心的浪包妻。這的是好看承於濟你的下場頭[115]。亡過了俺男兒今日報冤讎。休也波諧，除非我死後休，到底來出不得、風塵垢。（【堯民歌】）

兄弟也我是箇婆娘婦女，幾曾道慣打官司。我便是偷盜的、雖強賊，我怎當那打拷凌遲，六問三推，千方百計。孔目官做面皮，見義當為，審問簡伶俐。若見那防禦和那同知，兄弟也你可休官官相衛。（【豆葉黃】）

【烏夜啼】寫孫氏發現其夫誤吞金環而死，急忙中用手探喉，想取出金環，忽聽到他叔仲義夫婦來，更加心慌意亂。【堯民歌】、【豆葉黃】二曲都是寫一個被冤屈的婦人所吐露的冤抑和憤慨。用本色語寫來，更能真切感人。雖然比起《竇娥冤》尚遜數籌，但正如王氏《提要》所說的「饒有元人氣息」[116]，自有風力在其間。

(四)《風月南牢記》

《南牢記》敘兗州護衛統制徐仁喜狎妓，先押李善真，後棄李而狎劉墜兒。虐待髮妻龔氏，用烙鐵渾身烙遍。幾死。於是妻兄龔常奏聞魯王，下徐仁、劉墜兒於獄而正其罪。

[115] 無名氏：《勘金環》，收入〔清〕王季烈編校：《孤本元明雜劇》第四冊，頁六、九、一三。

[116] 〔清〕王季烈：《孤本元明雜劇提要》，頁四八。

本劇可能係演當時社會的一段新聞。關目雖簡單，而布置得法，排場亦調劑得宜。二、三兩折皆以妓女爭風為關目，劉墜兒先為占巢之鳩，既而為護巢之鵲。李善真執意癡情，臧大姐則氣勢兇頑。風調有別，各極其致，並無雷同之弊。曲文亦雅俗得中。

趁著這美景良辰莫負期，赤緊的好姻緣、不用良媒。每日家共歡娛、步步相隨，似這等花酒疎狂怎的。有這等風流豔質，千嬌百媚，既相逢懊恨見時遲。（【賺煞】）

舊時容貌，到如今玉減香消。無聊。漏聲長、夜靜悄。更有那幾件兒淒涼廝湊巧。著眈的人心越惱。聽不上風敲鐵馬，更那堪雨灑芭蕉。（【喜遷鶯】）

燒明香共把神明告，負心的先壽夭。只想著永歡娛，至此無著落。是前身緣分薄，我為你我為你占了些燈、卜了些鵲、擲金錢幾番花下禱，耽了些驚、受了些嘲，指望待、白頭到老。（【四門子】）[117]

王氏《提要》謂「曲文綺麗處不嫌堆砌，白描處不嫌粗俗，當是能手所撰。惟賓白多淫褻語，雖以曲筆出之，究屬有傷大雅。」[118] 這樣的批評大體是對的。

上文說過本劇四折一楔子，為眾唱本。即：楔子【賞花時】帶【么篇】、次折黃鍾套、三折中呂套俱正旦獨唱。首折仙呂套正末獨唱。四折襲常（當係正末改扮）獨唱雙調【落梅風】以前七曲，【沽美酒】、【太平令】二支眾合唱。又首折正末賓白謂「官充魯藩護衛統制。」三折又謂「趕胡元北地潛藏。」由這些跡象都可以證明是明人之作品無疑。

[117] 陳萬鼐編：《全明雜劇》，第一二冊，頁七三九三—七三九四、七三九四—七三九五、七三九九—七四〇〇。

[118] 〔清〕王季烈：《孤本元明雜劇提要》，頁四九。

(五)《蘇九淫奔》

《蘇九淫奔》，正目作「嘉靖朝辛丑年間事，濮陽郡風月場中戲。尚書巷李四吊拐行，慶豐門蘇九淫奔記。」[119]演蘇九姐因夫愚陋，乃與無賴唐國相私逃，國相拐得錢財，棄之而去（一折）。姑控之官，乃斷遣歸（二折）。未幾又受人紿，交一醜惡之勢豪李四，愧悔無及（三、四折）。由正目可知實有其人。卷首又有「唐國相拐衣妝首飾，孟懷仁鬧東郡南衙；兩幫閒攬餘雲剩雨，四公子折敗柳殘花」[120]四句。這四句類似正目，而每一句隳括一折，四句可以說是四折的標題。這種情形明初以前是看不到的。中葉以後，像徐文長《四聲猿》、汪道昆《大雅堂四種》、沈璟《博笑記》都有類似的情形。不過他們都是用來作為「雜劇合集」的總題，也就是每一句代表一本雜劇的題目。

本劇因為事有所本，剪裁又工，故關目排場俱佳。首折國相拐逃財帛後，九姐在田地行走，擬往赴約，忽被老王發現。此一安排省去許多瓜葛，將唐國相撇開，而啟下文姑控之於官的關目。次折官廳受審，然後遊行示眾，可以看出明代對於奔婦的處置極嚴。三折兩幫閒李邦問、李邦器訪九姐替李四穿針引線，言語聲口，得市井風味，九姐一曲琵琶，也調劑了場面。四折與李四見面，詼諧耍笑，九姐調侃李四為牛、驢、狗諸詩尤妙，而九姐失望之情已見於字裡行間。這是一場很成功的諢劇。王氏《提要》謂「題目淫濫，不堪訓俗。」[121]事實上，蘇九姐的際遇，已經很堪訓俗了。

[119] 陳萬鼐主編：《全明雜劇提要》，第一二冊，頁七四七四。

[120] 同上註，頁七四二三。

[121] 〔清〕王季烈：《孤本元明雜劇提要》，頁四九。

要》謂「文筆頗佳，音律亦合。」

論文字，堪稱上乘，得白仁甫、王實甫之筆思。清常道人（趙琦美）謂「詞采彬彬，當是行家。」王氏《提

對尊尊，訴實因，只為楊花誤向風前滾，致使桃源迷卻渡頭津。你不去樹傍邀過兔，故來這桑下打奔鶉。本

待學李將軍逃紅拂，翻做了漢司馬走文君。（金盞兒）[122]本劇佳曲，俯拾即是。

妾家寄籍在濮陽，母在父先亡。嫁了箇腌臢蠢笨放牛郎。妾心中自想，不願相將。他說是尚書公子唐國相，

他把我勾引的張狂。那一夜一輪明月重楊上，成就了美甘甘風月鳳求凰。（石榴花）

從今日開幾面、射雀屏，鋪幾張、坦腹牀，隨心選擇風流況。安排香餅遺韓掾，準備雲山會楚王。這翻繾

勾抹了糊塗帳。比如我伴數年豬狗，爭如我守一世孤孀。（二煞）

朱顏，零落了鶯朋燕友。（一枝花）

年光似滾丸，世事如拋豆。青鸞空自舞，紅葉向誰投。風雨僝僽，疾病三分陡，恩情兩處休。擔閣殺綠鬢

把一個五郎神、送入天台，致使桃花，不向春開。我這裡粉臉臉藏羞，娥眉鎖恨，星眼含哀。昨日向麵糊盆、

千般閣閣，今日把迷魂陣、四面安排。也是我運寒時衰，命薄時乖。伶俐人、八字全無，腌臢漢、四柱合

該。（折桂令）[123]

這些曲子讀來頗有清暢之感。華而不靡，麗而不俗，用典也用得自然，難得的是妙語如珠，動人耳目。其他像

【油葫蘆】、【耍孩兒】、【隔尾】、【感皇恩】、【得勝令】諸曲，也都是很耐讀的曲子。本劇在明雜劇中

算是難得的佳作。

[122] 同上註，頁四九。

[123] 陳萬鼐主編：《全明雜劇》，第一二冊，頁七四三三、七四四○、七四四六、七四五○、七四六二─七四六三。

除上舉五劇外，其他像《女姑姑》演瓊梅女扮男裝受村女、村夫窘辱，頗為新俊。曲文亦得樸質雋永之致。惜關目有所疏漏，如張端甫及第十年，不去探訪寄居蕭寺的妻房，見了瓊梅父鄭廉卻說她已病死，「泥個墓兒光光的」，真是薄倖寡恩。而末了和瓊梅相見，瓊梅亦無責言。又本劇重韻太多，第四折真文、庚青混押，也是毛病。

(六)其他

《貧富興衰》演世態人情，可以諷俗。關目排場俱佳，曲文亦有韶秀之氣，惜多用典，有時不免割裂，如王氏《提要》所指出的「孟浩尋梅」、「畫工是吳道筆」，將古人名字截去末尾，就覺不自然。二、四兩折同用真文而混侵尋，也使本劇大為減色。

《黃花峪》一劇關目可能承襲元人舊劇，布局與排場亦模擬前人有關《水滸》劇作，故賓白曲辭大抵能合乎人物口吻，讀來有一股莽氣，深得「撲刀趕棒」之致。但仔細觀察，則有拼湊的痕跡。如【倘秀才】「我則見水圍著人家一簇，中間裡疊成一道旱路。則聽則聽的狗兒叫各邦搗碓處。我這裡擔著零碎、踐程途，我與你去。」[124]又如【刮地風】「你性命當風秉蠟燭，俺似水上浮漚，病羊兒落在屠家手。則一拳打你箇歹鬥，故來承頭。怕有那寺院中埋伏著，您都來答救。我著這莽拳頭，向這廝嘴縫上丟。潑水難收，則一拳打你翻筋斗。來叫爹爹的呵休。」[125]其中「我與你覓去」、「水上浮漚」、「潑水難收」諸句在整支曲中，都覺很不自然。又本劇重韻甚多，頗嫌才窘。至於其他水滸劇像《東平府》、《八卦陣》也頗有幾分野趣，尚值得一觀。

[123] 無名氏：《黃花峪》，收入〔清〕王季烈編校：《孤本元明雜劇》，第二冊，頁二一。

[124] 無名氏：《黃花峪》，收入〔清〕王季烈編校：《孤本元明雜劇》，第二冊，頁八。

[125] 無名氏：《黃花峪》，收入〔清〕王季烈編校：《孤本元明雜劇》，第二冊，頁一一。

總上所論，初期雜劇尚保存元劇餘勢。故體製大抵能遵守元人科範，文字像羅本、王子一、谷子敬、楊訥、高茂卿等人亦皆有元人風味，而寧獻王朱權更在曲學及譜律上立下規範。從南北曲演進的趨勢來說，這時期還是北曲的天下，而到了中期，南北曲的交化就很顯然了。

第拾伍章　周憲王及其《誠齋雜劇》

引言

「中山孺子倚新妝，趙女燕姬總擅場；齊唱憲王新樂府，金梁橋外月如霜。」❶ 這是李夢陽〈汴中元夕〉絕句。錢謙益《列朝詩集》謂「王遭世隆平，奉藩多暇⋯⋯製《誠齋樂府傳奇》若干種，音律諧美，流傳內府，至今中原絃索多用之。」❷ 可見周憲王在當時即已享大名，而其《誠齋雜劇》的流行，又是多麼久遠。論劇作傳世之多，他是元明第一位；論成就之高，也堪為有明一代冠冕。他在戲劇史上的地位是很重要的，所以著者用專章評述此一大作家。

❶　〔清〕錢謙益撰集，許逸民、林淑敏點校：《列朝詩集》，第七冊，頁三四七七。

❷　同上註，第一冊，頁四七一四八。

一、周憲王之家世與生平

(一)家世

周憲王朱有燉是明太祖第五子周定王橚的長子。全陽子、全陽道人、全陽翁、老狂生、錦窠老人、梁園客、誠齋等都是他的別號。太祖洪武十二年（一三七九）正月十九日生，二十四年（一三九一）三月一日受冊為周世子，仁宗洪熙元年（一四二五）十月五日嗣位為周王。英宗正統四年（一四三九）五月二十七日卒，享壽六十一歲，諡曰憲。

他的祖父太祖高皇帝朱元璋，少出寒微，未能就學讀書。可是天資聰明，好學嗜古，即位後又喜與儒臣遊。解縉說他喜歡作詩，「睿思英發，神文勃興，雷轟電逐，頃刻間御沛然，數千百言，一息無滯。」❸有一次「命畫史周元素繪天下江山，素對以未嘗遍歷九州，惟陛下賜草規模，臣謹依潤之。」於是「帝即操筆，倏成大勢。」他所作書法也「端嚴遒勁，妙入神品。」❹著有文集五十卷、詩集五卷，「奇古簡質，悉出聖製，非詞臣代言者可及。」❺他喜好傳奇《琵琶記》，「親王之國，必以詞曲一千七百本賜之。」這是眾所周知的掌故。他

❸〔明〕解縉：《文毅集》，收入《四庫全書珍本》四集第一二〇九冊（臺北：臺灣商務印書館，一九七三年），卷七，〈顧太常謹中詩集序〉，頁五。

❹〔清〕彭蘊璨：《歷代畫史彙傳》，《續修四庫全書》子部藝術類第一〇八三冊（上海：上海古籍出版社，一九九五年），頁九九。

比起漢高祖劉邦，儒雅多了，因此「開創之初，遂見文明之治。」❻

憲王祖母孝慈高皇后馬氏，堪稱我國史上第一賢后，太祖倚她為內助，她也善於規箴，曾說「陛下不忘妾同貧賤，願無忘群臣同艱難。」又說：「妾與陛下起貧賤，至今日恆恐驕縱生於奢侈，危亡起於細微，故願得賢人共理天下。」太祖御膳，她都躬自省視，平常只穿「大練浣濯之衣，雖敝不忍易。」臨終時，太祖問她有什麼話說，她說：「願陛下求賢納諫，慎終如始，子孫皆賢，臣民得所而已。」洪武十五年八月崩，年五十一，太祖慟哭，不再立后。她生有五子，即懿文太子標、秦王樉、晉王棡、成祖棣、周王橚。

橚王生於元順帝至正二十一年（一三六一），洪武三年（一三七〇）封吳王，十一年（一三七八）正月改封周王，命與燕楚齊三王駐鳳陽，十四年就藩開封，即宋故宮地為府。憲王洪武十二年生，則當生於鳳陽。

洪武二十二年（一三八九）十二月，橚擅棄其國來居鳳陽，太祖大怒，要將他徙置雲南，後來只拘留在京師，節命憲王以世子理藩事。二十四年才敕命歸藩。

建文初年，諸王擁重兵多不法，朝廷謀求因事以次削除。橚亦頗有異志，他的次子有爋竟然告變，建文帝就命李景隆備邊，道出汴，猝圍王宮，把他抓起來，流竄蒙化，諸子也都別徙，後來召還京師禁錮。直到燕王入南京即皇帝位才復爵，並復封諸子，加祿五千石。永樂元年詔歸其舊封。

成祖待他這位五弟非常好，「遣使賜黃金良馬、文綺珍玩，絡繹不絕。」對於他的請求也都答應。他曾上書說汴城歲苦河患，「上乃為營洛陽新宮，將徙封焉。」不久他又說河堤漸固，乞仍修舊宮，以省煩費。成祖也從他所請。永樂十八年，護衛軍丁奄三等屢上變，告他圖謀不軌。次年召他到京師，成祖當面詰問他，「示以告

❺〔明〕葉盛著，魏中平點校：《水東日記》（北京：中華書局，一九八〇年），卷一，頁七。

❻〔清〕朱彝尊著，黃君坦點校：《靜志居詩話》（北京：人民文學出版社，二〇〇六年），卷一，頁一。

詞」，他「唯頓首稱死罪」。成祖憐他，不再追究，他歸國後，馬上獻還三護衛。仁宗洪熙元年（一四二五）閏

七月五日薨，六十五歲。諡曰定。沈德符《萬曆野獲編》卷四《周定王異志》云：

定王世所稱賢者，而舉動乃爾。其初有爋蜚語，尚云方黃造謀，繼而再告，輸伏無辭矣。豈非曪六飛屢

駕，復襲壬午故事耶？且當太祖在御，不俟父命擅離封域；既而倏請洛陽，仍戀大梁，何其躁動耶？再

竄滇南，終保祿位，幸矣。⑦

縱觀定王一生的舉止，沈氏的評論是完全正確的。

定王好學能辭賦，也頗工書法。也常和從臣曾子禎、鄒爾愚、周是修等酬唱。曾從元姬得聞元宮中事，因

製《元宮詞》百章。他又以國土夷曠，庶草蕃蕪，乃考核其可佐饑饉者四百餘種，繪圖疏之，名《救荒本草》。

另外著有《定園睿製集》十卷、《甲子編年》十二卷、《普濟方》六十八卷。他對於文學、植物學、醫學等都有

相當的造詣，而對於聲色、畋遊、神仙並不感到興趣。他似乎是個「有大志」的人；這個「大志」也許就是他

所以一再遭譴的原因。

定王子十五人，他們是：憲王有燉、汝南王有爋、順陽王有烜、祥符王有爝、新安王有熺、永寧王有炪、

汝陽王有煽、鎮平王有爌、宜陽王有㶏、遂平王有頴、封邱王有熅、羅山王有熑、内鄉王有炯、胙城王有燆、

固始王有烒。

有爋可以說是個逆子惡弟，他不但向建文告他父親謀反，而且屢次向宣宗攻訐有燉。宣宗為此以書曉諭。

可是他並未改過，還和有熺誣陷有爋勾結趙王謀反，幸得宣宗明察不究。恰好有人告發有熺掠食生人肝腦諸不

⑦ 〔明〕沈德符：《萬曆野獲編》，卷四，頁一○九—一一○。

法事，於是乃將有爛、有燼免為庶人。

有爛工詩歌書畫。周是修《芻蕘集》稱「郡王殿下……和馮海粟《梅花百詠》詩……，清雅端潔。」⑧ 彭蘊璨《畫史彙傳》謂「通畫，有《菊譜圖》，工吟詠及書。一日讀《中庸》默有悟解，作《道統論》數萬言。又采歷代公族賢者，自夏五子至元真金百餘人作《賢王傳》。有《德善齋詩集》。」⑨ 定王諸子中，除憲王外，鎮平王算是最賢能的了。

憲王生長在帝王世家，自然具備著帝王貴族的氣息。他的祖父崇尚儒雅，祖母明理通達，父親頗為博學多才，由於他們的薰陶，使得他讀書敏求，雅有儒者氣象。但是雖貴為親藩，家庭卻屢遭變故，幾於不測，自己也飽受劣弟的攻訐讒構，這種種的災難使他對於人生的富貴感到幻滅，因此他對佛道二氏產生了濃厚的興趣與信仰；同時由於朝廷賞賜戲曲和樂戶，培養出他對於戲曲的喜好，從而更走上創作的途徑。他和寧獻王的遭遇與成就是很接近的。

(二) 生平

關於憲王生平最詳細的記載見於明曹金《開封府志》卷六：

憲王諱有燉，定王第一子。性警拔，嗜學不倦。建文時為世子，父定王被逮，世子不忍非辜，乃自誣伏，故定王得末減，遷雲南蒙化，而留王京師，已復安置臨安。及復國，文皇為〈純孝歌〉以旌之。章皇故與王同舍而學，極蒙知眷，至是恩禮視諸王有加，顧不以貴寵廢學。進退周旋，雅有儒者氣象。日與劉

⑧〔明〕周是修：《芻蕘集》，《景印文淵閣四庫全書》第一二三六冊（臺北：臺灣商務印書館，一九八三年），頁六八。

⑨〔清〕彭蘊璨：《歷代畫史彙傳》，頁一〇一。

醇、鄭義諸詞臣剖析經義，多發前賢所未發。復喜吟詠，工法書，兼精繪事，詞曲種種，皆臻妙品。人

得片紙隻削，至今珍藏之。正統四年薨，葬祥符城南之棗林莊。⑩

其中「建文時為世子」有語病。因為根據《洪武實錄》和《正統實錄》，有燉受周世子冊實在洪武二十四年，那

時他十三歲。「章皇」一句以前所記載的是憲王幼年及世子時代，以下則是嗣位後的生活情形。因此我們也把憲

王的生平大致分作兩個階段來敘述。

「性警拔，嗜學不倦。」說明他從小就穎悟超群，喜好讀書。他的父親特別「闢東書堂以教世子，長史劉

醇為之師。」劉醇字文中，號菊莊先生，南陽人。對於這位老師，憲王曾有〈題劉長史白雲小藁〉的一闋【蟾

宮令】：

想當年，長史劉醇，德行文章，高古清純。四十為官，八十致仕，眾所推尊。看晚節、菊莊舊隱，發天

苑、梁苑閒人。掩卻衡門，守道修真。閒將那、胸內珠璣，醞釀做、嶺上白雲。⑪

可見菊莊先生是個德行文章為世所景仰的儒者，在他的教導下，憲王自然成為一個文質彬彬的藩王，他的思想

行為主要也以儒家的人生觀為指歸。

當他父親擅離藩國來居鳳陽，被留京師時，他才十一歲，他的祖父命他理藩事，前後兩年。他以弱齡孩提，

身膺重任，其心情之沉重可知。

洪武二十九年春二月，燕王棣帥師巡大寧，他也奉命帥師巡北平關隘。他又曾經與燕、秦、晉三世子分閱

⑩ 〔明〕曹金：《(萬曆)開封府志》，收入《四庫全書存目叢書補編》第七六冊（濟南：齊魯書社，二〇〇一年據日本內閣文庫藏明萬曆十三年刻本影印），卷六，頁二一。

⑪ 〔清〕錢謙益撰集，許逸民、林淑敏點校：《列朝詩集》，第一冊，頁六七。

衛士。以故「南遊於江漢，北歷於沙漠。」到過長安尋訪白居易〈楊柳枝〉中所說的「永豐坊」，並為賦〈柳枝歌〉三首。他雖然談不上什麼武功，而作為一位藩王所應具有的軍事才能，他都經歷了。

在他一生中所遭遇的最大變故，應當是父親被建文帝所廢為庶人，徙置雲南的時候。他為了解救父親，不惜「自誣伏」，使得父親「得末減」。這樣的孝行和他的仲弟有爌之告變，真是鮮明的對比。因此成祖也很感動的賦〈純孝歌〉來表彰他的美德。他父子倆被安置雲南蒙化、臨安大概沒多久，他有〈臨安即事〉一首寫這時的心境：：

凍雨寒煙滿戍城，雨中煙外更傷情。沙頭風靜鴛鴦睡，嶺上雲深孔雀鳴。番域白鹽從海出，野田青蔗繞籬生。蠻方異俗那堪語，獨立高臺淚似傾。⓬

獨立高臺，家國何在？惟有凍雨寒煙，迷濛一片。以一位富貴的藩王世子，遽遭嚴譴，流落蠻方異俗，怎能不令他感今撫昔，悽然淚落。這種心境，在憲王一生中，可以說僅此一次。不久，成祖入南京，他們父子也就被重封，而且恩遇隆盛，有過於前。從此他便過著藩府宴遊，安享太平的日子。

仁宗洪熙元年閏七月定王薨，他繼承王位。宣宗皇帝幼時和他同學，論輩分又係皇叔，因此恩禮較諸王有加。他奉藩維謹，沒有他父親那樣的顛簸災難；閒暇既多，他也寄情聲色，而並不放縱，他時時著意於學問的研究、文學的創作和藝術的消遣。他「日與劉醇、鄭義諸詞臣剖析經義，多發前賢所未發。」因之「進退周旋，雅有儒者氣象。」他不只「恭謹好文辭」，而且「喜吟詠」，著有《誠齋錄》四卷、《新錄》三卷。《誠齋錄》尚存四十六首詩，見收於《列朝詩集》乾集下。《新錄》即〈牡丹百詠〉、〈梅花百詠〉、〈玉堂春百詠〉，中央圖書

館有藏本。錢牧齋稱為「皆風華和婉，颯颯乎盛世之音也。」另有《誠齋詞》一卷，已佚。王昶《明詞綜》收

【鷓鴣天】一首。散曲有《誠齋樂府》二卷，徐復祚稱為有明一大家。

宣德間散曲非常沉寂，幸有憲王縱橫馳驟其間，稍存生氣。他的北曲雖多陳腐套語，不像雜劇那樣的奔放

自如，但是可誦可讀的作品還是不少。有些纏綿哀婉，一往情深的曲子，讀來頗能令人蕩氣迴腸。

憲王是個多情的人，他有個宮女名叫雲英，五歲諳誦《孝經》，七歲盡通釋典，淡妝素服，色藝絕倫。她住

在端清閣，有詩一卷，年二十二臥病求為尼，以了生死，受菩薩戒，作偈示眾而卒。憲王替她作墓誌銘，並題

一首〈雲英詩〉：

雲英何處訪遺蹤，空對陽臺十二峰。花院無情金鎖合，蘭房有路碧苔封。消愁茶煮雙團鳳，縈恨香盤九

篆龍。腸斷端清樓閣裡，墨痕燭炖尚重重。⓭

又有【鷓鴣天】詞一闋詠雲英繡鞋，其下片云：「仙已去，事猶存，陽臺何處訪朝雲。相思攜手遊春日，尚帶年

時草露痕。」⓮對於一位宮女，他鍾情如此之深，死後猶如此眷戀，也惟有真性情才能寫出真性情的文學作品。

在藝術生活方面，他可以說書、畫、琴、棋樣樣皆精。《畫史彙傳》說他「畫瓶中牡丹最有神態。……書法

真行醇婉，無一筆失度，集古名蹟摹臨勒石，名《書堂石刻》。」⓯《西園聞見錄》也說他的「東書堂古法帖，

遒麗可觀。」他在雜劇中也常發表他的藝術見解。譬如《牡丹仙》中藉壽安旦、素鸞旦論琴，鞓紅旦、粉娥旦

⓭〔清〕錢謙益撰集，許逸民、林淑敏點校：《列朝詩集》，第一冊，頁五四。

⓮〔清〕姚華：《菉漪室曲話》，收入王小盾、陳文和主編：《任中敏文集》，任中敏編著，許建中點校：《新曲苑》下
冊，第三三種，卷一，頁四七五。

⓯〔清〕彭蘊璨：《歷代畫史彙傳》，頁一〇一。

論棋，寶樓台、紫雲芳論字畫。《喬斷鬼》一劇更詳論畫之源流、畫法、畫品、畫科等。《賽嬌容》和《牡丹品》

二劇也表現了他對音樂歌舞的造詣。因此他過的是「園畦頻點檢，書畫悅心情」、「詩因中酒多隨意，棋為饒人

不用心」、「灌園呼內豎，臨帖寫官奴」的生活。他愛好這樣蕭疏的樂趣，陪伴著他的是書畫琴棋和詩歌的吟詠

以及三杯兩盞的淡酒。微醺了，不須人扶，徜徉流連於手種的花竹；夜涼風來，則掃石焚香，明月正滿西樓。

如此可人的佳景佳境，真是足以「歡遊」了。

他很喜歡花，牡丹、梅花、海棠、水仙、玉棠春等都是他歌詠的對象，在《誠齋樂府》中占了很大的篇幅。

他寫了一本雜劇叫《四時花明賽嬌容》，這四時的花依時景先後是：牡丹、芍藥、梅花、海棠、玉棠春、蓮花、

桂花、菊花、水仙。他藉著「花仙」來搬演歌舞，賞心樂事。另外他特別為海棠花作了一本《海棠仙》雜劇；

更為牡丹花作了《牡丹仙》《牡丹園》《牡丹品》三本雜劇。他在《牡丹仙》的〈引〉中說：

予於奉藩之暇，植牡丹數百餘本，當穀雨之時，值花開之候；觀其色香態度，誠不減當年洛陽牡丹之豐

盛耳。⑯

又在南呂宮【一枝花】〈宮庭喜氣多〉套的小序中說：⑯

劉玉《己瘧編》云：

宣德七年三月十一日，正妃閣前牡丹開二枝，合歡其萼，眾皆稱賞。……予後圃牡丹，何啻千餘。⑰

周王開一園，多植牡丹，號國色園，品類甚多，建十二亭以標目之，有玉盂、紫樓等名，儀部郎尤良作

十二詩。⑱

⑯ 陳萬鼐主編：《全明雜劇》，第四冊，頁一五六〇。

⑰ 〔明〕朱有燉著，翁敏華點校：《誠齋樂府》（上海：上海古籍出版社，一九八六年），頁一〇二—一〇三。

可見藩府庭園廣植牡丹，他以畫瓶、盆中的牡丹最有神態，在宴會時又喜以牡丹助興，他對於牡丹花可以說喜之好之已極了。

在另一方面，憲王也流連筵席聲伎，樂府中這類的作品很不少。本來這是一般富貴人家的常事，何況他又貴為藩王。可是無名氏《金梁夢影錄》卻說：

　王藩甚著聲譽，朝廷忌之。會有希旨謂開封有王者氣，詔毀城南繁塔七層以厭之。王懼，乃溺情聲伎以自晦耳。

如果這話可靠，那麼他歌詠美色，描寫戀情、贈送歌兒舞女是有意而為了。可是他也常常一本正經在戒嫖蕩、勸從良。但無論如何，聲伎對他戲曲的創作是有很大幫助的。

憲王晚年對於佛道非常崇信，簡直入迷，由他的一連串別號可以看出來。上文已經分析過原因，關於他人迷的情形，下文討論雜劇的內容和思想時再詳為敘述。

雖然長年過著賞心樂事、流連聲伎和禮佛崇道、修煉長生的生活，但是憲王還是不時關懷民間的疾苦。農夫收麥，遇陰雨連天，他就寫了一支南曲【柳搖金】《嘆農夫》，希望西風趕緊「先把滿天雲送」。又有一次雨還是下個不停，他就寫了「苦雨有感憫農，製正宮一曲」，因為那時是「月令值薰賓，佳節逢端午」，雨下太多是會妨害小麥收成的，所以他為之抑鬱憂憫。

英宗正統四年五月二十一日，帝差太醫院名醫去替他治病，那時他已病了好久。到了二十七日，就死去了。

他曾上奏朝廷「身後務從儉約以省民力，妃夫人以下，不必從死。年少有父母者遣歸。」可是那年六月十九日

⑱

〔明〕劉玉：《己瘧編》，《百部叢書集成·稗乘》（臺北：藝文印書館，一九六七年），頁二一。

王妃鞏氏死殉，王夫人施氏、歐氏、陳氏、韓氏、張氏、李氏亦同日死。這是明朝的「制度」，與他無關，而且他已說過「不必從死」了。詔謚妃貞烈，六夫人貞順。王妃鞏氏是宣德四年冊立，憲王曾在南呂【一枝花】套

的小序中，對於妃的賢德大加讚揚。他沒有兒子，由他的五弟有爋嗣位。

綜觀憲王一生，在位十五年，遭世隆平，享盡了人間的富貴清福。最後我們且引錄《得騶虞》雜劇中的兩支曲子來作為憲王的生活寫照。⑲

俺藩府保康寧、蒙帝澤，守安靜、樂心懷。每日價睡足秋陰轉綠槐，那其間方纔醒來，列笙歌，把筵宴排。

【沽美酒】

清閑似神仙境界，安居在金碧樓臺。一心待守禮法、不生分外，為善事、將身心警戒。有時間、醉懷，放

開，實是樂哉。每日將萬萬歲、皇恩感戴。（【太平令】）⑳

二、《誠齋雜劇》的總目及所改正的舊本

憲王《誠齋雜劇》，傅惜華《明代雜劇全目》列為三十一種，並詳細注明現存版本和著錄書目，日人八木澤元《明代劇作家研究》第二章「周憲王」，亦有〈誠齋雜劇傳本一覽表〉。茲據八木氏〈一覽表〉，並補入八木氏

⑲ 周憲王朱有燉生平見《明史》卷一一六、《明史稿》卷一〇八、《國朝獻徵錄》卷一、《明詩紀事》甲二、《明畫錄》卷一、《藩獻錄‧周藩》、《列朝詩集小傳》乾下、《靜志居詩話》卷一、《明詩綜》卷一下、《明詞綜》卷一、《皇明實錄》、《歷代畫史彙傳》卷七、《開封府志》卷八、《西園聞見錄》卷八、《誠齋樂府》、《明代劇作家研究》第二章。

⑳ 陳萬鼐主編：《全明雜劇》，第三冊，頁一三二八。

所不及的祁氏《讀書樓書目》、《寶文堂書目》、《陽春奏》、《重訂曲海目》、《曲海總目提要》，以及中央研究院傅

斯年圖書館所藏之明刊本，作《誠齋雜劇傳本及著錄一覽表》如下：

八木氏《一覽表》除表列三十一種外，尚有《獻賦題橋》、《苦海回頭》、《新豐記》、《金環記》四種，這四

種其實都不是憲王作品，八木氏在《一覽表》之後已經予以辨明。

從《誠齋雜劇》的序引和附記（周藩原刻本），我們可以考定雜劇的寫作年月，茲列述如下：

永樂二年八月：《辰勾月》。

永樂四年正月：《慶朔堂》。

永樂六年二月：《小桃紅》。同年《得騶虞》一本。

永樂七年春：《曲江池》。

永樂十四年八月：《義勇辭金》。

永樂二十年二月：《悟真如》。

宣德四年正月：《蟠桃會》。

宣德五年三月：《牡丹仙》。

宣德六年正月：《桃源景》、《牡丹品》。

宣德七年十二月：《八仙慶壽》、《踏雪尋梅》。

宣德八年十月：《仙官慶會》、《復落娼》。

十一月：《香囊怨》、《團圓夢》。

十二月：《常椿壽》、《豹子和尚》、《仗義疏財》。

宣德九年六月：《繼母大賢》。

冬至：《牡丹園》。

十二月：《十長生》。

宣德十年十二月：《神仙會》。

正統四年二月：《靈芝獻壽》、《海棠仙》。

著作年月無考者：《半夜朝元》、《喬斷鬼》、《煙花夢》、《賽嬌容》、《降獅子》。

由以上可見憲王從事戲曲寫作的時間，至少三十六年。宣德四年至十年，七年間共寫作十七本以上，其中十本在八、九年兩年內完成，可說是憲王雜劇創作的顛峰期。又八年冬季三個月，每月各有兩三本完成，也可見憲王寫作敏捷。

《百川書志》外史類《甄月娥》等傳奇三十一種標題下有這麼一段話：

皇明周府殿下錦窠老人全陽翁著。各具四折，詳陳搬演科唱：或改正前編，或自生新意，或因物生辭，或寓言警世，或歌唱太平，或傳奇近事；……總名《誠齋傳奇》。㉑

可見《誠齋雜劇》的內容是多方面的。這些內容和他的思想都有很密切的關係，下文我們專立一節來討論這個問題。這裡要特別提出來的是「改正前編」的雜劇。所謂「改正前編」就是「掇取元人舊作，考正聲律，藻飾詞句。」㉒這是憲王創作雜劇的方法之一，其三十一種中，有十種屬於這一類：

《辰勾月》：吳昌齡《張天師夜祭辰鉤月》。

㉑〔明〕高儒：《百川書志》（上海：上海古籍出版社，二〇〇五年），卷六，頁八七。

㉒〔明〕無名氏編：《雜劇十段錦》，〈課華詞隱跋〉，頁一。

《小桃紅》：無名氏《月明和尚度柳翠》。

《曲江池》：高文秀《鄭元和風雪打瓦罐》、石君寶《李亞仙花酒曲江池》。

《常椿壽》：馬致遠《呂洞賓三醉岳陽樓》、谷子敬《呂洞賓三度城南柳》。

《復落娼》：關漢卿《柳花亭李婉復落娼》、寧獻王《楊娥復落娼》。

《蟠桃會》：鍾嗣成《宴瑤池王母蟠桃會》。

《繼母大賢》：無名氏《繼母大賢》。

《義勇辭金》：無名氏《關雲長千里獨行》。

《海棠仙》：趙文敬《張果老度脫啞觀音》。

《喬斷鬼》：花李郎《憋懆判官釘一釘》。

以上《打瓦罐》、《李婉》、《楊娥》、《蟠桃會》、《繼母大賢》、《千里獨行》、《啞觀音》、《釘一釘》諸劇，原作不存，只能從名目中看出，憲王可能是改編舊作。《張天師》、《度柳翠》、《曲江池》、《岳陽樓》、《城南柳》諸劇尚存，我們且拿來和憲王《辰勾月》諸劇比較，看看憲王如何的「改正前編」。其中《常椿壽》一劇已在上文谷子敬的《城南柳》中論述過，這裡不再贅述。

（一）《辰鉤月》與《張天師》

《錄鬼簿》於吳昌齡名下，著錄《張天師夜祭辰鉤月》一本，天一閣鈔本著錄簡名《鋠勾月》，其正目作「文曲翁答救太陰星，張天師夜祭鋠鉤月。」「鋠」當係「辰」之誤。《元曲選》有吳昌齡《張天師》一本，正目作「長眉仙遣梅菊荷桃，張天師斷風花雪月」。因其正目與《錄鬼簿》不同，故姚梅伯《今樂考證·著錄一》、

鄭西諦《元明以來雜劇總錄》、馬廉《錄鬼簿新校注》，皆並列二目。嚴敦易《元劇斠疑》與傅惜華《元代雜劇全目》則明指《辰鉤月》並非《風花雪月》。㉓但臧晉叔外，如梁廷枬《藤花亭曲話》、王國維《曲錄》、青木正兒《元人雜劇序說》、孫楷第〈述也是園古今雜劇〉仍並以為二劇名異實同。可見對於《辰鉤月》是否即為《風花雪月》學者已有相反的主張。

我們比較《元曲選》的《風花雪月》和憲王的《辰勾月》，它們同用旦腳主唱，且分扮二、三種人物；其骨架也大致相同：首折寫陳世英與花神歡會，次折寫世英與嬭母應對，三折寫法師作法，四折寫法師結案。但是腳色的安排、關目的布置、排場的處理與寫作的態度則有所差別。

第一，《風花雪月》逕寫桂花仙子思凡，而以張天師作法，長眉仙結案。《辰勾月》則於嫦娥之外，多出一位假冒嫦娥的桃花精；而以李法官作法，張天師結案。

第二，《風花雪月》以楔子演延醫滑稽事，置於第三折之前；《辰勾月》則用以述救月緣由，置於首折之前，而將延醫一節安插於第三折。就整個關目的布置說，《風花雪月》稍嫌鬆懈，其第三折以張天師為主，置桂花仙子於次要地位，且第四折以長眉仙結案，尤嫌草草。《辰勾月》則細緻綿密，脈絡線索極為分明。

第三，《辰勾月》第四折於收煞之前又擺設一場神將與樹精交戰的場面，從漸趨平淡中，重新掀起一陣波瀾，使排場變化可觀。《風花雪月》則直如強弩之末而已。

第四，《風花雪月》只是平實的敷演「嫦娥愛少年」的傳說，並藉此嘲弄風月而已。《辰勾月》則旨在辨月之冤，糾正世俗之謬說。其第四折嫦娥對張天師賓白云：「想俺這月兒，……尊為星辰，風雨雷電。名山大川，

㉓　詳參嚴敦易：《元劇斠疑》，頁三五九－三六八。

五岳四瀆，眾神之長，載在祀典，春祈秋報。在天成象，在地成形。一氣至精，化成女仙，豈有思凡之理？這等的花妖樹怪，不爭他假妾的名字，迷惑世人，著下方輕薄之徒，說道嫦娥思凡來，立名做辰勾月。這蝶瀆天仙，茫昧至理，怎洗的清？願師父罰他（桃花精）下方去見他罪責者。」❷又張天師斷語云：「嫦娥女負屈銜冤，塵世內胡嗢亂嚬，辰勾月萬古名傳。」❷由「嫦娥思凡來，立名做辰勾月。」可見「辰勾月」的意思就是指「嫦娥思凡」而言。憲王用張天師來「明斷」辰勾月，旨在辨月之冤，其立意甚為明顯。由此可見憲王的《辰勾月》實在是一篇「翻案文章」，因之他必須用一個桃花精來假冒嫦娥。

第五，論曲辭，《風花雪月》較流麗活潑；《辰勾月》較清新柔媚。

從以上可見《風花雪月》和《辰勾月》是有相當的血緣關係。如果《風花雪月》就是吳昌齡的《夜祭辰鉤月》，那麼憲王之承襲、改編此劇是很顯然的。但是由於《風花雪月》和《夜祭辰鉤月》的題目正名不同，所以主張它們是不同的兩個作品的，像嚴敦易甚至於說：

吳昌齡的《辰鉤月》，明初或尚存在（假定《錄鬼簿》所注題目正名，確為該劇的話。稍後，恐怕早已殘佚了，無由覽見。這本《風花雪月》的作者，只能想像他的內容關目該是如何，再參酌朱氏雜劇的抒寫，來做成這一篇東西。他受了朱作顯係翻案文章的影響，也認為嫦娥思凡，不很妥當，女主角遂不用嫦娥，卻用了一位也和月宮稍具關係的桂花仙來代替。既不與朱作相犯，張天師也可以隨便斷遣發落她了。「桃花」既派不到正角，在四個仙子中，就代替了「牡丹」（朱有燉是個喜歡牡丹的人，他所以用牡丹仙）。或許作者根本並不想影戲吳昌齡，也只是利用這個題材及傳說，普遍地編撰一本繼神仙度化後，頗

❷ 陳萬鼐主編：《全明雜劇》，第四冊，頁一六九九—一七○○。

❷ 同上註，頁一七○四。

見流行的「斷遣」雜劇。因為有張天師，又有月中的桂花仙子，和吳氏的《辰鉤月》牽纏起來，卻是後來論者的錯覺，以及臧懋循的舛誤。❷⑥

那麼，「這一本《張天師斷風花雪月》似並不是吳昌齡之《張天師夜祭辰鉤月》。他是一位無名氏的撰作（甚或竄湊），其時當在朱有燉之後，但不能晚於正德年間（嘉靖時的《寶文堂書目》已經著錄了），那就是說，他還是不免是一本明人的雜劇。」❷⑦ 嚴氏這一段話頗能自圓其說，如果真是那樣，則憲王的《明斷辰勾月》，倒是這本《風花雪月》的前身了；不過，吳昌齡既然已經有《夜祭辰鉤月》，而且明初尚存；則憲王翻案之作應當是對吳作而發。無論如何，他是頗受吳作影響的。如果《風花雪月》不是《夜祭辰鉤月》，但就《風花雪月》的命意、內容來說，應當還是接近吳氏的。

又元無名氏《碧桃花》一劇演徐端女碧桃，死後魂附其妹玉蘭之身，與張道南結為夫妻事。其第二折正旦改扮嬤嬤向張生問病、醫病。第三折薩真人作法勾碧桃問案。關目與《風花雪月》、《辰鉤月》略同，其間應當有淵源承變的關係。

(二) 兩本《曲江池》

在憲王之前，以白行簡《李娃傳》為題材的劇作，有高文秀《鄭元和風雪打瓦罐》和石君寶《李亞仙花酒曲江池》。憲王此劇正目作「鄭元和風雪打瓦罐，李亞仙花酒曲江池。」正合高、石二作而成。據此，憲王之作頗有承襲高、石之嫌。高作已佚，今只能就石作來比較。

❷⑥ 同上註，頁三六五─三六六。

❷⑦ 嚴敦易：《元劇斟疑》，頁三六四─三六五。

石作四折一楔子，正旦獨唱，朱作則五折二楔子，由末旦主唱，其他腳色如外亦間有任唱。論關目排場，憲王較合理可觀。石君寶在李、鄭會晤之後，直至趕鄭出門，中間這些情節，全然空白，並未加以實敘，使劇情顯得簡略脫節。憲王此劇《小引》云：

近元人石君寶為作傳奇，詞雖清婉，敘事不明，鄙俚尤甚，止可付之俳優，供歡獻笑而已；略無發揚其行操，使人感嘆而欣羨也。予因陳跡，復繼新聲，製作傳奇以嘉其行，就用書中所載李娃事實，備錄於

右云。㉘

可見憲王所以「因陳跡，復繼新聲」的緣故有二：一是君寶「敘事不明」，所以用書中所載李娃事實，詳為鋪敘。二是君寶之鄙俚僅僅堪供歡獻笑，因乃重為剪裁，以發揚李娃行操，使人感嘆欣羨。

君寶寫亞仙，每不能脫棄妓女女口吻。譬如亞仙初見元和，說了這麼兩句話：「妹子也！他還是個子弟，是個雛兒。」「妹夫！那裡有個野味兒，請他來同席，怕做什麼。」在亞仙的眼中，元和不過是個子弟、雛兒、野味兒，雖然那正是道地的妓女本色，但卻減輕了亞仙的人格分量。憲王則不僅始終把亞仙寫得很聖潔，就是連

元和沉迷煙花，也都是趙牛筋、錢馬力兩個幫閒的勾引慫恿。此外憲王又安排了一個劉員外，作為元和的前車之鑑，他藉劉員外的口，說了他一貫「戒嫖蕩」的主張。最後一折寫父子相認，君寶還保留傳奇小說的精神，經過一番波折；憲王則直以倫理禮教大防，把元和、亞仙寫作孝子順婦，同時重備六禮迎娶亞仙。若此，憲王是合情合意緻密多了，但也因此脫略了元劇蒼莽的風味，稍有刻板之感。

㉘ 吳梅藏《奢摩他室曲叢》、陳萬鼐主編《全明雜劇》收錄之朱有燉《誠齋雜劇》，同樣是根據上海涵芬樓印行宣德憲藩本翻印，沒有朱有燉撰寫之雜劇引文。〔明〕朱有燉：《李亞仙花酒曲江池引》，收入姜亞沙、經莉、陳湛綺主編：《中國古代雜劇文獻輯錄》（北京：全國圖書館文獻縮微複製中心，二○○六年影印中國國圖二五卷本），第二冊，頁一─二。

若論排場的處理，憲王比君寶要考究得多。他那「末旦(全本)」打破元劇獨唱的體例，使場面易於調配，無

論視聽都較動人。尤其第三折插入打瓦罐唱【蓮花落】一場，第四折插入考試一場，都用詼諧俚曲，使淨丑可

以發揮長技，而且也不失主角的分量，頗能調劑冷熱，醒人耳目。

據憲王自序，似乎未見過高文秀作品，而對君寶既然是「因陳跡，復繼新聲」，那麼多少有過模擬是很自然

的。譬如他的第三折，大概就是規模君寶二三折的骨架而成的。吳梅《曲江池跋》有云：

　楔子【賞花時‧么篇】，與石作同。此非王之襲石作也，或即臧晉叔據此劇以改石作，而刪去【端正好】

　一曲耳。又石作第三折，有【商調‧上京馬】一支，即此劇第四折中曲文，亦疑是晉叔改竄。而王之原

　作，固昭如星日也。㉙

瞿庵將憲王【賞花時‧么篇】、【上京馬】二曲與君寶雷同的原因，歸諸晉叔據王作以竄改石作，這種見解大

概是對的。其【上京馬】云：

　也是我一時間錯被那鬼昏迷，這是賠表子、平生落得的。有見識的哥哥每、知了就裡，似這等切切悲悲，從今

　後有金銀多償下些買糧食。㉚

憲王將此曲作為商調套中的一支曲，用來表明元和被遺棄後的感慨，其曲境、韻協與前後諸曲有其連貫性，而

石作不過將它作為第二折南呂套中的一支插曲，用來代替末淨所唱的挽歌。其曲境與劇情實不能契合。那麼，

【上京馬】一曲在君寶劇中是否存在便有了疑問。而且就憲王說，也斷不至於為了抄襲一支君寶的曲子，而全

折牽就它的韻協。另外，如果憲王有意襲用石作舊曲的話，何以單把石作旦本中僅有的兩支末唱插曲襲用，而

㉙　蔡毅編著：《中國古典戲曲序跋彙編》，頁八四二。

㉚　陳萬鼐主編：《全明雜劇》，第四冊，頁一八四四。

完全捨棄旦唱的正曲呢？因此瞿庵之疑是很可能的。

論曲文，則君寶之流麗清婉實有過於憲王，憲王雖雅潔可觀，然稍嫌平實。

(三) 《小桃紅》與《度柳翠》

《小桃紅》係由《度柳翠》脫化而來。柳翠與小桃紅同為妓女，月明和尚與惠禪師同以風和尚姿態出現。其相異之點為：《度柳翠》中之牛員外不過凡夫俗子，《度柳翠》第四折與《小桃紅》第三折又同為說法場面。其相異之點為：《度柳翠》中之牛員外不過凡夫俗子，僅點綴其間，無甚分量；《小桃紅》之劉員外則為天上聖神下凡，惠禪師先度脫劉員外，再度小桃紅。

對於排場，《度柳翠》不過是一般無聊的度脫劇而已，《小桃紅》則頗為考究。次折用【鼓腹謳】、【村田樂】，第四折用【十七換頭舞】、【十六天魔舞】舞插演其間，使排場熱鬧紛華，乾枯的題目煥然光采。次折用夢境感化劉員外，也較當面說些不痛不癢的話來得有味。

大抵說來，《小桃紅》雖由《度柳翠》脫胎換骨，然無論布局、排場、文辭皆能青出於藍。

從以上三劇比較的結果看來，憲王在文辭上雖未必能超出前人，但在結構排場上則較原作為佳。可見憲王頗注重於戲劇藝術的改進。

三、《誠齋雜劇》的內容和思想

(一)內容的分類

《誠齋雜劇》三十一種，日人八木澤元依其內容分作六類：

1. 仙佛劇（十五種）

《常椿壽》、《半夜朝元》、《仙官慶會》、《得騶虞》、《靈芝慶壽》、《神仙會》、《十長生》、《海棠仙》、《蟠桃會》、《八仙慶壽》、《辰勾月》、《小桃紅》、《悟真如》、《喬斷鬼》、《降獅子》。

2. 妓女劇（六種）

《香囊怨》、《曲江池》、《桃源景》、《復落娼》、《慶朔堂》、《煙花夢》。

3. 英雄劇（三種）

《仗義疏財》、《豹子和尚》、《義勇辭金》。

4. 牡丹劇（四種）

《牡丹仙》、《牡丹品》、《牡丹圓》、《賽嬌容》（八木氏漏列此劇）。

5. 節義劇（兩種）

《繼母大賢》、《團圓夢》。

6. 文人劇（一種）

《踏雪尋梅》。

八木氏這種分類法大致是對的。仙佛劇中如果再細分，則《小桃紅》以上十二本為神仙劇，後三本為佛教劇。神仙劇中《常椿壽》、《半夜朝元》、《海棠仙》、《小桃紅》四本為慶壽劇；《仙官慶會》、《靈芝慶壽》、《蟠桃會》、《八仙慶壽》四本為慶壽劇，《神仙會》、《十長生》二本於脫中寓祝壽之意。又《半夜朝元》、《小桃紅》、《悟真如》三劇皆演妓女得道事，《香囊怨》、《曲江池》二劇則演妓女之節義，其界限實不易劃分。八木氏蓋就分量的輕重歸類而已。

上文曾說過憲王雜劇和他的思想有很密切的關係，底下我們且就雜劇的內容來加以考察。

(二)儒釋道合一的思想

憲王對於仙佛，不僅愛好，而且信仰得很入迷。從他在這方面的著作多達十五種，幾占全數的二分之一，即可看出。他的一篇〈紫陽仙三度常椿壽引〉正是他信仰神仙的自白，「信矣！神仙之道」「上古聖人，歷歷可數，名書紫府，位列仙班。」在在說明他對於神仙信仰之篤之切。他以為神仙可以奪天地生化之氣、陰陽消長之理，而遨遊於大塊之表，無往無來，長生不死。這樣的神仙境界是他夢寐以求的，所以他於「南遊江漢，北歷沙漠」之際，便接受了道人指授的「金丹祕訣」；他平日用功修煉的也不外是坎離、鉛汞、木龍、金丹、乾坤、爐鼎、姹女、嬰兒等等，他曾用【白鶴子】八支詠鉛汞、【滿庭芳】一支詠青金丹。他對於紫陽仙師非常仰慕，他作《常椿壽》一劇也就是用來表示仰慕之忱的。後來他又因為「觀紫陽張真人《悟真篇》內，有上陽子陳致虛註解，引用呂洞賓度張珍奴成仙證道事跡」，而「以為長生久視，延年永壽之術莫踰於神仙之道。」乃製《呂洞賓花月神仙會》一劇，「以為慶壽之詞」〈神仙會引〉）他在〈小天香半夜朝元引〉中又因為一個妓女

能守節修道，便相信她白日飛昇，他又驚嘆又羨慕的說：「異哉！神仙之化，為不誣矣！」同時對於那「能保

精神，煉氣血，於千萬年而不死」的「仙」，他以為有「天仙、地仙、神仙、鬼仙之類不一。」他對於「仙」，

真是癡迷已極。

就因為深信神仙之道，所以他把「修煉成仙」的方法，屢次表現在度脫諸劇中，那不外是姹女嬰兒、金丹

玉液諸術。他為了嚮往長生不死，所以多敷演神仙之劇以為祝壽侑觴之資。又由於深愛神仙之道，連帶著他以

為神仙不可冒昧，同時對於符瑞之事也深信不疑。前者表現在《張天師明斷辰勾月引》中。他對世人常以鬼神

為戲言，將「至精至靈正直」的神仙，「誣以荒淫、配之伉儷，播於人耳、聲於筆舌間」非常的不滿，所以當他

看了吳昌齡的《辰鉤月》，便立意做翻案文章，替嫦娥洗雪。後者他表現在《靈芝慶壽》中的賓白，他列舉了他

封國中歷年的「瑞應」，諸如：相國寺三更半夜，毫光萬道，籠罩鐘樓。鳳凰下於山崗，群鳥相從，翱翔二日。

野蠶成繭，收絲百餘斤。另外像白喜鵲、白鹿、嘉禾同穎、瑞麥五歧、白海青、連理木、合歡花也都是「瑞

應」，能進貢的便進貢於朝，因而蒙獲重賞，欣然得意。他又以「中國雨順風調，民安物阜，臣忠子孝，兄友弟

恭，夫義妻賢，中外和樂，以致禎祥屢現，百福咸臻。如今只有靈芝草，未曾呈瑞。」於是就寫作一本《靈芝

慶壽》雜劇，希望蓬萊、方丈神仙境界中的仙物瑞草，能「生於中國宮廷之內，以為長壽之徵。」可是憲王完

成此劇不到三個月便「撒手西歸」、「羽化登仙」了。他所祈的壽，並沒有因為修煉和瑞應而增加。

憲王對於佛教雖然沒有像道教那樣的崇信，但在《小桃紅》第三折說法一場，我們可以大略看出他對於佛

教的了解。其中論到佛教的三寶：佛、法、僧，也說到佛教的各門宗派，頗富禪味，但沒有像對道教那樣的迷

信色彩，至於《文殊菩薩降獅子》則直以佛典故事為題材來搬演了。上文我們說過，王「性警拔，嗜學不倦」，

憲王之好佛崇道於此可見。「日與劉醇、鄭義諸詞臣剖析經義，

多發前賢所未發。」因之「進退周旋，雅有儒者氣象。」他之愛好佛道，除了也和叔父寧獻王朱權一樣，為了政治上的原因之外，也可以說是一個極富極貴的人，在萬事俱足的情形下，對於人生的冥想需求。他們的心理狀態和秦皇、漢武是相同的。因之，我們不能單純的把憲王看作一個道教的信仰者，他的教育和思想是以儒家為根柢的。如此再加上他對於仙佛的崇信，便形成了他儒釋道三教合一的觀念。他在《搊搜判官喬斷鬼》一劇裡，藉著徐行訓子，表明他這種思想觀念：

夫儒教者，乃至聖文宣王，……其教流傳，以至於今一千九百餘年矣。其教也，正綱常，明人倫；使禮樂刑政四達而不悖，天地萬物，以位以育，祖述於堯舜，憲章乎文武，其有功於天下後世也大矣。……夫道教教者，乃太上金闕帝君，……其教也，使人清虛以自守，卑弱以自持，清靜無為，恬淡寡欲，其有補於世教也大矣。……夫釋教者，西方之聖人釋迦佛也，……其教也，棄華而就實，背假而歸真，由力行而造於安行，由自利而至於利彼，其為生民之所歸依者眾矣。……宋孝宗有云：「以佛治心，以道治身，以儒治世。」此誠言也。❸❶

「以佛治心，以道治身，以儒治世。」也正是憲王將三教的哲學運用到實際人生社會的方法，在《紫陽仙三度常椿壽》中，有一段對白：

椿云：「到彼岸也，神仙境界在何處？」
末云：「你問我神仙境界，是是不遠。你聽我說，心上常常清虛淡泊，心上便是神仙境界。家中常常美寧靜，家中便是神仙境界。國內常常民安物阜，國內便是神仙境界。」❸❷

❸❶ 陳萬鼐主編：《全明雜劇》，第四冊，頁一九三八。
❸❷ 陳萬鼐主編：《全明雜劇》，第三冊，頁一四二五—一四二六。

這種神仙境界不正是儒家修齊治平的理想嗎？因此，他雖然大量寫作仙佛劇，反映他一己身心的活動；但是，只要涉及社會人情，則無不以傳統的儒家思想為基礎。憲王其他五類的雜劇，便是具體的表現。以下就此五類，逐劇討論，以證明憲王儒釋道合一的思想及處世態度。

他在《清河縣繼母大賢》裡，根據社會實事，寫一位賢慧的母親，不庇護犯罪殺人的親生子，而力辨前妻之子的無罪。他在劇本末後，藉著官吏的判語表明他的看法。

聖人教人以禮，夫婦人倫之始。李氏後娶之妻，賢德人間少比。能撫前家之兒，愛養如同己子。朝暮教訓讀書，感應達於天地。親子致傷人命，不肯瞞心昧己。❸

因為「這世間的後桃婆出來的打罵前家兒女，不肯愛惜前家身兒女。」而清河縣的李氏卻「深恨這等後桃婆」，所以人人稱她賢慧，朝廷也封她「賢德夫人」。根據葉盛《水東日記》，繼母大賢是北人喜談的故事，「農工商販，鈔寫繪畫，家畜而人有之；癡騃婦女，尤所酷好。」❸可見這個故事之廣播民間，而其教育意義是很大的。

後來丘濬《伍倫全備記》第五齣〈一門爭死〉，就是取材於此。

憲王另一本節義劇《趙貞姬身後團圓夢》也是取材社會實事，述宣德八年秋濟寧軍士錢鎖兒妻趙官保，夫死守志自縊，王因感動官保的貞烈，故為傳奇勸世。（本劇〈小引〉）這個故事本身很動人，僅據實敷演，已足以達到他表彰節義的目的。但是他在官保自縊殉節之後，又以東岳神嘉獎兩人節義，號夫為義仙，號妻為貞姬，令同登仙界。官保又因憂父母悲己之死，前往託夢，告知在仙界享福。這種節外生枝，無非迎合世俗，說明善有善報。同時也是憲王將傳統的道德觀念合併道教迷信思想的具體表現。

<hr>

❸　陳萬鼐主編：《全明雜劇》，第三冊，頁一一二三─一一二四。

❸　〔明〕葉盛著，魏中平點校：《水東日記》，卷二一，頁二一四。

憲王既然那麼重視禮教倫常，對於婦女又著意表揚節操，因此他在妓女劇裡也時時注入這種思想。他一共寫了六本妓女劇，如果將仙佛劇中的《半夜朝元》、《小桃紅》、《悟真如》也算進去的話，則有九本，幾占其作品全數的三分之一。他的散曲集《誠齋樂府》，有關妓女的歌詠也占很大的分量。其原因是憲王封國附近布滿樂戶，他耳聞目睹，就近取材的緣故。

元代明初作家所寫妓女劇，其內容不外是士子、妓女和商人的「三角戀」，大抵是妓女愛俏、鴇兒愛鈔，士子與商人競爭的結果，總是士子否極泰來，得到最後的勝利。元劇作家對於妓女，雖然也有寫其守志不再接客的，但並不有意強調她們的節操，好像馬致遠《青衫淚》中的裴興奴嫁給茶客劉一郎，無名氏《百花亭》中的賀憐憐嫁給收買軍需的高常彬。關漢卿的《謝天香》，錢大尹把謝天香娶進來後擱在一邊，她對於錢大尹的冷落頗感不滿，可見她對於柳耆卿並沒有守節之志。可是憲王筆下的妓女便不然。她們的最高願望只是「立婦名、成家計」，嫁個知心人，脫去煙花名字。如果所嫁的人死了，就替他守節，像劉佳景守寡四十年，半生來都依著「本分」；或者為了「夫婦正理」，就寧肯一死殉節，像劉盼春為周子敬自縊身死。憲王認為這類妓女是極難得的。

《劉盼春守志香囊怨》，原是當時河南民間的實事，根據憲王的自序，這件事發生在宣德七年。有一位樂工的女兒劉盼春許配良民周子敬。周家父母不許兒子和樂工女兒來往；劉家父母卻逼女兒接待富商。盼春卻用香囊藏了這封信，佩在身上自縊而死。憲王藉著白婆婆來評論這件事，說：

你每這院裡人只知道迎新送舊，留人接客是你每衣飯，那三綱五常的大道理如何得知？你女兒既將一身子伴了個男子漢，他不肯又與別人相伴。正是他有羞恥、有志氣，生成知道三綱五常之人，與你院中其他妓女不同，怎生說他死的不對。㉟

他在自序裡也極力讚揚盼春為夫死節的難能可貴，並且還特地用一支【醉太平】來歌頌盼春的貞烈：「貞烈似王凝妻性格，清標如卓氏女情懷，他比那蔣蘭英、死的又明白，與你眾猻兒出色。這孩兒一生不欠煙花債，一心不惹風塵態，一身不到雨雲臺，落一個婦名兒、也喝采。」在《悟真如》的第四折，妙清坐化後，憲王也藉著茶三婆來讚嘆一個能守節修道，終於坐化得正果的妓女，其手法和觀點都與《香囊怨》相同。可見憲王是在極力鼓吹「三綱五常之理」，他似乎想藉著這幾本雜劇來感化一般迎新送舊、不知名節、沒有羞恥的妓女。所以他對洪武辛酉之歲，河南武縣妓籍蘭紅葉「既適人而終身不再辱，以死自誓於神。縣尹及惡少，凌逼萬狀，未嘗失節，終老於為民之妻」的行為，非常嘉許，同時又憐憫蘭氏「不幸生於樂籍，而不能見白於世」，故「為作傳奇，少據其情態。」③⑥ 對於河南武陵妓女桃源景之「立志貞潔，不嫁娼夫，捨富而就貧，遂從良於一舉子。及其試中，授職知縣，未幾責為卒伍，既而復還前職，榮辱交至，臧氏之女（即桃源景）未嘗失節」的操行也以為「可嘉也矣！」因而「遂詳其事實，製作傳奇，為之賞音焉。」③⑦ 對於李亞仙，也因嘆其雖為「狹斜之妓女，而能勉其夫為學，以取仕進，始終行止，不違於名教，可謂貞潔能守者也。」所以他「製作傳奇以嘉其行。」③⑧ 而對於《復落娼》的劉金兒，則非常的鄙薄。在憲王眼中，像金兒這樣輕佻無恥的妓女正復不少，所以他禁戒子弟

㉟ 陳萬鼐主編：《全明雜劇》，第三冊，頁一二一八—一二一九。

㊱ 〔明〕朱有燉：《煙花夢傳奇引》，收入姜亞沙、經莉、陳湛綺主編：《中國古代雜劇文獻輯錄》，第一冊，頁二二〇。

㊲ 〔明〕朱有燉：《美姻緣風月桃源景傳奇引》，收入姜亞沙、經莉、陳湛綺主編：《中國古代雜劇文獻輯錄》，第一冊，頁一六一。

㊳ 〔明〕朱有燉：《李亞仙花酒曲江池引》，收入姜亞沙、經莉、陳湛綺主編：《中國古代雜劇文獻輯錄》，第二冊，頁一、二。

嫖蕩，屢屢見諸於文字。總而言之，憲王想以禮教來感化逢迎賣笑的妓女，因之內容充滿倫理節操的思想，妓女劇中素有的活潑和野趣自然減輕了。

憲王的三本英雄劇，《仗義疏財》和《豹子和尚》都是寫水滸故事。那時《水滸傳》似乎已成書，而此二劇所敷演的情節卻與《水滸》不合。可能憲王別有所本，或者是憑空獨運。然憲王於此二劇似乎是別有用意的。

《仗義疏財》的前半寫黑旋風李逵、浪子燕青奉宋江命至東平府糴糧，歸途中濟助被惡吏欺壓的李憨古父女。後來又假扮憨古女千嬌嫁給強婚的趙都巡，遂打殺趙都巡。這種行徑尚不失英雄本色。但是一旦朝廷招安，梁山的好漢就服服貼貼的接受驅遣了。於是他們和方臘兩個火併，說：「從今後賊見賊不相饒。」他們不但自認是賊，而且還以為以「賊」攻「賊」是為了「酬恩報本」。

《豹子和尚》則把「三拳打死鎮關西」的魯提轄寫成個「幼年戒行不精」的莽和尚。他因為被師父嗔責，下山還俗，娶妻生子以後，又帶著他的母親到梁山落草。他在山寨又「擅自殺害平人」，被宋江打了四十大棍，因又一氣下山，跑到清溪港清靜寺再做和尚。宋江使李逵「喚他回來，依舊作賊。」李逵見了他說：「你也只是軟弱，膽兒小，不是好男子。俺這幾年的偷營劫寨，殺人放火的功勞，你也不曾有一些兒。」把「替天行道」的梁山英雄，頂天立地的黑旋風，寫成一副十足的「賊相」。而這位飯正修行的魯智深，卻既怕「帶沉枷」，又怕「坐押床」。心裡只是怕死，口裡又不肯服輸。把一個「醉打山門」的英雄，寫成只要「持齋吃素」、「不惹是非」。雖然魯智深終於還是上了梁山，但是憲王筆下的李逵、魯智深，究竟和《水滸傳》中的黑旋風、花和尚大樣的頌揚梁山英雄，如果他也這樣，豈不有「誨盜」的嫌疑？以他的身分地位，那是萬萬不可以的。所以他把憲王寫作水滸故事，為什麼要出以這種態度、用這種筆法？其中道理很簡單，那就是他不能像《水滸》那相逕庭了。

握了宋江投誠平方臘的史實，將梁山英雄，歸結為受朝廷招安，將功贖罪。而在《豹子和尚》裡，他則肆意的

譴責強盜，使人對於李逵、魯智深產生可憎可鄙的印象。也因此，憲王的這兩本水滸劇，其風格命意，固然和

《水滸》不同，就是和元雜劇中的梁山英雄還是有別的。

在寫梁山英雄外，憲王還寫了一本《關雲長義勇辭金》，其拈題立意正好和水滸二劇相反，也就是他正面的

用關雲長來表現他的忠義思想。他在自序裡說「人之有生，惟忠孝者為始終之大節。忠孝之道，必以誠而立

焉。」❸他以為「雲長忠義之誠，通於神明，達乎天地」❹，故「宜乎後世載在祀典，為神明、司災福，正直

之氣，長存於天地之間。」

這種行為，豈非精誠所致的「純孝」？他奉藩守國十五年，惟恭惟謹，豈不也可以說是忠愛的表現？這「忠孝」

兩字正說明憲王實行了「以儒治世」的理想。

在奉藩之暇，憲王為了「賞花佐樽」，以花木為題材的作品有《牡丹仙》、《牡丹品》、《牡丹園》、《海棠仙》、

《賽嬌容》五本。這種作品談不上什麼思想內容，不過是用以表現「太平之美事，藩府之嘉慶。」但即此我們

也可以看出憲王性情之風雅俊逸和生活的閒適自得。

最後以文人學士為題材的只有《孟浩然踏雪尋梅》一本。此劇著重於梅花、牡丹的歌詠，毋寧說還是一本

賞花之作。憲王寫孟浩然看到李白沉迷酒色時，便說：「自今與之絕交可也。」後來又勸「太白尊兄，以功名

為念。」「不要放曠酒色」，「以全清譽」。而當太白推薦他為官時，詔命一下，他馬上「俯伏遙聽，躬身北向」，其

❸　陳萬鼐主編：《全明雜劇》，第四冊，頁二二六三。

❹　陳萬鼐主編：《全明雜劇》，第四冊，頁二二六四—二二六五。

❹　同上註，頁二二六五—二二六六。

鐵石心腸頃刻化為繞指柔，「冰霜容貌」也忽地熱衷起來了。當然，憲王是認為「普天之大，莫非王土；率土之濱，莫非王臣。」文人學士自應受朝廷官爵的籠絡。因之即使在深山邃谷中的海棠花，他也不辭勞苦，把它移植苑內，否則豈不辜負了「天生好材質」。

總結以上的論述，我們知道憲王是以釋道的清虛平淡為體，而以儒家的忠孝節義為用；前者所以修身養性，後者所以治世化民。其思想有時雖然擺脫不了貴族的氣息，難免迂腐，然大抵合乎正道，故為有明一代之賢王；而其好古嗜學，潛心文藝，更使得他的雜劇作品在我國戲劇史上占一重要地位。他的聲名永垂，並不因為他是一位裂土分封的藩王，而是他在戲劇上的偉大成就。

四、《誠齋雜劇》結構排場的特色

元人雜劇的長處，正如王國維所說的，在於文章之自然有境界；而其結構排場則不甚關心，對於戲劇藝術尚未考究，所以很難找到幾本適合於場上的好作品。到了明代，憲王才專心注意到關目的穿插剪裁和場面的組合調劑；他打破了雜劇的規範，逐漸汲取南戲的長處，同時大量運用歌舞滑稽，使得《誠齋雜劇》以一種嶄新的姿態出現歌場，風行宇內。憲王對於雜劇的最大功勞，就是戲劇藝術的創新和改進。也因此，《誠齋雜劇》在結構排場上，便具有以下諸大特色。

(一)歌舞滑稽的插演

在論述這個問題之前，我們先將《誠齋雜劇》三十一種中所插演的歌舞滑稽場面列舉出來。

1. 《八仙慶壽》

(1) 次折開首，淨扮眾俫兒引三五個俫一同趨搶上，作小兒唱街市歌。（【太平歌】）

(2) 次折開首，末扮藍采和引俫五六人同上，打拍板唱【踏踏歌】。

(3) 三折開首，扮四毛女上，打漁鼓簡子唱四支【出隊子】。

(4) 四折【太平令】下，扮四仙童舞唱《蟠桃會》第三折內【青天歌】一折。

2. 《蟠桃會》

(1) 次折開首，演東方朔偷桃一折諢戲。

(2) 三折開首，四仙童四仙女唱八支【青天歌】。

(3) 四折開首，四毛女漁鼓簡子念七律一首。

3. 《靈芝慶壽》

(1) 首折開首，淨扮鼓腹謳歌隊子上，念【鼓腹謳】、【快活年】、【阿忽令】（四支）。

(2) 四折，五芝仙舞唱【沽美酒】等三曲。

4. 《悟真如》

(1) 四折餘音之前，旦念六言十二句。

5. 《小桃紅》

(1) 次折開首，眾扮鼓腹謳歌【村田樂】一折。

(2) 四折【得勝令】下，旦等舞【十七換頭】一折。

(3) 四折【沉醉東風】下，花旦五人舞【十六天魔舞】一折。

6. 《常椿壽》

(1) 四折【尾聲】之前，扮四毛唱【道情】一折。

7. 《十長生》

(1) 次折【罵玉郎】之前，壽星隊唱舞一折。

(2) 四折【得勝令】下，扮四人舞【鷓鴣】。

8. 《神仙會》

(1) 首折開首，末打漁鼓簡板引八仙念律詩一首。

(2) 首折【混江龍】下，旦唱南越調引子【金蕉葉】。【天下樂】下，旦唱過曲【山花客】（即【山麻稭】）二支。

(3) 次折【歸塞北】下，插入院本一段，唱【醉太平】四支，其後旦唱梅香和南中呂過曲【駐雲飛】四支。【絡絲娘么】篇下，旦唱仙呂入雙調過

(4) 三折開首，旦唱卜合唱仙呂入雙調集曲【風雲會四朝元】四支。【柳搖金】五支。

9. 《半夜朝元》

(1) 四折，旦舞唱【青天歌】一支。

10. 《仙官慶會》

(1) 三折開首，淨扮四小鬼調軀老一折；舞童畫袴木作驅儺神上，十六位各不同服色調軀老一折。

(2) 三折【甜水令】下，鬼唱【青哥兒】一支。

(3) 四折開首，四探子合唱【醉花陰】一支。

(4) 四折【尾聲】之後，末扮福祿壽三仙官唱散場曲【後庭花】、【柳葉兒】二支。

11.《得騶虞》

(1) 楔子之前，百獸隊舞。

(2) 次折開首，四毛女上念七律一首。【青哥兒】後，眾唱【得勝令】一支。

(3) 三折開首，四探子各唱一支【醉花陰】。【喜遷鶯】下，【刮地風】下，外各念七律一首。

(4) 四折開首，百獸率舞隊子同騶虞隊上，舞一折。

12.《曲江池》

(1) 次折開首，二淨唱【青天歌】一支。

(2) 四折【醋壺蘆么】下，末同四淨演唱【蓮花落】。（按：薛近兗《繡襦記》第三十一齣〈襦護郎寒〉之【蓮花落】，即襲此劇。）

(3) 五折開首，末淨等演科場折，正淨唱【收江南】一支。

13.《煙花夢》

(1) 首折【天下樂】下，旦彈唱一折；末、正淨各念七絕一首，正淨做驅老唱【離亭宴歇指煞】一支，旦唱

14.《牡丹園》

(1) 首折【勝葫蘆】下，酸淨唱【青哥兒】一支。

15.《牡丹品》

(2) 五折【天香引】下，十牡丹仙舞一折；四酸淨舞戲一折。

（1）首折【寄生草】下，簫笛旦吹簫吹笛各一折。【金盞兒】下，琵琶旦彈琵琶一折。第二支【金盞兒】下，唱旦唱一折。第二支【金盞兒】，舞旦舞一折。

（2）次折【滾繡毬】下，花旦舞唱【換頭】一支。

（3）三折開首，四探子唱【醉花陰】一支。

16.《牡丹仙》

（1）首折【採茶歌】下，花旦兩人唱舞佐樽。

（2）四折【太平令】下，九花仙跳九般花隊子上，唱舞轉調【青山口】、【青江引】（二支）。

17.《賽嬌容》

（1）首折【六么序么篇】下，牡丹、芍藥、梅花、海棠、玉棠春、蓮花、桂花、菊花、水仙、松、竹各唱一支【清江引】。

（2）次折開首，眾花仙之梅香各唱【採茶歌】一支。

18.《踏雪尋梅》

（1）首折【天下樂】下，旦彈唱一折。

（2）次折開首，眾花仙之梅香各唱【採茶歌】一支。

（3）三折【小梁州么】下，眾花仙歌舞【十七換頭】一折。

（4）四折【太平令】下，七花仙唱舞【天魔隊】曲一折。

以上十八本絕大多數是仙佛劇和牡丹劇，其中《八仙慶壽》、《蟠桃會》、《小桃紅》、《十長生》、《仙官慶會》、《得騶虞》等皆運用隊舞以增加場面的紛華。三本牡丹劇和《賽嬌容》則是純粹的歌舞劇，羽衣仙袂，麗容華顏，載歌載舞，於酒筵花前，最為賞心悅目。這些雜劇的關目都非常簡單，無法屈伸變化以引人入勝，所

以只好濟以歌舞，以達到慶賞的目的。

　至於其插演歌舞滑稽的方法，有安置在每一折開首的，有插入折中的，有演於劇末的。前者用以導引場面，如《八仙慶壽》次折寫藍采和遊戲人間，先以眾儼唱【太平歌】。三折寫韓湘子詠神仙境界，先以四毛女說仙家景致。插演折中者例以調劑冷熱，如《仙官慶會》三折演驅鬼，排場至為熱鬧，四鬼十六儺神、鍾馗、神荼、鬱壘、齊集獻藝，並舞態動作，定多奇趣。及虛耗被擒獲，方歌【青哥兒】一支，於鑼鼓喧天之後，繼以小曲，令人悠然不盡。演於劇末者則用以收束場面。如《小桃紅》四折之【十六天魔舞】。按《元順帝本紀》至正十四年云：

時帝怠於政事，荒於遊宴，以宮女三聖奴、妙樂奴、文殊奴等一十六人按樂，名為十六天魔……㊷又宮女十一人，練槌髻，勒帕，常服，或用唐帽、窄衫。所奏樂用龍笛、頭管、小鼓、箏、簷、琵琶、笙、胡琴、響板、拍板。以宮者長安迭不花管領，遇宮中讚佛，則按舞奏樂。

周定王《元宮詞》也有兩首詠天魔舞。可見此舞極為豔冶熱鬧，而於此時此際，緊接以小桃紅、劉員外之頓悟，由極熱而極淡，亦為場面收煞的妙法。再考其插演的種類，曲則有北隻曲、南隻曲、南套曲、俗曲、詩詞等，場面則有滑稽、院本舞蹈、奏樂、歌舞等，其方法種類應有盡有。憲王以前的作家雖然也有人運用滑稽、歌舞來調劑場面，但不過偶一為之，並不十分措意於舞臺藝術的考究。憲王則不然，他要使呆板的關目活潑起來，不只要使人悅耳，更要使人悅目，因此他運用了以上所述的種種方法。當然，憲王所改進的舞臺藝術，也只有像他這樣龐大的劇團和齊備的行頭才可以，平常跑江湖的「路歧人」和私人的家樂是承受不了的。也因此內府

㊷〔明〕宋濂等：《元史》（北京：中華書局，一九七六年），卷四三，〈本紀第四十三‧順帝六〉，頁九一八─九一九。

伶工所編演的雜劇，便往往有借鑑《誠齋雜劇》的地方。好像《度黃龍》、《鎖白猿》、《南極登仙》、《十樣錦》、《三化邯鄲》、《李雲卿》、《降桑椹》、《雙林坐化》等都有類似的場面。

(二)元劇體製規律的突破

元雜劇謹嚴的規律，明初像賈仲明、劉東生雖然已經有擺脫的跡象，但其變動都還算細微。到了憲王才逐漸大量的突破，給予中葉以後的作者很大的影響。茲先將憲王突破元劇體製規律的劇本列述如下：

1. 《仙官慶會》

四折。次折正宮套首三曲正末、付末雙唱，餘俱正末獨唱。

2. 《蟠桃會》

四折。仙呂套末旦同唱。正宮套正末獨唱。南呂套末旦同唱。雙調套四毛女齊唱【新水令】一支，【慶宣和】由一毛女獨唱。其後四毛女輪唱四支【清江引】，眾和之。末三曲再由一毛女獨唱。

3. 《神仙會》

四折一楔子。楔子旦末各唱一支【賞花時】。末獨唱仙呂【點絳唇】套、大石【六國朝】套、越調【梅花引】套。第四折雙調【新水令】套，旦唱【十棒鼓】一支，八仙各唱【清江引】一支，此外諸曲由末獨唱。又此劇插入之南曲皆低一格書寫，有如插曲，然實各自成套，應可視為南北曲組場之例。所插入之南曲即⋯首折旦唱南越調引子【金蕉葉】；【天下樂】下，旦唱南越調過曲【山花客】二支。次折院本之下，旦唱四支【駐雲飛】，各支末尾疊句均由旦、梅香同唱；三折開頭，旦唱南仙呂入雙調集曲【風雲會四朝元】四支，各支末數句由旦、卜合唱。【絡絲娘】下，南仙呂入雙調過曲五支，旦、末各間唱一支，第五支眾合唱。

4. 《牡丹仙》

四折。仙呂套旦獨唱。南呂套二末唱【一枝花】等三曲，【隔尾】之後正末獨唱。中呂、雙調二套亦由旦獨唱。按本劇注明二末係二旦改扮。

5. 《牡丹品》

四折。仙呂、正宮、黃鍾三套俱由末獨唱。雙調套【新水令】、【駐馬聽】二曲與【尾聲】由末獨唱。其間【賀聖朝】等十五曲由眾合唱。

6. 《靈芝慶壽》

四折。仙呂套末旦輪唱。中呂套【尾聲】一曲末旦雙唱外，餘輪唱。正宮套正末獨唱前三曲，五芝仙舞唱【沽美酒】等三曲，玉芝仙獨唱【川撥棹】等四曲。

7. 《賽嬌容》

四折。仙呂套牡丹旦獨唱，中呂套蓮花旦獨唱，正宮套菊花旦獨唱。雙調套【太平令】以前由梅花、水仙二旦雙唱，【川撥棹】以下由眾花仙合唱。

8. 《降獅子》

四折。末唱仙呂、黃鍾、越調三套。第三折正宮套四神將同唱，其中【滾繡毬】一曲接唱。

9. 《仗義疏財》

五折一楔子。仙呂套二末同唱。中呂套除【鬥鵪鶉】一曲正末獨唱數句外，亦均由末同唱。正宮套【滾繡毬】以前四曲由正末獨唱，【叨叨令】一曲沖末唱，【伴讀書】至【尾聲】二曲又由二末同唱。雙調套【駐馬聽】以前二曲由二末同唱，【雁兒落】以下四曲由正末獨唱，最後三曲又由二末同唱。黃鍾套正末獨唱。

10. 《牡丹園》

五折二楔子。【賞花時】帶【么篇】金母獨唱。仙呂套【那吒令】以前五曲姚旦獨唱，【節節高】以下六曲魏旦獨唱，最後【賺尾】一曲由姚魏二旦雙唱。南呂套壽安旦唱前四曲，素鸞旦唱【罵玉郎】以下四曲，黃鍾套由二旦合唱。楔子【賞花時】帶【么篇】粉旦唱。越調套鞶旦唱【金焦葉】以前三曲，粉旦唱【聖藥王】以前五曲，其後鞶旦又唱【青山口】以下三曲，【尾聲】二旦雙唱。正宮套寶旦唱【叨叨令】以前五曲，紫旦唱【滿庭芳】以下五曲，末二曲二旦雙唱。雙調套玉旦、醉旦雙唱前三曲，十位牡丹旦合唱【甜水令】以下七曲。

11. 《曲江池》

五折二楔子。楔子連用。【賞花時】帶【么篇】末唱，【端正好】正旦唱。仙呂套旦獨唱。正宮套末唱【道和】以前諸曲，外唱【耍孩兒】以下諸曲。黃鍾套旦獨唱。商調套末獨唱。雙調套旦獨唱。

以上計十一本，占憲王《誠齋雜劇》三分之一強。其唱法獨唱之外，有：雙唱、眾合唱、輪唱、接唱、南曲中所有的唱法都已包括在內。而《神仙會》一劇更有意的插入南曲套數，採用南北曲遞唱的方式，這不但可以看出雜劇轉變的跡象和南北曲混合的端倪，同時也可以看出憲王正大刀闊斧的從事戲劇藝術的改進。

試想元劇限定一人獨唱四折是多麼的刻板沉悶而無味，憲王採用各種唱法，使其他腳色也有表演的機會，其動人聽聞的功效自然很大。至於將折數由四折擴充為五折、四折二楔子，可能也以憲王為開端，從此使雜劇不必被四折所拘限，慢慢演進為長短自由的形式。當然，這種種歌唱的方式和折數的突破都是得自南戲傳奇的啟發，但是大膽的運用到北雜劇，而使北雜劇引起變化改進的，不能說不是憲王的功績。

(三) 關目布置的通則

憲王對於關目的布置，仔細觀察，有幾條通則可尋。那就是：

1. 探子出關目：以探子出關目，元劇中已見其例，如《氣英布》；不過大量運用這種手法的，則是周憲王。《仙官慶會》《誠齋雜劇》中屬於這一類的有以下七劇。《義勇辭金》第三折、《仗義疏財》第五折，俱用以描寫戰陣。《仙官慶會》第四折用以報告鍾馗等驅鬼。《得騶虞》第三折用以報告捕獲騶虞。《降獅子》第四折用以報告降伏青獅子。《牡丹品》第三折用以敷演園中牡丹盛開的盛況。《牡丹仙》第二折二旦改扮二末為花園主人之子，前半敍說花園風光，後半專詠牡丹，雖未標明探子，然手法實與探子出關目無異。青木正兒對於憲王這種手法非常賞欣賞，他說：

此因如戰場之類，避免多出登場人物之寫實；又如牡丹盛開，省略舞臺上之裝置，寫意的描寫出之一法也。較之近時劇中出全武行之鬧場，其幽雅甚可喜也。後世戲曲用此法者不多見，獨湯顯祖《南柯》之〈啟寇〉一齣用之，使關目生動也。未知其學憲王否耶？ 43

用探子虛寫，可以省卻許多關目剪裁和排場處置的困難，有時反而令人感到簡潔生動，像《仗義疏財》、《牡丹品》、《牡丹仙》莫不如此。後來《長生殿》的偵報也和《南柯・啟寇》一樣，都是運用這一手法得到成功的作品。但是如果運用探子報訊，而使關目重出，那麼便成了疊床架屋，給人的感覺往往是累贅厭倦。譬如《義勇辭金》的次折已正面敍寫了關雲長誅顏良，《仙官慶會》第三折已真實敷演了鍾馗等驅除邪鬼，《得騶虞》次折

43 〔日〕青木正兒原著，王古魯譯著，蔡毅校訂：《中國近世戲曲史》，頁二一四。

和《降獅子》第三折也都已著意地擺出捕捉驪虞和青獅子的場面，其出場人物極多，排場極為熱鬧，這樣的鋪敘描寫，其火候可以說十足了，讀者觀眾的感受也都飽和了。乃緊接其後，又以探子的報訊虛寫一番，這除了可以馳騁賦筆之外，無論聆賞閱讀，都是畫蛇添足的，無形中減輕了作品的成就。而若推敲憲王所以用探子重出關目的緣故，大概是因為這樣乾枯的題目，要敷演四折並非容易，所以只好湊合一折探子報訊了。憲王這種手法，給予內府本無名氏雜劇的影響很大。像《定時捉將》第四折、《老君堂》第三折、《暗度陳倉》第三折，這三本的關目也都重出。《復奪衣襖車》第三折用以補敘，「武行」尚未發達到可以演出大場面諸出「戰陣」，所以用寫意手法，如「說唱」之由說唱者之口道出。但在憲王時代，其藝術雖未盡成熟，但按理已可敷演戰爭，田獵等紛華熱鬧之場面。憲王既已上諸排場，就無須再逞強其賦筆，重複施諸探子之口。

2.讚嘆出關目：這一類有三劇。一是《悟真如》第四折李妙清坐化以後，茶三婆對守節成道的妓女備極讚嘆。二是《香囊怨》第四折劉盼春殉情後，白婆婆對守志死節妓女的頌揚。三是《復落娼》第四折白婆兒之讚美守節的妓女劉嬌兒和譴責下賤淫蕩的妓女劉金兒。這三本都屬妓女劇，其布置關目的手法完全相同。劇中的茶三婆、白婆婆、白婆兒都是憲王的化身。也藉著她們的聲口來勸導妓女要立婦名、成家計，要能守志守節，不要自甘墮落。這種關目的處理方法，就戲劇的教化作用來說是非常成功的，而且在悲劇終場之際，補以讚嘆，其餘音嫋嫋，尤得低迴宛轉之致。

3.邀請出關目：這一類有五劇。(1)《牡丹園》，以司花女邀請十牡丹仙赴會，每折出兩位，末折全體出場，歌舞慶賞。(2)《蟠桃會》，以金童玉女奉金母命邀請群仙赴會，每折出一、二位，末折群仙畢集慶壽，以大場面

一一六

（3）《八仙祝壽》，手法與《蟠桃會》略同，僅將南極、嵩山、大河、廣成諸仙易為八仙而已。（4）《仙官慶會》，以福祿壽三星命仙童邀請鍾馗、神荼、鬱壘等驅鬼，而結以三星降福。（5）《靈芝慶壽》，以嵩山神、大河神遣其神將、仙女求靈芝、遇採藥仙童、八仙、東華木公等，慶賀終場，而以群仙並芝仙獻壽收場。這五本雜劇對於關目處理的手法都是以仙使邀請或訪問群仙，然後群仙畢集，慶賀終場，而以群仙並芝仙獻壽收場。這五本雜劇對於關目貫穿起來，手法單純平板，內容又不外神仙道化語，讀來令人沉寂欲睡。「仙使」就好像針線，將每一個獨立的情節面結束，則最宜於慶賞之用。這是富貴家的排場，小民不止沒機會用上，大概也不會有什麼興趣可言。憲王這種手法和《也是園古今雜劇》中無名氏和教坊所編演的慶壽劇完全相同，也許是《誠齋雜劇》流入內府，樂工伶工模仿憲王的吧！

4. 賦詠出關目：這一類又可分作兩個小類。一是詠物。如《十長生》第一、三折各以一曲詠十長生。《牡丹品》第四折以套曲分詠十牡丹。《辰勾月》第三折詠月、牡丹、梅花等。《賽嬌容》第二折、《牡丹品》第一折後半、《牡丹園》第二、三、四折與《喬斷鬼》第一折後半，都用來詠樂器或歌舞。二是歌詠修煉術與神仙境界，前者見《八仙慶壽》第一折金童、洞賓之問答，《蟠桃會》第一折金童玉女與東華仙之問答，第二折金童玉女與南極仙之問答，《半夜朝元》第三折小天香與道士之問答。後者見《八仙慶壽》第三折。以上除《辰鈎月》、《踏雪尋梅》外，都是慶賞劇，拆開來簡直就是一篇詠物寫景或道情的散套。慶賞劇關目單純，如果不這麼鋪敘敷演，就很難湊成四折。誠齋散曲中寫景詠物的作品佔大多數，他在雜劇中也運用了這種賦筆。

此外，憲王安排關目，手法相似的還有：（1）仙佛度脫劇，每將男女主角寫成仙童仙女因私情而被謫下凡。（2）神仙劇八仙會集後，總以一二曲敘述八仙履歷。（3）凡是劇中有蟠桃之關目時，必插入「東方朔偷桃」作為滑

稽場面。以上三點都是承襲元人格套。(4)《得騶虞》第二折與《降獅子》第二折的排場幾乎相同。(5)賞花諸劇必以梅香串演滑稽場面。(6)《賽嬌容》第四折與《牡丹仙》第三折都是以各花仙各逞己美為關目。(7)《牡丹仙》與《牡丹品》的第二折都是前半寫圍林，後半專詠牡丹。

(四) 結構的謹嚴

由上面的分析，可知《誠齋雜劇》對於關目的布置，頗有通則可尋。其手法儘管有許多雷同處，但同中有異。譬如同一寫牡丹，同是歌舞場面，而《牡丹品》用的是虛寫，《牡丹園》用的是實寫，《牡丹仙》則更妝點九花仙與風月，其韻致情味便各有可觀。另外必須說明的是，憲王布置關目所以雷同，除了他的作品多，雖高才亦難免重出外，有些實在是他有意的安排，好像妓女劇末折之用茶三婆、白婆婆、白婆兒來讚嘆便是例子。

但這並不影響其各本雜劇中結構的謹嚴。《誠齋雜劇》結構的謹嚴，可以由以下諸劇看出來。

1. 《神仙會》：此劇敘呂洞賓度脫被金母貶謫人間的蟠桃仙重返仙界。雖屬尋常三度劇，然不落入俗套。張珍奴為妓女，而早有仙道之心。八仙化為子弟，混跡行院，飲酒作樂，其指示珍奴金丹妙道，不平板亦不露痕跡，通劇空靈高妙，不似一般度脫劇之煩瑣可厭。其間又插演院本，組合南北曲，使排場極聆賞之致。末折歸結蟠桃會上八仙獻壽，亦復不弱，非草草收場者可比。

2. 《得騶虞》：吳梅評云：「此劇亦吉祥文字，以汴中神后山發現騶虞，由細民喬三報知州官，發兵秋獮，因得瑞獸，上獻藩府，進貢朝廷。劇情原無大勝人處，惟排場結構頗有可取。如第一折喬三婦以淨腳扮演，極詼諧之致。第二折秋獮分五色軍隊，次第獻技，排場遂不冷落。第三折用四探子演述打圍情狀，帶唱帶舞，結構又復生動，末以典樂官讚歎瑞應作結，立意亦高。如此枯窘題目，能通體不懈，且寫得如火如荼，足見王之

才大矣。」

案本劇首折安排農夫農婦，於詼諧中見太平康樂，民安富足，第四折為必然之收煞，乃農夫農婦又與首折照映，足見憲王心思之細密，手法之高妙。然第三折以探子重演關目，著者以為其唱舞之姿容雖或可觀，然終不免疊床架屋之病。《降獅子》第二折列二十八宿於七方，每方服色皆異，正與《得騶虞》次折相同。然第三折別以四方揭諦執四種寶物……降妖杵、縛妖索、照妖鏡、剪妖鞭，與青獅子鬥法，且由四揭諦合唱、接合唱，則更別出機杼了。

3. 《桃源景》：吳梅評云：「《桃源景》四折記李剣、韓桃兒事，雖煙花粉黛之辭，而情節卻能曲折。如李赴試及第，忽受失儀遭戮，一也。韓改妝尋夫，又為店人窺破，致遭淩詬，二也。及至口北滌器當爐，又遇胡人調笑，三也。此皆尋常劇曲所無也。」

本劇關目之妙在頓挫，即第二折亦復曲折有致。先是羅鋌兒之假報李劍及第，其次又施以要挾，三是李咬兒之強下聘禮，最後幸得御史之明斷。一折之中，波浪起伏如此。至於全劇則層層引人入勝，不覺終卷，真是難得的佳構。《半夜朝元》第二折寫小天香往華山修行，再厄於華陰道上，備嘗艱辛，自然顯見其志行之堅定，亦是善用曲筆處。《復落娼》以劉金兒之改變為脈絡，而關目奇詭，一嫁生藥商，再嫁江西客，又捏造告辭，誣陷其夫，終於復落娼籍。每一折皆各具別致，其摹寫妓女之醜狀，至可噴飯，也是得自由曲筆的騰挪。

4. 《牡丹品》：此劇為內府賞花之樂，以內廷教習為主，而以歌姬為輔，是純粹的歌舞劇。首折用花旦四人演習樂器，此是歌；次折用花旦五人飾歌舞者，此是舞；三折以探子演述園林景象，牡丹消息，則載歌載舞；末折更以大合樂終場。像這樣的歌舞劇，除憲王外，難覓其人了。其他牡丹二劇，亦以歌舞為主，敷演手法雖

❹ 吳梅：《讀曲記》，收入王衛民編校：《吳梅全集‧理論卷中》，頁七六一。

❺ 吳梅：《讀曲記》，收入王衛民編校：《吳梅全集‧理論卷中》，頁七五六。

不同,而其熱鬧紛華則一。

至於誠齋其他諸劇結構的得失,略論如下:《小桃紅》渡口幻化與【十七換頭】、【十六天魔舞】,都是排場佳勝處。《八仙慶壽》於平淡無奇之關目中,演出各種不同的場面,劇情曲境隨之變化,藍采和遊戲人間與韓湘子歌詠神仙境界皆有可觀。《仗義疏財》寫惡吏之欺壓良民,堪為髮指,黑旋風浪子之仗義疏財不失英雄本色。尤以第三折假扮新娘代嫁,「奇想天外」,而不陷於惡謔,枸欄場中,豈可缺此一味耶?今之皮黃劇中,常演之淨腳戲,有《青風寨》一齣,亦演此事,而以青風寨賊首代趙都巡者,……此必承受周憲王此劇系統也明矣。」

《豹子和尚》但寫智賺魯智深還俗為「賊」,先是黑旋風激之,再動以妻子親情,最後設計凌辱其母,賺他破戒還俗。當智深被激怒、被親情感動時,都因摸摸光頭而醒悟,雖重複再三,而不覺可厭。只是第五折寫宋江等歸順征方臘,雖一本史實,而置於此劇,前後其妝扮貨郎一折,亦頗能符合市民口胃。《義勇辭金》關目緊湊,第四折用夏侯惇謀害雲長作一頓挫,而於千里走單騎中結束全篇,有餘音嫋嫋不盡之意味。《煙花夢》雖不過尋常男女燕媒之辭,而憲王於仇子華之外,又著意點染縣官惡吏之貪污枉法、誣害善良,且欲強娶蘭兒為妻。可見憲王對於當時官吏之觀感。其第三折送別之纏綿淒楚與第四折廟中得夢,夢中有戲,也都是相當得力的地方。《繼母大賢》、《香囊怨》二劇都是敷演時事,本身已足動人,憲王據實敘寫,不添枝生葉,於平淡中見其感人的力量,在匹夫匹婦心目中,王母便成為典型的賢母,劉盼兒便成為可敬的烈女,其教世化民的作用是很大的。

〔日〕青木正兒原著,王古魯譯著,蔡毅校訂:《中國近世戲曲史》,頁一二二。

㊻

另外，《蟠桃會》、《靈芝慶壽》、《十長生》、《仙官慶會》，都是藩府承應劇，關目平板，但濟之以歌舞排場，取其熱鬧而已。《慶朔堂》演范文正、甄月娥事，其情節本子虛烏有，而布置亦與尋常風情劇無異。劇中以甄月娥與紅葉兒為妓女正反的代表，手法和《復落娼》略同。《團圓夢》按時事演義夫烈婦。吳梅《讀曲記》云：

錢趙二姓，貧富不均，改易婚約，本劇中常事；所難者貞姬耳。早歲訂盟，中更險阻，艱難合巹，倉卒從軍，迫至哭奠靈幃，從容自盡；寫貞字真到十二分地步，而語語簡潔，頭緒不多，此又見筆墨之淨，雖高東嘉且不及也。**❹⑦**

其情節雖甚為感人，但竊以為關目不夠明淨，頭緒稍嫌蕪雜，失輕重之致。首折寫錢趙成婚，但以賓白表明，而以全套曲縷述貞女烈婦名，滿篇教訓口吻，索然無味。次折官保與姑寒食上墳，父兄暗中濟助，其母與花花公子糾纏，雖排場熱鬧，然置之本劇則覺迆沓。第四折成仙後，託夢家中，筆意已弱，兼覺蛇足。又本劇設一吊舍始終糾纏官保，又設一錢氏女愛慕錢郎，無非為貞姬義夫寫照，但如此安排過於流露痕跡，有不自然之感。

《踏雪尋梅》關目的布置也不甚自然。首折敘酒樓聚會，次折孟浩然踏雪尋梅，三折轉用清平調故事，寫浩然與太白詠梅與牡丹。四折太白薦舉浩然受官。其間關目無必然發展的痕跡可尋，故有如拼湊，且平板沉寂，用之案頭清供則可，演於場上則無可觀。至於以賈島、羅隱點綴，則其運用存乎一心，不必譏其荒唐。吳梅《讀曲記》云：

此劇之妙在濃淡得宜。首折酒家呼伎，二折之野店尋梅，一濃一淡也。三折之牡丹梅花，錯落賡詠，前喁後吁，各不相讓，亦一濃一淡也。即浩然始則自甘隱遯，後則策名木天，亦先淡後濃也。**❹⑧**

㊸ 吳梅：《讀曲記》，收入王衛民編校：《吳梅全集·理論卷中》，頁七七八。

㊷ 吳梅：《讀曲記》，收入王衛民編校：《吳梅全集·理論卷中》，頁七七三。

濃淡得宜正是其所以為案頭之劇的妙處。

縱觀《誠齋雜劇》的排場，屢屢出前人所未有，必使劇場搬演，得賞心悅目之致。雜劇藝術至此向前邁一大步。而其大量破壞元人之規範，又使雜劇由刻板沉滯轉為自由活潑，其後南雜劇之發展，可以說以憲王為嚆矢。至其關目之布置，以妓女劇、節義劇、英雄劇為佳，其他亦稱得體，蕪雜不堪的固然沒有，而若像《桃源景》、《仗義疏財》等劇之曲折頓挫，出人意表，則是藝術的最高手腕了。

五、《誠齋雜劇》的文章

戲曲的文章，比起一般文學作品難得多，它要在嚴格的音律拘限下，描摹各種人情物態，其屈伸變化，一依人情物態而各異其致。所謂生旦有生旦之曲，淨丑有淨丑之腔。因之，一個偉大的作家是不能以綺麗或質樸來局限其風格的，好像關漢卿，一般人總覺得他是本色派的代表作家，以白描質樸見長。事實上，他的文字風格與描寫技巧，能適應於各種題材。他寫關羽「大江東去浪千疊」、「這是二十年流不盡英雄血」，其氣勢的豪放，音調的雄奇，正與雲長其人相合。他寫溫嶠「把秋懷都打撒在玉枕鴛帳」、「恰纔則掛垂楊一抹斜陽」，其嫵媚即深含學士風流，而華豔處亦不在《西廂》之下。他寫竇娥的「嗟嗟怨怨，哭哭啼啼。」明白如話，感人肺腑的正是本色質樸的言語。所以關漢卿要雄壯的雄壯，要嫵媚的嫵媚，要俚俗的俚俗，要華麗的華麗，真是大才縱橫，無所拘絆。全陽翁雖然不敢和已齋叟並駕齊驅，然而方面之廣與成就之高是差可比擬的。

祁彪佳的《遠山堂劇品》，將明雜劇分作妙、雅、逸、豔、能、具六品，《誠齋雜劇》被列在妙、雅、豔三品。即：

妙品八種：《繼母大賢》、《團圓夢》、《香囊怨》、《復落娼》、《悟真如》、《桃源景》、《曲江池》、

雅品十八種：《八仙慶壽》、《半夜朝元》、《辰勾月》、《小桃紅》、《義勇辭金》、《喬斷鬼》、《豹子和尚》、

《福祿壽》、《得騶虞》、《海棠仙》、《靈芝慶壽》、《仗義疏財》、《慶朔堂》、《降獅子》、《常椿壽》、《十長生》、

《蟠桃會》、《神仙會》。

豔品五種：《踏雪尋梅》、《賽嬌容》、《牡丹品》、《牡丹仙》、《牡丹園》。

可見祁氏認為「雅」是《誠齋雜劇》的主要風格，這種見解大抵是對的，但頗嫌籠統。因為《誠齋雜劇》

方面很廣，而其文字風格，每隨內容而異。如果概括來說，則仙佛劇平整流麗，牡丹劇妍雅豐滿，英雄劇勁切

雄麗，妓女劇白描中見精緻，節義劇平淡中見工巧。但若仔細品味，那麼像《得騶虞》、《降獅子》二劇，其雄

健處並不下於英雄劇，《慶朔堂》詞華之豐豔處也不遜於《牡丹仙》，《牡丹品》之樸素處也和《桃源景》有同樣

的韻致。而《八仙慶壽》首折風力高渾、次折詼諧悠長、三折蕭散沖遠、四折穩協流麗；《半夜朝元》首折樸

質俚俗、次折雅致雋逸、三四折的情調韻致都不相同。至若《喬斷鬼》次折【隔尾】以前之

疏散，【罵玉郎】至【隔尾】之憤激，【賀新郎】以下之哀怨；《煙花夢》第三折前半詠雪諸曲典雅平實，【石

榴花】以下流麗動聽，則每折中更有流轉變化。這種隨著關目的轉動而出以各如其分的情調風格，才是高妙的

文藝手腕。關漢卿是如此，周憲王也如此，湯顯祖、洪昇也都如此。王世貞《曲藻》謂憲王「才情未至，而音

調頗諧。」⁴⁹沈德符《萬曆野獲編》評為「雖警拔稍遜古人，而調入絃索，穩叶流麗，猶有金元風範。」⁵⁰後

人多踵其說，以為確當不易之論。「金元風範」是憲王廣汲博取的成果，而方面之廣與戲劇藝術的改進，則是憲

❹⁹〔明〕王世貞：《曲藻》，《中國古典戲曲論著集成》第四冊，頁三四。

❺⁰〔明〕沈德符：《萬曆野獲編》，卷二五，〈填詞名手〉，頁六四二。

王突出「古人」的地方。王沈似乎把這一點忽略了。所謂「警拔稍遜古人」，此古人若係關漢卿、馬致遠輩，則確實稍遜，而若《喬斷鬼》、《桃源景》、《得騶虞》、《香囊怨》、《繼母大賢》諸劇，其他古人恐亦難出其右，遑論「稍遜」？至於「才情未至」之論，則稍嫌過苛，其成就絕不僅「穩叶流麗」而已。

少牽連，莫風顛。休子管嚼字謅文，軃袖垂肩。賚發你嬌滴滴，香溫玉軟，又不費半星兒、酒債花錢。（《辰鈎月》首折【鵲踏枝】）

常言道男婚女聘人常理，鬼夢妖言總被迷。恰便似指山賣磨，緣木求魚；望梅止渴，畫餅充饑。那裡也聲聲相應，事事相依，步步相隨。誰著你攀高折桂，到做了愛月夜眠遲。（二折【二煞】）[51]

吳瞿庵謂「措詞備極柔媚」，「字字馨逸，決非屠長卿、梅禹金輩所能道隻字也。」《辰鉤月》是憲王二十六歲的作品，可能是他的第一部劇作，其排場較之《風花雪月》更為可觀，文字尤能出以清新柔媚，沒有板重的雕琢氣，這在早期學步的階段是不容易的。憲王的才情於此展露了。

花露盈盈潤曉粧，行來到玉砌傍。禁不得暖雲遲日燕鶯忙。猛聽得曲欄邊可搭搭似有人來往，卻原來畫樓前吉丁丁風擺簷鈴響。我這裡尋思了這一回，沉思了多半晌，則見他鬧烘烘不離了花枝上。哦！都是些蝶亂與蜂狂。（《牡丹園》首折【油葫蘆】[52]）

用這樣流麗生動的筆墨，把一位花園中尋尋覓覓的女郎寫得多麼風致可人；一猛聽、一尋思，更畫出了受春光撩亂而微微驚訝的情態。這是白描中的雅致，不需什麼憑藉的。

自笑煞廣文官冷，非關是學業生疎，又想起儂家在鸚鵡洲邊住。棄了那煙簑雨笠，換得簡紗帽朝服。住著這高堂

⑤⓪
⑤① 陳萬鼐主編：《全明雜劇》，第四冊，頁一六六七、一六六九。
⑤② 陳萬鼐主編：《全明雜劇》，第四冊，頁一六一八—一六一九。

大廈，煞強如草舍茅蘆。想著那棹滄波、放浪江湖，到如今夢也全無。常想著對西風短局促收罷綸竿，向夕陽濕淋淋曬著網罟。就偏舟活潑剌釣得鮮魚。自歌、自舞，與山妻稚子常完聚。有時間共樵夫，講會今古，薄酒逢村恣意沽，到大來、散袒蕭疎。（《喬斷鬼》【梁州第七】）㊾

我往這豬市中向北行，斜抄著馬行街、投東去。引著箇蓬頭村皂隸，騎著足大肚偂頹驢。赤緊地泥濘漫衢，（表做打驢科）這驢滑擦擦難移步。（末做跌倒科）這皂隸瘦伶仃怎的扶，跌的來泥浣了身軀，甚的是天也有、安排我我處。（《喬斷鬼》【一枝花】）

我向那床兒前蹋足行，窗兒下潛著影。忽明忽暗的弄著孤燈。我這裡颼颼地哨著他繞自醒，到罵做、亡魂天命。他那裡呸呸地連喫了兩三聲。（《喬斷鬼》【醋葫蘆】）㊿

寫鄉居之樂，蓋本白兲咎《鸚鵡曲》，而剪裁之工，鋪敘之詳，由回憶中寫出，其疏散安閒之致，幾乎超出白作。

上二曲都是屏絕藻飾，用自然本色的筆，一點渲染也沒有。但是泥濘中騎驢的情景歷歷如繪，靈活有趣；而虛虛飄飄，幽幽深深，一縷冤魂在孤燈如豆的黑夜作弄他的仇人，只淡淡寫來，就已令人毛骨悚然。這是詩詞中不容易有的境界。

這條街、走的那白道兒生，遮莫是黑地裡行，便是夢魂中、也迷不了這答兒行逕。赤緊這鼓樓東、市井豐盈，車碾的泥轍深似坑，馬踐的塵埃滿面生。子我這繡鞋兒也不曾乾淨，走的人可丕丕、氣喘心驚。盼不到徐家酒店張家館，恰過了馬氏錫房管氏庭。好著我感嘆傷情。（《香囊怨》【滾繡毬】）

一會家行行裡、忽然自省，也是我惡緣業、前生注定。抵多少十二金釵按錦箏，唱呵唱的、人乾了咽頸，舞

㊽ 陳萬鼐主編：《全明雜劇》，第四冊，頁一九四六、一九五五。

㊾ 陳萬鼐主編：《全明雜劇》，第四冊，頁一九四五－一九四六。

㊿ 陳萬鼐主編：《全明雜劇》，第四冊，頁一九四六。

呵舞的、人軟了身形，得了那幾文錢、知他要怎生。（《香囊怨》【倘秀才】）

靠前呵官長每、罵俺忒自輕，靠後呵子弟每、怪俺不順情，志誠呵！又道是老實頭、不中親幸，隨和的又道是看

不上、輕賤身形。年幼的人道是巴鑾伶，年高的人道是老虔婆狠毒心性。但有些錢呵！

又道是豪旺了那五奴撅丁。我想來便驢騾也與他槽頭細草添三和，便豬狗也道他命裡麄糠有半升。偏俺這樂人

家、寸步難行。（《香囊怨》【滾繡毬】）[55]

漢卿《救風塵》的韻致。

憲王寫妓女，總先要發揮一下做妓女的苦處，這幾支曲子寫得最成功，說得非常淋漓盡致，而且揣摩逼真，完

全是身處其境的人道出一樣，但誰知它竟出自一位天潢貴冑的藩王呢？曲文明白如話，不失妓女口吻，頗有關

好著我心似刺，委實地難自理，止不住、哭哭啼啼。大兒將我扯只哀哀叫天呼地，小兒將我扯只跌腳、槌胸

哭泣。因你戀色貪杯，致令死別生離。合著幫閑潑皮，每日相逐相隨，送了潑天活計，惹下這場罪戾。大兒

德行誠實，孝友誰人不知？雖是前妻養養的，強如親生苗裔。小兒酒色著迷，不聽我的教誨，惡了街坊鄰

里，背了親眷相識。我今老弱殘疾，到被小兒帶累，不由我數一回罵一回，怎教我不涙似扒推。怨怨淒淒，

切切悲悲。這的是人善人欺，不辨高低。我明白，向官中訴一遍、心頭氣，子細地，說就裡，論是非。我

直教官府中評品箇好弱，別辯個虛實。（《繼母大賢》【草池春】）

他那裡打將來，疼的我心如刀刺眼難擡。告恩官略且須擔待，苦痛哀哉。打的他皮青肉綻開，告大人、權寧

奈，我這裡忙把衣服蓋。等老身替他受杖，也是合該。（《繼母大賢》【殷前歡】）[56]

⑤⑤ 陳萬鼐主編：《全明雜劇》，第三冊，頁二二○○—二二○二。

⑤⑥ 陳萬鼐主編：《全明雜劇》，第三冊，頁二一一三—二一一五。

由這兩支曲子就把賢母之所以為賢，具體的寫出來了。大兒小兒一齊扯住他們的母親，叫聲「娘耶！娘耶！」場面已經感人，到了賢母以身迴護前妻兒，說道：「等老身替他受杖，也是合該。」不知將賺下多少觀場人的眼淚。賢母的聲口，完全從肺腑深處流出，故語語真切生動，教人蕩氣迴腸。而所用的還是白描的手法，「豪華落盡見真淳」，故能「一語天然萬古新」，在平淡中發揮了無限感人的力量。《遠山堂劇品》云：「其詞融鍊無痕，得鏡花水月之趣。」[57] 誠為中肯之論。

> 我常子守一片孝心堅，養百歲萱堂暮，便是妾平生、願足。待養的年老慈親樂有餘，奉晨昏康健安居。廚，將飲饌甘脆。子願的當軍去的兒夫早早的歸故廬。那其間向堂前戲舞。妳妳啊！你守著親兒親婦，樂堯年舜日永歡娛。《團圓夢》【賺尾】[58]

《劇品》云：「只是淡淡說去，自然情與景會，意與法合。蓋情至之語，氣貫其中，神行其際。膚淺者不能，鏤刻者不能。」[59]《讀曲記》云：「琢詞拙樸，如家常話，而安貧守分之意，自於言外見之。」[60] 這種韻致還是得力於白描的功夫，而劇中人之涵養，也可以說是憲王淡泊名利的表現：

> 我是個無拘無束煙霞隱士，不思凡風月神仙，儘他世事雲千變。見幾番秦宮楚闕，更幾遍海水桑田。笑一回龍爭虎鬥，看兩輪、兔走烏旋。嘆塵中為名利、急急煎煎，爭如我向山林、散袒俄延。有時向玉峰前倚蒼松、拍手高歌，是是是有時向碧澗底濯清流、將身半偃，來來來有時向翠岩間臥白雲、坦腹熟眠。喚童，近前！喜村醪

[57]〔明〕祁彪佳：《遠山堂劇品》，《中國古典戲曲論著集成》第六冊，頁一三九。

[58] 陳萬鼐主編：《全明雜劇》，第三冊，頁二一四三─二一四四。

[59]〔明〕祁彪佳：《遠山堂劇品》，《中國古典戲曲論著集成》第六冊，頁一四○。

[60] 吳梅：《讀曲記》，收入王衛民編校：《吳梅全集·理論卷中》，頁七七三。

新釀嗟都勸，滿斟不辭倦。閑坐雲根玩玉泉，逸興飄然。（《八仙慶壽》【梁州第七】）⑥¹

把人生看得透徹，自然有出世超塵之懷，這也是憲王究心神仙道化的原因。他在這裡寫的是蕭散沖遠的懷抱，

而用的是韶秀精淳的筆墨：

聽說罷氣撲撲惡向膽邊生，直恁地將百姓每忔欺凌。便做他倚官挾勢荼施逞，也有箇三媒六證，問肯方成。便

做是窮莊家、不敢違尊命，也存些天理人情。卻怎生走將來不下些花紅定，平白的奪了箇女婷婷。（《仗義疏財》

【滾繡毬】）

卻又早明滴溜光燦爛的月到寒窗竹影移，撲魯魯把宿鳥驚飛。（《豹子和尚》【滾繡毬】）

七林骨椿椿行不動恁般死勢。這齋飯比不得戰欽欽心怯怯呂太后的筵席，投至我黑搭窟悄沒促的僧歸禪室花香細，

的半盆清汁，更有那脆生生辣欸欸醲的芥菜蘿蔔。脹膨膨的飽了我這大肚皮，氣哎哎的打了幾箇噯嚏，掙得我

早晨間吃了頓酸溜溜甜甘甘一缽頭黃菜薑，滑出出水冷冷兩碗來素區食，又喫了香噴噴顫巍巍新蘑菇嫩豆腐合來

【石榴花】⑥²

【石榴花】是黑旋風李逵和浪子燕青聽李憨古說趙都巡要強娶他女兒時所合唱的，俊

朗疏爽，仗義之言，英雄之氣，洋溢於字裡行間。【滾繡毬】是魯智深從張善友家飽齋回來，在路上所唱的。用

襯字之多較原格不啻三四倍，而一瀉直下，流利豪暢，爽快之至。人物性情聲口的描摹，都深得本色自然之妙。

上二曲都出自英雄聲口。【石榴花】⑥³

誰不知福祿鍾馗是我當，巴的到春陽，向門戶傍，畫的咱黑模糊硬髭髯有偌長。一隻手揪著箇小鬼，一隻腳

蹉定箇魍魎，塗抹的咱有一千般醜勢樣。（《仙官慶會》【天下樂】）

⑥¹ 陳萬鼐主編：《全明雜劇》，第四冊，頁一五〇三─一五〇四。

⑥² 陳萬鼐主編：《全明雜劇》，第三冊，頁一三五七─一三五八。

⑥³ 陳萬鼐主編：《全明雜劇》，第四冊，頁一九八三─一九八四。

我見他酒醉的身軀跟蹌倒，一腳低一腳高。我見他乜斜著雙眼把話兒噚，把一幅乾乾淨淨的布裙兒展上些拖拖搭搭的溺。怎覷他村村世世的臉腦兒帶著稀稀留留的笑。濕濕淥淥的按了兩手泥，滑滑擦擦的跌了四五交，便做是沈沈重重的醜婦是家中寶，也不曾似這潑弟子剌剌塔塔的忐塵糟。《得驪虞》【油葫蘆】[64]

鍾進士把自己說得這樣風趣幽默，寫村婦醉態又如此詼諧可掬，除了用白描，是不能得其彷彿的。

猛然間望處，他那邊亂了兵卒。我子見黃薑薑的塵埃，遮了太虛。關將軍馬上頻回顧，將一領錦征袍、鮮血模糊。夏侯惇、陣前觀了嘆吁。道是六丁神見也伏輸。《義勇辭金》【調笑令】[65]

密匝匝擺開雲騎，廝琅琅擊響鑾鈴。明晃晃排著畫戟，早聽得撲鼕鼕擂動征鼙，吶喊聲高華岳摧，也不索疾走唧枚。我向那山前嶺後，澗北溪南，布列長圍。《得驪虞》【逍遙令】[66]

藉著探子的口，虛寫戰陣，用從容不迫的筆，描出雄渾生動的氣勢，雲長沙場上顧盼自雄，如在眼前。其寫藩府打圍，先以【逍遙樂】一支畫出盛大的場面，接著再用幾支【醋葫蘆】細寫各隊人馬的雄姿，極乾枯的題目，而能寫得如火如荼，誰敢說憲王的筆力窘弱，「才情未至」？《降獅子》的手法和《得驪虞》相同，當然也具有同樣恢弘的氣魄。

由以上可見《誠齋雜劇》的「麗」，是不假雕琢，而得之天然的「韶秀」。他大量運用白描的手法，以平淡樸素的字句，而能曲盡人性物態。其韻致或蕭散沖遠，或生動活潑，或古淡雋永，或爽朗清新，或親切有味，或風趣幽默，或雄壯恢弘；他就好像詩中的太白，詞中的稼軒；氣象胸懷都足以籠罩古今，傳之久遠。他有時

64 陳萬鼐主編：《全明雜劇》，第三冊，頁一二六○、一二九二─一二九三。
65 陳萬鼐主編：《全明雜劇》，第四冊，頁二一九二。
66 陳萬鼐主編：《全明雜劇》，第三冊，頁一二○二。

出以關漢卿的樸素，有時又出以王實甫的秀麗，而皆能各如其分，他的成就不是單方面的。

在描寫技巧方面，如上文所說的，元人每運用襯字、疊字、狀聲字等使曲辭顯得活潑；用俗語、經史語等使曲辭顯得雋永。憲王對這幾種技巧都深得其三昧，運用得很成功，由上舉的曲例就可以看出來。此外，憲王還有幾個特色：一是運用方言，如《煙花夢》、《小桃紅》、《仗義疏財》、《桃源景》甚至以蒙古語入曲，而運用之妙，頗有「大都（關漢卿）東平（高文秀）之風」(《霜崖曲跋》)。二是用戲劇中掌故，如《煙花夢》、《半夜朝元》、《香囊怨》等。三是將各種名目嵌入曲中，如《牡丹品》正宮套集雙關曲名《復落娼》【金盞兒】集生藥名；《降獅子》【混江龍】除首尾六句外，其餘十餘句均含一「山」字。以上一、二兩點也習見於元雜劇，憲王正得古意。第三點在散曲中也可以看到類似這種遊戲題目，雜劇中則極少見到。這種「遊戲」筆墨雖不足為法，但卻可以看出憲王文藝手腕甚為靈妙，其才情豈可說是「未至」？

至於《誠齋雜劇》的賓白，堪稱明淨傳神。憲王特地於每劇卷首注明「全賓」，足見他對於賓白的重視。《得騶虞》首折，喬三夫婦發現騶虞，里長慫恿他們去報告官府，喬三怯官不敢去，他的醜老婆向里長吹噓口才非常好，如果官府「細問」，她就如「金瓶注酒，突突突突地傾出來。」如「籠問」，她就如「深澗鳴泉，淙淙淙地流下去。」如「獨自問」，她就如「黃鶯囀柳，嚶嚶嚶嚶地不斷絕。」如「眾人問」，她就如「寒雀爭梅，喳喳喳地無了收。」可是等到他們一行三人到達官府時：

（外同末淨上云）俺有件希奇之事，特來報知。

（孤問云）你報甚麼？

（外背淨靠前科）（外云）這箇婦人，備知希奇之事。

（孤云）你報甚事？

（淨做慘科又做掩面抹屍趨搶科）（孤又問了）

（淨云）家中翁婆兩口兒，俺夫妻兩口兒，小男小女六口兒。穀子收了五擔五斗兒，棗兒摘了十筐十簍兒，大人可憐見，放了小的每九兒。

（孤云）打這廝，正事不報，且潑說。

（外云）你見的，怎地不說。

（孤云）你問我見的，大絹二丈二尺，小絹二丈八尺，大絹織時四日，小絹織時二日。

（淨云）再打這廝，你不報正事，則顧胡說。

（外云）你來時謅了口，說你不怯官，你的口裡言語有四箇比喻。

（淨云）怎地說來。

（外云）你那金瓶注酒那去了？

（淨云）這兩日秋熱，把酒都酸了。

（外云）你那深澗鳴泉那去了？

（淨云）這兩日秋早，把泉眼乾了。

（外云）你那黃鶯囀柳那去了？

（淨云）這兩日秋涼，黃鶯入蟄了。

（外云）你那寒雀爭梅那去了？

（淨云）這兩日秋早，梅花未開哩！

（外云）正好打！正好打。（打住）

（末云）大人！這婦人是小人的渾家，因他尋小人去山前山後覓牛，黃昏時候，在神后山前七里坡上，

正撞著箇雪白的大蟲，引著四箇黃虎。小人到他跟前，也不傷害小人，慢慢的行下山坡去了。因為天晚，

小的每不敢前去，就在山中樹上寅宿，不想半夜，有山神土地，林中現化，讚嘆太平。

這是所謂插科打諢，為戲劇中不可缺少的一科。其妙在不流於惡謔，而能機趣橫生，比喻得體，前後互相照應，

於俚俗中見雅致。同時也反映了當時官府只知以威刑御民，而不知所以親民愛民。

再如《煙花夢》第一折，徐彥麟與仇子華、張伯開三人在蘭紅葉家飲酒的一段對白：

（旦云）三位客官在此，賤妾敢請，各吟詩詞一篇，以騁高才。

（卜云）既是三位客官，不棄嫌門妓之家，飲宴於此，請就將孩兒紅葉兒為題，各吟一篇詩，有何不可。

（末云）我先吟四句。（末念云）清霜昨夜下秋空，染得枝頭一葉紅；莫待嬌容憔悴後，等閒零落怨西風。

（旦云）是好高才，徐官人詩意兒早嘶來也。

（卜云）請仇官人，張官人吟詩咱。

（正淨云）小人本弗曉箇詩，弗敢違了我姐姐意，也亂道四句。（正淨念云）一樹低來一樹高，秋風昨夜

擺枝梢；等的葉兒都紅了，砍來灶火做柴燒。

（旦云）甚麼類詩，吟的不好。

（卜云）仇官人，怎地要燒了紅葉兒。

（正淨云）則被他急的我火著哩。（打住）

（正淨又云）妳妳是樂人家，怎地啞弗記得馬致遠老先生曲兒中，煮酒燒紅葉一句呢？

（卜兒云）從來不曾聽見人唱。

（正淨云）妳妳，要聽則箇，小人便唱。

（正淨做軀老唱）……⑱

仇子華一詩已教人忍雋不禁，更能牽扯上馬東籬「蛩吟罷一覺才寧貼」一曲，而自自然然的由淨腳演唱一支插曲，賓白與排場的關聯運用，不露一點痕跡。仇子華的幾句話，也把他的身分、性情寫得微妙微肖。由以上這兩個例子，我們可以看出憲王對於賓白的製作是頗費心經營的。他用很流利的白話，表現頗為雋永的味道，在雜劇裡的賓白是別具一格的。

餘言

憲王的生平、思想，和《誠齋雜劇》的排場、結構及文章，略如上述。這裡要補充說明的是憲王在音律方面的造詣。毫無疑問，他是個知音解律的人。他在〈白鶴子〉詠秋景的引中暢論南北曲的流別，吳梅〈誠齋樂府跋〉稱「為詞隱、鞠通輩所未悉。」在北曲【掃晴娘】的序中，憲王說：

【掃晴娘】曲乃予審音定律新製，此調與雙調【殿前歡】略同，此亦雙調曲也。⑲

他在南曲【楚江情】的序中說：

⑱　陳萬鼐主編：《全明雜劇》，第四冊，頁二○○三─二○○四。

⑲　〔明〕朱有燉著，翁敏華點校：《誠齋樂府》，頁三九。

子居於中土，不習南方音調，詩餘亦多製北曲以寄傲於情興，遊戲於音律耳，遇者聞人有歌南曲【羅江

怨】者，予愛其音韻抑揚，有一唱三歎之妙，乃令其歌之十餘度，予始能記其音調，遂製四時詩四篇，

更其名曰【楚江情】。⑦

可見憲王不只在北曲方面能審音定律，創為新調。同時也能記南曲音調，製為新詞，如果不是精通音律的話是

辦不到的。也因此他的《誠齋樂府》和《雜劇》的音律都非常諧美。但是對於元劇的規律，他是有意在突破的，

所以吳梅在校閱過《誠齋雜劇》二十二種之後，也發現一些不甚合律的地方，茲根據吳梅《讀曲記》所述，錄

之如下：

《牡丹品》：首折【點絳唇】套內，【寄生草】下用【金盞兒】四支，二折【滾繡毬】、【倘秀才】疊

用後，接【叨叨令】一支；四折所用牌名，多別立新目，如【寶樓臺】、【慶天香】、【紫雲芳】、【海

天霞】等，皆故作狡獪，而【金盞兒】、【叨叨令】二牌，律以套曲次序，亦覺緩急不合，此皆大醇中

小疵也。

《牡丹園》：用五折體，為北詞中少有。北劇唯《趙氏孤兒》有此一格，餘則多未覯矣。又首折通篇江

陽韻，獨【青哥兒】一曲改叶蕭豪，亦所不解。

《八仙慶壽》：正宮【端正好】一套以【醉太平】、【叨叨令】二曲置【倘秀才】、【滾繡毬】後，其

誤與《牡丹品》同。

《豹子和尚》：第三折【尾聲】後再用【窮河西】、【煞】二曲、殊不可解。

⑦ 〔明〕朱有燉著，翁敏華點校：《誠齋樂府》，頁二六。

《悟真如》…楔子【賞花時】四支，第二句皆協仄韻，頗不經見。元劇及憲藩他作，概用平韻，不知此劇何以獨用仄協，又通體凡四曲，而標名為【三轉賞花時】，或係誤刊歟？🄐71

以上《牡丹品》、《八仙慶壽》、《悟真如》三劇正如瞿庵所指，都是大醇中的小疵。《牡丹園》用五折，如前文所述，可能是憲王作祖，《趙氏孤兒》元刊本僅四折，其第五折是明人竄入，自不能據為前例。【青哥兒】一曲《憲王樂府三種》本作插曲，不作正曲同列，且細書刊行，作「淨辦酸妮子上就唱」，瞿庵以為正曲，應是失檢。《豹子和尚》【尾聲】後用【窮河西】、【煞】二曲，仍由正末獨唱，正與《仙官慶會》第四折【尾聲】後末又唱【後庭花】、【柳葉兒】二曲同例，此即所謂散場，元劇中此種情形已數見，說見鄭因百師《從詩到曲》。因此憲王在音律上可以說是非常謹嚴的。

說到這裡，我們可以做個結論：憲王雜劇，音律諧美，詞華精警，以故能風行一時。而其大量突破元劇體製，極力講求結構排場，更使得雜劇得到改進，且從此闢出向前發展的途徑。他在我國戲劇史上的地位，就好像詞中的柳永，居於轉變的關鍵和樞紐。這也是憲王聲名能夠「不廢江河萬古流」的原因。

附：《雍熙樂府》選錄《誠齋雜劇》劇目

嘉靖時郭勛編選的《雍熙樂府》，為當時盛行的曲集，其中選錄《誠齋雜劇》甚多，列目於下。

🄐71　吳梅：《讀曲記》，收入王衛民編校：《吳梅全集·理論卷中》，頁七四六、七四七、七五○、七五四、七六六。

《仗義疏財》…首折卷五頁三四、次折卷七頁三二一、三折卷十二頁二一○、四折卷一頁四九。

《得騶虞》：首折卷五頁三二、次折卷十四頁八四、四折卷十二頁一九。

《牡丹品》：首折卷五頁五、次折卷二頁六一、三折卷一頁四二。

《牡丹園》：首折卷五頁五七、次折卷二頁二六、三折卷十三頁一九、四折卷十一末頁。

《煙花夢》：首折卷五頁五四、次折卷八頁五五、三折卷七頁二六、四折卷十二頁二三。

《八仙慶壽》：首折卷五頁四三、次折卷三頁一九、四折卷十二頁二八。

《靈芝慶壽》：首折卷五頁六九、三折卷三頁五六、四折卷十二頁三八。

《十長生》：首折卷五頁四一、次折卷八頁三二、三折卷三頁三二、四折卷十二頁二六。

《神仙會》：首折卷五頁四四、四折卷十二頁二九。

《降獅子》：次折卷一頁五三、四折卷十三頁二六。

《義勇辭金》：首折卷五頁二、次折卷十二頁四二、三折卷十三頁二七。

《海棠仙》：首折卷五頁七三、二折卷十三頁二三、三折卷三頁一二、四折卷十二頁四一。

《賽嬌容》：首折卷五頁七一、三折卷三頁三七、四折卷十二頁三九。

以上總計一百折，《誠齋雜劇》三十一種計一百二十七折，《雍熙》未錄者才二十七折而已。

由此可見《誠齋雜劇》當日盛行的情況。但《雍熙》所錄，時有刪節，這是不可不知的。

按：趙景深《小說戲曲新考》亦曾輯錄《雍熙樂府》中之《誠齋雜劇》，得八十八折，較本目少十二折。

第拾陸章　北曲雜劇的尾聲：明中葉至清代名家
名作述評

引言

明代弘治、正德、嘉靖三朝約八十年間（一四八八─一五六六），在明代雜劇發展過程上處於轉關樞紐的時期。前期金元以來的北曲雜劇之餘勢在此時已消沉殆盡，作家作品不多，但尚有一些名家如康海、王九思、馮惟敏及楊慎、陳沂、梁辰魚、沖和居士等予以維繫。而到了穆宗隆慶以至明亡（一五六七─一六四四）約八十年間的後期，由於一股復古的風氣興起，在南雜劇和短劇盛行之際，居然有不少人從事北曲雜劇的創作。但除了王衡、沈自徵、凌濛初三家，風格都趨向綺麗；體製上固然也有人斤斤於元人三尺，可是仍以南曲化的北劇為多。及至有清一代雜劇，為著者所知見者有一百二十家，五百七十六種；就中只有尤侗《西堂樂府》六種中之五種，勉強可以稱之為北曲雜劇，則北曲雜劇即此蓋可以稱之為煞尾了。

一、康海與王九思

在我國戲曲文學史上，每將康海和王九思相提並論。他們是同鄉摯友，性情同樣兀傲，遭遇和成就也相同：同為明孝宗弘治進士，同坐劉瑾黨被貶；同為前七子之一，同以北曲知名。他們又同樣藉雜劇來發洩胸中的憤慨，使得雜劇從此變成文人遭興抒懷的工具，而其文辭，康氏之本色渾灝與王氏之秀麗雄爽，尤得劇論家的讚，康作有《中山狼》《王蘭卿》；王作有《杜甫遊春》和《中山狼院本》。在元明雜劇中，占著相當重要的地位。

(一)康海的生平

康海，字德涵，號對山，別號滸西山人、沜東漁父，陝西武功人。憲宗成化十一年（一四七五）六月二十日生，世宗嘉靖十九年（一五四〇）十二月十四日卒，年六十六歲。高祖汝楫，永樂初任工部侍郎；曾祖爵，官太常寺少卿；祖健，官通政司知事；父鏞，仕至平陽府知事。可以說累代官宦，書香門第。

對山從小就很穎悟機警，和群兒嬉遊，群兒都推他做師傅。十八歲為縣庠生，提學看了他的卷子，非常驚奇，說他必中狀元。孝宗弘治十一年（一四九八）他中舉人第七名。到了弘治十五年（一五〇二），果然以鰲頭登第。孝宗深喜得人，讀卷官劉建等，更以為詞意高古，嫻於政理，不只是同榜三百名進士不及，就是自有制策以來，也很少能和他相比的。所以當時天下驚傳得真狀元。其第二名孫情，起初還不服氣，後來領原卷登殿試錄，一見嘆羨，不覺拜伏地上，久久才起。

明代狀元例授翰林院修撰，對山登第次年返鄉省母。直到正德元年（一五〇六）才奉母入京，纂修實錄。

翌年充經筵講官，三年為會試同考官。那時閹豎劉瑾擅權，流毒縉紳，執朝官三百餘人下獄，尤其痛恨李夢陽代戶部尚書韓文草疏劾己，準備把他置之死地。夢陽在獄中急得很，用片紙向對山求援，說：「對山救我！對山救我！」對山接到後，說：「吾何惜一官，不救李死！」於是去謁見劉瑾。

劉瑾是陝西興平人，和對山算是同鄉，每以不能招致對山為恨。因此大喜過望，倒屣相迎，盛稱對山真狀元，替關中增光不少。對山說：「海何足言！今關中自有三才，古今稀少。」瑾驚道：「是那三才？」對山道：「就是老先生的功業，張尚書（綵）的政事和李郎中的文章。」瑾說：「李郎中不就是李夢陽嗎？應殺無赦！」對山說：「殺是該殺的，可是殺了關中就少一才了。」於是設宴歡飲，盡興才罷。第二天，瑾上了一封奏摺，夢陽即刻獲得赦免。

那年八月，對山的母親張氏卒，他奉柩西歸，與他父親合葬，當時翰林葬其親，誌狀碑傳，都要請託館閣大臣，對山卻自己作狀，又請幾個知己作碑傳，合刻為《康長公世行敘述》一書，有人勸止他，他說：「文章只看是否能傳之久遠，不必看官爵的大小。」因此就得罪了當道權貴。

兩年後，即正德五年（一五一〇），劉瑾伏誅，他也坐瑾黨落職為民。有人說：「劉瑾深恨韓、李，如果對山不貪緣附勢，何以能一言解除夢陽的災難？」又有人說：「從前對山經過順德，遇盜失財，如果不是憑藉瑾勢，有司何以督捕得那麼嚴厲，結果追還的錢財，反而比失去的還多？」王世貞在《弇州史料》也因此說對山「累有司」，其實這些話，不是構陷之辭即是傳聞之言，都是不足憑信的，因為以對山的性情操守，我們可以相信他絕不會如此。

對於落職這件事，對山似乎有意表示得很豁達。他在〈亡妻安人尚氏墓志銘〉中說：「瑾伏誅，言官論予

為編氓。報至，安人撫掌曰：「不垢得垢，是謂罔謬。而今而後，夫子蓋卒無垢矣！非大慶邪？」❶有人安慰他，他也說：「玉石俱焚，自古有之。瑾誅，天下之幸，吾一人何足惜。」而事實上，他認為這是奇恥大辱，無時無地不耿耿於懷。他在給彭濟物的一封信上說：

瑾之用事也，蓋嘗數以崇秩誘我矣！當是時，持數千金壽瑾者不能得一級，而彼自區區於我，我固能談笑而卻之，使饕虓巇嶮之人，卒不敢加於我，此其心與事亦雄且甚矣！當朝大臣蓋皆耳聞目見而熟知其然，方臺諫論列之際，出於一時倉卒，未暇差別，而今則又數年矣！夫伊尹之輔商也，一夫之不獲，則曰時予之辜。僕即非賢者，然豈少於商之一夫哉！大臣者乃忍使之雜於孫聰、曹元與云云之間邪？故鄙人之心，至此益放益已，披髮嘯歌，至於終身而不敢悔。此非甘心為長沮桀溺之徒也。❷

此外他在給唐漁石、王汝言、何粹夫、沈崇實、王廷相諸人的信中也不時藉題發發牢騷。誠然，對山被列為閹黨是大冤大枉的，正如李開先所謂「當時附瑾者，不一年由郎署府守即至正卿，君為修撰八年，不陟一階，是果瑾黨邪？」錢謙益也說：「瑾遂欲超拜吏部侍郎，德涵力辭之，乃寢。」❸這正和對山自己所說的「瑾之用事也，蓋嘗數以崇秩誘我矣！」可以印證。而他「固能談笑而卻之」，其心與事，豈不「雄且甚」？也難怪他那麼憤恨不平，更放浪形骸了。

推原對山所以獲罪的緣故，乃是因為「直木先伐，直躬恆蹶。」他自己說：「性喜嫉惡而不能加詳，聞人之惡，輒大罵不已。」又說：「僕喜面訐人，未有不怒者。」這樣的個性，自然與人格格不入。當對山廢置家

❶〔明〕康海：《對山文集》（臺北：偉文圖書出版社，一九七六年），卷七，頁三四六。

❷〔明〕康海：《對山文集》，卷二，頁八〇─八一。

❸〔清〕錢謙益撰集，許逸民、林淑敏點校：《列朝詩集》，第七冊，頁三四八五。

居時，兵部侍郎楊廷議來訪，留飲而歡，對山自己彈琵琶勸酒。楊說：「家兄（即楊廷和）在內閣，早想起復您，何不寫封信和他連繫，我到京師也幫您說說。」對山聽了，即刻臉色大變，提起琵琶就往廷議的頭上擲去，廷議驚慌逃走。對山一邊迫一邊罵道：「我豈是像王維那樣假作伶人，用琵琶來討官做的！」像這樣雖然可以使一般卑鄙諂佞的人感到羞慚，但未免太過了。他的個性既然如此兀傲，那麼八年修撰的日子，所頂撞的人必然很多。再加上他與王九思同詆李東陽的詩文靡弱，東陽深懷忌恨。如此，人之欲去之，猶恐不及，何況又有劉瑾一案可以羅織呢？

對山罷歸後，放浪形骸的方法是沉溺於酒和以山水聲伎自娛。他有一支【雁兒落帶得勝令】：

數年前也放狂，這幾日全無況，閒中件件思，暗裡般般量。真個是不精不細醜行藏，怪不得沒頭沒腦受災殃，從今後花底朝朝醉，人間事事忘。剛方，倐落了膺和滂；荒唐，周全了籍與康。❹

這首《飲中閑詠》的心境正是他罷歸田園後的寫照，他暇時作樂府小令，使二青衣被之弦索，歌以侑觴。又每每徵歌選妓，窮日落月。他六十歲，廣邀名妓百人，舉行了所謂「百年會」，酒闌以後，各書小令一闋，命送諸王邸第，說：「此差勝錦纏頭也！」王府就替他給賞，他遊展所至「西登吳嶽，北陟九峰，南訪經臺、紫閣，東至太華、中條。停驂命酒，歌其所製感慨之詞，飄飄然輒欲仙去。」這樣在田園山水中度過了三十餘年。當他死的時候，殮以山人巾服，遺囊蕭然，而大小鼓卻有三百副，由此可以想其風致了。

對山於詩文持論甚高，與李夢陽、何景明、徐禎卿、邊貢、朱應登、顧璘、陳沂、鄭善夫、王九思等號十才子，又與夢陽、景明、禎卿、邊貢、九思、王廷相稱七才子。其文學主張一時奉為標的，著有《對山集》、

❹　〔明〕康海：《沜東樂府》，收入王小盾、陳文和主編：《任中敏文集》，任中敏編著，曹明升點校：《散曲叢刊》中冊，頁五三九。

《沜東樂府》、《武功縣志》等書。但他在詩文方面的評價並不高，錢謙益稱他的《對山集》「率直冗長，殊不足觀。」❺他的成就是偏向於散曲和雜劇。散曲不在本文討論範圍，以下只談他的兩本雜劇。❻

(二)《中山狼》雜劇

《中山狼》雜劇現在通行的版本有《盛明雜劇》、《酹江集》、《世界文庫》等，著錄有《顧曲雜言》、《遠山堂劇品》、《也是園書目》、《今樂考證》、《重訂曲海目》、《曲海總目提要》等。除《曲海總目提要》外，皆以為係對山所作無疑，青木正兒《中國近世戲曲史》有這麼一段話：

就余所知範圍之中，以《中山狼》雜劇為康海之作者，以明末《盛明雜劇》為最早，清黃文暘之《曲海目》亦取此說。然通覽《劇說》(卷三)所舉關於康海與《中山狼》之明何元朗、戒庵、清朱竹垞、王阮亭四家之說，及《小說考證》所列《觚賸》之說，大要皆同。概云：「康海嘗救李獻吉之難，後海得罪，獻吉不之救。兩人之師馬中錫撰《中山狼傳》，諷刺獻吉忘恩，其文載馬中錫《東田集》。」又謂「康海《對山集·讀中山狼傳詩》有『平生愛物未籌量，那記當年救此狼』句，則《中山狼傳》為諷刺此事者

❺ 〔清〕錢謙益撰集，許逸民、林淑敏點校：《列朝詩集》，第七冊，頁三四八六。

❻ 康海生平見《明史》卷二八六、《明史稿》卷二六七、《國朝獻徵錄》卷二一、《皇明詞林人物考》卷四、《本朝分省人物考》卷一〇三、《明詩綜》卷三一、《明詩紀事》丁三、《列朝詩集小傳》丙、《盛明百家詩》卷一、《靜志居詩話》卷一〇、《康公神道碑》《漢陂續集》中、《康公墓表》《何文定公文集》卷一〇、《康公基碑》《漢陂續集》卷一〇、《康王王唐四子補傳》《閒居集》卷一〇、《對山先生別傳》《少華山人文集》卷一三、《對山先生墓志銘》《對山集》、《對山康修撰傳》《閒居集》卷一〇、《對山集》)。

無疑。」諸說所言，皆舉馬中錫有〈中山狼傳〉，而不言康海有《中山狼》雜劇。余雖未獲見馬中錫《東田集》，然《古今說海》中有無名氏之〈中山狼傳〉，殆即為馬中錫之文也。大意與雜劇無所異，其與雜劇有極深之關係也無疑。且明何元朗、王世貞、王驥德等比較評論王、康二家之北曲時，皆僅舉王之《杜甫遊春》，不云康有《中山狼》。蓋諸家所評論者，為康海之散曲，而非雜劇也。以此等諸說併合考之，「時人作雜劇刺之」《曲海總目提要》之語，或為穩當歟？抑康海私作而秘其名歟？姑存疑。❼

由這段話，可以發掘三個問題：一是《中山狼》雜劇到底是不是康海作品？二是這本雜劇是不是真在諷刺李夢陽？三是〈中山狼傳〉是否為馬中錫所撰？

青木正兒謂「以《中山狼》雜劇為康海之作者，以明末《盛明雜劇》為最早。」這句話不確實。因為祁彪佳的《遠山堂劇品》有云：「中山狼一事，而對山、禺陽、昌期三演之，良由世上負心者多耳。」❽又沈德符《萬曆野獲編》卷二十五〈填詞有他意〉條亦云：「填詞出才人餘技，本游戲筆墨間耳。然亦有寓意譏訕者，如……康對山之中山狼則指李空同。……」❾祁氏生於明萬曆三十年（一六〇三），卒於清順治二年（一六四五），其書未知成於何時。《盛明雜劇》為沈泰所編，成於崇禎二年（一六二九），則祁氏約與沈泰同時，亦以為《中山狼》雜劇係康氏所作。沈德符生於萬曆六年（一五七八），卒於崇禎十五年（一六四二），其書則成於萬曆三十四年（一六〇六），時代更早於《盛明雜劇》。可見萬曆以來，對山作《中山狼》雜劇以刺李空同之說，是被世人公認的，但單憑這一點尚不能定對山確實作過《中山狼》雜劇，考李開先《閒居集・康王王唐四子補

❼　〔日〕青木正兒原著，王古魯譯著，蔡毅校訂：《中國近世戲曲史》，頁一一五。

❽　〔明〕祁彪佳：《遠山堂劇品》，《中國古典戲曲論著集成》第六冊，頁一五三。

❾　〔明〕沈德符：《萬曆野獲編》，卷二五，頁六四三—六四四。

傳》有云：

（海）數次援人於死地，弗望報也。而獲生者反造謗焉。因為〈羑羑辭〉及〈中山狼傳〉而後各有所歸矣！⑩

李開先是對山晚年的摯友，他的話應當很可靠。他在這裡很清楚的告訴我們，康對山曾經作過〈羑羑辭〉和〈中山狼傳〉來諷刺那些受過他解救，反而毀謗他的人。〈中山狼傳〉當然是指的《中山狼》雜劇。因為傳奇小說的〈中山狼傳〉絕不可能是康海所作，同時也不是他老師馬中錫的原作。八木澤元氏《明代劇作家研究》第三章康海中有云（據羅錦堂譯本）：

〈《中山狼傳》作者，據說是明代的馬中錫，因為馬中錫的《東田文集》(卷三〈雜著〉條) 記載有〈中山狼傳〉一文，所以認為此文是馬中錫的。然而明無名氏的《五朝小說》中的《宋人百家小說》內有〈中山狼傳〉，作者為宋代的謝良。明陸楫的《古今說海》(說淵部、別傳家卷二十九) 收錄著〈中山狼傳〉，此文與《五朝小說》所載〈中山狼傳〉全部相同，只是《古今說海》未記作者的姓名。……試比較這兩種《中山狼傳》：宋謝良的〈中山狼傳〉，全文一千八百三十七字。明馬中錫的〈中山狼傳〉，是二千一百十一字，後者多二百七十四字。畢竟宋代謝良的〈中山狼傳〉，文章頗為簡單。全文的內容大體相同，表現也是大部取同樣的手法。⑪

按馬中錫為成化十一年（一四七五）進士，官至右都御史，生卒年不詳。陸楫生於正德十年（一五一五），卒於嘉靖三十一年（一五五二），他們的時代相差不遠。如果說〈中山狼傳〉是馬中錫作的話，以其頗負時望，陸楫

⑩ 〔明〕李開先著，路工輯校：《李開先集》(北京：中華書局，一九五九年)，中冊，頁六三四。

⑪ 〔日〕八木澤元著，羅錦堂譯：《明代劇作家研究》(香港：龍門書店，一九六六年)，頁一四一。

不應當不知而列為無名氏，且刪節馬氏原文。因此傳奇小說的〈中山狼傳〉應當是宋代謝良原作（或是無名氏作），馬中錫大概感於當時負恩的人太多，故取來略加修飾，後來編《東田集》的人不知，也把它收入，因而造成這段混淆。

那麼，對山作《中山狼》雜劇可以說沒問題了。雜劇的最後兩支曲子【沽美酒】和【太平令】云：

休道是這貪狼反面皮，俺只怕盡世裡把心虧。少什麼短箭難防暗裡隨，把恩情番成仇敵，只落得自傷悲。

怪不得那私恩小惠，卻教人便唱叫揚疾。若沒個天公算計，險些兒被么麼得意。俺只索含悲忍氣，從今後見機，莫痴。呀！把這負心的中山狼、做傍州例。⑫

這其間充滿著憤懣，而無獨有偶，且一而再，再而三的是他的老師馬中錫特地修改這篇傳奇小說〈中山狼傳〉，他的摯友王九思作了一本《中山狼院本》，同時加上李開先那明明白白的話語，我們能說他這本雜劇無所指嗎？只是他「數次援人於死地」，除了李夢陽外，還有什麼人呢？李夢陽的人品學問俱稱上乘，尤其「以氣節名世」，他絕不可能像中山狼那樣忘恩負義。明代史乘筆記似乎未見有夢陽與對山關係惡化的記載，《對山集》中也看不到抱怨夢陽不救援的文字，何況夢陽之起用又在對山落職之後呢？因此把《中山狼》雜劇牽合到夢陽身上是沒有痕跡可尋的。也許是對山救夢陽一事為士林所熟知，恰好對山有《中山狼》雜劇，於是便將夢陽附會上，而對山所真正要諷刺的那位負恩造謗者，卻反而不為世所知了。

《中山狼》雜劇固然是有所為而為，但是拿它來當作一本泛泛的諷刺劇亦無不可。因為以負恩的獸作寓言，在世界是一種普遍的傳說。所以對山此

據西諦〈中山狼故事之變異〉一文（見《小說月報‧中國文學專號》）

⑫ 陳萬鼐主編：《全明雜劇》，第五冊，頁二三五四、二三五六—二三五七。

劇的主旨便是「那世上負恩的儘多，何止這一個中山狼。」他又藉著杖藜老子來大放厥辭，痛痛快快的大罵了那些負君的、負親的、負師的、負友的、負親戚的幾種中山狼式的人物。對山敢如此罵人，他本身確有可以拿得出的素行。他的啟蒙師牛生，「初教以小學，繼以大學，日有進益。稍長，語及牛傅，未嘗不泫然流涕也。」可見他尊師感恩的熱誠。「孝其母，能順其心。衣服飲食，皆手自供奉。事五叔不啻其子；從兄弟十餘人，處之如同胞。母、姊、妻三族之不給者，皆食於其家。張太微父喪不能舉，適有以百金徵文者，即推與之。」可見他對於父母、兄弟、親戚的孝弟與濟助。他不辭履虎尾忤清議去謁見權閹，解救李夢陽，可見他對於朋友的義氣。對於孝宗、武宗兩帝以皋夔契稷自許（見《與彭濟物書》），可見他的忠心。以對山這樣一個躬行忠、孝、義、悌和疾惡如仇的人，對於世上那些負恩的禽獸之流，當然要大加攻訐了。所以《中山狼》雜劇固然是有所為而發，毋寧說他是藉此來罵盡世上負恩的人。

本劇除了一些憤怒咀咒的話語之外，其情節完全忠實的依照〈中山狼傳〉敷演。由於小說本身已是佳構，故劇本演來自然容易得體。層次井然，排場一層比一層緊張，直到最後才豁然開朗。起首以旁筆寫趙簡子暮秋狩獵，場面極為擴展，緊接著轉入狼的狼狽與哀苦求救，東郭先生是畏懼，後來感念墨者之道，兼愛為本，乃設法藏狼。次折極寫趙簡子的盛怒與威脅，用以和首折映襯，以見東郭救狼之苦心與艱難，同時亦以烘托其後狼負心反噬的可憎可惡。至三、四折兩折，其中無論杏樹、老牛或杖藜老子之言，便都是作者的寄託與罵人的牢騷話了。而寫「三老」各適其分，各有各的意境，絕無重複雜沓之感。

有了好關目和妥貼的排場，還要有妙辭佳白和諧協的音律，劇本才算完美。本劇在這幾方面都做到了。對山雖然生於明代中葉，距離元劇的黃金時代已經很遠，但是本劇則十分具有元劇佳作的風貌。其聯套的方式，字句平仄聲韻的調諧，皆不出元人矩矱；而其最大的成就則是曲辭的豪放雄渾與賓白的醒豁巧妙。《盛明雜劇》

沈泰的眉批說：「此劇獨擅滄宕，一洗綺靡，直掩金元之長，而減關、鄭之價矣！韻絕快絕。」⓭祁彪佳《遠山堂劇品》也說：「曲有渾灝之氣，白多醒豁之語。」⓮青木正兒氏《中國近世戲曲史》更謂：「賓白無寸隙，曲辭語語本色，直摩元人之壘。」⓯這些批評都很中肯，並不算溢美。且舉些例子來看看：

堪笑他謀王圖霸，那些個飄零四海便為家。萬言書、隨身衣食，三寸舌、本分生涯。誰弱誰強排蟻陣，爭甜爭苦鬧蜂衙。但逢著稱孤道寡，儘教他弄鬼搏沙。那裡肯同群鳥獸，說什麼吾豈匏瓜。有幾個東的就、西的湊，千歡萬喜；有幾個朝的奔、暮的走，短歎長呀。命窮時、鎮日價河頭賣水，運來時、一朝的錦上添花。您便是守寒酸、枉餓殺斷簡走枯魚，俺只待向西風、恰消受長途敲瘦馬。此兒撐達，怎地波喳。（【混江龍】）⓰

這樣的聲口雖然出自以墨者自居的東郭先生，但事實上是對山夫子自道。篇章中還是滿腹牢騷，刺東諷西。他既然看透了「誰弱誰強排蟻陣，爭甜爭苦鬧蜂衙」，對於自己的安排便只有「向西風恰消受長途敲瘦馬」了。

其遣詞造句雅俗兼熔，雅的不覺其為經子中語；俗的亦不察其出於市井之口，但覺滔滔滾滾，如長河千里。文字語彙的運用，真是熨貼自然，天衣無縫。而對山使得他的曲辭顯出豪邁雄渾的另一個原因，則是擅於運用狀聲字。

⓭〔明〕沈泰輯：《盛明雜劇初集》，《續修四庫全書》集部第一七六四冊（上海：古籍出版社，二〇〇二年據民國七年董氏誦芬室仿明本影印）卷一九，頁二一。《盛明雜劇》沈泰的眉批說：「此劇獨擅滄宕，一洗綺靡，直掩金、元之長，而減關、鄭之價矣！韻絕快絕。」

⓮〔明〕祁彪佳：《遠山堂劇品》《中國古典戲曲論著集成》第六冊，頁一五三。

⓯〔日〕青木正兒原著，王古魯譯著，蔡毅校訂：《中國近世戲曲史》，頁二一六。

⓰陳萬鼐主編：《全明雜劇》，第五冊，頁二二二五─二二二六。

只見他笑溶溶的臉兒都變做赤留血律的色，提著那明晃晃的劍兒怕不是卒溜急刺的快。把一個骨碌碌的車兒止不住定

丟撲答的拍。卻教俺戰篤篤的魂兒早不覺滴羞跌屑的駸。兀的不閃殺人也麼哥，兀的不閃殺人也麼哥，您便是

古都都的嘴兒，使不著乞留兀良的賴。（【叨叨令】）⑰

明雜劇中除了周憲王外，是沒有誰能比得上的。

這是全劇中一支比較顯著的例子，諸如此類的，還有多支。用狀聲字用得這麼自然，較之元人毫不遜色，而在

腸、翻成冷話，那裡管野草閑花。（【醉中天】）

俺心兒裡多驚怕，口兒裡閑嗑牙。俺待向落日疏林看晚霞，驢背上偏瀟灑。著甚麼緊橫枝兒救拔。俺只怕熱肝

心慌腳怎移，膽小魂先怕。這寒驢兒把布囊搭胯。難道是狹路上相逢不下馬，那其間吉凶難查。您休得嘈喳，

俺加些掙扎。只怕話不投機半句差，須索要言詞對答，使不著虛脾奸猾。（中山狼呵！）則被您險些兒把俺管閑事

的先生，斷送的眼巴巴。（【賺煞】）

亂紛紛葉滿空山，淡氤氤煙迷野渡，渺茫茫白草黃榆，靜蕭蕭枯藤老樹，昏慘慘遠岫殘霞，疏剌剌寒汀暮雨。騎

著這骨稜稜瘦駑駘，走著這遠迢迢屈曲路。冷淒淒隻影孤形，急穰穰千辛萬苦。（【鬥鵪鶉】）

俺道您瓊林玉樹，卻元是朽木枯株。只好做頑椿兒繫馬，短概兒拴驢。您道是結子開花，枉做了木奴。今日裡

斷梗除根，只當是折蒲。都似這義負恩辜，俺索做鉏麑觸槐根一命殂。（【綿搭絮】）⑱

讀了上邊所舉的曲子，我們可以看出，本劇的曲辭在雄渾豪邁之中，包括著各種不同的韻致。像【醉中天】於

緊迫之際猶不失閑逸之趣，這種筆墨最難。【賺煞】純用白描，質樸自然，而其骨架中自見逼人之氣。【鬥鵪

⑰ 陳萬鼐主編：《全明雜劇》，第五冊，頁二二二七—二二二八。

⑱ 陳萬鼐主編：《全明雜劇》，第五冊，頁二三二〇、二三三四—二三三五、二三四四—二三四五。

鶺】一曲先極力描寫秋日的大荒野，最後才勾畫出「騎著骨稜稜瘦駑騎」的「隻影孤形」。色彩越是綺麗繽

紛，越教人感到蕭爽淒絕。【綿搭絮】則以雋語見清妙，寫得很脫俗。辛稼軒詞素以豪放稱，而亦時見精緻，

可見一個出色的作家是不能以某種風格來局限的。本劇佳曲甚多，幾乎每支都好，細讀自知，無庸在這裡一一

枚舉了。

其次再來看看本劇的賓白是如何的「醒豁無寸隙」⑲：

俺聞的古人說，大道以多歧亡羊。想起來，羊乃至馴之畜，一個小廝兒，便可制伏，尚且途途多歧，走

的來沒尋處。這狼怎比羊的馴擾？況這中山的歧路怎多，那一處不走的狼去？卻在這官塘大路裡尋覓，

這不似緣木求魚、守株待兔麼。

這一段話是東郭先生對趙簡子說的，那時趙簡子正盛怒威脅，他侃侃而辯，理由說得很周詳，妙是前後都用成

語，更加圓潤飽滿。這樣的辭鋒，有誰能找出破綻呢？

這是俺的書囊，那狼可是活的，囊兒裡怎的不動一動？他是有頭有尾有四足的，似這般小小的囊兒，甚

法兒藏著？打開看也打甚麼不緊，只可惜顛倒了俺的書，枉費了這手腳也！⑳

像這樣的白話，不是挺漂亮的嗎？至於說理的圓到，使得趙簡子無話可說，那只是餘事罷了。

作《中山狼》雜劇的除了康、王之外，還有汪廷訥和陳與郊，只是汪、陳之作俱已散佚。吳梅《讀曲記》

「康海《中山狼》條有云：「李玄玉《一捧雪》傳奇第四折〈豪宴〉，曾引《中山狼》劇，為北仙呂【點絳唇】

全套，與此大異。豈玄玉未見此本，遂自行填詞耶？」㉑玄玉所引係仙呂套，自然不是九思之作，很可能是汪、

⑲ 陳萬鼐主編：《全明雜劇》，第五冊，頁二二二九。

⑳ 陳萬鼐主編：《全明雜劇》，第五冊，頁二二三一—二二三二。

陳佚文而非玄玉自製。

(三)《王蘭卿》雜劇

對山的另一本雜劇是《王蘭卿服信明貞烈》,《寶山堂書目》未題撰人,《也是園書目》則列入無名氏神仙類目。但由於李開先《閒居集‧對山康修撰傳》所稱對山著述數種,中有《王蘭卿傳奇》一本,且本劇第四折還引用了王九思輓王蘭卿的南呂【一枝花】散套,故為康氏之作無疑。

《王蘭卿》是敷演妓女從良守節的故事,大略是:鳌屋縣樂戶王錦之女蘭卿,與舉人張于鵬相交,誓以終身。張赴京會試,蘭卿不肯再接別客,張母知道後,就用財禮迎歸家中,作為于鵬的空房妾。于鵬遭父喪回里,大婦治喪畢,有富家慕蘭卿姿色,千方百計,欲娶為妾,大婦無法抵拒,憂不能已。蘭卿聞知,治酒肴與大婦飲宴,而自己陰服信石(即砒霜),仍為大婦把盞,迨毒發,始向大婦言其故。於是于鵬舊友,敬蘭卿貞烈,齊來祭奠,而以王學士所填南呂【一枝花】樂府作為祭文,忽見于鵬、蘭卿俱化為仙人,乘雲而去。

本劇情節和周憲王的《團圓夢》、《香囊怨》極為相似,而且都是根據當時社會事實搬演的。梅鼎祚《青泥蓮花記》卷六云:

> 關中歌兒王蘭卿,侍煖泉張子。張子死乃飲藥死。渼陂王太史九思,聞而異之,為詞傳焉。[22]

王九思南呂【一枝花】套,見於《碧山樂府》,其序文中亦有類似的話語。梅氏於引錄此套後,又注明道:

[21] 吳梅:《讀曲記》,收入王衛民編校:《吳梅全集‧理論卷中》,頁七八二。

[22] 〔明〕梅鼎祚:《青泥蓮花記》(臺北:廣文書局,一九八○年),卷六,頁一五。

嘗記正德中陝西盩厔縣一娼死節，康太史海亦為傳奇，余初有之，久逸去。[23]

可見王氏也和對山一樣作過雜劇來讚頌王蘭卿。對山和渼陂因有所感發而同作《中山狼》雜劇和院本，那麼他

們對於王蘭卿一作散套、一作雜劇，是否也同樣有所感發呢？這是有可能的。因為在康對山家中，也有和王蘭

卿類似的事件發生，那就是對山長男栗死亡，其妻楊氏吞砒霜殉節一事。關於這一點，八木澤元氏已經予以

指出。

對山的長男栗，字子寬，有異才，能詩文。娶王渼陂之女為妻，婚後第二年，王氏即告死亡。次年再娶楊

見山之末女為繼室。可是過了兩年，即嘉靖八年（一五二九）五月二十二日，栗竟不幸死去，楊氏悲慟欲絕，

乃於栗死後第八日服殺鼠藥企圖自殺，幸早被發現救治。但是楊氏殉節之志已堅，終於趁對山等不留意的時候，

吞服砒霜和醋湯自殺，時間為栗死後五個半月。對山對於楊氏殉節的始末，曾很詳細的寫一封信給王渼陂，並

作了一篇〈祭栗與婦文〉，極為稱讚楊氏的節義，其文有云：

兒死吾甚痛也，今婦又飲毒死節，吾痛益甚也。夫死生大矣！婦從容就義，視死如歸，烈丈夫亦或難之，

婦獨不易易如是。雖爾父見山先生家教有素，吾兒生前敦義尚行，方正不撓，故天特與相之，使有此美，

二者是耶？非邪？抑婦之所稟，純粹堅固，貞淑自然，有不待習而能者邪？鄉縣官師與士大夫老舊，俱

以狀疏上達，為婦奏請旌表，永勵同俗。二姓之光，炳耀如日，則我兩適靈寶，匍匐萬狀，不為無功

也。[24]

由此看來，《王蘭卿》一劇似乎有它的寫作背景。但是有一點必須注意，那就是劇本寫作的年代問題。八木氏指

[23]〔明〕王九思：《渼陂集》（臺北：偉文圖書出版社，一九七六年），頁一七。

[24]〔明〕康海：《對山集》（合肥：黃山書社，二〇〇八年據明萬曆十年潘允哲刻本影印），卷四六，頁四〇六。

出：王蘭卿殉節一事是在正德年間，發生地又在陝西盩屋縣，對山、漢陂那時正罷官家居，可能聞其事有感而

作。如此，王蘭卿的寫作就應當在正德間，早在嘉靖八年楊氏殉節之前。那麼，《王蘭卿》的寫作就只是單純的

在歌頌妓女王蘭卿，而不能拿楊氏的死節當作寫作背景了。八木氏又說：也許楊氏也知道陝西境內發生過王蘭

卿事件，甚至《王蘭卿》雜劇她也看過。若果如此，則她的殉節，事實上是受《王蘭卿》雜劇的影響了。我們

若以常理來衡量，則對山似不願以從良妓妾喻其兒婦；他雖敬其貞烈，究竟有身分之別。同時文人感興之作，

在事實發生之際的可能性也較大，因此《王蘭卿》雜劇可能只是單純歌頌王蘭卿而作。但這只是揣摩而已，主

要的還是要看劇本寫作的時間，劇本寫作的時間既然無法判明，其究竟如何也就無法斷言。不過《王蘭卿》雜

劇和楊氏的殉節有所關聯是沒什麼問題的。

本劇首折純寫王蘭卿之志：「但得箇夫妻美滿，便是我葉落歸秋。」㉕「做一個三從四德好人妻，不強如

朝雲暮雨花門婦。」㉖「往常時不能做耕牧漁樵婦，則今日趁意了鴛鴦鸞儔，萬種閒愁一筆勾，敢是我福分

至、神天祐，才把那不出閨門志酬，重做箇良人冑。」㉗其所勾畫的形象格調，和周憲王筆下的節妓不殊。也

就是她們一生最大的願望便是「從良」。第四折蘭卿死後，用真德洞天主下凡來讚嘆，其手法也和憲王的茶三

婆、白婆婆如出一轍。最後于鵬和蘭卿昇天，又與憲王《團圓夢》相同。因此，對山此劇對於憲王的妓女劇是

有所借鑑和規模的。王季烈《孤本元明雜劇提要》調本劇「其事足以風世」，與《香囊怨》相類，而曲文藻麗處

可比天池、玉茗，樸質處宛似實父、漢卿，的是才人之筆。」㉘這樣的評語如果用來批評《中山狼》倒很得當，

㉕ 陳萬鼐主編：《全明雜劇》，第五冊，頁二二六一—二二六二。

㉖ 同上註，頁二二六五。

㉗ 同上註，頁二二六六—二二六七。

若用來批評《王蘭卿》，就未免過分溢美。大抵說來，全劇流利，可惜稍乏氣骨，蓋據事實敷演，限於題目內容，排場不免沉滯，文字欲振無力，感人的力量就不深了。

【折桂令】㉙

他本是慈珠宮、謫降的仙胎，因此上一寸靈心、萬劫難劃。看了他壁立千尋，光徹五典，真箇是名稱三才。既要做上青史、貞姬義客，又甚麼撞黃幡、月值年災，保護根荄，不受浮埃。他如今神返丹霄，光燭三臺。

【小桃紅】

想著你聰明文雅有誰及，美麗無倫輩。今日箇說出這等言語，卻怎的一病淹淹便如是，迎頭兒號殺大賢妻，量俺這梅英柳葉成何濟。好時節正不過、供湯問食，病時節常子是、磨腰擦背。卻怎生替得、你半星兒。

上邊兩支曲子，大致可以說是王氏所謂「樸質」與「藻麗」的代表。教人讀來但覺文從字順，平整妥適，「樸質」處只是明白通順，「藻麗」處也不過聲韻瀏亮，稱為中駟之作猶可，若以漢卿、玉茗為比，便覺不倫了。難怪何良俊把本劇和王渼陂的《杜甫遊春》比較之後，要說「不逮遠矣！」（見《四友齋叢說》）

(四)王九思的生平

王九思，字敬夫，陝西鄠縣人。居近渼陂，因以為號。別署紫閣山人。憲宗成化四年（一四六八）生，世宗嘉靖三十年（一五五一）卒，年八十四歲。曾祖父琰字廷玉，由貢士授大寧令。祖父金鉉——字大器，受高年爵。父儒字文宗，成化七年（一四七一）舉人，歷任巴縣、祥符縣、南陽府三學教官，娶劉氏，生四子，渼

㉘〔清〕王季烈：《孤本元明雜劇提要》，頁二二一。

㉙陳萬鼐主編：《全明雜劇》，第五冊，頁二二八〇、二二九〇。

陂為長子。

渼陂小時候警敏穎悟，生得眉目清秀，顏色充和。當他十四、五歲時，跟隨父親在蜀中讀書，每次考試，都居前列。弘治二年（一四八九）鄉試中選，直到九年（一四九六）才進士及第，選庶吉士，授檢討。九年考滿，正值劉瑾亂政，翰林悉調部屬，他獨得吏部主事，過不了幾個月，又由員外陞任文選郎中。正德五年（一五一〇）劉瑾伏誅，他坐闇黨，降為壽州同知，頗有政績。但才一年，又因言官假雲南天變，鈎瑾餘黨，因而被勒令致仕。那時正逢盜賊蜂起，道阻不能歸。他的父親寫了一封信給他，信中說：「苛菲之讒，詩人刺焉；流言之興，聖人懼焉；此古今所共聞睹也。君子求無愧於身心斯已矣，而又何惑焉。人固有以一時之絀，而成百世名者，其道固有然矣！」渼陂得書，欣喜拜受，乃潛行返鄉。

渼陂被貶以至於永錮，當時言官所持的理由是：「堂上堂下，一陝西三吏部，非瑾黨何以得此？」表面上看來，渼陂是貪緣和劉瑾同鄉的關係，以故得能超陞，而或許劉瑾也有意拉攏他。但是，事實上他並未黨附權閹。李開先《渼陂王檢討傳》有云：「時侵奪吏部之權者，不止一瑾，雖文書房，宦寺亦多請托，翁悉拒不聽。剔滯拔淹，進賢退不肖，惟憑公論行之。向為真翰林，今為真吏部。」㉚可見他的個性相當耿直，豈會阿諛宦寺？然而他究竟為什麼獲罪呢？則由李東陽的一句話就可以見出端倪。當劉瑾被誅後，諸翰林俱復舊，東陽惟獨不饒九思，說：「既官至郎，不必復可也。」話中的意味，不難見出東陽、九思間的積憾已非一日了。

原來當渼陂考選庶吉士時，試題為「端陽賜扇詩」，渼陂有「誰剪巴江，天風吹落」之句，風格和宰相李東陽近似，有人料他必膺首選，果然不錯，他也由此知名。當時流傳這麼兩句話：「上有三老，下有三討。」渼

陂為東陽旗下大將是被公認的了。後來李夢陽、康海等人上京，以復古為口號，渼陂竟捨棄前學，與李、康等沆瀣一氣，躋身士子之列。從此他反過來和李東陽所倡導的「流麗軟靡」的詩文打對臺了，東陽對這位背叛的旗下將，其憤怒厭惡之狀不難想像。而到了渼陂做文選郎中的時候，東陽廕子監生兆繁赴考科舉，渼陂只是「以眾人遇之」，不肯阿意置之首選，東陽因此更加恨他。於是劉瑾一敗，東陽即向心腹給事中李貫說：「瑾黨九思，惡得無劾！」東陽這樣假公濟私的擺佈他，他當然憤懣異常，當他被貶到壽州後，曾作了一闋【賀新郎】：

白髮三千丈，勸英雄，休開大口，惹嘲招謗。誰是詞林文章伯，誰是經綸名相，又誰畫葫蘆依樣。萬事都教天定了，竈頭兒也做中郎將。繞看破堪惆悵。清風明月無闌當，廊廟江湖，一般情況。雨過名園殘煙歛，萬里瑤空滌蕩，獨自坐元龍樓上。眼底青山纔數尺，笑長淮東下無高浪。誰共我，縱遐望（按此詞錄自明刊本《王渼陂全集》，原文「清風明月」句下脫漏（三三字句）。[31]）

字裡行間充滿著牢騷不平，言外對東陽極盡諷刺。又正德間，劉瑾請建義勇武安王廟於陝西興平縣馬嵬鎮，乞頒敕防護立碑，碑文即東陽所為。瑾敗之後，東陽命縣官掊碎碑文。對於這件事，渼陂學習唐人詠開元遺事的筆法，寫了一首七言〈馬嵬廢廟〉詩來諷刺東陽。其末四句云：「赫赫臺臣苟如此，寺人微細何嗟及。月明騎馬陂前岡，仰天一笑秋空碧。」[32] 另外他的雜劇《杜子美沽酒遊春》也是專為諷刺東陽諸人而作的，關於這一點，待下文再細說。渼陂放歸田園後，起初不免抑鬱怨望，慢慢的也看開了。他和對山一樣寄情歌曲，兩人在沂東、鄠杜間，相與過從談讌，選妓徵歌，以相娛樂。對山很擅長歌彈，每當渼陂作了新曲，就替他演奏，其手法的高妙，連老樂工都擊節嘆賞，自謂不如。渼陂不甘落後，也以厚賞募國工，閉門學按琵琶、三弦，並習

[31] 〔明〕王九思：《渼陂集》，頁一三三五。

[32] 同上註，頁一〇七。

諸曲，直到覺得工夫到家了才出門。因此他倆都成了歌場能手。對山曾有【水仙子】《懷渼陂》一支：

與君真是死生交，義氣才情世怎學。南山結屋無人到，那風流依舊好。載珠讒、空自嘵嘵。李杜詩、篇篇妙，鍾王書、字字高，無福難消。❸❸

可見他們交情之深厚，與生活之寫意。這種生活他總共過了整整四十年。萬曆中，廣陵顧小侯所建遊長安，訪求曲中七十老妓，令歌康王樂府，其流風餘韻，關西人尚樂於稱道。

渼陂著有《渼陂正續集》、《王氏族譜》、《鄠縣志》、《碧山樂府正續新稿》等書。錢謙益謂「敬夫《渼陂集》粗有才情，沓拖淺率，《續集》尤為冗長。」❸❹可見他在詩文方面和對山一樣，評價都不高，主要的成就還是散曲和雜劇。他的雜劇一共才兩本，《中山狼院本》已在前文附帶討論過，以下專論他的《杜子美沽酒遊春》。❸❺

(五)《杜子美遊春》雜劇

上文說過《遊春記》是專為諷刺李東陽而作的。按李開先〈渼陂王檢討傳〉有云：

嘉靖初年，將徵之纂修實錄。而同罷吏部者，摘取《遊春記》中所具人姓名毀於當路：「李林甫固是指李西涯，而楊國忠得非楊石齋，賈婆婆得非賈南塢耶？」坐此竟已之。翁聞之，乃作小詞自嘲，殊無尤

❸❸〔明〕康海：《沜東樂府》，頁六。

❸❹〔清〕錢謙益撰集，許逸民、林淑敏點校：《列朝詩集》，第七冊，頁三四九一。

❸❺王九思生平見《明史》卷二八六、《明史稿》卷二六七、《國朝獻徵錄》卷二二、《皇明詞林人物考》卷四、《明詩綜》卷三一、《明詞綜》丁三、《列朝詩集小傳》丙、《盛明百家詩》卷一、《靜志居詩話》卷一〇、《渼陂王檢討傳》《閒居集》卷一〇、《康王王唐四子補傳》《閒居集》卷一〇。

人之意。❸⑥

後來像沈德符《萬曆野獲編》、王世貞《曲藻》、蔣一葵《堯山堂曲說》、《盛明雜劇》沈士伸評語、錢謙益《列朝詩集小傳》、《鄠縣志》等等也都有類似的記載。所說的李西涯就是李東陽,楊石齋即楊廷和,賈南塢即賈詠。

渼陂作這本雜劇是否真的意在諷刺呢?對山〈題紫閣山人子美遊春傳奇〉有云:

夫抉精抽思,盡理極情者,激之所使也;從容舒徐,不迫不怒者,安之所應也。故杞妻善哀,阮生善嘯,非異物也。情有所激,則聲隨而遷;事有所感,則性隨而決;其分然也。……嗟乎!士守德抱業,謂可久遠於世以成名亮節也;如此乃不能當其才,故扼而鳴焉。其激昂之氣,若謬乎其母已也,此其所感且何如哉!且何如哉!今乃讀《子美遊春記》,悲紫閣山人之志亦或猶是云爾。故題諸其首,使觀者易識其所指,可以觀士於窮達之際矣!❸⑦

末署「正德己卯秋七月八日沜東漁父序」。己卯當正德十四年(一五一九),本劇大概也成於那時候。觀序之意,渼陂是有所激而作以寄其感的。再就劇本的內容來觀察,指桑罵槐的地方也顯而易見。譬如第二折酒客衛大郎向杜甫說:「久聞先生高作,好便好,只是忒深奧些,我聞的先父嘗說李林甫丞相的詩最好,清新流麗,人人易曉,先生曾見來麼?」杜甫一聽大怒道:「你說那李林甫做什麼?他是個奸邪之徒,專一嫉賢妬能,把朝廷的事都壞了,我試說與你聽咱。」❸⑧ 於是唱了一支【朝天子】:

他狼心似虎牢,潛身在鳳閣,幾曾去正綱紀、明天道。風流才子顯文學,一個個走不出、漫天套。暗裡編

❸⑥ 【明】李開先著,路工輯校:《李開先集》,中冊,頁六〇〇—六〇一。
❸⑦ 蔡毅編著:《中國古典戲曲序跋彙編》,頁八五五。
❸⑧ 陳萬鼐主編:《全明雜劇》,第五冊,頁二三一八。

排，人前談笑，把英雄都送了。(你說他的好詩，他寫書賀人生子，把弄璋寫做麋鹿的麋字，聞者無不大

笑。他又吟出甚麼好詩來?)他手兒裡字錯，肚兒裡墨少，那裡有白雪陽春調。❸

衛大郎又說：「似你這般說來，他如何做得到宰相地位?」杜甫說：「你說他宰相做甚麼?」接著又唱了一支

【四邊靜】：

　　鈔。❹

說甚麼清風黃閣，口兒能甜，命兒淩巧。柱國當權不怕傍人笑。二十年鴉棲鳳巢，兀的不虛費盡、堂食

渼陂和西涯是因為文學主張不同成仇隙，這裡所謂的「清新流麗」，不就是以西涯為首的館閣體嗎?看以上這段

賓白曲辭，渼陂也實在太不留口德了。此外，像【寄生草】、【青哥兒】諸曲，也是極盡刻薄之能事。曲中屢

屢用「空皮袋」、「空皮囤」的字眼，大概渼陂很看不起西涯的學問。西涯據《明史》本傳，字賓之，茶陵人。

英宗天順八年（一四六四）進士，孝宗時官至文淵閣大學士，預機務，多有匡正，受顧命，輔翼武宗，立朝五

十餘年，清節不渝。當劉瑾用事時，西涯潛移默奪，得全善類；但氣節之士多非之。他的詩足當有明一大家，

地位決不在渼陂下。再說楊廷和，字介夫，新都人。憲宗成化十四年（一四七八）進士，正德中累官華蓋殿大

學士。武宗崩，世宗未立，以遺詔盡罷一切非常例者，中外大悅。及大禮議起，力爭不

合，竟削職。賈詠，字塏和，臨潁人。孝宗弘治九年（一四九六）進士，改庶吉士，授編修。劉瑾柄政，黜兵

部主事，瑾誅復官，累進兵部尚書。他們三人，在當時都算是名臣，絕非像李林甫、楊國忠那樣的大奸大惡，

賈詠也不會是像劇中賈婆婆那樣的勢利小人。所以渼陂此劇固然有所激而發，但未免個人恩怨太深，用意太甚，

❸ 陳萬鼐主編：《全明雜劇》，第五冊，頁二三一八－二三一九。

❹ 陳萬鼐主編：《全明雜劇》，第五冊，頁二三一九。

決非一個讀書人所應有的態度。

本劇的前兩折都用來罵人，後兩折則全是夫子自況。他的家近渼陂，自號渼陂，劇中也用上了杜甫、岑參

遊渼陂的典故。其所敘寫的，實際上是他被黜後的生活，劇中的岑參就是康對山。他屢次被薦不起，寧願「沽

酒再遊春、乘桴去過海」也是事實。第三折前半寫杜甫和岑參登懷恩寺塔，其【調笑令】云：

我這裡從容問蒼穹，為著那平地裡風波損了英雄。三三兩廝搬弄，管甚麼皂白青紅。把一箇商伯夷、生扭做

虞四凶，兀的不笑殺了懵懂，怨殺了天公。 ④

就因為他藉題罵人的這一股「乖戾之氣」是起因於冤枉，把「一箇商伯夷生扭做虞四凶」，所以杜甫登高臨遠之

際，就藉他的口一吐為快了。

渼陂既然不是為純粹的戲劇目的而作本劇，對於戲劇的藝術自然不太留心。譬如首折單用杜甫當場，唱了

一大套曲，雖然曲辭沉鬱蘊藉，但場面上豈不呆板得教人困頓？其後三折也都失之平實而無甚可觀。關目的發

展也很鬆懈，談不上什麼針線穿插。固然，這是文人劇的通病，作者能表現他的所懷所感已經很夠了。

李開先《詞謔》有云：

渼陂設宴相邀，扮《遊春記》，開場唱【賞花時】，予即駁之曰：「『四海謳歌百姓歡，誰家數去酒盃

寬？』」兩注腳韻走入桓歡韻。」因請予改作安、乾二字。至「唐明皇走出益門鎮」，予又駁之曰：「『平聲

用陰者猶不足取，況用『益』字去聲乎？」復請改之。上句乃「太真妃葬在馬嵬坡」，拘於地名，急無以

為應，若用『夷門』，字倒好，爭奈不曾由此去耳。因戲之曰：「非是王渼陂錯做了詞，原是唐明皇錯走

④ 陳萬鼐主編：《全明雜劇》，第五冊，頁二三二八。

了路。」滿坐大笑，扮戲者亦笑，而散之門外。❷

可見漢陂對於這本雜劇頗為得意，而李開先所指出的，也確是音律上的疵病。不過細按本劇之曲律，除了李氏所舉外，大抵平仄穩諧，聲韻調合，聯套亦得體。如首折用仙呂套十五支曲子，【村裡迓鼓】以下四支腔板與仙呂宮其他諸牌調稍異，自成一組，故每用於排場轉換之際。本劇在此以前主要寫杜甫痛罵李林甫，聲情激越，至此感念天寶之亂，正合調法。次折【粉蝶兒】後接【醉春風】，借正宮【白鶴子】連【么】篇，

【上小樓】亦連【么】篇，都不踰矩。因此我們不能說漢陂不明音律。

至於本劇的文辭，則前人有很高的評價。底下先舉出幾支曲子來看看。

白髮青袍，歡英雄、不同年少。怨東風、吹損花梢。子恐怕玉樓中、金殿側早寒尤峭。想人生富貴空勞，誰又肯惜芳春、賞心行樂。（【粉蝶兒】）

兀的是秦陵漢塜，煙靄重重，日色融融。九嶷何在，楚樹雲封，湘水連空。想著那瑤池上、丹霞滿空，他將那八駿馬、絲韁緊控。當日個暮飲朝還，今日箇有影無蹤。（【紫花兒序】）

彩雲紅日下蓬萊，響笙簫曉風一派。水添春浪闊，帆颺飾船開。春滿胸懷，把長劍、倚天外。（【新水令】）

上邊所舉的三支曲子，加上前面所舉的，不管寫景、詠懷、敘事都能以秀麗之筆挾豪邁蕭爽之氣。李開先《閒居集·六十子詩》稱漢陂：「編編今麗曲，善作古雄文。振鬣長鳴驥，能空萬馬群。」❹雖揄揚過高，但頗得

❷〔明〕李開先：《詞謔》，《中國古典戲曲論著集成》第三冊，頁二七八—二七九。

❸陳萬鼐主編：《全明雜劇》，第五冊，頁二三一五、二三三七、二三三六。

❹〔明〕李開先著，路工輯校：《李開先集》，頁二二一。

一六二

其實。蓋秀麗是出於渼陂所以成進士，選庶吉士的彩筆；而其豪邁蕭爽則正如祁彪佳《劇品》所說的「一肚皮

不合時宜，故其牢騷之詞，雄宕不可一世。」

康、王既然並稱，所以評論家也都相提並論，何良俊《四友齋叢說》云：

康對山詞迭宕，然不及王蘊藉。如渼陂《杜甫遊春》雜劇，雖金元人猶當北面。何況近代？以《王蘭卿

傳》校之，不逮遠矣！ ❹⑥

王世貞《曲藻》云：

敬夫與康德涵俱以詞曲名一時，其秀麗雄爽，康大不如也。評者以敬夫聲價不在關漢卿、馬東籬下。❹⑦

王驥德《曲律》卷四云：

王渼陂詞固多佳者，何元朗摘其小詞中「鶯巢濕、春隱花梢」，以為元人無此一句。……又云：「杜甫

遊春」劇，金元人猶當北面。」此劇蓋借李林甫以罵時相者，其詞氣雄宕，固陵屬一時，然亦多雜凡語，

何得便與元人抗衡？王元美復謂其聲價不在關、馬之下，皆過情之論也。❹⑧

誠然如王驥德所論，假若把《杜甫遊春》一劇抬高到「金元人猶當北面」或「聲價不在關漢卿、馬東籬下」，則

未免過於溢美。因為其秀麗有時僅有句而無章，其雄爽有時也顯外強中乾，而間雜凡語，皆使本劇於白璧中見

出瑕疵。因而，《遊春記》在元明雜劇中雖然有其不可忽視的地位，但比起關、馬等名家，是要略遜一籌的。

❹⑤ 〔明〕祁彪佳：《遠山堂劇品》，《中國古典戲曲論著集成》第六冊，頁一五一。

❹⑥ 〔明〕何良俊：《曲論》，《中國古典戲曲論著集成》第四冊，頁一○。

❹⑦ 〔明〕王世貞：《曲藻》，《中國古典戲曲論著集成》第四冊，頁三五。

❹⑧ 〔明〕王驥德：《曲律》，《中國古典戲曲論著集成》第四冊，頁一六三。

何、王諸家又都以為康對山不如王渼陂，那是就散曲而論。王驥德所謂的「康所作尤多，非不莽具才氣，然喜生造、喜堆積、喜多用老生語，不得與王竝驅。」❹也是說的散曲，何元朗雖然拿雜劇來比了，但只舉了《王蘭卿》。如果他們知道《中山狼》雜劇確實是康對山作的，而拿來和《遊春記》比的話，相信就不會如此抑康而揚王了。青木正兒氏謂「王九思之《杜子美遊春》，詞藻典雅，固非凡手，然才氣不及《中山狼》遠甚。」❺這樣的結論是對的。因為《中山狼》雜劇無論在結構、賓白、曲辭各方面俱臻上乘，極其完整，而《遊春記》則不過以曲辭見長而已。

明代雜劇，初期尚保留元代餘勢，自周憲王以後，忽地沉寂下來。正統、成化五十年間，有名氏作者，未見一人，直到弘治才有康、王二家。除渼陂《中山狼院本》用北曲只一折外，二家俱能恪守元人科範，其曲辭尤能與元人爭短長。北雜劇至此似有復興的跡象，惜其作品不多，而後繼者如徐文長、馮汝行輩，雖亦以豪蕩雄肆見長，然於北劇規律已破壞無餘。以後作者，或猶有斤斤以元人三尺自守的，但氣骨間已鮮有元人風貌。因此，我們可以說，康、王二家是繼誠齋之後，給北雜劇作了一個光榮的結束。從此南北曲大量合流，雜劇已另成一格局了。

❹〔明〕王驥德：《曲律》，《中國古典戲曲論著集成》第四冊，頁一六三。

❺〔日〕青木正兒原著，王古魯譯著，蔡毅校訂：《中國近世戲曲史》，頁二一六。

二、馮惟敏及其他北雜劇諸家

(一)馮惟敏

馮惟敏，字汝行，號海浮山人。山東臨朐（今山東臨朐）人。武宗正德六年（一五一一）生於直隸晉州（今河北晉）官舍卒於萬曆六年（一五七八）[51]。生時，他的父親馮裕方知晉州。其後裕宦遊南京、甘肅平涼、貴州石阡等地，他都隨往赴任，因此他二十歲左右，足跡所至，已半中國。

惟敏能承家學，聰穎過人，大為王慎中所賞識。嘉靖十六年（一五三七）舉於鄉，明年次兄惟重、弟惟訥俱成進士。可是他和長兄惟健卻屢試南宮不第，乃在臨朐海浮山下的冶源營建別墅居住。臨朐風物優美，他遊釣其間，浩歌自適，忘懷息機，遂有終焉之志。

嘉靖三十六、七年間，段顧言巡撫山東，為政極為貪酷，百姓不堪其苦，惟敏也被網羅逮治，許久才得釋放。他受到這次刺激，非常感慨，覺得在家鄉既「多糾纏」；應試春官，又「久而無望」。於是在嘉靖四十一年（一五六二），入京謁選。是年授直隸淶水知縣，那時已經五十二歲，他家居將三十年了。



[51] 馮惟敏卒年有一五七八、一五八〇二說，參見近人馮惟敏年譜相關研究，皆考訂馮惟敏卒於為萬曆六年（一五七八）。劉聿鑫：《馮惟敏、馮溥、李之芳、田雯、張篤慶、郝懿行、王懿榮年譜》（濟南：山東大學出版社，二〇〇二年）。曹立會主編：《馮惟敏年譜》，收入政協山東省臨朐縣委員會編：《臨朐文史資料》第二三輯（青島：青島出版社，二〇〇六年）。

他為官廉潔清靜，絕不擾民，政績很好，深受百姓的歌頌。但是淶水離京師很近，豪民劣紳多為不法，他不為權勢所屈，把其中最頑強的拿來懲治，因而遭受排擠，改官鎮江府學教授。這時他官閒事簡，觸詠於名山勝水，日子過得比在淶水時舒適。可是胸中鬱積不平之氣，仍舊不能消釋。他曾經參與雲南鄉試閱卷，錄文多出其手。後來遷保定府通判，奉檄修府志。那時年已六十，時時有秋風蓴鱸之思。恰好又左遷魯王府官，於是自免歸里。在冶源別墅構築亭臺，命名為「即江南」。如此終歲優遊，將近十年，才患病卒。他著有《石門集》、《馮海浮集》、《海浮山堂詞稿》。雜劇則有《不伏老》、《僧尼共犯》二種。俱存。[52]

《不伏老》演宋梁顥八十二歲中狀元事。梁顥上場賓白云：「自幼讀了萬卷詩書，頗有奇志，早領本省鄉薦，屢試春闈不第，不覺雙鬢皤然，年華高邁，妻子親朋們，常勸我選了官罷。」[53] 這無異是作者的自白。他在《詞稿》卷二《仙桂引·思歸》曲中說「好功名少了半截」，可見他對於不能進士及第是多麼的遺憾。本劇正是為發抒胸中塊壘而作的。因此劇中敘寫功名之不得意極為真切，即第三折演梁顥落第後與孟知節賞田園春光，三折前半痛飲嘯傲，意氣奮揚，也無非是惟敏在冶源別墅，優遊林泉的寫照。

本劇排場之處理甚見匠心。如首折寫少年新進，輕薄梁顥衰老無能；然其意氣昂然，凌越壯者。三折前半全用賓白，將試官之冷嘲熱諷，演為詼諧之場面。五折高中狀元，拜表謝恩。青木正兒云：

三折同為赴試事，而其趣向各異，毫無重複單調之感。事愈單純，愈見作者苦心之跡；而其老當益壯之

[52] 馮惟敏生平見《皇明詞林人物考》卷九、《明詩綜》卷四五、《明詩紀事》戊八、《列朝詩集小傳》丁上、《盛明百家詩》卷二、《靜志居詩話》卷一三、《馮氏家傳》（《大泌山房集》卷六五）、鄭因百師《馮惟敏及其著述》（《燕京學報》第二八期）。

[53] 陳萬鼐主編：《全明雜劇》，第五冊，頁二七五七─二七五八。

此老面目，於曲白中流露。⑭

《僧尼共犯》演僧明進與尼惠朗苟合，被鄰人拏姦到官審問，鈐轄司吳守常杖斷，令其還俗，僧尼二人遂成為夫婦。《孤本元明雜劇提要》謂「情節與時劇之《思凡》《下山》略同。」⑮這樣的話語雖未至於謗佛，而其不信奉三寶，則顯而易見。因百師〈馮惟敏及其著述〉云：

此劇與《擊節餘音》中之「勸色目人還俗」套，俱可見惟敏之學，純宗儒家，不以他教為然。非點為滑稽戲謔之作也。⑰

他要色目人「讀孔聖之書」、「收拾梵經胡語」，對於和尚他不但不齋不敬，而且常拿來做開玩笑的對象。《詞稿》卷三〈雜曲〉仙呂【步蟾宮】〈留僧〉和南商調【黃鶯兒】〈嘲僧〉，即是用來嘲弄和尚嫖妓等不良行徑。本劇亦即藉滑稽戲謔來表示他排佛的思想。二、三折同演巡捕審案，關目重複，頗有強為四折之嫌。排場亦覺單純，唯科諢妙處，至堪捧腹，尚能調劑觀聽。

《不伏老》全劇五折，楔曲【賞花時】帶【么】篇含在首折之內，主唱之末腳並未下場。劇末用七言八句，次折用雙調套，末折用南呂【一枝花】、【梁州第七】、【尾】三曲組成之短套。凡此皆為元劇體例所無。然

⑭〔日〕青木正兒原著，王古魯譯著，蔡毅校訂：《中國近世戲曲史》，頁一四三。

⑮〔清〕王季烈：《孤本元明雜劇提要》，頁二五。

⑯陳萬鼐主編：《全明雜劇》，第五冊，頁二八四〇。

⑰鄭騫：《景午叢編》下編，頁二四四。

通本俱由末獨唱，於唱法則謹守元人矩矱。《僧尼共犯》四折：仙呂套淨獨唱、越調套末、淨、旦分唱，雙調套淨、旦分唱、合唱，則於北劇唱法之突破極為顯著。王世貞《曲藻》云：

北調，……近時馮通判惟敏，獨為傑出。其板眼、務頭、攧搶、緊緩，無不曲盡，而才氣亦足發之。[58]

可見惟敏於北曲堪稱知音。對於體製的突破，是時勢造成的。

王氏又說「止用本色過多，北音太繁，為白璧微纇耳。」[59] 然其妙處固不可及也。《曲律》卷四亦謂「馮才氣勃勃，時見紕纇，常多俠而寡馴。」[60] 且舉幾支曲來看看：

則俺這萬丈虹霓吐壯懷，包藏著七步才。你道你日邊紅杏倚雲栽，俺道俺芙蓉高出秋江外。打熬得千紅萬紫無顏色，終有個頭角改，精神快，都一般走馬看花來。（【油葫蘆】）

二十年斷金同志友，今日裡共追遊。正東皇三春晴畫，望西田萬頃平疇。剛道個惜芳菲、落盡還開，卻怎生嘆韶華、去也難留。動不動忽地春來、忽地秋，是不是白了人頭。折倒的馮唐容易老，宋玉許多愁。（【集賢賓】）

見不上山遙水遙，走了些奔奔波波的道；捱不過緣薄命薄，撅了些淒淒涼涼的窖。賭不得才高道高，惹了些嘻嘻哈哈的笑。免不得魂勞夢勞，睡了些昏昏沉沉的覺。兀的不悶殺人也麼哥，兀的不悶殺人也麼哥。總不如胡學亂學，攢了些堆堆積積的鈔。（【叨叨令】）[61]

58 〔明〕王世貞：《曲藻》，《中國古典戲曲論著集成》第四冊，頁三六—三七。
59 〔明〕王世貞：《曲藻》，《中國古典戲曲論著集成》第四冊，頁三七。
60 〔明〕王驥德：《曲律》，《中國古典戲曲論著集成》第四冊，頁一六二。
61 陳萬鼐主編：《全明雜劇》，第五冊，頁二七六九、二七八六、二八○六

以上三曲都是《不伏老》的曲文。孟稱舜《酹江集》眉批云：「有氣蒸雲夢，波撼岳陽之概。此劇堪與王渼陂《杜甫遊春》曲媲美，置之元人中，亦自未肯低眉也。」又說：「二折三折四折，皆寫失意之況，然正如瓊筵貴客，雖醉中不作寒乞語也。」❻❹ 這樣的批評，海浮是當之無愧的。蓋其才情橫溢，氣體高勁，雖傾吐落魄語，亦能雄鋒八面，差可比擬詩中的太白，詞中的稼軒，絕非叫囂粗獷者可比。

錢謙益更謂「當在王渼陂《杜甫遊春》上。」❻❷ 青木正兒亦謂「曲辭語本色，直追元人。」❻❸

呀！釋迦佛、鋪苫著眼，當陽佛、手指著咱，把一尊彌勒佛，笑倒在他家。四天王、火性齊發，八金剛、怒髮渣沙。搊起金甲，按住琵琶，捻轉鋼叉，切齒磨牙。挪著柄降魔杵、神通大，則待把禿驢頭攦了還攦。羞的簡達摩面壁東廊下，惱犯了伽藍護法，赤煞煞紅了腮頰。（【六么序】）

看了您男不男女不女，真乃是僧不僧俗不俗，這的是西方留下淫邪路。並不曾憑媒作伐，則待要相女配夫。又何曾行財下禮，也不索寄東傳書。覷不的溺窩裡並蒂葫蘆，糞堆上連理蘑菇。喜的他兩意兒奚丟胡突，慌的他兩頭兒低羞篤速，訛的他兩眼兒提溜禿盧。每日價指佛賴佛，只要你穿衣喫飯隨緣度。千自由，百不做，看了你細眼單眉肚兒粗，也不是清淨的姑姑。（【紫花兒序】）❻❺

則見他窗兒外超超影影，簾兒前杳杳冥冥，門兒傍老老成成。誰想他磨磨擦擦、搯搯撐撐、隘隘亭亭。猛聽的鄰舍家咳嗽了一聲，訛的我真魂不定。但能彀安安穩穩，又何必款款輕輕。

❻❷ 〔明〕馮惟敏著，〔明〕孟稱舜評點：《一世不伏老》，收入《古本戲曲叢刊四集》（上海：商務印書館，一九五八年據上海圖書館藏明崇禎刊本孟稱舜編《古今名劇合選》第一八冊影印），頁一、一〇。

❻❸ 〔清〕錢謙益撰集，許逸民、林淑敏點校：《列朝詩集》，第七冊，頁四〇六七。

❻❹ 〔日〕青木正兒原著，王古魯譯著，蔡毅校訂：《中國近世戲曲史》，頁一四三。

上三曲都是《僧尼共犯》中的曲文，較之《不伏老》，更加本色質樸，通劇無一句綺麗語。《遠山堂劇品》置本劇於逸品第二，謂「本俗境而以雅調寫之，字句皆獨創者，故刻畫之極，漸近自然。此與風情二劇，並可作詞人諧謔之資。」⑥⑥海浮大概因為此二劇內容不同，所以表現的聲口也就不一樣。本劇用疊字、狀聲字用得很成功，頗有明快曉暢之感。《孤本元明雜劇提要》云：「北曲頗當行，科諢至堪捧腹，用俚語處，俗不傷雅，足與徐文長之《歌代歗》抗衡齊驅。」⑥⑦這話說得頗為中肯，不過《歌代歗》非文長之作，下文當論及。本劇比起《歌代歗》，就曲文來說，不止齊驅，而且還要淩駕。《曲藻》、《曲律》所說的「本色過多，北音太繁」、「時見紕類」雖指海浮的散曲而言，但像《僧尼共犯》這樣的雜劇，大概他們看來也有這種毛病。任二北《散曲概論》卷二〈派別第九〉云：

馮惟敏《海浮山堂詞稿》四卷，生龍活虎，猶詞中之有辛棄疾。有明一代，此為最有生氣、最有魄力之作矣。王世貞、王驥德輩之品評，皆嫌馮氏「本色過多，北音太繁。」「多俠寡馴，時為紕類。」蓋皆崑腔發生以後，南詞盛行時之議論，殊不足據也。馮氏之長處，正在本色與寡馴；惟其如此，乃能豪辣若論其失，有因恣肆之極，傷於獷悍者；有因任情率性之極，詞意近於頹唐，不能几百興會者。至於全集之中，豪辣者多，而進一步渾涵於灝爛之境者猶少，但亦其成就上之缺憾。惟諸家之中，獨馮氏斯足責也。馮之意志，亦極怨憤，所異於康、王者，在怨憤便索性將全部怨憤痛快出之以示人，較少做作。而才氣之橫溢，筆鋒之犀利，無往而不淹蓋披靡，篇幅雖多，各能自舉，不覺其濫；亦非康王一派之所

⑥⑤ 陳萬鼐主編：《全明雜劇》，第五冊，頁二八三三、二八三四－二八三五、二八三八。

⑥⑥ 〔明〕祁彪佳：《遠山堂劇品》，《中國古典戲曲論著集成》第六冊，頁一六八。

⑥⑦ 〔清〕王季烈：《孤本元明雜劇提要》，頁二五。

這裡批評的雖然是海浮的散曲，而由此我們也可以看出他雜劇的風貌。海浮的長處「在本色與寡馴；惟其如此，乃能豪辣。」但鬱藍生的《曲品》卷上卻說：「馮侍御綺筆鮮妍。」**69**因百師〈馮惟敏及其著述〉一文，對於這一點加有按語云：

《曲品》著錄不作傳奇而作散曲者二十五人，中有惟敏之名，復於二十五人中，無第二姓馮者，上引評語，當然係指惟敏。惟敏未作過侍御，想是傳誤；「綺筆鮮妍」之評，於馮曲作風亦不相合，或專指所作南曲？**70**

吳梅《顧曲塵談》云：

海浮所長，豈獨北詞而已哉？其【月兒高犯】八支遠勝李中麓【傍妝臺】十倍……其詞深得南人三昧，顧世皆以北調相推重，亦傳之有幸有不幸焉。**71**

據此，鬱藍生之評，可能專指南曲而言。「綺筆鮮妍」誠然不合海浮北曲的普遍風貌，但是他在《不伏老》一劇中，卻有不少支這樣「鮮妍」的曲子。

又東風一夜滿皇都，喚千門曉鶯低度。禁煙蒸御柳，花氣暖屠蘇。春色平鋪，認不定看花處。（【新水

及也。**68**

68 任中敏：《散曲概論》，收入王小盾、陳文和主編：《任中敏文集》，任中敏編著，曹明升點校：《散曲叢刊》下冊，頁一〇九五─一〇九六。

69 〔明〕呂天成：《曲品》，《中國古典戲曲論著集成》第六冊，頁二二一。

70 鄭騫：《景午叢編》下編，頁二四五。

71 吳梅：《顧曲塵談》，收入王衛民編校：《吳梅全集‧理論卷上》，頁一四六─一四七。

【令】）

我則待銷繳了丹泥北闕書，發遣了紫玉中山兔。辭離了黃金郭隗臺，改抹了錦繡相如賦。（【雁兒落】）[72]

此外像【駐馬聽】、【逍遙樂】、【金菊香】等曲莫不如此。本來一個大作家的風格，是不能單純的加以局限的。海浮寫梁顥這樣的文人，當然會用上一些鮮妍的字句，但大體上他還是以本色雄渾為主的。

《顧曲塵談》謂「馮汝行《不伏老》一劇，騷隱生改為《題塔記》，以北易南，較李日華之改《西廂》，且勝十倍也。」[73]可見騷隱生改《不伏老》為南曲還算成功。但《遠山堂劇品·雅品》云：「偶閱俗演【梁太素】曲，神為之昏，得此劇，大為擊節。近有《題塔記》，能暢寫其坎坷之狀，而曲之精工，遠不及此。」[74]《不伏老》已為成功之作，騷隱生其實不必再浪費筆墨了。

(二)楊慎

楊慎，字用修，號升庵，四川新都（今四川新都）人。孝宗弘治元年（一四八八）生，世宗嘉靖三十八年（一五五九）卒，七十二歲。穆宗隆慶初贈光祿少卿，熹宗天啟中追諡文憲。

升庵是大學士楊廷和的兒子，幼年警敏，十二歲擬作《古戰場文》、《過秦論》，長老都很驚異。入京時賦《黃葉詩》，李東陽極為嗟賞，因此令他受業門下。武宗正德六年（一五一一）舉會試第二，廷試第一。宰相門裡出狀元，真是名滿天下。

[72] 陳萬鼐主編：《全明雜劇》，第五冊，頁二七七八—二七七九、二七八○。

[73] 吳梅：《顧曲塵談》，收入王衛民編校：《吳梅全集·理論卷上》，頁一四六。

[74] 〔明〕祁彪佳：《遠山堂劇品》，《中國古典戲曲論著集成》第六冊，頁一五三。

升庵生性風流浪漫，少時善彈琵琶，每自度新聲；考中狀元後，仍然在暑天月夜，縮兩角髻，穿著單紗半臂，背負琵琶，同三兩詩人墨客，攜幾壺酒，在西安街上歌所製小詞，撮撮撥撥，直到天曉。

世宗即位，他以翰林修撰充任經筵講官。嘉靖三年（一五二四），朝廷正鬧著「議大禮」，他的父親不贊成世宗過分尊崇本生父母，疏語露不平之意，世宗就聽任他乞休致仕。於是升庵率群臣伏闕哭爭，一再被廷杖，終於謫戍雲南。嘉靖七年，他的父親又因議大禮一事，被人歸罪，削職為民。翌年六月就死了，享壽七十一歲。

升庵在雲南，世宗意猶不能忘懷，每問楊慎如何？閣老以老病回答，世宗顏色才稍解。他知道了，就更加放浪形骸。有一次喝醉了，用胡粉塗面，結兩個丫髻，插上花，妓女們擁著他在街市上遊行。諸夷酋長慕他的名，求詩文不得，就想辦法以精白綾做衣襟，送給妓女們穿，趁喝酒的時候向他求書，他乘著酒興揮灑，筆墨淋漓，酋長們再同妓女買回去，裝潢成卷。有人規勸他，他說：「老顛欲裂風景，聊以耗壯心，遣餘年耳。」他的詩文是走李東陽清新流麗的路子。後來前七子的復古派興起，他就沉酣六朝，攬採晚唐，創為淵博靡麗之詞，著作之富，為有明第一。除《升庵文集》、《遺集》、《合集》、《陶情樂府》等詩文曲集外，雜著至百餘種，並行於世。

升庵初娶王氏，早卒。正德十三年（一五一八）繼娶黃氏。黃氏名峨，字秀眉。非常聰明賢慧，為當時的才女，也以樂府聞名。她曾寄升庵律詩一首及【黃鶯兒】一支、【羅江怨】四支，都極為傳誦。著有《楊夫人樂府》三卷。她比升庵小十歲，比他晚十年卒，也享壽七十二歲。❼⑤

❼⑤楊慎生平見《明史》卷一九二、《明史稿》卷二六七、《國朝獻徵錄》卷二二、《皇明詞林人物考》卷六、《本朝分省人物考》卷一〇七、《明詩綜》卷三四、《明詞綜》卷三、《明詩紀事》戊一、《列朝詩集小傳》丙、《盛明百家詩》卷一、《靜志居詩話》卷一〇、〈楊升庵太史年譜序〉（《二西園文集》卷二）、《名山藏》卷八五。

綜觀升庵一生，學博才大，以不得人主意，竟投荒三十餘年，有志未伸，放浪以終，千古以下，還教人惋惜不置。所以沈自徵《楊升庵詩酒簪花髻》雜劇與清劉璋堂夢華居士《議大禮》傳奇，皆演升庵被貶事，為才人致內心的感慨。

升庵在戲曲方面的著作，據著錄有《洞天玄記》和《太和記》兩種。《太和記》牽涉到作者和作品歸屬的問題，可能不是他所作，且留待下文討論許潮時才談。這裡只評述《洞天玄記》。

《洞天玄記》據楊悌嘉靖王寅（二十一年）十月序，為升庵「居滇一十七載」（一五四一）。但在楊悌序之前有「玄都浪仙劉子」的序，此序作於嘉靖丁酉（十六年）春，且謂今所傳之《洞天玄記》，世人皆以為陳自得所作，事實上是陳自得竊取竄改升庵之作而來。則似此記早經流傳，致被陳所竊，不應是升庵在辛丑年所作。兩序之言，互相矛盾，殊不可解。按劇中所謂「形山者身也，崑崙者頭也，六賊者心意眼耳口鼻也。降龍伏虎者，降伏身心也。」[76]（楊序）則本劇為升庵自敘歸心向道的作品。首折【六幺序】有云：「年將四十休言小。」[77]則升庵那時將近四十歲。如此，本劇的著作年代，應在嘉靖五年丙戌（一五二六）前後，也就是升庵被貶的第三年前後。到了劉子作序時已十餘年，所以才能說在社會上流傳，被陳自得改竄，據為己有。楊氏序中所言，恐怕是不足據的。

本劇內容毫無可言，首二折演度脫六賊，三折使六賊降龍收姹女，四折伏虎奪嬰兒，於是功行圓滿。完全是一派道教修煉的陳套。三、四兩折按理可以在排場上下功夫，演為熱鬧紛華的場面，但升庵卻僅用些無聊枯槁的賓白充數，譬如道人擬伏西林洞主（即虎），先下了一封冗長的四六駢文，作為戰書，西林洞主也用同樣的

76 陳萬鼐主編：《全明雜劇》，第五冊，頁二三五七。

77 同上註，頁二三七三。

手法回敬他一封，這種文字用在戲曲中，真是不堪卒讀。故終篇板板滯滯，毫無生趣可言。

在格律方面，更是亂七八糟：第一折正宮【端正好】、【滾繡毬】後，忽改用仙呂【點絳唇】套，前者協

尤侯，後者協蕭豪。若說正宮二曲係作楔子或開場用，但卷首已由末蘇武念慢詞一闋，且問答一如傳奇家門。

次折商調【集賢賓】五曲後，亦忽改仙呂【村里迓鼓】等八曲，與首折又同協蕭豪韻，商調、仙呂間根本沒有

這種借宮的例子。首折以【六么序】作結，不用【尾聲】，在元劇聯套上亦未見其例。第三折中呂【粉蝶兒】

套以【堯民歌】作結，元劇中只有《博望燒屯》一例，那可能係訛脫，不足為憑，升庵則是有意亂來。第四折

雙調套中黃婆唱南越調【包子令】，嬰兒唱北大石【歸塞北】，雖係插曲，體製則近於傳奇。又賓白中有「洞

主看畢言曰……」與「道人看罷喚黃婆去……」云云，以賓白而旁帶作者之敘事，則又近於諸宮調。王氏《曲

藻》調「楊本蜀人，故多川調，不甚諧南北本腔也。」[78] 王氏《曲律》亦調「升庵北調，未盡閒律。」[79] 雖然

李調元《雨村曲話》極力替他辯護，但事實終歸事實，升庵於音律，豈止不甚諧或未盡閒律而已。他擅長琵琶，

何以於北曲音律如此無知，難道他也像徐文長那樣，肆意的在破壞音律體製嗎？

陳自得竄改而成的《太平仙記》，不惟事蹟與《洞天玄記》完全相同，即曲文賓白相襲者亦十居其九。《孤

本元明雜劇提要》云：

今考此記改易楊作之處，如第一折【點絳唇】第二句「有誰參到」，到字楊作透，失韻。【那吒令】第六

句「雲朋月老」下，楊有「吃了些那玉液瓊漿沉醉倒」句，元人格本無此句。第二折之【集賢賓】、【逍

遙樂】、【金菊香】、【梧葉兒】等曲，句法頗多不同，皆此記合元曲規律，楊作不合。楊之【尾聲】，

[78] 〔明〕王世貞：《曲藻》，《中國古典戲曲論著集成》第四冊，頁三五。

[79] 〔明〕王驥德：《曲律》，《中國古典戲曲論著集成》第四冊，頁一六三。

此改為【浪里來煞】，亦以【尾聲】之句法多誤也。第三折【滿庭芳】中，此記增「狂情逐五鬼三尸，勾引起無端事，我親行到此」三句，方與張小山【西窗酒醒】一闋相合。第四折【駐馬聽】中，「還嬰兒姹女姻緣債，慶龍虎把冤業解」二句，楊作「還嬰姹姻緣債，慶龍虎風雲會，把冤仇善解。」亦此記比彼為合律。然則陳之改楊，皆確有見地，非漫為點竄也。⑳

此外像刪去末腳開場和以賓白而旁帶作者之敘事處，也是陳氏的見地。那麼，也許是陳自得見楊作音律不諧，故略為點竄，並非有意竊為己有，世人不知，遂傳為陳作，陳氏因而亦蒙不白之冤。升庵對許潮的《太和記》大概也曾加以點竄，以至《太和記》便有楊與許作的糾紛，其情形與此相同。甚至於也有人說，本記係元人舊本，升庵抄錄之，掩為己有。蓋本王氏《曲藻》「升庵多剿元樂府秘本」一說，其說之不當，《雨村曲話》已經予以反駁了。且如係元人所作，何至於體製如此荒謬，真是不值一辯。

《遠山堂劇品》列《洞天玄記》於雅品，且云：「所陳者吐納之道，詞局宏敞，識者猶以咬文嚼字譏之。」㉑ 所評甚是。

一任你穿硯椿亳，舞劍輪刀，鵠立鵬翔，武略文韜，冠世才學，破敵英豪，志氣沖霄，義勇扶朝。者廲你作養文武兼濟居廊廟，怎如我鶴背高，你看我有一日降龍在東海，伏虎在西嶠。(【六么序么篇】)

身穿著粗粗的布袍，蓬頭垢腦，草履麻絛。化一缽千家飯自飽，滿葫蘆任醉酕醄，向安樂窩、和衣兒睡倒。端的是無榮無辱，無詔無驕。(【逍遙樂】)

只聽的鬧垓垓似風濤揚巨海，遍長空霧鎖雲埋。只見嶽剌剌山頭門開。呀虎變了也，撲磾磾擁出一夥金釵。杏

⑳ 〔清〕王季烈：《孤本元明雜劇提要》，頁二二三。

㉑ 〔明〕祁彪佳：《遠山堂劇品》，《中國古典戲曲論著集成》第六冊，頁一五三。

臉桃腮，玉體冰骸。恰便似嫦娥離月殿，仙子下瑤階。他那裡把迷魂陣擺。（【川撥棹】）[82]

像這些曲子堪稱為「詞局宏敞」，不像他的詩那樣清新靡麗，升庵作北曲大概想走勁切雄麗的路子，但由於題材的關係，《洞天玄記》絕大部分的文字，都顯得造作乾枯，自然影響全劇的成就。由《逍遙樂》一曲，我們也可以看出升庵的心境，一個才高志大的學人，落得冥想修煉，也實在太可悲了。

(三) 陳沂

陳沂，字宗魯，更字魯南，號石亭，又號小坡，浙江鄞縣（今浙江鄞縣）人。以醫籍居南京。憲宗成化五年（一四六九）生，世宗嘉靖十七年（一五三八）卒，七十歲。

魯南小時就有文才，十歲能詩，十二歲作《孔墨解》、《赤寶山賦》，傳誦人口。正德十二年（一五一七）進士，改庶吉士，授編修，進侍講。忤大學士張璁，出為江西參議，轉山東參政。有一次上京朝賀，在長安道上遇見張璁，璁慰勞說：「你離開朝廷外任已經很久了。」他說：「山東百姓非常困苦，如果能按照我的奏疏施行，百姓必將感德。」璁頗不悅，於是又轉為山西太僕卿。他也就抗疏致仕。

致仕之後，他「杜門著書，絕意世務。」遊山玩水，賦詩寄慨，文采更加煥然，和應登、顧璘、王韋並稱四大家。他的書法學東坡，篆隸繪事，皆稱能品。《金陵瑣事》與《明畫錄》都說他最得馬（遠）夏（珪）神韻，晚年筆力尤妙。著有《遂初齋集》、《拘墟館集》等書。所著雜劇僅《苦海回頭》一種。[83]

[82] 陳萬鼐主編：《全明雜劇》，第五冊，頁二三七三—二三七四、二三七七、二四一一—二四一二。

[83] 陳沂生平見《明史》卷二八六、《國朝獻徵錄》卷一〇四、《皇明詞林人物考》卷六、《明詩綜》卷三三、《明詩紀事》丁五、《明畫錄》卷三、《列朝詩集小傳》丙、《盛明百家詩》卷一、《靜志居詩話》卷一〇、〈祭陳石

《苦海回頭》四折末本，遵守元劇規範。演胡仲淵下第歸，途中敘不遇之感（一折）。後來及第，與李迪、

丁謂同除翰林，宴會於慈恩寺，登雁塔題詩。丁誤以為胡有意諷刺，不歡而散（二折）。某日，仲淵於崇政殿說

書，頗致訥諫之辭，丁乃勾結宦官譖胡，謂有欺君罔上之意，因貶為雷州團練副使。李、丁設宴餞行，丁又假

言安慰（三折）。一年後，朝廷察知仲淵之冤，遣使召返，復官侍講。仲淵則絕意仕進，逕返家鄉，入山問道於

黃龍禪師，帶髮修行，終得正果。伽藍、土地調係如來化身，乃乘天龍，由八部天神護持而去（四折）。

劇中的胡仲淵顯然是作者化身，魯南四十九歲才考中進士，可以說晚達，難免有一腔不遇之感，這是首折

的背景。他官侍講時，因忤大學士張璁意，出為江西參議，劇中敘得罪丁謂，因讒被貶雷州，便是影射這件事。

張璁和丁謂的身分雖然不同，被貶的地點也不一樣，但作者之寄意，不必呆板得與事實完全吻合。而其同官侍

講，同以奏疏獲罪，就不是偶然的了。至於第四折之復官與遁入空門，則是作者的空中樓閣，象徵其對於宦海

浮沉的厭倦與失望。戲劇一轉入純粹文人的手中，便每每變質了。

想龍門一躍，憑著俺五車書卷十年勞。看了幾番桃李，受了多少風濤。今日裡四海虛名成白首，幾時個一朝平

步上青霄。盼不到錦鞍扶醉曲江頭，不免的解衣沽酒長安道。歎囊空旅邸，塵滿征袍。（【混江龍】）

聽吹瓊管奏朱絃，簫鼓深杯勸。歌雜著鳥聲喧，花映著錦袍鮮，日高芳樹重陰轉。香藹藹、金爐寶篆，

酒灩灩、瑤樽玉盞，閬苑醉群仙。（【小桃紅】）

今日個便登程、行色匆匆，依舊是一束蒲編，三尺絲桐，只見追送的車馬成叢。唱殷勤、難禁幾弄，勸網

繆、再三鍾。朝雨空濛，柳色蔥蘢。西出陽關，故友難逢。（【折桂令】）

亭文〉《憑几集續》卷二）、《金陵通傳》卷一三、《浙江通志》卷八○、《江南通志》卷一六五。

陳萬鼐主編：《全明雜劇》，第五冊，頁二四二五－二四二六、二四三一、二四四○。

這樣的筆墨音調，真是道道地地的文人聲口，極為典雅清綺，譬如【小桃紅】簡直就像闋詞了。但綺麗之中，尚不失應有的風骨，所以沒有卑弱之感。《遠山堂劇品》誤以為係周憲王所作，列於妙品第一，且云：

境界絕似《黃粱夢》，第彼幻而此真耳。及黃龍證明，鍾離呼寐，則無真幻一也。周藩之闡禪理，不減於悟仙宗，故詞之超超乃爾。❽

祁氏未免過獎此劇，列於妙品第一，頗不符其實。如置於雅品，則差不多。境界雖然和《黃粱夢》類似，但劇中根本無所謂「闡禪理」，也沒有「鍾離呼寐」的關目，祁氏恐未細讀本劇。賓白以雅潔見長，淨腳「糠粃在前，瓦礫在後，我不前不後，簸揚不得，沙汰不得。」❽一諢極俊。

論到本劇關目的布置和排場的處理，以及音律方面，那毛病就多了。首折在落第途中，說了一大堆希冀功名和遭時不遇的牢騷話，次折忽地就在慈恩寺宴會題詩。第四折敷演了得詔復官、返歸鄉里、入山問道、修成正果四個關目，時間距離相當長，而卻演於連續的一折，末腳根本沒下過場；這樣的安排，甚不合理。又通劇排場亦顯板滯，少生動之趣。首折協蕭豪而偶雜歌戈，次折協先天而偶雜寒山；第三折用雙調，而第四折用中呂長達二十支曲，於曲律欠檢討。因之本劇當是案頭之劇，非場上所宜搬演。

(四)梁辰魚

梁辰魚，字伯龍，號少白，一號仇池外史，江蘇崑山人。生於正德十五年，卒於萬曆二十年。❽

❽　〔明〕祁彪佳：《遠山堂劇品》，《中國古典戲曲論著集成》第六冊，頁一三九。

❽　陳萬鼐主編：《全明雜劇》，第五冊，頁二四三二一。

❽　關於伯龍的生卒年及《浣紗記》創作時間，黎國韜《梁辰魚研究》有詳實的考證，黎氏修正徐朔方〈梁辰魚年譜〉及武

他的曾祖梁紈官泉州同知；父梁介，字石重，官平陽訓導。伯龍長得很英俊瀟灑，「身長八尺有奇，疏眉、虯髯、虎顴。」生性好任俠，不屑參加科舉，勉遊太學，也中途退出。他與建華屋園囿，招來四方的奇傑俊彥。尚書王世貞、大將軍戚繼光也都來拜訪過他。他喜飲酒，「盡一石弗醉。」更喜歡唱曲，在樓船簫鼓中，仰天歌嘯，有旁若無人的氣概。

同里魏良輔是崑山水磨調的創始人之一，伯龍得到他的真傳，因此精於音律，「聲發金石」。張大復《梅花草堂筆談》說他教人度曲，「為設廣床大案，西向坐而序列之，兩兩三三，遞傳疊和，一韻之乖，觥罰如約。」[88]又說他風流自賞，為一時詞家所崇，「豔歌清引，傳播戚里間。白金文綺，異香名馬，奇技淫巧之贈，絡繹於道。每傳柑、褉飲、競渡、穿針、落帽，一切諸會，羅列絲竹，極其華整。歌兒舞女，不見伯龍，自以為不祥人，有經千里來者。而曲房眉黛，亦足自雄快，一時佳麗人也。」他的同里王伯稠贈詩云：「達人貴愉生，焉顧一世譏。伯龍慕伯興，澄情良似痴。彩毫吐豔曲，燁若春葩開。斗酒清夜歌，白頭擁吳姬。家無儋石儲，出外年少隨。玄暉愛推獎，此道今所稀。」他的風流豪舉，論者謂與元代的顧仲瑛相彷彿。

伯龍著有《伯龍詩》三卷、《遠遊稿》，及散曲集《江東白苧》。他的《浣紗記》傳奇最有名，此劇為崑曲之祖，弋陽弟子不能改調歌之，自有其崇高的地位。他所作的雜劇也相當可觀，有《紅線女》、《紅綃妓》、《無雙傳補》三種。《紅綃》已佚，所敘故事與梅鼎祚《崑崙奴》相同。[89]

[88] 俊達《魏良輔與梁伯龍對崑曲唱腔的改革》的推測，得出生年約在正德十五年（一五二〇），卒年約在萬曆二十年（一五九二），享年七十三歲，最為可據。詳參黎國韜：《梁辰魚研究》（廣州：中山大學出版社，二〇〇七），附錄四「梁辰魚活動簡表」，頁二五九－二六一。

〔明〕張大復：《梅花草堂筆談》（上海：上海古籍出版社，一九八六年），卷八，頁五，總頁四九六。

《紅線女》係取材唐袁郊《甘澤謠》所載紅線故事。鄭氏《雜劇的轉變》一文云：

此種故事，本來只能成為短篇，鋪張成為四折，已是索然無味，又加之以紅線前身的故事，說她前生本

是男子，以醫為業，因誤殺孕婦，乃被罰為女子的一類的話，未免是畫蛇添足。⑨

本劇處處皆為紅線寫照，枝枝葉葉，而莫不為紅線烘托。首折寫紅線居安思危，有抱負、有英才，同時又以眾

妓的狎遊作樂和薛嵩的恣情晏安映襯，於是紅線之為奇女子便自然的顯現出來。次折先寫田承嗣兵勢的壯盛，

再寫薛嵩的憂心忡忡，於是紅線為主解憂，束裝出發，便得其時。關目的發展，層次分明，毫不牽強。三折先

寫一座刁斗森嚴的幕府，而紅線卻如入無人之境，猶有閒情作弄熟睡中的侍女，而承嗣醒來，汗流浹背之際，

紅線已返回河東交差了。筆墨生動，使觀閱者如身臨其境。凡此皆為紅線之為神奇寫照。四折兩家罷兵言和，紅

線功成身退。薛卒對承嗣之賓白，諢趣十足；薛嵩及幕賓賦詩送別，亦復不俗。鄭氏又云：

第四折的最後一段，敘紅線拜別而去。「還是洛妃乘霧去，碧天無際水空流。」……頗有些「曲終人不

見，江上數峰青」之感。⑨

本劇結尾的確很高妙，和《浣紗記》終於五湖遨遊有同樣的韻致。青木氏云：「關目一據原作排演，結構極佳，

⑧⑨ 梁辰魚生平見《皇明詞林人物考》卷十一、張大復《梅花草堂筆談》卷八、《明詩綜》卷五○、《明詩紀事》己二○、列朝詩集小傳》丁中、《盛明百家詩》卷一、《靜志居詩話》卷一四、《梁伯龍古樂府序》《弇州山人續稿》卷四二)、《吳縣志》卷九三。

⑨⑩ 鄭振鐸：《雜劇的轉變》，《小說月報》第七八冊（東京：東豐青店，一九七九年），頁一四。

⑨① 鄭振鐸：《雜劇的轉變》，頁一四。

女俠紅線面目,極為生動。」❾❷所見甚是。

本劇四折,恪守元人規矩,由旦獨唱到底。伯龍大概先致力於北雜劇,後來隨良輔變弋陽、海鹽諸腔為崑山腔,乃從事於南傳奇,所以本劇可能是伯龍早期之作。《萬曆野獲編》卷二十五「雜劇」條云:

梁伯龍有《紅綃》、《紅線》二雜劇,頗稱諧穩。今被俗優合為一大本南曲,遂成惡趣。❾❸

他的《浣紗》不能改調歌之,《紅綃》、《紅線》易為南曲,也成惡趣。可見伯龍在音律上的造詣,已不是一般尋常樂工所能更動的了,陳田《明詩紀事》稱其詩「有麗藻」,吳梅《霜崖曲跋》謂其《浣紗》「曲白研煉雅潔」❾❹,他的雜劇,也是如此。

萬里潼關一夜,呼走的來君王沒處宿,唬得那楊家姐姐兩眉蹙。古佛堂西畔墳前土,馬嵬驛南下川中路。方纔想匡君的張九齡,誤國的李林甫。雨霖鈴空響人何處,只落得眇眇獨愁予。(【油葫蘆】)

乘著這一輪明月,小身軀、真俊捷。暫離公舍兩三更,也不當別,須踏破、千里巢穴。(【刮地風】)

急騰騰拜辭天路走,劍氣清風鬥。何年一鶴歸,故國還依舊。那時節向古遼城、重聚首。(【清江引】)❾❺

讀這樣的文字,除了賞其秀麗之外,兼亦覺其字裡行間,挾有一股雄爽之氣。《遠山堂劇品》置本劇於雅品,謂「秀婉猶不及梅叔《崑崙奴》劇,而工美之至,已幾於金相玉質矣。」❾❻金玉固然華美,而自有剛勁之姿,迴

❾❷ 〔日〕青木正兒原著,王古魯譯著,蔡毅校訂:《中國近世戲曲史》,頁一五二。

❾❸ 〔明〕沈德符:《萬曆野獲編》,卷二五,頁六四七。

❾❹ 吳梅:《讀曲記》,收入王衛民編校:《吳梅全集‧理論卷中》,頁八一五。

❾❺ 陳萬鼐主編:《全明雜劇》,第六冊,頁二九二一—二九二二、二九三四、二九六四。

非錦衣繡服可比，那麼自與梅氏《崑崙奴》劇的秀婉不同了。本劇賓白也頗整飭雅潔，而像紅線自魏博歸河東

時之賓白，則更如唐宋小賦，可以諷誦於齒牙間了。

演紅線的戲曲，同時胡汝嘉也有《紅線記》。汝嘉字懋禮，號秋宇，金陵人。明朱國楨《湧幢小品》謂胡氏

《紅線》較梁氏在前，且「更勝于梁」。顧起元《客座贅語》也說胡秋宇先生的《紅線》雜劇，「大勝梁辰魚先

生。」周暉《金陵瑣事》也說：「胡懋禮有《紅線》雜劇，最妙。吳中梁辰魚亦有《紅線》雜劇，膾炙人口，

較之懋禮者，當退三舍。」⑰《遠山堂劇品》，有胡汝嘉之《暗掌銷兵》一本，注北四折，並謂：「詞華

充贍，虧透露得俊爽之氣，否則一腐草堆矣。傳紅線之俠，不讓梁伯龍，但彼之擺脫，稍勝之。」⑱惜汝嘉之

作未見傳本，無從證其優劣。

伯龍另一本《無雙傳補》，附見於《江東白苧》卷上，題「補陸天池無雙傳二十折後」，自序云：

吳郡天池陸先生……本無雙而作記，借明珠以聯情，搆詞哀怨，遠可方甌越之《琵琶》；吐論崢嶸，近

不讓章丘之《寶劍》。但始終事冗，未免豐外而嗇中，離合情多，不無詳此而略彼。謹於二十折後，更增

五百餘言。重重誓盟之下，雖了百世之宿緣；匆匆花燭之餘，更罄兩年之心事。庶東床舊婿，猶憶前姻，

別館新姬，未忘故主。⑲

則本劇為補陸采《明珠記》的一折，實非自具首尾的雜劇。《遠山堂劇品》列於雅品，標目「無雙傳補」注「南

⑯〔明〕祁彪佳：《遠山堂劇品》，《中國古典戲曲論著集成》第六冊，頁一五四。

⑰〔明〕周暉：《金陵瑣事》，《四庫禁燬書叢刊補編》第三七冊（北京：北京出版社，二〇〇五年），頁六七二。

⑱〔明〕祁彪佳：《遠山堂劇品》，《中國古典戲曲論著集成》第六冊，頁一七八。

⑲〔明〕梁辰魚著，彭飛點校：《江東白苧》（上海：上海古籍出版社，一九八五年），頁七。

一折」，並謂「仍是《浣紗》整麗之筆」。⓿然而它本身既不能獨立存在，自不能把它算作雜劇。

(五)沖和居士

《歌代嘯》一劇，明清以來各家戲曲書目，均未見記載。現存版本有：清道光間山陰沈氏鳴野山房精鈔本，卷首標曰：「歌代嘯雜劇」，次行分署：「山陰徐文長撰」、「公安袁石公訂」；首載袁石公序文，又脫士題序、慧業髡僧題辭，以及虎林沖和居士凡例七則。一九三一年國學圖書館據清道光丙戌（一八二六）沈本影印。按袁石公即袁宏道，其序有云：

《歌代嘯》不知誰作，大率描景十七，撰詞十三，而呼照曲折，要無虛設，又一一本地風光，似欲直問王關之鼎。說者謂出自文長。昔梅禹金譜《崑崙奴》，稱典麗矣！徐猶議其白為未窺元人藩籬，謂其用南曲《浣紗》體也。據此，前說亦近似。而按以《四聲猿》，尚覺彼如王丞相談玄，未免時作吳語，此豈牙富者後出愈奇，抑諷時者之偶有所托耶？石簣云：姑另劇單行之，無深求亟如議，竢知音者。⓫

據慧業髡僧題辭，此劇係石公帳中所藏，則中郎已疑未必為文長之作，故取石簣之議，另劇單行。又虎林沖和居士所識凡例有云：

今曲於傳奇之首，總序大綱曰開場。元曲於齣內或齣外，另有小令曰楔子，至曲盡又別有正名，或四句或二句，隱括劇意，亦略與開場相似。余意一劇自宜振綱，勢既不可處後，故特移正名向前，聊准楔子，亦所以存舊範也。且正名亦未必出歌者口中，今於曲盡仍作數語，若今之散場詩者，大率可有可無，至

⓿〔明〕祁彪佳：《遠山堂劇品》，《中國古典戲曲論著集成》第六冊，頁一五四—一五五。

⓫陳萬鼐主編：《全明雜劇》，第五冊，頁二六四九—二六五三。

又云：

　各齣末，則一照元式，不用詩。⑩

又云：

　元曲不拘正旦、正末，四齣總出一喉，蓋總敘一人事也。此曲四齣四事，原無主名，故不妨四分之。然一齣終是一人主唱，此猶存典型意乎？⑩

　齣惟一韻，俱從《中原》，其入聲派歸三聲者，自宜另有讀法，甚有有其聲無其字者，亦須想像其近似者讀之。若從休文韻，則棘喉多矣。⑩

　一般所謂「凡例」必出作者之手，則作者當是虎林沖和居士。沖和居士編有《新鐫出像點板纏頭百練二集》，有明崇禎三年刻本，北京圖書館善本部藏，可見他是一位從事戲曲的人。虎林即杭州，文長為紹興府山陰縣人，籍貫不同，故沖和居士必非文長別署。又本劇雖未完全遵守元人體製，可是每折都由一腳色直唱到底，所以韻部也都以《中原音韻》為準，並特於每折之首標出：「用皆來韻」、「用江陽韻」、「用齊微韻」、「用家麻韻」，其與文長《四聲猿》之破壞格律及《南詞敘錄》之反對用《中原音韻》俱不合，且文字風格亦不相類，則本劇非出自文長之手，大概可以斷言。不過因為世人大都誤為文長所作，所以附帶在這裡討論。

　本劇正目是「沒處洩憤的是冬瓜走去拏瓠子出氣，有心嫁禍的是丈母牙疼灸女婿腳跟；眼迷曲直的是張禿帽子教李禿去戴，胸橫人我的是州官放火禁百姓點燈。」⑩作者用這樣四句市井俗語，演為雜劇，雖然在開場

⑩　陳萬鼐主編：《全明雜劇》，第五冊，頁二六六九—二六七〇。

⑩　陳萬鼐主編：《全明雜劇》，第五冊，頁二六七〇。

⑩　陳萬鼐主編：《全明雜劇》，第五冊，頁二六七〇。

⑩　陳萬鼐主編：《全明雜劇》，第五冊，頁二六七〇—二六七一。

的【臨江仙】說：「憑他顛倒事，直付等閒看。」⑩⑥但對於「世界缺陷、人情了鑽」，事實上則大為憤慨。他感

到古今是非、曲直、名實之數毫無定準，「惟是是者非之，直者曲之，有其名者不必有其實，有其實者又不必有

其名。」⑩⑦（脫士題辭）人情世故的冥夢瞀亂，往往如此，公理不直，一切禮教法制戒律，不過是塗飾耳目之

具而已，有心人怎麼能不仰天長嘯，嘯之不盡，只好託之狂歌了。這大概就是本劇所以命名和寫作的原因。

沖和居士凡例第一條說：「此曲以描寫諧謔為主，一切鄙談猥事，俱可入調，故無取乎雅言。」⑩⑧因為寫

作態度如此，所以劇中涉及淫穢的地方頗多，為衛道者所詬病，但能鎔鑄《論語》語句，時時露機趣，使人讀

來尚不覺下流。所用俗語也以本色自然的居多，生硬的很少。大抵本劇是要以俚言俗語加上諧趣，來表現奸吏

淫僧的荒唐、卑鄙和作惡、無恥。

本劇結撰極費匠心，將四個獨立的事件，穿插得血脈相連，好像故事的發展是一路子下來的。劇中的李和

尚和神仙劇中的遊奕使一樣，他的作用就像織布機上的梭，往來經緯，因此線索脈絡井然分明。首折已先藉李

和尚的賓白說到州太爺懼內的趣聞，於是第三折的斷案和第四折的放火便不感到突兀，而能處理自然。次折的

灸女婿腳跟，是由首折李和尚偷了冬瓜之後，去和他的情婦約會而引起的。第三折則以首折李和尚偷張和尚帽

子為因，再結合次折故事的自然發展（女婿從其妻手中搶得僧帽），於是行奸偷竊的李和尚反而沒罪，守分被盜

的張和尚反坐其咎。第四折州官太太放火，百姓持燈往救，反而受責，則是由第三折州官調戲女犯，其妻妒火

⑩⑤ 陳萬蕭主編：《全明雜劇》，第五冊，頁二六八一。

⑩⑥ 陳萬蕭主編：《全明雜劇》，第五冊，頁二六八一。

⑩⑦ 陳萬蕭主編：《全明雜劇》，第五冊，頁二六五六─二六五七。

⑩⑧ 陳萬蕭主編：《全明雜劇》，第五冊，頁二六六九。

中燒引出來的。劇本最後，州官歪曲事實，責備百姓時，李和尚本來可以不出場，但為了對第三折有所交待（還俗成婚），故用特筆點出。如此首尾便很完整。另外每折之間的自然承遞，以及李和尚偷竊冬瓜用暗場處理，而於次折由王季迪妻補述，省卻許多筆墨，也是剪裁成功的地方。其排場則詼諧有趣，始終不懈；案頭、場上均宜。凡例末條云：「四事雖分四齣，而穿插埋照，俱各有致。」[109] 這話是當之無愧的。

在文辭方面，本劇最大成功處在於賓白。好像首折李和尚所編造「氣走冬瓜」的一套謊言，簡直是一篇引人入勝的平話小說。其他的賓白也相當可觀。曲文用白描，袁中郎謂「似欲直問王關之鼎」。

腸、化作塵埃。（【柳葉兒】）

瓜呵！我把你做珍奇般看待，高搭架、那樣擎擡。朝澆晚溉辛勤大，實承望車盈載、積盈階。誰知道你狠心都是你這瓠精瓠精憊懶，把我那瓜兒送在九霄九霄雲外。我與你是那一世裡冤讎解不開，你怎的不說個明白。急的我抓耳撓腮，拔起你的根荄，打碎你的形骸。直至狼籍紛紛點綠苔，也解不得我愁無奈。（【青哥兒】）[110]

對於音律，本劇作者極為注意，由其每折注明韻部，及書眉上標注的音讀可見一斑。其楔子用【臨江仙】，劇末又綴四句七言下場詩，為傳奇體格。第三折由旦獨唱，其餘三折由淨獨唱（分扮張和尚、李和尚、州官）。體製上略為破壞元劇規範，本劇凡例已經說明。大概作者自知擋不住南北曲合流的趨勢，所以寫北劇而摻入南戲的體製。

寫市井小民的瑣事，用這樣明白清楚的話語，真是「老嫗能解」。文字妥溜，筆勢暢達，自有清快的韻致，但較之文長《四聲猿》，終覺氣格猶有未足。

[109] 陳萬鼐主編：《全明雜劇》，第五冊，頁二六七一。

[110] 陳萬鼐主編：《全明雜劇》，第五冊，頁二七○○—二七○一。

三、孟稱舜及其他北雜劇諸家

(一)孟稱舜（附卓人月）

孟稱舜，字子若，又作子適，或作子塞，浙江山陰（今浙江紹興）人。崇禎間諸生，所居曰花嶼別業。著有傳奇《嬌紅記》、《貞文記》、《二胥記》等三種，均傳世。雜劇有《殘唐再創》、《死裡逃生》、《桃源三訪》、《眼兒媚》、《花前一笑》、《紅顏年少》等六種，除《紅顏年少》外，俱存。又校輯元明人雜劇作品五十六種，為《古今名劇合選柳枝集、酹江集》一書，復校刻元人鍾嗣成《錄鬼簿》，並為後世研究元明雜劇史的要籍。❶

其《古今名劇合選‧自序》有云：

曲莫盛於元，而元曲之南而工者，《幽閨》、《琵琶》止爾。其它雜劇無慮千百種，其類皆出於北，而北之內，妙處種種不一，未可以一律概也。予學為曲，而知曲之難，且少以窺夫曲之奧焉。取元曲之工者，分其類為二，而以我明之曲繼之，一名《柳枝集》，一名《酹江集》，即取〈雨霖鈴〉「楊柳岸」及〈大江東去〉「一樽還酹江月」之句也。元曲自吳興本外，所見百餘十種，共選得十之七，明曲數百種，共選得十之三。❶❷

❶ 孟稱舜生平見《明詞綜》卷八。

❷ 〔明〕孟稱舜編：《古今名劇合選》，收入《古本戲曲叢刊四集》（上海：商務印書館，一九五八年據上海圖書館藏明崇禎刊本影印），第一冊，自序頁六一八。

序末署崇禎癸酉（六年，一六三三），他這部書的校輯，大概也成於此時。由序文我們知道子若少時即涉獵曲學，對於元曲深為愛好。他認為曲有婉麗、雄壯二途，不可偏廢。因此集名取《柳枝》、《酹江》。他自己似乎比較趨向於婉麗，所以《桃花人面》、《花前一笑》、《眼兒媚》三劇，他都歸在《柳枝集》，只有《殘唐再創》歸在《酹江集》。當然，這種歸類主要還是因為劇本的內容影響到曲辭的文字風格。

1. 《殘唐再創》

《殘唐再創》，又名《英雄成敗》，演晚唐黃巢，齊力過人，血氣極盛。曾應科舉，主試劉允章受前相之子令狐滈賄賂，乃使令狐狀元及第。黃巢與鄭畋俱不第。巢大怒，闖入劉宅，罵其不正。於是歸故里曹州，起兵叛亂，來攻東都（今洛陽）。那時劉任東都留守，城陷出降。鄭畋則起義兵，與十八路諸侯合力平巢，終於得受天子之恩賞。劇中黃巢、鄭畋事為史實，科舉事當出於點染。焦循《劇說》卷四錄卓人月《殘唐再創·小引》云：

子塞復示我《殘唐再創》北劇，要皆感憤時事而立言者，……假借黃巢、田令孜一案，刺譏當世。……至若釀禍之權璫，倡亂之書生，兩俱磔裂於片楮之中，使人讀之，忽焉嘻噓，忽焉號呶，忽焉纏綿而悱惻，則又極其才情之所之矣。❶❸

又《酹江集》本馬權奇眉批云：

此劇作于魏監正熾之時，人俱為危之。然使忠賢及媚忠賢者能讀此詞，正如半夜聞鵑，未必不猛然發深痛也。❶❹

❶❸〔清〕焦循：《劇說》，《中國古典戲曲論著集成》第八冊，頁一七一。

❶❹〔明〕孟稱舜著，〔明〕馬權奇評點：《鄭節度殘唐再創》，收入《古本戲曲叢刊四集》（上海：商務印書館，一九五八年據上海圖書館藏明崇禎刊本孟稱舜編《古今名劇合選》第二〇冊影印），頁一。

據此，則本劇顯然是有寓意的。作者大概也受到屢試不第的痛苦，所以對於黑幕重重的考場極為悲憤。首折鄭畋向店小二說明科場的黑暗，次折借黃巢之口大罵主考。四折又借鄭畋痛詆納賄出賣狀元的劉允章，把他置於誤國降賊之列來懲治，可見其痛恨之深。就因為本劇表現得很憤慨，所以崇禎間山水鄰刊《四大癡》時，便將本劇屬為酒色財氣的「氣」癡。

本劇四折，首折仙呂【點絳唇】由淨扮演的黃巢獨唱，以下黃鍾【醉花陰】雙調【夜行船】與【新水令】、正宮【端正好】三折，由生扮演的鄭畋獨唱。雖非全由末腳獨唱，但同是男性。第三折用兩套雙調，與徐渭《漁陽三弄》、葉憲祖《罵座記》略同。作者用對照法寫黃巢與鄭畋，黃巢之反乃有激而起，劇中雖稱之為賊，而實寄予同情。故較之鄭畋，雖一成一敗，但俱不失為英雄。《盛明雜劇》將劇名由「殘唐再創」改為「英雄成敗」，是很適當的。《盛明雜劇》本汪樗眉批云：

黃巢以下第書生而攪翻世界，鄭畋以筮仕書生而整頓殘唐，均是英雄伎倆，固不得以成敗論也。[115]

《遠山堂劇品》將本劇列入雅品，並云：「為落第士子吐氣，篇中俱是憤語。作手輕倩，元人之韻，呼集筆端。」[116]《酹江集》本馬權奇眉批云：「讀子塞《桃花》諸劇，風流旖旎，謂是柳七黃九一流人。若此劇則這樣的見解是頗得作者之意旨的。只是集中筆力於憤慨、罵詈的敘寫，以致黃巢之起兵與鄭畋之平亂，只能用一折草草帶過；又首折寫黃巢雖極有生氣，可是後來成為配角，連唱都不唱，被鄭畋殺掉了事，因此後半似稍嫌平庸。

[115]〔明〕沈泰輯：《盛明雜劇二集》，《續修四庫全書》集部第一七六五冊（上海：上海古籍出版社，二○○二年據民國十四年董氏誦芬室刻本影印），卷二二，頁一。

[116]〔明〕祁彪佳：《遠山堂劇品》，《中國古典戲曲論著集成》第六冊，頁一六六。

雄文老筆，直與勝國馬東籬諸公爭坐位，【雨霖鈴】、【大江東】，殆為兼之。」⑰青木正兒卻謂：「其關目平凡，詞彩亦無足觀，斷非佳作。」⑱

（【賞花時么篇】）

你們做秀才呵！讀書也學著孔宣王，口渣渣幾句頭巾話。做官呵！講法律、也曾把蕭相國，嘴巴依樣胡蘆畫。到輪著自家身上呵！卻把他幾個劣樣兒，一椿椿、做了印本花兒榻。那些經你辣手呵！謫的謫殺的殺，幾位忠良社稷臣，一旦都休罷。你們如今也有死的日子呵！則問你甚臉兒與他們、與他們相見黃泉下。（【塞鴻秋】）⑲

昭陽殿、羯鼓殘花，做了斜陽岸、疏柳殘鴉。抵多少、秦宮漢闕，不多時、都改做了、斷垣飄瓦。一曲霓裳舞翠紗，剛剩得、故老嗟呀。禁城中、百萬舊人家，何處也、傷心話。淅零零流血滿章華，六宮人、幾個隨鑾駕，舊公卿、盡化了鬼面獠牙。替胡兒罵漢家，棄故主將新嫁。傷嗟，痛煞。則咱數點孤臣淚，灑向杜鵑花。（【脫布衫】帶過【小梁州】）

讀了這些文字，我們覺得正如馬權奇所說的，淒麗處有如【雨霖鈴】，而悲壯處則有似《大江東去》。如果將【塞鴻秋】與【脫布衫】帶過【小梁州】二曲與韋莊《秦婦吟》、孔尚任《哀江南》並讀，雖不敢說比肩並駕，

⑰〔明〕孟稱舜著，〔明〕馬權奇評點：《鄭節度殘唐再創》，收入《古本戲曲叢刊四集》，頁一。

⑱〔日〕青木正兒原著，王古魯譯著，蔡毅校訂：《中國近世戲曲史》，頁二六七。

⑲陳萬鼐主編：《全明雜劇》，第九冊，頁五三七一—五三七二、五四〇八—五四〇九、五四一〇—五四一一。

而望其項背是綽有餘裕的。祁氏謂輕倩，未得其實；青木甚至詆為無足觀，更非允當之論。至於「關目平凡」，則子塞似不能辭其咎。

本劇《酹江集》本與《盛明雜劇》本略有異同。

2.《死裡逃生》

《死裡逃生》，演寺僧隱藏婦女，寺中靜養的刑部郎中楊宗玄發覺其秘密，幾遭殺害，終得逃出虎口，奸僧亦因此被破獲就刑。本事與平話小說「張淑兒智巧脫楊生」相似，《包公案》中的「桷上得穴」更與此大同小異。這種題材在元明雜劇中是很新穎的，其中沒有才子，也沒有佳人，只是赤裸裸的演述了人生的險惡和俠義。也許這事件曾經發生在作者所生存的社會裡，所以關目雖平實，而自見其動人的機趣。文字亦甚佳，尤其惡僧逼宗玄自盡一段，以緣等的送魂曲和宗玄的嘆憶相對，更饒感染力。

空相望。一度思量痛斷腸。

【駐雲飛】

滿眼悽惶，愁霧昏迷月倒廊。禍事從天降，難躲鯨鯢網。嗏！無計見高堂，魂在何方？日薄西山，倚閭

思量痛斷腸，魂在東方。春花落盡燕飛忙，萬紫千紅都是幻，難免無常。嗏！無計見高堂，想念高堂。願君

早去上僝鄉，今世冤魂都散盡，重轉爺孃。

【浪淘沙】

鬼火熒煌，幡引飄搖魂魄揚。楚廟雲遮障，銀浦生煙浪。嗏！伙計見妻房，魂在何方？血染啼鵑，叫絕

梅花帳。一度思量愁慘傷。

【駐雲飛】

思量愁慘傷，魂在南方。夏蟲赴火自奔忙，惹禍燒身都是你，難免無常。嗏！無計見妻房，想念妻房。願君

早去赴天堂，今世冤魂都散盡，重結鴛鴦。

【浪淘沙】

命坐孤亡，風雪途中逢虎狼，冷骨拋泉壤，茶酒誰澆穰。嗏！無計見兒郎，魂在何方？憶別牽衣，笑語

重難傍。一度思量血淚汪。（【駐雲飛】）

思量血淚汪，魂在西方。秋英零落雁歸忙，一夜風霜人盡老，難免無常。不必恁悲傷，想念兒郎。願君

早去度慈航，今世冤魂都散盡，花謝重芳。（【浪淘沙】）

用一支【駐雲飛】、一支【浪淘沙】，構成子母調，聲聲悽咽，迴轉徘徊，感人深入肺腑。於此我們可以看出子塞文思之泉湧，頗善於點染潤色。《遠山堂劇品》列本劇於雅品，並云：「子若作南曲，尚能鬆秀如此，橫行詞壇，當無敵手。闍黎面孔，已被此劇剝盡。是文之以怒罵當嘻笑者。」[121] 汪檉的眉批也說：「近世宰官往往護禿廝如驕子，閱上可為殷鑒。」子塞對和尚是沒有好感的。

本劇二、三、四折純用南曲。首折先用【滿庭芳】、【番十籌】二支引子作為生、旦、貼的上場曲，其次接用雙調【新水令】合套，由旦、貼、丑分唱、合唱、接唱，將北曲作此唱法，子塞現存五劇中，唯此一例。第三折先用仙呂【皂羅袍】，再用越調【憶多嬌】，接用中呂【駐雲飛】、商調【山坡羊】、越調【下山虎】、南呂【香柳娘】，計用南曲二十四支，轉換宮調六次，這樣的大場面和移宮換羽頻繁，雖在傳奇中也不經見，而其宮調之轉換，卻未必配合排場之改變，遂使人感到混雜而無規矩可循。這是本劇的一大缺點。

3.《桃源三訪》

《桃源三訪》，《盛明雜劇》標名作「桃花人面」，與《柳枝集》本，無論曲辭、賓白、套數均有出入。蓋沈泰編輯《盛明雜劇》時，與臧懋循《元曲選》犯同一毛病，好以己意刪改。這裡就孟氏原本來討論。

本劇據唐孟棨《本事詩》中崔護謁漿故事敷演。其中「去年今日此門中，人面桃紅相映紅；人面只今何處

[120] 陳萬鼐主編：《全明雜劇》，第九冊，頁五二八一—五二八三。

[121] 〔明〕祁彪佳：《遠山堂劇品》，《中國古典戲曲論著集成》第六冊，頁一六五。

是，「桃花依舊笑春風」一詩，早已膾炙人口。劇情與原傳大體相同，惟有原傳未說明崔護為何直到翌年清明才再度去訪問，確是一個大罅漏。此劇則說明因家中有事，不得不回博陵，關目較為周密。又原傳女郎並未言姓字，此則託名葉蓁兒，蓋取「桃之夭夭，其葉蓁蓁」之義。像這樣的故事，最適於戲劇的搬演，因此南宋雜劇早見其目，元人白仁甫、尚仲賢亦各有《崔護謁漿》一本。《傳奇彙考》卷六所載明人傳奇《登樓記》、《題門記》、《桃花莊》，也都演此事，惜皆不存。按陳洪綬《桃源三訪》眉批云：

《桃源》諸劇，舊有刻本，盛傳于世，評者皆謂當與實甫、漢卿並駕。此本出子塞手自改，較視前本更為精當；與強改王維舊畫圖者自不同也。

據此，孟氏此劇當有藍本，並非純出自構。

本劇寫懷春的青年男女，無意中邂逅，互相傾慕思戀，卻不便向人傾訴，只得將幽懷愁怨，鬱鬱地自咽自言。作者用極細膩秀麗的筆，很成功的寫出纏綿悱惻的情懷，其惆悵之感，與《會真》首折同妙，其死生之情堪與《還魂》比肩。寫蓁兒之似疑似信，半伶俐、半癡迷，頗見其超妙雋逸，而寫其真啼真痛，尤見幽豔淒絕。

思他、念他，把乾相思害得如天闊。知他心裡事如何？未必的心如我。淚點層羅，空閨寂寞，人和影兩個。情魔，病魔，要訴這情兒誰可。（【朝天子】）

俺可也捱不過怎淒涼一年春夢境，又怎禁虛擲了兩度、冷清明。照花枝、一般孤另，轉花溪、萬種幽情。幾番家目斷天涯，盼不見薄倖劉生，重向溪頭來問津。這些時夢擾魂驚，枉則是燈前流粉淚，水上覓殘英。

【集賢賓】

〔明〕孟稱舜著，〔明〕陳洪綬評點：《桃源三訪》，收入《古本戲曲叢刊四集》（上海：商務印書館，一九五八年據上海圖書館藏明崇禎刊本孟稱舜編《古今名劇合選》第八冊影印），頁一。

繡幃中、寒悄生，則待對閒階、哭向明。似這樣可憐宵、辜負了可憐人。您道咱人面桃花相廝映，可知我一般兒都是這淒涼命。夜來雨、曉來風，滿庭花落也，則有誰疼？（【醋葫蘆】）

《遠山堂劇品》將此劇列人逸品，並極力揄揚：「作情語者，非寫得字字是血痕，終未極情之至，子塞具如許才，而於崔護一事，悠然獨往，吾知其所鍾者深矣。今而後，崔舍人可以傳矣。今而後，他人之傳崔舍人者，盡可以不傳矣。」除了擅於寫情，子若又擅於寫景，淒清的景色中，見出幽怨的情懷。

落日晴川，數點青山螺黛淺。亂雲飛馵，半溪煙雨帶痕牽。緇車不到杜陵邊，霎時春老桃花怨。心自迷，步更遠，行來何處是他家院。（【駐馬聽】）

細雨輕寒灑，正東風寒食天。傍人飛、紫燕兒都是舊時相見，前村外、治花開又遍，則盼不見綠窗前、那時人面。（【落梅風】）

青木正兒謂「此劇科白少，以曲為主，曲辭典麗，洵足為老手也。」其說頗是。但與其說曲辭典麗，不如說曲辭秀麗。

4. 《眼兒媚》

通劇共五折北曲，依次用仙呂、正宮、雙調、商調、中呂。一、三折生獨唱，二、四折旦獨唱，第五折生唱【十二月】、【堯民歌】二支外，俱為旦獨唱，此即所謂生旦全本。第四折協庚青混用真文，沈泰《盛明雜劇》也沒有予以改正。

123 陳萬鼐主編：《全明雜劇》，第九冊，頁五二一二、五二一四─五二一五、五二三〇。
124 〔明〕祁彪佳：《遠山堂劇品》，《中國古典戲曲論著集成》第六冊，頁一七一。
125 陳萬鼐主編：《全明雜劇》，第九冊，頁五二一八。

《眼兒媚》，演敘妓女江柳與陳教授訛訛相戀，為知府孟之經發覺，以其妨害官箴，將她鬢邊刺了「陳訛」二字，命押解辰州居住。陳教授送別時，為賦【眼兒媚】一詞。此時恰好陳教授之知友陸雲西奉賈平章之命尋覓賢士，乃將陳薦舉，並從孟知府討回江柳，使他們團圓。情節未詳所本，論關目僅是尋常的風情劇。全劇四折，依次為雙調、仙呂、越調、中呂，俱由旦獨唱。孟氏諸劇中，此劇最守元人科範，但首折不用仙呂，反用雙調，仍未盡合。其辭婉麗悲怨，頗可諷誦。

> 則恨咱身微賤，直恁的命運低。咱雖是心兒長把他人兒記，怎教這鴇兒倒把他名兒刺，從今後夢兒空把他情兒繫。想當初幽囚風月十二年，到今日遞流花帋三千里。（【寄生草】）

> 日美恩情、兩載三年；今日泣別離、片時半霎。（【鬥鵪鶉】）

> 淚滿湘江，愁連楚峽，都則為奉酒陪茶，生做了這遭條犯法。古道人稀，疎林日下，監押的哥哥忙迸殺。當

本劇寫出了男女的不平等和妓女微賤悲慘的命運，所以悲怨較之《桃源三訪》尤深。《遠山堂劇品》列本劇於雅品。並云：「陳教授多情至此哉！可為《牡丹亭》之陳教授解嘲矣。詞如鳥語花笑，韻致娟然。」[127]予則謂「詞如鵑啼花落，韻致悽麗。」

5.《花前一笑》

《花前一笑》，演唐伯虎點秋香事，本《涇林雜記》。《今古奇觀》卷八【唐解元玩世出奇】，以及題名為《九美圖》的長篇彈詞和長篇小說《唐祝文周》中也都有這段情節。這則故事頗為後世所豔稱，但是根據蔣瑞藻《小說考證》卷九所引《花朝生筆記》，以及《小說考證拾遺》所引《西神客話》，都以為並非唐伯虎事，而

[126]《全明雜劇》，第九冊，頁五四二九、五四三一—五四三二。

[127] 〔明〕祁彪佳：《遠山堂劇品》，《中國古典戲曲論著集成》第六冊，頁一六六。

陳萬鼐主編：

是別屬一個叫吉道人的。《劇說》卷三和《雨村劇話》卷下也都討論此事，雖沒有肯定的結論，而以為此事誤屬

伯虎，則是共同的見解。下編我們討論葉憲祖《碧蓮繡符》一劇時，也會談到這個問題，大抵這則故事還是有

其根源和發展的。

本劇和《桃花人面》、《眼兒媚》二劇共同的特點是同寫男女的思慕，一時不得和諧，因此惹下許多相思。

寫這種情景的文字，自然是婉麗，而本劇則出以蘊藉醇厚。

數朵花枝照獨眠，遠水遙天，魂和幽夢到誰邊？難消遣，目斷楚江煙。（【小梁州】）

半簾風冷花塵剪，俺則是向銀塘、照影堪憐，淚花兒飛如霰。想著那時人面，做不得簡影兒圓。（【么】）128

生平空與利名涉，痛令得酒杯竭。蘇門艸樹開還謝，回頭往事堪嗟。縱輕狂、詩魔酒病，逞風流、柳羈

風波，千萬種，猛可裡空把韶光送。（【駐馬聽】）

梗跡萍蹤，魂化了三生石上夢；塵勞喧鬧，恰花開一霎樹頭紅。文章何處哭秋風，時乖貧鬼相嘲弄，惡

花綫。（【風入松】）129

在另一方面，子若也偶而表現了文人落拓的憤慨。

這樣的文字就有點雄渾的味道了，而其中也隱約有子若的影子。

和《桃花人面》一樣，本劇也是五折一楔子，依次為：雙調【新水令】套、楔子【賞花時】、中呂【粉蝶

兒】套、越調【鬥鵪鶉】套、仙呂【八聲甘州】套、雙調【夜行船】套。一、三、五折及楔子生獨唱、二、四

折旦獨唱。結構方法也和《桃花人面》差不多，生旦各用二折，相間照映，敘寫的也是思慕之情；最後再用一

128 陳萬鼐主編：《全明雜劇》，第九冊，頁五三二五。

129 陳萬鼐主編：《全明雜劇》，第九冊，頁五三一〇、五三五九。

折結束全篇。五折中有兩雙調套，首折不用仙呂，都是踰越元人科範的地方。

6.卓人月

在《盛明雜劇》裡，另收有一本卓人月的《花舫緣》，據沈泰眉批說：

> 向見子若製唐伯虎《花前一笑》雜劇，易奴奴為傭書，易婢為養女，十分迴護，反失英雄本色。珂月戲為改正，覺後來居上。㉚

卓人月《花舫緣》、《春波影》二劇序云：

> 友人有唐解元雜劇，易奴為傭書，易婢為養女，余以為反失英雄本色，戲為改正。野君見獵心喜，遂作小青雜劇，以見幸不幸事，天地懸隔若此。㉛

可見人月此劇係就他的朋友孟子若原本重編而成。今將兩本比較，關目除了上述的改變外，大抵保留原本的格局，曲辭賓白也有保留原本的地方，但改作的占絕大部分。因此，本劇事實上還是出自卓人月的心血，只是有所依傍而已。

卓人月，字珂月，浙江仁和（今浙江杭縣）人。崇禎八年（一六三五）貢生。與沈洪芳稱莫逆。性情隱傲，意氣豪舉。崇禎九年試南雍，被放歸里，益深牢落之感。才情橫溢，所續《千字文》，穩帖而奇肆，詩亦不為格律所拘，惜才高遇艱，齎志而歿。著有《蟾臺集》、《蕊淵集》、《寤歌詞》、《古今詞統》等。沈洪芳〈十子詠·卓明經人月〉云：「棲溪一尺地，有此連城英；賢父更賢子，先後標才名。《蟾臺》、《蕊淵集》，青蓮之後生。煌煌《中興頌》，奇作世所驚。如何因一第，憂患相交并。綺詞欲懺佛，選賦空研京。精靈倘來往，定在芙蓉

㉚ 陳萬鼐主編：《全明雜劇》，第九冊，頁三〇〇。

㉛ 吳毓華：《中國古代戲曲序跋集》（北京：中國戲劇出版社，一九九〇年），頁三〇四。

城。吁嗟此才沒，匣劍應悲鳴。」

[132] 珂月父名左車，亦一時之賢才，故有「賢父更賢子」之語。珂月又曾用《千字文》作〈中興頌〉，故沈氏復有「煌煌〈中興頌〉」之語。[133]

珂月《花舫緣》較之子若原本，在體製上最大的差異是原本五折，而卓氏改為四折，將原本第三折省略。原本第四折用雙調【夜行船】套，卓氏則易為雙調【新水令】套，如此則四折中有兩【新水令】套，幸而曲牌不太重複，尚非大病。而且元人李直夫《虎頭牌》劇，正是兩用雙調套而曲牌不同。卓本首折，次折俱由末獨唱，三折旦獨唱，四折文徵明（未注腳色）獨唱，也算末旦全本。其所用韻部完全與原本相同。在關目的布置上，原本將楔子置於首折之後，用以敘伯虎入傭。改本用追敘法，較為單調；楔子則置於首折之前，用以介紹傭來身世。又由於改本易五折為四折，所以原本中連篇的相思之辭，相形減少。在處理伯虎與素香（卓本改名傭來）的婚姻，兩本也不一樣。原本是伯虎與素香成婚，為養父發覺後，大受責備。後來由於文徵明、祝枝山在酒席中的介紹，主人沈氏才知道傭書的唐寅，就是大名鼎鼎的唐子畏，於是歡歡喜喜的讓他們成婚。卓本則依照小說，以伯虎留書「沈八座」，沈八座乃打疊粧奩，命張千送傭來小姐，並親自到吳中向伯虎請罪。其他關目的離合雖然微有差異，但是無關緊要。論文字，則珂月較為清綺流衍，而子若則較為幽麗蘊藉。

居住在風月騷壇，更兼那煙花閬苑。也曾共鐵硯周旋，也曾共蠹魚游衍。為漂零、落魄風塵沒面顏，望誰人、拭眼相看。東風把、眸子吹酸，柳絮把、龐兒彈遍。（【鬥鵪鶉】）

[132] 〔清〕潘衍桐：《兩浙輶軒續錄》，收入《續修四庫全書》集部總集類第一六八五冊（上海：上海古籍出版社，二〇一二年），卷一，頁七，總頁三七。

[133] 卓人月生平見《明詩綜》卷七一、《明詞綜》卷六、《明詩紀事》辛二三、《靜志居詩話》卷二〇、《兩浙輶軒錄補遺》卷一、《浙江通志》卷一七八。

望江中紅浪涵香月，看杯中紅酒留香頰。想衾中紅蕊樓香蝶。拚一世癡邪，怕甚麼無端風雨將春截。（【收江南】）[134]

《遠山堂劇品》並列《花前一笑》與《花舫緣》於逸品。其評《花前一笑》云：「唐子畏以傭書得沈素香，此正是才人無聊之極，故作有情癡。然非子若傳之，已與吳宮花草同煙銷矣。此劇結胎於《西廂》，得氣於《牡丹亭》，故觸目俱是俊語。」[135] 其評《花舫緣》云：「此即子若傳唐子畏原本。易傭書為奴，易養女為婢，調中別出佳句，欲與孟劇較勝，而丰韻正自不減，乃其叶調之嚴整，更過於孟，而用韻少雜，則二劇同之。」[136] 這樣的批評是大致不差的。

縱觀子若五劇，《桃花人面》、《眼兒媚》、《花前一笑》三劇，由於題材雷同，所以文辭風格相似，以旖旎蘊藉見長。此種劇本真堪十三四小鬟持紅牙板以歌之。至於《死裡逃生》之韶秀婉轉，《英雄成敗》之淒涼悲壯，則更可見子若沉潛元曲之餘，發而為詞，故能兼有《柳枝》、《醉江》之風調。而就以分量來說，他是以婉麗為宗的。吳梅《中國戲曲概論》卷中云：「正玉茗之律而復工於琢詞者，吳石渠、孟子塞是也。」[137] 其說甚是，石渠、子塞無論在時代和成就上，均堪比並。

【註】

[134] 陳萬鼐主編：《全明雜劇》，第九冊，頁五四七四、五五二一。

[135] 〔明〕祁彪佳：《遠山堂劇品》，《中國古典戲曲論著集成》第六冊，頁一七一。

[136] 〔明〕祁彪佳：《遠山堂劇品》，《中國古典戲曲論著集成》第六冊，頁一七二。

[137] 吳梅：《中國戲曲概論》，收入王衛民編校：《吳梅全集‧理論卷上》，頁二七八。

(二) 梅鼎祚

梅鼎祚，字禹金，號汝南，又號無求居士、千秋鄉人，別署勝樂道人。安徽宣城（今同）人。世宗嘉靖二十八年（一五四九）生，神宗萬曆四十三年（一六一五）卒，六十七歲。

他的父親名守德，官給諫時生禹金。禹金幼時非常癯瘦，守德很憐惜他，不要他讀書寫字，可是他卻把書藏在帳中默誦。陳鳴埜、王仲房都是他父親的門客，因此他少時就能詩。十六歲，為國子監生，郡守羅汝芳召致門下，龍溪王畿呼他為小友。長大後與沈君典齊名，君典取上第，他性不喜經生業，遂棄之，而以古學自任。

他的文詞沉博雅贍，王世貞頗加稱許，把他列為四十子之一。湯顯祖在〈寄宣城梅禹金〉詩的小序中也說：「禹金秋月齊明，春雲等潤，全工賦筆，善發談端。」[138] 為此海內皆知其名。閣臣申時行等曾薦於朝，他辭謝不赴。乃歸隱書帶園，構築天逸閣藏書。他曾經與焦弱侯、馮開之，以及虞山趙玄度訂約搜訪群書，約定每三年在金陵會見一次，各書所得異書逸典，互相讎寫，其事雖未就，但其志尚可以千古。

禹金著書甚富，有《鹿裘石室集》、《歷代文紀》、《漢魏八代詩乘》、《古樂苑》、《書記洞詮》、《宛雅》、《青泥蓮花記》、《才鬼記》、《才妖記》等。戲曲作品有傳奇《長命縷》、《玉合記》二種，雜劇《崑崙奴》一種，皆傳於世。[139]

● [138]〔明〕湯顯祖著、徐朔方校箋：《湯顯祖詩文集》（上海：上海古籍出版社，一九八二年）卷三，頁六四。

● [139] 梅鼎祚生平見《本朝分省人物考》卷三八、《明詩綜》卷六二、《明詩紀事》庚八、《列朝詩集小傳》丁下、《靜志居詩話》卷一七、《素雯齋集》卷一三〈祭梅禹金〉、卷九〈禹金梅大兄六襄序〉、《寧國府志》卷一九、《明代劇作家研究》第六章。

《崑崙奴》，據禹金的《崑崙奴傳奇引》（《鹿裘石室集》卷十二），他從小就嗜好武俠小說，因偶讀〈崑崙奴傳〉，大為感動。其後，某年上巳日，行禊於宛溪，為助酒興而作此劇。文末署「萬曆甲申三月六日」，則此劇約作於萬曆十二年，那時他二十六歲。本劇事本唐裴鉶傳奇敷演，裴氏敘崑崙奴事，頗生動有致，膾炙人口。劇本如據事鋪敘，即能自然得體。然本劇所敘，與傳奇原文略有差異，即直指傳奇中之「一品」為郭子儀，又崑崙奴的結局，原文大略是：一品召崔生詢之，知其故，遂發兵捕磨勒，磨勒持匕首飛去高垣，瞥若翅翎，疾同鷹隼，頃刻之間，不知所止。後十餘年，崔家有人見磨勒賣藥於洛陽市，容顏如舊。劇本則郭子儀遣兵捕磨勒之際，磨勒對其主留一語云：「立秋之日青門外一會。」[140]於是持匕首飛越高垣，不知所之。及期，崔生與紅綃至青門外，磨勒作道士裝守候，曰：「我本謫仙，今謫限已滿矣。」郭子儀也知道他非常人，趕來送行求教。磨勒說：郭令公原是天上武曲星，下凡佐唐室中興；崔郎君本是玉皇殿上金童，紅綃本是王母筵前玉女，宿緣未斷，雙謫人間。像這樣的處理，既蛇足而且迂腐可笑，原作中高邈神遠的境界，被破壞無餘了。這點可能和他「無求居士」、「勝樂道人」的思想有關。

本劇北曲四折，均由崑崙奴獨唱，完全是元劇規模。《萬曆野獲編》卷二十五〈填詞名手〉有云：

> 梅禹金《玉合記》，最為時所尚，然實白盡俱駢語，餖飣太繁；其曲半使故事及成語，正如設色骷髏，粉捏化生，欲博人寵愛難矣。[141]

他的傳奇如此，而雜劇則在力迫元人，可是實白仍舊不脫駢體氣息。徐文長曾改訂本劇，《酹江集》本即從徐改，並謂文長「品騭甚當，其中所刪潤處亦勝原本。」陳眉公《白石樵真稿》卷十九〈題徐文長點改崑崙奴雜

[140] 陳萬鼐主編：《全明雜劇》，第六冊，頁三四三〇。

[141] 〔明〕沈德符：《萬曆野獲編》，卷二五，頁六四三。

劇〉亦云：「近代徐文長老子，獨步江東，又有梅禹金《崑崙奴》一劇，亦推高手。文長揩開毒眼，提出熱腸，不惜為梅郎滴水滴凍，徹頭徹尾，刮磨點竄一番。知者謂梅郎番出骨董，不知者謂徐老子攘奪行市。」看樣子此劇經文長一點竄，是相得益彰的。文長評云：

此本于詞家可占立一腳矣，殊為難得。但散白太整，未免秀才家文字語。及引傳語，都覺未入家常自然。

至于曲中引用成語，白中集古句，俱切當，可為拿風搶雨手段。⑬

又云：

梅叔《崑崙》劇，已到鵠竿尖頭，直是弄把戲一好漢。尚可攙掇者，撒手一著耳。語入要緊處，不可著一毫脂粉。越俗越家常越警醒，此纔是好水碓，不雜一毫糠衣，真本色。若于此一惡縮打扮，便涉分該婆婆猶作新婦，少年哄趨所在，正不入老眼也。⑭

徐復祚的《曲論》也說：「傳奇之體，要在使田畯紅女聞之而趯然喜、悚然懼。若徒逞其博洽，使聞者不解為何語，何異對驢而彈琴乎？」⑭ 散白太整、引傳中語、集中句，其結果只有使戲劇自絕於劇場。禹金的本質為駢雅，可是他的雜劇有意追踵元人，因此表現了兩種不同的風格。

俺磨勒是崑崙一個名，便謹依閽外將軍令，曲著躬聲喏在公庭。好主人筵上無鐘鼎，小妮子階下傳香茗。那寮案的禮不周，這子弟的心自省。也須知桑梓人恭敬，甚的是遺後見君情。（【油葫蘆】）

⑭⑤〔明〕徐復祚：《曲論》，《中國古典戲曲論著集成》第四冊，頁二三七－二三八。

⑭④同上註，頁三三九三－三三九四。

⑭③陳萬鼐主編：《全明雜劇》，第六冊，頁三三九二。

⑭②〔明〕陳繼儒著，阿英校點：《白石樵真稿》（上海：上海雜誌公司，一九三五年），卷一九，頁三一五。

他說著英雄話，你怎的喬禁架，使不得推聾做啞。小娘子把玉簫吹徹碧桃花，趁東風早嫁。休問我娶也不當娶，則問你假也不當假。赤緊的彩鳳文鸞，勾罷了心猿意馬。（【鬼三臺】）

你累世通家說李膺，交情，待怎生，把龍門卻將來做夢登。問黃公壚畔言，聽山陽笛裡聲，都變做鶯花三月景。（【天下樂】）

休的為亡猿楚國遭殃，則俺學鳴雞函關空壯。那日個三五良宵月半黃，渡漢填烏鵲，登臺引鳳凰。這的是崑崙性茶（【倘秀才】）

⑯

引）

紫騰騰劍氣沖斗牛，華表月，歸來後。人民半已非，城郭何如舊。你則向那洛陽街尋藥叟。（【清江引】）

上引五曲，【油葫蘆】、【鬼三臺】，可以說近乎本色，頗使人驚訝這竟是出於以駢雅見長的梅禹金之手。其他三曲，正如文長所謂「曲中引用成語」也，確實可以看出其「拿風搶雨手段」。但是，這樣的文字，田畯紅女聽來，何異對牛而彈琴？王驥德《曲律》四謂「宣城梅禹金擒華掞藻，斐亹有致。」⑰《遠山堂劇品》列入妙品，並謂「閱梅叔諸曲，便覺有一種嫵媚之致。雖此劇經文長刪潤，十分灑脫，終是女郎之唱曉風殘月耳。」本劇寫英雄，而未見英雄鷹揚跋扈之氣，也就無怪王氏但言其斐亹，祁氏只賞其嫵媚，欲付之於歌兒按紅牙板⑱矣。祁氏列入妙品，未免太抬高了它的身價。

⑯〔明〕梅鼎祚：《崑崙奴》，收入〔明〕沈泰輯：《盛明雜劇初集》，《續修四庫全書》集部第一七六四冊，卷二二，頁五、一一—一二、五—六、一六、二四。

⑰〔明〕王驥德：《曲律》，《中國古典戲曲論著集成》第四冊，頁一七〇。

⑱〔明〕祁彪佳：《遠山堂劇品》，《中國古典戲曲論著集成》第六冊，頁一四三。

禹金自題本劇說：「夫彼一品者，始以其奴易，而卒不可易。今世稍見尊，輒能以易士。士即賤，乃不奴若也者，心悲之。」[149] 敖客季豹氏的題後也說：「大都士有負才而失其職，其不平輒傳之文章詩賦。……生故以文賦名家，性最介，而為是者，則以此奇事，補史臣所不足。詞雖極工麗，其蹈厲不平之氣，時時見矣。而其卒章，同歸於道，是亦曲終奏雅之意邪？」[150] 但正如鄭西諦在〈雜劇的轉變〉中所說的：「禹金此作，實無多大意義，至多不過敷演傳奇中的一段奇文而已。所謂『蹈厲不平之氣』，在劇中實在不大看得出，決不能比文長的《漁陽弄》。」[151] 如果禹金此劇真是有感而作的話，那麼表現的手法也未免太平實拙劣了。就劇本本身，實在看不出什麼寄託的。

(三)徐士俊

徐士俊，原名翽，或誤作許翽，字三有，號野君，又號紫珍道人。浙江仁和（今浙江杭縣）人。其生存年代當明末清初。年少時與弟在金陵的雞鳴山讀書，涉獵廣博。和卓人月是同鄉知友。他的趣味很豐富，能談文章、音樂、繪畫，尤其是愛看俳優演戲。他以為騷人逸士、興會所至，若非此類，就稱不上知己。他為人非常虛心，人有一長可錄，必獎成之；因此他所到的地方，都很受歡迎，爭相延為上實。他讀書每天有課程，至老不改其常度。據說他曾遇異人授以導引之法，年近八十，而「蒼髯丹唇，顏面鮮澤如嬰兒。」著有《雁樓集》。《國朝（清）杭郡詩輯》說他「工雜劇，所撰多至六十餘種，佳者欲與王關馬鄭抗手。」[152] 若果如此，則有明

[149] 吳毓華編：《中國古代戲曲序跋集》，頁八四。

[150] 同上註，頁八三。

[151] 鄭振鐸：〈雜劇的轉變〉，頁二四。

一代作劇最多，當推徐野君了。可是他的雜劇，見於著錄的只有《春波影》《絡冰絲》兩本，也僅存此兩本。《春波影》據《雁樓集》卷二十五附記，作於天啟五年（一六二五），刻行於崇禎元年（一六二八）。其自 ❶❺❸

序云：

讀《小青傳》，諒庸奴妬婦，不堪朝夕作緣者，鬱鬱以死，豈顧問哉？余彷彿其人，大約是杜蘭香一輩。友人卓珂月謂余曰：「何不倩君三寸青鏤，傳諸不朽，千載下，小青即屬君矣。」余唯唯，遂刻絳蠟五分，移宮換羽，悉如傳中云云。以示天下傷心處，不獨杜陵花荒園一夢劇。或題以《春波影》，蓋取集中

「瘦影自臨春水照，卿須憐我我憐卿」之句也。

當《春波影》作成時，卓珂月為他作序並題詩，其他友人也競為題詩，堪稱一時之盛。徐氏大概對小青之死甚為感動，其自序之末段謂脫稿之夜，「夢麗人攜兩袖青梅贈余解渴，彼小青者，是邪？非邪？」劇本之下場詩亦云：「個個風流話小青，孤山亦有牡丹亭；可憐未識生前樣，猶喜能傳歿後靈。不是芳魂隨影散，肯將豔曲帶愁聽；春風吹出桃花水，腸斷殷紅化作萍。」 ❶❺❺ 可見其癡情。

小青的故事，有許多人考述過。宋長白《柳亭詩話》謂「〈小青傳〉乃支小白戲撰，而詩與文詞則卓珂月、 ❶❺❻

❶❺❷ 〔清〕吳顥輯，〔清〕吳振棫補輯：《國朝杭郡詩輯》（同治十三年丁氏重校本），卷六，頁一。

❶❺❸ 徐士俊生平見《明詞綜》卷八、《兩浙輶軒錄補遺》卷一。

❶❺❹ 〔明〕徐士俊：《雁樓集》，收入《清代詩文集彙編》編纂委員會編：《清代詩文集彙編》第一七冊（上海：上海古籍出版社，二〇一〇年據清順治間刻本影印），卷一五，頁四一五。

❶❺❺ 同上註，頁五。

❶❺❻ 陳萬鼐主編：《全明雜劇》，第九冊，頁五五六四—五五六五。

徐野君為之，離合其字，情也。命名之意，亦無是公也。余與野君為忘年交，自述於余者如此。」❺❼又焦循《劇說》錄《聞見戹言》云：「馮千秋，浙中名士。崇禎乙亥拔貢，頗以詩文擅名。家素豐，因無子，買妾維揚小青；後以妻妬，置之別室，似亦處之得當，不意小青才雋而年夭。時人□□（原缺二字）傳奇詩歌贊歎。」❺❽

又張潮《虞初新志・小青傳》後云：「讀吳□《紫雲歌》，其小序云：『馮紫雲，為維揚小青女弟，歸會稽馬髫伯。』」又周亮工《因樹屋書影》云：❺❾

予在秣陵見支小白如增，以所刻《小青傳》遍貼同人。鍾陵支長卿語余曰：「實無其人，家小白戲為之，儷青妃白寓意耳。」後王勝時語予：「小青之夫馮某尚在虎林。」則實有其人矣。近虞山云：「小青本無其人，其邑子譚生，造傳及詩與朋儕為戲。」曰：「小青、離情字，正書心旁似小字也。」或言姓鍾，合誠「鍾情」字也。予意當時或有其人，以夫在，故諱其姓字，影響言之，其詩文或亦有一二流傳者，眾為緣飾之耳。❻⓿

又《劇說》卷三有云：❻❶

松陵徐電發，載酒放鶴亭，求小青墓不得，作詩云：「青青芳草痙紅顏，愁對雙峰似翠鬟；多少西陵松柏路，銷魂一半是孤山。」

❺❼〔清〕宋長白：《柳亭詩話》（臺北：西南書局，一九七三年），頁七〇一七一。

❺❽轉引自〔清〕焦循：《劇說》，《中國古典戲曲論著集成》第八冊，卷三，頁一二五。

❺❾〔清〕張潮輯，王根林校點：《虞初新志》，收入《歷代筆記小說大觀》（上海：上海古籍出版社，二〇一二年），卷一，頁一七。

❻⓿〔清〕周亮工：《因樹屋書影》（南京：鳳凰出版社，二〇〇八年），卷四，頁三九八。

可見小青事跡，時人樂於談論。有認為實無其事者，又有言之鑿鑿者，要以周氏《書影》之說最為允當，徐氏訪墓之舉最為癡絕。《柳亭詩話》謂〈小青傳〉之詩文與詞皆出自珂月、野君，如果這樣，那麼野君必知其為子虛烏有；但由上引野君之自序看來，則又似甚為豔羨者，想野君不至於自欺欺人吧！故《柳亭詩話》未必可據。張氏書後以小青姓馮，則與其夫同矣；《聞見后言》更謂「置之別室，似亦處之得當。」蓋為傳聞異辭。我們不必深考小青事跡的真假，但信世上果有這麼一個薄命女子就可以了。

由於小青事跡膾炙人口，因此野君《春波影》之外，演為戲曲者如雨後春筍。與野君同時者有陳季方之《情生文》，稍後復有朱京藩之《風流院》及吳炳之《療妬羹》。《劇說》以為演小青故事之戲劇，「當以徐野君《春波影》為最。」[162]青木正兒以為野君之曲「固典雅大可觀，而才氣不及《療妬羹》。」[163]吳梅《讀曲記·風流院》云：「明人詠小青者至多，吳、朱兩作外，如徐野君《春波影》之北詞，陳季方之《情生文》之南詞，又有《梅花夢》一種，中以《春波影》為最。」[164]吳氏、焦氏皆難免阿其所好，當以青木之說最為平允。

小青的結局是悲劇，《療妬羹》演為大團圓，落入俗套。《春波影》則以老尼始，以老尼終，而以幽冥飯依結案，在在表現作者「有才有色的到底生天，俗眼俗腸的終須入地」的思想，雖亦稍嫌迂腐，然尚有悲劇的餘味。徐氏布置關目，過於沉靜幽寂，缺乏生動之趣，首折賞燈、次折遊湖、三折畫像、四折冥飯；內容既為幽賞閨怨，手法又未能超脫，所以只能作為案頭之劇，如果場上搬演，恐怕容易教人入睡。

[161] 〔清〕焦循：《劇說》，《中國古典戲曲論著集成》第八冊，頁一二五。

[162] 同上註，頁一二五。

[163] 〔日〕青木正兒原著，王古魯譯著，蔡毅校訂：《中國近世戲曲史》，頁二三三。

[164] 吳梅：《讀曲記》，收入王衛民編校：《吳梅全集·理論卷中》，頁九〇四。

沈雄《古今詞話·詞評》卷下「徐士俊雁樓詞」條引《柳塘詞話》云:「野君與余論:詩如康莊九逵,車驅馬驟,易為假步。詞如深巖曲徑,叢篠幽花,源幾折而始流,橋獨木而方渡;非具騷情賦骨者,未易染指。」⑯⑤就因為野君具有騷情賦骨,對於詞又主張深巖曲徑,所以在曲辭方面,他表現著幽麗舒徐的風調。

你那裡秋波滴瀝湘波冷,長守著孤悼隻影。盃中梨酒莫辭傾,小青兒是你前身。博得個三更枝上留殘照,煞強似二月街頭賣早春。心如哽,卿須憐我我憐卿。(【耍孩兒】)

情香色豔,悲悲喜喜總堪憐。也有那一生迷錦繡,也有那半世姜花鈿。得意價桃李春風紅燭夜,失意價梧桐秋雨碧雲天。抵多少新粧堪愛,舊恨難捐,金釵十二,粉黛三千。傾城傾國,為雨為煙。魂銷蘭麝,腸斷詩篇。春遊夜夜,衰草年年。消愁有句,夢到誰邊。最堪憐芙蓉帳底一宵眠,也難香分何處,買賦無錢。(【混江龍】)⑯⑥

禁牡丹亭畔三生怨。這的是傷心綠鬢,薄命紅顏。(【賞花時】帶【么篇】)卜唱,雙調、中呂正旦唱,越調副旦唱,仙呂卜唱,可以說是「眾旦本」。

《絡冰絲》,事本元伊世珍《瑯嬛記》。劇末尾聲云:「世間怪事應多矣,絡就冰絲仗雨餘。方信瑯嬛洞裡禁

《遠山堂劇品》列本劇於逸品,並云:「此等輕逸之筆,落紙當有風雨聲。小青得此,足為不死。填詞若野君,再於韻律著意,則駸駸直追元人而上矣。」⑯⑦據祁氏之意,野君於韻律似不太著意,這一點說得不錯。本劇四折北曲,依次為雙調、越調、中呂、仙呂。首折不用仙呂而用雙調,尤其第三折真文更與庚青混押,都是不合韻律的。

⑯⑤ 〔清〕沈雄:《古今詞話》,收入唐圭璋編:《詞話叢編》(北京:中華書局,一九八六年),第一冊,頁一〇三五。

⑯⑥ 陳萬鼐主編:《全明雜劇》,第九冊,頁五五二、五五九—五五六〇。

⑯⑦ 〔明〕祁彪佳:《遠山堂劇品》,《中國古典戲曲論著集成》第六冊,頁一七〇。

書。」[168]作者已自道出來歷。演沈約夜坐書齋讀書，忽一女子手攜絡絲具來叩門，在戶外受空中降下之細雨，紡而為絲。紡畢向沈氏說：「此謂冰絲，贈君造為冰紈，以消煩暑耳。」說畢，隨風作舞而逝。劇情非常雋逸高雅，完全按照《琊嬛記》敷演，沒有別出心裁的點染。作者也僅在敘寫文士的一段奇遇而已，沒有什麼寄懷和感託。像這樣簡單的情節，用獨幕劇，由生旦分唱雙調【新水令】合套，收尾收得乾淨俐落，而渺渺然饒有餘韻，是很富詩味的。

錯送鴛鴦被，空裁蛺蝶衣，夫人那用三盆禮，只這封姨做得三姑比。蛾眉兒莫待三眠起，唾手功成千縷。素口纏綿，勝卻鸞膠鳳髓。（【江兒水】）

呀！你是個乘霧裁雲帝子妃，生不識苦肝脾。比似咱殘更冷焰夜聲悽，拈一首無題。有誰來叩知，有誰來扣知，管他個郎當舞袖愛前溪。（【收江南】）[170]

青木正兒謂「曲白典雅足誦，然沉靜幽雅太過，惜其頗缺生動之趣。」[171]本劇誠然乏生動之趣，但沉靜幽雅已足夠案頭清賞了。

(四)桑紹良

桑紹良，僅知有《獨樂園》一劇。《孤本元明雜劇提要》云：「原標獨樂園司馬入相，明抄本，卷端題濮陽

[168] 陳萬鼐主編：《全明雜劇》，第九冊，頁五八一。

[169] 同上註，頁五七七。

[170] 陳萬鼐主編：《全明雜劇》，第九冊，頁五五七六－五五七七、五五七九。

[171] 〔日〕青木正兒原著，王古魯譯著，蔡毅校訂：《中國近世戲曲史》，頁二六八。

桑季子紹良著，蘇叔子潢校。紹良所撰雜劇，僅此一本，其字里俱無可徵。明代有濮州而無濮陽縣，此濮陽或

舉古地名，或即濮州，亦無從考。《遠山堂劇品》妙品著錄此劇簡名，題蘇澹作。祁氏蓋誤以校者為撰者，[172]

又誤潢為澹。《今樂考證》亦著錄本劇正名，而作者題為葉紹良，小注云：「案一本葉作桑，俟考。」孫子書[173]

《述也是園古今雜劇》，據《四庫總目‧小學類存目》，載桑紹良撰《春郊雜著》一卷，《文韻考衷六聲會編》十

二卷。釋云：「紹良字遂叔，零陵人。」其姓名時代與本劇作者皆同，而里貫不同，未知是否一人。案本劇作

者或為葉紹良，與桑紹良本係二人，葉之誤為桑，大概因為桑紹良名字較著，雜劇作者葉紹良，不覺中便被抄

寫者換了姓。

《提要》又云：「劇中記洛社耆英事，以司馬溫公為主，輔以邵康節、張橫渠、程明道、程伊川、富韓公、

文潞公、王君貺七人，又有呂申公、蘇東坡、范堯夫三人，列其名而未登場。按耆英會為宋元豐五年壬戌歲事，

與會者十三人，富韓公最長，年七十九，次文潞公、席汝言，皆七十七，次王尚恭七十六，次趙丙、劉九、馮

行己，皆七十五，次楚建中、王謹言，皆七十二，次王君貺七十一，次張問、張燾皆七十，司馬溫公最少，六

十四。並無邵康節、張橫渠、程明道、程伊川、呂申公、蘇東坡、范堯夫諸人在內。史稱溫公居洛十五年，以

元豐七年上《資治通鑑》，八年入京為門下侍郎，次年（元佑元年）為尚書左僕射，而呂申公為門下侍郎，旋遷

尚書右僕射，范堯夫同知樞密事，伊川為崇政殿說書，文潞公平章軍國事，蘇東坡為翰林學士，亦皆是年之事。

是年九月朔溫公卒，年六十八。明道則先一年召為宗正寺丞，未至卒。康節、橫渠皆先九年（熙寧十年）卒，

富韓公先卒三年（元豐六年）卒。此劇於年代先後雖勉強牽合，然所記事蹟，根據史鑑，且通場人物皆先儒先賢，

[172]〔清〕姚燮：《今樂考證》，吳平、回達強主編：《歷代戲曲目錄叢刊》（揚州：廣州書社，二○○九年），頁一四七六。

[173]〔清〕王季烈：《孤本元明雜劇提要》，頁二四。

足以啟後人景仰之心，既無邪佞之人，亦無綺麗之語，光明正大，在傳奇雜劇中可謂別開生面。然其尤為難得者，作道學語，而絕無腐儒氣；用經書語，而脫盡帖括氣。為正人君子寫照，而機趣橫生，毫不板滯。其楔子云：「茅屋矮，竹籬斜，這其間也得睡箇囫圇夜。」第一折【混江龍】云：「商管術硬充為元聖法，申韓言生紐做素王云；花世界、錦乾坤，百忙裡改換做迷魂陣。」此等詞句，亦本色、亦典雅，漢卿、若士之長，兼而有之。又【那吒令】云：「嘆周朝不辰，被七雄裂分；恨秦王不仁，把六邦併吞，笑高皇不文，按三尺怒嗔。」此六句皆須叶韻，本不易作，而能語語穩愜，且將半部《通鑑》，包括無遺。苟非作家，安能為此。又第三折【麻郎兒·么篇】首句云：「拚取、歡娛、笑語」，兩字一韻之短柱格，妙在自然，比實父《西廂》之「這一篇與本宮、始終、不同」句，毫無遜色。而不用襯字，更為渾成。其餘俊語甚多，不勝枚舉。通體曲律謹嚴，排場周密，科白典雅，語語有本，元明人所撰傳奇雜劇似此者甚少。乃桑氏之姓名既不著，而此本又久失傳，幾致湮沒，文字顯晦，殊有幸有不幸，而非盡關於筆墨之優劣歟？[174]

《遠山堂劇品》謂本劇「妙在從君實口角中，討出神情，此於移商換羽外，別具錘鑪，即在元曲，亦稱上乘。」[175]

本劇北曲四折，均由正末扮之司馬溫公獨唱，純為元劇科範。音律精審，曲文亦誠如王氏所謂典雅、本色兼而有之。尤其難得的是諷誦之際，令人齒牙間有拂拂之氣，故祁氏譽為「即在元曲，亦稱上乘。」然通劇人物「皆先儒先賢」，慶會祝壽，其事平淡無奇，關目板滯，場面單調，置之案頭固「足以啟後人景仰之心」，而登之氍毹，匹夫俗子，不索然鼾睡者幾稀。以詞曲論，王氏之論，或非過譽，以戲劇論，則不能算是「當行

[174] 〔清〕王季烈：《孤本元明雜劇提要》，頁二四－二五。

[175] 〔明〕祁彪佳：《遠山堂劇品》，《中國古典戲曲論著集成》第六冊，頁一四五。

之作。

(五)陳汝元

陳汝元，字太乙，號太乙山人，又號燃藜仙客，別署函三館。浙江會稽（今浙江紹興）人。嘗官知州，貧而嗜古，工於詞曲，與湯顯祖並稱，時人稱「玉茗、太乙」。所製傳奇三種，即《金蓮記》、《紫環記》、《太霞記》。僅《金蓮記》傳世。另有雜劇《紅蓮債》一種。

《紅蓮債》和《金蓮記》都是根據《清平山堂話本·五戒禪師私紅蓮》敷演的。柳翠紅蓮的故事在戲曲小說裡很盛行，而且有其發展和轉變，如徐文長有《翠鄉夢》兩折的南雜劇，詳見戊編（參、明中期南雜劇作家作品述評），此不贅述。陳氏此劇將五戒作為東坡的前身，雖有所本（見宋釋惠洪《冷齋夜話》），但牽合太甚。

五戒坐化後，托生為東坡，紅蓮和她的養父清一也再世投胎為東坡的侍妾朝雲和東坡所喜愛的妓女琴操，五戒的師弟明悟和尚則轉世為佛印。當東坡天天擁美妾、抱豔妓飲酒取樂的時候，佛印給他們說明前生，於是朝雲為女道士，琴操為尼，東坡也改裝入道。這樣的「點化」法，「突兀」得完全落入元人神仙道化劇的窠臼，給人的感覺是非常不自然的。

本劇北曲四折，依次為：越調、雙調、仙呂、雙調，分由小生、末、生、末獨唱。除了唱法破壞元人規矩外，宮調秩序的錯亂和雙調【新水令】套的重複（曲牌不甚重複），也都是元人所沒有的。（元人李直夫《虎頭牌》重用雙調，但一為【新水令】套，一為【夜行船】套，曲牌全異。）又首折協庚青而混真文，則是聲韻上

⑯ 陳汝元生平見傅大興《明雜劇考》。

的毛病，此病明人往往有之。

《遠山堂劇品》列本劇於豔品，並云：「東坡為五戒後身，僅見之小說，亦因坡公為夙慧，想當如是耳。紅蓮事，葉美度已採入《玉麟記》中。太乙傳此，藻豔俊雅，神色俱旺，且簡略恰得劇體。」⑰所謂「藻豔俊雅，神色俱旺」確是本劇特有的風調。

俺從來罕見的是娉婷，怎當他眼角流波百媚生，禪伽一見魂難定。料應他一點兒嬌情，都付與兩朵桃花臉上傾。害殺人兒是這個卿卿。（【調笑令】）

洗盡繁華，一個蒲團消五濁；訛圖清雅，半簾花雨悟三車。孤棲魂斷夕陽斜，歸來門打黃昏下。只指望通玄超大法，卻被露珠兒沉沒了浮西筏。（【駐馬聽】）⑱

不只曲文俊雅妥溜，即賓白亦頗為清適爽口。本劇是以文字取勝的。

(六)祁麟佳

祁麟佳，字元孺，別署太室山人。浙江山陰（今浙江紹興）人。明代藏書家澹生堂主人祁承㸁長子。據崇禎戊寅恩貢同年錄，承㸁有子七人，依次為麟佳、鳳佳、駿佳、豸佳、彪佳、熊佳、象佳。祁氏兄弟頗好風雅，駿佳有雜劇《鴛鴦錦》。豸佳有《眉頭眼角》雜劇，《劇品》稱為「詞情宕逸，出人意表。」⑲以上《鴛鴦錦》、《眉頭眼角》兩劇俱不存。彪佳則是《遠山堂曲品》和《劇品》的作者，更有《全節記》和《玉節記》兩部傳

⑰〔明〕祁彪佳：《遠山堂劇品》，《中國古典戲曲論著集成》第六冊，頁一七七。

⑱陳萬鼐主編：《全明雜劇》，第七冊，頁四二二八—四二二九、四二二八—四二二九。

⑲〔明〕祁彪佳：《遠山堂劇品》，《中國古典戲曲論著集成》第六冊，頁一七三。

奇。麟佳所作為《大室山房四劇》，包括《救精忠》、《紅粉襌》、《慶長生》、《錯轉輪》四種。彪佳曾將此四劇及其詩集《問天遺草》梓行，但現在我們只能在《盛明雜劇二集》看到《錯轉輪》一種而已。彪佳《遠山堂文集·大室山房四劇及詩稿序》有云：「噫嘻！世有文人而不遇，如我伯兄氏者哉！」[180] 又云：「每見架上殘編，輒恍忽有靈氣護之，夢然而夢，則伯兄氏在也；颯然而醒，則痛哉伯兄氏衰草白楊，蕭蕭霜露矣。」[181] 可見元孺是個不遇的文人，他死在彪佳之前。彪佳於弘光乙酉年（一六四五）自沉殉國，則元孺之卒，至晚在此以前。

《錯轉輪》演一段頗為滑稽有趣的故事，在許多消極的宗教劇中算是比較清新的。王賢是個精通律條、善於審案的人，他的靈魂常被轉輪殿主請去當判官。他有個朋友張子才很羨慕他，竟自縊身死，想隨他到地獄去遊歷一番，不料他的陰魂被一個惡鬼捉弄，騙他錯投人世為豬。他的妻子見他連日不活，慌忙去找王賢，王賢也自縊身死入陰間查訪，終於查出作弊的因由，趕忙還陽，把錯投為豬的張生殺死，張生因此得能返魂。

本劇首折將歷史上王導、溫嶠、張儉、張俊、彭祖、秋胡妻等人的功罪，重新審理。認為王導「忒不為主」，應當變耕牛。溫嶠「全忘反哺」，應當變鴟烏。張儉「不知害了多少生命」，應當變作穿山甲。張俊「貪殘悖義」，應當變作中山狼。彭祖與妻鄭氏「妖媚」，應當變作雌雄野狐。秋胡妻「忌同射影」，應當變作毒蛇。雖然論點不免迂腐，但卻寄託個人感慨。首二折都僅用兩個角色對敘當場，稍覺沉悶。第四折亦嫌草草。倒是楔子演惡鬼捉弄張生，暴露地獄之賄賂需索，同於人間，最為生動。按理這樣的情節是可以大作文章的，卻只施以楔子，不免力薄勢弱了。

[180] 吳毓華編：《中國古代戲曲序跋集》，頁二八五。

[181] 同上註，頁二八五—二八六。

[182] 祁麟佳生平見祁彪佳《大室山房四劇及詩稿序》。

在格律方面，北曲四折一楔子，開場用【畫堂春】一闋虛籠大意，並標示正目七言四句，純為南戲家門。首折仙呂獨唱，次折雙調生獨唱【七弟兄】以前諸曲，小生獨唱【梅花酒】以下三曲；楔子用【清江引】五支，生、鬼各唱一支，小生唱二支，二鬼卒合唱一支。第三折商調淨獨唱，套前加一支【賞花時】由生唱。第四折般涉【耍孩兒】套，生、小生分唱。北曲由眾腳色分唱、合唱及開場用家門形式，在祁氏的時代原不算什麼，

但楔子用【清江引】五支，及套前加【賞花時】一支，究竟很特別。

《遠山堂劇品》列《大室山房四劇》於雅品，其《錯轉論》評云：「水判之語雄，王生之語婉；雄則近怒，婉則近喜。至於擬獄數段，有痛罵處，有冷嘲處，令人忽怒忽喜。以是見文人之舌，不可方物乃爾。」[183]這樣的批評，對乃兄是公正的。

相隔斷，陰陽非誕。要追隨，人鬼殊難。俺可也似冰蠶，寒生時慣。同火鼠，熱來無患。勸伊家，隨安且安。再休想，得閒處失閒。呀！牢守著，睡眠饑飯。（【太平令】）

怎禁得旅燈淒雨，淚滴寒宵。落葉悲風，恨惹砧敲。紅袖玉樓，腸斷夢遙。輕撇漾、弔影迢遙。那些個玉門關生入的燕頷貌。（【上馬嬌】）

其他散佚三劇，茲據《劇品》錄述如下：

《救精忠》：北四折。閱《宋史》，每恨武穆不得生，乃今欲生之乎？有北詞，而檜、崗死，武穆竟生

矣。

《慶長生》：北四折。大室作此以壽母。一幅神仙逍遙圖，若小李將軍，寸人豆馬，毛髮生動。

[184]

[183] 祁彪佳：《遠山堂劇品》，《中國古典戲曲論著集成》第六冊，頁一六五。

[184] 陳萬鼐主編：《全明雜劇》，第九冊，頁五六七四、五六八八。

《紅粉禪》⋯南北四折。紅裙鬥茗，仕女參禪，並列詞中，出以娟秀之調，如一枕松風，沁人心骨。❶⁸⁵

(七)茅維

茅維，字孝若，號僧曇，浙江歸安（今浙江吳興）人。茅坤少子。坤字順甫，以選唐宋八大家古文馳名，世稱鹿門先生。萬曆間，孝若、臧懋循（晉叔）、吳稼澄（翁晉）、吳夢暘（允兆）並稱四子，皆以詩名。孝若在科場上不得志，而以經世自負。曾經詣闕上書，幾得召見。又曾被鄉人構害，幾乎陷於大僇。著有《十賚堂集》數十卷，雜劇有《蘇園翁》、《秦廷筑》、《金門戟》、《醉新豐》、《鬧門神》、《雙合歡》等六種，俱存。他曾經請錢謙益替他的雜劇作序，後來卻向人說：「虞山輕我！近舍湯臨川，而遠引關漢卿、馬東籬，是不欲以我代臨川也。」由此可見他性情的兀傲。❶⁸⁶

《蘇園翁》，事本《宋史》卷四百五十九《蘇雲卿傳》，敘蘇雲卿懷才遯世，灌園為生，其友張浚令漕帥招致幕下，共襄中興大業，雲卿見時無可為，一夕遁去。此劇似是作者用以託懷寫志。按錢謙益《牧齋初學集》卷十六庚辰（崇禎十三年）稿《次韻答茅孝若見訪五首》，小注云：「孝若扼腕時事，思以布衣召見，故有諷止之言。」其第五首云：

夏馥為傭雇，蘇翁事灌園；天人猶反覆，筆舌敢囂喧。薄俗安繩墨，清時許耏髡。君看懸碭水，汩汩到波渾。❶⁸⁷

❶⁸⁵ [明]祁彪佳：《遠山堂劇品》，《中國古典戲曲論著集成》第六冊，頁一六四—一六五。

❶⁸⁶ 茅維生平見《明史》卷二八七、《明史稿》卷二六八、《明詩綜》卷七一、《明詞綜》卷六、《明詩紀事》庚三〇、《列朝詩集小傳》丁下、《浙江通志》卷一七九、《湖州府志》卷七五。

劇中的蘇園翁也對時事抱著悲觀與失望，正與孝若「扼腕時事」相同。大概他在詣闕上書，召見不果之後，感天人反覆，所以只好與雲卿一樣的懷才遯世。但事實上他內心還是不平的，因此牧齋才有諷止之言。

本劇僅一折，用北曲越調套三十二支曲組成，由生獨唱。元劇套曲牌最多者為《魔合羅》中呂套，用曲二十六支，本劇較之，猶多六支。可以說是元明雜劇中最長的一折。分四個段落，【麻郎兒】以前十一支，蘇園翁自敘隱居生活；【東原樂】以下四支，述與村人周旋之閒趣；【拙魯速】以下十二支述漕帥奉張浚命來訪，與論時事；【耍三臺】以下五支述園翁避居他處，不知所往。首尾俱以張浚出場，作為關目的起訖。寫閒談之情，排場過於冷靜，尤其長套大曲，教人昏昏欲睡；案頭觀之已不耐其煩，場上演來可知。然文字尚不失為典雅幽閒。

忙碌碌白駒過隙，鬧嚷嚷長安奕棋。只俺閒悠悠也自有、農圃幹濟。只看這怒生草甲，那些非天和地德。埋名在、竹塢疎籬，怎同那鼓腹嬉、農夫伴地。收拾經綸，擺脫拘繫。（【紫花兒序】）

第一段幽咽蒼涼，情深一往；第二段嶔崎歷落，曲寫無聊；第三段如風起水湧，虎嘯猿啼，使覽者萬感

《秦廷筑》，演荊卿赴秦，燕太子丹與高漸離易水送行，荊卿不幸失敗。秦滅六國，高漸離混跡市朝，與伶人擊筑。秦始皇頗賞其技，不忍殺之，使為瞽人鼓於殿廷，漸離以筑擊始皇，終被殺。作者之意蓋以高漸離繼荊卿之餘烈。寫荊卿從易水送行下筆，省卻許多筆墨；荊卿刺秦失敗用暗場處理，以免與秦廷擊筑重複，關目的布置，甚見匠心。鄒氏眉批云：

⑱〔清〕錢謙益：《牧齋初學集》，《四部叢刊初編》（臺北：臺灣商務印書館，一九六五年），卷一六，頁一七九。

⑱〔清〕鄒式金輯：《雜劇三集》，《續修四庫全書》集部第一七六五冊（上海：上海古籍出版社，二○○二年據民國三十年董氏誦芬室刻本影印），卷六，頁三。

交集，但覺高歌有鬼神。⑲

三段風調各異，誠如鄒氏所言；而尤以秦廷擊筑一段，最為可觀，其情詞奮揚，深堪動人心魄。

試彈這大石調，古涼州，似滿天風雨愁，白日蛟龍門。又似那猛雕鶚，怒翻鞲，淒淒切切崩崖溜，一會價凜如秋。(【大德歌】)

鳳管，怎數那楚舞齊謳。自古那有似俺的一統嬴秦，六王鐘簨，盡徒龍舟。(【折桂令】)

又有個穆天子、八駿神遊，怎拾了金床玉几，又想那閬苑崑丘。天地悠悠，潼醴白鵠，駕紂青牛。別有雲璈

只樂盡早悲來，挽不住銅壺漏。又有石馬陰風、荊棘銅駝。那麋鹿早在姑蘇台上走，儘著人帶劍上吾丘。休休。那些金玉盌、黃腸湊，怕的是野火燒竟沒人收，歌舞臺、更倩誰來守？不見的章華宮、細腰垂柳，一樣的悲秋。(【掛玉鉤序】)⑳

本劇分三折，而事實上僅由北曲雙調【新水令】套組成。故嚴格說來，只是三段，而不是三折。第一段只用【新水令】、【駐馬聽】、【沉醉東風】三曲，由外扮荊卿獨唱。協寒山韻。第二段【步步嬌】以下八曲協齊微韻，由生扮高漸離獨唱。第三段【萬花方三疊】以下十三曲協尤侯韻，亦由生獨唱。全套共二十四曲，分三段、三排場，轉韻三次，有似南曲的移宮換羽轉排場，但北曲中割裂一套為三折的情形，這是第一次見到的。

《金門戟》，演漢武帝姑母館陶公主變面首董偃，引見武帝，武帝大寵之。東方朔執戟於金門力諫。事本《漢書》卷六十五〈董偃傳〉。本劇一折，北黃鍾【醉花陰】套，用曲二十三支，分三段：第一段【神仗兒】以前八曲，述館陶公主召見董偃，深致愛憐之意。協庚青韻，旦獨唱。第二段【節節高】以下十一曲，述帝幸公

⑲ 〔清〕鄒式金輯：《雜劇三集》《續修四庫全書》集部第一七六五冊，卷七，頁一。

⑳ 〔清〕鄒式金輯：《雜劇三集》《續修四庫全書》集部第一七六五冊，卷七，頁九、一〇、一一。

主家，延見董君，平陽公主進衛子夫。協家麻而混車遮韻，除【晝夜樂】及【么篇】由眾女樂齊唱外，俱由生獨唱。第三段【雙鳳翹】以下四曲，仍協家麻混車遮。述東方朔金門執戟進諫，武帝不得已，不敢攝董君入宣室正寢，而往北宮。雖不分折，然排場的轉變及換韻、換腳色獨唱，則與《秦廷筑》相同。本劇寫豔情宴樂，文字亦用清詞麗句。唯金門執戟進諫，失之草草，故主題不顯。

剪尾開錦窠裡美滿恩情。（【喜遷鶯】）

只見些嬌鳥不停聲，青海燕穿簾體勢輕，尋疊遍、雕梁藻井，挾雙飛、周十二城。愛的是斜日闌千花慕靜，

⑲

事本《唐書》卷七十四《馬周傳》。作者之意蓋頗嚮往馬周之為人，由召見入仕，終得施展抱負。這正是孝令。事本《唐書》卷七十四《馬周傳》。太宗召與語，大悅，拜監察御史，累拜中書侍郎，遷中書周為條二十餘事，太宗怪問，何對言家客馬周為之。貞觀中詔百官言得失，何武人不涉學，

《醉新豐》，演馬周遭時不遇，嗜酒落拓，後來館於中郎將常何家。

本劇關目甚為蕪雜，楔子述龍母請李靖及馬周行雨，贈李金甲威神一座，由是李、馬文武分途。這種設為因果的關目非常無聊，令人厭惡，不止蛇足而已。李靖後文無照映，於此出現，亦屬贅疣。首折寫馬周醉曲江，雖用二旦陪襯，仍顯十分單調沉悶。次折先述馬周見岑丞相，接著忽然崔縣令勸農，由淨外丑末等腳色胡鬧滑稽了一篇二、三千字的長白，然後馬周踏青至，衝撞了皂隸，被捕審問，演了一段「使酒罵黃堂」，幸得丞相派人尋覓，才解救了他。作者之意，蓋用為調劑場面，但穿插牽強，非常不自然。三折先述袁天罡看相，再述華山仙召見馬周，勸他戒酒，並還給他因飲酒過度而喪失的五臟元神。此折又落入了迷信窠

⑲

〔清〕鄒式金輯：《雜劇三集》，《續修四庫全書》集部第一七六五冊，卷八，頁二。

臼。四折述因常何之薦，點將出兵，得展雄才。

本劇楔子與四折俱用北曲。楔子用【端正好】、【賞花時】、【么篇】、【八聲甘州】等曲，由旦獨唱。

這種體例在元明雜劇中是獨一無二的。仙呂十曲、正宮十三曲，俱生獨唱；大石十三曲由末、小生、外、生分唱。關目迤沓，排場又隨意轉變，真可謂結構草率。曲文則尚屬雅麗。

翠擁紅遮無縫罅，酸睞們忙奔煞。你道是太平時候鬥奢華，桃花水初漲了秦川灞，錦纏頭各占了紅亭榭。那

此個面曲水、好張筵、傍高樓、堪擊馬。看雙鬢粉褪臙脂頰，彈半臂撚琵琶。（【油葫蘆】）⑲

《鬧門神》，《曲海總目提要》卷十三謂此劇：「言除夕換桃符，新門神已至，而舊門神不肯去，互相爭嚷，新官已至，而舊官不肯去，以致喧爭不息也。明沈周《門神詩》云：「莫向新郎訴恩怨，明年今夜自分明。」隱寓此指。

《兩生天》內採取此折，以補入《一文錢》劇，為盧至家之門神，更增幻矣。」⑲本劇諷刺的意味是很顯然的。

當九天監察使下凡稽查時，發現太平巷穢氣薰蒸，人物凋敝，不禁大驚道：「呀！元來那第一家舊門神作祟這

方，又不肯讓那新門神管事，且不究他貪位慕祿的心腸，只看他喫糧不管事，怎弄得那家門面，真恁破敗了【鬥

世間正不少這種官吏。然本劇排場熱鬧，諸神雜沓上下，新年開演，頗可賺人耳目。全劇止一折，用北越調【鬥

鵪鶉】套，關目排場妥貼，雄肆酣暢，極嘻笑怒罵之致。

誰將俺畫張紙、裝的五彩冷面皮，意氣雄赳豎劍眉。闊口鬖髿，手擎著加官進爵，刀斧彭排，奇哉！剛買

就、遍街人驚駭。盡道俺龐兒古怪，滿腹精神，偶儡胸懷。（【紫花兒序】）

⑲〔清〕鄒式金輯：《雜劇三集》，《續修四庫全書》集部第一七六五冊，卷九，頁五—六。

⑲〔清〕無名氏編：《曲海總目提要》，收入俞為民、孫蓉蓉編：《歷代曲話彙編·清代編》，卷十三，頁五一二。

俺且眼偷瞧、桃符好乖，那戴頭盔將軍忒呆。只你幾年上都剝落了顏色，甚滋味全無退悔。非俺沒面情契帶，只你風光過來，威

少不得將苕帚刷去塵埃，把舊門神摔碎，扯紙條兒、滿地端，化成灰。〔金蕉葉〕

權顙齡。到今日呵！迴避也應該。（【小桃紅】）❹

寫門神的可憐相寫得這麼活現，與周憲王《鬧鍾馗》之寫鍾馗有異曲同工之妙。

《雙合歡》，《曲海總目提要》卷十三調本劇云：「即《蘆夜雨》事，曲白稍有異同。曰《蘆夜雨》者，以孟月華避雨墓廬中為名。曰《雙合歡》者，宋珍與月華既離而復合，珍又為妹瑤姬與柳鼎作合，故取《雙合歡》為名也。」❺按《提要》謂「近時人作。」小注云：「按此劇為明茅維撰。」今《提要》所述之關目大要與本劇略同，然人物姓名及細節則異，則小注以本劇關目，蓋誤。或者是孝若取前關目，重為敷演，劇名未予更易，故容易使人誤混為一。本劇敘勾曲外史與婢紫蘭、小僮文漪俱有私情。文漪娶村女絳樹之日，其姊蕊珠前來主持，而蕊珠與外史亦屬舊歡。是日文漪既新婚燕爾，外史更與紫蘭、蕊珠連床同歡，故云《雙合歡》。以此大石調二十曲成一折，由生獨唱。關目殊無聊，然清詞麗句，堪稱嫵媚。本劇之後又有「補雙合歡詞」中呂【粉蝶兒】一套，乃補文漪、絳樹洞房之詞。

❺同斟春酒，一派仙韶。列種梧桐，和那忘憂萱草。三星燦耀，一輪月皎。只見的碧潭波淼，紅樓煙罩，八窗糊綃，四壁塗椒。牆窺宋玉，扇扳溫嶠。一夕親醮，三朝拜廟。慣詠夭桃、歌得至寶，我且弄琴心、賦彩毫。彈的是將雛曲，求鳳操；三婦豔，一段嬌。自今呵！老扶燕玉，尚有那楚楚纖腰。璧人清嘯，憑著他美人兵下連珠寨，只操棘刺，端把白猿公早降伏了。（【玉蟬異煞】）❻

❹ 陳萬鼐主編：《全明雜劇》，第九冊，頁五六三二—五六三四。

❺〔清〕無名氏編：《曲海總目提要》，收入俞為民、孫蓉蓉編：《歷代曲話彙編·清代編》，卷十三，頁五一一—五一二。

綜觀孝若六劇，俱用長套大曲，為北劇所罕見。其格律、關目與排場，除《鬧門神》外，俱不得體法。尚可注意的是好用僻調。如《蘇園翁》之【送遠行】、《鄆州春》之【月照庭】、《蘇武持節》之【萬花方三疊】；《金門戟》之【雙鳳翹】、【九條龍】、【興龍引】；《醉新豐》之【月照庭】、【蘇武持節】等。然其曲文則能隨劇情而或閒雅雋逸、或清麗嫵媚、或雄肆樸素，作者的才氣於此可見。孝若自命不凡，以臨川自許，觀其《金門戟》、《雙合歡》二劇，雖尚未逮臨川，但已可以望其項背了。

(八)其他諸家

除以上所述，北劇諸家尚有湛然、孫源文、鄭瑜、黃家舒、鄒兌金等。

1.湛然

湛然，僧人，俗家姓名不詳。自號沒用、又號散木、無名叟。浙江會稽人（今浙江紹興）。陳繼儒《筆記》卷二云：「蜀僧湛然，註《楞嚴》及《易》，皆有名理，妙于談論。與余同坐顧光祿熙園橋上，指柳枝云：此物何以易生，蓋柳星在二十八宿中，寄根于天，故栽之輒活。」[197] 則湛然略與眉公同時。著有傳奇《妬婦記》一種。《遠山堂曲品》列於具品，且云：「湛然大師以婦人悍妬，多入三塗，遂取房玄齡事，諱其名為白心室，雖大師一片婆心，亦未免老僧饒舌。」[198] 雜劇有《魚兒佛》、《地獄生天》二種。《地獄生天》，《遠山堂劇品》列入能品，題散木湛然禪師作。並云：「南北五折。老僧說法，不作禪語，

⑯〔清〕鄒式金輯：《雜劇三集》，《續修四庫全書》集部第一七六五冊，卷一一，頁一〇—一一。

⑰〔明〕陳繼儒：《筆記》，王雲五主編：《叢書集成初編》（長沙：商務印書館，一九三九年），卷二，頁二〇。

⑱〔明〕祁彪佳：《遠山堂曲品》，《中國古典戲曲論著集成》第六冊，頁九六。

而作趣語，正是其醒世苦心。詞甚平，然無敗筆。」

《魚兒佛》一劇僅見於《盛明雜劇二集》，署名：「古越湛然禪師原本，寓山居士重編。」[200]可見此劇非湛然原本。王靜安《曲錄》卷三以寓山居士為湛然別號是錯誤的。寓山居士未詳何人。本劇與湛然其他二劇一樣，都是寓佛法於戲劇之中，以之為傳道的工具。《魚兒佛》故事的流傳頗廣，寶卷中有《魚籃寶卷》一種，傳奇中亦有《魚籃觀音》二種，一種明無名氏作，一為清李漁所撰。由於以傳道化人為目的，所以宗教的意味太重，反失之平淡無奇。雖第二折之地獄、第四折之龍宮，極力以排場熱鬧調劑，然終覺散漫，未能層層逼人；且通劇運用佛家典故頗多，並非一般信徒所能了解。因此，本劇無論戲劇的功能或傳教的目的，都不能算成功。

通劇四折，依次為中呂、商調、仙呂、雙調，分由旦、正旦、正末、外旦獨唱。曲辭除【逍遙樂】、【金菊香】諸曲，尚能以樸素見長外，其餘俱淡乎寡味，毫不足觀。

2. 孫源文

孫源文，字南宮，號笨庵，江蘇無錫（今同）人。明季諸生。有至性，善飲酒，好讀書，關心天下事。崇禎十七年，聞京師陷，帝殉社稷，悲泣無間晨昏，未幾咳血聲瘖，淚盡而絕。著有雜劇《餓方朔》一種。[201]

[199]【明】祁彪佳：《遠山堂劇品》，《中國古典戲曲論著集成》第六冊，頁一八六。日人荒木見悟有《明末の禪僧湛然丹澄について》一文，見《支那學術研究》第二八號。謂《湛然語錄》卷八有「自號沒用」、「又號散木」之語，又《慨古錄》署為「無名叟」。

[200]【明】沈泰輯：《盛明雜劇二集》，《續修四庫全書》集部第一七六五冊（上海：上海古籍出版社，二〇〇二年據民國十四年董氏誦芬室刻本影印），卷一九，頁一。

[201]孫源文生平見《無錫金匱縣志》卷二二。

《餓方朔》，演述蓬萊宴上，王母娘娘問與會群仙，人間何者第一？；劣仙郭滑稽奏言有福之人為第一。王母娘娘便命東方朔引一般「能文仕女」，郭滑稽引一般「有福東西」，同向人間，看誰第一，使知勝負。於是東方朔引少年才子終軍、太史司馬遷、辭賦家司馬相如、將軍李陵、皇后陳氏；郭滑稽則引公孫弘、張湯、卜式、金日磾、李行首等五個「最下等貨色」同下凡間。結果東方朔所引的五人，個個遭逢噩運，郭滑稽所引的五人，人人高官厚祿。東方朔不得已回見王母，卻因「吃了煙火之食，交梨火棗，乾不濟事，須索米來充肚也。」乃又急急往下界有福人家寄食，他所引來的五人無法供給，郭滑稽所引的五人又不予理會，終於守了長飢。鄒氏眉批云：「此編可稱滑稽之雄，令人游心駭耳。」[203]《劇說》亦云：「悲歌慷慨之氣，寓於俳諧戲幻之中，最為本色。」[204]表面上是藉著東方朔一段滑稽事，其實是寄著無限的感慨。作者可能是個遭時不遇的人。

可道他金印懸來斗大，只道他黑頭擁去高牙。誰人要把眼釘拔。遍千丈壯心隨左袒，教一靈怨魄引鳴笳，留幾行血淚消殘蠟。（【紅綉鞋】）[205]

這樣的文字是堪稱雄麗的，其關目之安排亦頗得宜。只是由王母獨唱北曲四折一楔子，主要人物反無用武之地，敘述關目，形式有類諸宮調之演唱法，因此排場單調冷落。全劇四折俱協家麻韻，更為元明雜劇僅見之例。

3. 鄭瑜

[202]〔清〕鄒式金輯：《雜劇三集》，《續修四庫全書》集部第一七六五冊，卷二九，頁一四。

[203]〔清〕鄒式金輯：《雜劇三集》，《續修四庫全書》集部第一七六五冊，卷二九，頁一。

[204]〔清〕焦循：《劇說》，《中國古典戲曲論著集成》第八冊，頁一四三。

[205]〔清〕鄒式金輯：《雜劇三集》，《續修四庫全書》集部第一七六五冊，卷二九，頁二一。

鄭瑜，字號、籍貫、生平俱不詳。著有雜劇《鸚鵡洲》、《汨羅江》、《黃鶴樓》、《滕王閣》等四種，俱存；另《椽燭修書》一種已佚。

《鸚鵡洲》，假藉禰衡之魂重遊鸚鵡洲，與鸚鵡之魂設為問答。目的在作翻案文章，處處替曹操迴護，說他是曠世英雄，功過周公。而以鸚鵡之言代表世俗之見，一一予以反駁，雖間有強詞奪理處，然頗可矯正一般人所受通俗《三國演義》的影響。用北仙呂【點絳唇】一折。

《汨羅江》，開場由屈原之魂與漁父各發一長篇大論，文字間用駢偶。接著由漁父念一段《離騷》，然後吹笛，由屈原用一調或二調隱括之，計用北雙調二十二支曲方才隱括完畢。其用意不過在顯示「大夫這樣一套長曲，頃刻填完了，豈非是個才子。」

《黃鶴樓》，假藉呂純陽和柳精重遊黃鶴樓時之間答，作一些俗人對呂洞賓傳說的翻案文章，和講述一套所謂成仙學道的劫數。最後又由洞賓與柳精問答，如柳問「富貴的」，呂即答「玉甌寶鑄」，計一百句。尚有可觀。

此曲一折，用雙調【五供養】套：【新水令】反在【五供養】之後。

《滕王閣》，用兩折。前折北仙呂【點絳唇】套，由王勃唱隱括《滕王閣序》唱一段，再由另一腳色念一段序文，互相對照，手法與《汨羅江》相同。次折南曲眾唱，為宴會之辭。

以上四劇關目均極簡單，毫無曲折變化，文字典雅，隱括之曲雖尚順適，然平板無生氣，這簡直是作繭自縛，失敗是必然的。因為原作已為十全精品，隱括之作，限制音律太嚴，即使有大才，也無法施展。戲曲一旦落入此等境地，豈非等於辭賦的附庸？

《椽燭修書》，《遠山堂劇品》列入雅品，注南一折。並云：「宋子京燃椽燭，擁歌妓，修潤《唐書》，是一番極富麗景象，詞亦華美稱之。」 ㊿

4. 黃家舒

黃家舒，字漢臣，無錫（今同）人。明季諸生。明亡後，坐臥斗室，謝絕交遊，工作曲，著有《城南寺》雜劇一種，又有《焉文堂集》，並傳於世。[207]

《遠山堂劇品》列《城南寺》於逸品，並云：[208]

> 「杜牧之狀元入城南寺，遇入定僧，問其姓名，不對。杜詰之…汝知狀元否？僧云…不知。杜故有『禪師都未知名姓，始識空門意味長』之句。黃君發之於詞，讀一遍，令人名利之心頓盡，其以詞證禪者耶？」

本劇旨在說明「利障易消，名根難盡；多少有智慧奇男子，埋沒在應舉登科；多少沒結果小前程，破壞了生天成佛。」蓋亦作者發舒感慨之作。通劇二折，俱用北曲，由生扮演杜牧獨唱。此等關目失之沉寂，與文人賦詠無殊，已非場上之劇。然文詞典雅可誦，非靡麗者可比。

5. 鄒兌金

鄒兌金，字叔介，《雜劇三集》編者鄒式金之弟。雜劇有《空堂話》一種。此為作者遣懷之作，劇中的張救即作者自況。敘新正宿醒未醒，命僮邀子畏、希哲來赴宴。其實子畏早已亡故，希哲亦在京會試。乃與友人張磨成傲骨，前生種下痴腸，說起古今書，部部皆窺，偏空下眼前八股；隨他知名士，人人願友，只拋了場中主司；生長在紈袴叢中，具眼的卻道他作人無長物，興至把胡荽撒去；有識者卻道是終日無鄙言。」[209] 其兄式金孝資自言自語，故謂之《空堂話》。內容無非放志清虛，不問世事。作者大概是個不屑場屋的人。「俺相公半世

註

[206]〔明〕祁彪佳：《遠山堂劇品》，《中國古典戲曲論著集成》第六冊，頁一六七。

[207] 黃家舒生平見《無錫金匱縣志》卷二六。

[208]〔明〕祁彪佳：《遠山堂劇品》，《中國古典戲曲論著集成》第六冊，頁一七〇。

[209]〔清〕鄒式金輯：《雜劇三集》，《續修四庫全書》集部第一七六五冊，卷五，頁一。

眉批云：「叔弟深入禪那，此文從妙悟中流出，筆墨俱化；逸氣高清，藻思雅韻，特餘技耳。」[210]推許甚至；只是排場沉悶，但供案頭而已。「雙調齊微韻不重押」，足見其嚴於韻。北曲一折，末本。《遠山堂劇品》列為逸品，並云：「張幼于為吳中第一狂士，記其空堂自觴，卻與唐子畏、祝希哲千里對面；醉語、夢語，無不是醒語、化語。鼻公云：作者其青蓮、坡老之裔孫，若士、文長之季孟耶？」[211]鼻公之言揄揚太過，然曲文尚屬清雅。

四、尤侗的《西堂樂府》

尤侗，字同人，更字展成，號悔庵，晚號艮齋，又號西堂老人，江蘇長洲人。生於明神宗萬曆四十六年（一六一八），卒於清聖祖康熙四十三年（一七○四），年八十七歲。弱冠補諸生，以鄉貢除直隸永平府推官。康熙十八年（一六七九）試中「博學鴻儒」科，授翰林院檢討，居三年，告歸。初，侗所作詩文流傳禁中，世祖目為「真才子」。後人翰林，聖祖稱為「老名士」。天下羨其榮遇，比之唐時李白。著有《西堂全集》。亦工曲，有《鈞天樂》傳奇及雜劇《讀離騷》、《弔琵琶》、《桃花源》、《黑白衛》、《清平調》等五種。除《清平調》一折用南曲合套外，俱用北曲四折。

《讀離騷》譜屈原事。首折本《楚辭》〈天問〉、〈卜居〉二篇，次折本〈九歌〉，三折洞庭君憐屈原之志，使白龍化漁父，勸說屈原，屈原自沉於水，又迎入水府為仙，即本〈漁父〉篇而增飾者。四折本宋玉〈神女〉、

[210]〔清〕鄒式金輯：《雜劇三集》，《續修四庫全書》集部第一七六五冊，卷五，頁一。

[211]〔明〕祁彪佳：《遠山堂劇品》，《中國古典戲曲論著集成》第六冊，頁一七○。

〈高唐〉二賦，而以〈招魂〉作結。西堂自序云：「予所作《讀離騷》曾進御覽，命教坊內人裝演供奉。此自先帝（即世祖）表忠微意，非洞簫玉笛之比也。」[212]可見為西堂生平得意之作。此劇結構殊具別裁，巫覡之謠、龍舟之歌，穿插甚見匠心，然就主題而言，〈神女〉、〈高唐〉二賦不免蛇足之譏。王士祿題詞云：「吾友悔菴以攬天之才，屈首佐郡久之。有道不容，復投劾以去。其所撰述，至流聞宮掖，世廟嘗嘆其才，若漢武之於司馬，將官之禁近，會龍馭上賓，其事遂已。是其受知遇主，雖視左徒有殊，至懷才而不得伸，則實有同者，此讀離騷之所由作也。」[213]王氏之語，蓋西堂之意。吳瞿菴《霜崖曲跋》亦云：「展成此作，適下第之時，感憤無聊，所以洩恨也。」[214]

《弔琵琶》譜王昭君事，情節略同馬致遠之《漢宮秋》，而以蔡文姬之祭青塚作結。西堂以為「東籬四折全用駕唱，大覺無色，明妃千秋悲怨，未為寫照，亦是闕事，故予力為更之。」[215]因此易末本為旦本，極為昭君寫照。首折寫元帝、昭君之戀情，文字旖旎婉轉，聲韻悠揚。次折以長篇大套寫離筵別席，元帝因不主唱，且長亭一杯酒即下場，頗覺草率薄情，然集筆力於昭君憤慨奚落語及旅途去國之思，則為古人所不及。三折寫昭君投入交河（東籬作黑江），魂魄悠悠，經歷關山，心驚膽戰。無限淒涼，與元帝夢裡相會一段，亦極哀切感人。《長生殿·冥追》折蓋由此而來。四折以蔡琰弔昭君，用意與宋玉弔屈原同，皆有惺惺相惜之意。唯蔡琰實

[212]〔清〕尤侗：《西堂樂府》，收入《續修四庫全書》第一四〇七冊（上海：上海古籍出版社，二〇〇二年），頁一，總頁一七六。

[213]〔清〕尤侗：《西堂樂府·讀離騷提詞》，收入《續修四庫全書》第一四〇七冊，頁一，總頁一七八。

[214]蔡毅編著：《中國古典戲曲序跋彙編》，頁九三九。

[215]〔清〕尤侗：《西堂樂府》，收入《續修四庫全書》第一四〇七冊，頁一，總頁一七六。

白云:「昭君你投水而亡，生為漢妃，死為漢鬼，後人乃云先嫁呼韓邪單于，復為株絫單于婦，父子聚麀，豈不點汙清白乎?」㉖西堂明知《漢書》如此，何必提及，雖為昭君「辯白」，豈不「欲蓋彌彰」。此劇蓋亦作者藉美人遠嫁，以寫一己之寂寞牢愁，未能得志明君，施展抱負。

《桃花源》演陶淵明事，首折隱括〈歸去來辭〉。次折採菊東籬、白衣送酒。三折虎溪三笑、慧遠說法。四折作詩自祭，入桃花源洞仙去作結。此劇穿插淵明事蹟成篇，手法與《讀離騷》《弔琵琶》同，然將淵明寫成佛道者流，淵明有知，必不以為然。西堂或以年紀老邁，功名未就，乃有淵明之志吧?

《黑白衛》演段成式《劍俠傳》聶隱娘事。彭孫遹〈題詞〉云:「悔菴負絕世之才，多發憤之作，所撰《黑白衛》，填詞惝怳離奇，勝讀龍門一傳。是雖寄託所為，亦足令天下無義氣丈夫心悸。」㉗再由此劇開場老尼之實白，可見其旨在「削除人間不平。」西堂自序云:「王阮亭最喜《黑白衛》，攜至雉皋，付冒辟疆家伶，親為顧曲。」㉘則此劇亦非僅置之案頭而已。

鄭氏跋云:「侗之數作，於題材上，皆故作滑稽。若洞庭君之遣白龍化身漁父，迎接屈原為水仙；若以陶淵明為入桃源仙去；若敘李白之中狀元等等，並皆出於常人之意外。惟《黑白衛》《弔琵琶》二劇之結構，較為嚴肅耳。然就曲文觀之，則侗誠不愧才子。其使事之典雅，運語之俊逸，行文之楚楚動人，在在皆令讀者神爽。斯類超脫之神筆，蓋未嘗為拘律守文者所夢見也。」㉙吳瞿庵《中國戲曲概論》卷下云:「曲至西堂又別

㉖〔清〕尤侗:《西堂樂府·弔琵琶》，收入《續修四庫全書》第一四〇七冊，頁一五，總頁一九七。

㉗〔清〕尤侗:《西堂樂府·黑白衛提詞》，收入《續修四庫全書》第一四〇七冊，頁一，總頁二〇九。

㉘〔清〕尤侗:《西堂樂府》，收入《續修四庫全書》第一四〇七冊，頁一，總頁一七六。

㉙蔡毅編著:《中國古典戲曲序跋彙編》，頁九四四。

具一變相：其運筆之奧而勁也，使事之典而巧也，下語豔媚而悠悠動人也，置之案頭，竟可作一部異書讀。如《讀離騷》之結局，以宋玉招魂；《弔琵琶》之結局，以文姬上冢。此等結構已超軼前人矣。至其曲詞，正如珊珊仙骨，……直為一朝弁冕云。」

西堂自序云：「吳中士大夫家往往購得鈔本，輒授教師，甚見匠心，故於案頭之外，猶能上達御覽，演於家伶。足見西堂樂府，已非世俗樂工所能索解登場。」❷❷⓪西堂取材結構，甚見匠心，而官譜失傳，雖梨園父老，不能有樂句，可慨也。」❷❷②則《西堂樂府》主要亦直為案頭清供而已。至其文字之佳妙，祇藏篋中，與二三知己，浮白歌呼，可消塊壘。」故西堂又云：「然古調自愛，雅不欲使潦倒樂工斟酌吾輩。❷❷③則誠如鄭、吳二氏所言，有清一代，鮮能望其項背。

仰視蒼蒼正色耶？呆打孩、沒話答。似葫蘆無口豈匏瓜。天有耳乎？九皋聞、怎把雙輪罣。天有目乎？四方觀，怎把重瞳瞎。天有足乎？繞北極、步正艱，天有口乎？翁南箕、舌不下。今日裡儘隨人號叫，只是粧聾啞。早難道飛夢落誰家。《讀離騷》首折【油葫蘆】❷❷③

我寧可葬魚腹、身赴江中，耐不得蒙茸茸狐裘、一國三公。說甚麼魯衛齊梁、周流孔孟、南北西東。便做道之一邦、楚材晉用，怎比得說七國、儀橫秦縱。我屈平啊！貴戚哀宗，休戚相同，皇考先公，地下相從。《讀離騷》第三折【折桂令】❷❷④

❷❷⓪　吳梅：《中國戲曲概論》，收入王衛民編校：《吳梅全集·理論卷上》，頁二九九─三〇〇。

❷❷①　〔清〕尤侗：《西堂樂府》，收入《續修四庫全書》第一四〇七冊，頁一，總頁一七六。

❷❷②　〔清〕尤侗：《西堂樂府》，收入《續修四庫全書》第一四〇七冊，頁一，總頁一七六。

❷❷③　〔清〕尤侗：《西堂樂府·讀離騷》，收入《續修四庫全書》第一四〇七冊，頁四，總頁一八一。

❷❷④　〔清〕尤侗：《西堂樂府·讀離騷》，收入《續修四庫全書》第一四〇七冊，頁一三，總頁一八五。

可笑你圍白登、急死蕭曹，走狼居、嚇壞嫖姚。但學得魏絳和戎嫁楚腰。虧殺你、詩篇應詔，應君王、枕席平遼。(《弔琵琶》第二折【天淨沙】)㉕

渡河而死公無弔，女子卿、受不得冰天雪窖。這魂魄呵！一靈兒隨著漢天子伴黃昏。這骸骨呵！半堆兒交付番可汗埋青草。(《弔琵琶》第二折【尾】)㉖

大抵西堂隱括之曲，皆可以與原文頡頏，毫無乾枯之病，即《讀離騷》一劇，較之鄭瑜《汨羅江》之詰屈聱牙，高下之別，不可以道里計。其【混江龍】增為長篇大曲，出之嬉笑怒罵，不襲原文一字，尤見其筆力雄肆，才大如海，非義仍、昉思之疊床架屋者可比。而【油葫蘆】之白描，一轉而為【天下樂】之雅俊，亦見其揮灑自如，變化無端。至若《弔琵琶》之感嘆，《黑白衛》之高渾，《桃花源》之曠逸，亦皆能隨物賦形，誠得坡老所謂「行雲流水」之妙。

結語

嚴格說來，北曲雜劇應當以明代後期為尾聲，而尚有十數家從事創作，作品頗為可觀者亦不乏其人，則其尾聲亦不為不亮麗。而北曲雜劇自金元院本肇始，經院么，完成為「么末」，是為金蒙時期北曲雜劇之俗稱，入元而為一代戲曲之代表，世祖至元中大盛，成宗大德、元貞，英宗至治間而全盛，泰定後雖見衰落，而明初百二十年間餘勢猶存，至明末終見尾聲，而彩霞滅寂，猶為燦爛。則北曲雜劇歷金、元、明三代，歷時四百數十

㉕〔清〕尤侗：《西堂樂府·弔琵琶》，收入《續修四庫全書》第一四〇七冊，頁六，總頁一九二。

㉖〔清〕尤侗：《西堂樂府·弔琵琶》，收入《續修四庫全書》第一四〇七冊，頁一〇，總頁一九四。

年，不可不謂源遠流長，於文學藝術亦堪稱大國矣。至於清人之北面雜劇，可為宗教者，止尤侗一人，以其才學，其《西堂樂府》不失為佳製，過此，即為「廣陵散」矣。

結尾

沒想到對「北曲雜劇」的全面探討，用了十六章的篇幅。

其中要特別強調的是首章〈北曲雜劇之淵源、形成與分期〉，不止戲曲史著作中，對於北曲雜劇之源生、形成、興盛、全盛、衰落、餘勢之歷程首見於此，而且時代段落分明，是可以請讀者諸君特別留意的。

其次對於〈蒙元北曲雜劇之藝術成分與搬演過程〉也對北曲雜劇外在結構「體製規律」之淵源與形成、劇場與劇團、穿關與裝扮、樂曲、樂器與科白，乃至於其內在結構「排場」之概念及其搬演前後和過程，都不厭其煩予以考述，目的是在呈現一般戲曲史所忽略的舞臺藝術；而北曲雜劇既如此，則其他劇種蓋亦可以思過半矣。

其三在述評名家名作之前，首先考述人們習焉不察之所謂「元曲四大家」之爭論始末與定論，以作為其後論說關馬鄭白之依據；而關漢卿既已被學者論定為中國最偉大的劇作家，而有所謂「關學」，因亦以〈關漢卿研究及其展望〉為述評其劇作之前奏曲。

其四，今本北曲《西廂記》，有最優秀劇作之稱，明人更視為戲曲經典之作。雖然明代對其作者有諸多說法，上世紀六〇年代大陸學者陳中凡、王季思亦有是否為王實甫所作之論爭，但最後被王季思定為王實甫所作，迄今又六十年，大陸學者未更有異議。直到二〇一九年著者重讀今本《北西廂》，再閱陳、王爭論舊案，乃在鄭師因百（騫）《西廂記》作者新考〉之基礎下，重新對《北西廂》作〈綜論〉之探討而以「今本《西廂記》作

者之問題」為首節，指出王氏之說固有重要性之發現，但立論之破綻實多，為王實甫所作之說，亦不可從。因從種種跡象作如此結論：《錄鬼簿》所著錄的王實甫《西廂記》為一本四折，原本已佚。今本《西廂記》應為元中葉成宗元貞、大德之際，約略與鄭光祖同時或稍晚的無名氏在南戲影響之下的另一部著作。這部著作在明代以後，就蜚聲劇壇，被稱作《崔氏春秋》，廣受推崇和喜愛，影響甚為深遠。

而明初百二十年間，雖然劇壇蕭索，但也出了幾位北曲雜劇作家，如谷子敬、羅本、康海、馮惟敏在文學上都有成就，但真正可以稱作大家的，只有一位周憲王朱有燉，他的《誠齋雜劇》三十一種俱存，音律諧美，詞華精警，以故能風行一時，而其大量突破北曲雜劇體製，極力講求結構排場，更使得雜劇得到改進，且開出向前發展的途徑。他在中國戲曲史上的地位，就好像詞中的柳永，居於轉變的關鍵和樞紐。

而與北曲雜劇相關之曲論，芝菴《唱論》之說曲唱已如此精到，周德清《中原音韻》已知以官話統一北曲聲韻，鍾嗣成《錄鬼簿》殷勤登錄一代文獻，夏庭芝《青樓集》能著眼於為一代優伶存典型，寧憲王朱權及其門下客不厭其煩為此曲立下譜式；凡此如無超人之眼識，焉能著成此佳製鴻篇。

而縱觀元代北曲雜劇之題材內容之反映政治社會，思想和旨趣之寄託遭遇情感，語言文字之機趣活潑、莽爽蕭颯，又非異代所能有；凡此在在呈現蒙元一代之時代面貌與特色；所以蒙元北曲雜劇，為蒙元一代之代表性文學，實最為適切不過者。

戊〔明清南雜劇編〕

序說

明代戲曲相當繁榮，就劇種而言，不只南戲北劇並立，更有由南戲北劇之交化而以南戲為母體所產生的傳奇，將於〔庚編‧明清傳奇編〕詳細考述亦有以北劇為母體所產生的南雜劇。清代雖北劇幾於銷聲匿跡，傳奇亦於洪孔藏園之後大漸衰颯；但南雜劇之短劇蔚然而起，幾為辭賦的別體；而滋生於明末的諸腔劇種更見昌盛，以花部亂彈之名與雅部崑腔抗衡而超越遠甚，終成皮黃戲而以京劇為稱流播全國。

第壹章　明清雜劇之著錄

就明清雜劇作家作品而言，清姚燮（一八〇五－一八六四）《今樂考證·著錄三》著錄明雜劇作家四十四人，雜劇一百四十四種，王國維（一八七七－一九二七）《曲錄》卷三著錄四十九人，雜劇一百六十五種；明祁彪佳（一六〇三－一六四五）《遠山堂劇品》則著錄七十九人，雜劇二百六十六種（含無名氏）。祁氏《劇品》埋沒三百餘年，近年始被發現，故姚、王二氏均未能據以著錄。其後傅惜華《明代雜劇全目》更得一百零八人，作品三四九種，合無名氏一百七十四種，計五百二十三種。著者據此更考出明雜劇作家共有一百二十五人，而且從中看出明雜劇作家的特色：

第一，明雜劇作家共分布十省，其中浙江三十六人（包括僑寓者三人），江蘇二十四人，安徽九人（包括明宗室三人），山東六人，河北、陝西各得二人，江西、四川、福建、湖南各得一人。以上八十三人中，隸籍蒙古、回紇的各一人，已併入其僑寓地計算。另四十二人籍貫里居不詳。由此可見明雜劇作家主要分布在浙江、江蘇、安徽、山東四省，也就是明雜劇的重心和傳奇一樣，都在江南。日人青木正兒《中國近世戲曲史》，曾統計元雜劇作家的分布，即河北、山西、河南、安徽、浙江、江蘇、江西等八省。八木氏又統計明傳奇作

家二百九十一人，除上舉雜劇作家所分布的十省外，尚有廣東、河南、江西等三省。由此可見明代戲劇作家分布的地域較元代為廣，以及南戲北劇與地域的關係。

第二，明雜劇作家兼作傳奇的計有：寧獻王（一三七八－一四四八）、李開先（一五〇二－一五六八）、沈采（生卒不詳）、梁辰魚（一五二〇－一五九二）、林章（一五五一－一五九九）、梅鼎祚（一五四九－一六一五）、胡文煥（生卒不詳）、沈璟（一五五三－一六一〇）、顧大典（一五四〇－一五九六）、王驥德（一五六〇－一六二三或一六二四）❶、陳與郊（一五四四－一六一〇）、汪廷訥（一五七三－一六一九）、葉憲祖（一五六六－一六四一）、佘翹（一五六七－一六一二）、許潮（生卒不詳）、陳汝元（生卒不詳）、車任遠（生卒不詳）、史槃（生卒不詳）、呂天成（一五八〇－一六一八）、徐復祚（一五六〇－一六二九或略後）、陸世廉（生卒不詳）、楊之烱（生卒不詳）、孟稱舜（一五九四－一六八四）、王澹（生卒不詳）、袁于令（一五九九－一六七四）、朱京藩（生卒不詳）、王應遴（？－一六四四）、樵風（生卒不詳）、湛然（生卒不詳）、陳情表（生卒不詳）、黃中正（生卒不詳）等三十一人。由此我們不難領悟出明代的雜劇何以會南化的原因。也就是說北劇南戲在明代是並行的，雜劇與傳奇在作家們的眼中，幾乎只是長短之別而已。

第三，明代藩王作雜劇的有寧獻王、周憲王（一三七九－一四三九）二人。職官有二十八人。其中進士及第曾入仕途或竟成為顯宦的有王九思（一四六八－一五五一）、康海（一四七五－一五四〇）、楊慎（一四八八－

❶ 及門李惠綿考訂王驥德生卒年，其「王驥德年表初編」，推論王驥德「約生於明嘉靖卅九年（一五六〇），卒於天啟癸亥秋冬至至甲子季春之間（一六二三－一六二四），享年約六十餘歲。」詳見李惠綿：《王驥德曲律研究》（臺北：臺大出版委員會，一九九二年），頁二五九－二六九。本文據李氏之研究，以王驥德的生卒年為「約一五六〇－一六二三或一六二四」。

一五五九）、陳沂（一四六九—一五三八）、李開先、胡汝嘉（生卒不詳）、汪道昆（一五二五—一五九三）、顧大典、沈璟、陳與郊、王衡（一五六一—一六〇九）、葉憲祖、來集之（一六〇四—一六八二）等十三人。八木氏檢討有明一代劇作家地位的結果，計有藩王三人、尚書兼大學士四人、尚書三人、卿二人、侍郎一人、少卿二人、其他十八人，合計三十三人。其中進士及第者至少有三十人，狀元及第者三人，榜眼及第者二人。少卿以上的顯官，尚有十二人之多。可見明代的帝室、親藩、宰相，以及中央政府、地方政府的官員，頗有以戲曲為其專長者。他們在當代的文名皆為世稱道，所作戲曲亦風行一時。八木氏說：

這與元代雜劇界的情形，大有區別，從此以後，原來發生於庶民之間的戲曲，到了明代便移入古典文學修養較（高）的士大夫階級之手而活躍於劇壇的士大夫之手了。❷

明雜劇雖然是明代戲曲的旁支，但根據我們上面的統計，其結論和八木氏並沒有兩樣。明代戲曲作家，儘管是沒有中舉仕官的，其古文學也都相當有根柢，他們可以說都是道道地地的傳統文人。娼夫、優伶的名字，在明雜劇作家中是找不到的。而再加上公安派諸人的提倡，明代戲曲地位，較之元代，就崇高多了。而由此也可見明雜劇非走上文士化不可的背景及其必然雅化的結果了。

再就明雜劇體製規律來觀察：我們知道元雜劇的規律非常謹嚴，每本限定四折，每折一套北曲，所以又叫做北雜劇。這四套北曲所用的宮調和所協的韻部都不能重複，而且必須由正末或正旦一人獨唱到底，現存元雜劇極少例外。但這種嚴謹的體製，到了明代，由於傳奇的興起而逐漸被破壞。它不再限定四折，它不必由一人獨唱，甚至於連最根本的音樂也改用南曲了。當然，這種體製上的變革絕不是一朝一夕所能促成，它還是慢慢

❷〔日〕八木澤元：《明代劇作家研究》（臺北：道明書局，一九七七年），頁三五。

演進而來的。

　清代雜劇的著錄，早見於乾隆間黃文暘（一七三六－？）的《曲海總目》，計作家十四人，雜劇六十六種；其中誤入明代的葉小紈（約一六一三－？）、來集之、凌濛初（一五八〇－一六四四）、傅一臣（生卒不詳）等四家，實得作家十人，雜劇四十七種。後來焦里堂（一七六三－一八二〇）《曲考》載此目，並有所增益，計補作家二十人，雜劇四十一種；其中又誤入明代的鄒兌金（一五九九－一六四六）、鄭瑜（生卒不詳）、茅維（生卒不詳）、孟稱舜、黃家舒（生卒不詳）、黃方儒（生卒不詳）等六家，總共實得作家二十四人，雜劇六十七種。道光間著錄的有三家，支豐宜（生卒不詳）的《曲目表》除據焦氏著錄外，亦有所補遺，然或誤入明人作品，或混入傳奇之目，體例甚為凌亂。梁廷柟（一七九六－一八六一）《藤花亭曲話》更不出《曲海》的範圍。但姚燮的《今樂考證》，則廣為搜集，故所獲尤多。計作家七十四人，劇本二百五十六種；其中誤入明代茅維（茅誤作毛）、鄭瑜、葉小紈、袁于令、鄒兌金、來集之、鄒式金、黃方儒（儒誤作印）、凌濛初、傅一臣等十人，實得作家六十四人，雜劇二百二十九種。王國維《曲錄》因未見姚氏書目，因此所著錄的作家才二十九人，雜劇才八十二本；其中又誤入袁于令、鄒兌金、鄭瑜、黃家舒、凌濛初、傅一臣等六家，實得作家二十三人，雜劇七十一種。以上諸家目錄所誤入的作家皆為由明入清的遺民，因為他們的作品俱已見於《遠山堂劇品》中（《劇品》為祁彪佳所著，祁氏明亡殉國），故以列入明代雜劇為宜。民國以來，鄭西諦對於清代雜劇更從事搜集刊布的工作，已刊有《清人雜劇初集》三十種，《二集》四十種，根據他的《初集·自序》，他已經搜得清人雜劇二百數十種。

　傅惜華繼《元代雜劇全目》、《明代傳奇全目》、《明代雜劇全目》後，一九六一年、一九六四年又完成了《清代雜劇全目》（一九八一年出版）和《清代傳奇全目》（動亂佚稿）❸，故著者一九七四年寫成《清代雜劇概

❹論〉，未見傅氏《清代雜劇全目》。而著者早年涉獵清人雜劇，所見的劇本即有四十八家，二百餘種之多，已知現存而著者未得寓目的，也有二十九家，二百五十五種，則現存清人雜劇，就著者所知的，共有七十七家，四百五十五種。此外諸書所著錄的劇目，著者所知的尚有四十三家，一百二十一種。那麼總結起來，清人雜劇，就著者所知的一共有一百二十家，五百七十六種。

以下將本人所製「明清雜劇體製提要」之統計結果，錄之如下：

一、「明雜劇體製提要」之統計

現存明雜劇二百九十三本，散佚者一百三十六本，共計四百二十九本。另外現存的還有無名氏《捉袁達

❸ 詳參陳美雪：《傅惜華編輯戲曲總錄的貢獻》，《書目季刊》四〇卷一期（二〇〇六年六月），頁五七一七三。摘錄陳文如下：傅惜華預定編輯的《中國古典戲曲總錄》八種，可謂集歷代戲曲目之大成；然而該書未能全部完成，今傳《元代雜劇全目》（一九五七北京作家出版社）、《明代雜劇全目》（一九五八北京作家出版社）《明代傳奇全目》（一九五九北京作家出版社）、《清代雜劇全目》（一九八一北京人民文學出版社）四種，收入中國戲曲研究院（今戲曲研究所）編：《中國戲曲史資料叢刊·中國古典戲曲總錄》，《清代傳奇全目》於一九六四年交給出版社，因十年動亂，書稿遺失，現殘存手稿七頁。傅惜華《清代雜劇全目》一九六一年完稿付排，一九六四年十月打好紙型待印，遇文革動亂，相隔十八年才正式出版。全書十卷，第一、二卷為清初時期，包括明末至清康熙、雍正時；第三至第五卷為清中葉時期，包括清乾隆、嘉慶時；第六卷為清末時期，包括道光、咸豐、同治、光緒、宣統時；第七至第一〇卷為清代宮廷承應戲作品。共著錄清代雜劇有姓名可考者五百五十種，無名氏作品七百五十種，雜劇約一千三百種。

❹ 曾永義：〈清代雜劇概論〉，《國立編譯館館刊》第三卷第一期（一九七四年三月），頁三五一―九七。

和李逢時《酒懂》各一本,一時搜尋未得,祁氏《劇品》亦未著錄,故未列入提要中。我們藉此四百餘本來探討明雜劇的體製,也足以概見其演變的態勢了。「明雜劇體製提要」詳見本編之附錄,各項統計先列述如下:

甲、初期雜劇,一百六十八本,其中:

(一)遵守元人成規者,末本一百零二,旦本三十三,計一百三十五,約占百分之八十.四六。

(二)改變元人科範者,三十三本,約占百分之十九.五四。又可分作以下數個小類:

1. 四折北曲而非一腳色獨唱者,末旦雙本七,雙旦本一,眾旦本一,眾唱本七,計十六本。

2. 五折北曲由一腳色獨唱者,末本八,旦本二,計十本。

3. 五折北曲而非一腳色獨唱者,二末本二,眾旦本二,末旦本一,眾唱本一,計六本。

4. 四折俱用合套者,一本。

乙、中期雜劇,二十八本,其中:

(一)遵守元人成規者,末本四,旦本二,計六本,約占百分之二十一.四三。

(二)改變元人科範者二十二本,約占百分之七十八.五七。又可分作以下數個小類:

1. 四折北曲末旦雙唱者一本。

2. 四折北曲淨末旦三唱者一本。

3. 五折北曲末獨唱者一本。

4. 五折南曲眾唱者一本。

5. 二折北曲眾唱者一本。

6. 二折合套眾唱者一本。

7. 一折北曲末獨唱者一本。

8. 一折北曲眾唱者三本。

9. 一折南曲眾唱者五本。

10. 一折合套生北旦南者一本。

11. 一折南北眾唱者六本。

丙、後期雜劇，二百三十五本，其中現存者九十九本，散佚者一百三十六本。現存而著者未見者十本，亦歸入散佚類。故下面統計之百分比以現存八十九本，散佚一百四十六本為準。

壹、現存八十九本中：

(一)遵守元人成規者，末本五，旦本四，計九本，佔百分之十・一一。

(二)改變元人科範者，八十本，占百分之八十九・八九。

貳、後期雜劇二百三十五本之各項統計：本期改變元人科範之情形極為繁瑣，故分折數、曲類，唱法三方面統計之。

(一)折數

1. 一折七十六本。

2. 二折九本。

3. 三折八本。

4. 四折八十本。

5. 五折十一本。

6.六折十八本。

7.七折十二本。

8.八折十六本。

9.九折四本。

10.十一折一本。

(二)曲類

1.北曲八十四本。

2.南曲六十七本。

3.南北六十本。

4.南合八本。

5.南北合二本。

6.南北合二本。

(三)唱法

1.末獨唱者二十一本。(含生在內)

2.旦獨唱者四本。

3.末旦雙唱者七本。(含生旦、生老旦在內)

4.生北旦南者一本。

5.外、生雙唱者一本。

6. 生、末、小生三唱者一本。

7. 生北眾南者一本。

8. 眾北唱者二本。

9. 眾唱者三十七本。

以上純用北曲者約占百分之三十五・七四，純用南曲者約占二十八・五一，南北曲兼用者約占三十五・七五。

總計有明一代現存雜劇，遵守元人成規者，末本一百二十一，旦本三十九，共一百五十本。用北曲而改變元人科範者七十一本。純用南曲者三十三本。南北曲合用者三十本，其中純用合套者六，南北合腔者十三，南合兼用者九，南北合兼用者二。若以折數計，則一折者三十六，二折者八，三折者三，四折者一百九十一，五折者二十二，六折者八，七折者八，八折者六，九折者二。若合散佚雜劇計之，則一折者九十二，二折者十一，三折者八，四折者二百四十，五折者二十九，六折者十二，七折者十六，八折者四，九折者一，十一折者一。純用北曲者二百六十五，純用南曲者七十三，南北曲合用者九十三。此外，關於明雜劇的體製，尚有下列幾點值得注意：

一、北劇重用宮調者有：《紅蓮債》（二、四兩折俱用雙調）、《魚兒佛》（一、三兩折俱用仙呂）、《花舫緣》（一、四兩折俱用雙調）、《花前一笑》（一、五兩折俱用雙調）等四本。按元雜劇僅李直夫《虎頭牌》二、三兩折同用雙調。

二、北劇首折不用仙呂宮者有：《嬌紅記》（次本用中呂）、《再生緣》（越調）、《英雄成敗》《盛明》本用黃鍾）、《紅蓮債》（越調）、《魚兒佛》（中呂）、《眼兒眉》（雙調）、《桃花人面》（雙調）、《花舫緣》（雙調）、《春

波影》（雙調）等九本。按元雜劇首折不用仙呂宮者有《燕青博魚》用大石、《雙獻功》用正宮、《西廂》第五本用商調。

三、北劇楔子所用曲變易常規者有：《村樂堂》（【新水令】）、《團花鳳》（【普天樂】）、《悟真如》、《煙花夢》（二本俱用【三轉賞花時】）、《義勇辭金》（【後庭花】帶過【柳葉兒】）、《錯轉輪》（【清江引】五支）、《醉新豐》（【端正好】、【賞花時】、【么篇】、【八聲甘州】）等七本。按元劇楔子用曲變易常規者為《崔府君》用【憶王孫】、《雙獻功》用【金蕉葉】帶【么篇】、《西廂》次本用正宮【端正好】全套。

四、一折由兩套北曲構成者有：《狂鼓史》（仙呂、中呂）《罵座記》（正宮、雙調）等二本。

五、北劇開場用傳奇家門形式者有：《洞天玄記》、《歌代歗》、《桃花人面》、《英雄成敗》、《錯轉輪》等五本。

六、南劇開場用家門者有：《高唐夢》、《五湖遊》、《遠山戲》、《洛水悲》、《四豔記》、《三義成姻》、《廣陵月》、《帝妃春遊》、《蕉鹿夢》、《逍遙遊》、《死裡逃生》、《蘇門歗》十二劇、《齊東絕倒》等二十七本。

七、合數劇為一劇為「組劇」者有：《四聲猿》、《泰和記》、《大雅堂雜劇》、《漁陽三弄》、《十孝記》、《四豔記》、《小雅四紀》、《蘇門歗》、《陌花軒雜劇》等九種。

八、北劇重用韻部者有：《西遊記》第三本、《勘金環》、《風月南牢記》、《洞天玄記》、《曲江池》、《鬱輪袍》、《餓方朔》（四折俱家麻）等七本。

九、北劇混用韻部者有：《女姑姑》、《貧富興衰》、《苦海回頭》、《雌木蘭》、《桃源三訪》、《春波影》、《紅蓮債》等七本。

十、般涉【耍孩兒】帶【煞】曲成套單用者有：《狂鼓史》、《雌木蘭》、《有情癡》、《錯轉輪》等四本。

十一、北曲模式零亂者有：《洞天玄記》、《狂鼓史》、《翠鄉夢》、《英雄成敗》、《寫風情》、《崑崙奴》、《錯轉輪》等七本。

十二、北曲套前以隻曲為引場者有：《仙官慶會》、《得騶虞》、《義勇辭金》、《錯轉輪》、《桃花人面》、《北邙說法》等六本。

十三、北曲套後有散場曲者有：《仙官慶會》（【後庭花】、【柳葉兒】）（【窮河西】）、《豹子和尚》（【煞】）、《義勇辭金》（【後庭花】帶過【柳葉兒】）等三本。

十四、套中夾套者有：《神仙會》（北夾南）、《王蘭卿》（北夾北）等二本。❺

十五、一套分作三折者有：《秦廷筑》一本。

十六、劇中演劇者有：《嬌紅記》、《八仙慶壽》、《復落娼》、《義犬記》、《同甲會》、《真傀儡》、《酒懂》等七本。

二、「清雜劇體製提要」之統計

「清雜劇體製提要」詳見本編之附錄，這裡將著者所見清人雜劇，就其折數、曲類作成統計如下：

(一)折數

1. 一折者一百二十五本。

❺ 散場之說，詳見鄭因百師：〈論元雜劇散場〉，收入氏著：《景午叢編》（臺北：臺灣中華書局，一九七二年），上編，頁一九九—二○四。

2. 二折者七本。

3. 三折者二本。

4. 四折者三十九本。

5. 五折者三本。

6. 六折者十二本。

7. 八折者十三本。

8. 九折者一本。

9. 十折者六本。

10. 十一折者一本。

11. 十二折者六本。

12. 十三折者一本。

13. 十四折者二本。

(二)曲類

1. 北曲者五十八本。

2. 南曲者九十本。

3. 合套者六本。

4. 南北曲者四十五本。

5. 南合者十七本。

6. 南北合者四本。

7. 無曲牌者一本

㈢遵守元人科範者：二本

第貳章　明清南雜劇演進之態勢

明清雜劇一脈相承，順流而下，自有蛻變與轉型。明雜劇大略可以分作三個時期，即憲宗成化以前（一三六八—一四八七）一百二十年間為初期，孝宗弘治以迄世宗嘉靖（一四八八—一五六六）約八十年間為中期，穆宗隆慶以至明亡（一五六七—一六四四）八十年間為後期。清代雜劇則約略可分作順康、雍乾、嘉道咸、同光四個時期。

一、明中期雜劇之「南曲化」與「文士化」

如上文所云，明初雖然有種種禁令限制了戲曲的發展，但由於「勝國遺民」和寧、周二藩的努力，北雜劇仍舊呈現相當蓬勃的氣象，他們的劇作往往十來種，甚至於數十種，就文學創作的態度來說，可以說是「專業」的劇作家，十六子中可能有幾位尚是「書會」中的「才人」。可是弘治至嘉靖這八十年間，雖然可以找出康海（一四七五—一五四〇）、王九思（一四六八—一五五一）、楊慎（一四八八—一五五九）、陳沂（一四六九—一五三八）、李開先（一五〇二—一五六八）、許潮（生卒不詳）、徐渭（一五二一—一五九三）、馮惟敏（一五一

一一五七八)、汪道昆（一五二五──一五九三）、梁辰魚（一五一九──一五九三）、陳鐸（生卒不詳）、高應玘（生卒不詳）、胡汝嘉（生卒不詳）等十三位有名氏作家，但是各家劇作不過一、二種，多亦不過數種而已，他們都是士大夫，有功名、官職，戲曲對他們只是興到筆隨，其創作目的，是為了寫寫個人的胸懷志向，或者發發個人的抑鬱牢騷；甚至於只是藉這個戲曲的體裁來逞逞個人美麗的詞藻，表現個人的風雅和享樂；戲曲在他們手裡，自然造成一種情感空虛、故事單薄的傾向。他們對於題材的選擇以文人故為主，以佛道為副；因為這兩種題材最適合於抒憤寫懷，作為失意時的寄託。他們的思想生活完全是屬於貴族縉紳一類的，民間的疾苦和人情物態，在他們眼中或許曾經出現過，但他們絲毫不措意於此，所以像元雜劇那樣的社會劇固然看不到，就是像明初《兒女團圓》《來生債》那樣的作品也無從尋覓。這種題材取捨的趨向一直到後期，甚至於延伸到清人雜劇，都是如此。因此中期以後的雜劇，就完全成了文人之曲的局面。

掌握在文人手中的雜劇，對於戲曲本身的藝術和舞臺搬演的效果，自然是不太明顯的。他們對於關目的布置，雖然有時也甚見匠心，但對於排場的處理就往往失敗了。周憲王在戲曲排場藝術上的改進，他們未曾留意，也不知取法。在音樂方面，他們又只注重「單唱」和「清彈」，像康海、王九思、楊慎都是琵琶能手，梁辰魚教人度曲，「為設廣床大案，西向坐而序列之，兩兩三三，遞傳疊和，一韻之乖，觥罰如約。爾時騷雅大振，往往壓倒當場。」❶ 而對於曲調，有如畫地為牢，拘拘於講究平仄聲韻；凡此，在個人方面，固然也有成就和發展，但是對於戲曲生命所寄託的群眾舞臺卻一天遠似一天。從此雜劇開始走向酒筵歌席，供文人雅士賞心樂事的紅氍毹之上，同時也有從紅氍毹之上漸走向案頭清供之勢了。

❶ 〔明〕張大復：《梅花草堂筆談》（上海：上海古籍出版社，一九八六年），卷八，頁五，總頁四九六。

在體製方面，由於前七子的復古運動籠罩文壇，雜劇也間接受到影響，所以像王九思、康海、陳沂等都能恪守元人規律。但是嘉靖間，南曲諸腔已經普遍流行，北雜劇受到很大的威脅。楊慎《詞品》卷一云：

《南史》蔡仲熊曰：「吾音本在中土，故氣韻調平；東南土氣偏詖，故不能感動木石。」斯誠公言也。近世北曲，雖皆鄭衛之音，然猶古者總章北里之韻，梨園教坊之調，是可證也。近日多尚海鹽南曲，士夫稟心房之精，從婉變之習者，風靡如一，甚者北土亦移而從之。更數十年，北曲亦失傳矣。白樂天詩：「吳越聲邪無法用，莫教偷入管絃中。」東坡詩：「好把鶯黃記宮樣，莫教絃管作蠻聲。」❷

何良俊（一五○六─一五七三）《四友齋叢說》說他家小鬟能記五十餘曲，而散套不過四五段，其餘皆金元人雜劇詞，為南京教坊人所不能知，因而深為正德時樂工老頓所賞。❸由這些跡象都可以看出北曲在明中葉已經走下坡。蓋人情喜新厭舊，北曲流行至此幾將三百年，人們的感受已覺得「老態龍鍾」，同時北曲嚴整的規律也實在是一種束縛，因此像徐渭、許潮、馮惟敏、李開先、汪道昆等則繼誠齋之後，對元人科範大量破壞。其破壞之跡象，較之明初期雜劇尤甚。它的眾唱本增多，折數有少至一折的，有一折中用兩套北曲的，有數劇合成一劇的，有開場用南戲家門形式的，也有北隻曲組場成劇的，汪道昆、徐渭、許潮等甚至更用南曲來創作了。

這一期的雜劇現存不過二十七本，而改變元人科範的花樣卻如此之多，這不正可以看出，北雜劇此時已經走上衰亡的道路嗎？汪道昆諸人用南曲創作雜劇，即所謂「南雜劇」，王驥德在《曲律》中說：

予昔譜《男皇后》劇，曲用北調，而白不純用北體，為南人設也。已為《離魂》，並用南調。鬱藍生謂自爾作祖，當一變劇體，既遂有相繼以南詞作劇者。後為穆孝功作《救友》。又於燕中作《雙鬟》，及《招

❷〔明〕楊慎：《詞品》（北京：人民文學出版社，一九六○年），頁六。

❸〔明〕何良俊：《曲論》，《中國古典戲曲論著集成》第四冊（北京：中國戲劇出版社，一九五九年），頁九。

魂》二劇，悉用南體，知北劇之不復行於今日也。❹

可見王氏以南雜劇的創始人自居。其實，雜劇用南曲決不自王氏始。徐渭的《女狀元》據王氏說是晚年之作，雖用南曲尚在《離魂》之後。王氏為徐氏弟子，料想不敢掠乃師之美。但現存的許潮《太和記》、汪道昆《大雅堂四種》俱較王氏為早，許氏為嘉靖十三年（一五三四）舉人，汪氏生於嘉靖四年（一五二五），成進士在嘉靖二十六年（一五四七），卒於萬曆二十一年（一五九三）。王氏《曲律·自序》為萬曆庚戌（三十八年，一六一〇），其間距許氏中舉人已七十七年，距汪氏成進士已六十四年，當時王氏年齡雖不可考，但據《曲律》毛以燧《跋》，謂其卒於天啟癸亥（三年，一六二三）。❺假定王氏享壽七十六歲，則汪氏成進士時王氏剛出生，更無論許氏中舉人之時。故許、汪二氏是不可能以王氏「離魂」為法來創作南雜劇的。王氏《曲律》云：「世所謂才士之曲，如王弇州（世貞）、汪南溟（道昆）、屠赤水（隆）輩，皆非當行。僅一湯海若（顯祖）稱射雕手，而音律復不諧，曲豈易事哉！」❻然則王氏固曾讀過《大雅堂四種》（汪氏所作僅此），其「已為《離魂》並用南調」，也許還是受了汪氏的啟示。❼（此段參酌周貽白之說）但是，或許伯良和鬱藍生認為不僅用南曲而且必須四折，才算是南雜劇，因為它是從北曲四折「一變」過來的。否則，像成弘間的沈采《四節記》不早是「南雜劇」的合集了嗎？若果如此，王氏自然夠資格「作祖」，因為據祁彪佳《遠山堂劇品》，他的《倩女離魂》、

❹ 〔明〕王驥德：《曲律》，《中國古典戲曲論著集成》第四冊，頁一七九。

❺ 及門李惠綿考訂王驥德生於嘉靖三十六年（一五五七）至四十年（一五六一）之間，見於李惠綿：《王驥德曲律研究》（臺北：臺大出版委員會，一九九二年），頁四五一—五六。

❻ 〔明〕王驥德：《曲律》，《中國古典戲曲論著集成》第四冊，頁一六五。

❼ 周貽白：《中國戲劇史長編》（北京：人民出版社，一九六〇年），頁二六二、二六三。

《兩旦雙鬟》都是「南四折」，祁氏且謂「南曲向無四出作劇體者，自方諸與一二同志創之。」❽則我們對於伯良自居「作祖」，也不必譏其狂妄了。

中期這些作家，雖然疏於排場結構，但都以曲辭見長。他們一方面汲取元人本色質樸的特長，另方面又加上古典文學的修飾；由此而形成不鄙俚、不浮豔，以清新韶秀見長的風格。同時由於他們所表現的內容情感正合乎一般士大夫的胃口，所以像康海、王九思、徐渭、馮惟敏便都有很高的評價。其中尤以徐渭之蔑視規律，任意縱橫捭闔，更得「詞場飛將」的雅稱。

大抵說來：中期在整個明代的雜劇，是屬於過渡的時期。其中有繼承初期而更予以向前擴展的，如體製規律的破壞；有由此轉變而另成格局的，如文人劇之走上紅氍毹，趨向案頭；而曲辭之清新韶秀，則可以說是本期的最大特色和成就。有此成就，雖然八十年間作家稀少，作品寥寥，但卻放出了頗為燦爛的光采。明人評論雜劇作家，往往以誠齋、對山、漢陂、文長、海浮、辰玉、君庸為代表，七人中本期就佔了四位，可見本期在整個明雜劇中也是相當重要的。

二、明後期雜劇「崑山腔水磨調化」蛻變為「南雜劇」與「短劇」

到了後期，無論雜劇、傳奇都呈現非常蓬勃的氣象，絕大部分的作家和作品都集中在這個時期。這時期的

❽〔明〕祁彪佳：《遠山堂劇品》，《中國古典戲曲論著集成》第六冊（北京：中國戲劇出版社，一九五九年），頁一六一－一六二。

雜劇作家有八十餘人，作品有二百餘種，現存者有百餘種。「專業」作家在這時期又多起來，像沈璟、王驥德、呂天成、葉憲祖等都是。所以造成這樣興盛的原因是戲曲已經取得了文學正式的地位，政府的禁令也已經逐漸鬆懈，尤其是崑曲駕諸腔而上之，風靡全國，戲曲音樂達到最高的造詣。也因此，中期即見衰微的北曲，這時更是沒落了。沈德符一再說「自吳人重南曲，皆祖崑山魏良輔，而北調幾廢。」⑨「今南方北曲瓦缶亂鳴，此名北南，非北曲也。……今之學者頗能談之，但一啟口，便成南腔，正如鸚鵡效人言，非不近似，而禽吭終不能脫盡，奈何強名曰北。」⑩「近日沈吏部所訂《南九宮譜》盛行，而《北九宮譜》反無人問，亦無人知矣。」⑪ 陳繼儒《白石樵真稿》卷十九〈旅懷曲〉條亦謂「吾松弦索幾絕統，近來諸名家始稍稍起廢，然不久便散逸。」⑩ 呂天成《曲品》卷上亦云：「傳奇既盛，雜劇寖衰。北里之管絃播而不遠，南方之鼓吹簇而彌喧。」⑬ 王驥德在《曲律》卷三中也說金元人之北詞，「其法今復不能悉傳。」⑭

沈寵綏（?—一六四五）《度曲須知》更說明了北曲沒落的情形：

惟是北曲元音，則沉閣既久，古律彌湮：有牌名而譜或莫考，有曲譜而板或無徵，抑或有板有譜，而原來腔格，若務頭、顛落，種種關挍子，應作如何擺放，絕無理會其說者。⑮

⑨〔明〕沈德符：《萬曆野獲編》（北京：中華書局，一九五九年），卷二五，頁六四六。

⑩〔明〕沈德符：《萬曆野獲編》，卷二五，頁六四二。

⑪〔明〕沈德符：《萬曆野獲編》，卷二五，頁六四一。

⑫〔明〕陳繼儒：《白石樵真稿》，《四庫全書禁燬書叢刊》集部第六六冊（北京：北京出版社，二〇〇五年），頁三一四。

⑬〔明〕呂天成：《曲品》，《中國古典戲曲論著集成》第六冊，頁二〇九。

⑭〔明〕王驥德：《曲律》，《中國古典戲曲論著集成》第四冊，頁一五五。

北曲到了這種地步，所以有些作家像汪廷訥、王驥德、王澹、陳與郊、徐復祚、葉憲祖、程士廉、車任遠、傅一臣等便轉而從事南雜劇的創作了。然而這時候的北雜劇作者仍復不少，像桑紹良（生卒不詳）《獨樂園》、梅鼎祚《崑崙奴》、凌濛初《虬髯翁》、葉小紈《鴛鴦夢》俱完全遵守元人韻度。像王衡、陳汝元、湛然、沈自徵（一五九一—一六四一）孟稱舜、卓人月（一六〇六—一六三六）徐士俊（生卒不詳）祁麟佳（生卒不詳）等雖破壞元雜劇人規矩，但仍是以北曲創作。也就是說這時期南北雜劇的作者勢均力敵，這又是什麼緣故呢？那就是由於元雜劇的大量刊行，人們目睹口誦，體會到元雜劇的妙處，因此油然產生景仰之心與模倣之意。臧晉叔（一五五〇—一六二〇）說他編《元曲選》的動機是因為元曲音律精嚴，妙在「不工而工」，對於當代名家如汪道昆、徐渭、湯顯祖（一五五〇—一六一六），又認為他們瑜不掩瑕，更無論其他作者。所以「選雜劇百種，以盡元曲之妙，且使今之為南者，知有所取則云爾。」[16] 孟稱舜編《古今名劇合選》的目的是希望「賞觀者其以此作文選諸書讀。」[17] 他也認為明人「終不足盡曲之妙，故美遜於元。」[18] 選劇者具此心理、具此目的，閱讀者自然更進而有倣作的衝動了。但無論如何，北曲的機運已經過去，倣作者儘管才高八斗，也不免畫虎類犬，非驢非馬之譏。

《度曲須知‧絃索題評》云：

[15]〔明〕沈寵綏：《度曲須知》，《中國古典戲曲論著集成》第五冊（北京：中國戲劇出版社，一九五九年），頁一九八。

[16]〔明〕臧晉叔編：《元曲選》（北京：中華書局，一九五八年），頁四。

[17]〔明〕孟稱舜編：《古今名劇合選》，收入《古本戲曲叢刊四集》（上海：商務印書館，一九五八年據上海圖書館藏明崇禎刊本影印），第一冊，〈自序〉，頁九。

[18]〔明〕孟稱舜編：《古今名劇合選》，收入《古本戲曲叢刊四集》，第一冊，〈自序〉，頁八。

今之北曲，非古北曲也；古曲聲情，雄勁悲激，今則盡是靡靡之響。今之絃索非古絃索也；古人彈格有

一定成譜，今則指法遊移，而鮮可捉摸。⑲

又云：

至如絃索曲者，俗固呼為北調，然腔嫌嫋娜，字涉土音，則名北而曲豈盡北也。年來業經釐別，顧亦以

字清腔勁之故，漸近水磨，轉無北氣，則字北而曲豈盡北哉？⑳

當北雜劇盛行的時候，南戲自《拜月亭》之外，如《呂蒙正》、《王祥》、《殺狗》、《江流兒》、《南西廂》、《翫江

樓》、《詐妮子》、《子母冤家》等八種，即所謂戲文，皆上絃索，即所謂「南曲北唱」。㉑而一旦南曲盛行，北曲

「盡是靡靡之響」、「漸近水磨」，這豈不正是「北調南唱」嗎？天道好還，曲亦不殊。也因此，這時的北雜劇諸

家，除了王衡、沈自徵含茹元曲既深，尚有雄渾勁切之氣外，大抵俱無氣格可言。而何以在模古的風氣之下，

大部分的北劇作家仍舊破壞格律呢？那是因為雜劇南化既深，無法擋住其滲透的力量。這就好像南戲傳奇自北

雜劇的王國中成長出來，也無法摒除其影響一樣。南北曲既然如此交化，所以像徐祚《一文錢》、王應遴《逍

遙遊》、凌濛初《鬧元宵》、傅一臣《賢翁激婿》、《死生仇報》等等，在一劇中便都南北曲兼用。這種情形在初

期僅見賈仲明（一三四三—？）《昇仙夢》用四折合套，中期也只有徐渭《翠鄉夢》用二折合套和許潮《太和

記》八種中有六種其一折中用合腔。而到了這時，「南北」、「南合」、「南北合」的情形便比比皆是了。也就是如

果折數較多的，便以南曲為主而偶雜北曲或合套，折數少至二二折的，便純用北曲，或南曲，或合套、合腔，

⑲〔明〕沈寵綏：《度曲須知》，《中國古典戲曲論著集成》第五冊，頁二○二─二○三。

⑳〔明〕沈寵綏：《度曲須知》，《中國古典戲曲論著集成》第五冊，頁一九八─一九九。

㉑〔明〕何良俊：《曲論》，《中國古典戲曲論著集成》第四冊，頁一二一。

其家門形式及演唱方式則往往與傳奇不殊。雜劇的體製這時真是混亂已極。於是學者有所謂「南雜劇」與「短劇」之稱。

「南雜劇」這一名詞，自胡文煥的《群音類選》。[22]其界說有廣狹二義。狹義的南雜劇，是指每本四折，全用南曲，王驥德所謂「自我作祖」的劇體，其形式和元人北雜劇正是南北相反。廣義的南雜劇，則指凡用南曲填詞，或以南曲為主而偶雜北曲、合套，折數在十一折之內任取長短的劇體。因為這樣的劇體和傳奇只是長短的不同而已，應當也是屬於南北曲交化後的南曲範圍，所以仍可稱之為南雜劇。而所以限於「十一折」之內，是因為祁彪佳《遠山堂劇品》所著錄者最多為十一折。其實多至十五折以內亦不妨。鄙意以為如十六折以上，已為四本雜劇之長度，就應當屬諸「傳奇」為宜了。

「短劇」這一名詞，大概始於盧前的《明清戲曲史》，他說「曲有場上之曲，有案頭之曲，短劇雖未必盡能登諸場上，然置諸案頭，亦足供文士吟詠。無論何種文體之興，其作也簡，其畢也鉅。雜劇之起為四折，終而至於有數十齣之傳奇。；物極必反，繁者亦必日益就簡；短劇之作，良有以也。」[23]從他這段話，我們對於短劇的定義還是很模糊。大抵說來，短劇也有廣狹二義：廣義的短劇是與傳奇相對待而言的，亦即上文所說的廣義的南雜劇，因為它比較之傳奇，只是長短的不同而已。狹義的短劇，則專指折數在三折以下的雜劇，因為它比起一般觀念中四折的北雜劇是更為短小了。

本書對於「南雜劇」取其廣義，對於「短劇」則取其狹義。無論南雜劇或短劇，其形製均較傳奇為短小，

㉒〔明〕胡文煥：《群音類選》，收入《善本戲曲叢刊》第四輯第二冊（臺北：臺灣學生書局，一九八七年影印明萬曆間文會堂刻本），官腔卷二六，《高唐記》下小字：「以下皆係南之雜劇，故有不分出數者。」總頁一三九七。

㉓盧前：《明清戲曲史》（臺北：臺灣商務印書館，一九七一年），頁八八○。

同時偶而運用或兼用北曲，這兩點無疑是元人北雜劇的遺跡；而其運用南曲，或雖北曲而採分唱、合唱以及家門形式，則顯然是南戲傳奇的現象；因此，後期的南雜劇與短劇，其實是南戲傳奇以北劇為母體的「混血兒」。它改進了元劇限定四折四套北曲和末或旦獨唱的刻板形式，而代以南戲傳奇排場聯套的諸多變化，以調劑冷熱，並給予各腳色均可任唱的自由。對於長短，它既不受四折的限制，也不採取傳奇式的冗長，它僅依照劇情的需要而在最多十一折之限內任意長短。所以南雜劇與短劇可以說是改良後最進步的戲曲形式，周憲王對於戲曲藝術的改進，也在這裡得到支持和發展。這樣的戲曲形式才真正是有明一代的特有產物，我們若說到明雜劇，實在應當以南雜劇與短劇為代表才是。短劇發軔於中期，至後期而朝氣蓬勃，降及滿清更登峰造極，只是逐漸古典化，終至脫離氍毹、登上案頭，而變成辭賦的別體了。

最後，我們引用鄭西諦《清人雜劇初集·序言》中的一段話來結束本節，藉此以縱觀明代雜劇演進的情勢。

鄭序云：

明興有王子一、湯式、賈仲名、谷子敬、朱權、楊景言、楊文奎、劉東生諸家，揚其波瀾，蔚成壯觀；朱由【有】燉一人作劇至三十餘種，李夢陽《汴中元宵》絕句有「齊唱憲王新樂府，金梁橋外月如霜」語，豪情勝概，未遜盛元。正嘉之間，作者漸見消歇，然康海、王九思、馮惟敏、楊慎輩所作蒼莽渾雄，元氣未衰。隆萬以降，傳奇繁興而雜劇復盛，梁辰魚、汪道昆、徐渭、王驥德、許潮、梅鼎祚、陳與郊、葉憲祖、王衡、沈自徵、孟稱舜諸家並起。光芒萬丈，足與金元作者相輝映。南溟、子塞輩所作，律以元劇規矩殊多未合，蓋雜劇風調至此而一變。以取材言，一變而為《邯鄲》、《高唐》（車任遠有《邯鄲》、《高唐》等《四夢記》雜劇）、《簪髻》、《絡絲》（沈自徵有《簪花髻》劇、徐士俊有《絡冰絲》劇）、《武陵》、《赤壁》事，《蝴蝶夢》、《滴水浮漚》諸公案傳奇，一變而為《三國》、《水滸》、《西遊》故元劇矩殊多未合，蓋雜劇風調至此而一變。

（許潮有《武陵源》、《赤壁遊》諸劇）、《西臺》（徐渭有《漁陽》等劇、陸世廉有《西臺記》）、《紅綃》、《碧紗》（梁辰魚有《紅綃》劇、來集之有《碧紗》劇）以及《灌夫罵座》、《對山救友》（葉憲祖有《灌夫罵座》劇、王驥德有《救友》劇）諸雅雋故事，因之人物亦由諸葛孔明、包待制、二郎神、燕青、李逵等民間共仰之英雄，一變而為陶潛、沈約、崔護、蘇軾、楊慎、唐寅等文人學士。以格律聲調言，亦復面目一新，不循故範，南調寫北劇，南法改北腔者，比比而然。墨守成法之家，幾同鳳毛麟角。緣是雜劇無異短劇之殊號，非復與傳奇為南北之對峙；民眾、伶工漸與疏隔，徒供藝林欣賞，稀見登臺演唱者矣。㉔

三、清代雜劇趨於短劇「辭賦化」

鄭氏這段話很扼要中肯。但有幾點必須修正。第一，「正嘉之間，作者漸見消歇，然康海……」不如改作「正統、成化間，作者漸見消歇，及正嘉之際，康海……」比較合乎事實。第二，梁辰魚、汪道昆以歸入嘉隆間為宜，正嘉間應刪去楊慎，因其作品成就不高。第三，《三國》、《水滸》的故事，俱見於也是園《古今雜劇》，《西遊記》更有楊訥之作。因之不能說諸葛孔明等人物在明雜劇中沒出現過，只是鄭氏所說的大旨是對的。第四，短劇雖稀見登臺演唱，然酒筵歌席紅氍毹之上正是佳品，此點需要說明。

吳瞿庵《戲曲概論》卷下云：「乾隆以上，有戲有曲；嘉道之際，有曲無戲。」這句話正說明了崑曲自明

㉔ 鄭振鐸編：《清人雜劇初集・序言》（長樂：鄭振鐸印行，一九三一年），頁一―二。

嘉靖間勃興以來，降及滿清，逐漸轉衰的情形。其實崑曲在明代末年，已是強弩之末，清初崑弋爭衡，舞臺上兩者已勢均力敵，平分秋色。康熙乾隆間，洪昇（一六四五─一七○四）的《長生殿》、孔尚任（一六四八─一七一八）的《桃花扇》和蔣士銓（一七二五─一七八五）的《藏園九種曲》，雖然使得崑曲又呈現復興的氣象，但各地方戲曲也正各奏爾能的相與爭逐。因此崑弋之外，又有花部雅部之分。《揚州畫舫錄》卷五云：

兩淮鹽務例蓄花、雅兩部，以備大戲：雅部即崑山腔；花部為京腔、秦腔、弋陽腔、梆子腔、羅羅腔、二簧調，統謂之「亂彈」。崑腔之勝，始于商人徐尚志徵蘇州名優為老徐班；而黃元德、張大安、汪啟源、程謙德各有班。洪充實為大洪班，江廣達為德音班，復徵花部為春臺班；自是德音為內班，春臺為外江班。今內江班歸洪箴遠，外江班隸於羅榮泰。此皆謂之「內班」，所以備演大戲也。[25]

這時雅部的崑腔大抵只有文人學士來欣賞，而花部諸腔則擁有廣大的群眾基礎。劇壇盟主的競爭，已經不難看出是誰家天下。就因為崑曲的逐漸衰頹，所以傳奇、雜劇的作家也趨寥落。嘉道間尚有可觀的作品，至咸豐以後，雖有二三知名作家，但不過是未熄的餘燼而已。花部諸腔，乾隆以來逐漸隆盛，至同光間而登峰造極；但其戲曲多粗野之作，沒有什麼文學價值。所以就戲曲文學而論，還是以雅部的崑腔劇作為主流。

崑曲在清代的舞臺上雖然每下愈況，但由於時代近，保存容易，所以論劇作之多，實邁越前代。幾十出一本的長篇傳奇，以一人之力作至數十種者，頗不乏其人，而作至十種以上者，尤難悉數。至於短篇的雜劇，也有相當可觀的數量。

就清代雜劇之體製規律與內容思想觀之，其實是明代文士「南雜劇」，尤其是「短劇」的進一步推展。鄭振

[25]〔清〕李斗著，汪北平、涂雨公點訂：《揚州畫舫錄》（北京：中華書局，一九六○年），頁一○七。

鐸在

《清人雜劇初集·序》中，對於清代三百年間雜劇演進的情勢有很扼要的說明，他說：

明代文人劇，變而未臻於純。風格每落塵凡，語調時雜嘲謔，大家如徐、沈猶所難免，純正之文人劇，洪

其完成當在清代。嘗觀清代三百年間之劇本，無不力求超脫凡蹊，屏絕俚鄙。故失之雅，失之弱，容或

有之；若失之俗，則可免譏矣。

考清劇之進展，蓋有四期：順、康之際，實為始盛。吳偉業、徐石麟、尤侗、嵇永仁、張韜、裘璉、洪

昇、萬樹諸家，高才碩學，詞華雋秀。所作務崇雅正，卓然大方。梅村《通天臺》之悲壯沉鬱，《臨春

閣》之疏放冷豔，尤堪弁冕群倫。西堂之《離騷》、《琵琶》，坦庵之《花錢》、《浮施》，權六之《霸亭》、

《荊州》，留山之《續騷》，殷玉之《湖亭》，並屬謹嚴之品，為後人開闢荊荒，導之正塗〔途〕。雍、乾

之際，可謂全盛。桂馥、蔣士銓、楊潮觀、曹錫黼、崔應階、王文治、厲鶚、吳城，各有名篇，傳誦海

內。心餘、笠湖、未谷，尤稱大家，可謂三傑。心餘《西江祝嘏》，以枯索之題材，成豐妍之新著。苟非

奇才，何克臻此。笠湖《吟風閣》三十二劇，靡不雋永可喜。相傳演唱《罷宴》一劇時，某大吏感焉，

為之輟席。而《偷桃》之語妙天下，《錢神廟》之憤懣激昂，求之前賢，寔罕其匹，未谷《後四聲猿》，

亦曠世悲劇，絕妙好辭。如斯短劇，關、馬、徐、沈之履跡，蓋未曾經涉也。蝸寄未逮，然《麵缸笑》

諸作，謔而不虐，易俗為雅，厥功亦偉。短劇完成，應屬此時。風格辭采以及聲律，並臻絕頂，為元明

所弗逮。降及嘉、咸，流風未泯。然豪氣漸見消殺，當為次盛之期。於時有舒位、石韞玉、梁廷柟、許

鴻磐、徐爔、周樂清、嚴廷中諸家，麗而弗秀，新而不遒，譬諸美人，豔乃在膚。然鐵雲之《修簫譜》，

新妍若天桃初放，花韻菴主人之《花間九奏》，佳者未讓桂、蔣。至若徐爔之《寫心雜劇》，以十八短劇，

自寫身世，創空前之局。藤花亭主人之《四小夢》，曲律容有或乖，而情文仍然並茂。獨文泉、秋槎，才弱

識淺，頗呈枯竭之致，《補天》八劇，強攫陳蹟，彌其缺憾，未免多事，更感索然；《判鹺》、《洛殿》，其意義尤顯竊前脩，殊乏創意。下逮同、光，則為衰落之期。黃燮清、楊恩壽、許善長、張薊雲、陳烺、袁醮、徐鄂、范元亨、劉清韻諸家，所作雖多，合律蓋寡，取材亦現捉襟露肘之態，頗見迂腐，殊少情致。蓋六七百年來，雜劇一體，屢經蛻變，若由蠶而蛹而蛾，已造其極，弗復能化。同、光一期，雜劇成蛻之時也，然殭而未死，間有生意。韻珊《凌波》，窈窕多姿；《玉獅》十種，不少雋作。衢園、坦園，時見性靈。善長、薊雲，亦有新聲。是雜劇之於清季，實亡而未亡也。㉖

清代雜劇演進的情勢誠然大抵如此，不過其中尚有幾點可以商榷：第一，黃燮清、范元亨應歸入道咸為宜。第二，短劇明清之際已極盛行，其完成之時，實不必降及雍乾之世。第三，道咸以後足以名家的作者，已經寥寥可數，所謂次盛之期，恐與實際情形不符。鄙意以為清代雜劇，當以順康之間最盛，這時的作家在曲律上容有可議的地方，但文辭則並臻雋美；雍乾之世，除楊潮觀作劇至三十二種之多，偉然名家外，其他如心餘、未谷之流，實在不能和梅村、西堂相提並論。不過這時為雜劇次盛之時，是足以當之的。道咸以後，則只是流風餘韻而已。

清代雜劇既然是以文人劇為本質，那麼它的取材自然趨向雅雋。如果仔細觀察，它的內容大概可以分作以下幾類：

第一，以文人掌故為為素材的：如《買花錢》、《罵閻羅》、《霸亭廟》等；或者用以寄寓感慨，如《雀羅網》、《放楊枝》、《木蘭詩》等。或者用以消遣，如《孤鴻影》、《旗亭讌》、《京兆眉》等。或者用以檃栝名作，如《滕

㉖ 鄭振鐸編：《清人雜劇初集·序》，頁二—五。

王閣》、《曲水宴》、《同谷歌》等。

第二，以仕女掌故為素材的：這一類除了《王昭君》外，大都用來表彰婦女的才德貞烈，前者如《長公妹》、《櫻桃宴》、《荀灌娘》等，後者如《梨花雪》、《烈女記》、《俠女記》等；有時也用來寫寫仕女的風雅，如《四嬋娟》、《昆明池》、《碧桃記》等。

第三，以歷史故事為素材的：這一類在清初表現著很強烈的民族意識，寄寓著無限的麥秀黍離之悲。如《臨春閣》、《通天臺》、《西臺記》等。此外或者藉史事以寓諷世之意，如《祭臯陶》、《集翠裘》、《下江南》等。或者僅敷演一段史事，如《西遼記》、《雁帛書》等。還有一種是有意作翻案文章的，其目的無非是替古人補恨，如《溫太真》、《清忠譜》，而以《補天石》八劇最為典型。

第四，以小說為素材的：取自傳奇小說者，如《龍舟會》、《黑白衛》等；取自《聊齋》者如《負薪記》、《錯姻緣》等；取自《水滸》者如《薊州道》、《十字坡》等；取自《紅樓夢》者如《三釵夢》、《紅樓散套》等；取自《品花寶鑑》者如《桂枝香》等。

第五，以時事為素材的：如《一片石》、《第二碑》、《瘞雲巖》、《黃碧籤》等。

第六，以男女風情為素材的：如《拈笑花》、《笑憁情話》等。

第七，以鬼神佛道為素材的：如《笑布袋》、《李衛公》、《朱衣神》、《漁邨記》、《風流案卷》等。

其他或為應時的迎鑾之劇，如《迎鑾新曲》、《迎鑾樂府》等；或為內府承應劇《九九大慶》、《月令承應》等；或為補續前人之劇，如《續西廂》、《昭君夢》、《長生殿補闕》等。

以上所分的類別，僅是粗枝大葉而已。其中藉史事以寄麥秀黍離之悲和大量寫作仕女劇，以及男女風情劇僅是寥寥數本等現象，可以說是清代雜劇在內容上的三大特色。像元明易代之際，驅逐韃虜，恢復中華，根本

無所謂亡國之痛，而元明劇作，涉及仕女的，往往和風情有關；其思想韻味較之清人雜劇也是頗不相同的。

雜劇自明代末葉以後，已經趨向案頭，文人寫作的態度只求文字優美，能夠抒懷表意，就算達到目的。也因此對於曲律排場，他們很少用心。清代雜劇既承明人之緒，情形當然相同，而且有變本加厲的現象。有的作家，不以不明韻律為恥，認為那是伶人的事，甚至於有的連宮調、曲牌都不加以理會。沈寧庵和李笠翁所立下的法度，他們不屑於措意，而像尤西堂、楊笠湖那樣能夠上達天聽，搬演氍毹的，真是鳳毛麟角了。

雖然，誠如鄭氏所言：三百年間之劇本，無不力求超脫凡蹊，屏絕鄙俚，故雅致雋逸之趣，隨處可得。雜劇至此，可以說是辭賦的別體，所以像石韞玉和俞樾那樣的大儒也寫作雜劇了。我們如果把清人雜劇當作案頭小品來欣賞，那麼還是有其不可磨滅的價值的。

第參章　明中期南雜劇作家作品述評

一、徐渭生平與《四聲猿》雜劇述評

小引

徐文長對於湯若士的《牡丹亭》傳奇，曾批其卷首說：「此牛有萬夫之稟。」若士也曾向盧氏李恆嶠說：「《四聲猿》乃詞場飛將，輒為之唱演數通，安得生致文長，自拔其舌。」❶可見這兩位在明代劇壇享大名的大作家是多麼的互相傾倒。文長不僅是戲劇大家，而且也是有名的畫家、書法家、詩人、散文兼駢文家、文學評論家，同時也擅長軍謀戰略，使得巨寇自來投網。他可以說多才多藝，文武全能，而「幾間東倒西歪屋，一個南腔北調人」，這樣的不拘禮法，脫略世俗，固然使他落魄潦倒，甚至於發狂殺妻；但是他性情的嶔崎磊落和文學藝術的卓越成就，卻使得婦孺皆知、垂名萬世。他真是古今一個奇人。

❶　〔明〕王思任：〈冰絲館《牡丹亭》譔蓭居士敍〉，收入蔡毅編著：《中國古典戲曲序跋彙編》（濟南：齊魯書社，一九六五年），頁一二三九。

(一) 徐渭的生平

徐渭，字文清，更字文長，號天池。天池漱生、天池山人、天池生、鵬飛處人、清藤道士、青藤山人、漱老人、山陰布衣、白鷳山人、田水月、海笠、佛壽等，都是他的別署。浙江山陰人。明武宗正德十六年（一五二一）二月四日生，神宗萬曆二十一年（一五九三）卒，七十三歲。

他的父親徐鏓，字克平，孝宗弘治二年（一四八九）以戍籍中貴州舉人，歷官巨津、嵩明、鎮南、潞南、江川、祿豐、三泊、蘷州等地。嫡母苗氏，雲南澂江府江川縣人，生二子，長淮、次潞。淮長文長二十九歲，潞長二十七歲。文長是他父親晚年辭官歸里和侍妾所生，生下一百多天，他父親就去世。生母在他十歲時改嫁，他二十九歲時才迎養歸家。因此，文長少年的教養，都是出自於嫡母苗氏。他在嫡母《苗宜人墓誌銘》中說：「其保愛教訓渭則窮百變，致百物，散數金，竭終身之心力，累百紙不能盡，調粉百身莫報也。」感激之情，洋溢字裡行間。

文長生性警敏，九歲能文，十幾歲倣揚雄《解嘲》作《釋毀》，二十歲為諸生。過了十餘年，直到嘉靖三十五年（一五五六），胡宗憲總督浙江，才召他掌書記。他代宗憲草《獻白鹿表》為世宗所欣賞，宗憲也因此器重他，寵禮獨甚，待他如上賓。他小時與張氏子嬉遊，即脫略有豪放氣，這時雖然幕府森嚴，「介冑之士，膝語蛇行，不敢舉頭。」但他卻「葛衣烏巾，長揖就坐，縱譚天下事，旁若無人。」更可以「非時出入」。❷有一次宗憲有緊急的公文要他起草，一時找不到他，「深夜開戟門以待」。有人訪知他正和一群少年在市上飲酒，喝得大

❷【明】袁宏道：《徐文長傳》，【明】徐渭撰，【明】袁宏道評點：《徐文長文集》，收入《續修四庫全書》集部第一三五五冊（上海：上海古籍出版社，二〇〇二年據明刻本影印），《傳》，頁七，總頁二一八。

醉叫囂，連拖都拖不動了。宗憲對於他這放蕩不羈的行為，不只不責怪，反而大為讚賞。他對於自己的才略也

相當自負，知兵而好奇計，所以軍機大事，宗憲都找他商量。據說誘擒海寇徐海、王直的大功，就是得力於文

長的謀略。幕府中的歲月，可以說是他一生中最得意的了。

可是得意的日子並不長，嘉靖四十一年（一五六二），宗憲以嚴嵩黨羽被逮，文長失去了憑依，又憂慮被

禍，終致發狂。他為人本來就多猜忌，此時又懷疑他的後妻有外遇，竟無緣無故的把她殺死。因此被判死刑，

在獄中數年，幸得張元汴等人的奔走，才把他救出來。他鬱鬱不得志，狂病更加厲害，有時就用竹釘貫竅，左

進右出，一點也不覺得痛楚，有時就拿鐵錐打擊腎囊，雖打碎了，卻也不死。有人說，那是他後妻的冤魂附體

來折磨他的。後來慢慢好了，他就縱遊金陵，客上谷，居京師。他在京師住在張元汴舍旁，兩人交情很好，但

他性情縱誕，元汴及其他友人則拘拘於禮法，這樣一久，他心裡很不高興，大怒道：「吾殺人當死，頸一茹刃

耳；今乃碎磔吾肉！」❸ 於是舊病復發，只好返回山陰。

回到家鄉後，狂病時作時止，天天閉著門和幾個狎客飲酒作樂，對於富貴人非常厭惡，連郡守求見都謝絕。

曾有訪客趁機把門打開，身子已跨進了一半，文長卻用手擋住門口，說：「我不在家。」為此得罪了許多人。

元汴死，他白衣往弔，撫棺大慟，不告姓名而去。元汴諸子追上他，哭拜在地，他垂手撫慰，但終不出一語。

他自從辟穀謝客，十餘年來，才出過這次門。他的生活非常窮苦，只靠賣字畫為生，但只要手頭稍微寬裕，就

是價錢再高也不肯動筆了。他原本有書數千卷，此時典賣殆盡，床帳被席都破舊不堪，也無力更易，以至於藉

蒿而寢。他就這樣寂寞落拓的死去。

❸ 〔明〕陶望齡：〈徐文長傳〉，〔明〕徐渭撰，〔明〕袁宏道評點：《徐文長文集》，收入《續修四庫全書》集部第一三五

五冊，〈傳〉，頁三，總頁二一六。

文長二十一歲時入贅廣東陽江潘氏，潘氏十九歲即夭折，夫妻感情甚篤，生一子，名枚。三十九歲又入贅杭州王氏，王氏性情惡劣，不久就與王氏離婚。四十歲娶張氏，生子枳，四十六歲就因殺張氏下獄。枳二十五歲入贅山陰王氏，後人寧遠鎮李如松幕府。文長晚年就是寄居在枳的岳父家。他們父子同樣入贅，同樣寄食幕府，真是「克紹箕裘」。

文長面貌修偉白皙，聲音朗然如鶴唳，據說他中夜呼嘯，有群鶴相應。讀書好深思，早年研究王學，也探究佛學，自謂有得於《首楞嚴》《莊》《列》《素問》《參同契》諸書，他盡斥注家膠戾，獨標新解。對於神仙道化，他也深為相信。那時盛傳大學士王錫爵（一五三四—一六一〇）的女兒貞肅（曇陽子）成仙而去，他就作了一篇〈曇大師傳略〉，還寫了十首〈曇陽〉詩。他的大哥淮，更迷信修仙，死前一個月還在會稽山中鑄鼎煉丹。就因為他的學問思想如此，「不為儒縛」，而且憤世嫉俗，所以他在文學、藝術上的作法和看法也都能擺脫傳統的約束。他的草書奇絕奔放，畫花草竹石，超逸有致。自以為「書第一、詩二、文三、畫四。」他死[4]後三十年，袁宏道（一五六八—一六一〇）和陶望齡（一五六二—一六〇九）閱其殘稿，相與激賞，謂嘉靖以來第一人，於是付梓出版，盛傳於世，文長之名也因此大顯。[5]

❹ 〔明〕陶望齡：《徐文長傳》，〔明〕徐渭撰，〔明〕袁宏道評點：《徐文長文集》，收入《續修四庫全書》集部第一三五五冊，〈傳〉，頁四，總頁二二七。

❺ 徐渭生平見《明史》卷二八八、《明史稿》卷二六八、《國朝獻徵錄》卷一一五、《皇明詞林人物考》卷一二一、《本朝分省人物考》卷五一、《明詩綜》卷四九、《明詞綜》卷四、《明詩紀事》己一二七、《明畫錄》卷六、《列朝詩集小傳》丁中、《盛明百家詩》卷二、《靜志居詩話》卷一四、《袁中郎全集》卷二《徐文長傳》、陶望齡《徐文長文集》卷首〈徐文長傳〉、《徐文長自著畸譜》、《浙江通志》卷一八〇。

袁宏道知道有徐文長這個人，是因為看到他的雜劇《四聲猿》，《四聲猿》在當時的評價就很高。文長一生雖然僅僅做了這四本短劇，但其體製、音律都具有除舊創新的魄力，文辭更直逼關馬，在我國戲曲史上是足以卓立千古的。

(二)《四聲猿》雜劇

《四聲猿》是集合四本雜劇而成，正名作「狂鼓史漁陽三弄，玉禪師翠鄉一夢，雌木蘭替父從軍，女狀元辭凰得鳳。」每一句代表一本雜劇的正名。所謂「四聲」是取義於《水經・江水注》「巴東三峽巫峽長，猿鳴三聲淚沾裳。」「高猿長嘯，屬引淒異；空谷傳響，哀轉久絕。」[6]《雨村曲話》謂「取杜詩『聽猿實下三聲淚』而名也。」[7]猿鳴三聲已不忍聞，其第四聲之淒異哀轉，必教人腸斷。顧公燮《消夏閑記》謂「猿喪子，啼四聲而腸斷。文長有感而發焉，皆不得意於時之所為也。」[8]吳梅《顧曲麈談》云：

或謂文長四曲，俱有寄託，余嘗考之。文長佐胡梅林（宗憲）幕，時山陰某寺僧，頗有遺行。文長曾嗾梅林以他事殺之，後頗為屬。又文長之繼室張氏，才而美，文長以狂疾手殺之。又文長助梅林平徐海之亂，嘗結海妾翠翹，以為內援。及事定，翠翹失志死。吾鄉秦膚雨，曾作《翠翹歌》以弔之，頗不直文長所為。故所作《四聲猿》：《翠鄉夢》弔寺僧也；《木蘭女》，悼翠翹也；《女狀元》，悲繼室張氏也。此說雖出王定桂，然無所依據，亦不可深信。且《漁陽》一劇，未嘗論及，其言亦未完全，不如勿

[6]〔清〕顧公燮：《消夏閑記摘鈔》（上海：商務印書館，一九一七年據《涵芬樓祕笈》本影印），卷下，頁二四。

[7]〔清〕李調元：《雨村曲話》，《中國古典戲曲論著集成》第八冊（北京：中國戲劇出版社，一九五九年），頁二二一。

[8]〔後魏〕酈道元：《水經注》（臺北：世界書局，一九八三年），頁四二六。

深考之為愈也。與其鑿空，不若闕疑。余僅喜其詞之超妙而已，它何論乎？❾

文人之好附會，莫如王定桂。❿我們還是本著瞿庵的態度，「但賞其文詞之超妙，它何論焉。」文長對於自己這

四本雜劇也頗為自得。王驥德《曲律》云：

徐天池先生《四聲猿》，故是天地間一種奇絕文字。《木蘭》之北，與《黃崇嘏》之南，尤奇中之奇。先生居與余僅隔一垣，作時每了一劇，輒呼過齋頭，朗歌一過，津津意得。余拈所警絕以復，則舉大白以釂，賞為知音。中《月明度柳翠》一劇，係先生早年之筆，《木蘭》，《禰衡》，得之新創；而《女狀元》則命余更覓一事，以足「四聲」之數。余舉楊用脩所稱《黃崇嘏》《春桃記》為對，先生遂以春桃名

嘏。❶

這段話記載《四聲猿》寫作先後的次第，即《翠鄉夢》最早，其次《雌木蘭》、《狂鼓史》，最後才是《女狀元》。由文長的「呼過齋頭」以及「朗歌」與「釂大白」，不難想像他寫作時的神情和自鳴得意的狂態。以四種劇本合題一個總名，上文說過是始於成弘間沈采的《四節記》。後來《太和記》「按二十四氣，每季填詞六折，用六古人故事，每事必具始終，每人必有本末。」❶就是《四節記》的擴充。《四聲猿》雖然也以「四」為總題，但成分不像《四節記》那樣整齊，其故事內容也完全不同類，形式結構更有折數多少及南北曲的不同。因此《四聲猿》在合劇上雖取法於《四節記》，但仍有其突破的地方。它合四本雜劇的正名於篇目，這

❾ 吳梅：《顧曲麈談》，收入王衛民編校：《吳梅全集‧理論卷上》（石家莊：河北教育出版社，二〇〇二年），頁一四五。

❿ 〔清〕桂馥：《後四聲猿》，收入鄭振鐸編：《清人雜劇初集》，〔清〕王定桂：《後四聲猿序》，頁一。

⓫ 〔明〕王驥德：《曲律》，收入《中國古典戲曲論著集成》第四冊，頁一六七─一六八。

⓬ 〔明〕沈德符：《萬曆野獲編》，卷二五，頁六四三。

種形式也為後來沈璟《博笑記》所取法。同時汪道昆的《大雅堂四種》，可能也是步趨《四聲猿》而來的。

1. 《狂鼓史》

《狂鼓史》演「禰衡擊鼓罵曹」，這已是家喻戶曉的掌故，但文長並未呆板的按照史實敷演。第一，根據《後漢‧禰衡傳》，禰衡擊鼓時並未罵曹，罵曹時並未擊鼓，擊鼓與罵曹是兩件事。文長此劇則合為一事，而將營門的大罵，當作了擊鼓時的廷辱。在戲劇的效力上說，是剪裁布置得很允當的。第二，文長又把背景移到地獄，使曹操成為已被第五殿閻羅天子定讞的罪犯，而禰衡則是行將被上帝徵用的修文郎。地獄判官為了「留在陰司中做箇千古話靶」，因此請來禰衡，放出曹操，把舊日罵座的情狀，使他們兩下裡重新演述一番。這樣的安排也是有用意的，其一正如劇中的禰衡向判官所說：「小生罵坐之時，那曹瞞罪惡尚未如此之多，罵將來冷淡寂寞，不甚好聽；今日要罵呵，須直搗到銅雀臺，分香賣履，方痛快人心。」也因此，運筆容易開展，連女樂也可以肆意嘲弄，氣勢為之恢弘磅礡。另一方面則是「出於欲為禰衡雪生前耻辱之同情心，禰衡即作者之自況也。」[13]

《曲海總目提要》卷五更謂：

嘉靖中濬人盧柟，博學強記，落筆數千言，使酒罵坐，以狂得罪，繫獄幾死。獄中作《幽鞫放招賦》，臨清謝榛擬之禰衡、李白，為絜泣於長安諸公。平反其獄。後終不為時所容，落魄嗜酒而卒。又會稽人沈鍊，為錦衣衛經歷，抗疏攻嚴嵩，請誅之以謝天下。杖四十，謫田保安州。與從遊者，日唾罵嵩，且縛偶人為嵩射之。嵩誣其罪，僇死。鍊雄于文，下筆輒萬言，與徐渭交最厚，渭以此劇自寓，亦兼為盧沈兩人洩憤也。[14]

❸⓭　〔日〕青木正兒原著，王古魯譯著，蔡毅校訂：《中國近世戲曲史》（北京：中華書局，二〇一〇年），頁一三七。

❹⓮　〔清〕無名氏編：《曲海總目提要》，收入俞為民、孫蓉蓉編：《歷代曲話彙編‧清代編》（合肥：黃山書社，二〇〇八



這種說法是頗有可能的。而文長用以自況自寓則甚為顯然，蓋禰衡抱經世之大才，乃不得意於人間，其境遇正與文長相同，因此文長使之榮耀於地獄天堂，無非藉此抒發胸中鬱結，聊以自我慰而已。試想，將一個已定了罪的曹操，由囚徒而復升了高座，一無抵抗的儘著禰衡大罵，他疲倦得不要聽了，判官還要「與他一百鐵鞭醒睡」，這真是那裡說起的一種滑稽的舉動。近代劇（皮黃）將這個「陰罵」改為「陽罵」，將陰司囚徒的曹操，改成了當年威勢顯赫的曹操，不僅場上立刻顯出緊張的、嚴肅的生氣來，而禰衡的人格也益為顯著了。」⑮ 文長這樣處理的最大毛病是使人感到在演戲，完全失去了真實感。因此，本劇關目的布置是利弊互見的。









這種說法是頗有可能的。而文長用以自況自寓則甚為顯然，蓋禰衡抱經世之大才，乃不得意於人間，其境遇正

與文長相同，因此文長使之榮耀於地獄天堂，無非藉此抒發胸中鬱結，聊以自我慰而已。試想，將

一個已定了罪的曹操，由囚徒而復升了高座，一無抵抗的儘著禰衡大罵，他疲倦得不要聽了，判官還要「與他

一百鐵鞭醒睡」，這真是那裡說起的一種滑稽的舉動。近代劇（皮黃）將這個「陰罵」改為「陽罵」，將陰司

囚徒的曹操，改成了當年威勢顯赫的曹操，不僅場上立刻顯出緊張的、嚴肅的生氣來，而禰衡的人格也益為顯

著了。」⑮ 文長這樣處理的最大毛病是使人感到在演戲，完全失去了真實感。因此，本劇關目的布置是利弊互

見的。


在排場方面，則處理得極為妥善。用判官出場而不用閻王，一則可使判官打諢，二則也是明代法令不得扮

演帝王的緣故。通劇才一折，分作兩個場面。前半以仙呂【點絳唇】套寫擊鼓罵曹，是為正文，由生腳獨唱，

而間以鼓聲，激越雄壯，曲辭聲情足以相應。【寄生草】之下插入女樂演唱俚曲三支，鼓聲停止，有如滄海波

濤，頓歸為悠悠江水；其後【六么序】又忽地由「間關鶯語花底滑」化作「鐵騎突出刀槍鳴」。境界的轉折極為

突兀，於高潮之中稍作閒情，而不失嘲諷的旨趣，深得起伏變化之妙。後半場面改換，因移宮換羽，用般涉【要

孩兒】加上【煞尾】四支，寫禰衡奉召為修文郎，判官送行。【要孩兒】由小生唱，【煞尾】前三支分由旦、


⑮ 鄭振鐸：〈雜劇的轉變〉，發表於《小說月報》第二二卷第一號（一九三〇年一月）。一九八一年起北京書目文獻出版社陸續重印《小說月報》第一二一二三卷，《小說月報》第二二卷於一九八七年出版，鄭振鐸：〈雜劇的轉變〉，《小說月報》第二二卷（北京：書目文獻出版社，一九八七年），頁一一六三。引文見鄭振鐸：〈雜劇的轉變〉，《小說月報》第二二卷（北京：書目文獻出版社，一九八七年），頁一二九。

年），卷五，頁二二九。



報》第二二卷（北京：書目文獻出版社，一九八七年），頁一一六三。引文見鄭振鐸：〈雜劇的轉變〉，《小說月

報》第二二卷（一九八七年出版，鄭振鐸：〈雜劇的轉變〉，《小說月報》第一二一二三卷於一九八七年出版，鄭振鐸：〈雜劇的轉變〉，《小說月




年），卷五，頁二二九。
⑮ 鄭振鐸：〈雜劇的轉變〉，發表於《小說月報》第二二卷第一號（一九三〇年一月）。一九八一年起北京書目文獻出版社

年），卷五，頁二二九。

⑮ 鄭振鐸：〈雜劇的轉變〉，發表於《小說月報》第二二卷第一號（一

九三〇年一月）。一九八一年起北京書目文獻出版社

陸續重印《小說月報》第一二一二三卷，《小說月報》第二

二卷於一九八七年出版，鄭振鐸：〈雜劇的轉變〉，《小說月

報》第二二卷（北京：書目文獻出版社，一九八七年），頁一一六三。引文見鄭振鐸：〈雜劇的轉變〉，《雜劇的





⑮ 鄭振鐸：〈雜劇的轉變〉，發表於《小說月報》第二二卷第一號（一九三〇年一月）。一九八一年起北京書目文獻出版社陸續重印《小說月報》第一二一二三卷，《小說月報》第二二卷於一九八七年出版，鄭振鐸：〈雜劇的轉變〉，《小說月報》第二二卷（北京：書目文獻出版社，一九八七年），頁一一六三。引文見鄭振鐸：〈雜劇的轉變〉，《雜劇的轉變》，頁一八。





報》第二二卷（北京：書目文獻出版社，一九八七年），頁一一六三。引文見鄭振鐸：〈雜劇的轉變〉，《小說月











年），卷五，頁二二九。









年），卷五，頁二二九。
⑮ 鄭振鐸：〈雜劇的轉變〉，發表於《小說月報》第二二卷第一號（一
九三〇年一月）。一九八一年起北京書目文獻出版社
陸續重印《小說月報》第一二—二三卷，《小說月報》第二
二卷於一九八七年出版，鄭振鐸：〈雜劇的轉變〉，《小說月
報》第二二卷（北京：書目文獻出版社，一九八七年），頁一一六三。引文見鄭振鐸：〈雜劇的轉變〉，《雜劇的









⑮ 鄭振鐸：〈雜劇的轉變〉，發表於《小說月報》第二二卷第一號（一九三〇年一月）。一九八一年起北京書目文獻出版社陸續重印《小說月報》第一二—二三卷，《小說月報》第二二卷於一九八七年出版，鄭振鐸：〈雜劇的轉變〉，《小說月報》第二二卷（北京：書目文獻出版社，一九八七年），頁一一六三。引文見鄭振鐸：〈雜劇的轉變〉，《雜劇的轉變》，頁一八。

年），卷五，頁二二九。

二七四

這種說法是頗有可能的。而文長用以自況自寓則甚為顯然，蓋禰衡抱經世之大才，乃不得意於人間，其境遇正與文長相同，因此文長使之榮耀於地獄天堂，無非藉此抒發胸中鬱結，聊以自我慰而已。試想，將一個已定了罪的曹操，由囚徒而復升了高座，一無抵抗的儘著禰衡大罵，他疲倦得不要聽了，判官還要「與他一百鐵鞭醒睡」，這真是那裡說起的一種滑稽的舉動。近代劇（皮黃）將這個「陰罵」改為「陽罵」，將陰司囚徒的曹操，改成了當年威勢顯赫的曹操，不僅場上立刻顯出緊張的、嚴肅的生氣來，而禰衡的人格也益為顯著了。」⑮ 文長這樣處理的最大毛病是使人感到在演戲，完全失去了真實感。因此，本劇關目的布置是利弊互見的。

在排場方面，則處理得極為妥善。用判官出場而不用閻王，一則可使判官打諢，二則也是明代法令不得扮演帝王的緣故。通劇才一折，分作兩個場面。前半以仙呂【點絳唇】套寫擊鼓罵曹，是為正文，由生腳獨唱，而間以鼓聲，激越雄壯，曲辭聲情足以相應。【寄生草】之下插入女樂演唱俚曲三支，鼓聲停止，有如滄海波濤，頓歸為悠悠江水；其後【六么序】又忽地由「間關鶯語花底滑」化作「鐵騎突出刀槍鳴」。境界的轉折極為突兀，於高潮之中稍作閒情，而不失嘲諷的旨趣，深得起伏變化之妙。後半場面改換，因移宮換羽，用般涉【要孩兒】加上【煞尾】四支，寫禰衡奉召為修文郎，判官送行。【要孩兒】由小生唱，【煞尾】前三支分由旦、

但是鄭振鐸謂：「這種側面的敘寫，在劇場上，其動人的力量是較之正面的描寫要減少得多了。

年），卷五，頁二二九。

⑮ 鄭振鐸：〈雜劇的轉變〉，發表於《小說月報》第二二卷第一號（一九三〇年一月）。一九八一年起北京書目文獻出版社陸續重印《小說月報》第一二—二三卷，《小說月報》第二二卷於一九八七年出版，鄭振鐸：〈雜劇的轉變〉，《小說月報》第二二卷（北京：書目文獻出版社，一九八七年），頁一一六三。引文見鄭振鐸：〈雜劇的轉變〉，《雜劇的轉變》，頁一八。

生、外獨唱，末尾由眾合唱。劇情變化，排場和演唱方法也隨著轉變，姑不論其於元劇科範如何，這種處置在舞臺上是頗能吸引觀聽的。

王季重《十種徐文長逸稿序》謂「英雄氣大，未有敢當文長之橫者也。」袁宏道評本劇謂「語氣雄越，擊壺和筑，同此悲歌。」祁彪佳《劇品》謂「此千古快談，吾不知其何以入妙，第覺紙上淵淵有金石聲。」⑯蓋文長藉他人酒杯，澆自己塊壘，憤懣鬱勃，勁切淒涼，一股豪蕩之氣充塞其間，故自首至尾，翻滾騰躍，攝人魂魄。

第一來逼帝遷都，又將伏后來殺，使郤慮去拿。唉！可憐那九重天子救不得一渾家。帝道后少不得你先行，咱也只在目下。更有那兩箇兒，又不是別樹上花，都總是姓劉的親骨血，在宮中長大。卻怎生把龍雛鳳種做一甕鮓魚蝦。（【油葫蘆】）⑰

哄他人口似蜜，害賢良只當要。把一個楊德祖立斷在轅門下，磣可哥血唬零喇。孔先生是丹鼎靈砂，月邸金蟆，仙觀瓊花；《易》奇而法，《詩》正而葩。他兩人嫌隙，於你只有針尖大，不過是口嘮噪有甚爭差。一個為忝聰明參透了雞肋話，一個則是一言不洽；都雙雙命掩黃沙。（【六么序】）⑱

你害生靈呵！有百萬來的還添上七八。殺公卿呵！那裡查。借廠倉的大門來斛芝麻。惡心肝生就在刀鎗上掛，狠規模描不出丹青的畫，狡機關我也扢不盡倉猝裡罵。曹操！你怎生不再來牽犬上東門，閒聽喚鶴華亭壩，卻出乖弄醜，帶鎖披枷。（【葫蘆草混】）⑲

⑯〔明〕祁彪佳：《遠山堂劇品》，《中國古典戲曲論著集成》第六冊，頁一四一。

⑰陳萬鼐主編：《全明雜劇》第五冊（臺北：鼎文書局，一九七九年），頁二四八四。

⑱同上註，頁二四九一－二四九二。

本劇的曲辭一氣呵成，洶湧奔馳如長江大河。【混江龍】一曲所謂「一句句鋒鋩飛劍戟，一聲聲霹靂捲風沙。」[20]正是最好的寫照。他論詩主張「如冷水澆背，陡然一驚。」[21]本劇給人的感覺亦復如此。他論曲主張「填詞如作唐詩，文既不可，俗又不可。自有一種妙處，要在人領解妙悟，未可言傳。」[22]又說：「曲本取於感發人心，歌之使奴童婦女皆喻，乃為得體。經子之談，以之為詩且不可，況此等耶？」[23]因此他極為欣賞《琵琶》《食糠》、《嘗藥》、《築墳》、《寫真》諸折，以為「從人心流出」[24]，而對於《香囊記》之「以時文為南曲」[25]，則大為不滿。本劇用白描本色語，偶而也巧妙地鎔鑄極通俗的歷史掌故，而句句皆從肺腑中激出，故如急流奔湍，氣勢雄蕩，感人深邃。只是遣詞造句，聲律未盡合調法，加襯亦未盡考量音節容受力，以致橫放傑出，有失規矩。因之亦難以標明其正襯章法。

後來凌濛初也有《襧正平》一劇，仍用北調一折，惜已不存。《遠山堂劇品》列入雅品，謂「《漁陽弄》之傳正平也以怒罵，此劇之傳正平也以嘻笑；蓋正平所處之地之時不同耳。」[26]

[19] 同上註，頁二四九五。

[20] 同上註，頁二四八三。

[21] 〔清〕劉體仁著，王秋生校點：《七頌堂詞繹》，《七頌堂集》（合肥：黃山書社，二〇〇八年），頁二一八。

[22] 〔明〕徐渭：《南詞敘錄》，《中國古典戲曲論著集成》第三冊（北京：中國戲劇出版社，一九五九年），頁二四三。

[23] 同上註，頁二七三。

[24] 同上註，頁二七三。

[25] 同上註，頁二七三。

[26] 〔明〕祁彪佳：《遠山堂劇品》，《中國古典戲曲論著集成》第六冊，頁一五五。

2. 《翠鄉夢》

《翠鄉夢》演紅蓮、柳翠的故事，是民間極為通俗的小說。故事源流非常早，本來紅蓮和柳翠是兩個各成系統的傳說，後來逐漸合併，才成為這種規模。文長大致是根據田汝成《西湖遊覽志》卷十三所載敷衍的。關於其故事源流以及其遞變發展的過程，張全恭在〈紅蓮柳翠故事的轉變〉一文中考述極為詳細[27]，又青木正兒氏《中國近世戲曲史》也曾略加敘說，可以參閱，這裡不再贅述。

本劇旨在表現「空即是色，色即是空」的佛家思想。故結構排場採用因果對照的方法。青木氏謂：「前場禪僧為妓女籠絡，後場妓女為禪僧所濟度。」[28]即是「色」與「空」的循環照映，同時也說明了「邪可以勝正，正也可以破邪，有真性情、真道德，終可以升天得道；點化迷途，可以不賴言詮，直指本心。」[29]這是文長心中的信念。

全劇用兩折，篇幅亦短小，而剪裁精當，去煩芟蕪，故甚覺結構緊湊。紅蓮勾搭玉通，與柳翠自敘妓女生涯，都用賓白演述，而以全力描寫玉通之悔過與月明之點化，主題明顯，頭緒不繁。最後柳翠醒悟，和月明對唱一支長曲【收江南】，可能還兼有舞姿，演來頗能動人觀聽。對唱既罷，場內忽用一陣鑼聲催下，頓然收煞全篇，不禁使人有鏡花水月，江上峰青之感。青木氏謂次折月明和尚向柳翠說法一場，用無言手勢搬演，極為巧妙，並以為文長係根據杭州上元燈節演月明和尚戲柳翠之跳舞風俗潤色而成的。[30]這種搬演情形，大概即所

[27] 張全恭：〈紅蓮柳翠故事的轉變〉，《嶺南學報》第五卷第二期（一九三六年四月），頁五四一七四。

[28] 〔日〕青木正兒原著，王古魯譯著，蔡毅校訂：《中國近世戲曲史》，頁一三八。

[29] 梁一成：《徐渭的生平和著作》，收入王元昌編：《書和人》第二輯（臺北：國語日報社，一九八三年），頁九二七。

[30] 〔清〕陸次雲：《湖壖雜記》（北京：中華書局，一九八五年），「月明庵柳翠墓」條，頁二一八。

調「打啞禪」，文長在文字上的敘述，固然和動作配合得很巧妙，但通折都是這種「啞」動作，觀眾的興趣未必

能維持終場。不過像這樣的度化，較之雜劇中所慣用的「三度」，無論如何是趣味多了。

（生）你又不是女琴操參戲禪，卻元來是野狐精藏機變，霎時間把竹林堂翻弄做桃花澗。紅也麼蓮，你

為誰辛苦為誰甜，替他人嘔心行按著龍泉。粉骷髏、三尺劍，花葫蘆、一個圈。西也麼天，五百尊阿羅

漢，從何方見。南也麼泉。二十年水牯牛著什麼去牽。（紅）黃也麼天，五百尊阿羅漢，你自羞相見。清

也麼泉，照不見釣魚鉤，你自來上我牽。（得勝令）㉛

像這樣的文字雖比不上《狂鼓史》那樣的澎湃壯闊，但瀟瀟儁逸，如一江春水向東流，蕩蕩漾漾，自有其可人

的姿態。首折每曲之後，紅蓮接唱重複末數句，只改動幾個字眼，就別具韻味，奐落滑稽的口氣，關合得極為

巧妙。《遠山堂劇品》調「邇來詞人依傍元曲，便誇勝場。文長一筆掃盡，直自我作祖，便覺元曲反落蹊徑。如

【收江南】一詞，四十語藏江陽八十韻，是偈、是頌，能使天花飛墮。」

（旦）師兄，和你四十年好離別。（外）師弟！你一霎時做這場。（合）㉜把奪舍投胎不當燒一寸香。（旦）

師兄！俺如今要將。（外）師弟！俺如今不將。（合）把要將不將都一齊一放。（外）小臨安顯出俺黑風波

浪。（旦）潑紅蓮露出俺粉糊粘黐。（合）柳家胎漏出俺血團氣象。（此下外起旦接，一人一句）（按：頓

號為表藏韻，單圈之句表外所唱，雙圈之句表旦所唱）（外）俺如今改腔、換粧。俺如今變媢、做娘。弟

所為替虎倀、穿羊。兄所為把馬韁、細廛。。這滋味蔗漿、拌糖。那滋味蒜秋、擣薑。。避炎途趁太陽、

早涼。設計較如海洋、斗量。。再簁春白粱、米糠。莫笑他郭郎、袖長。。精哈帝皇、霸強。好胡塗

㉛ 陳萬鼐主編：《全明雜劇》，第五冊，頁二五一九—二五二○。

㉜ 〔明〕祁彪佳：《遠山堂劇品》，《中國古典戲曲論著集成》第六冊，頁一四一—一四二。

平良、馬藏。。英傑們受降、納疆。吉凶事弔喪、弄璋。。任乖刺嗜菖、喫瘡。幹功德掘塘、救荒。。佐朝堂三綱、一匡。顯家聲金章、玉瑇。假禪仙雲莊、月窗。真配合鴛鴦、鳳凰。。頹行者敲鐺、打梆。苦頭陀柴杠、碓房。。這一切萬椿、百忙。都只替無常、背裝。。捷機鋒刀鎗、鬥鉈。鈍根苗蜣螂、跳牆。。肚疼的假媚、海棠。報怨的幾霜、鵁鶄。。填幾座鵲潢、寶扛。幾乎做鴇桑、乃堂。。費盡了啞伴、妙方。。繞成就滾湯、雪煬。。兩弟兄一雙、雁行。。老達摩裏糧、渡江。。腳跟踹蘆將、葉黃。霎時到西方、故鄉。。依舊嚼果筐、雁王。遙望見寶幢、法航。。撤下了一囊、賊贓。交還他放光、洗腸。。（合唱）呀！繞好合著掌回話祖師方丈。㉝

吳梅《顧曲塵談》亦謂「余最愛其《翠鄉夢》中之【收江南】一曲，句句短柱，一支有七百餘言，較虞伯生【折桂令】詞，其才何止十倍。且通首皆用平聲，更難下筆。才大如海，直足俯視玉茗也。」㉞這樣的批評是很令人首肯的。文長才氣雄贍，故創作力極強，不依傍前人，自出蹊徑，其四十語藏八十韻，而能吞吐自如，直是天衣無縫，妙筆生花。首折玉通、月明的兩段長白，也寫得俊逸脫俗，清暢明快，見其才氣之縱橫，是一篇很好的白話文。

但「收江南」就曲律之增疊變化而言，亦屬文長「自我作祖」，即其長篇賓白，亦是自我恣縱放肆，而無視於場上是否得宜。

文長篤信佛教，本劇正是他這方面思想的反映。

3. 《雌木蘭》

㉝ 陳萬鼐主編：《全明雜劇》，第五冊，頁二五三九—二五四一。
㉞ 吳梅：《顧曲塵談》，收入王衛民編校：《吳梅全集·理論卷上》，頁一四四—一四五。

《雌木蘭》是根據〈木蘭辭〉敷演的，但也有別出心裁的地方。結構方法和《翠鄉夢》略同，也是兩折，將故事分作兩大部分敘述。首折寫木蘭替父從軍，著意於木蘭換裝與演習武藝，歸家後嫁與王司訓的兒子王郎為妻。在〈木蘭辭〉裡，木蘭先徵得父親同意，再去購置行頭，本劇則改為先買軍裝、演習武藝，然後才告訴父親，由此而表現木蘭代父從軍的決心與不讓鬚眉的氣概。這一點可以說是本劇剪裁布置上唯一的好處。其最大毛病則莫過於將木蘭寫成一個纏足女子，用了許多賓白曲辭來形容。作者既要將木蘭寫成能馳馬彎弓的英雄，又要使她不失黃花閨女的嬌柔，因而摻入了當時審美「三寸金蓮」不可或缺的觀念，

（梁辰魚寫《紅線女》也有「將小腳兒挪」之句），不免自相矛盾，而木蘭也成為一個不倫不類的女子。最後又安排木蘭與王郎成婚，也落入了以喜劇團圓的窠臼。王郎的出現，就通劇來說是畫蛇添足的，而究其根柢，也是作者時代觀念的拘束，認為像木蘭那樣的英雄，還是應當要有一位文學夫婿。文長不拘禮法，突破束縛為能，不知何以寫起《雌木蘭》，卻如此的自縛手腳。

本劇首折寫改裝代父從軍，至出發為止，還算得體。次折則寫平賊、受官、返鄉、易裝、成婚五個關目，頗嫌繁瑣，其銜接處又每失之草草。就因為關目太繁瑣，所以只好用隻曲【清江引】七支來寫返鄉之前諸事，隻曲可以由各腳色任唱，也可以變動排場，如此一來，還稱允當。其後改用【耍孩兒】加【煞尾】四支由旦獨唱，一脈下來，排場的處理尚屬清晰。但通劇觀之，並非好結構。

本劇還是非常可觀。孟稱舜《酹江集》眉批云：「雄詞老筆，追躡元人。袁中郎評云：蒼涼

35 《遠山堂劇品》謂「腕下具千鈞力，將脂膩詞場，作虛空粉碎。」36

34 《遠山堂劇品》，收入《古本戲曲叢刊四集》，第二○冊，頁二。

35 〔明〕孟稱舜編：《古今名劇合選》，收入《古本戲曲叢刊四集》，第二○冊，頁二。

36 〔明〕祁彪佳：《遠山堂劇品》，《中國古典戲曲論著集成》第六冊，頁一四二。

慷慨。此語極當。」36

軍書十卷，書書卷卷把俺爺來填。他年華已老，衰病多纏。想當初搭箭追鵰穿白羽，今日呵！扶藜看雁數青天。呼雞餵狗，守堡看田。調鷹腰軟，打兔腰拳。提攜姊妹，梳掠丫鬟，見對鏡添粧開口笑，聽提刀廝殺把眉攢。長嗟歎道兩口兒北邙近也，女孩兒東坦蕭然。（【混江龍】）❸❼

黑小山寇真見淺，躲住了成何幹。花開蝶滿枝，樹倒猢猻散。你越躲著，我越尋你見。（【清江引】）黑山小寇真高見，左右他輸得慣。一日不害羞，三餐喫飽飯。你尋他，他越躲著看。（【清江引】）❸❽

這樣的曲子，讀來雖不失豪氣，但所謂「腕下具千鈞力」，則覺過當。【混江龍】一曲「老景如畫，語語蒼秀。」❸❾【清江引】二曲，文長自評云：「四句（指花開二句與一日二句）現成話，彼此轆轤反覆，而人忽之，少見識者。」❹⓪袁中郎也深為許可。但這種筆法容易流於油腔滑調，譬如其第三支【清江引】云：「咱們元帥真高見，算定了方纔幹。這賊假的是花開蝶滿枝，真的是樹倒猢猻散。凱歌回，帶咱們都好看。」❹❶第四支也類似這種筆法，此即文長所謂轆轤反覆，少見識者。雖然這是小調，以諢諧見機趣，但總覺得太輕太滑，「算定了纔幹」，更簡直是湊韻了。不過本劇大抵如青木氏說的「曲辭藻彩煥發」，像【寄生草】、【六么序】和【耍孩兒】都是可諷可誦的曲子。

4. 《女狀元》

❸❼ 陳萬鼐主編：《全明雜劇》，第五冊，頁二五五○。
❸❽ 同上註，頁二五六○—二五六一。
❸❾ 同上註。
❹⓪ 〔明〕孟稱舜編：《古今名劇合選》，收入《古本戲曲叢刊四集》，第二○冊，頁二。
❹❶ 同上註。
陳萬鼐主編：《全明雜劇》，第五冊，頁二五六一。

《女狀元》，「女狀元」條云：

《女狀元》演黃崇嘏男裝應試，狀元及第事，本楊升庵《春桃記》。胡應麟《少室山房筆叢‧續甲部‧丹鉛新錄四》，「女狀元」條云：

女侍中，魏元義妻也。女學士，孔貴嬪也。女校書，唐薛濤也。女進士，宋女郎林妙玉也。女狀元，蜀黃崇嘏也。

（胡自注云：）崇嘏非女狀元，余已辯於《詩藪》雜編中。用脩之誤，蓋因元人《女狀元春桃記》而誤也。元人《春桃記》今不傳，僅《輟耕錄》有其目，大概如《琵琶》等劇，幻設狀元之名耳。王氏《卮言》直作蜀司戶參軍黃崇嘏，最得之。陳氏名疑亦仍用脩之誤，似未詳考黃詩及其事始末也。[42]

則黃崇嘏未必是真狀元。本劇首折先寫述志起程，再寫科場應考。次折及四折極寫崇嘏的文才，三折寫其審案的幹才。五折寫與鳳羽成婚。關目、排場俱嫌舒緩。

本劇末下場詩有云：「世間好事屬何人，不在男兒在女子。」[43]《雌木蘭》次折【尾聲】云：「我做女兒則十七歲，做男兒倒十二年。經過了萬千瞧，那一箇解雌雄辨。方通道辨雌雄的不靠眼。」[44]可見他連寫了兩種女扮男裝的劇本是有深意的。他有意反對「女子無才便是德」的傳統觀念，認為女子無論文才武才都未必不如男子，這種思想是超越他那個時代的。文長不拘禮法，於此又可見。

《遠山堂劇品》云：

南曲多拗折字樣，即具二十分才，不無減其六七。獨文長奔逸不羈，不軌於法，亦不局於法。獨鶻決雲，

[42] 胡應麟：《少室山房筆叢》（北京：中華書局，一九五九年），頁一○八─一○九。

[43] 陳萬鼐主編：《全明雜劇》，第五冊，頁二六四三。

[44] 同上註，頁二五六九。

百鯨吸海，差可擬其魄力。❹❺

文長才氣縱橫，信筆所至，所謂格律自然縛他不得。也因此，即使是南曲，他也能具有「獨鶻決雲，百鯨吸海」的氣概。也因此，所引之曲未予分辨正襯句法。

黃天知，那據花房的蜜蜂兒也號做王，排假陣的靈龜兒也呼做將。（咳！這是假的呵！）豈有三分來大的店票花紋樣，好扭做九品來真的衙門銅印章。況他真名氏又不隱藏，扮一個大蝦蟆套著小科蚪兒當。（古來也有這樣的事，）若不是逼勒封虞也，不過是剪桐葉為主戲一場。（【紅衲襖】）❹❻

琥珀濃、未了三杯，真珠船、又來一載。儼絲桐送響，出暮田黃菜。（看音調這般淒楚呵！）真簡是清明杜宇，寒食棠梨，愁殺他春山黛。一堆紅粉塊，（得你這一首詩呵！）恨不葬琴臺。說什麼采石江邊弔古才。（旦）老詞宗令門生代，況文君自合吟頭白。因此上難下筆，險做了賴詩債。（【梁州序】）❹❼

顯現文長兀傲不偶的風調。吳梅《顧曲麈談》又極欣賞其【二犯江兒水】四支，謂其第四支尤妙：

就氣勢來說，本劇和《狂鼓史》略相彷彿，而其詞藻的秀麗，則是《狂鼓史》所沒有的。寫韻人韻事，遣詞造句如果完全用激昂慷慨的本色語就不合適了。本劇於清綺之中，挾以高風勁骨，一洗香澤柔靡的氣息，亦頗能

浣花溪外，茅舍繞浣花溪外，是詩人杜老宅。何處野人扶杖，敲響扉柴。況久相依不是縈。幸籬棗熟霜齋，我栽的即你栽，儘取長竿闊袋，打撲頻來，鋪餐權代。我恨不得填漫❹❽

❹❺〔明〕祁彪佳：《遠山堂劇品》，《中國古典戲曲論著集成》第六冊，頁一四二。

❹❻陳萬鼐主編：《全明雜劇》，第五冊，頁二六○五。

❹❼同上註，頁二六一六－二六一七。

❹❽同上註，頁二五八五。

了普天饑債。[49]

瞿庵云：「此詞不獨顯出老杜廣廈萬間之意，實足見文長之心。固不當僅賞其詞也。」[50]按此曲乃瞿庵截取【二犯江兒水】第二支之前半與第四支之後半合併而成，並非第四支之全文。即此我們更可以看出文長清綺逸致的一面。

5. 《四聲猿》的音律

沈德符《萬曆野獲編》卷二十五〈雜劇〉條謂「徐文長（渭）《四聲猿》盛行，然以詞家三尺律之，猶河漢也。」[51]祁彪佳《劇品》也說「不軌於法，亦不局於法。」[52]文長的曲辭固然雄放傑出，而音律則著實任意縱橫，他和臨川一樣，都足以「拗折天下人嗓子」。雜劇中像他這樣不守律的，可以說絕無僅有了。所以我們特地將《四聲猿》的音律單獨提出來討論。

文長在《南詞敘錄》裡說：「今南九宮不知出於何人，……最為無稽可笑。……永嘉雜劇興，則又即村坊小曲而為之。本無宮調，亦罕節奏，徒取其畸農市女，順口可歌而已。諺所謂隨心令者，即其技歟？間有一二叶音律，終不可以例其餘，烏有所謂九宮？」又說：「南之不如北有宮調固也。然南有高處，四聲是也。北雖合律而止於三聲，非復中原先代之正，周德清區區詳訂，不過為胡人傳譜，乃曰《中原音韻》，夏蟲井蛙之見耳。」又說：「凡唱最忌鄉音，吳人不辨清親侵三韻。」又說：「南曲固無宮調，然曲之次第須用聲相鄰，以

❹⁹ 同上註，頁二五八九。

❺⁰ 吳梅：《顧曲麈談》，收入王衛民編校：《吳梅全集·理論卷上》，頁一四五。

❺¹ 〔明〕沈德符：《萬曆野獲編》，卷二五，頁六四七。

❺² 〔明〕祁彪佳，《遠山堂劇品》，《中國古典戲曲論著集成》第六冊，頁一四二。

為一套，其間亦自有類輩，不可亂也。」

我們姑不論他不相信南曲九宮和《中原音韻》的見解是否正確，而他到底還承認北曲有宮調，南曲聯套「用聲相鄰」，不可零亂；同時也注意到庚青、真文、侵尋三韻當分。可是事實上他連這幾點也沒好好遵守。曲中的平仄句法，在文長眼中是無所謂的，因此拗句犯律隨處可見，我們不須在此舉例。我們只檢討他的聯套和韻協。

《狂鼓史》先用仙呂【點絳唇】套，再用般涉【耍孩兒】加四支【煞尾】，組成兩個場面。仙呂套中的【葫蘆草】一曲為北曲譜所無，文長不知如何的把它聯在套中。【耍孩兒】套在元散曲中可獨立，在元劇中則僅作中呂或正宮的借宮，從不單獨使用，文長把它獨立成套，可以說是創舉，以後徐陽輝《有情癡》陳汝元《錯轉輪》都步他的後塵。

《翠鄉夢》兩折同用雙調合套，即⋯【新水令】、【步步嬌】、【折桂令】、【得勝令】、【僥僥令】、【收江南】、【清江引】（首折）。【新水令】、【步步嬌】、【折桂令】、【江兒水】、【得勝令】、【園林好】、【收江南】（次折）。兩折同用雙調合套，合套的規則與常則不同，已屬可怪，而其曲調又幾乎相同，除了「自我作祖」外，實不能尋出它的根源。至於唱法採用接唱、接合唱，那只是餘事而已。

《雌木蘭》次折用【清江引】七支和【耍孩兒】加【煞尾】四支。疊用隻曲組場是南曲聯套的一種方法，北雜劇中是看不到的，文長大概是以北就南，所以用這樣的小曲來演述過場。普通【煞尾】是數字大的在前，如【五煞】、【四煞】⋯⋯已說過，這裡對於【煞尾】的聯用更異常則。

❸ 以上引文見〔明〕徐渭：《南詞敘錄》，《中國古典戲曲論著集成》第三冊，頁二四〇—二四一。

【尾】，元劇中並無例外。此劇用【二煞】、【三煞】、【四煞】、【尾】，故意倒置。又兩折之韻協都混用寒山、桓歡、先天、監咸，《翠鄉夢》的首折也有此病。難道文長以為真文、庚青、侵尋三韻必須辨舌尖、舌根與雙唇，而寒山諸韻就可以寬容嗎？其實，文長音韻聲律的學問是很不夠的。

《女狀元》五折皆用南曲。三、四兩折都用南呂宮；二、四、五三折同協皆來韻；一、二、三、四折及第五折之前半都疊隻曲成套。其聲情鮮少變化，格律家固然忌諱，聆賞起來索然寡味，以戲曲而言，實在是一個很大的缺陷。

由以上可見文長對於音律是多麼的橫衝直突，但卻能盛行宇內，湯若士還「輒為之唱演數通」。也許他破壞音律，有他自己另一套的聲樂見解。否則便是伶工牽強以就，甚至於添字、減字或易字了。而其「拗折天下人嗓子」是可以想見的。凌廷堪〈論曲絕句〉云：「《四聲猿》後古音乖，接踵《還魂》復《紫釵》；一自青藤開別派，更誰樂府繼誠齋。」❺❹其說甚是。

6. 《四聲猿》總評

《四聲猿》因為很出名，後人評論的很多，我們先把它抄在下面。王驥德《曲律》云：

吾師徐天池先生所為《四聲猿》，而高華爽俊，穠麗奇偉，無所不有，稱詞人極則，追躅元人。

吾師山陰徐天池先生，瑰瑋濃鬱，超邁絕塵，《木蘭》、《崇嘏》二劇，刳腸嘔心，可泣鬼神，惜不多作。❺❺

又徐復祚《三家村老曲談》云：

❺❹ 〔清〕凌廷堪：《校禮堂詩文集》，收入嚴一萍選輯：《安徽叢書》（臺北：藝文印書館，一九七一年），卷二，頁一〇。

❺❺ 〔明〕王驥德：《曲律》，《中國古典戲曲論著集成》第四冊，頁一六七、一七〇。

余嘗讀《四聲猿》雜劇，其【漁陽三撾】，有為之作也。意氣豪俠，如其為人，誠然傑作；然尚在元人藩籬間。餘三聲，《柳翠》猶稱彼善；其餘二聲及其書、繪，俱可無作。❺❻

又鍾人傑（生卒不詳）〈四聲猿引〉云：

《漁陽》鼓快，吻於九泉。《翠鄉》淫毒，憤於再世。《木蘭》、《春桃》，以一女子銘絕塞、標金閨，皆人生至奇至快之事，使世界駭吒震動也。文長終老於縫掖，蹈死獄，負奇窮，不可遏滅之氣，得此四劇而少舒。所謂峽猿啼夜，聲寒神泣。❺❼

又臧晉叔《元曲選・序》云：

山陰徐文長《禰衡》、《玉通》四北曲，非不优俠矣，然雜出鄉語，其失也鄙。❺❽

又孟稱舜《酹江集》《狂鼓史》眉批云：

文長《四聲猿》于詞曲家為刱〔創〕調，固當別存此一種。然最妙者《禰衡》、《木蘭》兩劇耳。《翠鄉夢》係蚤〔早〕手筆，微有嫩處，而《女狀元》晚成，又多率句，曾見其改本，多有所更定。至《女狀元》云：「當悉改，近無心緒，故止。」是知作者亦未盡愜，與予所見殆略同也。❺❾

又陸次雲（生卒不詳）《北墅緒言》卷五〈四聲猿評〉云：

《漁陽弄》舌劍飛光，誅奸雄於既死，如天鼓發聲，震搖山嶽，是天地間一則快畫。《雌木蘭》選詞峻

⑤⑥〔明〕徐復祚：《曲論》，《中國古典戲曲論著集成》第四冊，頁二四三。

⑤⑦明崇禎間九宜齋刻本澂道人評本《四聲猿》卷首，見俞為民、孫蓉蓉編：《歷代曲話彙編：明代編》第三集，頁五三〇。

⑤⑧〔明〕臧晉叔編：《元曲選》，頁四。

⑤⑨〔明〕孟稱舜編：《古今名劇合選》，收入《古本戲曲叢刊四集》，第二〇冊，頁一。

潔，逼似元人，從軍情事如李伯時細畫，一一自白描中寫出，惜其結構促而未盡。《玉通禪》見文士身，
而說法幾於信手拈來，但才思淋漓，如海派潮音，過於橫溢，得失相半。《女狀元》不乏佳句，未免懶散
如疏花吹落，小鳥徐鳴，不甚令人擊節。然閱《盛明雜劇》中能如天池者，亦已罕矣。惟松陵沈君庸《鞭
歌妓》與《狂鼓史》相敵，《壩亭秋》在《木蘭》、《玉通》之間，《簪花髻》意思蕭閒似《黃崇嘏》，俱屬
強弩之末。⑥⓪

又張祥河（一七八五—一八六二）《關隴輿中偶憶編》云：

明曲當以臨川、山陰為上乘。……青藤音律間亦未不諧，然其詞如怒龍挾雨，騰躍霄漢，千古來不可無
一，不能有二。⑥①

又《中國戲曲概論》云：

徐文長《四聲猿》中，《女狀元》劇，獨以南詞作劇，破雜劇定格，自是以後南劇孳乳矣。其詞初出，湯
臨川目為詞壇飛將，同時詞家，如史叔考（槃）、王伯良（驥德）輩，莫不俯首。今讀之，猶自光芒萬
丈。⑥②

又吳梅《顧曲麈談》云：

徐文長《四聲猿》，膾炙人口久矣！其詞雄邁豪爽，直入元人之室。⑥②

⑥⓪〔清〕陸次雲：《北墅緒言》，收入《陸雲士集》第一三冊（清康熙甲子（一六八四）刊本，傅斯年圖書館藏），卷五，頁二三三。

⑥①〔清〕張祥和：《關隴輿中偶憶編》，《筆記小說大觀》第四編（臺北：新興書局，一九七七年），頁五三六一—五三六二。

⑥②吳梅：《顧曲麈談》，收入王衛民編校：《吳梅全集·理論卷上》，頁一四四。

丈。顧與臨川之妍麗工巧不同，宜其並擅千古也。……文長詞精警豪邁，如詞中之稼軒、龍洲。[63]

以上各家所評，王驥德稍嫌過當，徐復祚則過苛，陸次雲分析得失，最為中肯。其他諸家亦各有見地。大抵說來，《狂鼓史》曲辭豪邁俊妙，結構亦大致得體，允推第一。《翠鄉夢》結構頗佳，文字亦足以相稱，可列第二。至於《雌木蘭》、《女狀元》二劇，於明曲中雖亦可列於佳作之林，然結構排場音律，俱失檢姅拗過甚，故較之前二劇略遜一籌。瞿庵謂「文長詞精警豪邁，如詞中之稼軒、龍洲。」此語最具慧眼，文長在戲曲文學上的成就，主要就在這裡。而其詞所以能豪邁精警的原因，正如袁宏道〈徐文長傳〉所云：

（文長）放浪麴蘗，恣情山水，走齊魯燕趙之地，窮覽朔漠，其所見山奔海立，沙起雲行，風鳴樹偃，幽谷大都，人物魚鳥，一切可驚可愕之狀，一一皆達之於詩。其胸中又有勃然不可磨滅之氣，英雄失路，託足無門之悲，故其為詩，如嗔如笑，如水鳴峽，如種出土，如寡婦之夜哭，羈人之寒起。當其放意，平疇千里；偶而幽峭，鬼語秋墳。[64]

說的雖是他的詩，而他的《四聲猿》也正復如此；他致生命的最大精誠，將身世遭遇的感受，一齊注入筆端，剚其腸而嘔其心，所以能寫出橫絕一世，「可泣鬼神」的文字。

若論文長對明代劇壇的影響，則第一，他大膽肆意的突破南北曲的規律，而運用傳奇的體例於雜劇之中；在他之前雖王九思《中山狼》僅一折，始開短劇之端，但僅此一種，作品成就不高，影響極小，不能與《四聲猿》並論；因此，短劇的興起，應當是文長刺激而成的。第二，吳梅謂《女狀元》為南劇孳乳之始，這句話有商榷的餘地。根據王驥德《曲律》、他的《離魂》雜劇，用南調寫成，呂天成謂「自爾作祖，當一變劇體。」王

[63] 吳梅：《中國戲曲概論》，收入王衛民編校：《吳梅全集‧理論卷上》，頁二七三。

[64] 〔明〕袁宏道《袁中郎全集》（臺北：世界書局，一九六四年），頁一。

是徐的學生，可見他用南曲作雜劇還在乃師之前。上文說過，王氏是狹義的南雜劇（南曲四折）之祖，而不是廣義的南雜劇（以南曲為主，不論折數）之祖。不過由於《雌木蘭》之用南北合套、《女狀元》之用南曲，從此南雜劇大興，卻是事實。所以文長對於南雜劇的創興是有很大影響力的。第三，文長以風骨勁健馳名，對於當時萎靡的曲壇，如《香囊》《玉玦》之流，多少有振衰起敝的作用。文長在明代的劇壇，就好像一隻沒有籠頭的野馬，由於他的馳騁奔騰，使得雜劇別開一種境界；他和臨川風調雖殊，而地位卻是相同的。到了清代，像張韜《續四聲猿》，桂馥《後四聲猿》，更直以繼文長之後自居了。而《納書楹曲譜正集》卷二、《集成曲譜振集》卷三以及《過雲閣曲譜》皆選錄〈罵曹〉一折，則文長之流風餘韻尚可見於今日之劇場。

二、李開先、許潮、汪道昆三位短劇作家述評

本期短劇的作家有三位，即李開先、許潮、汪道昆。李開先有一部院本總集叫《一笑散》，雖然只剩下其中的兩種，但由此我們可以看出保留到明代的院本體製；其價值不在文字，而在結構。許潮、汪道昆的雜劇和徐渭一樣，也都有總名，許作叫《太和記》，汪作叫《大雅堂四種》。其內容都是文人雅事，體製皆僅一折。所謂短劇與南雜劇，由於他們的著作，已經宣告成立，此後南雜劇盛行，北雜劇雖然由於劇壇做古運動的影響，尚不乏作者，但已是南化的北劇了。

(一)李開先《打啞禪》、《園林午夢》院本述評

李開先，字伯華，自稱中麓子、中麓放客，山東章邱（今山東章邱縣）人。孝宗弘治十五年（一五○二）

八月二十八日生，穆宗隆慶二年（一五六八）二月十五日卒，六十七歲。生平已見前文《宋元明南曲戲文編》。

所著戲曲，傳奇《寶劍》、《登壇》二記外，另有六本院本，總名《一笑散》。即：《打啞禪》、《園林午夢》、《攬道場》、《喬坐衙》、《昏廝迷》、《三枝花大鬧土地堂》。他在院本短引裡說，由於借觀的人很多，把《攬道場》以下四種散失了。他恐怕僅剩下的《打啞禪》、《園林午夢》又遺失，恰好那時雕工貧甚，願減價售技，他才把它刻出來，「不然，刻不及此。」可見中麓子對於這幾本院本並不重視。然而由於這兩種院本的流傳，使我們對於院本的形式、演法，有具體的了解，其在戲曲文學史上的價值是很大的。中麓所不重視的，反而居於重要地位，這真是他始料所未及。

這六本院本用意大概都在博人一笑，所以以《一笑散》為名。按一笑散係藥名。寧獻王醫學書《活人心》卷下「王笈二十六方」條謂一笑散是治風蟲牙的藥。其意蓋是人患蛀牙，疼痛難忍，而此種藥粉，即可除去病苦，輕鬆一笑。但是，由《園林午夢》和《打啞禪》的中麓總跋，以及他的弟子崔元吉為了「推廣師意」而作的跋，可以看出他是有所寄意的。他以為世間的人我是非，「到頭都是夢」，因此覺得「浮名何用惱吟懷」。而黑白的倒置，又往往由於個人的主觀武斷：《打啞禪》中老和尚的自以為是，在識者實不值一笑。他歸潛林下，雖有如《園林午夢》中漁人忘機的胸懷，但對於國家大事卻還時時關心，倭寇進犯浙江寧波，他就寫了《夏日聞倭報》、《聞倭寇殺傷山東民兵》等詩篇來揭露倭寇的罪行。當時西北邊防危急，異族入侵，他又寫了《塞上曲》、《邊報行》、《邊事》等百首憂國憂民的詩篇。這種情形，在他看來還是修養得不透徹，撇不下功名與是非，因此做這兩種院本以寄意。而事實上，他的心境已經相當沉潛徹悟了。

《園林午夢》和《打啞禪》一向被認為是兩本雜劇。《遠山堂劇品》便把《園林午夢》列在最下一等具品，注明「北一折」，並謂「崔之《長恨》傳，曷若《李娃》，何必呶呶，詞甚寂寥，無足取也。」㉖他誤認為是雜

劇的一折，同時不明瞭院本結構的方法，所以才有那樣外行的評語。按本劇演漁翁在園林午睡，夢見崔鶯鶯、紅娘和李亞仙、秋桂就對方的行為互相譏刺鬥嘴，後來因社鼓一聲而夢醒。其結構是這樣的：開和六言四句。末扮漁翁上唱【清江引】二支，各自為韻，協皆來與齊微。其後七言四句，緊接自白。漁翁入睡，夢見鶯鶯上唱【寄生草】一支，協真文韻，其後七言四句，自白，形式皆同前者。於是崔李兩人開始鬥口，兩人的婢女紅娘、秋桂也上來幫腔。……〔得勝令〕一支，協蕭豪韻，再念七言四句，自白。然後亞仙上場唱【雁兒落】過【得勝令】一支，協齊微韻，念駢文一段，七言四句，自白。……最後以漁翁被社鼓驚醒，念一段實白和七言四句，結束全篇。此七言四句即所謂「收住」。

《打啞禪》敘一老和尚與一小和尚。小和尚不願念佛，成天胡作非為。老和尚乃出啞禪，意在感化小和尚，謂如能猜到，以十兩黃金為賞。結果一個屠夫來應徵，用各種手勢對答，老和尚認為他猜對，就把金子賞他。小和尚在屠夫走後，問老和尚啞禪是怎麼回事，老和尚乃根據佛理說明，小和尚認為屠夫比老和尚還懂得佛法，就到屠夫家去當徒弟，並問老和尚出什麼啞禪，你回答什麼。屠夫告訴他老和尚所做的手勢是想賣豬給他，又嫌價錢太便宜，他回答的手勢也完全對此而發。其結構是：開和五言八句，末扮長老上唱【朝天子】一支，協齊微韻，念駢文一段，七言四句，自白。丑扮小僧上唱【醉太平】一支，協家麻韻，念駢文一段，七言四句，自白。末丑相見後對白，末使丑張貼廣告徵求打啞禪者，丑唱【浪淘沙】二支，協江陽韻。淨扮屠子上唱【滿庭芳】一支，協尤侯韻，念駢文一段，七言四句，自白。淨丑相見，丑引淨見末，於是做手勢打啞禪。末令丑以十金賞淨，淨辭歸。丑問末啞禪之意，末說明之。丑訪淨，求為弟子，丑又問淨啞禪之意，淨以己意告之，皆用實白。最後以八言二句、七言二句「收住」，係作者口吻。

〔明〕祁彪佳：《遠山堂劇品》，《中國古典戲曲論著集成》第六冊，頁一九三。

像這樣以隻曲、詩句、賓白組場的形式，斷非雜劇。中麓既自稱院本，則其為院本無疑。開和亦作開呵或開喝，現在的俗話：「信口開呵」，即從此來，作「開合」或「開河」，是不對的。本來是用做伎藝人在開演前的自我介紹。徐文長《南詞敘錄》云：

宋人凡勾欄未出，一老者先出，誇說大意以求賞，謂之開呵，今戲文首一出，謂之開場，亦遺意也。

開和目的在「誇說大意以求賞」，所以都用賓白。中麓雖改用詩句，但作用未變，其內容仍是自述意志。開和之後便是院本正式開始，形式都是由兩個腳色互相打念，這也是宋雜劇蒼鶻、參軍對演的遺意。最後結束的數句韻語是「收住」，亦即總結全劇的贊導語。關於院本的結構、形式，及其材料，詳見胡忌《宋金雜劇考》，這裡不再多說了。

就戲曲文學的觀點來說，《園林午夢》結撰得很精巧，很夠案頭清玩的味道。漁翁入夢而正文開場，夢醒而戛然結束，毫不拖泥帶水。【清江引】頭一字都嵌用「漁」字，【寄生草】句句都用上曲牌名，【雁兒落】過【得勝令】每句都套上諺語，雖是文字遊戲，但寫得很自然，不顯露痕跡，正合乎「小玩意兒」的風趣。鶯鶯和亞仙、紅娘和秋桂的鬥嘴全用對仗，更見心思之細巧。試舉一段如下：

鶯鶯云：你有什麼強似我？
亞仙云：我有什麼不如你？
鶯鶯云：你在曲江池上，過客留情。
亞仙云：你在普救寺中，遊僧掛目。

〔明〕徐渭：《南詞敘錄》，《中國古典戲曲論著集成》第三冊，頁二四六。

鶯鶯云：你在洞房前，眼挫裡把情郎抹。

亞仙云：你在迴廊下，腳踨兒將心事傳。

鶯鶯云：你哄鄭元和馬上投策。

鶯鶯云：你引張君瑞月下彈琴。

亞仙云：你為衣食迎新棄舊。

鶯鶯云：你害相思廢寢忘餐。

亞仙云：你請那幫閒的燎花頭。

鶯鶯云：你央那撮合的俏紅娘，許了些無數釵環。❻⑦

這種作法和敦煌俗講話本中的茶酒爭奇、花鳥爭奇等是相同的，其在民間文學的淵源已經相當的久遠。明人如鄧志謨也曾寫了山水、風月、花鳥、梅雪、蔬菜等的「爭奇」，許潮《同甲會》寫松梅相爭也是同此筆法。中麓之作妙在將《鶯鶯》、《亞仙》二傳，運用得如許工整，而具針鋒相對，語語鏗鏘，可見他的「才原敏贍」。❻⑧青木正兒云：

《園林午夢》為極短一齣之北曲，……情節類兒戲，曲辭亦無足觀者，殆不足傳也。❻⑨

青木氏因為不知其為院本，以鑑賞北雜劇的眼光來批評，所以才有這種不正確的見解。

《打啞禪》比起《園林午夢》來，其院本的功能似乎要強些，因為它把啞禪處理得很機趣巧妙，所用的幾

❻⑦ 陳萬鼐主編：《全明雜劇》，第五冊，頁二四五八—二四五九。

❻⑧ 〔明〕呂天成：《曲品》，《中國古典戲曲論著集成》第六冊，頁二一一。

❻⑨ 〔日〕青木正兒原著，王古魯譯著，蔡毅校訂：《中國近世戲曲史》，頁一三五。

支曲子也都能合乎角色的身分口吻，觀閱者無不噴飯。但是它的結構稍微失之煩冗，沒有《園林午夢》緊湊，

前半所用賓白，即使淨丑也全用駢文，不免教人生厭。所以總合來說，《園林午夢》比《打啞禪》來得完整。

《萬曆野獲編》卷二十五云：

本朝能雜劇者不數人，自周憲王以至關中康王諸公稍稱當行，其後則山東馮李亦近之。然如《小尼下山》、《園林午夢》、《皮匠參禪》等劇俱太單薄，可供笑謔，亦教坊要樂院本之類耳。⑦⓪

沈氏的批評是很正確的。中麓只傳下這樣「單薄」的兩種院本，除了供人笑謔外，在曲辭方面根本談不上，其在戲曲史上，如果不是因為體裁特殊，單就雜劇、傳奇而言，是數不到他的。不過，他對於金元詞曲確曾下過很大的功夫，這一點我們不應當把他湮沒。《閒居集》卷六〈南北插科詞序〉云：

予少時綜理文翰之餘，頗究心金元詞曲，凡《中原》、《燕山》、《瓊林》、《務頭》四韻書，《太和正音》、《詞話》、《錄鬼》、《十譜格》、《漁隱》、《太平》、《陽春白雪》、《詩酒餘音》二十四散套；張可久、馬致遠、喬夢符、查德卿等八百三十二名家；《芙蓉》、《雙題》、《多月》、《倩女》等千七百五十餘雜劇，靡不辨其品類，識其當行；音調合否？字面生熟，舉目如辨素蒼、開口如數一二。甚至歌者纔一發聲，則按而止之曰：「開端有誤，不必歌竟矣！」坐客無不屈伏。⑦

這些話雖然近於誇大，但其藏書為山東第一，素有萬卷之稱，藏曲尤富，故能博覽曲中群籍。他的南曲音律，被王世貞、王驥德、呂天成諸人所譏，可是對於北曲卻有十分把握，因此他能糾正王九思《遊春記》的錯誤。他曾和弟子從事「改定元賢傳奇」的編輯工作，第一輯選刊了十六種，據說殘存六種，可惜不知現藏何處。又

⑦⓪〔明〕沈德符：《萬曆野獲編》，卷二五，頁六四八。

⑦①〔明〕李開先著，路工輯校：《李開先集》（北京：中華書局，一九五二年），頁三二〇。

據道光《章邱縣志》卷十三《藝文志‧書目》條及道光《濟南府志》卷六十四，李中麓的著作都有《梧桐雨》一卷，這應當是北雜劇作品，因為早已散佚，又未見著錄，故不為世人所知。這惟一的雜劇既未能流傳下來，我們也就無法探討他在雜劇方面的成就。

(二)許潮的《太和記》及其作者問題

1.《太和記》八短劇的內容

沈泰編的《盛明雜劇二集》，卷二至卷十，選輯了八種雜劇，其作者或題許潮，或題楊慎，自相矛盾。據著者考定，應屬於許潮。這個問題，留待下文詳論，現在先說這八劇的內容。這八種雜劇，每一種僅一折，它們是：

《武陵春》：本陶淵明《桃花源記》敷演。時令屬桃花競放二月。北商調套正末獨唱，其餘南曲四套眾唱。

《蘭亭會》：事本王羲之《蘭亭集序》。時令屬三月上巳。眾唱南曲二套、北雙調一套。

《寫風情》：根據唐宋遺史，演劉禹錫為蘇州刺史，李司空紳慕劉名邀飲，命妓侑酒侍寢，劉徹夜靜睡事。時令屬四月梅雨季節。副末以賓白開場。旦、貼分唱【賞花時】及【么】篇。仙呂北套【勝葫蘆】以前旦獨唱，【後庭花】以下生獨唱。南曲二套旦、貼分唱。

《午日吟》：敘嚴武為劍南節度使，端午具酒肴音樂，約諸貴公子訪杜子美於草堂，關目純係虛構。生唱南呂北套，其後南曲眾唱，黃鍾北套生、末遞唱。最後南曲眾唱。

《赤壁遊》：合蘇軾前後《赤壁賦》演之。時令為七月既望。南曲一套，眾唱。

《南樓月》：本《晉書‧庾亮傳》及《世說新語》，演庾亮在武昌與諸僚佐中秋南樓賞月事。副末以賓白開

場，南曲眾唱，小旦舞唱北【折桂令】一支終場。

《龍山宴》：本《世說補》敘桓溫重九集僚佐登高，孟嘉落帽事。連用【金瓏璁】等引子五支。南【排歌】、北【寄生草】各四支構成合套的子母調，生獨唱南曲，眾分唱北曲。【駐雲飛】五支眾唱。南【楚江秋】、【孝白歌】各二支，構成子母調，旦舞唱。

《同甲會》：敘宋文彥博退休居洛陽，與致仕諸官，同年七十八歲者程珦、司馬旦及席汝言，創為同生甲會，伏臘宴笑，以樂天年。彥博曾有詩云：「四人三百二十歲，況是同生甲午年。」此劇就情景點染，將此會放在十月小陽春。南曲二套眾唱。

《盛明雜劇二集》是崇禎間刻本，沈泰在總目中將這八種標為許時泉（潮）之作，他選輯時應當是有所根據，而認為全部確是許作。可是各劇署名並不一致，第二種《蘭亭會》署名「時泉許潮」。而第一種《武陵春》，其眉批上，竟然有這樣的話語：「弇州誚升庵多川調，不甚諧南北本腔，說者謂此論似出於妬。今特遴數劇，以商之知音者。」[72]據此，又似《武陵春》以下八種，都是楊升庵的作品了。同見於一部選集，居然如此自相矛盾不是很奇怪嗎？由此也可見沈泰編書時，對於所選的八種，究竟屬楊或屬許，已經弄不清楚了。

2. 《太和記》應歸屬許潮所著

原來，楊慎和許潮都有作《太和記》的記錄，《盛明雜劇》所選的八種都出於《太和記》，以致發生作者歸屬的問題。茲先將有關材料抄錄於後，再做合理的推論。

⑦2 〔明〕沈泰輯：《盛明雜劇二集》，《續修四庫全書》集部第一七六五冊（上海：上海古籍出版社，二○○二年據民國十四年董氏誦芬室刻本影印），卷三，頁一。

沈德符《萬曆野獲編》卷二十五〈太和記〉條云:「向年曾見刻本《太和記》,按二十四氣,每季填詞六折,用六古人故事,每事必具始終,每人必有本末。齣既曼衍,詞復冗長,若當場演之,一折可了一更漏。雖似出博洽人手,然非本色當行。又南曲居十之八,不可入絃索。後聞之一先輩云是楊升庵太史筆,未知然否?然翊國公郭勛亦刻有《太和傳》,郭以科道聚劾,下鎮撫司究問,尋奉世宗聖旨,勛曾贊大禮,並刻《太和傳》等勞,合釋刑具,即問候處分。夫刻書至與贊禮並稱,似非傳奇可知。楊升庵生平填詞甚工,遠出太和之上。今所傳具小令,譜》本名《太和正音》,又似與音律相關,俱未可曉也。予未見郭書,不敢臆斷。然北詞《九宮而大套則失之矣。」❼❸

呂天成《曲品》著錄許潮《泰和記》(按:「泰」同「太」)云:「每齣一事,似劇體,接歲月,選佳事;裁製新異,詞調充雅,可謂滿志。」❼❹

焦循(一七六三─一八二〇)《劇說》❼❺ 卷三云:「余嘗憾元人曲不及東方曼倩事,或有之而不傳也。明楊升庵有〈割肉遺細君〉一折。」又卷四云:「近伶人所演〈陳仲子〉一折,向疑出《東郭記》,乃檢之,實無是也。今得楊升庵所撰《太和記》,是折乃出其中,甚矣,博物之難也。」❼❻

《揚州畫舫錄》卷五載黃文暘《曲海目》,其中《武陵春》、《龍山宴》、《午日吟》、《南樓月》、《赤壁遊》、《同甲會》、《寫風情》七種題「許潮作」。《蘭亭會》、《太和記》二種,題「楊慎作」,《太和記》下注:「二十

❼❸ 〔明〕沈德符:《萬曆野獲編》,卷二五,頁六四二。

❼❹ 〔明〕呂天成:《曲品》,《中國古典戲曲論著集成》第六冊,頁二四〇。

❼❺ 〔清〕焦循:《劇說》,《中國古典戲曲論著集成》第八冊,頁一四二一。

❼❻ 同上註,頁一五一。

四齣，故事六種，每事四折。」⑦⑦

《靖州直隸州志》卷十：「許潮，字時泉，嘉靖甲午舉人。出忠烈宋以方門下，風流灑落，博洽多聞，言

根經史。當任河南新安縣時，猶不釋卷，著有《易解》、《史學續貂》、《山石》等集，又作《太和元氣記》諸詞

曲，至今猶艷稱之。」⑦⑧（按：《太和元氣記》既云是詞曲，自與《太和記》為一書。）

從以上所引述的材料，可見楊慎和許潮都有撰作《太和記》的記錄。《盛明雜劇》中的八種，從內容體製各

方面看，其為沈德符等所說《太和記》二十四折中的八折，也沒有問題。但真作者究竟為楊為許，最早的沈德

符竟已採取懷疑態度；以後諸家更是紛歧，而語焉不詳，殊難從其中尋出結論。其所以如此，不外是：楊許

各有《太和記》；或者是一人作，另一人改竄，以致署名混淆，其例有如《洞天玄記》。我想後者的可能性較

大。因為根據上舉的記載，除了黃文暘之說我們採保留的態度之外，其他認定是楊作或許作的《太和記》，幾乎

沒有分別，如果楊許各有所作，多少是會有所差異的。那麼究竟是誰原作、誰竄改的呢？我想應當是許潮原作，

楊慎竄改。許潮位不過縣令，輩分較楊慎為小，名氣更差得遠，恐怕不敢冒昧的竄改升庵的作品。而升庵就不

同了，負才玩世，沈德符說他「曾見楊親筆改定祝枝山〈詠月〉『玉盤金餅』一套，竄易甚多。」⑦⑨ 名氣頗大的

祝枝山，他都毫不客氣的大動手腳，何況是許潮呢？大概就因為他刪定過許潮的《太和記》，他的名氣又大，所

以有人就誤傳《太和記》是他所作，而許氏之名反而湮沒。但許氏畢竟是確實的作者，所以《靖州直隸州志》

⑦⑦〔清〕李斗著，汪北平、涂雨公點訂：《揚州畫舫錄》，頁一二三。

⑦⑧〔清〕吳起鳳修，唐際虞纂：《光緒靖州直隸州志》，收入《湖湘文庫》甲編三二五冊（長沙：嶽麓書社，二〇一二年據清光緒五年刻本影印），卷一〇，頁一八。

⑦⑨〔明〕沈德符：《萬曆野獲編》，卷二五，頁六四三。

著錄他的作品時，便特地提出《太和記》來，而在楊氏的一些傳記裡是根本沒記錄的。高奕、焦循就所見所聞記載，無暇考訂，而沈泰則直墮入五里霧中，自己也弄迷糊了。所以我們總結一句話：《盛明雜劇》這八種應當是許潮原作，楊慎不過竄改而已。

3.《太和記》述評

許潮，字時泉，湖南靖州人。除上引《靖州直隸州志》所云事跡外，其他生平無考，約為神宗萬曆末在世。

其所存《太和記》八本短劇，由於取材都是節令中文人雅事，目的也僅在於樂事賞心，自然只合於紅氍毹上或案頭清供。就結構來說，沈德符所指責的「曼衍」是深中其弊的。除《南樓月》《赤壁遊》《同甲會》外，排場俱屢經轉換，移宮換調往往至四五次之多，如果分開來就可以成為幾折；而硬塞於一折中，怎不令人感到曼衍冗煩？關目有時也欠剪裁。如《武陵春》之插入天臺仙女託漁郎寄劉阮書，頗覺無謂。寫風情之穢語連篇，幸沈泰已大刪之（見《盛明雜劇》眉批）。《赤壁遊》為了湊合儒釋道，硬將張志和化作道人來共同清談。《同甲會》以插演之雜劇為主，正文反為陪襯，未免本末倒置之譏。

但是作者也有頗具匠心的地方。最成功的是每劇的結束都非常瀟灑，一點也不拖泥帶水，有餘音嫋繞之致。其他如將《蘭亭序》的文字羅括到幾支曲中，《午日吟》的曲文、說白多用杜詩牽合成文，《龍山宴》寫孟嘉而入他人之事，本來這些安排都是極不易討好的，但作者卻能處理得很自然，不露痕跡，可以說巧於經營。寫風情描述劉禹錫「洞房酣眠」，青木正兒謂：

此劇關目平凡，反於無用處費筆墨，不用力寫劉禹錫之癡態，淡然無味。⑩

⑩〔日〕青木正兒原著，王古魯譯著，蔡毅校訂：《中國近世戲曲史》，頁二〇〇。

青木氏之意，蓋以為禹錫鼾睡時，用極長的曲文由旦輪唱【嘆五更】為「於無用處費筆墨」，而禹錫之癡態反無一語道及。但是，【嘆五更】的文字音調非常優美，由旦、貼從旁演唱，述其幽怨之情，不是更可以見出禹錫「洞房鼾睡」之大殺風景嗎？以正筆寫其癡態不過其動，以旁筆寫其鼾睡，此時此際，動不如靜，靜尤覺其韻味悠長。《同甲會》以插演之雜劇為主，雖然覺其本末倒置，但所插演之雜劇卻是很成功的結撰。它將歲寒三友予以人格化，再用柳、荷、桃、李等烘托，以見吉祥祝壽之意，而松梅的互相嘲弄，以及典故的巧妙鎔鑄，使乾枯的關目變得生動活潑，曲白又取其本色，在雜劇中確是很精緻的小品。

由於題材的限制和寫作的目的在於應景歡賞，所以在結構上，這八本雜劇沒有一本是完整無缺的。作者著重的是文辭的表現，所謂「典雅工麗」，正是它們的共同特色。而造作無生氣卻是它們的弊病，清新雋逸則是它們的長處。

譙樓上鼓兒、一點敲，花影縱橫月半高。月半高，碧紗廚，人靜悄。將燈照，玉人兒，睡正著。（字金】

醉酕醄，玉人兒，睡正著。這睡何時覺，空留待月心，辜負偷花約。二更鼓兒又轉了。（清江引】

譙樓上鼓兒、二點敲，寶鴨沉煙香漸消。香漸消，聽驚鴉，閙柳稍。將燈照，玉人兒，睡正牢。（字金】

醉酕醄，玉人兒，睡正牢。可惜如花貌，襄王夢裡求，神女床邊笑。不覺三更交得早。（清江引】

譙樓上鼓、兒三點敲，翦翦輕風窗外颻。窗外颻，摣啼紅，濕絳綃。將燈照，玉人兒，睡得喬。（字金】

醉酕醄，玉人兒，睡正喬。怎的般歪做作，全無下惠和，到有元龍傲。四更鼓兒又聒譟。（清江引】

譙樓上鼓、兒四點敲，涼月侵門夜寂寥。夜寂寥，寒雨冷翠翹。將燈照，玉人兒，夢未消。（【字字金】）

醉酕醄，玉人兒，鼾尚哮。廝守得無著落，空勤犬馬勞，卻惹鶯花笑。不覺五更天又曉。（【清江引】）

譙樓上鼓兒、五點敲，雞唱蟲飛斗半杓。斗半杓，峭寒生，衣較薄。將燈照，玉人兒，鼾尚哮。（【字字金】）

醉酕醄，玉人兒，鼾尚哮。這早晚還昏眊，春風笑二喬，明月羞雙妙。把千金夜兒空過了。（【清江引】）[81]

其他像《武陵春》漁郎上溯桃源時所唱的【茶歌聲】，以及《同甲會》中的【臘梅花】、【竹枝詞】，也都有同樣的韻味：

青嶂吐蟾光，雲漢澄江一練長。那更淒淒荻韻，脈脈蘅香。對皓彩，人在冰壺沂流光，船行天上。一航，操向中流放，恍疑是、羽化飛揚。（【畫眉序】）[82]

秋光如淨，銀河冷畫屏。聽孤鴻碧落，老鶴蒼冥，蟋蟀鳴古磴。看樓臺倒影，看樓臺倒影，半入洲汀，半落江聲。四面玲瓏，八窗虛靜，酬不了登臨興。嗏！撫景法森森，赤縣神州，雲擾誰為礬。願明公秋月形，吾儕秋桂影。年年此月，馨香皎潔，兩交相稱。（【風雲會四朝元】）[83]

上舉子母調即寫風情二妓侍劉禹錫寢時所唱。所用的曲調屬小調，寫民間流行的所謂【嘆五更】，但其風情之旖旎與民間之粗鄙不同。讀來瀏亮清新，別有一種快人的感覺。

[81] 陳萬鼐主編：《全明雜劇》，第九冊，頁四〇六九—四〇七一。

[82] 同上註，頁四二一五。

[83] 同上註，頁四一〇四。

【畫眉序】寫赤壁泛舟，【風雲會四朝元】寫南樓賞月。寫情寫得很雋美，韻味疏暢，是可以拿來諷誦的。

木落驚秋，萬簇煙林赤葉稠；戎務侵眉皺，詩思羈身瘦。嗏！登眺暫舒眸，赤縣神州，一個金甌，玷缺誰之咎。且共對斜陽笑楚囚。（【駐雲飛】）[84]

登臨遠眺，山河擾攘，無限清秋，《龍山宴》較之其他諸劇是顯得悲壯的。

自從辭卻大夫來，到而今二千餘載。看那九棘與三槐，怎耐得、時移歲改。嘆牡丹、惟有荒臺，海棠嬌、斷送在塵埃。算來誰是棟梁材，那有礨砢的節概。怎如我千尺摩雲黛，布十里、清陰如蓋，晴時候、風月滿懷，霜雪裡、越精彩。玄猿白鶴兩無猜，菟絲瓜葛，纏綿依附掛蒼巖，幾回向、街前貨賣。換明堂、棟宇斜歪，非比他、那樗櫟之材。有時許許出祖徠，把群材壓似蒿矮。饒他日邊紅杏春風藹。碧桃樹、天上高栽。大都來不是虯龍脈，也難結構柏梁臺。（【風入松】）[85]

沈士俊的眉批說：「沈休文松賦、謝惠連松贊，無此風雅。」曲辭而拿賦、贊來比擬，也可見這類的戲曲，只好讓文人去作案頭清供了。【風入松】之後必帶【急三鎗】一支或二支，交互循環以成套數；但有時將【急三鎗】直接連在【風入松】之後，不另列名，此曲即具例。

許潮另有三種《泰和記》中之雜劇，被黃仕忠收入所編《明清孤本稀見戲曲彙刊》，余有述評，見本書〔庚編・明清傳奇編〕之附錄。

[84] 同上註，頁四一四三。

[85] 陳萬鼐主編：《全明雜劇》，第七冊，頁四一六二一。

(三)汪道昆《大雅堂四種》述評

汪道昆，字伯玉，一字玉卿，號南溟，一號南明，又號太涵，晚號涵翁。安徽歙縣（今安徽歙）人。嘉靖四年（一五二五）生，萬曆二十一年（一五九三）卒。六十九歲。登嘉靖二十六年（一五四七）進士，除義烏知縣。歷官襄陽知府、福建副使、按察使、擢右僉都御史，巡撫福建，改鄖陽，進右副都御史，巡撫湖廣，官至兵部侍郎。明雜劇作家中，以他的官職最顯。

伯玉頗有武功，當他做義烏知縣時，練了一支「人人能投石超距」的「義烏兵」。備兵閩海時，又能平息兵變，「單騎入軍門，斬首事者以徇，一軍皆肅。」他和戚繼光合力抗倭，他主謀，繼光主戰，於是「諸賊次第削平」。他為兵部侍郎時，奉命巡邊，「裁革冒濫兵餉，歲省浮費二十餘萬。」可見伯玉是個相當傑出的軍事人才。

但《明史》卻僅及其文章，而事實上，他的文章並不怎麼高明。

他和張居正（一五二五－一五八二）、王世貞（一五二六－一五九〇）都是同年進士。萬曆初，居正為權相，他的父親七十歲生日，朝士都爭相為文頌美。居正最欣賞伯玉的文章，「以此得幸」。世貞為了遷就居正之意，在他的《藝苑卮言》中說：「文繁而法，且有委，吾得其人曰李于鱗；文簡而法，且有致，吾得其人曰汪伯玉。」[86]伯玉的名氣也從此大起來，和世貞等並稱為「後五子」。他雖然未能預於「後七子」之列，可是七子相繼凋謝後，他和世貞便並稱為「兩司馬」，儼然執文壇牛耳，這本是幸得的虛名，他卻為此自命不凡，曾有《謁白嶽詩》，其落句云：「聖主若論封禪事，老臣才力勝相如。」又曾酒後大言，謂「蜀人如蘇軾者，文章一

⑧ [明] 王世貞：《藝苑卮言》，周維德集校：《全明詩話》（濟南：齊魯書社，二〇〇五年），第三冊，卷七，頁一九

字不通，此等秀才，當以劣等處之。」這種狂妄的態度，深為時人所詬病。世貞和他名位既相當，聲名又相軋，

晚年對他非常不滿，說：「予心服江陵之功，而口不敢言，以世所曹惡也；予心誹太函之文，而口不敢言，以

世所曹好也。無奈此二屈事何？」[87]伯玉著有《太涵集》一百二十卷。雜劇則有《大雅堂樂府四種》。[88]

《大雅堂四種》的總目是：楚襄王陽臺入夢，陶朱公五湖泛舟，張京兆戲作遠山，陳思王悲生洛水。共四

折，每折敘一故事，各自獨立，體製和《四聲猿》、《太和記》相同。

這四個故事都是文人所熟知而喜好的，伯玉僅是據實敷演一番。故事本身已經很單薄，寫作時又不知剪裁，

也談不上什麼情感寄託。有人說伯玉在詩裡既自誇才勝相如，因此也想以宋玉、曹植自擬，同時又夢想有范蠡、

張敞那樣適意的生活。這樣推測並非沒道理，起碼和他的狂妄頗相吻合。徐翽《盛明雜劇·序》有云：

若康對山、汪南溟、梁伯龍、王辰玉諸君子，胸中各有磊磊者，故借長嘯以發舒其不平，應自不可磨

滅。[89]

康對山、王辰玉確實胸中各有磊磊，也真借長嘯發舒其不平。伯龍在《浣紗記》裡多少有點以范蠡自居，他的

[87]　〔明〕沈德符：《萬曆野獲編》，卷二五，頁六三〇。

[88]　〔明〕汪道昆生平見《明史》卷二六八、《皇明詞林人物考》卷九、《本朝分省人物考》卷三七、《明詩綜》卷四七、《明詩紀事》己三、《列朝詩集小傳》丁上、《盛明百家詩》卷一三、〈少司馬新安汪公五裹序〉《皇甫司勳集》卷四六、〈少司馬公汪伯子五十序〉《弇州山人四部稿》卷六二、〈壽左司馬南明汪公六十序〉《弇州山人續稿》卷三四、〈汪南明先生墓誌銘〉《山居文稿》卷七、《江南通志》卷一四七、《義烏縣志》卷一三。

[89]　〔明〕沈泰輯：《盛明雜劇初集》，《續修四庫全書》集部第一七六四冊（上海：上海古籍出版社，二〇〇二年據民國七年董氏誦芬室刻本影印），〈序〉，頁三。

生平行事也有些相像，至於汪伯玉就不知何由見得了。他作這四本雜劇，不過把它當作四篇小品文來處理，目的是要文人案頭諷誦、讚美他的文辭。也因此，他對於題材的選擇、關目的布置、排場的處理，以及文字的運用，便不太考慮到場上的效果和平民觀眾了。雜劇的轉變，至此更加分明，許潮之後，伯玉是最致力於創作南雜劇的人。以他的身分地位，對雜劇的影響，應當比許氏大得多。

在體製格律上，這四本雜劇其實就等於傳奇的一齣，只不過多加了頭尾而已。因為它們是南雜劇的典型，所以特以《高唐夢》為例，將其結構分析一下。

《高唐夢》開場由末念【如夢令】詞一闋，其後問答如傳奇家門。生扮宋玉沖場唱商調過曲【高陽臺】一支，以為全劇之導引。其後小生扮襄王唱黃鍾過曲【出隊子】一支，【出隊子】為可粗可細之曲，可兼引子用。接著用【高陽臺】四支，生唱二支，小生與扮華陽大夫之末各唱一支，演述宋玉向襄王說起懷王夢覓巫山神女的往事，而以襄王就寢告一段落。此下排場轉換，故移宮換調，旦扮神女唱仙呂引子【鵲橋仙】，接著用過曲【香羅帶】二支由旦主唱，演述神女會襄王，而以辭別告一段落。此下排場再轉換，襄王夢醒，故以仙呂集曲【醉羅袍】二支，南呂過曲【香柳娘】二支加上【尾聲】一支，由小生獨唱，演述繾綣惆悵之情。通劇協皆來韻。

其他三劇結構的方法也大抵如此。由此可見這樣的雜劇，比起傳奇來，不過是長短的差別而已，謂「短劇」實在是很適當的名稱。《高唐夢》排場的轉換極為分明得體，唯沖場曲用【高陽臺】，其後又以【高陽臺】四支組場，略嫌重複。生為劇中主角，理應扮演襄王，今以小生任之，未免輕重倒置。仙呂集曲【醉羅袍】緊接南呂過曲【香柳娘】，宮調改變，而排場未轉換，但以集曲可以單獨使用，故尚無妨礙。《五湖遊》用合套，生北旦南，合乎體法，排場結構最為簡單。《遠山戲》場面與曲調的配搭亦極得體。《洛水悲》則頗有可議。生旦相見之後，雖關目有所發展，而場面略無更改。且移宮換調至四次之多，連同旦之引場，計五次，傳奇一齣之中，

宮調之轉換，不宜過三，本劇之弊，正與《琵琶》相同。論結構以《遠山眉》最佳，情節雖簡，而插入淨丑打

諢，間用歌舞，使場面顯得熱鬧可觀；論關目，以《五湖遊》情景取勝，逸趣沖遠，可以曠人胸懷。《高唐夢》、

《洛水悲》，皆以不盡為無盡，給人以惆悵浩淼之感，餘味最足。

因為形式內容是案頭小品，所以《大雅堂》四劇的賓白是整飭雅潔的，曲文更是典雅藻麗。只是不該將〈高

唐賦〉、〈洛神賦〉整段抄到劇裡來，弄得累贅不堪。《萬曆野獲編》卷二五云：

北雜劇已為金元大手擅勝場，令人不復能措手。曾見汪太涵四作，為宋玉高唐夢、唐明皇七夕長生殿、

范少伯西子五湖、陳思王遇洛神，都非當行。⑨

王驥德《曲律》亦謂「世所謂才士之曲⋯如王弇州、汪南溟、屠赤水輩，皆非當行。」⑨沈氏所舉汪氏四劇，

中有《長生殿》而無《遠山眉》。考萬曆刻本《大雅堂四種》本，四劇皆無《長生殿》而有《遠

山眉》，且其他明清戲曲書目，亦未見有著錄《長生殿》者，姚燮《今樂考證》從沈說著錄而別無佐證。因此，

《長生殿》一劇，恐係沈氏誤記。又「都非當行」乃文人撰作劇曲的共同特點。無論雜劇、傳奇，此時都已逐

漸納入臨川、吳江的系統，音律、辭藻成了劇作家們較長論短的對象了。

空山人境絕，松樞桂闌。歸來珮聲空夜月，東風無主自傷嗟也。月照流黃心百結。（《高唐夢》【香羅帶】）⑨

待學他織錦天孫也。可惜春花後送鶗鴂，舉首平臨河漢接，

去國逢青眼，還家尚黑頭。東皇有主花如舊，蝦菜忘歸今已久。芙蓉出水依然秀，柳色青青在手。眉黛

⑨　〔明〕沈德符：《萬曆野獲編》，卷二五，頁六四七。

⑨　〔明〕王驥德：《曲律》，《中國古典戲曲論著集成》第四冊，頁一八〇。

⑨　陳萬鼐主編：《全明雜劇》，第五冊，頁二八五九。

勞君雅,似吳山雲岫。《五湖遊》【江兒水】）⑬

淡粧濃抹兩相宜,閣筆平章有所思,可憐顰處似西施。試看兩山排闥青於洗,爭似卿卿翠羽眉。（想那洛神臨去之時呵!)顰翠眉、掩玉褵、增惆悵。(他既去呵!)好似天邊牛女遙相望,一葦難杭,無如河廣。《洛水悲》【五更轉】）⑭

眉】【懶畫眉】)⑮

結綺窗、流蘇帳,羈棲五夜長。無端惹得惹得風流況。半晌恩私,千迴思想。(《五湖遊》【江兒水】)⑬

像這樣的文字真是綺麗如繡,或者得其翩翩雅趣,或者出以淒清宛轉,但正如臧晉叔《元曲選·序》所云:「非不藻麗矣!然純作綺語,其失也靡。」⑯呂天成《曲品》把他列在「不作傳奇而作南劇」的「上品」,並下評語:「汪司馬一代鉅公,千秋文侶,所著大雅樂府,清新俊逸之音、調笑詼諧之致,余雖染指於斯道,未肯爭雄於簡中,雖片臠味長,一斑各見,允為上品。」⑰汪司馬誠然未以此道爭雄,清新俊逸也是他曲中的好處,但是失之華靡,無論如何是掩飾不了的。《遠山堂劇品》則將此四劇列入雅品,並分別下評語云:「名公鉅筆,偶作小技,自是莊雅不群。他人記夢,以曲盡為妙,不知《高唐》一夢,正以不盡為妙耳。」⑱「五湖之遊,

⑬ 同上註,頁二八九八。
⑭ 同上註,頁二八九八。
⑮ 同上註,頁二八八四。
⑯ 〔明〕臧晉叔編:《元曲選》,頁四。
⑰ 〔明〕呂天成:《曲品》,《中國古典戲曲論著集成》第六冊,頁二一〇。
⑱ 〔明〕祁彪佳:《遠山堂劇品》,《中國古典戲曲論著集成》第六冊,頁一五三。

是英雄退步，正不可作寂寞無聊之語。此劇以冷眼寫出熱心，自是俗腸針砭。」❾❾「他人傳張夫人不免嫵媚，此則轉覺貞靜。所以遠山一畫，樂而不淫。」❿❿「陳思王靦面晤言，卻有一水相望之意，正乃巧於傳情處。只此朗朗數語，擺脫多少濃鹽赤醬之病。」⓵⓵都能道出汪氏四劇的長處和特色。

在賓白方面，雖大抵整飭雅潔，但也不免像沈德符批評他的文章那樣「刻意摹古」、「時援古語」。譬如《高唐夢》淨丑的諢語，誠然可以刪除。

❾❾ 同上註，頁一五四。

❿❿ 同上註，頁一五四。

⓵⓵ 同上註，頁一五四。

第肆章　明後期南雜劇作家作品述評

引言

後期開始於嘉靖末年，極盛於萬曆以後，餘勢入清未息，明雜劇的體製及風格，到這一時期才算完備。劇本的題材內容較以前廣泛，作家及作品的數量較以前增加。無論是創新的南雜劇及短劇，或是復古的北雜劇，都是作家輩出，盡態極妍，形成明雜劇的鼎盛時期。其南雜劇之作家作品述評如下：

一、陳與郊《昭君出塞》、《文姬入塞》、《義犬記》與徐復祚《一文錢》述評

(一)陳與郊

1.陳與郊生平

陳與郊的先世本姓高，籍貫不詳，永樂年間，有位名叫諒的，徙海寧，入贅為陳氏之婿，因從其姓，遂為

浙江海寧（今同）人。與郊的字和號很多，據八木澤元考定，其字有廣野、隅陽（又作禺陽、嵎陽、虞陽）等；

號有隅園、玉陽（玉陽仙史）、頵川等，別署有高漫卿、任誕軒等，稱謂有奉常（太常）、黃門等。世宗嘉靖二

十三年（一五四四）二月二十三日生，神宗萬曆三十八年（一六一〇）十二月四日卒，六十七歲。

與郊的父親名中漸，為郡諸生，性情豪放不羈，重然諾，好施與。他雖是當地首屈一指的富戶，但因常

常過於熱心濟困憐貧，致使家產傾覆。母嚴氏。與郊是長子。他在這樣的家庭教育之下，自然養成寬和平正

的性格。

萬曆元年（一五七三），與郊舉江南鄉試，次年成進士，獲第四名。授河間府推官。當時宰相張居正，屬行

法治，他卻以寬和待民，對於部屬的小過小錯，皆置而不問。又於閒時引見諸生，教授經書，講論文藝。四方

之人，傳聞他的德政，多負笈從遊。萬曆六年，徵調為吏科散給事中，離任時，民眾泣攔去路，二三百里中，

排成行列，高呼「陳佛」。

到了北京，他以耿介為懷，減私奉公，一心為君國計。遷工科右給事中、左給事中。萬曆十六年（一五八

八），晉任吏部都給事中。其間他曾上疏請嚴禁賄賂，肅正綱紀。曾二度兼禮闈同考官。萬曆十八年春，被拔擢

為提督四夷館太常寺少卿。以母老，懇請歸省；途中，接獲訃報。過了三年，卻被加以莫須有的罪名，說他當

考試官時，「考選過濫」，而遭免官。從此，他便在海寧縣城北隅，構築「隅園」，悠然以度餘年。

與郊喜愛把玩名家字帖，種植花木，將閒居之年，寄情於書法與園藝。同時也喜好從事傳奇、雜劇和小令

的創作。他著有《陳奉常集》、《樂府古題考》、《檀弓、考工記輯注》、《三禮廣義》、《文選章句》、《杜律評註》、

《廣修辭指南》、《方言類聚》、《葬錄》、《晉書鉤元》等。傳奇作品是：《櫻桃夢》、《靈寶刀》、《麒麟罽》、《鸚

《鶡洲》，四種俱存，總稱《詅癡符》。雜劇作品是：《昭君出塞》、《文姬入塞》、《義犬記》、《題紅葉》、《淮陰侯》、《中山狼》，僅存前三種。可見他的著述遍及經學、文學、語言學、歷史學，而以文學的創作為主。❶ 以下討論他的三種雜劇：

2. 《昭君出塞》

昭君故事和西施、楊妃一樣，非常膾炙人口，是賦詩作文的好材料。元人以昭君故事敷演為雜劇的，據《錄鬼簿》所載，有關漢卿《漢元帝哭昭君》、吳昌齡《月夜走昭君》、馬致遠《漢宮秋》、張時起《昭君出塞》。明人則有無名氏傳奇《青塚記》、《和戎記》和與郊的《昭君出塞》雜劇。清人薛旦也有《昭君夢》，皮黃中更有尚小雲演的《昭君出塞》，可見其歷久不衰。

馬致遠的《漢宮秋》以文字取勝，幾乎有口皆碑。但是在表現上以漢元帝為主，尤其是著重昭君去後，元帝回宮聞孤雁哀感悽楚的場面。如此，昭君變成了無關緊要的附庸，其戲劇的影像非常薄弱。禺陽則擺脫了這一切，使昭君恢復她在《西京雜記》中的面目，以精簡的一折來描寫她的心理，尤其是出塞時離別祖國，投身異域的惶恐與淒切之感，他拈題為「昭君出塞」是非常貼切的。這樣的文字，也正合乎小品的意境。《劇說》卷五云：

陳玉陽《昭君出塞》一折，一本《西京雜記》，不言其死，亦不言其嫁，寫至出玉門關即止，最為高妙。❷

❶ 陳與郊生平見《大泌山房集》卷七八〈太常寺卿陳公墓誌銘〉、《海寧縣志》卷十、〔日〕八木澤元《明代劇作家研究》。

❷ 〔清〕焦循：《劇說》，《中國古典戲曲論著集成》第八冊，頁一九〇。

以前途茫茫，不結束為結束，感受上是更富餘味。只是沒有元帝與昭君纏綿悱惻的情感，在關目上難免平鋪直

敘，其情趣似乎也短少些。

本劇用三套曲子組成三個場面。商調【二郎神】前腔以前，敘元帝按圖指派，擬將昭君遣嫁匈奴。其次仍

用商調之【遶池遊】套，敘昭君陛辭時，元帝驚其美麗，但不欲失信單于，仍以昭君遣嫁。以上可以說是本劇

的引場，此下用雙調【新水令】合套組成群戲大場。旦唱北曲，二貼及外、末等眾腳色唱南曲，以敷演出塞景

況，為本劇主題所在。《遠山堂劇品》列入雅品，謂「此劇僅一齣，便覺無限低迴。」❸

征袍生改漢家粧，看昭君可是畫圖模樣。舊恩金勒短，新恨玉鞭長，迤逗春光，旆旌下，塞垣上。(【新

水令】)❹

呀！怎便是鴻雁秋來斷八行，誰一會把六宮忘。儘著他篋簏馬上漢家腔，央及煞愁腸。俺自料西施北方，料

西施北方，百不學東風笑倚玉欄床。(【望江南】)❺

【新水令】首四句襲取《漢宮秋》原句。文字雖然清麗可觀，但比起《漢宮秋》來終覺不如，尤其缺少的是逎

勁之致。難怪青木正兒要說《漢宮秋》最為絕唱，「則陳之此作未足於戲曲史上放光彩也。」❻

3. 《文姬入塞》

《昭君出塞》演至玉門關為止，《文姬入塞》也演文姬入至玉門關為止。其運用題材的方法完全一樣。文姬

❸ 〔明〕祁彪佳：《遠山堂劇品》，《中國古典戲曲論著集成》第六冊，頁一五六。

❹ 陳萬鼐主編：《全明雜劇》，第七冊，頁三九一三。

❺ 同上註，頁三九一六。

❻ 〔日〕青木正兒原著，王古魯譯著，蔡毅校訂：《中國近世戲曲史》，頁一九七。

的故事本來也很動人，但敘寫的人卻不多。與郊似乎有意取來做為「出塞」的匹對，使之成為「雙璧」。其劇情是根據《悲憤詩》，毫無增飾的予以敷演，因此，對於母子離別那一場，也特別用力的加以描述，情景慘切，文字悽絕，讀來非常感人。

我待把孽根兒拋棄者，淚珠兒搵住些，爭奈母子心腸自盤蹉。也知道生得胡兒羞漢妾。話到舌尖兒，又待說，又軟怯。一寸柔腸便一寸鐵，也痛的似癡絕。（【青衲襖】）❼
歸朝者！歡嬰兒、向龍荒割捨，我一霎地衰腸亂似雪。這地北天南，可是等閒離別。渺渺關山千萬疊，便是夢魂兒飛不到也。（蔡夫人！你是南國名家，小王子是北胡孽子，那裡苦苦戀他？）任胡越，手中十指，長短總疼熱。

【二郎兒慢】❽
（小旦）卻繞的說，待傷嗟，野鹿心腸斷絕，母子們東西生死別。（旦：你自有爹爹在哩！）（小旦）父子每覺，嚴慈差迭，娘娘腹生手養，一步步難離，怎向前程歌。明夜冷蕭蕭，是風耶？雨耶？教我娘兒怎寧貼？（【鶯集御林春】❾

《遠山堂劇品》亦列本劇於雅品，並謂「略具小境，以此《入塞》，配《昭君出塞》耳。《胡笳十八拍》何不一併演之。」❿《胡笳十八拍》非蔡琰所作，與郊割去，正得其實。而這樣的小題目，「略具小境」也就夠了。像上列這樣鮮活動人的曲子，主要是深得白描的筆致，同時又用人聲車遮韻，以增加聲調的淒切。而且全劇別無

❼ 陳萬鼐主編：《全明雜劇》，第七冊，頁三九三一。
❽ 陳萬鼐主編：《全明雜劇》，第七冊，頁三九三二～三九三三。
❾ 同上註，頁三九三三。
❿ 〔明〕祁彪佳：《遠山堂劇品》，《中國古典戲曲論著集成》第六冊，頁一五六。

倚傍，故其成就在《出塞》之上。

本劇分場稍嫌過多，曲牌亦嫌重複。開首由生扮小黃門唱南呂【紅衲襖】二支，敘奉旨贖取蔡夫人還朝，是為引場。其下旦、貼唱正宮引子【齊天樂】上場，旦、貼又各唱一支南呂【紅衲襖】，敘文姬改易漢裝。前後兩場用相同的曲牌，是戲劇寫作的大忌諱。接著生又上場唱越調引子【霜天曉角】，與旦各唱一支南呂【青衲襖】，敘奉文姬歸國之意。生第一次上場不念引子，第二次上場才念。在南曲規矩中是少見的。又【青衲襖】，亦屬南呂，與前兩場所用宮調相同，也是音律上的大毛病。最後一場為主題所在，故用商調【二郎兒慢】套、疊【鶯集御林春】四支與【四犯黃鶯兒】二支加【尾聲】一曲，寫入塞生別景況。總之，本劇聯套及排場，就曲家規律來說，是頗欠考究的。

著者亦編有崑劇《蔡文姬》，分《憂世託孤》、《邂逅賢王》、《穹廬歲月》、《別夫離子》、《府堂大會》、《胡笳訴怨》六齣。二〇一七年十月二十五日於鄭州「河南藝術中心大劇院」首演。關目旨趣、套曲排場完全依循南雜劇體製規律新創。其後於十一月二日演於臺南成功大學成功廳；十二月八日至十日演於臺北「臺灣戲曲中心」。二〇一八年三月十七日參加兩岸藝術節，演於廈門閩南大戲院，十月十五日參加蘇州崑劇節，演於開明大戲院。

4.《袁氏義犬》

《袁氏義犬》和《出塞》、《入塞》一樣，也是以史實為素材。按《南史》卷二十六列傳第十六〈袁粲傳〉，粲在宋末為尚書令，加侍中，與蕭道成、褚淵、劉彥節等同輔政。道成篡位，粲不欲事二姓，密有所圖，為道成所覺，遣人斬之。粲有小兒數歲，乳母將投粲門生狄靈慶，靈慶曰：「吾聞出郎君者有厚賞，今袁氏已滅，汝匿之尚誰為乎？」遂抱以首。乳母號泣呼天日：「公昔於汝有恩，故冒難歸汝，奈何欲殺郎君以求小利？若

天地鬼神有知，我見汝滅門！」此兒死後，靈慶常見兒騎獒犬狗戲如平常。經年餘，鬥場忽見一狗走入其家，遇靈慶於庭，噬殺之，少時妻子皆歿。此狗即袁郎所常騎者也。⑪

本劇除插演「葫蘆先生」及地獄中對狄靈慶的審判，為作者杜撰點染外，俱依據史實。與郊此劇，據說是有用意的。《萬曆野獲編》卷十六〈陳祖皋〉條有云：

浙之海寧太學生陳祖皋，治《春秋》最有聲。其應辛卯（萬曆十九年，一五九一）順天鄉試，已舉榜首。時乃父吏垣都諫，方以聚劾去位。比拆榜，知為都諫子，遂真之，而別以他卷登賢書。後頻擯場屋。至乙巳歲（萬曆三十三年，一六○五），以妻母歿，其僕治奠，於途有誤殺滿指揮事，陳時實在家，不與知也。當事者憎之，拷掠楚毒，羅織致大辟。都諫有己丑（萬曆十七年，一五八九）春秋房門生二人，時同在詞林顯重，並有相望，都諫哀懇其道地，勿能得，因恚恨甚，作雜劇名《詅癡符》者，中有狄靈慶一段，以比二詞林，而身擬袁燦。都諫歿後，祖皋事得白，且還其諸生，出獄未幾病卒。其得白，又二門生力云。⑫

對於祖皋的冤枉，沈瓚的《近事叢殘記》敘述得更為詳細，而清馬如龍的《杭州府志》也認為與郊「家難起，門人多顯官在浙，無援手救之者。與郊不能平，作樂府以諷。」⑬另外《曲海總目提要》卷七別有說云：

與郊為給事中，議論皆附時相，其時言路多攻訐宰相。張居正柄國，御史劉臺、傅應禎，翰林吳中行、趙用賢先後參劾，皆居正門生。久之，大學士王錫爵赴召，將入京，上密揭一封，痛詆言路。淮撫李三

⑪〔唐〕李延壽：《南史》（北京：中華書局，一九七五年）第三冊，卷二六，〈列傳第十六·袁粲傳〉，頁七○六—七○七。

⑫〔明〕沈德符：《萬曆野獲編》，卷一六，頁四二二。

⑬〔清〕馬如龍：《杭州府志》（清康熙二十五年序刊本，影印自日本內閣文庫），卷二九，頁三一一。

才探得之，御史段然等遂交攻錫爵，錫爵門生也；與郊亦錫爵門生。作此記者，

蓋詆臺及三才等，故以義犬齧門生事標題。❶

傳說如此，很難斷定是非。可能以前說成分為大，後者雖也說是與郊借題發揮，終嫌不甚切合。而本劇意在懲

忘恩負義的門生，則是很顯然的。其第五齣中有這樣的話：「中山狼一案，既已處分；袁氏義犬一招，未經判

斷。」❶又其下場詩云：「世上寧無狄爾巢，生前未必遇盧獒；師恩友義猶存者，大抵山林勝市朝。」《遠

山堂劇品》雅品亦謂「先生林居時，大不得意，作此以愧門牆之負心者。」❶與郊既作了《中山狼》，又作《義

犬記》，對於狄靈慶在地獄的處置是「打鐵鞭一百，然後拔舌抽腸。」可見他對於忘恩負義的人是多麼的痛恨。

本劇計五齣，除第五齣用雙調【新水令】合套外，皆用南曲。體製排場與傳奇不殊。首折與三折前半，及

四折後半屬用南呂宮，其病與《文姬入塞》同。第五齣以地獄做排場，大概與郊認為即使「生前未必遇盧獒」，

死後也逃不掉地獄審判一關。但是其第四齣盧獒咬殺負恩的狄靈慶和他的妻兒，已足大快人心，負恩者既已得

到報應，而必欲再將陰曹的賞罰表現於場上，便成了「疊床架屋」了。這是畫蛇添足的一大錯失。此外曲文不

分角色口吻，一味清麗舒徐，百口同聲，也是未諳戲劇三昧的地方。不過寫狄靈慶的諂媚，頗能曲盡其態；插

人弋陽弟子搬演王衡的《沒奈何》，亦能與原劇情搭稱。次折乳母託孤，悲憤激楚，都是極可觀的地方。

見你趨門下，盡日侍餕�。(這血塊是老相公的愛子)，不想道相看如敔箄。你只貪圖紫袍今日顯，竟不

❶ 〔清〕無名氏編：《曲海總目提要》，收入俞為民、孫蓉蓉編：《歷代曲話彙編：清代編》，卷七，頁二八六。

❶ 陳萬鼐主編：《全明雜劇》，第七冊，頁三九八一。

❶ 同上註，頁三九八七。

❶ 〔明〕祁彪佳：《遠山堂劇品》，《中國古典戲曲論著集成》第六冊，頁一五六。

顧青史他年臭。衣冠笑殺楚之猴。（殺我小郎，換你官爵，天地鬼神有靈）當見汝滅門滅戶看驪兜。（【太平歌】）❶⑱

為師弟難道仇讐，不是仇讐，如何下毒手。（狄官人！君親師一樣的，豈不聞蜂蟻也有君臣，虎狼也有父子。）人間暴戾無如獸，他父子也相救。真個是獸心人面人心難托，到不如獸面人心獸可投。冤冤相湊，冤冤相湊，是我把袁家塊肉，送入他虎口。（【大聖樂】）⑲

縱觀與郊三劇，當以《文姬入塞》為最勝，在《曲律》排場方面，三劇俱未能臻妥貼，曲白以雅潔見長，亦能出以本色語。在明雜劇中不失為中馴之作。

此外已佚的《淮陰侯》一劇，據《遠山堂劇品》，是南北四折，並云：「曲第四折，已悉淮陰生平大概，可以補千金之未盡者矣。詞近自然，若無意為詞而詞愈佳。」⑳另《中山狼》一劇，南北五折，云：「借中山狼唾罵世人，說得痛快，當為醒世一編，勿復作詞曲觀也。」㉑此二劇亦入雅品。可見與郊除傳奇外，也是一位致力於南雜劇的作者。上文說過他的傳奇總名《詅癡符》，但據前引《萬曆野獲編》，沈氏之意似乎《詅癡符》還包括雜劇在內，不知是否沈氏誤記。所謂「詅癡符」一語，出《顏氏家訓》。其意義為可笑的詩賦，乃與郊對於自己劇作的謙稱。他對《詅癡符》諸劇署名作高漫卿、任誕軒，也是別具意義的。

⑱ 陳萬鼐主編：《全明雜劇》，第七冊，頁三九六八―三九六九。

⑲ 同上註，頁三九七一―三九七二。

⑳ 〔明〕祁彪佳：《遠山堂劇品》，《中國古典戲曲論著集成》第六冊，頁一五五。

㉑ 同上註，頁一五六。

(二)徐復祚《一文錢》述評

1. 徐復祚生平

徐復祚，原名篤儒，字陽初，改字訥川，號暮竹，別署破慳道人、陽初子、洛誦生、休休生、三家村老、忍辱頭陀、慳吝道人。江蘇常熟（今同）人。南京刑部尚書徐栻之孫。博學能文，著有《三家村老曲談》、《花當閣叢談》、《家兒私語》。尤工詞曲，錢謙益（一五八二－一六六四）曾題他的小令，比作高則誠。他自己說張鳳翼（一五二七－一六一三）為其妻之世交，往往向他請教曲學。臧晉叔對他的戲曲頗為喜愛。他生於嘉靖三十九年（一五六〇），梁廷枬《藤花亭曲話》卷一調「國朝徐復祚亦有《梧桐雨》傳奇」❷，如其說可靠，則陽初尚及入清，享壽八十以上。他有傳奇四種：《紅梨花》、《投梭記》、《宵光劍》、《題橋記》，雜劇二種：《一文錢》、《梧桐雨》。《題橋記》和《梧桐雨》已佚。張大復《梅花草堂筆談》卷十一〈徐陽初〉條云：

虞才多弘偉而少靈異。其靈異者，往往力就弘偉，未盡其才，而求助於學，卒見弘偉，不見靈異。此非學之故也。余所交者無真正靈異之人，而乃失之徐陽初，甚矣，余之不靈不異也。舟中閱《宵光》、《題橋》、《紅梨記》、《一文錢》諸傳，自愧十年，遊虞書此。徐陽初杜門嘔血，不求諧世，世人竟欲殺之，不為動，然則能盡其才所從來矣。❸

張氏很欣賞陽初的劇作，認為既弘偉又靈異；由他所附記的幾句話，不難看出陽初的為人。陽初不知什麼緣故「杜門嘔血」，但他不為世人所容則是事實。由他的別號休休生、忍辱頭陀等，也可以看出他的心情和遭遇。

❷〔清〕梁廷枬：《曲話》，《中國古典戲曲論著集成》第八冊，頁二四八。

❸〔明〕張大復：《梅花草堂筆談》，卷一一，頁四一五。

2.《一文錢》雜劇

《一文錢》的故事，出於佛經。雖亦為了悟的宗教劇，卻頗有詼諧的趣味，形容慳吝的富人，淋漓盡致。

盧至員外，家財億萬，生性慳吝，一文不耗，不捨得穿，不捨得喫，妻兒老小，日日凍餒，而他卻怡然自得。他的妻頗不以他為然，勸了他一頓，他仍淡然不以為意。這時，正是阿蘭節會，他為了要省自家的飯，便出去走走，預備吃別人的。在途中拾著了一文銅錢（一折）。幾個乞兒約齊了一同遊玩，飲酒吃肉，行令時，頗譏嘲慳吝的盧員外，為盧所聞，說道，且將拾得的一文錢，要度盧至回頭，他與盧至見面時，盧正喫飽了芝麻，欣然而來。他向盧求佈施，盧任他如何勸說，只是不肯給錢。帝釋化身僧人，使他醉倒在地（三折）。一面，他自己卻幻化盧至的形狀，到他家中，將他的家私，全部施捨淨了（四折）。十日之後，盧至酒醒過來，蹣跚的回家，途中卻見三三兩兩的人推車而過，有的是米，有的是銀子，他向他們問起時，卻都說是盧至員外家的，如今卻佈施了給他們。他慌慌忙忙的到了家，卻為帝釋指揮眾人給驅逐（五折）。盧至沒奈何，只得去奏聞國王，又被釋迦佛廣布神通，令宮門上人堅不許通，他不得已而去取決於佛，佛喚眾徒弟，幻化了十個盧至以待他來。他來時，乃為世尊所點悟，立證菩提，與其妻俱入西方極樂世界（六折）。❷

據說陽初作這本雜劇是在諷刺族人中的一個慳吝者。《柳南隨筆》卷二云：

予所居徐市。在縣東五十里，徐大司空栻聚族處也。前明之季，其族有二人並擅高貲。而一最豪奢為太學欽寰，余前既敘其事矣。一最嗇者，則為諸生啟新。……其書室與竈，僅隔一垣，嘗以縋繫脂，懸

於當竈，而緍之操縱，則於書室中。每菽乳下釜，則執爨者呼曰：「腐下釜矣。」乃以緍放下，繞著釜，聞油爆聲，則又收緍起。恐其過用也。……又嘗以試事至白門，居逆旅月餘。而日用簿所記每日止「腐一文，菜一文」，同學魏叔子（沖）見之，為諧語曰：「君不特費紙，並費筆墨矣！何不總記云，自某日至某日，每日買腐菜各一文乎？」啟新方以為然，初不知其譃己也。其可笑，多類此。……其族人陽初為作《一文錢》傳奇以誚之。所謂盧至員外者，蓋即指啟新也。㉕

大概陽初對於啟新的為人頗為不齒，因此取佛經中的故事演為雜劇，以諷刺他的貪吝，署名「破慳道人編」，顯然可以看出他的意旨。此劇排場結構俱佳，每折各有獨特的情景，而血脈針線又穿插得自然成理，絕無拖沓冗煩之病，故能透過滑稽諷刺的趣味，層層引人入勝。但作者不能忘懷的是點化度脫的思想（他自號頭陀、道人），因此第三折帝釋點化與第六折返道升天，未免落俗，倘能將此佛經故事予以淨化，純寫貪吝情態，則必更能始終不懈。

本劇六折，前五折為南曲，後一折為雙調北套，次折、三折俱用仙呂宮，四折前半與五折俱用中呂宮，宮調失之重複，然次折開場用越調快曲【水底魚兒】由淨丑沖場，第四折後半改用商調【黃鶯兒】套，以應排場轉換。第五折以【不是路】為轉折。曲調與排場的配搭都很得法。第六折更以大套北曲收束，使聲情一振，收豹尾之效。

㉕ 《遠山堂劇品》列本劇於「逸品」，調「世間能大富人，決非凡輩，不必假盧至散財破慳，吾已知與員外具有佛性矣。此劇南曲較勝北曲，白更勝於曲。至構局之靈變，已至不可思議。」㉖ 祁氏這段話，頗為中肯，尤

㉕ 〔清〕王應奎：《柳南隨筆》，《筆記小說大觀》第一八編（臺北：新興書局，一九七七年），頁四三九八－四四〇一。

㉖ 〔明〕祁彪佳：《遠山堂劇品》，《中國古典戲曲論著集成》第六冊，頁一六九－一七〇。

其「白更勝於曲」，更有見地。

(生) 好省儉時須省儉，得便宜處且便宜。正好喫碗飯，不想被娘子絮絮叨叨，說了半日，如今他去了，

這碗飯吃得自在。且住，今日阿蘭節會，郊外遊人必盛，我也只做看會去走走，倘或撞見相熟朋友，喫

他一碗飯，可不省了自家的。(走介看地介) 呀！前面地上甚麼東西！(拾起看介笑介) 可不是造化，到

是一箇好錢，快活！快活！(又看又笑介) 我且藏過了，倘或掉的人來撞見，被他認去，不是當要的。

(做藏介) 且住，藏在那裡好？藏在袖子裡，恐怕瀉掉了，藏在襪桶裡，我的襪又是沒底的，藏在巾兒

裡，巾上又有許多窟籠，也罷！只是緊緊的擎在手裡罷。(內做乞兒叫介) (生) 你看，你看！莫不是掉

錢的人，我只是躲過便了。(下) ㉗

(生笑上) 原來一起乞兒，起初說我許多富貴，後來卻說我不如他。其實小子雖有家私，孔方是我命根，

一些也不曾受用，怪他們說不得。也罷！方纔拾得一文錢，把來撒漫罷，省得被人嘲笑。(取錢看介) 好

錢！好錢！天下有這樣人，錢財在手，不小心照顧，容得他掉在街上。若是小子掉了這一文錢，夢裡也

睡不去。(又看錢笑介) 不是你不小心，還是我有造化。㉘

像這樣的賓白，真是神采活現。描寫貪癡慳吝，淋漓盡致，教人忍俊不禁。從乞兒口中寫出盧員外家產連城，

亦善用烘托之法，使人覺此巨富，尚不如乞兒。陽初論曲注重本色，調諧音律，故頗賞《拜月亭》「宮調極明，

平仄極叶，自始至終，無一板一折非當行本色語。」㉙而對於駢儷一派的作品，如梅禹金的《玉合記》，便大肆

㉗ 陳萬鼐主編：《全明雜劇》，第六冊，頁三四八四—三四八五。

㉘ 同上註，頁三四九二。

㉙ 〔明〕徐復祚：《曲論》，《中國古典戲曲論著集成》第四冊，頁二三五—二三六。

攻擊，即使《琵琶記》亦以宮雜韻亂譏之。因此，本劇的曲辭，亦以白描本色見長。

帳，今世須當剜肉償。（【懶畫眉】）

（員外！你聽見麼！）那嗷嗷黃口斷飢腸，你百萬陳陳貯別倉。便分升斗、活兒娘，也是你前生欠下妻孥

我豈是看財童子守錢郎，但只是來路艱難不可忘。（古人云：財便是命，命便是財）從來財命兩相當，既然入手

寧輕放，有日須思沒日糧。（【前腔】）[30]

我心兒裡茫然，告世尊可憐。五十載夢魂顛，幸開雲快睹如來面。這是非人我妙通玄，不由人不皈依稽首

圓明殿。（【七弟兄】）[31]

前支為旦唱，後支為生唱，明白得好像對話一般。再看他的北曲。

還是用白描的手法，但是讀了這樣的曲子，卻使人覺得過於順溜，缺少騰挪曲折。這大概是陽初筆力不足的緣

故吧！張大復稱讚他既弘偉且靈異，在本劇裡，我們是看不到弘偉的氣象的。

另外值得一提的是，又別有題「一文錢」的傳奇，一稱《兩生天》。《傳奇彙考》卷八謂此傳奇即合《元人

百種》的《來生債》和本劇而成。王國維《曲錄》和蔣瑞藻《小說考證》卷六俱以「一文錢傳奇」為徐氏之作，

事實上是毫無關係的。這一點，青木正兒已經予以辨明。

[30] 陳萬鼐主編：《全明雜劇》，第六冊，頁三四八三。

[31] 同上註，頁三五三七。

二、沈璟《博笑記》及吳江旗下王驥德《男皇后》、呂天成《齊東絕倒》、沈自徵《漁陽三弄》、葉小紈《鴛鴦夢》述評

(一) 沈璟《博笑記》

沈璟，字伯英，號寧庵，別署詞隱生。晚年習為和光忍辱，因字聃和。江蘇吳江（今同）人。明世宗嘉靖三十二年（一五五三）二月十四日生，神宗萬曆三十八年（一六一〇）正月十六日卒。五十八歲。其生平著述詳見本書【庚編·明清傳奇編】。

沈璟《屬玉堂傳奇》中之《十孝記》與《博笑記》，皆為南雜劇之合集。呂天成《曲品》云：

《十孝》，有關風化，每事以三齣，似劇體，此自先生創之。末段徐庶返漢，曹操被擒，大快人意。[32]

《博笑》，體與《十孝》類，雜取《耳談》中事譜之，輒令人絕倒。先生游戲，至此神化極矣。[32]

沈自晉（一五八三—一六六五）亦說：

《十孝記》係先詞隱作，如雜劇體十段。[33]

32 〔明〕呂天成：《曲品》，《中國古典戲曲論著集成》第六冊，頁二二九、二三〇。

33 〔明〕沈自晉：《南詞新譜》，收入《善本戲曲叢刊》（臺北：臺灣學生書局，一九八四年），卷一眉批，頁一八，總頁一五一。

可見《十孝》、《博笑》事實上是雜劇的合集，也就是以相類的故事十種，每種數齣，合為一帙，而題一個總名。

體例和《四節記》、《太和記》相似。

《十孝記》據《博笑記・序》，是演黃香、郭巨、緹縈、閔子、王祥、韓伯俞、薛苞、張孝、張禮、徐庶等十人的孝行故事。所敘徐庶初則別母歸曹，終則返漢擒操，大似清周樂清《補天石》與夏綸《南陽樂》。他們雖然補了歷史上的缺憾，但在戲曲上則是失敗的。今本劇可於沈自晉《廣輯詞隱先生增定南九宮譜》中見其殘文，《群音類選》亦尚存其散折曲文。

《博笑記》包含十種雜劇，共二十七齣，其第一齣將這十件事一一舉出，各繫七字，有如小說的回目。正戲從第二齣開始，齣目相連，這十種是：（數目字表示第幾齣至第幾齣，括號中表示簡稱）

巫舉人癡心得妾：二─四（巫孝廉）。

乜縣佐竟日昏眠：五─六（乜縣佐）。

邪心婦開門遇虎：七─八（虎扣門）。

起復官遭難身全：九─十一（假活佛）。

惡少年誤鬩嬌妻室：十二─十四（叔賣嫂）。

諸蕩子計賺金錢：十五─十七（假婦人）。

安處善臨危禍免：十八─廿一（義虎）。

穿窬人隱德辨冤：廿二─廿三（賊救人）。

賣臉客擒妖得婦：廿四─廿五（賣臉人捉鬼）。

英雄將出獵行權：廿六─廿七（出獵治盜）。

每劇演完時，便有兩句，如「巫孝廉演過，乜縣丞事登場」，或「賣嫂事演過，戲文暫歇；下卷又有假婦人事登場」作為前後的聯屬。只有《假活佛》一劇演完之後沒有，那是因為恰好版面終結，因而刻書時予以省略。

鄭西諦跋本劇云：

《博笑》所載故事十則，頗多諷勸，不僅意在解頤而已。其中「惡少年誤鬧妻室」一則，夢覺道人曾演為平話，見其所著《幻影》中；「起復官遭難身全」一則，敘僧人陷官為活佛事，「安處善臨危禍免」一則，敘船人謀財害命為虎所殺事，並見於明人小說中。其他諸作，殆皆詞隱寓言也。❸❹

本劇之取材，既然有些已見諸明人小說中，則必有所本。呂天成謂「雜取《耳談》中事譜之」，可知《博笑》與後來傅一臣的《蘇門嘯》性質完全相同，因為《蘇門嘯》完全取材自《拍案驚奇》，且用意亦在諷諭。《博笑》十種中，《義虎》一劇，不僅見諸小說，且見諸明顏茂猷《迪吉錄》卷五〈宣淫門〉，其標題云：「歷陽船長謀人妻不遂為虎所殺」❸❺，謂係成化十九年發生於歷陽之實事。此劇最後下場詩云：「舊跡於今總未湮，歷陽船長謀起一番新；無論野史真和假，且樂樽前幻化身。」說是「舊跡」，明非新創，而是根據舊聞改編的。又《乜縣佐》故事，原見浮白齋主人《雅謔》、《巫孝廉》與《拍案驚奇》卷十六「張溜兒熟布迷魂局」也很相似。而就此十劇的內容來觀察，鄭氏所謂「諷勸」，確是其本旨。沈氏在開場的【西江月】已經點明了這層意思：❸❻

未必談言微中，醉頤亦自忘勞；豈云珠玉在揮毫，但可名揚為博笑。

❸❹ 蔡毅編著：《中國古典戲曲序跋彙編》，頁二一〇九。

❸❺ 〔明〕顏茂猷：《迪吉錄》，《四庫全書存目叢書》子部第一五〇冊（臺南：莊嚴文化事業有限公司，一九九五年），卷五，頁五三九。

❸❻ 〔明〕沈璟：《博笑記》，《全明傳奇》（臺北：天一出版社，一九八三年），頁一。

可見作者是希望於博人一笑之中，達到諷勸目的。

作者所明白揭櫫的是善有善報，惡有惡報；因此他一方面表彰了人們的善行、誠信，同時也暴露了人類的貪狠與惡毒。而獎善懲惡，便是他寫作的目的。以髮妻為餌，作為詐財手段的劣夫，終於人財兩空，羞憤而死。陷害人的惡僧，不免在法律的面前伏罪。意想賣嫂的惡少年，到底誤鷙了自己的妻室。以紮火囤為手段騙取道人金錢的諸蕩子，也沒有一個得到好結果。謀人妻、劫人財的船長，落得為虎所殺。劫掠美人的強盜，個個為豺狼所食。而另一方面，安處善由於孝順誠信，赴死反而得生，而且得天賜的錢財。去偷盜反救了人的小偷，終於受賞而改過。解救美人的將軍，終得美人為眷屬。就比例來說，作者在懲惡方面是大過於表善的。他所強調的現世現報，絲毫不爽。事實上，獎善懲惡是我國戲曲小說的共同指標，只是沈氏的表現，更為明顯而已。

十劇中真正以博笑為目的的是《乜縣佐》和《賣臉人》。當然，像這樣竟日貪眠的官吏，以及見了比自己更兇惡的嘴臉就跪下求憐的黑魚精，作者諷刺的意味並非沒有，只是被其詼諧幽默的濃厚氣氛給蓋住了。

為了諷諭，作者在人物的命名上已經有所寄寓。譬如將癡情得美妾的孝廉名作巫來春。夜宿草堆，不為色心所動的過路人叫常循理。孝順誠信的農夫叫安處善。因出獵而解救美女的將軍叫祁遇將軍。糊塗貪眠的縣佐叫乜縣佐。其他如小火囤為以女色詐財的俗語，老乿相為能曲盡人情以誘人利己的渾稱。當然，元明戲曲中這種情形也常見，不過大都用在惡人身上，像這樣善惡皆有寓意的不多。

在結構方面，十劇都非常緊湊，毫不拖泥帶水。其原因就是對劇情高潮處理的得法。每劇高潮都安排在尾聲部分，高潮一過，便趨向平淡，迅即結束。譬如《巫孝廉》一劇的高潮即在夜逃，夜逃之後，劣夫隨即羞憤而死。《乜縣佐》一劇的高潮即在拜訪鄉宦，相對打盹，等到乜縣佐醒來，發現鄉宦正睡著，說：「我去吧！改

日再來。」全劇便此結束。《虎扣門》一劇，寡婦聞虎扣門，以為有人向她求愛，心中洶湧著熱情，而未開門時是本劇的頂點，等門一打開，老虎把她銜走了，於是便趨平淡，迅即結束。《博笑》的每一篇，差不多都是這樣的情緻。

因為劇情大半演詼諧諷諭之事，故所用曲牌也以淨丑當場的小調居多。其聯套的一個特色是好重疊隻曲，如《乞縣佐》用【普賢歌】二支、【梨花兒】二支、【清江引】三支。《虎扣門》用【秋夜月】三支、【劉裒】六支。《假活佛》用中呂【駐馬聽】四支、【頌子】二支、【金字經】二支。《叔賣嫂》用【六么令】八支。《假婦人》用【水紅花】二支、【駐雲飛】六支。《義虎》用【刮鼓令】四支、【鎖南枝】六支。《賣臉人】用【好姐姐】三支、【一江風】二支、【奈子花】二支。這些重疊的曲牌所構成的套數，大都表現單獨的場面。除此而外，諸如《巫孝廉》首折用仙呂入雙調十一曲，次折用仙呂八曲、黃鍾四曲。《出獵治盜》首折用雙調合套，以這些曲調來表現較複雜的場面的例子是少之又少的。另外宮調之重複，如《巫孝廉》首折用仙呂入雙調，次折用仙呂，三折又用仙呂入雙調；《虎扣門》兩折俱用南呂；音樂毫無變化，也是毛病。其次《義虎》一劇首折後半，以仙呂引子【鷓鴣天】一支組成場面，不接聯過曲，這種情形在傳奇中幾乎是唯一的例子。至於第三折只用賓白不用樂曲，那就和王衡的《鬱輪袍》相同了。

王驥德《曲律》嚴格講求音律，是眾所熟知的；只是他雖重視四聲的平仄陰陽及韻協的調配，對於聯套排場卻似乎不太措意。王驥德《曲律》亦云：

（詞隱）生平於聲韻、宮調，言之甚悉，顧於己作，更韻、更調，每折而是，良多自恕，殆不可曉耳。

〔明〕王驥德：《曲律》，《中國古典戲曲論著集成》第四冊，頁一六四。

他這種情形，不能說不是白璧微瑕，美中不足。

鄭西諦跋謂「詞隱論曲貴本色而貶繁縟，故《博笑》曲白並明白如話，無一艱深之語。是蓋場上之劇曲，而非僅案頭之讀物也。」❸這樣批評是對的。但是曲文明白如話，常常流入平實，缺少生動的機趣，因此《博笑》十劇中，鮮有令人感動的語句。倒是賓白諧趣橫生，充滿著濃厚的幽默感。如乜縣佐拜訪鄉宦（丑扮鄉宦，小丑扮乜縣佐，末扮聽差，淨扮家人）：

（丑）前廳請坐，待我進去穿大衣服。（下）

（淨）嗄！請老爺前廳請坐，家主穿了大衣服出來。

（小丑）曉得了！從容些。（坐介，打盹介）

（小丑）他是尹字少半撇，我是也字少一豎，若逢副末拿磕瓜，兩個大家沒躲處。請了。

（淨搖手白）乜老爺睡著了。

（丑）不要驚他，有興，我也對了他打盹。（介）

（小丑醒）這是那裡？我怎麼倒在此間呀！對面是誰？

（末淨隨意閒話介）

（小丑）對面是鄉官老爺，這是他家裡。老爺坐著，候他出來，就睡著了。

（末）既如此，我怎麼好驚動他，再睡。

（小丑）他又不敢驚動，也在此打盹。

（丑醒白）呀，昨日那乜老爺來拜，怎麼今日還在這裡。

❸ 蔡毅編著：《中國古典戲曲序跋彙編》，頁一二〇九。

（淨）　如今酉牌時分，還是今日哩！

（丑）　他既睡著，怎麼打動他，我也再睡。

（丑醒白）呀！天晚了。

（末）　晚了。

（丑）　鄉官老爺正睡著，我去吧！改日再來。⓳

(二)王驥德《男皇后》

又如年輕的的寡婦，收容過客在門外草堆過宿，虎來扣門，她以為客人又來了。

（小丑）哎！你這天殺的！好意容你投宿，免落虎口，卻這等立心不端，就來敲門。我這樣一個貞潔婦人，你敢近前來覷一覷兒？（聽介）呀！這廝被我說了幾句，也就住了。（虎又扣三下介）（小丑笑白）客官，你果然有心在我身上麼？（虎連扣十來下介）（小丑起身唱）萍水遭，應是天緣巧，急性郎君休焦燥，多情自合相傾倒，快開門便了！快開門便了。⓴

要來老虎頭上做窠，明早婆婆回來，說與他知道，決不與你干休。（聽介）呀！這廝被我一唬，想是去睡了。（虎又扣兩下介）（小丑）你休

這樣的賓白不是機趣橫生，活潑得教人喜愛嗎？《博笑》十種的成功處，便是在此。

王驥德，字伯良，一字伯驤，號方諸生，別署玉陽仙史、秦樓外史。浙江會稽（今紹興）人。伯良曲論如本書【已編·明清戲曲背景編】所論，是明代第一大家，但他「言之了了，行之未必佳。」他終其生雖然是個

⓳〔明〕沈璟：《博笑記》，頁二〇—二一。

⓴同上註，頁二三。

純粹的戲曲家，但是他並不能像韓愈或黃庭堅對於詩那樣，有高超的作品來作為理論的後盾。所以他是明代數一數二的戲曲理論家，而不能說是第一流作家，他的劇作大多散佚，僅存《男皇后》一種而已。

《男皇后》演江南人陳子高，字瓊花，年十六，美容儀，宛如女子。梁末避侯景亂，臨川王陳蒨平亂凱旋，部下小校，途中捉子高，將斬之，因見他貌美，獻給王。王一見大悅，令為女粧，權充後宮（一折）。不久立為王后，專斷袖寵（二折）。王有妹玉華公主，知道王后是男子，就向他挑逗，終致苟合（三折）。有一侍女密告王，王大怒，欲斬二人，忽然想到正要替妹選駙馬，不如將就現實，給他們兩人成婚理的。

趙旭初《讀曲隨筆・盛明雜劇的初集》中謂本劇有一部分受祝英台故事的影響。劇中有云：「你須不是祝英台喬裝豔質」。又第三折【金蕉葉】後一大段的對白，玉華公主借著牡丹、鴛鴦、孔雀、蝴蝶等來勾引陳子高，說了許多雙關的謎語，這種情形和梁祝《十八相送》中以景物譬喻的手法很相似。趙氏這種見解是言之成理的。

伯良自己說：「好事者以《女狀元》並余舊所譜《陳子高傳》稱為《男皇后》，並刻以傳，亦一的對。」《男皇后》和《女狀元》誠然一的對。《男皇后》男扮女裝，《女狀元》就女扮男裝；《男皇后》為后得妻，《女狀元》則「辭凰得鳳」。所不同的是寄意有別。文長旨在表彰彼脂粉巾幗之才能，不下於堂堂鬚眉；而伯良則在「發揮些才情，寄寓些嘲諷。」縱觀全劇，其嘲諷的目的多少總算達到了。

本劇四折一楔子，俱北曲。楔子含在首折中，然旦腳唱完【賞花時么篇】即下場，尚合乎元人體法。仙呂

套旦獨唱，中呂套除貼唱【三煞】、小旦唱【二煞】外，亦均由旦獨唱。越調套小旦獨唱。雙調套除【清江引】

一曲眾合唱外，均由旦獨唱。因之，雖用北曲與四折二者遵守元人成規，然唱法已見踰越，惟大致尚不失「旦本」科範。關目之發展在人意料中，失之平凡，即排場亦稍嫌板滯。次折由貼旦、小旦演習歌舞，作者意在調

劑場面，以娛觀聽，乃安排於臨川王下場之後。旦云：「女侍們！大王爺吩咐，準備夜宴，少不得要一班歌舞

的供奉，你們不要生疏了，試演習一回兒。」[42] 此時本折理應結束，演習歌舞，猶如拖條尾巴，反成蛇足；

倘能演於儂情蜜意、酒酣耳熱之際，豈不貼切可觀？劇本最後，更由淨腳說了這樣的話：「我看那做戲劇的，

也不過是借我和你（指臨川王和陳子高）這件事發揮他些才情，寄寓他些嘲諷。今日座中君子，卻認不得真

哩！」鄭西諦《雜劇的轉變》，對於這一點說：

　作者竟以戲為戲，大見減色。……這種「自己喝采」的空氣最為惡劣，最容易將劇場上嚴肅真摯的氣氛

　為之打破無遺。……《男皇后》虧得點出時已在劇末，故還不十分影響到全劇的戲劇力。[43]

但是著者以為，僅最後這幾段賓白和曲辭，就已足夠抹煞全劇的戲劇力了。試想連劇本的作者、臺上的演員都

「以戲為戲」，在那裡囑咐觀眾千萬認不得真，觀眾縱使有「忘此身之有我」之感，至此豈不有受騙的感覺嗎？

對於音律和造語，伯良在其《曲律》中法禁非常森嚴，我們且來看看他自己的作品：

下。（【賺煞】）[44]

改抹著鬢兒丫，權做個宮姬迓，只怕見嬪妃、羞人答答。準備著強歛雙蛾入絳紗，謾說道消受豪華。愁只愁

嫩蕊嬌葩，難告消乏，挤則個咬破紅衾一幅霞。且將櫻桃淺搽，遠山輕畫，謝你箇俏束皇錯粧點、做海棠花

[42] 陳萬鼐主編：《全明雜劇》，第六冊，頁三二九一。

[43] 鄭振鐸：《雜劇的轉變》，頁四五。

衫】**45**

我俏麗、兒原似娘行，難道這些時、便勝閑常。只近新來、略慣梳粧，比乍見時、覺增些嬌樣。【脫布

記那日、荼蘼架邊，憶當時、翡翠簾前，瞥見他如花面。恰深深再拜嫣然，就隔斷巫陽小洞天，自難問、

行雲近遠。【沉醉東風】**46**

在音律方面，伯良可以說做得很到家，所以給人的第一印象就是清麗鏗鏘，朗朗上口，四十禁中，有關造語的，

他自己也都沒犯禁。《曲譜》卷三〈方諸館套曲〉條云：

王伯良所作套曲，動輒豔情，其中確有蘊藉之作，非明人俗濫淫詞可擬者。**47**

套曲如此，本劇亦復如此，婉約處極見嫵媚之致。但也因為太容易上口，未免略傷甜熟。

《遠山堂劇品》列入雅品，並云：

取境亦奇，詞甚工美，有大雅韻度。但此等曲，玩之不厭，過眼亦不令人思。以此配《女狀元》，未免有

天巧人工之別。**48**

吳梅《中國戲曲概論》卷中云：

守吳江之法，而復出以都雅者，王伯良、范香令是也。**49**

44 陳萬鼐主編：《全明雜劇》，第六冊，頁三一七八。

45 同上註，頁三一八二。

46 同上註，頁三二一三。

47 任中敏：《曲譜》，收入王小盾等主編：《任中敏文集》（南京：鳳凰出版社，二〇一四年），頁一二三九。

48 〔明〕祁彪佳：《遠山堂劇品》，《中國古典戲曲論著集成》第六冊，頁一六一。

青木正兒云：

其曲詞用本色而流麗，頗有逼真元人之處者，然以氣魄論之，終難免依樣葫蘆之譏。㊿

俱能道中其長短。本劇正如劇中的陳子高一樣，虛有其表，骨氣軟弱，尤不耐人尋味。

伯良其他散佚四劇，《遠山堂劇品》亦俱列入雅品。茲錄其評述如下：

《棄官救友》：南北四折。石中郎以忠致其君；穆考功以義全其友；鄭夫人以節報其夫。此等事在眼前，已邈焉若千古矣。方諸為穆內史慷慨歌之，原不欲以詞藻見奇，固自灑灑可觀。南曲向無四出作劇體者，自方諸與一二同志創之，今則已數十百種矣。

《倩女離魂》：南四折。方諸生精於曲律，其於宮韻平仄，不錯一黍，若是而復能作本色之詞，遂使鄭德輝《離魂》北劇，不能專美於前矣。白香山作詩，必令老嫗能解，此方諸之所以不欲曲為案頭書也。

《兩旦雙鬟》：南四折。天然情景，不假安排，而別離會合，事事巧湊。然其詞備別離之苦，即會合終是不快，奈何？

《金屋招魂》：南北四折。方諸生遵詞隱功令，嚴於法者也，而曲猶能婉麗如許。蓋其詞筆天成，豈盡絲推敲中得耶？此劇雖不足寫李夫人之生面，而姍姍一歌，幾於滿紙是淚矣。�51

前文說過，四折的南雜劇是伯良創始的。那麼他不僅在曲學方面立下了不朽的「功業」，同時在雜劇的體製上也開創了一個格局了。

�49　吳梅：《中國戲曲概論》，收入王衛民編校：《吳梅全集·理論卷上》，頁二七八。

�50　〔日〕青木正兒原著，王古魯譯著，蔡毅校訂：《中國近世戲史》，頁一七〇。

�51　〔明〕祁彪佳：《遠山堂劇品》，《中國古典戲曲論著集成》第六冊，頁一六一—一六二。

(三)呂天成《齊東絕倒》

呂天成，原名文，字勤之，號棘津，別署鬱藍生。浙江餘姚（今同）人。生平見本書〔戊編·明清南雜劇編〕。

呂天成唯一傳世的雜劇《齊東絕倒》，《重訂曲海目》、《今樂考證》、《曲錄》著錄此劇，俱題竹癡居士撰。《盛明雜劇》亦然。新近發現之《遠山堂劇品》，著錄此劇作《海濱樂》，註云「即《齊東絕倒》」，且題為呂天成作，列入逸品。至此始知此劇屬於勤之。

本劇末開場念【西江月】一闋及九言四句。四折俱用合套，依次為雙調、中呂、黃鍾、仙呂，生唱北曲，其他腳色唱南曲，最後六言四句下場。完全是傳奇合套的體製。演敘帝堯禪位，虞舜攝居。帝父瞽瞍，因細故殺死胄子，皋陶必欲伸法，舜無可奈何，只得說道：「全父者我之心，執法者爾之職，且自憑你。」[52]（一折）皋陶即去追拿瞽瞍，他逃入宮中躲避，舜無法庇護，只得棄了天下，竊負他逃到海濱去（二折）。這時朝中無主，三國作亂，由堯作主，率群臣去迎舜歸。舜逃到山中；丹朱奉了堯命領兵來追他們，也追不上。但在離海濱不遠處，卻為象及商均所尋到，他們力勸舜歸，說皋陶已經答應不殺瞽瞍了。舜卻決意要侍父不回（三折）。果然由於嚚母的且鬧且勸，舜便不得已偕父歸朝。堯率群臣與娥皇、女英商議，要嚚母去請，皋陶也自行請罪，叛逆諸國，聞舜復歸，便都臣服。全劇便在父母夫妻團圓中結束（四折）[53]。

竹笑居士評云：

[52] 陳萬鼐主編：《全明雜劇》，第六冊，頁三三四二一。

[53] 詳參鄭振鐸：〈雜劇的轉變〉，頁六三二。

此劇幾於謗毀聖賢矣。然子輿已開唐人小說之祖，小說復開元人雜劇之祖，何妨附此一種詼諧，聊作四書一笑。❺❹

像這樣拿聖人開玩笑的劇作，在我國的戲劇作品中，真是絕無僅有。不過劇中所寫的堯、舜、皋陶，以及支伯、善卷諸隱士，仍極為嚴肅；惟對於丹朱、象、商均及嚚母、瞽瞍等未免戲謔太甚，連帶著就覺得有「謗毀聖賢」之嫌了。

通劇關目之布置、排場之處理均得體。首折先出以詼諧語，舜帝出場，轉為雍容莊重，最後結以追捕瞽瞍，場面又趨向緊張。次折於舜帝躊躇委決不下之際，由場內用鑼聲催逼，報稱「追拿瞽瞍」，亦能於虛處傳神，故作頓跌。三折支伯、善卷諸隱者穿插，以及象、商均的糾纏，都能使排場為之生動。最後一折嚚母的既勸且罵，使全劇達到最高潮，然後緩緩而下，終於結束全篇。四折無一冷場，故能使觀閱者不覺終卷。《遠山堂劇品》云：

傳虞舜竊負瞽瞍，為桃應實謊，為咸丘蒙附會。錯綜唐虞時人物事蹟，盡供文人玩弄。大奇！大奇！❺❺

「錯綜唐虞時人物事蹟」，而能穿插得這麼詼諧俊妙，鬱藍生的手法應當是不弱的。

劇末四句六言云：「咸丘說謊有因，桃應譬喻無謂。偶然弄出神奇，只得略加傅會。」可見本劇一方面雖然出之於戲謔，另方面還是有其寄意的。譬如首折借唐虞說「後世也有擁篲迎門的」❺❻、「今人儘有同姓通姦的」❺❼、「後代儘有藥死前主的」❺❽。舜為救其父，不惜棄天下，比起為爭帝位而致骨肉相殘的，何啻天壤之

❺❹ 同上註，頁三三二七—三三二八。

❺❺ 〔明〕祁彪佳：《遠山堂劇品》，《中國古典戲曲論著集成》第六冊，頁一六九。

❺❻ 陳萬鼐主編：《全明雜劇》，第六冊，頁三三二一。

隔？所以竹笑居士說：「談笑中，煞有痛哭流涕。」**59**

早知恁法司權、沒有青天的這枷鎖，卻須念死囚悲怕黃泉也自吟哦。這時節逆風兒悔殺放火。你也可憐的急鳴鑼，

等著我為君的去升座，便把老頭兒認罪儘憑他。（北【十二月】）**60**

盲奴瞎老，笑一枝聊寄，自比鷦鷯。我雞皮蛾黛，全不想、共樂昏朝。你空知殺人還自殺，誰信逃形沒

處逃。你一箇活老饕勸親兒、怎不回朝。（南【八聲甘州】）**61**

本劇大概是勤之服膺詞隱以後的作品，所以字句平仄，恪守韻律，而文字則雅麗中雜以平易，惜氣魄不足，其

病有如伯良。但關目排場俱佳，仍不失為佳作。

勤之其他七本散佚的雜劇，茲據《遠山堂劇品》列述如下：

《秀才送妾》：雅品。南八折。《輟耕錄》載，維揚秀士為部主事致一妾，自邗關達於燕邸。時天漸暄，

多蟲蚋，乃納之帳中。部主事初疑之，既而謝曰：「君真長者也。」相與痛飲，盡歡而散。劇中水仙作

合，以配於焉支公主，則勤之增之，以為柳下叔子之輩，必獲美報若斯耳。**62**

《兒女債》：雅品。南北四折。向見有傳子平二折，第碌碌完兒女債耳，閱之殊悶。勤之盡易前二折之

57 同上註，頁三三二二一。

58 同上註，頁三三二二一。

59 同上註，頁三三三二一。

60 陳萬鼐主編：《全明雜劇》，第六冊，頁三三四九。

61 同上註，頁三三七六—三三七七。

62 〔明〕祁彪佳：《遠山堂劇品》，《中國古典戲曲論著集成》第六冊，頁一六二一—一六三。

詞，而於禽子夏北調，大闡玄機，有眼空一世之想。末折變幻，尤足令癡人警醒。乃知向所見，非全劇也。❻

《勝山大會》：雅品。南北四折。此必實有其事。鬱藍以險韻譜之，意想無出人頭地。若詞之瑩潤，則非作家不能。❻

《夫人大》：雅品。南北四折。填實梁冀、孫壽事，及友通期冥訴，而冀、壽卒無恙，何耶？詞惟濃整而已。❻

《要風情》：逸品。南北四折。傳婢僕之私，取境未甚佳，而描寫已逼肖矣。披襟讀之，良為一快。然境不刻不現，詞不刻不爽，難與俗筆道也。❻

《纏夜帳》：逸品。南四折。以俊僕狎小鬟，生出許多情致。寫至刻露之極，無乃傷雅。

《姻緣帳》：逸品。南北四折。瑤礬仙何預人事，而喋喋為閨閣饒舌，疎者令之親，懼者動以怒，畢竟疎者不終疎，懼者乃終懼，兒女之情，固如是耳。瑤礬仙何事而饒舌哉？❻

上七種據《劇品》所述推測其內容，莫不是寫兒女私情，恐怕勤之是在逞其「摹寫麗情褻語」的「絕技」吧？

❻ 同上註，頁一六三。
❻ 同上註，頁一六三。
❻ 同上註，頁一六三。
❻ 同上註，頁一六八。
❻ 同上註，頁一六九。
❻ 同上註，頁一六九。

(四)沈自徵《漁陽三弄》

沈自徵,字君庸,以著有《漁陽三弄》雜劇,故學者稱為漁陽先生。江蘇吳江人,沈璟之姪。神宗萬曆十九年(一五九一)十月一日生,思宗崇禎十四年(一六四一)十月二十日卒。五十一歲。

君庸父名玠,字季玉,號懋所,是沈璟的胞弟。萬曆二十三年進士,官至山東按察副使。為政清廉,據說每到任,「必輿櫬自隨」,布衣袍、食蔬食,連俸金也獻入公庫。母親顧氏,並非原配。兄弟十一人,君庸行三;姊妹六人,葉小紈的母親沈宜修,是他的胞姊。萬曆三十九年,也就是君庸二十一歲的時候,他娶同邑張氏倩倩為妻,倩倩字無為,是他姑母的女兒,生得明眸皓齒,說禮敦詩,是個很出色的閨秀。可是君庸少年裘馬,揮斥千金,自負縱橫捭闔之才,遍遊京師塞外,倩倩幽居食貧,抑鬱不堪,終於在天啟七年(一六二七)十月二十二日含怨而歿,才三十四歲。崇禎四年(一六三一),他在京師娶繼室會稽李氏玉照,亦能詩。玉照二十五歲時,君庸即去世,她守節三十八年。生二子,長子永卿,字鴻章,邑庠生;次子永群,字煥吉,秀水縣庠生。

少年時代的君庸即磊落自負,大言雄辯無所愧。他的父親授給他五十畝田,他笑著說:「吾家祖業恆豐,自父筮仕,以冰蘗自厲,載家祖往餉官廚,先業遂隳,焉有世上男子,可祿以五十畝者耶?」於是他把田賣掉,得二百金,贈送親戚、宴饗賓客,傾刻而盡。他家裡沒半本書,每次訪友不遇,就直入其室,取書批點,看完之後,就能記憶,所以未嘗入學,而能淹通今古。

君庸懷才負氣,慕魯仲達為人,天啟末入京師,遂歷遊西北邊塞,對於「九邊」形勢,瞭如指掌。所以在京師十年,替諸大臣籌畫兵事,皆能中機宜,名聲大振。

四十二歲時,他囊中已積有數千金,就回到蘇州構築園亭,「層甍疊棟,雕欄危石,殫力營繕。」同時又買

了良田千畝，並把數百金分散給宗族故交。不久，因想念到他的母親早亡，就將新建、新置

的房屋，全部捐給寺廟，替他母親求冥福。他自己則「仍作蹇人，隱於邑之西鄉，茆屋躬耕，豁如也。」

崇禎十三年（一六四〇），國子祭酒某向朝廷推薦他，朝廷以賢良方正徵召，他說：「吾肆志已久，豈能帶

腰冠首，受墨吏縛耶？」因推辭不就。那時他的一個同鄉葉紹顒，以御史巡按廣東，正值海寇縱橫擾亂，向他

請教策略，他屢次授計，終於誘使海寇自相殘殺，平定兩廣。而他則一直隱居吳江西鄉，以至終老。

君庸著述，戲曲有《霸亭秋》、《簪花髻》、《鞭歌妓》，合稱《漁陽三弄》。《遠山堂劇品》列為妙品。鄒漪

《沈文學傳》謂尚有《冬青樹》一種，早佚。《吳江縣志》謂著有《膾殘篇》，亦佚。詩文詞散曲等著作，後人

輯為《沈君庸先生集》。君庸雖然才氣橫溢，但詩文則稍嫌粗疏未醇。他的成就是在雜劇《漁陽三弄》。❻⑨

《漁陽三弄》顯然是取名於徐文長的《狂鼓史》，「三弄」也含有三本雜劇的意思。又此三劇都是悲憤之作，

其性質也與《狂鼓史》的譏罵相同。

1. 《霸亭秋》

《霸亭秋》敘杜默落第而歸，痛哭於項王廟，泥人亦為之落淚。本事見《山堂肆考》。蓋自徵落拓不羈，故

借杜默以自喻。其白云：

三場文字，那一字不筆奪天孫之巧，那一句不文補造化之虛。直經他剝落一場，滿四海無人識得，只得

袖了卷子回來，當藏之名山石室，以俟百世聖人而不惑，永不與世人觀看。❼⓪

❻⑨ 沈自徵生平見《明詩綜》卷八一上、《小腆紀年》卷一〇、《明詞綜》卷九、《小腆紀傳》卷四六、《靜志居詩話》卷二

二、《啟楨野乘》卷六、凌景埏〈漁陽先生年譜及其著述〉（《燕京大學文學年報》第七期）。

❼⓪ 陳萬鼐主編：《全明雜劇》，第八冊，頁四四一七。

恃才自負和悲憤不遇，充滿其間，大概是君庸下第後所作。本劇事既單純，故僅用北仙呂套一折，然境界雄奇，屈抑悲涼，足以令人衷腸迴絕。「奈何以大王之英雄不得為天子，以杜默之才學不得作狀元。」所有的悲憤怨屈，都由此而發，英雄的失路與文士的落拓互相陪襯，同時以奚童的俗見來烘托杜生的悲憤，其感人之深，不禁有不欲速盡之感。《遠山堂劇品》云：「傳奇取人笑易，取人哭難。有杜秀才之哭，而項王帳下之泣，千載再見；有沈居士之哭，即閱者亦唏噓欲絕矣。長歌可以當哭，信然。」⑦

(俠) 相公！咱開口論閒話。想您秀才每科舉，就如俺賭錢法門，稍長的膽壯，那窮的不濟事也。(末唱) 投至得文場比較，都不用賈生文、馬卿賦，衡一味屈原騷。見如今鷁鵬掩翅，斥鴳摩霄。鳧爭鸞食，鷁讓鳩巢。隋珠黯色，魚目光搖。鴛駼伏軛，老驥長號。捐棄周鼎，而寶康瓢。啞鄒生談天館、爭頭鼓腦，瞥毛施明光宮、炫服稱妖。野水渡、春波拍拍，無媒徑、荒草蕭蕭。題名記是一篇募修雁塔，泥金緘是一紙抄化題橋。猛聽得臚傳聲，彤墀頭齊唱白銅鞮，近新來浪桃花、禹門關、收納鴉青鈔，出落得一個個鮮衣怒馬，簇仗鳴鑣。(【混江龍】) ⑦

破題兒是鉅鹿初交，大股是彭城一著。不惑千宋義之邪說，真叫做直寫心苗，不寄籬巢。看他破王離時，墨落煙飄，聲震雲霄。心折目搖，魄唬魂消。那眾諸侯一箇箇躬身請教。七十餘戰未嘗敗北，一篇篇奪錦標。日不移影，連斬漢將數十，不弱如倚馬揮毫，橫槊推敲，塗抹盡千古英豪。(末白：那區區樊噲何足道哉！) 一個透關節莽樊噲來巡綽，唬得他屁滾煙逃。甫能簡王了縱橫約，(末白以兵家之氣行文，方為至文；以文家之氣行兵，則兵可無敵！) 大古里軍稱儒將，筆重文豪。(【六么序么篇】) ⑦

⑦ 〔明〕祁彪佳：《遠山堂劇品》，《中國古典戲曲論著集成》第六冊，頁一四三。

⑦ 陳萬鼐主編：《全明雜劇》，第八冊，頁四四○六─四四○七。

其運筆之奇幻，有如風生雲湧，灑落的是文士的憤慨與英雄的叱吒，而挾持的是飆風雷雨與長江大河之勢，通劇大都是這樣的滔滔滾滾。只是略嫌繁複，本色恨少。

> 岸曲初銜照，江深未上潮。寒山一派聲如嘯，楓林一帶紅如燒，征帆一點疾如鳥。問靈均蕭瑟怨何深，到江潭搖落愁堪老。（【寄生草】）[74]

於淒涼之中透露清倩之致。劇中偶然加入寫景的句子，也都是很豪雋可喜的。鄭西諦以為【青哥兒】一曲，「連泥人也要論文評詩，直寫得太窮形極相了。」殊不知這正是憤懣之極的表現，一個人在天道衰微的時候，只要抓住一點什麼，都禁不住牢愁怨艾的。後來稽永仁也有《泥神廟》，張韜更有《霸亭廟》，尤侗《鈞天樂》中亦有〈哭廟〉一折，都是寫此事，惟改易姓名，共同的特色依然是悲壯，發抒的仍舊是文士的牢騷。

2. 《簪花髻》

《簪花髻》譜楊慎醉後作雙丫髻插花遊行事。君庸題〈五兄祝髮像詩序〉有云：

> 昔楊用修在滇南，嘗作雙丫髻簪花，門人舁之。諸妓捧觴，遊行城市，了不為怍。有客于王元美座舉此曰：「此公故自汗耳。」王曰：「不然，一措大裹赭衣，何所不可？特以壯心不堪牢落，故磨耗之耳。」他嗟呼！讀書至此，每扤膺欲絕，當浮白一斗，嘔血數升，憤而後止。

由此可見君庸作此劇的用意，無非在借升庵之簪花跌宕以自況，以「裂其風景，耗其壯心，遣其餘年耳。」他在京師時的生活，據〈沈文學傳〉是這樣的：

> 其寓月遷日改，友訪之，或見其名媛麗姬數十環侍，極綺羅珍錯；或見其獨臥敗席，竈上惟鹽虀數莖；

�73 同上註，頁四四一四—四四一五。

�74 同上註，頁四四二一。

又或見其峨冠大蓋，三公九卿前席請教；又或見其呼盧唱籌，窮市井諺詈以為歡；終莫定其何如人。❼

　　情悰依舊和誰說，眉山門鎖空愁絕，空

風雨咽，鷓鴣啼破清明節，清明節，杏花零落，悶懷千疊。

　　君庸夫人倩倩，曾寄以【憶秦娥】云：

這樣的性行和升庵是很相像的。

愁絕、雨聲和淚，問誰淒切。❼

著無可奈何的痛苦和放浪形骸的嗚咽。

其才可比升庵夫人黃氏，故自徵於劇中亦採黃氏之詩。總而言之，君庸隱然是以升庵的才學和遭遇自比的。

本劇僅一折，用北正宮套，共十七曲，極寫升庵之無賴與癡絕，而將憤慨化為嘻笑，但字裡行間仍然充滿

　　我欲摘那酒星兒懷搋搋�，拍得那酒池兒波飛浪起。（大古里中酒謂之中聖），休猜做米汁糠皮。中藏著

聖人意。死呵死做了陶家器，爛呵爛做了甕頭泥，這是俺醉翁樂矣。（【倘秀才】）❼

　　我將禿鷹兒挽一個雙丫髻，恐夜來風雨重，葬送著傾國，因此著遊絲兒鉤惹住芳菲。我只愁脂粉淡搽不

紅我這冷臉子，繡帔窄遮不來我這寬肚皮。我比踏陽春的士女圖多了些虬髯如戟。我比歌迴風的翠盤女

略覺此一舞態癡肥。我不待閒吟夜月詩千首，子這細看春風玉一圍，教人道是個胡種的明妃。（【滾繡

毬】）❼

酒常被才人用來寄慨抒憤、銷毀形體，升庵既已放懷於斯矣，乃再以喬扮內家粧，改頭換面，遊戲人間。古今

❼
❼ 〔清〕鄒漪：《啟禎野乘》周駿富輯：《明代傳記叢刊‧綜錄類》（臺北：明文書局，一九九一年），卷六，頁二四六。

❼ 〔清〕徐釚輯：《詞苑叢談》（臺北：廣文書局，一九六八年），下冊，頁二三二一。

❼ 陳萬鼐主編：《全明雜劇》第八冊，頁四三七九─四三八○。

❼ 同上註，頁四三八一─四三八二。

才人狂放者有之，但沒有一個像他這樣要易形為女子的，他雖然笑，但笑聲中不知含有多少的淚水。君庸以白描的手法，表現升庵輕狂的舉動，尤能淋漓盡致。其次諸妓擁升庵遊春一段，在寫景抒懷方面，君庸也表現得很成功。

（三煞）[79]

日漾金波碎，山列屏帷翠，煖風薰得遊人醉。黔江新派連天起，家家布穀鳴春氣，一步步詩題。（伴讀書】[79]

響嘛嘛玉虹嘶，推敲得音律齊，廝琅琅落紅雨，飄漾出春聯麗。囀喔喔纖柳音，推拍得歌喉絮。暖茸茸軟苔茵著地隤，笑吟吟行一步酒一杯。石醋醋姊妹行把花神酹。（笑和尚】

被這杜翁雨，洗滌得吟情細；少女風，撩儌將詩句催。趲逼得我浩蕩襟懷，江山秀氣，古昔悲愁，一刻兒都憤懣成堆。我欲借峰巒作筆，把大地為編，寫不盡我寄慨淋漓。誰道虬枝百尺，卻被你偷影入清池。

寫景用麗筆，於溫暖明媚中，透露自家幽懷與古今悲愁。在行文造句上是大見作者苦心經營的。《遠山堂劇品》云：

楊升庵戍滇時，每簪花塗面，令門生舁之以遊。人謂於寂寥中能豪爽，不知於歌笑中見哭泣耳。曲白指東扯西，點點是英雄之淚。曲至此，妙入神矣。[80]

本劇寄感寫意，青木正兒謂「此劇描寫升庵癡態，盡無餘蘊，覺三種中，以舞臺上劇而言，此劇為有趣。」[81] 本劇寄感寫意，

[79] 陳萬鼐主編：《全明雜劇》，第八冊，頁四三九三─四三九四。

[80] 【明】祁彪佳：《遠山堂劇品》，《中國古典戲曲論著集成》第六冊，頁一四四。

[81] 【日】青木正兒原著，王古魯譯著，蔡毅校訂：《中國近世戲曲史》，頁二六六。

雖不如《霸亭秋》與《鞭歌妓》之明顯，但其深度絕不下於二劇，而其舞臺上的效果，也確實是較二劇更有興味的。

3. 《鞭歌妓》

《鞭歌妓》演張建封鞭打尚書裴寬所贈歌妓事。青木正兒云：「閱《唐書》，⋯⋯建封曾為節度使，當其返任時，帝賦詩餞之，曾賜之以鞭，作者或發現於此歟？」❷ 上文說過君庸好兵家言，九邊形勢，瞭如指掌，又懷奇負氣，慕魯仲連為人。那麼他以張建封自擬也是很自然的。劇中張建封所表現的意氣昂然，縱談古今，憤世疾俗，事實上也正是君庸的自我寫照。當張建封所潦倒不堪，舉目無知音的時候，遇上了一見即極為傾倒的裴尚書，他破口大罵俗世炎涼，以名利為重的卑鄙，裴尚書隨即贈送坐舟及所有的歌妓珍寶，自己卻上岸步行而去，而張建封於鞭打歌妓之後，也灑然「從此逝焉」。裴尚書的慷慨義氣，其實也是君庸兩次散家財接濟親友的反映。本劇在三劇中最為豪邁，雖然仍充滿著憤懣牢騷，但其結局到底是令人快意的。君庸是多麼希冀這樣快意的遭遇，可是終其生，竟未能遇上一個真正欣賞傾倒他的裴尚書，他的內心始終是黯然抑鬱的。《遠山堂劇品》云：「裴尚書舉舟贈張本立，即鞭答奴妓之偃蹇者，了無愧色；此其寄牢騷不平之意耳。劇中妙在深得此意，不然，與小人得意一旦誇張者何辨？」❸

本劇用雙調套十七曲，僅一折。自首至尾，痛快淋漓，蓋由於放膽磊落，故能將淒咽之感與豪勃之氣一灑盡致。

只落得四海無家，因此上每日登臨嘆落霞。兀的五湖那搭，問秋來何處有蘋花，映離愁遞遠戍，一曲暮

❷〔明〕祁彪佳：《遠山堂劇品》，《中國古典戲曲論著集成》第六冊，頁一四四。

❸ 同上註，頁三六二。

天矷。訴興亡風唧留，幾葉疎林話，可憐他舊江山擺滿在斜陽下。【駐馬聽】⑧④吾生醉鄉日月是家，幹了些不明白殘編斷簡生涯。交遊在齒牙間，傲居在眉睫下。盤問我屈曲根芽，好教我俛首指落花。知我的問隨行荷鍤。【沉醉東風】⑧⑤既不沙，試著麼，怎頑愚的倒把長籌拔。到如今手拍胸脯自悔咱，悔不向天公給一箇癡呆假。大古里籠殺鸚鵡，饑殺縧鷹，飽殺蜘蛛，鬧殺鳴蛙，索甚麼問天來占卦。【撥不斷】⑧⑥

寫景之悽楚動人，不減杜甫〈秋興〉八首，雄奇不平之氣，鬱鬱勃勃，風力之勁健亦不愧元人。

縱觀君庸三劇，杜默之哭，升庵之笑，建封之罵，無一不是用來寄託胸中的悲憤。三劇均為一折短劇，全用北曲，守元人獨唱的規律。其悲壯激越，可與徐文長《四聲猿》並駕，而沉鬱則又過之。卓人月序孟稱舜《殘唐再創》雜劇，推君庸與孟氏為當時北劇泰斗。沈自南〈鞠通樂府序〉引郭彥深語，謂「音律名家，自昔希覯，近於子家君庸氏，讀其《漁陽三弄》，真北調之雄乎？」朱彝尊《靜志居詩話》亦謂君庸三劇「慨當以慷，世有續《錄鬼簿》者，當目之為第一流。」⑧⑦王士禎《古夫於亭雜錄》更謂「瀏灕悲壯，其才不在徐文長下。」⑧⑧這些批評都是很中肯的。

⑧④ 陳萬鼐主編：《全明雜劇》，第八冊，頁四三五一─四三五二。

⑧⑤ 同上註，頁四三五四。

⑧⑥ 同上註，頁四三五八。

⑧⑦〔清〕朱彝尊：《靜志居詩話》，卷二二，頁七〇二。

⑧⑧〔清〕王士禎著，趙伯陶點校：《古夫於亭雜錄》，頁一二三。

(五)葉小紈《鴛鴦夢》

葉小紈，字蕙綢，江蘇吳江（今同）人。工部虞衡司主事葉紹袁的次女，適同縣沈永楨。明神宗萬曆四十一年（一六一三）四月生，約卒於清世祖順治十七年（一六六○）前後，享年四十八歲左右。吳江派領袖沈璟是她母親的伯父，也是她丈夫的祖父，她的母親沈宜修，字宛君，是明代七大才女之一。大姊紈紈，三妹小鸞，也都是當世有名的閨閣詩人。兄弟八人，以《漁陽三弄》聞名的沈自徵，即是她的母舅。她在這樣的環境裡，培養出高超的文學素養，是很自然的。八木澤元《明代劇作家研究》統計其遺作，計有詩八十五首，詞一闋，而雜劇作品則僅有《鴛鴦夢》一種。[89]

《鴛鴦夢》四折一楔子，俱為北曲。在楔子之前，又有一段西王母和呂洞賓的道白，云：

前者因蟠桃會返，群仙邀遊林屋洞天，其時有子童侍女文琴，上元夫人侍女飛瓊，碧霞元君侍女茝香，三人偶語相得，松柏綰絲，結為兄弟，指笠澤為盟，雖非同世因緣，未免凡心少動。湖神報來，子童遂謫罰三人降生松陵地方，汾水湖濱，以信指水之誓，使他見人寰中離合聚散、悲歡愁恨，有同夢幻泡影。那時子童先將文琴、飛瓊攝歸瑤京，然後使呂純陽指點茝香，使恍知前果，不昧本因，使三仙子齊歸正道，不負子童一片化導之心也。[90]

這種體例不似南戲的開場，更不似北劇的楔子，但以其所敘為全劇關目之張本，且言及作劇之本意，作用與南

[89] 葉小紈生平見《列朝詩集小傳‧閏集》、《葉小紈年譜》（《明代劇作家研究》）、《乾隆吳江縣志》卷三四。
[90] 〔明〕葉天寥纂輯，洪葭卿點校：《午夢堂全集》，《中國文學珍本叢書》（上海：貝葉山房，一九三六年），上集，頁一。

戲家門中二詞之「虛籠大意」、「隳括本事」者相同，蓋為家門之變體。

本劇敘蕙百芳（字苙香）午睡中，池中一朵並蒂蓮被狂風吹折，一對鴛鴦沖天而去。醒來時遊於鳳凰臺，與夢中所見一樣，此時適有昭綦成（字文琴）與瓊龍雕（字飛瓊）迎面而來，三人相談甚歡，結為兄弟。次日為中秋佳節，相約同遊鳳凰臺，飲酒賦詩為樂。翌年中秋，風雨陰晦，蕙氏苦念昭瓊二友，秋燈孤影，益增惆悵。是夜百芳夢見龍雕來訪，情景悽慘。次日傳來龍雕噩耗，趕去弔唁，正撫棺慟哭，蒼頭又報綦成因獲知此訊，病體轉劇，一痛而絕。百芳於是大悟人世無常，乃訪道終南，得遇呂純陽指點，悟道之餘，又與綦成、龍雕相聚，同往瑤池為西王母獻壽。

就所敷演的關目看來，本劇著實無聊，仙女降凡，歷經塵世，然後再經神仙點化，復昇仙界，可以說陳腐爛套之極。但是，如果了解本劇的寫作背景，則又當別論。沈自徵〈鴛鴦夢雜劇序〉云：

《鴛鴦夢》，余甥蕙綢所作也。諸甥姬皆具逸才，謝庭詠絮，璧月聯輝，洵為盛矣。迨夫瓊摧昭折，人琴痛深。本蘇子卿「昔為鴛與鴦」之句，既以感慨在原，而瓊章殞珠，又當于飛之候，故寓言匹鳥，託情夢幻，良可悲哉！[91]

可見小紈此劇為悲其姊妹的夭折而作。自徵序文自署「崇禎丙子秋日」，則此劇成於崇禎九年，那時小紈二十四歲，亦即其姊妹亡後之第四年。她的姊姊紈紈，「字昭齊，其相端妍，金輝玉潤。生三歲，能朗誦《長恨歌》，十三能詩，書法遒勁，有晉風。歸趙田袁氏七載，悒悒不得志。戊申（應作壬申，即崇禎五年，一六三二）秋，幼妹將嫁，作催粧詩，甫就而訃至，歸哭妹過哀，發病而卒。昭齊皈心法門，日誦梵筴，精專自課。病亟，抗

91 〔明〕沈自徵：〈鴛鴦夢雜劇序〉，收入葉紹袁編，冀勤輯校：《午夢堂集》（北京：中華書局，一九九八年），頁三八七。

身危坐，念佛而逝，年二十有三。」[92]她的妹妹小鸞，「字瓊章，一字瑤期。……四歲能誦楚辭。十歲，與其母初寒夜坐，母云：桂寒清露溼。即應云：楓冷亂紅凋。……十二歲，髮已覆額，姣好如玉人，工詩，多佳句。母十四能奕。十六善琴，能模山水，寫落花飛蝶，皆有韻致。……（十七歲）亡，後七日乃就木，舉體輕軟。母朱書瓊章二字於右臂，臂如削藕，冰雕雪成，家人咸以為仙去。……」[93]就因為小紈的姊妹皆高才早逝，她們又虔信佛法，小鸞之死又被認為仙去，當時人也紛紛傳說小鸞的靈異。那麼，假託為仙女謫世，歷經「人寰中離合聚散悲歡愁恨」也就很自然了。劇中的蕙百芳係小紈自指，昭綦成為紈紈，瓊龍雕為小鸞。很顯然，她們是以別字的第一字為姓。又所云綦成二十三、百芳二十、龍雕十七，也正是她們姊妹崇禎五年時的年齡。以這樣真實的寫作背景，加上發自中心的情感，自然沉痛悱惻，感人極深。

因為本劇純是悼念懷舊的寫實之作，所以僅能就文字觀之，若就劇場的結構而言，是無可取的。

村醪相奉，笑談今古月明中。只見那彩雲飛畫閣，清露滴芳叢。聲唧唧驚棲宿鳥，絮叨叨催織寒蛩。今夜連朋共友，對月臨風；都是些山蔬野菜，那裡有炮鳳烹龍。只有那磁甌色淡，那裡討琥珀光紅。看扶疎桂影，寂寞秋容；露迷隄柳，霜剪江楓。猛然間愁懷頓起，酒興偏濃。抵多少賈誼遠竄，李廣難封。可憐英雄撥盡悶寒爐灰，休休，男兒死守酸虀甕。枉相思，留名麟閣，飛步蟾宮。（【混江龍】）

本待學翻書釋悶消寒漏，卻教我對景無言憶舊遊。則被那鐵馬兒聲廝鬥，怪殺啼蛩四壁啾，一盞孤燈兀自留。香霧濛濛籠畫幬，玉漏迢迢二更候。一夜西風已涼透，細雨絲絲如重九，蕉柳蕭蕭不奈秋。我可也腸斷還從春去後，那其間更比這往日的淒涼今最陡。（【煞尾】）

[92] 〔清〕錢謙益：《列朝詩集小傳》（臺北：世界書局，一九六一年），下冊，〈閏集〉，頁七五五。

[93] 同上註，頁七五五。

（我三人呵！）似連枝花萼照春朝，怎知一夜西風葉盡凋。容才卻恨乾坤小，想著坐花陰命濁醪，教我鳳臺上空憶吹簫。只期牙盡去知音少，從今後淒斷《廣陵散》，難將絕調操，只索將鶴煮琴燒。〔水仙子〕）

響淙淙泉韻長，高聳聳山如障。俺可也長嘯一聲天地廣。不甫能絕紅塵，沒揣的休妄想。似這般水色山光，然強是他翠圍羅帳。〔迎仙客〕）94

沈自徵稱「其俊語韻腳，不讓酸齋、夢符諸君；即其下里，尚猶是周憲王金梁橋下之聲，實可與語此道者，將以陰陽務頭，從來詞家所昧，行與商之。」揄揚雖稍嫌過分，但此劇音律之諧穩，實不愧詞隱衣缽。吳梅《中國戲曲概論》卷中云：

葉小紈《鴛鴦夢》寄情棣萼，詞亦楚楚，惟筆力略屢弱，一望而知女子翰墨，第頗工雅。95

楚楚工雅誠然是小紈文字的風格，但「筆力略屢弱，一望而知女子翰墨」，恐是瞿庵先生先入為主的觀感。因為明人北曲，除周憲王、對山、文長、海浮、君庸外，很少不是屢弱庸俗的。女子之詞而有小紈的筆力，已算得頗具風骨了。

元明清三朝是我國戲曲最盛行的時代，但女劇作家極少。因此小紈雖然僅此一劇，但在劇曲史上卻是很貴重的。她的舅父沈君庸在序文上便特別強調了這一點：

若夫詞曲一派，最盛千金元，未聞有擅能閨秀者。即國朝楊升庵亦多諸劇，然其夫人第有〔黃鶯兒〕數闋，未見染指北調。綱甥獨出俊才，補從來閨秀所未有。96

94　以上四曲見〔明〕葉天寥纂輯，洪葭卿點校：《午夢堂集》，頁四、九、一二、一三。

95　吳梅：《中國戲曲概論》，收入王衛民編校：《吳梅全集・理論卷上》，頁二七五。

我們所以特別把小紕此劇加以細說，也是為了這個緣故。

三、葉憲祖《檮園雜劇》十二種述評

葉憲祖，字美度，一字相攸，號桐柏，又號六桐，別署檮園居士、檮園外史、紫金道人。浙江餘姚（今同

人。宋葉夢得之後。世宗嘉靖四十五年（一五六六）生，思宗崇禎十四年（一六四一）八月六日卒，七十六歲。

他的祖父名選，嘉靖十七年進士，官工部郎中。父名逢春，嘉靖四十四年進士，官盧州知府，母吳氏，贈

恭人。他小時很聰明，未冠即入太學，萬曆二十二年（一五九四）考中舉人，但直到四十七年（一六一九）才

中進士，那時他已經五十四歲。授新會知縣，頗有政聲。考選入京時，黃遵素（生卒不詳）劾逆璫魏忠賢（一

五六八—一六二七），他以遵素姻家，左遷大理評事，轉工部主事。忠賢建祠，適在同巷，他徙寓而去。又建祠

臨長安街，都未蒞任。回到家鄉，又過了五年林下的生活，才得病而卒。[97]

歸。崇禎元年（一六二八），起復為南京刑部主事，出守順慶。擢陞為湖廣副使，備兵辰沅。後轉四川參政，廣

西按察使，他笑謂同官說：「此天子走辟雍道也，土偶豈能起立乎？」忠賢聞知後，大怒，他就因此被削籍遣

十四種，存十二；種傳奇七種，存二種。黃宗羲《外舅廣西按察使六桐葉公改葬墓誌銘》有云：

憲祖與同邑孫鑛，以古文辭相期許。又曾與同邑沈應文、楊文煥、邵圭同修邑志。尤工詞曲，製有雜劇二

公之至處自在填詞，一時玉茗、太乙，人所膾炙，而粉筐黛器，高張絕絃，其佳者亦是搜牢元人成句。

〔明〕沈自徵：《鴛鴦夢雜劇序》，收入葉紹袁編，冀勤輯校：《午夢堂集》，頁三八七。

葉憲祖生平見《明詩綜》卷六一、黃宗羲《南雷集・吾悔集》卷一《葉公改葬墓誌銘》、《浙江通志》卷一八〇。

[96] [97]

公古淡本色，街談巷語，亦化神奇，得元人之髓。如《鶯箆》借賈島以發舒二十餘年公車之苦，固有明第一手矣。吳石渠、袁令昭，詞家名手；石渠院本，求公誌詞，然後敢出，令昭則櫞園弟子也。（原注：櫞園，公填詞別號）花晨月夕，徵歌按拍，一詞脫稿，即令伶人習之，刻日呈技，使人猶見唐宋士大夫之風流也。❽

石渠即吳炳，著有《粲花傳奇五種》；令昭即袁于令，以《西樓記》聞名。據墓誌所敘，可見憲祖在當日劇壇地位的崇高，而他對於戲曲文學又是多麼喜好和認真。他的七種傳奇，現存的是《鸞鎞記》《金鎖記》。存目的是《玉麟》《雙卿》《雙修》《寶鈴》四記，另知一種係演關公事，未詳名目。雜劇二十四種，以下就現存的十二種加以討論；依其內容，可分為三類。

(一) 戀愛劇

這一類雜劇最多，有《夭桃紈扇》、《碧蓮繡符》、《丹桂鈿合》、《素梅玉蟾》、《團花鳳》、《寒衣記》、《琴心雅調》、《三義成姻》、《渭塘夢》等九種。前四種合稱《四豔記》，所謂四豔即合春、夏、秋、冬四豔，而以夭桃、碧蓮、丹桂、素梅為應節氣之名花。取材、內容、手法都差不多，即以一物件為戀愛定情之媒介，如石生之題紈扇、章生之拾繡符、權生之買得鈿合、鳳生私贈玉蟾蜍，後來都因某種事故引起許多波瀾，而終以現存的信物之綰合，才子佳人得償宿願。這種關目的安排方法，在我國戲曲中是屢見不鮮的，葉氏的傳奇，像現存的《鶯鎞》、《金鎖》莫不如是，存目的《玉麟》、《寶鈴》，觀其標名也極可能屬這一類。可見葉氏是喜好以這種方

❽〔明〕黃宗羲：《吾悔集》，《四部叢刊初編》（臺北：臺灣商務印書館，一九六七年），卷一，頁一四〇。

法來寫作戲曲的。但其成功的地方是同中有異，且極盡曲折奇巧之能事。

《四豔記》與《四節記》、《太和記》、《大雅堂四種》……等一樣，都是合同類的雜劇為一總集。有明崇禎間原刻本和《盛明雜劇》本。崇禎原刻本首標曰「四豔記」，分署「古姚欄園外史編著，同社苗蘭居士批評。」《盛明雜劇》本，則四劇分散於二集第十二、二十一、二十二、二十三卷，無總題，批評的人也不一致。崇禎原刻本著者未見，但根據任中敏《曲海揚波》卷五〈四豔記〉條的記載，四劇各為九齣，開場分別有〈種桃歌〉、〈愛蓮歌〉、〈折桂歌〉、〈尋梅歌〉來隸括本事，算是一齣。但是《丹桂鈿合》一劇卻只有七齣，未知何故。四劇除《碧蓮繡符》第五折後半用三支北【清江引】外，皆用南曲。

《天桃紈扇》，沈泰批評此劇謂「閱此劇如入武陵源，但見落英繽紛，不知從何問渡。」其實本劇的關目頗覺迤邐，第六、七兩折〈夢桃〉與〈責劉〉，對於關目的發展沒有什麼必要，都可以刪除。而且此劇隱隱約約是關漢卿《錢大尹智寵謝天香》的化身。劇中劉令公之迎天桃母女至其邸中，以激石生赴考，和《謝天香》劇如出一轍。其後石生中狀元與天桃得遂宿願，也和《天香劇》中柳耆卿的行徑相彷彿。此劇所用套數俱甚簡短，使人有匆匆寫過之感。首折用四支引子，其中生就唱了兩支，這種體例嚴格來說也是不可以的。沈氏所謂「如入武陵源」未知何所見而云然？

《碧蓮繡符》，本劇故事似有來源，關目也較《天桃紈扇》為曲折。演述「章斌，越郡人也。落第歸鄉，路過揚州，適值端午節，與舊友至江邊，觀競渡之戲。雜遝中與友相失，獨自閑步，偶過一豪家樓，有美女，偷

⑨⑨ 任中敏：《曲海揚波》，收入王小盾等主編：《任中敏文集‧新曲苑》，頁七七七—七七八。

⑩⓪ 〔明〕沈泰輯：《盛明雜劇二集》，《續修四庫全書》集部第一七六五冊，卷一二，頁一。

窺之，其女避入內。斯時樓上墮下一繡符。章生拾之，正尋思如何可得此美女時，遇其家僮僕歸來，探詢之，則此為秦侍中邸，侍中死後，夫人與公子居焉。美女則為故侍中嬖妾陳碧蓮云。章生託其僮僕，入邸為書記，得公子寵。居二年，嘗為公子頂替鄉試，益得其信用。然後託邸中一老嫗，以繡符返還碧蓮以致其意。碧蓮亦以其為一見即不能忘懷之男子，欲嫁之。章生又欲打動公子，故意請辭歸。公子忖度彼得良配必可留，乃說其母，終以碧蓮與章生。」⑩

這則故事顯然和唐伯虎娶秋香相似。只是華府改為秦府，唐寅改為章斌，婢女秋香改為寡妾碧蓮，賣身投靠改為傭書秦府（這一點則與孟稱舜《花前一笑》相同）。唐寅生於憲宗成化六年（一四七〇），卒於世宗嘉靖二年（一五二三），其卒距憲祖之生四十四年，是否因為時代相距不遠，不便直指其事，所以故意隱約其辭呢？但是伯虎與秋香事，後人頗疑其不實，或謂純出虛構，或謂冒名頂替（詳文《花前一笑》劇）。若果如此，我們不難體會到，《花前一笑》這個故事還是慢慢演進而成的。元石君寶《李太白匹配金錢記》，演韓翃在宴會中見美女而逃席，又為追求此美女而捨身為記室，情節與此類似；也許這就是本故事的根源吧！而憲祖此劇則是本故事發展中很重要的一環，至於後來附會成伯虎事，那大概是由於伯虎風流倜儻的緣故吧！其情形就和天下滑稽事皆歸於東方朔一樣。本劇故事較《花前一笑》更富詩意，一位被幽禁的寡妾，空閨寂寞，年華不再，突遇青年書生，為她之故，屈身傭書於豪府，其真摯深切，自較「一笑」更能動人。

奴是檻鳳囚鸞難自騁，好風光誰待閒行。柔腸自省，任瘦損當時嬌龍，逢夏景，害不了暮春殘病。（【集賢賓】）

摘錄自〔日〕青木正兒原著，王古魯譯著，蔡毅校訂：《中國近世戲曲史》，頁一六六。

憐伊寂寞，我也心暗疼。夫人！夫人！沒來由摧折娉婷，惜玉憐香成畫餅，到如今偏惹人憎。你且寬心待等，怕有日重諧歡慶。姻契整，這釵符當得一枝花定。（【前腔】）

六、八折出場，所唱曲不過七支，比起生之出場六折，唱曲之多，是太懸殊了。

《丹桂鈿合》，本劇雖亦敘述一段戀愛的遇合，但它不像《夭桃紈扇》那樣佳人才子的別後重逢，也不像《碧蓮繡符》那樣寡妾少年的設計相合，而是敘述一位中年學士失偶之後，旅遊他鄉，無意中遇到一位新寡的文君，於是冒充她久已失去連絡的表兄，再加上一扇偶然買來的鈿盒，終於憑著這扇鈿盒成就了美滿姻緣。這則故事也見於凌濛初《二刻拍案驚奇》第三卷，標目作「權學士權認遠鄉姑，白孺人白嫁親生女。」《二刻》據自序刊於崇禎壬申（一六三二），《四豔》亦刊於崇禎年間，未知孰先孰後。或許尚有更早的故事來源。後來傳奇《蘇門嘯》中的《鈿盒奇姻》也是演此事。本劇排場轉折，移宮換調，甚為分明，腳色分配，頗為均勻；曲文亦多佳製。

愁深怨深，惹風寒無端病侵，纏不煖香銷剩衾，靠不牢花溼獨枕。（【金蕉葉】）

瘦來難任，實鏡怕初臨，鬼病侵尋，悶對秋光冷透襟。最傷心，靜夜閒砧，慵拈繡紙，懶撫瑤琴，終宵乍離山枕，鬢亂難禁。試脫瑤簪，空琢鴛鴦護水潯。曉窗深，日色陰霙。羞重勝錦，倦插釵金。（曾記詩人有云：豈無膏沐，誰適為容。）拚一個粉褪香消，欲待為容枉費心。（【前腔】）

102 陳萬鼐主編：《全明雜劇》，第七冊，頁三七九三。

103 陳萬鼐主編：《全明雜劇》，第七冊，頁三八二九－三八三一。

上邊是第三折全折的曲子，描寫徐丹桂病起梳粧的情景。聲情淒切，而婉轉綺麗、曲折悠遠之致，與花間、草堂之詞，頗有異曲同工之妙。

《素梅玉蟾》，本劇故事也和《二刻拍案驚奇》卷之九「莽兒郎驚散新鶯燕，龍香女認合玉蟾蜍」相同，《蘇門嘯》中的《蟾蜍佳偶》亦演此事。故事的情節設想頗佳，寫一對有情人的悲歡離合，並無奸人隱撓、遇難失敗等等俗套，卻輾轉在無意中誤了佳期，又在無意中離別而去，各不相知；又終於更在無意中被他人聘訂為夫妻，而在「有情人到底成姻眷」的那一天之前，他們還在想思著、愁悶著，以為他們是永久不能再相見的了；不料新夫婦卻終究還是舊情人。像這樣的布局，確是很新穎。只是令人覺得過於「巧」，而本劇安排這種「巧」事，也太過於顯露，處處都加以點明，除了劇中的男女主角不明真象結局之外，觀閱者卻都早已了然胸中了，這樣的安排，無形中減低了本劇的成就。又劇中的梅香，完全是《西廂》紅娘的翻版，其殷勤過之十倍，但活潑嬌媚之致，則減少數籌。❿❹

同心未結，是我姻緣薄劣。況曾親廝會，怎生撇下些。我若還少住歇，待歸來，少不得再相逢，陽臺夢叶。閃殺春闈也，待留難訴說，讒自登程，只見那愁思凝漢闋。（【三換頭】）

沒緣法，這情債前生欠，風流簿上把虛名點。嬌模樣、對面空瞻，憨滋味、到口難沾。喜得跨春風轡，打點著正娶明婚吾非忝。咳！沒來由比翼先拈，把香窩廝占，負多嬌此情，生死還念。（【普天樂】）❿❻

相思、期望、惆悵、悔恨之情充滿全劇，而曲意溜順，敘情淋漓，雖然用窄韻，也能寫得很自然，可見憲祖是

❹ 以上參考鄭振鐸：〈雜劇的轉變〉，頁一—六三。

❺ 陳萬鼐主編：《全明雜劇》第七冊，頁三八八四。

❻ 陳萬鼐主編：《全明雜劇》第七冊，頁三八九〇—三八九一。

頗有才氣的。

呂天成《曲品》將《四豔記》置於上中品，並云：「選勝地，按節氣，賞名花，聚珍物，而分扮麗人，可謂極排場之致矣。詞調俊逸，姿態橫生，密約幽情，宛宛如見，卻令老顛沒法耳。」[107]這樣的推許，稍嫌過分。

《四豔記》之外，《團花鳳》也是一本以物件為關目始終作合的雜劇，趙景深《讀曲小記》謂本劇情節頗似《釵釧記》。其得力處即在關目的曲折離奇，雖不免有所做作，但其巧妙的安排，不能不令人佩服其匠心獨運。本劇演述「秀才白受之，烏陽郡空谷里人。欲娶符明之女似仙，然符明以白貧困，欲以女嫁富豪子金莊。似仙慕白才學，嫌金銅臭，托湛婆贈團花鳳釵一枝為表記，以致將私奔至白處之意。湛婆隱沒鳳釵，且不通知此意於白。其甥駱喜知此事，頓起惡心，詐稱白受之，乘夜誘出似仙同逃。既而似仙覺其非白生，驚而呼救。人聲近，駱急推之枯井中，希圖滅跡而去。適留嫗與其子媳過此，救之出井，偕歸家中。此時似仙發覺頭上所插團花鳳釵已落井中，留嫗乃托勞得月覓之。得月與其友莫弄風至枯井，弄風奪其取得之釵，投石井中，斃得月而去。符明因失女訴之官，郡守公朗受理，經湛婆、駱喜之自白，搜古井，得勞得月屍體，訊問得月之妻時，則云前日夫受留家托，往覓團花鳳釵。於是郡守以此事與前湛婆所供團花鳳釵一件併合思之，知此釵原有一對，一枝托湛婆，一枝似仙自插而落井中者，斷定似仙在留家無疑。一方搜出殺得月之罪人刑之，一方呼出符明與白受之，迎似仙來，下風流斷語，命嫁白生。」[108]這樣的關目似牽強而不覺其牽強，較之《四豔》是高妙多了。劇中的人名，如白受之，駱喜、勞得月，莫弄風、公朗、留嫗等，作者皆有寓意，一望即知。

[107] 〔明〕呂天成：《曲品》，《中國古典戲曲論著集成》第六冊，頁二三四。

[108] 〔日〕青木正兒原著，王古魯譯著，蔡毅校訂：《中國近世戲曲史》，頁一六五—一六六。

本劇四折，首折之前有楔子，此楔子並非南曲的副末開場，而是北劇中的楔子，但其用曲卻是【普天樂】。

次折用雙調合套，第四折前半用一支南呂宮引子【掛真兒】，再接用三支北仙呂【寄生草】，後半則用兩支南

仙呂【解三醒】。其他三折純用南曲。這樣南北攙雜的體製是不多見的。

湛婆！你引鳩鳥平欺鵲；駱喜！你做鷗兒強配鴛。染丹綿點作夭桃片，攪黃絲搓就垂楊線，閃綠羅掩卻

新蕉扇。你道是移星換斗少人知。又誰知藏鸚隱鷺終須見。（北【寄生草】）

賈氏！你為比目剛遭獺；莫弄風！你似螳螂緊捕蟬。見青蚨改換曹劉面，使黑心拆散朱陳眷，到黃泉結

下孫龐怨。你道是彎弓下石少人知，又誰知冤頭債主終須見。（【前腔】）

符明！你浪談虎偏驚鸑市；白受之！你未餐羊枉受羶。待分香未得韓郎，便縱調琴難遂相如願，試囊金別

有秋胡騙。你道是殃魚禍水少人知，又誰知排雲撥霧終須見。（【前腔】）

太守判案時唱了這三支曲子，句句以比喻說明案情，所用的典故很通俗，頗得雅致俊逸之妙。

《琴心雅調》，本劇雖然也是演述才子佳人的韻事，但不像以上諸劇都用信物來作為縮合悲歡離合的線索。

它是以歷史典實為依據，那就是司馬相如的琴挑和卓文君的私奔。這段故事演為戲曲的很多，在討論寧獻王《私

奔相如》一劇時，已經述及。

本劇分上下卷，每卷四折，作者之意蓋以兩本視之。這是日本內閣文庫所藏萬曆刻本的面貌。據此推想，

上述《四豔記》的崇禎刻本可能也是分卷的。全本皆用南曲。卷上之正名作：〈挑琴〉、〈奔鳳〉、〈滌器〉、〈題

橋〉，卷下之正名作：〈獻賦〉、〈還鄉〉、〈交歡〉、〈重聚〉。所謂正名，其實即是四折標目的總題。關目較寧獻

⑩ 陳萬鼐主編：《全明雜劇》，第七冊，頁三七〇八—三七一〇。

王《私奔相如》鬆懈，平實有餘，騰挪不足，然尚稱整然有序。《滌器》一折最為可觀，惡少年之調笑取鬧使場面得以調劑，否則就顯得太悶了。《遠山堂劇品》列本劇於雅品，並云：

其意調本劇缺乏剪裁，這見解是對的。曲文雅麗，惜韻味不足，不如寧獻王遠甚。❿

《三義成姻》，這是一本敷演時事的雜劇。開場末云：「大明天下宣德年，北京管下河西務地方，有箇劉老兒與他媽媽桑榆暮，膝前並沒女和男，靠著官河開酒舖，京衛老軍身姓方，帶孩兒是儒素，不幸失水命將危，方軍染病身亡故。老兒收養那孩兒，改喚劉方多看顧。後來有箇山東人，名叫劉奇在途路，來在劉家宿一宵，又得劉翁相救度。劉家添了弟和兄，雙雙奉事娘和父。誰道劉方是女身，後與劉奇做夫婦。」❶所謂三義是指劉老兒與劉方、劉奇三人。但是劇本對於「義」字簡直一點發揮也沒有。首折寫梅香調戲女扮男裝的劉方，劉老兒接著又調戲梅香，如果不是「他媽媽」解危，就難免一場醜事。這樣的安排，如何能使觀閱者起一點景仰之意？此後寫劉奇擇偶與發覺劉方為女子，也平淡無味。

本劇開場用【西江月】兩闋，南曲家門疊用同一詞牌是很少見的。全本四折，首折正旦念南呂引子【步蟾宮】，後接北雙調【對玉環】、【清江引】。第四折用雙調合套。《遠山堂劇品》列本劇於雅品，並云：

詞律嚴整，再得詞情紆宛，則兼善矣。豈弄九之手，不以繪琢為工乎？近黃履之已演為《雙燕記》，王伯彭已演為《題燕記》。❶

〔明〕祁彪佳：《遠山堂劇品》，《中國古典戲曲論著集成》第六冊，頁一五九。❿

陳萬鼐主編《全明雜劇》未收《三義成姻》，齊森華主編：《中國曲學大辭典》（杭州：浙江教育出版社，一九九七年）載僅有明萬曆刊本，頁三○四。❶

詞律嚴整，蓋指平仄韻協而言，若聯套，則頗可疵議。詞情未能紆宛固是本劇之病，而弄丸之手，在本劇其實也沒一點表現。本劇在憲祖諸劇中，最為下馴。

《寒衣記》，本劇演述夫婦的悲歡離合。在憲祖的戀愛雜劇中，可以說是最好的一本。故事取材於明初瞿佑的《翠翠傳》。凌濛初《二刻拍案驚奇》也將它改寫為平話小說，收在卷之六，題目作「李將軍錯認舅，劉氏女詭從夫。」敘述元末一對自小同學相愛而結合的夫婦，夫名金定，妻叫劉翠翠，因張士誠之亂而失散。翠翠為士誠部下李將軍所得，強逼為妾。金定訪知所在，偽稱為劉氏之兄，將軍乃留為門館先生。他們借縫補寒衣，傳箋遞簡，暗中通消息。後來徐達撫治江南，那時李將軍已投降明朝，金定乃告發將軍之奸惡。徐達處治將軍，使他們夫婦完聚。結局與瞿氏所傳與凌氏話本不同。本傳及話本謂他們夫妻互相殉情，死後才團圓，並無徐達之事，非常纏綿悱惻。死後雖團圓，但那只是一種虛無的心理滿足。雜劇將悲劇變為喜劇，惡人得懲，好人重圓，固然可以滿足一般民眾的需求，但意味也因此落俗了。不過劇本依事實的自然變化敷演，層次有條不紊，是頗為可觀的。

本劇凡四折，皆北曲，外加一個楔子，從頭到尾由旦獨唱，這是葉氏最守北劇規律的作品了。《遠山堂劇品》列於雅品，云：「傳兒女離怨之情，深情以淺調寫之，故能宛宛逼肖。梅園精工音律，於此劇北調，尤見其長。」[113]

我撞頭剛把故人瞧，不覺的雙淚背地偷彈卻，只得搵秋波背地偷彈卻，只恐怕看破了這虛囂。有誰知哥哥便是奴為嫂，對新官舊主，好難啼笑。(背云：將軍你略走開些也好。)則怪他朝雲隔斷楚山高。(小桃

〔明〕祁彪佳：《遠山堂劇品》，《中國古典戲曲論著集成》第六冊，頁一五九。 112

同上註，頁一五七。 113

【紅】

他走盡王陽道，想他也捨不下傾城貌。看他似當初少小，雖則瘦減了沈郎腰，依然還是風流俏俏。這幾年不共他薰香樓翠幄，不共他揮毫題綉蕙。到今日再撫危絃，羞煞我重彈別調。(【鬼三臺】)他道是朝歡暮樂，有什麼粉頦香顋。誰知道心孔裡人兒長自攪，啼痕枕畔不曾消。(【禿廝兒】)俺每話未挑、情未調，催一聲去也忢心焦。他每不怎直忢拋，怕明朝依舊做萍飄，我一步一魂搖。(【聖藥王】) ⑭

這些是金定與翠翠夫妻久別之後，在將軍府上初見時，翠翠所唱的曲子。用澹麗清新的筆調，很委婉細膩的寫出了當時兩人的心思。所謂「深情以淺調寫之」，正洞燭此中三昧。

葉氏現存雜劇，還有一本《渭塘夢》。僅有萬曆間刻本，日本內閣文庫庋藏，一時無從覓讀。據《明代雜劇全目》，此劇總目作：「做小買賣的是店小二，結好因緣的是夢遊神；害乾相思的是賈姝子，撞大造化的是王仲麟。」⑮ 無名氏雜劇亦有《渭塘奇遇》，其關目與《渭塘夢》總目相合，都是根據明馬龍《渭塘奇遇傳》敷衍。未知此二劇有所關聯否？《渭塘夢》既演賈姝子與王仲麟的戀愛經過，自亦應屬於這類「戀愛劇」。《遠山堂劇品》列本劇於雅品，注：「南四折」。並云：「桐柏之詞以自然取勝，不肯鐫琢。如此劇乃其鐫琢處，漸近自然，則選和練妙，別有大冶矣。夢中得物極奇，王伯彭已演為《異夢記》。」⑯

⑭ 陳萬鼐主編：《全明雜劇》，第七冊，頁三六三六—三六三八。

⑮ 傅惜華：《明代雜劇全目》，頁一四四。

⑯ 〔明〕祁彪佳：《遠山堂劇品》，《中國古典戲曲論著集成》第六冊，頁一五八。

(二) 義烈劇

葉氏作這類雜劇有兩本，即《易水寒》與《罵座記》。都是以歷史故實為題材。

《易水寒》演荊軻刺秦王事，此故事在《史記·刺客列傳》中已是一節很有戲劇力的文字，編為戲劇，當然更加動人。本劇前三折演至燕太子丹及諸賓客，皆白衣冠，送荊軻於易水之上，關目與《史記》合，故慷慨激烈，饒有可觀。乃第四折作荊軻脅秦王，使誓言悉返諸侯之地，功成之後，更從此棄塵世，與仙人王子晉同入仙界。作者之意，蓋以為非此不足以彌補荊軻千古遺恨，但這種蛇足適足以削弱劇情的悲壯性，破壞了藝術真實缺憾的美感。《遠山堂劇品》列本劇於雅品，並云：

> 荊卿挾七首入不測之強秦，即事敗身死，猶足為千古快事。桐柏於死者生之，敗者成之。荊卿今日得知己矣。[117]

「即事敗身死，猶足為千古快事。」這種見解是很正確的，可惜最後仍不免世俗之論。更可笑的是《盛明雜劇》王驥的評語：「劍俠原是劍仙，此下轉奇而誕，覺更勝腐史一籌矣。」[118] 有這麼多人附和，以為這樣改作是成功的，難怪六桐先生出此一著了。

本劇四折，俱用合套，依次為仙呂、中呂、雙調、黃鍾。賈仲明《昇仙夢》之後，四折俱用合套者，僅此一劇而已。北曲俱由生獨唱，其他腳色唱南曲。北曲勁切雄奇，正與荊卿意氣相稱，南曲由諸腳色分唱，場面不致單調，因此在結構上是很合乎戲劇效果的。

⑰ 同上註，頁一五七。

⑱ 〔明〕沈泰輯：《盛明雜劇二集》，《續修四庫全書》集部第一七六五冊，卷一二，頁二○。

呀！你看這無情易水呀！下西風刮面颶颶。只覺得蘆花夜冷入孤舟，只落得桑乾遠度望并州。要重逢可自由？誰道丈夫有淚，不向別時流？（北【收江南】）

請搵住英雄淚眸，且盡此生前酒甌；莫使神機洩漏，博清名萬古留，覷一命似蜉蝣。（南【園林好】）

謾臨風，再強謳；謾臨風，再強謳。烈心腸，肯放柔。說甚麼秋風客路愁。雙怒眼不曾睄，笑按青萍射斗牛。管取個機謀成就，且罷了殷勤盃酒，何須用十分傴僂。我呀！算人生浮漚置郵，高丘贅疣。呀！別來時不把馬頭重扭。（北【沽美酒帶太平令】）

他一鞭秋色長途驟，正落日蒼黃滿戍樓，只剩得別淚盈盈濕敝裘。（南【尾聲】）**⑲**

《罵座記》，演竇嬰及灌夫事。見《史記》卷一百零七、《漢書》卷五十二本傳。他們的死原是一件很動人的悲劇，葉氏也頗能用心用力，故前二折演來虎虎有生氣。君子的怒罵與小人的諂媚，成為強烈的對比。可是到了第四折，卻添出灌夫的鬼魂「活捉田蚡」一段，使原本悲壯嚴肅的氣氛破壞無餘。其弊正與《易水寒》相同。

不用什麼典故，只是直抒胸臆，便覺拂拂然饒有生氣，易水西風，英雄淚眼，給人悲壯的感慨。

本劇四折，俱為北曲，依次為仙呂【點絳唇】、南呂【一枝花】、正宮【端正好】與雙調【新水令】。除第三折用【二犯江兒水】由旦唱外，餘均為生獨唱。《遠山堂劇品》云：

> 第四折前後兩調，各出一宮，可分為二折；第三折止可作楔子耳。**⑳**

故葉氏以北曲視之。但這種宮調分配情形，實有未合。《遠山堂劇品》云：

> 第四折正宮調演灌夫鬼魂報仇，雙調套演竇嬰、灌夫鬼魂相會，關目既可分割，排場

這種看法是非常正確的。第四折【二犯江兒水】本屬南調，因唱作北腔，

⑲ 陳萬鼐主編：《全明雜劇》，第六冊，頁三六○七─三六一○。

⑳ 〔明〕祁彪佳：《遠山堂劇品》，《中國古典戲曲論著集成》第六冊，頁一五七。

且已轉變，分為兩折原是結構上必然的趨勢，不知葉氏此劇為何不如此安排，而故意要破壞元劇體製？第三折單用

一支【二犯江兒水】，姑不論是否嚴格的北曲，而以一支曲構成一折，在元劇中那有如此的體製？因此，著者

以為葉氏此劇的破壞體製，真是無謂之極。但就文字論，本劇卻是一本成就頗高的北劇。

想當日個放衙，坐諸生絳紗，三千人一答，比孟嘗不差。到如今掃榻，沒人來喫茶。果然是世情兒爭冷
熱，人面的看高下，盡別抱琵琶。（【那吒令】）[121]

俺是千歲古貞松葉，不是一朝新芳槿花，怎學得粧聾做啞精塗抹，怎比得伏低做小喬禁架，怎看得粧模
做樣空彈壓。況俺醉醺醺底後性情粗，他惡狠狠就裡心腸辣。（【寄生草】）

若要俺上林裡求棲樹，到不如杜陵東學種瓜。俺自到城邊較射扶桑掛，俺自向爐邊縱飲蘭陵醉，俺自去
枕邊穩放槐南假。便待他傳宣不出市朝間，怎到俺休官自在山林下。（【么篇】）[122]

哺。前堂裡畫羅鐘鼓，後房裡夜宿氍毹。你道是九重天子加三錫，還虧你一個婆娘嫁兩夫。因此上愛屋
你弄權的手段強，害人的膽氣粗，愛錢的廣通財賂，好諂的偏護奸徒。你除官的雪片多，他坐朝的日色
連鳥。（【滾繡毬】）[123]

《遠山堂劇品》列本劇於雅品，並云：「灌仲孺感憤不平之語，槲園居士以純雅之詞發之，其婉刺處有更甚於
快罵者，此槲園得意筆也。」[124] 這批評雖有其見地，但讀罷本劇，總覺有勁切雄渾之氣鬱勃其間，其得力處乃

[121] 陳萬鼐主編：《全明雜劇》，第六冊，頁三五四五。
[122] 同上註，頁三五四六—三五四七。
[123] 同上註，頁三五七〇—三五七一。
[124] 〔明〕祁彪佳：《遠山堂劇品》，《中國古典戲曲論著集成》第六冊，頁一五七。

在雅俗兼容，運用成語、俗語非常貼切，故沉重而有逼人之勢。

(三) 佛教劇

黃宗羲在《葉公改葬墓誌銘》有云：「公歸心佛乘，博覽內典。時師撰述，拈卷即辨其優劣，而尤契湛然澄、密雲悟。東浙宗風之盛，海門導其源，公吹波助瀾，不遺餘力。密集徘徊越中山水，思興名剎，公集宰官經營，始得從事于天童。其後公訪密雲，登舟疾作，密雲夢伽藍交代。覺而曰：六桐居士其來乎？急使人止之中途。公返而疾愈。此余之所親見者也。」這是六桐晚年的心境和行事。我們在《易水寒》、《罵座記》已經可以看到此中消息，而最能代表他晚年一心向佛，妙解真諦的劇作，就是《北邙說法》。

《北邙說法》的正目是：「天神禮枯骨，餓鬼鞭死屍。若知真正目，恩怨不須提。」[125]卻說北邙山上惟有墳塋萬堆，渺無人跡。山上土地在散步時，見到一具枯骨，一軀死屍。那枯骨是甄好善的，如今已做天神；死屍是駱為非的，如今已做餓鬼。甄好善與駱為非的一神一鬼，這時恰好也到北邙山上遊散。他們問土地這枯骨、死屍是誰的。土地指出他們的真相。甄好善便對枯骨下拜，以為虧得他一生好善，勤苦修行，如今才做了天神。但駱為非卻對他的死屍發惱，只為他貪求快樂，積惡為非，連累他做了餓鬼，便攀下柳條，鞭屍一頓。正在這時，有一位禪師本空和尚上場了，他對鬼神們說道：「拜枯骨不如拜自，鞭死屍不如自鞭。」[126]他還說：「修持法，無過持名；解脫門，只求生淨；不分天人鬼獄，一時同證菩提。」[127]他們都恍然大悟，連土地也情願棄

[125] 陳萬鼐主編：《全明雜劇》，第七冊，頁三六五七。

[126] 陳萬鼐主編：《全明雜劇》，第七冊，頁三六六七。

[127] 同上註，頁三六六九。

了這個草莽前程，隨師入道而去。

本劇僅一折，分兩個排場。用南呂【紅衲襖】兩支演拜骨與鞭屍；北曲仙呂【點絳唇】套演禪師說法。關目安排得很精緻，設想亦極高妙。所以雖然是演佛教說法，卻不令人感到枯燥乏味，而深受其陶冶。此劇真堪比擬千萬卷釋典。《遠山堂劇品》列此劇為雅品，並云：「實地說法，不作空虛語。合律之曲，正以不露才情為妙。」[128] 深得本劇之佳處。

待問我姓誰，分不得趙李；待記我面皮，定不得美媸。待查我故籍，限不得楚齊。說不得甚眷屬、何官位，任造化推移。（【那吒令】）[129]

元明許多佛道劇，一涉及玄理，每易使人生厭，而像這樣明白清楚、深含哲理的語句，豈不深深切切的打入人們的心坎？六桐對於宣揚佛教，確實收到「推波助瀾」之功了。他的另一本傳奇《雙修記》，據說也是在闡明佛理的。[130]

(四) 其他散佚的雜劇

六桐其他十二本散佚的雜劇，茲據《遠山堂劇品》列述如下：

《芙蓉屛》：雅品。南四折。今已有譜為全記者矣。乃梨園以四折盡之，不覺情景之局促，則緣其宛轉融暢，詞意具足耳。

[128] 〔明〕祁彪佳：《遠山堂劇品》，《中國古典戲曲論著集成》第六冊，頁一五七。

[129] 陳萬鼐主編：《全明雜劇》，第七冊，頁三六六八。

[130] 詳見〔清〕無名氏編：《曲海總目提要》，收入俞為民、孫蓉蓉編：《歷代曲話彙編‧清代編》，頁三〇二─三〇五。

《賀季真》：雅品。北一折。同一超世者也，不遇時，則為淵明之三徑五柳；遇時，則為季真之一曲鑑湖。故傳季真之詞，有閒適意，而絕無感慨。

《耍梅香》：逸品。南北四折。淫奔之狀，摹擬入神，當令《西廂》拜下風。作者必有所刺。

《死生緣》：雅品。北四折。此即小說中《金明池吳倩逢愛愛》也。頭緒甚繁，約之於一劇，而不覺其促，乃其情語婉轉，言盡而能有餘。

《龍華夢》：雅品。南北四折。白娟娟之夢至獨孤生於龍華寺，目擊之。及獨孤歸，而娟娟之夢未已也。異哉。《南柯》、《邯鄲》之外，又闢一境界矣。

《會香衫》：雅品。北二劇，共八折。此即《蔣興哥重會珍珠衫》傳也。上劇止奸尼賺衫一節事耳，未盡者以次劇繼之。元人原有此體，如《西廂》之分為五劇是也。桐柏邇來之詞，信手拈出，俱證無礙維摩矣。

《巧配閻越娘》：雅品。南北二劇，共八折。郭史為五代間霸主能臣，欄園主人傳以新聲，滿紙是英雄俠烈之概。八折分二劇，如《會香衫》式，而此更難以南曲一折。

《玳瑁梳》：雅品。南八折。欝藍生何所見而謂嫡之妬妾也可解，妾之妬妾也不可解？乃擬為傳，寄欄園度以清歌。纖纖團扇之怨，固自取之，即薜華亦終覺不快。惟靜妹以後進奪寵，大解人意。

《碧玉釵》：雅品。南四折。為《團花鳳》翻一重境界。後之歡遇也，與彼劇絕不相肖；而繁簡短長，各有佳處。

《鴛鴦寺冥勘陳玄禮》：雅品。南北四折。馬嵬埋玉，此是千秋幽恨。欄園欲為千古洩恨耶？然古憨生之腐，亦自不可少。北詞一折，幾於行雲流水，盡是文章矣。

《桃花源》：……雅品。南北四折。傳之飄灑有致，桃源一逶，宛在目前。覺許時泉之一折，不免淺促。

《西樓夜話》：……能品。南四折。越中舊有《郭鎮撫》一記，惜無善本。桐柏第記其淫縱一段耳。可以插入原記，非劇體也。(131)

四、傅一臣《蘇門嘯》十二種述評

縱觀櫟園雜劇著述之富，明人除周憲王而外，更無出其右者。其傳劇之多，亦僅次於憲王，在劇曲史上，為有明一大家，綽有餘裕。內容以男女風情戀愛為多，文字以本色為基礎，而或出以雅致清麗，或挾以勁切雄渾，黃宗羲所謂「古淡本色，街談巷語，亦化神奇，得元人之髓。」是頗有見地的。在音律方面，《遠山堂劇品》屢次讚揚；在體製方面，少至一折，多至九折，有全劇合套，有南北合腔，有純用南曲，有北二劇連本共八折者，有南北二劇連本共八折者，其聯套方式亦間有逾越元人規矩者，蓋惟其如此，乃能「信手拈出」，展其縱橫的大才，得到頗為崇高的成就。

傅一臣，字青眉，號無技，別署西泠野史。浙江杭縣（今同）人。梁廷枏《藤花亭曲話》卷一謂「國朝西泠野史與無枝甫合作雜劇四種，一曰《鈿盒奇緣》、二曰《蟾蜍佳偶》、三曰《義妾存孤》、四曰《人鬼夫妻》。」(132) 按敲月齋本《蘇門嘯》題「西泠野史無技甫填詞」，李氏誤為二人，又誤技為枝，且所見才四種。李

(131) 以上分見〔明〕祁彪佳：《遠山堂劇品》，《中國古典戲曲論著集成》第六冊，頁一五七、一五八、一五九、一六○、一六一、一七一、一八○。

(132) 〔清〕梁廷枏：《曲話》，《中國古典戲曲論著集成》第八冊，頁二四八。

氏謂之「國朝」，則是青眉由明人清。但《蘇門嘯》成於崇禎十五年，當然還要算明代作品。汪漸鴻〈蘇門嘯小

引〉云：「青眉兄，予聲氣交也。其偉抱玄襟，每以驚風泣鬼之才、雕龍吐鳳之技，作經生藝、古文辭，暢其

胸中所欲言，每心折之。」可見青眉是一位沒成就功名的文人。他的雜劇作品共十二種，總題曰《蘇門嘯》，

胡麒生〈序〉云：「以作成於姑蘇云爾」。[133] 可見青眉是一位沒成就功名的文人。

《蘇門嘯》十二劇是從凌濛初《拍案驚奇》初二刻中抽出十二則故事來敷演的。汪大年序云：「稗官蔓

延不已，幾以莊子休為其濫觴。其取材十二則依之、附之、且部之、置之、且生之、動之、曰《蘇門嘯》，似

稗官之注腳也而非注腳也。」[134] 由汪序可知十二劇皆依據稗官來敷演，而十二劇之故事俱見於《拍案驚奇》初

二刻。再考《二刻拍案驚奇》成於崇禎壬申（五年，一六三二），《蘇門嘯》據其序成於崇禎壬午（十五年，一

六四二），則《蘇門嘯》取材於初二刻無疑。十二劇每劇首折之前俱有開場詞，櫽括本事。茲將十二劇之劇名、

曲類、折數，及所依據敷演初二刻之回目列述如下：

《買笑局金》：南北四折，第三折北雙調後更南仙呂，餘為南曲。《二刻》卷之八「沈將仕三千買笑錢，王

朝議一夜迷魂陣。」

《賣情紮囤》：南七折。《二刻》卷十四「趙縣君喬送黃柑，吳宣教乾償白鏹。」

《沒頭疑案》：南六折。《二刻》卷二十八「程朝奉單遇無頭婦，王通判雙雪不明冤。」

《截舌公招》：南六折。初刻卷之六「酒下酒趙尼媼迷花，機中機賈秀才報怨。」

《智賺還珠》：南北六折。首折北雙調後再南仙呂，餘俱南曲。《二刻》卷二十七「偽漢裔奪妾山中，假將

[133] 蔡毅編著：《中國古典戲曲序跋彙編》，頁八九一。

[134] 同上註，頁八八九。

軍還珠江上。」

《錯調合璧》：南六折。《二刻》卷三十五「錯調情賈母嘗女，誤告狀孫郎得妻。」

《賢翁激婿》：南北八折。首折北正宮、八折北雙調後更南仙呂，餘俱南曲。《二刻》卷二十二「癡公子浪使噪脾錢，賢丈人巧賺回頭婿。」

《義妾存孤》：南六折。《二刻》卷三十二「張福娘一心貞守，朱天錫萬里符名。」

《人鬼夫妻》：南七折。《初》《二刻》卷二十三俱為「大姊魂游完宿願，小姨病起續前緣。」

《死生仇報》：南北八折。第六折北越調，第八折北仙呂，餘為南曲。《二刻》卷十一「滿少卿飢附飽颺，焦文姬生仇死報。」

《蟾蜍佳偶》：南七折。《二刻》卷九「莽兒郎驚散新鶯燕，偽梅香認合玉蟾蜍。」

《鈿盒奇姻》：南七折。《二刻》卷之三「權學士權認遠鄉姑，白孺人白嫁親生女。」

以上《蟾蜍佳偶》、《鈿盒奇姻》二種和葉憲祖《丹桂鈿合》、《素梅玉蟾》同演一故事，已見本章第三節。

此二劇純屬男女戀情，作者蓋以表現「風流灑脫之致」，其他諸劇多少都和世道人心有關。胡麒生〈序〉云：

「青眉氏風刺嘯歌十二劇……其中可風者少，而刺居多端。以醇風漸遠，古道日漓，變詐叢生，險巇百出，無非筴末流而砭頹俗，為狂瀾之一柱耳。乃有存孤之義妾，而可無風乎？如奸僧以募化而伏殺機，孽尼以齋醮而設網罟；呼盧為攫金之穽，峯姦為贖命之囮，世路風波，窮奇極怪，聊摘數款，俾觀者一為心創，而以身蹈者瞞然憨負，無地自容，安在其刺之非風？」⑬⑤

汪漸鴻〈序〉云：「古人嘻笑怒罵皆成文章，茲曷為獨以嘯，嘯

⑬⑤蔡毅編著：《中國古典戲曲序跋彙編》，頁八九一。

曷為獨以蘇門？……阮步兵遇孫登於蘇門山嶺畔，一嘯作鸞鳳音，逸情曠度，更橫絕千古，世遂傳為「蘇門嘯」云。予友抱璞見刖，歷落風塵，幾同步兵，想借蘇門一嘯，以破之耳。夫嘯有所寄也，十二劇又嘯之，寄所寄者也。曷為必寄之十二劇也？閻浮世界，一大戲場，生老病死，離合悲歡，人於其間皆戲耳。迎機說法，供幻顯真，遊戲神通，直證本來面目，安見劇場中不足以觸忠孝節義之性、風流灑脫之致乎？劇中似砭似箴，似嘲似諷，寫照描情，標指見月，蘇門一嘯，聊當宗門一喝，喚醒人世黃粱耳。」[136]可見青眉此十二劇蓋作於落拓無聊之際，他想用這十二劇來反映社會人生的百態。「嘯」除了有不平之氣外，還含有步兵「一嘯作鸞鳳」的韻致。蓋「其辭章之諧雅，音節之鏗鏘，恍鈞天九奏，簫韶九成，不減鸞音鳳吹，從空而下矣」（胡〈序〉）[137]的緣故。

青眉十二劇雖然依據《拍案驚奇》敷演，但有時在關目的剪裁上是略有更改的。遺憾得很，幾乎所有的更改，都使關目落入庸俗，所謂點金成鐵實不為過。譬如《買笑局金》〈設計〉一折，先點明如何用圈套擺布沈將仕，其後的「一夜迷魂陣」便一點味道也沒有。小說則層層勾引，使讀者亦不覺墜入其彀中。《沒頭疑案》僧殺婦人用明場，觀者對案情了然若睹，小說則只告訴讀者一椿慘案的結果，因此撲朔迷離，引人欲知究竟。《智賺還珠》將游擊都司說成汪秀才的結拜兄弟，相當古道熱腸，如此汪秀才過人的謀略便無形中減色，而明代官盜勾結的黑幕也看不出來了。又設計如何取還迴風，先自說了一遍，如此小說中出人意外的蘊藉也因此抹煞了。《義妾存孤》應當以妾為主角，乃卻以正室為主，且先以首折寫其赴蜀別父母，輕重未免倒置。《蟾蜍佳偶》素梅要走，還遭龍香去向鳳來儀說明，並且互訂盟約，小說中那種倉促湊巧，無可奈何的韻味也喪失了。《死生仇

[137] 同上註，頁八九一。

[136] 同上註，頁八九二。

報》焦氏父女對於滿生的恩情寫得過於平淡，關目太簡略，以致不能顯出後來辜負之深，戲劇的效果自然減少。

又小說敘滿生被捉極為恍惚，使人毫無預感，劇本則太顯露，失之淺俗。凡此都是作者處理關目，失之笨拙的地方。其他如《賣情紮囤》等以《偵耗》一折演述趙縣君的小叔來問訊定計，此為小說所無，而此計已先自說了，尚有什麼餘味可言？《沒頭疑案》王通判夜夢二神人提二頭見示，如此則關涉神鬼，王通判之斷案已有暗示，反不如小說之據情推理尋端抽緒來得自然離奇。《截舌公招》末折演賈秀才中舉為官，巫氏誥封為夫人，同至觀音庵中作道場，亦為小說所無，小說則止於所當止。《死生仇報》滿生被活捉已足懲負恩者矣！乃又衍出《冥報》一折，頗有疊床架屋之感。凡此都是作者畫蛇添足的毛病，另外又由於作者思想受時代影響太深，所以關目的處理也常常落入迂腐。如《截舌公招》小說不諱巫氏於醉臥中被惡少卜良所汙，劇本則以伽藍神暗中護持，使巫氏於緊要關頭甦醒過來，務必使之「完貞」。若此，巫氏對卜良之恨，必不至於非置之死地而後快，賈秀才報冤，亦覺太過矣。即設計咬取卜良舌頭，亦必代以老旦，否則「親嘴」亦非貞矣！因為這一「迂」而使關目牽強，但作者實在是不願使善人受辱。《智賺還珠》亦然，迴風被柯陳所奪之後，必欲以一折演其「完貞」，而小說則用數筆帶過，不復描繪詳盡，觀者自然明瞭。

但是傅氏諸劇偶然也有處置得較好的關目，如《賣情紮囤》，小說直敘至吳宣教明白受騙的真象，而劇本則以被釋作結，省卻許多枝節。《錯調合璧》處理孫小官與閨娘幽室偷情，但寫其情意纏綿，緊接著以暗場處理，如此便將小說中所顯露的猥褻洗淨。《義妾存孤》等以一折寫福娘「課子」，小說於此只帶數語，這一安排使義妾之所以為義有具體的表現。《人鬼夫妻》特以一折為興娘「薦亡」，寫其靈魂升天，如此陰陽各有所歸，關目是較飽滿的。可惜成功的布置比起迂笨來得少。因此青眉十二劇在結構上不能算成功。

青眉非常重視音律，每劇的齣目下都標舉用什麼宮調，協什麼韻部，眉批上還注明難字音讀和點示曲調格



律。碰到集曲也注出了所集的曲牌，移宮換場時也不失局度，聲韻調諧，讀來瀏亮上口，難怪胡〈序〉有「鈞天九奏、簫韶九成」之譽。但是不知是否地方口音的關係，他對於真文、庚青、侵尋三韻，時時混用。《賣情綦囤・偵耗》、《智賺還珠・遣牌》、《錯調合璧・差拘》、《賢翁激婿・激試》、《義妾存孤・悼亡》、《人鬼夫妻・薦亡》前半、《死生仇報・捉搿》、《蟾蜍佳偶・定約》、《鈿盒奇姻・遣丸》等皆示庚青，《賢翁激婿・紿女》標示真文，但事實上都是真文、庚青混用，有時還雜入一些侵尋的韻字。這不能不說是青眉在聲律上的白璧之瑕。

論體製，此十二劇實屬於短篇的傳奇，文字柔媚婉麗也確有明人傳奇的味道，可是它的弊病還是和典麗派一樣，不能揣摩人物的口吻，以致生旦淨丑之曲，萬口一腔，毫無區別。文字的形式過於單調，嘗一臠而知全鼎，讀多了，反令人有平庸無奇的感覺。這也是使得《蘇門嘯》十二劇不能躋身上流的原因。

【山坡羊】

羞提起舊日根萌，不由人小鹿俄驚。悔只悔認莠為苗，卻做了分鳳逐梗。堪憎，逼得無投奔，好教人有口難論。追省，將心自捫，這匍匐折罰我從前過分。（《賢翁激婿・激試》【漁家燈】）

春前離故鄉，又寒食早過，夏日將長。梯航遠涉，來到浣花溪上。薛濤錦里井泉香，杜甫堂餘庭院荒。覯行藏，娘和子，相向淒涼。（《義妾存孤・課子》【八聲甘州】）<image id="138"/>

怪只怪狂蜂喧唖，怨只怨遊絲牽羈，羞只羞閒言浪發，悔只悔駟馬難追駕。一念差，恐旁人不辨察。道奴有些閑沾惹，豈是私期曾暗約。怎知他似莽張騫誤泛槎，怎知他似潑劉郎誤探花。（《錯調合璧・調母》

以上見陳萬鼐主編：《全明雜劇》，第八冊，頁四八三三—四八三四、四八九五、四九五三—四九五四。

古道驄駒悵遠遊，眼睜睜分首各凝眸。伯勞東去西飛雁，一似浪打萍分不自繇。看他臨去也護回頭，只

恐此情分付與并州。歸家準備衾兒睡，誰倚新粧上翠樓。《死生仇報·別試》【鷓鴣天】

細端相這蟾蜍堪驚詫，甚良工雕琢製佳。怎配偶分開兩下，不繇人情緒如麻。多管是前生孽債，少不得守死還他。這姻盟終須有著，俟錦旋指日慢詳案。《蟾蜍佳偶·嗏聘》【太師引】❶

像這樣的文字，不能說不是「諧雅」，可喜的是不尚雕琢，而自見其婉麗舒徐。但是如前所述，萬口同腔，沒有波瀾起伏之致。汪漸鴻〈序〉云：「吾代前有《四聲》，又有《四夢》，得此可以並駕寰中，振響千秋矣。」❷未免太抬高了它的身價。

五、其他南雜劇諸家

(一)汪廷訥

除以上述評者外，明代後期南雜劇作家及其現存作品，尚有汪廷訥《廣陵月》、王澹《櫻桃園》、徐陽輝《有情癡》與《脫囊穎》、車任遠《蕉鹿夢》、王應遴《逍遙遊》、程士廉《帝妃春遊》、袁于令《雙鶯傳》、鄒式金《風流塚》、陸世廉《西臺記》、吳中情奴《相思譜》、黃方儒《陌花軒》短劇十種、來集之《秋風三疊》等六種。以上共十二家，簡評如下：

汪廷訥，字昌朝，一作昌期，號無如，別署坐隱先生、無無居士、全一真人、清癡叟。安徽休寧（今同

❶ 以上見陳萬鼐主編：《全明雜劇》，第九冊，頁五〇五三—五〇五四、五一一九—五一二〇。
❷ 蔡毅編著：《中國古典戲曲序跋彙編》，頁八九二。

人。

❹ 生平與傳奇作品，詳見〔庚編・明清傳奇編〕。汪氏另有雜劇六種：《廣陵月》、《青梅佳句》、《詭男為客》、《捐奩嫁婢》、《太平樂事》、《中山救狼》。僅存《廣陵月》一種。

《廣陵月》，此劇即合併唐段安節《樂府雜錄》所載之韋青與許永新事及韋青與張紅紅事為一，而將許永新、張紅紅融為一人，又將無名的樂工指為李龜年，最後以韋青與張紅紅的團圓作為結束。關目的布置剪裁，毫無牽合的痕跡，結構極佳。第四折為全劇的最高潮，適居正中，將關目的發展劃分為相反的兩個境界，即前半主要寫永新的音樂天才和君王眷顧的榮寵，後半則主要寫其亂離奔波，終歸團圓。《遠山堂劇品》列入能品，注云：「即《聞歌納妓》，南北七折。」並云：

張永新隔簾以小豆記曲，能正李龜年音韻之訛。此在天寶間確為可傳之快事，但其後離合情境，無足驚喜耳。**❹**

大概祁氏認為本劇關目不佳，故只列入能品，但這種觀點未必正確。本劇七齣，祁氏注為南北，乃因劇中插入幾支北曲。即次折以北【寄生草】演唱沉香亭賞牡丹，屬插曲，第五折前半用【新水令】、【清江引】二支表祿山亂起，屬引場。其他俱用南曲。排場之處理均頗得當，韻協亦極為嚴整。但仍有數點瑕疵：第一，首折前半、第四折及第五折後半俱用南呂，在聲情上鮮少變化；第二，首折後半，排場未轉換而忽改用仙呂，則賓白雅潔整飾，曲文流麗諧暢。唯淨丑腳色，出語與生旦不殊，人物無絲毫個性可言。本劇未能臻於佳作之林，主要即在此。

其他散佚之雜劇五種，茲依祁氏《劇品》列述如下：

❹ 汪廷訥生平見《明詩綜》卷六四、《明詞綜》卷五、《明詩紀事》己二下、《靜志居詩話》卷一八。

❹ 〔明〕祁彪佳：《遠山堂劇品》，《中國古典戲曲論著集成》第六冊，頁一八四。

《青梅佳句》：能品。南北六折。全普庵監贛郡，日借花酒自娛，劉婆惜以無意得之，更為花酒增勝，聞已有演為全記者矣。

《詭男為客》：能品。南六折。昌朝搜覓古今，於凡可為勸、可為戒者，俱入之傳奇。如黃善聰以女子客處，能全身於始，可以為勸之一也。惜其作法不撇脫，造語未尖新，此必於善聰與李子同處時，極力摹擬，乃見善聰有潔身之智。

《捐盒嫁婢》：能品。南八折。鍾離令捐盒嫁亡令之女，傳之可以範世。但須在令女身上，發揮一段孤悽光景，方見捐盒者之高義，此第於兩姓結姻處，鋪敍一番，其打局是全記體。

《太平樂事》：能品。北一折。於燈市中，搬演貨物，亦是點綴太平。曲多恰合之句，但無深趣耳。

《中山救狼》：能品。南北六折。《中山狼》，陳記之而簡，康記之而暢，遇青黎丈人，寥寥數言，不必更問環翠之子墨矣。且若狼、若杏、若老牛作人語猶可，以之唱曲，太覺不像。遇青黎丈人，寥寥數言，亦未必發揮負心之態。[143]

(二)王澹

王澹，字澹翁，別署澹居士。浙江會稽（今浙江紹興）人。著有《牆東集》。傳奇五種：《集合記》、《金桃記》、《紫袍記》、《蘭佩記》、《孝感記》，俱不存。散曲《欸乃編》，亦未見傳本。王驥德《曲律》謂：「（澹與史槃）皆自能度品登場，體調流麗，優人便之，一出而搬演幾遍國中。」[144]又云：「吾友王澹翁好為傳奇，予嘗謂澹翁：若毋更詩為，第月染指一傳奇，便足持自愉快，無異南面王樂。澹翁曰：何謂？予謂：即若詩而青蓮、

[143] 以上見〔明〕祁彪佳：《遠山堂劇品》，《中國古典戲曲論著集成》第六冊，頁一八三—一八四。

[144] 〔明〕王驥德：《曲律》，《中國古典戲曲論著集成》第四冊，頁一六七。

少陵，能令豔冠裳而麗粉黛者，日日作渭城唱乎？澹翁大笑鼓掌，以為良然。一時戲語，然亦不失為千古快談也。」[145]可見澹翁好為傳奇、知音律，且躬自登場，是一位戲劇的製作者和搬演者，這一點很像關漢卿。他的雜劇只《櫻桃園》一種。

《櫻桃園》是敷演鬼魂報恩的故事，本宋羅大經《鶴林玉露》。述歐陽彬讀書多羅寺中，準備應考。一夕遇一女鬼，即寄棺寺中的張刺史之女玉華。歐陽彬將她葬於寺後小園櫻桃樹下。到了大比之年，知貢舉的汪藻在寺中將關節告訴他的故交魏聞道，被玉華的鬼魂所知，她便託夢給歐陽彬。及到試期，魏生大病幾死，歐陽彬因關節得中狀元。全劇的宗旨，在【尾聲】裡點出：「浮生枉使千般計，窮與達皆由命裡，試看櫻桃小傳奇。」[146]又其下場詩云：「引商刻羽未須誇，填得新詞是當家。名在江湖人不識，數聲欸乃雪中槎。」[147]大概澹翁是個宿命論者，對於自己的戲曲作品頗為自負，而「名在江湖人不識」，則有點憤然之意吧！

對於這樣的關目，令人頗覺其思想過於幼稚，而排場亦嫌單調，首折、三折俱惟以生、旦當場，二折惟以小生、外，四折以生、小生、外，情事既簡，場面又冷，真是淡而無味。但曲辭饒雋語，相當可觀。如第三折寫玉人悲怨，囀林梢、一個鶯雛。分明是夜奔臨邛去，露珠兒濕了衣裙。猛聽得玉人悲怨，囀林梢、一個鶯雛。[148]

幾聲清梵雲堂暮，繞朱欄、桂影扶疏。天河遠、星橋路阻，這相逢休做織女黃姑。（【太師引】）花前尊酒，一醉盡今宵。回首長安去路遙，東風吹送馬蹄驕。河橋，看芳草斜陽，容易魂消。（【琥珀貓

[145] 同上註，頁一八一。
[146] 陳萬鼐主編：《全明雜劇》，第六冊，頁三四七二。
[147] 同上註，頁三四七二。
[148] 同上註，頁三四四六。

《遠山堂劇品》列此劇人雅品，並云：「澹居士詞筆老到，不輕下一字，故字句俱恰合。」⑭⑨這批評是對的。

本劇四折，純用南曲，沒有家門。第四折黃鍾套中，插入中呂【太平令】。【太平令】可作隻曲以調配排場，但此處排場未改而用此曲，頗覺不倫。澹翁既躬踐排場，寫出來的戲劇應當是「劇人之劇」才是，但《櫻桃園》並非如此，也許是題材拘限的緣故吧？

(三) 徐陽輝

徐陽輝，字玄輝，一作元輝。浙江鄞縣（今同）人。諸生。工詩詞，尤善製曲。著有《青雀舫樂府》，為時所賞。雜劇有《有情癡》、《脫囊穎》二種，俱傳世。⑮①

《有情癡》，敘仙人衛叔卿度脫有情癡。有情癡向衛叔卿訴窮說苦，抱怨世人過於勢利，妒忌、鑽刺、慳吝，使他覺得世間難處。叔卿則一一解答，將炎涼世態、齷齪人情，說得淡然漠然；其實解答的話，更為憤懣。有情癡說的是苦語常言，叔卿卻只是一味的冷笑深譏。有情癡被他一說，果然醒悟，只有一個色字解脫不來。於是叔卿便又幻出他從前最相好的妓女玉娘，最相與的少年玉郎出來。他們從前美豔的顏色，今皆無存，一則生惡瘡，一則面麻，有情癡的一片色心也就冰冷了。玉娘、玉郎都隨叔卿出家，有情癡則尚有三十年的富貴未享，故不得同隨他去。（〈雜劇的轉變〉）

⑭⑨ 徐陽輝生平見《明代雜劇全目》。

⑮⓪ 〔明〕祁彪佳：《遠山堂劇品》《中國古典戲曲論著集成》第六冊，頁一六四。

⑮① 同上註，頁三四五五。

按衛叔卿見《列仙傳》，作者藉他的口來譏誚世態；而有情癡則顯然是作者自況。在劇本末後，叔卿向有情

癡說：「還有一言囑付你，你平日好弄筆端罵世，心太毒，恐後來致有口業之報，戒之！戒之！」[152]可見作者

是有自知之明的。他生平大概不得意，所以在劇中期望自己「尚有三十年的富貴未享」，無非是聊以自娛而已。

本劇僅一折，用般涉【耍孩兒】帶八支【煞尾】，【一煞】與【煞尾】間，插入五支【寄生草】，演幻化

玉娘玉郎事。【耍孩兒】套叶魚模，【寄生草】叶家麻。排場好像很分明，但在元劇中是沒有這樣的聯套和這

樣的分場的。《遠山堂劇品》列此劇入逸品，並云：「點醒處機鋒頗利，絕似葫蘆先生。至於玉娘、玉郎當面煞

風景，尤為癡情者頂門一針。」[153]賓白頗醒豁，曲辭亦清麗有致，間出本色語。

守財虜長戚戚，水牯牛勞碌碌，喚他兒子來牽犢。饑時何暇三餐飯，倦不知圖一夜宿。肚皮寬，怕折了

來生福。倘遇著後人撒漫，免不得做鬼號哭。（【三煞】）[154]

只有箇長流水，幾曾見不謝花。琉璃瓶當不起千鈞壓，藕絲絃上不得烏銀甲，便是玉梅香耐不久中風刮。

莫浪言他年老大嫁商人，早則是門前冷落無車馬。（【寄生草】）[155]

這樣的文字，好處是平易近人，但也因為平易而略嫌力弱。大概是北曲南化太深的緣故。

《脫囊穎》，敘毛遂事。本《史記·平原君列傳》，將譬者與毛遂合為一人。平原君美人笑譬者，實客以平

原君重色輕賢，紛紛散去，後來平原君斬美人謝過，客乃復來。此事本與毛遂無涉，作者為了增加戲劇力，便

[152] 陳萬鼐主編：《全明雜劇》，第八冊，頁四五○九。

[153] 〔明〕祁彪佳：《遠山堂劇品》，《中國古典戲曲論著集成》第六冊，頁一七三。

[154] 陳萬鼐主編：《全明雜劇》第八冊，頁四九○。

[155] 同上註，頁四五○一－四五○二。

將豎者的事也移到毛遂身上，這種剪裁布局是得當的。劇末下場詩云：「有恩不報非為夫，可羨當年豪俠徒；毛遂酬恩天下有，平原結客世間無。」❶❺❻看樣子他又在批評世態了。

本劇四折，首兩折南曲，第二折北雙調【新水令】套，末後丑引場唱【清江引】一支，第四折生唱【畫眉序】一支引場，其後黃鍾【醉花陰】合套。《遠山堂劇品》列入能品，並云：「平原之殺愛妾也，為其見跛者一笑耳，及即以毛遂無跛，無乃蛇足乎？然映出脫穎一段，亦自有致。調有高爽之句；但第三折調不全，何不盡改為北？」❶❺❼祁氏以毛遂作跛者為蛇足，是不明題材選擇與剪裁布置的妙用，又說第三折調不全，未知何所見而云然?也許他所看到的版本與我們所看到的《盛明雜劇》本不一樣。

這回行路忐忑蹺蹊，恰怎的一步高來一步低。哎喲！一交跌倒在淤泥。這等是覆水難收起，真叫做學步邯鄲，落得匍匐歸。(【懶畫眉】)❶❺❽

呀！這些時急煎煎體勢忙，有什麼漫打商量。他坐觀人成敗和得喪。這一個徒自徬徨，那一個沒些慨慷。大丈夫要有主張，休做出婆子腔不收不放。激動咱麤豪性火烈揚，便眼睛裡不認得你簡大國君王。(【刮地風】)❶❺❾

本劇雖有一半以上是南曲，但文字風格與北曲不殊，用本色語而不卑俗，不過也僅於清順妥溜而已。白中多引《史記》原文，這恐怕是作者書生習氣未除之故。

❶❺❻ 同上註，頁四五○—四五一。

❶❺❼ 〔明〕祁彪佳：《遠山堂劇品》，《中國古典戲曲論著集成》第六冊，頁一八○。

❶❺❽ 陳萬鼐主編：《全明雜劇》，第八冊，頁四五一九。

❶❺❾ 同上註，頁四五四三。

(四)車任遠

車任遠，字遠之，又字捉齋，號蓬然子。浙江上虞（今同）人。祖父車純是正德朝的名臣。遠之為邑廩生，常閉戶著書，非其人不納。與楊秘圖、徐文長、葛易齋等七人，仿竹林七賢軼事，結為社友，他極受推重。秘圖贈他的詩中有「山賢結社今何在，尚古風流賴有君」之句。他的見識廣博，曾經被聘修縣志。生平著述甚富，有《知希堂稿》、《螢光樓識林》、《濯纓集》、《存笥錄》等行世。又有《四夢記》，仿沈采《四節記》將絕不相干的四段故事合為一本。《四夢》即是：《高唐》、《南柯》、《邯鄲》及《蕉鹿》。《曲品》列《四夢》於中上品，並云：「《高唐夢》亦具小境，《邯鄲》、《南柯》二夢多工語。自湯海若二記出，而此覺寥寥。《蕉鹿夢》甚有奇幻意，可喜。」 [160] 呂天成《曲品》亦列車任遠於中之上。並云：「蔚有才情，結撰亦富。」 [161] 今《四夢》僅存《蕉鹿夢》。 [162]

《蕉鹿夢》係敷演《列子》中鄭人得鹿失鹿的寓言。通劇六折，排場、關目均失之質實，甚至笨拙。開首先以末腳上場念【西江月】，如傳奇之開場。首折敘山神奉大仙師列御寇命，吩咐鬼使引鹿「到山前樵採之處，待樵人烏有辰擊死，藏在隍中，使他心迷眼眩，尋覓不得，錯認為夢。後被漁人魏無虞拾去，然後開發烏有辰，令其夢中省悟，再去尋討，兩相爭論。以警世人貪戀財貨，尚氣角力者，皆是夢中一般。」 [163] 將全劇的本事和

[160]〔明〕呂天成：《曲品》，《中國古典戲曲論著集成》第六冊，頁二三七。

[161] 同上註，頁二一六。

[162] 車任遠生平見《上虞縣志》卷九。

[163]〔清〕鄒式金輯：《雜劇三集》，《續修四庫全書》集部第一七六五冊（上海：上海古籍出版社，二〇〇二年據民國三十

主旨先自說明，然後依樣敷演，觀閱者已先了然胸中，其布置又平板無生氣，如此真味同嚼蠟矣。此類寓言劇，宜靈妙清遠，而其教示過於認真，反有癡人說夢之感。以故本劇遠不如《列子》原文之雋逸可喜。

本劇文字亦缺少生氣。第三折為骨幹，而用時曲小調組成，稍有興味。首折聯套，以南越調引子【浪淘沙】起首，接北仙呂【寄生草】、【醉扶歸】與雙調【對玉環】帶【清江引】，除南北混雜外，通折以隻曲組成。唯第六折雙調套中插入【一封書】作為士師奏辭，則甚合調法。

任遠尚有《福先碑》一劇，今佚，《遠山堂劇品》列入雅品，並云：「北三折。以皇甫生之狂，因宜寫以豪爽之調，如萬斛泉源，滾滾不竭，真才人語也。」⑯

(五)王應遴

王應遴，字雲來，別署雲來居士。浙江山陰（今浙江紹興）人。副榜恩貢生。崇禎時官大理寺評事，誥敕房辦事中書舍人，禮部儀制司員外郎。精通歷象醫術，纂修《大明一統志》，修曆法。崇禎七年（一六三四）十二月上志八百一十三卷及《皇明衍學大訓》。因忤時，左遷光祿寺署正，久之始復原秩。十七年，京師陷，自縊殉節。著有《王應遴雜集》、《乾象圖說》、《備書》、《慈無量集》等。傳奇有《清涼扇》一種，已佚。雜劇僅《逍遙遊》⑯一種。⑯

《逍遙遊》，天啟間原劇本標名作「衍莊新調」。因為在應遴之前，已有冶城老人《衍莊》雜劇，所以以新

⑮
⑭

年董氏誦芬室刻本影印），卷二七，頁二一–三。

〔明〕祁彪佳：《遠山堂劇品》《中國古典戲曲論著集成》第六冊，頁一六一。

王應遴生平見《崇禎忠節錄》卷四。

調為名。劇末下場詩有云：「漫將舊譜翻新調」[166]可證。至於《逍遙遊》，當係《盛明雜劇》改題。

本劇雖不脫度世說法，示人名利皆虛的陳套，但作者運用得很雋逸有趣，揭發世人好名貪利之心，於詼諧中見深刻之致。因此本劇得力在賓白，曲文反成附庸。可惜於縣尹大悟之後，猶不知收束，又掉以長篇論述名利，將原來的一點蘊蓄傾瀉無餘，給人的感覺是畫蛇添足，而結果則落入庸俗。劇末又由道涉入禪機，甚至於提出三教合一的主張，越陷越深，越來越雜，幾不知如何收拾。

劇本以末開場，念【西江月】一闋，說明劇旨，完全襲用傳奇格式。通劇分三場，但不分齣。以越調引子【浪淘沙】十支演述道童貪利，要取出含在骷髏口中的銅錢，莊周乃略施法術，將骷髏變成活人，而與道童爭鬧，並誣莊周竊取他的東西。適梁縣尹路過，便將一千人都帶到縣衙中去，其次以商調【黃鶯兒】四支演述公堂對簿，終於莊周又施展法術，將骷髏恢復原形。梁縣尹由此大悟，改易道裝出家。接著以北般涉【耍孩兒】帶七支【煞】曲談說名利，結局甚為散漫。其疊十支引子為一套數，亦是絕無僅有。

(六)程士廉

程士廉，字小泉，安徽休寧（今同）人。《帝妃春遊》雜劇泥蟠齋跋有云：「小泉程君，漁獵百家，縱步詞林舊矣！間者復出是製示余。」[167]其末署萬曆己丑（十七年，一五八九）孟秋，則小泉為萬曆間人，頗富於學。其雜劇作品四種，總題《小雅堂樂府》。小雅堂乃對其鄉先輩汪道昆大雅堂而言。《遠山堂劇品》列入具品，標目「小雅四紀」，注明「南北四折」，並云：「四時之樂，何必在酒，乃每曲以酣飲絕勝乎？《訪戴》一出，略

[166] 〔明〕沈泰輯：《盛明雜劇二集》，《續修四庫全書》集部第一七六五冊，卷二九，頁二〇。

[167] 蔡毅編著：《中國古典戲曲序跋彙編》，頁四二二一。

有點綴，終不得為俊雅之調。」**[168]** 據《述古堂藏書目》所附續編雜劇目，《小雅堂樂府》之細目為：《帝妃春遊》、《蘇秦夏賞》、《韓陶月宴》、《戴王訪雪》，即以史事應節令，其例與《太和記》類同。《群音類選》卷二十六選錄，《帝妃春遊》另見《古名家雜劇》。

《帝妃春遊》為南曲一折，末念【鷓鴣天】一闋開場，以黃鍾、商調二套曲分兩排場，於上苑賞春之際，將李白《清平調》、《霓裳羽衣舞》、祿山《胡旋舞》等鎔鑄其中，極宴賞之致，然文字平平，且庚青、真文混押，不得謂為佳作。其餘三劇未見。

(七) 袁于令

袁于令，原名韞玉，字令昭，號籜庵，一字鳧公，又號幔亭仙史，吳縣（今同）人。生平與傳奇作品已見〔明清傳奇編〕。雜劇有《戰荊軻》、《雙鶯傳》二種。《戰荊軻》已佚。《劇說》云：「按籜庵製四折雜劇，如《戰荊軻》之類，杜茶村誚之云：『舌本生硬，江郎才盡耶？』」**[169]** 則此劇當時已令人不滿，宜其不傳。于令為葉憲祖門人，約卒於康熙十三年（一六七四），為由明入清之作家。其《雙鶯傳》，《盛明雜劇二集》本收錄之，《二集》成於崇禎十三年（一六四〇），故于令雖仕於清，仍應歸入明雜劇作家之列。**[170]**

《雙鶯傳》七折，末開場，生沖場念一【破陣子】長引，接著四六駢文敘志，體例全同傳奇。聯套、排場亦俱是傳奇規模。青木正兒云：「《雙鶯傳》雜劇為毫無若何精彩之劣作，曲詞雖稍為典麗，然語語陳套，多不

〔明〕祁彪佳：《遠山堂劇品》，《中國古典戲曲論著集成》第六冊，頁一九二。

〔清〕焦循：《劇說》，《中國古典戲曲論著集成》第八冊，頁一三一。

袁于令生平見孟森《心史叢刊二集‧西樓記考》。

[168]

[169]

[170]

足觀。大略云：商瑩與倪鴻落第，雇舟自南京歸蘇州。途中月下泊舟，遇鄰舟中杭州妓女曉鶯、小鶯兩人，約

再晤而別。雙鶯有所恐懼，不得歸杭，留蘇州尋二生。幫閒詐稱二生，偕遊冶子弟喧噪一夜。二生則赴

杭州至其家尋雙鶯，不在，與村妓一夕相對，興盡而去，歸蘇州得遇雙鶯云。敘事止於此，一讀過便興索然，

目之為笑劇，則滑稽性不足；目之為風情劇，則情味淺，不知究為何故，而浪費至七折也。」[171]青木這種見解

是很令人同意的。本劇四五兩折，一寫二遊冶子弟喧噪雙鶯，一寫二醜妓糾纏兩生，顯然是有意安排作為對照

的，由於痕跡過於顯露，使人有雷同做作之感。本劇結束並非止於二生得遇雙鶯，其後尚有名妓馮玉貞買舟載

酒前去道賀的場面，是在酒席宴樂下結束的。

(八) 鄒式金

鄒式金，字仲愔，號木石。籍貫未詳。明進士，入清仍為官。有《雜劇新編》(三編)，收明清之際雜劇三

十四種。著雜劇《風流塚》一種。

《風流塚》演柳永事，曾有關漢卿《謝天香》敷演。南曲四折。首折敘柳永與謝天香相慕定情，次折敘宋

仁宗因柳永不求富貴，任作白衣卿相。三折柳永與謝天香放舟郊外，閒話湖山。四折敘柳永歿後，謝天香、陳

師師、趙香香、徐冬冬，相約柳永墳上祭掃。關目各成片段，血脈毫不相連，排場亦極單調。曲文纖穠綺麗，

頗能上口，第四折淒楚幽怨，不失為好文字。

痛煞煞一聲相叫，慘鳴咽不似枕邊嬌。想著你夜臺寂寞長眠悄，銷銀燭，濕鮫綃。縱有生平佳句堪吟想，

[171]〔日〕青木正兒原著，王古魯譯著，蔡毅校訂：《中國近世戲曲史》，頁二二一。

怎能見半點音容破鬱陶。心悲悼，煞強如嫡親骨肉，設體陳肴。笑癡心、似漆如膠，笑癡心、似漆如膠。這是地下相思的榜標。東郊外，草蕭蕭；秦樓上，夜迢迢。（【嘉慶子】）❼

生生死死種情苗，雨雨風風喚故交。笑癡心、似漆如膠，設體陳肴。笑癡心、似漆如膠。（【解三醒】）❻

(九)陸世廉

陸世廉，字起頑，號生公，又號晚庵，長洲（今江蘇吳縣）人。福王弘光時（一六四五）官光祿卿。入清，隱居不出。著有雜劇《西臺記》、傳奇《八葉霜》。

《西臺記》四折，三南一北。首折敘文天祥召僚佐謝翱等謀恢復，次折天祥陷敵不屈，三折張世傑舟覆宋亡，四折謝翱痛哭西臺。關目片段，毫無連綴，其病與《風流塚》相同。三折敘天妃召張世傑，乃命海神覆舟，尤屬無謂。文辭典雅，痛哭西臺為主題所在，也是作者所以寄亡國之恨，但悲壯不足，筆力無以當之，蓋才氣短拙使然。

(十)吳中情奴

吳中情奴，未詳真實姓名。由「吳中」知為江蘇吳縣人。自號情奴，所著《相思譜》又純寫相思，可能是作者自敘。通劇共九折，前八齣南曲，以二、三曲，多不過四、五曲組場，排場極為簡單，缺少騰挪變化，關目亦極呆板。大致說來，不過寫周生與王矯如的相思相戀。一三五七折生當場，二四六八折旦當場，用的是對

❻〔清〕鄒式金輯：《雜劇三集》，《續修四庫全書》集部第一七六五冊，卷三四，頁一四。

❼同上註，頁一五。

照相襯法。最後一折改用北曲，將故事形諸夢寐，而以覺醒作結，格調頗為新穎，既非大團圓，又非悲劇。「雙手劈開生死路，一身跳出是非門。」作者以此二句結束全篇，對於情緣夢幻，似有所領悟吧！

這種純寫男女相思的題材，衍為九齣已嫌太過，中間又極力避免明寫惡人的作梗，如矯如義姊三哥的陰謀奪愛，以及木舉人的謊報消息，都僅在賓白中提及。如此下筆，不落入沉悶是很難的。因此，作者就在第三、第九折插入鬼神取鬧的場面，尤其第九折綑縋使者審問風月官司一段，就關目的發展來說，純係蛇足，不過是為了排場熱鬧而已。第六折矯如的問卦，也是為假藉算卦的女瞎子來調劑一下。但無論如何，本劇給人的感受是內容貧乏，相思之情亦描摹得不夠深刻，曲辭間有秀麗語，然大致平整而已。《遠山堂劇品》列入能品，並云：「其語意大略在鳧公《西樓》中打出，亦娟秀動人。但我輩有情，自能窮天罄地，出有入無，乃借相思鬼、綑縋使作合，反覺著跡耳。」❹這論點是很中肯的。第九折用北正宮套，後半借用【耍孩兒】，由眾唱。

㈡ 黃方儒與來集之

另外還有黃方儒和來集之二家。黃方儒有《陌花軒雜劇》，焦循《劇說》云：「《陌花軒雜劇》，凡十折，曰《倚門》，四折；《再醮》，一折；《淫僧》，一折；《偷期》，一折；《督妓》，一折；《變童》，一折；《懼內》，一折；皆舉市井敝俗，描摹出之。」❺北京國家圖書館藏有明刊本。來集之有《藍采和》、《阮步兵》、《鐵氏女》、《挑燈劇》、《碧紗籠》、《女紅紗》等六劇。《藍采和》以下三劇總名《秋風三疊》。《挑燈劇》以下三劇有《倘湖小築兩紗合刊》本。這些尚存的劇本，著者俱尚無緣得見，只好暫置。

❶〔明〕祁彪佳：《遠山堂劇品》，《中國古典戲曲論著集成》第六冊，頁一八○。

❷〔清〕焦循：《劇說》，《中國古典戲曲論著集成》第八冊，頁一九一。

第伍章　清順康間南雜劇、短劇作家與作品述評

這一時期的雜劇作家，著者所知見的有徐石麒、查繼佐、吳偉業、宋琬、王夫之、尤侗、嵇永仁、周如璧、廖燕等二十一人。其中尤以吳、尤、嵇三氏為名家。他們的取材不外文人雅雋故事，大多藉以發抒牢騷或寄寓感慨，也有藉以消遣自娛的。但吳偉業等人歷經鼎革，親見銅駝荊棘，殘山夢幻、剩水難續，自然流露出無限的麥秀黍離之悲。這樣的內容和情感是清初雜劇的主要特色，在元明戲劇中是無從尋覓的。

一、吳偉業及其他諸家

假藉雜劇以發抒亡國之痛的，除了吳偉業的《臨春閣》、《通天臺》外，還有王夫之的《龍舟會》，陸世廉的《西臺記》和土室道民的《鯁詩讖》。

(一)吳偉業

吳偉業，字駿公，號梅村，江蘇太倉人。生於明神宗萬曆三十七年（一六〇九），卒於清聖祖康熙十年（一六七一），年六十三歲。崇禎四年（一六三一）進士，會試第一，殿試第二，授編修，陞南京國子監司業。福王時拜少詹事，與馬、阮不合，辭官歸里。入清杜門不與世相通，家居十餘年，後為當事者所迫，出為秘書院侍講，遷國子祭酒，在官四年，丁母憂歸。常以仕清為恨，其詩有「我本淮王舊雞犬，不隨仙去落人間」之句；又有弔侯方域（一六一八－一六五五）詩云：「死生總負侯嬴諾，欲滴椒漿淚滿樽。」❶（按：方域嘗遺書勸其勿仕新朝）並遺言：「斂以僧裝，……墓前立一圓石，題曰：『詩人吳梅村之墓』」❷，可見他慚愧之深與後悔之誠，而事實上他有不得已的苦衷，對於故國先朝是滿懷眷戀和憑弔的。他和那些搖尾乞憐，爭逐富貴不擇手段的「貳臣」是不可同日而語的。清史列傳將他列入《貳臣傳》，殊欠公允。梅村為同里張溥（一六〇二－一六四一）門人，在復社中以詩文見重一時，與錢謙益（一五八二－一六六四）、龔鼎孳（一六一六－一六七三）並為江左三大詩家。戲曲不過其餘技，但亦頗為可觀。其傳奇《秣陵春》藉南唐亡國之恨寫南京失陷之怨，主題在悲悼明代的滅亡；他的兩本雜劇也是如此。

《臨春閣》本《隋書・譙國夫人傳》，並牽合《陳書・張貴妃傳》敷演。譙國夫人洗氏以婦女之身任嶺南節度使，節制嶺南、嶺北各州刺史與緬甸、真臘等國，一身繫國家的安危。（一折）陳後主要陞她為嶺南都護府大

❶〔清〕吳偉業著，李學穎集評標校：《吳梅村全集》（上海：上海古籍出版社，一九九〇年），頁三九八。

❷〔清〕吳偉業著，李學穎集評標校：《吳梅村全集》，頁四二八。

❸〔清〕顧湄：〈吳梅村先生行狀〉，收入〔清〕吳偉業著，李學穎集評標校：《吳梅村全集》，頁一四〇六。

將軍，命貴妃張麗華草詔書。召冼夫人至臨春閣賜宴，命狎客江總、孔範二學士及張貴妃、女學士袁大捨陪席。

(二折) 翌日張貴妃、冼夫人、袁學士等同往青溪山張女郎廟聽廬山智勝禪師講經。禪師知陳將亡，暗喻其意。並向冼夫人說：「他日越王臺下，莫怪老僧今日不言也。」❹冼夫人乃與張貴妃作別，歸嶺南。(三折) 不久，傳聞隋兵攻江南，冼夫人起義兵勤王，宿營越王臺下，夜夢張貴妃來，悲訴遭逢噩運，醒來即得急報，江南失陷，後主出降，張、孔二貴妃自縊。忽有一僧來投書，乃智勝禪師所題之詩，點示玄機。冼夫人於是解甲，遣散諸軍，入山修道。(四折)

本劇四折北曲，劇中蓋以陳後主比明福王，後主的逸樂也就是福王的宴安。陳氏之亡，論者每歸咎張麗華諸女寵，梅村則力為翻案；認為國家之亡，非關女色，乃在於君昏臣庸，若張貴妃之才學，冼夫人之智略，都是古今不可多得的奇女子。梅村既歷亡國之痛，不免有所反省和檢討，而劇本末尾結以「畢竟婦人家難決雌雄，則願你決雌雄的放出個男兒勇。」❺則罵盡當時的怯將逃兵了。

就結構來看，首尾俱以冼夫人為主，冼氏獨任一方，保持淨土，較之當時男子，豈止毫無慚色而已。二折極寫張貴妃之才學風雅，間見後主之偷安無輔，亡國徵兆已顯。四折以閒筆、旁筆寫陳氏之亡，省卻許多枝節，亦見剪裁得當。唯三折參禪託夢，將人事委之天命，雖與三女子以崇高的「前身」，但如此關目之塵下迂腐，對於全劇難免減色。當然，那正是由於梅村無可奈何的消極思想所使然的。青木正兒云：「關目平板，乏生動之致，非佳構也。」❻蓋梅村旨在抒懷寫意，因此未能注意劇場效果。而就文字論之，則秀麗雄爽，直麾元人之

❹ 〔清〕吳偉業：《臨春閣》，收入李學穎集評標校：《吳梅村全集》，頁一三七九。

❺ 〔清〕吳偉業：《臨春閣》，收入李學穎集評標校：《吳梅村全集》，頁一三八六。

❻ 〔日〕青木正兒原著，王古魯譯著，蔡毅校訂：《中國近世戲曲史》，頁二四四。

壘，賓白亦雅潔可讀。體製雖略變元人成規，間用他腳色任唱，然每折主唱則大抵一人，破壞元人規律，可屬「南雜劇」。

【東原樂】娘娘！你恨血千年痛，悲歌五夜窮。便算是有文無祿，做個詩人塚，消不得一碗涼漿五粒松。誰似你魂飄凍，止留得女包胥，向東風一慟。

【綿搭絮】洞庭波湧，五嶺雲封，嘮喔喔、幾行征雁，昏慘慘、幾樹青楓。他血汗遊魂怕曉鐘，除非是神女蘭香有夢通，我也認不出雨跡雲蹤，待折那後庭花問遠公。❼

引文為第四折洗夫人哭張麗華的兩支曲，用洪亮的東鐘韻唱來，又悲壯，又豪縱，其筆力之挺拔，是足與徐文長相頡頏的。

《通天臺》此曲二折本於《陳書・沈烱傳》，敘梁尚書左丞沈烱字初明，梁亡後流寓長安，鬱鬱寡歡。一日，郊遊，偶過漢武帝通天臺，不禁興亡之感，痛哭久之。（一折）乃草表奉於武帝之靈，醉臥間，夢武帝召宴，並欲起用之。烱固辭，帝乃設宴餞別，令宮女麗娟出歌，益增其悲，遂送之函谷關外。醒時，卻見仍在通天臺下一酒店中。（二折）

鄭振鐸跋此劇云：「或謂烱即作者自況。故烱之痛哭，即為作者之痛哭，蓋偉業身經亡國之痛，無所洩其幽憤，不得已乃借古人之酒杯，澆自己之塊壘，其心苦矣。」因之其胸中幽憤，一吐無餘，首折之獨白獨唱，鬱勃悲壯，字字若杜鵑之啼血，鄭氏謂「其感人蓋有過於《桃花扇・餘韻》之【哀江南】一曲也。」❽余謂：「其寫烱之呈文於漢武帝，癡絕之態不減杜默；其文字之雄肆豪邁，尤非沈自徵泥神廟所能企及。」而在悽楚

❼〔清〕吳偉業：《臨春閣》，收入〔清〕吳偉業著，李學穎集評標校：《吳梅村全集》，頁一三八五。

❽鄭振鐸：《梅村樂府二種跋》，收入〔清〕吳偉業著，李學穎集評標校：《吳梅村全集》，頁一五〇三。

嗚咽聲中，梅村仍有一番深省。梁武帝以佛亡國，子弟坐視不救，正如明帝憲宗而下皆好佛道，崇禎殉國於煤山，宗室亦無一援者。古今迴映，自見梅村微意。劇中寫漢武帝自稱華胥國王，擬起用沈初明，沈氏固辭的一番話語，實即梅村初志的表白；由此愈見其不得已而仕異朝的苦衷。而在國亡淪落，心灰意冷之餘，他的思想自然趨向道佛，因此也領悟了「到頭總是一場扯淡」，直以人生如夢自解了。此劇情節單純，演之舞臺，必無可觀；但案頭清供，卻可以教人磨胸盪志。

你看雲山萬疊，我的臺城宮闕，不知在那裡，只得望南一拜。（生拜介）則想那山遠故宮塞，潮向空城打，杜鵑血揀南枝直下。偏是俺立盡西風搔白髮，只落得哭向天涯，傷心地付與啼鴉，誰向江頭問荻花。難道我的眼啊！盼不到石頭車駕，我的淚啊！灑不上修陵松檟，只是年秋月聽悲笳。（【賺煞尾】）❾

吳瞿庵云：「其詞幽怨慷慨，純為故國之思，較之『我本淮南舊雞犬，不隨仙去落人間』句，尤為悽惋。」❿

因為那是梅村真感受的發抒和真性情的流露。

(二)王夫之

王夫之，字而農，號薑齋，湖南衡陽人。生於明神宗萬曆四十七年（一六一九），卒於清聖祖康熙三十一年（一六九二），年七十四歲。崇禎十五年（一六四二）與兄介之同舉鄉試。張獻忠陷衡州，招授偽官，走匿南嶽。賊執其父為質，夫之引刀自刺，舁往易父，俱得脫。瞿式相薦於桂王，授行人。尋歸居衡陽之石船山，著

❾〔清〕吳偉業：《通天臺》，收入〔清〕吳偉業著，李學穎集評標校：《吳梅村全集》，頁一三九三。

❿吳梅：《中國戲曲概論》，收入王衛民編校：《吳梅全集‧理論卷上》，頁二九九。

書授徒。康熙間，吳三桂僭號，夫之又逃入深山。未幾，卒，學者稱船山先生。夫之多聞博學，為清初名儒，所著《船山全集》凡三百二十四卷。《龍舟會》雜劇一本，附《全集》後。

《龍舟會》北曲四折，首折仙呂、次折越調、四折雙調末主唱，分扮謝皇恩、李公佐。仙呂【油葫蘆】、【寄生草】由末、旦分唱，餘末獨唱。三折旦獨唱。已屬「南雜劇」體製。以李公佐《謝小娥傳》為藍本，而寄寓著無限的悲憤。首折搭旦扮小孤山神女上場詩云：「萬派東流赴海門，中流一柱砥乾坤；大唐國裡忘忠孝，指點裙釵與報冤。」又賓白云：「巴陵商客謝皇恩、段不降，被賊人劫殺。……有謝皇恩女兒小娥，雖巾幗之流，有丈夫之氣，不似大唐國一夥騙紗帽的小乞兒，拚著他貞元皇帝投奔無路，則他可以替他父親謝皇恩、段不降報冤。」[11]從這些話語看來，作者假藉謝小娥的報仇雪恨來諷世諭俗的用意是很明顯的。劇中的賊人無疑是李自成、張獻忠之流，甚至於也可以說隱指滿清異族；謝小娥的父親謝皇恩，丈夫不降，則是為國殉難的忠臣烈士的表徵，在他們的名字裡，已經很顯露的表明了這意思。而這樣的不共戴天之仇，卻由一個弱女子去洗雪擔當。第三折【煞尾】云：「休道俺假男兒洗不淨妝閣舊鉛華，則你那戴鬚眉的男兒來是假。」[12]寫小娥的義烈，正見所謂「男子漢、大丈夫」的無用。船山先生的筆法和梅村的《臨春閣》是完全相同的。次折寫李公佐遇小娥，為解詩謎，四折寫小娥為尼，公佐罷官，相遇於瓦官寺，作者所以牽合謝李的原因，蓋以李公佐隱寫身世，而以謝小娥寓心志，故通劇慷慨激烈之語，隨處可覓。

王右丞稱觴在凝碧池，源少卿拜舞在白華殿。破船兒沒舵隨風轉，辣鈎藤逢人便待牽。羞天！花顏面、愁人見，叩頭蟲腰肢軟似綿。堪憐，翻飛巷陌烏衣燕，依然富貴揚州跨鶴僊。（【得勝令】）[13]

[11]〔清〕王夫之：《龍舟會》，收入《船山遺書》第一二二冊（同治四年（一八六五）湘鄉曾氏金陵刊），頁二一。

[12]〔清〕王夫之：《龍舟會》，收入《船山遺書》第一二二冊，頁一六。

莽乾坤只有箇閒釵釧，劍氣飛霜霰。蛻玉錦征袍，花柳瓊林宴。（歎介）大唐家九葉聖神孫，只養得一夥胭花賤。（【清江引】）⑭

船山指責貳臣奸賊，是多麼的義憤填膺；而感嘆國無棟樑，丈夫無用，又是何等的深痛。很自然的，作者的一股麥秀黍離之悲和身世之感，也在字裡行間激盪著。

卻歎咱半生半世問天，空熱得鬢邊鬢邊霜練。眼對著江山江山如顗，似落葉依苔依苔蘚。庭院歸燕，街不起殘紅片。（【亂柳葉】）

俺如今上三峽看黃牛暮見，聽古木清夜啼猿。百花潭黃鸝低囀，待訴與長安日遠。問龍天有緣，向西乾種蓬，把恩冤蕩然。駕一扁鐵船，重與你晴川閣，拈謎兒把殘燈翦。（【太平令】）⑮

以上所舉諸曲俱見於第四折，其他寫謝皇恩、段不降鬱勃之氣和謝小娥殺賊之烈的曲子，也都風骨勁健，有不可遏抑之勢。不止如此，結構排場，亦煞費匠心。謝小娥與李公佐的牽合，自然妥貼而使主題顯現，第三折於手刃奸賊之前，更插入【寄生草】八支為侑酒之曲，以調劑場面，而語語機鋒，亦見作者筆墨不凡。總之，本劇可以案頭諷誦，抒憤寄慨；可以場上搬演，諷世諷人。船山以學術名家，於戲劇一道本不措意，偶一拈題染指，即有如此成就；真是才人所致，自然天成。

⑬ 〔清〕王夫之：《龍舟會》，收入《船山遺書》第一一二冊，頁一九。

⑭ 〔清〕王夫之：《龍舟會》，收入《船山遺書》第一一二冊，頁二○。

⑮ 〔清〕王夫之：《龍舟會》，收入《船山遺書》第一一二冊，頁一九—二○。

(三) 陸世廉和土室道民

陸世廉，字起頑，號生公，又號晚庵，江蘇長洲人。福王弘光時（一六四五）官光祿卿。入清，隱居不出。有雜劇《西臺記》，傳奇《八葉霜》。

《西臺記》四折，三南一北，首折敘文天祥召僚佐謝翱等謀恢復，次折文天祥陷敵不屈，三折張世傑舟覆宋亡，四折謝翱痛哭西臺，關目片段，毫無血脈可言。三折敘天妃召張世傑，乃命海神覆舟，尤屬無謂。文辭典雅，然失之平板。痛哭西臺為主題所在，也是作者所以寄亡國之恨，但悲壯不足，筆力無以當之，蓋才氣短拙使然。

土室道民的《鯁詩讖》北曲一折，事本《十國春秋》。述蘭溪和安寺老僧貫休，西遊峨眉，行至武陵，吳越王錢鏐迎取人見，老僧示以詩讖。中有「一劍霜寒十四州」句，錢王欲改「十四州」為「四十州」。老僧謂「州亦難添，詩亦難改」。⑯遂自雲遊去了。此劇旨在說明人人皆把帝王當作事業，以致煙塵滾滾，哀鴻遍野，空有剩水殘山之嘆。莫若超絕塵世，尚可逍遙自適。作者自署土室道民，蓋為隱居避世的明末遺老，他歷經亂亡，而在不平之氣消磨淨盡以後，難免產生這樣的消極思想，但消極之中，卻仍把持著極其堅貞的民族氣節。老僧貫休，應當就是作者的寫照。文字俊雅可誦，不失為案頭佳作。

⑯ 〔清〕土室道民：《鯁詩讖》，收入〔清〕鄒式金輯：《雜劇三集》，《續修四庫全書》集部第一七六五冊，卷三三一，頁七、一一。

二、徐石麒及其他諸家

在吳偉業等人以雜劇寫亡國之恨外，有些作家則用來發抒一己的牢愁和古今的不平。這種情形，明代的雜劇作家中，已經屢見不鮮，像陳沂、徐渭、馮惟敏、陳與郊、沈自徵等人的作品莫不如此。這時期則有徐石麒、尤侗、宋琬、嵇永仁、張韜、葉承宗、廖燕等七家。

(一) 徐石麒

徐石麒，字又陵，號坦庵，湖北人，流寓揚州。精研名理，沉謐寡言。善畫花卉，工詩詞，兼製曲。其女延香，亦曉音律，石麒每成一曲，必高聲吟哦，使延香指摘聲律之差誤。父女相得，有如洪昇與其女之則。順治二年（一六四五），清兵陷揚州，石麒冒死入城，取出其所著書殘本。此後即隱居不應試，著有《坦菴詞曲》六種，其中二種係詞集，四種係雜劇。又有傳奇三種，為《珊瑚鞭》、《九奇緣》和《胭脂虎》。相傳他的雜著和詩詞多至二百餘卷。

《坦菴雜劇》四種即：《買花錢》、《大轉輪》、《浮西施》、《拈花笑》。《買花錢》事本詞評，寫落第舉子俞國寶懷才不遇，題【風人松】一詞於酒家壁，中有句云：「一春常費買花錢，日日醉湖邊。」[17] 宋孝宗微行，為改數字，因此遭遇天子，授為翰林，而楊駙馬亦以歌妓粉兒贈之。此事盛傳士林，惟楊駙馬贈妓，卻是石麒

⑰　〔清〕徐石麒：《買花錢》，收入鄭振鐸編：《清人雜劇二集》（長樂：鄭振鐸印行，一九三四年據北平圖書館藏順治中刊坦庵六種本影印），頁五。

增飾之詞。《宋元平話》有《趙伯昇茶肆遇仁宗》一本，其事相類，皆是替失意文人揚眉吐氣的。由首折之眉批，賓白及【收江南】曲。可以想見作者科場不得意，故一則牢騷滿腹，肆意攻擊科場的弊病和諸新科進士的鄙陋不學，有如王衡的《鬱輪袍》雜劇。一則幻設空中樓閣，極寫受人主賞識後的榮耀。第四折【煞尾】云：「傷心事幾椿，快心詞一本。放高歌淘瀉英雄恨，量這一枕遊僊夢兒穩。」⑱正是作者立意的表現。粉兒原為姬妾之流，後來貴為郡國夫人，無非用來與落拓士子，一旦榮顯而為翰林學士者映襯。

《大轉輪》為至今尚流傳民間的故事，即所謂「半日閻羅」。《古今小說》載《鬧陰司司馬貌斷獄》一本，元刊《三國志》亦以此故事為引子。寫貧士司馬貌苦學無成，作怨天詩，夢中忽至天帝前，天帝責其不敬。又命判漢四百年疑獄，司馬生昂然上坐；判項羽、韓信、彭越等案，居然無絲毫不爽。於是天帝命送還其家，醒來原是一夢。後燕太子丹、高漸離、荊軻之徒，奉天命佐司馬貌併吞三國，成統一之業。太子丹等即羊祐、杜預、王濬的前身，而司馬貌即後來改名之司馬懿。此劇將小說之閻羅改為天帝，又增飾燕太子丹等人，無非為古人補恨，而為失意書生添設空中樓閣，旨意與《買花錢》相同。惟此以史事翻案，雖荒唐而覺新奇，尤為可樂。由首折司馬貌之焚詩罵天，益見作者之窮愁潦倒，對於「文章憎命達」⑲，憤懣之情溢於言表。

《浮西施》此曲一折，為一翻案文章。蓋本《墨子》：「西施之沈，其美也。」⑳因此認為范蠡「浮西施於五湖」的傳說，並非偕隱而去，實是將她沉之江中，與梁辰魚《浣紗記》所述，恰好相反。關於西施故事的

⑱〔清〕徐石麒：《買花錢》，收入鄭振鐸編：《清人雜劇二集》，頁二六。

⑲〔唐〕杜甫：《天末懷李白》，〔唐〕杜甫著，〔清〕楊倫箋注：《杜詩鏡銓》上冊（臺北：華正書局，二〇〇三年），頁二四八。

⑳〔清〕孫詒讓撰，孫啟治點校：《墨子閒詁》（北京：中華書局，二〇〇一年），卷一，頁五。

起源發展和種種傳說，著者有《西施故事志疑》一文可以參閱。㉑西施之必死，乃是陋儒「褒姐禍國」的迂腐之見所形成的主張。劇中西施之辯，振振有辭，氣概很盛。蓋作者一則以憐以惜，一則又必符合他英雄美人傳名千古的觀念，那就是：英雄功成身退，免得功高震主；美人早死，免得後來老醜，色衰愛弛。如此方能兩成其名。議論雖然奇絕，但無論如何，總教人覺得劇中的范蠡狠毒而無理。青木氏云：「化戲曲而為一篇史論，快則快矣，其如缺少韻致何？」㉒

《拈花笑》北曲一折，寫一夫一妻一妾，妻妾爭風，吳瞿庵謂《綠野仙蹤》曾採錄之㉓。作者在〈拈花笑引〉中說：「女子最弱，到妒時，扛金鼎，舉石臼，丈二將軍不能過也。女子最愚，到妒時，放大光明，無幽不察，可謂極巧窮工。女子最愛修潔，到妒時，雖汙池在前，溷廁在後，舉身投之，略無所恤。凡此種種，雖天性使然，亦童而習之也。」這種議論固然看出作者對於女子的輕蔑，而或者也是他切身感受之言。所以他曾「集古今妒婦事成一峽」，寫此劇的目的是「欲人懞懂隊中說現身法」。以為「《臙脂虎》解頤，或可以發其廉恥羞惡之心。」㉔他的傳奇《臙脂虎》，大概也因此而寫作的。因此，《拈花笑》，個個家，有一本。」㉕雖是一本笑劇，但作者卻是以嚴肅的態度來寫作的。而由此我們也看出了當時士大夫家庭生活的一面。

㉑ 曾永義：〈西施故事志疑〉，《現代文學》第四四期（一九七一年九月），頁八四—九〇。

㉒〔日〕青木正兒原著，王古魯譯著，蔡毅校訂：《中國近世戲曲史》，頁二七一。

㉓ 吳梅：《中國戲曲概論》，收入王衛民編校：《吳梅全集‧理論卷上》，頁二九八—二九九。

㉔〔清〕徐石麒：《拈花笑》，收入鄭振鐸編：《清人雜劇二集》，頁一。

㉕〔清〕徐石麒：《拈花笑》，收入鄭振鐸編：《清人雜劇二集》，頁一〇。

縱觀坦庵四劇,《買花錢》、《大轉輪》都是用來發抒個人懷才不遇之感,因而望梅止渴,自設幻境以自慰。《浮西施》、《拈花笑》俱為一折短劇,寫俊雅之事,原無深意。其用筆疏朗,而整潔雅致,故文字間自見機趣。

> 奴本是伴月司花歌舞伎,怎做得舉盆齊眉荊布才。駕慈船飛渡侯門海,藍田裡喚起玉沉埋。想當日歌眉暗欲珊瑚鏡,今日裡舞髻羞簪玳瑁釵。深深拜,拜你個文章冰鑑,風月差牌。(《買花錢》第二折【解三醒】)㉖

> 巧風吹、鐵樹響颲颲,英雄氣、十消八九。歎人生誰肯向死前休,逞精靈、弄盡風流。少甚麼春風紅袖嬌模樣,都做了夜燒青燐冷骨頭。到此際難消受,看不盡麼伎倆,提不起大小骷髏。(《大轉輪》第三折【耍孩兒】)㉗

(二)尤侗

尤侗,字同人,更字展成,號悔庵,晚號艮齋,又號西堂老人,江蘇長洲人。生於明神宗萬曆四十六年(一六一八),卒於清聖祖康熙四十三年(一七〇四),年八十七歲。生平已見〔丁編,北曲雜劇編〕。

西堂《清平調》為一折短劇,亦名《李白登科記》。譜李白中狀元事。通篇瀟灑有致,李白氣象栩栩如生。末尾結於「力士脫靴」,尤不落痕跡,而俊逸高雅。唐宮歌舞、三國夫人、安祿山、楊國忠,亦能穿插得體,調劑場面。李白名登狀元,杜甫、孟浩然亦皆高第,與周憲王《踏雪尋梅略》同。蓋一則替古人補憾,一則以李白自比,用為發抒數十年蹭蹬場屋之憤。而李白〈清平調〉三章,賞識評定者非名公巨卿,乃出自楊玉環之手,杜自

㉖ 〔清〕 徐石麒:《買花錢》,收入鄭振鐸編:《清人雜劇二集》,頁一二。

㉗ 〔清〕 徐石麒:《大轉輪》,收入鄭振鐸編:《清人雜劇二集》,頁一三。

則西堂亦有所諷吧？

（三）宋琬

宋琬，字玉叔，號荔裳，別署二鄉亭主人。山東萊陽人。生於明神宗萬曆四十三年（一六一五），卒於清聖祖康熙十二年（一六七三），年六十歲。順治四年（一六四七）進士，官至四川按察使。所寫詩多感時傷事之作，與施閏章並稱「南施北宋」。著有《安雅堂集》三十卷、雜劇《祭皋陶》一本。

《祭皋陶》本《後漢書‧范滂傳》敷演。按康熙間，荔裳為浙江按察使，時登州于七為亂，荔裳族子因懷宿憾，誣告荔裳「與聞逆謀」，為此繫獄三年。此劇即在獄中所作，乃荔裳所以抒憤寫懷，故呼天擊地，涕泗橫流，出語辛辣而音調激楚。但荔裳希冀平反，故第三折寫曹節勘獄百般拷掠孟博之際，司隸校尉楊球奉詔而來，雪明孟博之冤，執曹節、王甫，而殺牢修。蓋感皋陶范滂言，奏聞上帝，示夢於天子，天子乃得省悟。凡此於史為子虛烏有，而正為荔裳所默禱者。第四折得赦返鄉，千人送行，亦從史傳敷演，而歸家見母後，即與縣令郭揖偕隱，則僅是作者在百受冤屈，心灰意冷時之寄望而已。因為他冤獄平反後，又起為吏曹，並未放棄仕途。

（丑）老爺，這都是些舊話，提他怎的。

（生）侍俺把近日事情，細說一番。

提起教人血淚流，那奸臣梁冀呵！他障青天憑隻手，把元臣誅戮肆虔劉。（可憐李杜二公，無故斃獄，那奸賊不容棺殮，虧了他門生故吏郭亮、楊匡等，負斧上章，感動了太后娘娘，然後許他歸葬。）一個兒抗天威陳血書，一個兒更姓名營廣柳，未央宮慈旨蒙寬宥，繞博得燒酒。

個華表鶴返荒邱。（【油葫蘆】）㉘

衣冠拜沐猴，車輪似水流。諂附的金章封乳臭，抗違的齟齬一齊休。槐里獄，先滅了竇武家；槁街上，現掛者陳藩首。你看他倚冰山、鳴珂馳驛。（【那吒令】）㉙

因為撫昔感今，借他人酒杯澆自己塊壘，所以於憤忿中挾有奇爽之氣，而荔裳以詩人之筆寫雜劇，故賓白雅潔、曲文秀麗可誦。

(四)嵇永仁

嵇永仁，字留山，號抱犢山農，江蘇江寧人，徙居無錫。生於明思宗崇禎十年（一六三七），卒於清聖祖康熙十五年（一六七六），年四十歲。永仁為吳縣生員，范承謨總督福建，延入幕中。康熙十三年，耿精忠反清，執承謨，並脅永仁降，不從，投之獄中，逾三年，承謨被殺，永仁自縊死。永仁在獄中，嘗與同繫獄諸人唱合為樂。無從得筆墨，則以炭屑書於紙背或四壁。亂後，閩人錄而傳之。《續離騷》雜劇即其獄中作之一。所撰尚有《抱犢山房集》六卷，及《揚州夢》、《雙報應》傳奇二種。永仁善詩文，尤喜作劇。許旭《閩中紀略》云：「留山才最敏速，性又機警。在幕中，輒唱和為樂。所著醫書，盈尺積几。尤善音律。製小劇，引喉作聲，字字圓潤。逆旅之中，藉以遣懷導鬱。雖骨肉兄弟，無以過也。」㉚

㉘〔清〕宋琬：《祭皋陶》，收入〔清〕宋琬著，馬祖熙標校：《安雅堂全集》（上海：上海古籍出版社，二〇〇七年），頁七七四。

㉙〔清〕宋琬：《祭皋陶》，收入〔清〕宋琬著，馬祖熙標校：《安雅堂全集》，頁七七五。

㉚〔清〕許旭：《閩中紀略》，收入《叢書集成續編》第二七九冊（臺北：新文豐出版股份有限公司，一九八九年據昭代

《續離騷》有范承謨書後，及同難會稽王龍光、榕城林可棟、雲間沈上章諸人題詩。承謨云：「《續離騷》慷慨激烈，氣暢理該，真是元曲，而其毀譽含蓄，又與《四聲猿》爭雄矣。」**31** 永仁〈自序〉云：「〈離騷〉迺千古繪情之書，故其文一唱三嘆，往復流連纏綿而不可解。所以飲酒讀〈離騷〉，便成名士。緣情之所鍾，正在我輩忠孝節義，非情深者，莫能解耳。屈大夫行吟澤畔，憂愁幽思，而〈騷〉作。語曰：歌哭笑罵，皆是文章。僕輩遘此陸沉，天昏日慘，性命既輕，真情於是乎發，真文於是乎生。雖填詞不可抗〈騷〉，而續其牢騷之遺意，未始非楚些別調云。」**32** 鄭振鐸〈跋〉云：「永仁之以〈離騷〉名劇，其意蓋在於此。故《續離騷》胥為憤激不平之什，悲世憫人之作。蓋永仁遭難凶居，不知命在何時。情緒由憤鬱之極，而變為平淡，思想由沉悶之極，而變為高超。而語調則由罵世而變為嘲世，由積極之痛哭，而變為消極之浩歌。蓋不知生之可樂，又何有乎死之可怖。《扯淡歌》、《笑布袋》諸作，胥為斯意也。」**33** 《續離騷》含四短劇，俱此曲一折，依其寫作次序當為：《杜秀才痛哭泥神廟》、《憤司馬夢裡罵閻羅》、《劉國師教習扯淡歌》、《癡和尚街頭笑布袋》。

《泥神廟》本事見《山堂肆考》。明清之際，寫杜默哭項王廟為雜劇者凡四見：一為永仁此劇，一為張韜《霸亭廟》，一為唐英《虞兮夢》。尤侗《鈞天樂》折亦寫此事。而永仁此劇並未專著眼於秀才落第，傷心自哭。其措語主在憑弔項王，惜其不能成大事。《曲海總目提要》卷二十二云：「〈永仁《泥神廟》〉似別有所感慨而作。其敘范承謨《和淚集》云：『闔難之作，或者議之：謂公粉飾太平則有餘，

31 永仁《自序》云：「〈離

第伍章　清順康間南雜劇、短劇作家與作品述評

33 蔡毅編：《中國古典戲曲序跋彙編》，頁九四七—九四八。

32 蔡毅編：《中國古典戲曲序跋彙編》，頁九四五—九四六。

31 蔡毅編：《中國古典戲曲序跋彙編》，頁九四六。

蔡毅編：《中國古典戲曲序跋彙編》，頁二二五，總頁六六三。

叢書本世楷堂藏板影印），頁二二五，總頁六六三。

四〇三

勘定禍亂則不足。此語似是而非。」然則當時固有議承謨者。永仁或有籌策，傷承謨不能用，借此寓意，未可知也。」㉞此劇較沈自徵劇氣魄之雄壯不如，蓋立意有別。秫氏以〔掛玉鉤〕、〔川撥棹〕二曲批評項王不用韓信，誤信項伯，則其相憐相愛之意漸少，而杜默之感懷亦不如沈作之激烈，然曲文活潑自然，用東鍾韻，亦能顯其波浪壯闊。

（生）大王，你便在烏江亭受血食，卻不盼殺了江東父老也。

父老江東，眼盼旌旗在目中。壺漿担奉，淒淒的魂斷戰場空。實指望車如流水馬如龍，誰承想羊欺猛虎鴉欺鳳。下場頭誰送終。血淚丹楓，淚滴波濤湧。（【駐馬聽】）㉟

運用成語妥切自如，讀了開頭這一段，就令人覺得沉痛極了。其他像【沉醉東風】、【得勝令】、【七弟兄】諸曲，亦皆雄肆可喜。

《罵閻羅》與徐石麒《大轉輪》同演司馬貌事。然徐作重在斷獄，永仁則獨重於謾罵閻羅一節，情詞尤為感嘆憤激。他要閻羅使善人「現世現報」，化凶為吉，轉難成祥。「便有那天堂身後過，爭似這生受用白雲窩。」㊱鄭氏〈跋〉云：「永仁於此，蓋不無深意存。其或於獄底刀光之下，尚有一線之冀望在歟？」㊲然而由開首定場詩觀之，永仁此時此際，蓋已由驚愕憤激漸至沉潛透徹矣。

《扯淡歌》寫劉基與張三豐對酌，命子弟歌其所作扯淡歌以侑觴事。曲白全襲劉基《扯淡歌》本文，割裂

㉞〔清〕無名氏編：《曲海總目提要》，收入俞為民、孫蓉蓉編：《歷代曲話彙編：清代編》，卷二三，頁八一六。

㉟〔清〕秫永仁：《續離騷·泥神廟》，收入鄭振鐸編：《清人雜劇初集》（長樂·鄭振鐸印行，一九三一年），頁一三。

㊱〔清〕秫永仁：《續離騷·罵閻羅》，收入鄭振鐸編：《清人雜劇初集》，頁三二一。

㊲蔡毅編：《中國古典戲曲序跋彙編》，頁九四九。

成段，曲白相間，有如鄭瑜〈汨羅江〉之譜〈離騷〉。《扯淡歌》歷敘三王五帝以來大事件、大人物，而結之以

「算來都是精扯淡」❸一語。鄭氏〈跋〉云：「憤世之極，遁於玩世，遇著作樂且作樂，得高歌處且高歌，永

仁之意，殆在於此。」❸此劇詩曲相間，詩由眾童吟詠，曲由生唱，曠放激越，又協家麻韻，故情味略如徐文

長《漁陽三弄》。

（五）張韜

《笑布袋》寫癡和尚掮著布袋，鎮日在十字街頭，呵呵的笑個不住。在笑聲裡，卻罵盡一切營營碌碌的世

人。他認為人世間無可留戀，唐堯虞舜，甚嫌多事，天上玉皇，地下閻王，亦皆忙得可笑，忙得無謂。以和尚

之禪意與世俗之見映襯，乃習見之筆法。歌曲乃原本〈布袋和尚歌〉，永仁之有取於此，其意正與《扯淡歌》

同。

鎮日價醉生夢死將香醪設，一靈兒追歡買笑被野花招接。看財奴枉守著銅山窟穴，拔一毛渾身痛嗟，潑

皮的趓盡殺絕，有一日狹路相逢，原被惡人磨折。（【慶東原】）❹

由上曲可見永仁雖寫禪意，仍不減憤激之情，其用筆白描，尤有豪爽之氣。

張韜，字權六，自號紫微山人。生平事蹟不甚可考。僅知其嘗司訓烏程，且曾與毛際可（一六三三—一七

○八）、徐倬（一六二三—一七一二）、韓純玉（一六二五—一七○三）諸人交往而已。當為順康間人。著有《大

❸〔清〕稘永仁：《續離騷‧扯淡歌》，收入鄭振鐸編：《清人雜劇初集》，頁九。

❸　蔡毅編：《中國古典戲曲序跋彙編》，頁九四八。

❹〔清〕稘永仁：《續離騷‧笑布袋》，收入鄭振鐸編：《清人雜劇初集》，頁二二一。

雲樓詩文集附茗溪唱和詩》,《響臻堂偶參》和《續四聲猿》雜劇。《續四聲猿》包含四短劇,即:《霸亭廟》、《薊州道》、《木蘭詩》、《清平調》,俱北曲一折。其〈自序〉云:「猿啼三聲腸已寸斷,豈更有第四聲,況續以四聲哉,但物不得其平則鳴,胸中無限牢騷,恐巴江巫峽間,應有兩岸猿聲啼不住耳。徐生莫道我饒舌也。」

則權六此劇,意在續青藤,蓋亦有無限之牢騷在。❹

《霸亭廟》演杜默事,與沈自徵《霸亭秋》,布局相似。文字則較沈作平易,氣骨不如。鄭氏〈跋〉云:「以情景言,韜作似較君庸、留山皆勝。夫以瘦馬羸童,度此青山暮靄,風雨疎林,衣單蹠滑,此情此景,失意人能不勾起牢愁萬斛耶?」❷按《霸亭秋》尚有奚童陪襯,此劇則僅由杜默當場,愈顯冷落淒清。

《薊州道》寫戴宗、李逵同往薊州訪公孫勝,戴宗途中以甲馬法作弄李逵。此事本《水滸》,即曲白亦多襲原文,故往往趣味橫生。然未知此劇有何感慨,何以能「續以四聲」。

《木蘭詩》事本《唐摭言》。寫王播貴後,再至木蘭院將早年所題「上堂已了各西東,慚愧闍黎飯後鐘」二句,重續「二十年來塵撲面,於今始得碧紗籠」❸二句成詩。《破窯記》傳奇曾借作呂蒙正微時事,來集之亦嘗演為《碧紗》一劇。來氏寫播事始末,此作僅述其重續《木蘭詩》,故較為簡短,然藉以洩其不平之憤則一。劇中實白云:「咳!我想古來才子落魄的不知多少,豈止俺王播一人。他受盡了世上醃臢,那一處不是木蘭院來,誰值與您計較。」❹作者必在功名上失意,而世態炎涼,感慨最深,故言之最為痛切,至其運筆白描,聲韻鏗

❹ 蔡毅編:《中國古典戲曲序跋彙編》,頁九五九。

❷ 蔡毅編:《中國古典戲曲序跋彙編》,頁九六〇。

❸ 〔唐〕王播:〈題木蘭院〉,收入〔清〕彭定求等修纂:《全唐詩》(北京:中華書局,一九六〇年),卷四六六,頁五

鏘，尤略得元人之味。

上堂完各自西東，可憐俺一寸饑腸、兩臉羞容。都是您巧計牢攏，還得要甜言掇哄。道筆下名高價重，向牆頭生色也似增榮。覷了這絢彩鮮紅，分明是廿載塵埋，到如今一旦紗籠。則把俺假意矇矓，道筆（【折桂令】）

嘆遭逢，倒顛時不同，痛定還思痛。須教同病憐，莫使窮途慟。願普天下困窮的都來受用。（【清江引】）45

由右二曲足見作者藉他人酒杯澆自己塊壘，【清江引】一曲頗有杜老遺風。當然，作者多少也希冀著像王播那樣的時來運轉，能夠揚眉吐氣。

《清平調》述李白醉草【清平調】三章事。極寫李白天縱之才、得意之狀。所謂天子調羹、貴妃捧硯、力士脫靴，亦失意文人所以為空中樓閣，自寬自慰而已。同時之尤侗，亦作《清平調》一劇，其意亦同。此劇既寫雅人雅事，文字自然清綺，筆墨略不費力，然頗具風骨，蓋亦含茹元人英華有以致之。

鄭氏〈跋〉云：「綜觀韜之四作，除《戴院長神行薊州道》為純粹之故事劇外，他皆鳴其不平之作，如韜所自敘此者。韜詩文皆佳，填詞亦是名家。襆劇尤為當行。續青藤之《四聲》，雋豔奔放，無讓徐、沈，而意境之高妙，似尤出其上。青藤、君庸諸作閒雜，以間有塵下之音，襆以嘲戲。韜作則精潔嚴謹，無媿為純正之文人劇。清劇作家，似當以韜與吳偉業為之先河。然三百年來，韜名獨晦。論敘清劇者，宜有以章之矣。」46 所論甚是，然四劇除《清平調》外，場面俱極冷淡，是否即鄭氏所謂之「精潔嚴謹」？若

❹❹〔清〕張韜：《續四聲猿》，收入鄭振鐸編：《清人雜劇初集》，頁四。

❹❺〔清〕張韜：《續四聲猿》，收入鄭振鐸編：《清人雜劇初集》，頁三一四、五。

❹❻蔡毅編：《中國古典戲曲序跋彙編》，頁九六一。

此直爲辭賦而已，無論戲曲矣！

(六)葉承宗和廖燕

葉承宗字奕繩，濟南人，據道光二十年修《濟南府志》卷五十三《人物考》推考生於萬曆二十九年，卒於清順治五年（一六〇一─一六四八）。清初爲臨川縣尹。遇變殉難。著《灤函》十卷。第十卷爲雜劇、樂府。鄭振鐸《清人雜劇二集・題記》云：「《孔方兄》、《賈浪仙》二雜劇外，並有《四嘯》（《十三娘》、《豬八戒》、《金玉奴》、《羊角哀》），後四嘯（《狂柳郎》、《莽桓溫》、《窮馬周》、《癡崔護》）及北曲三本（《狗咬呂洞賓》、《沈景娘花裡言詩》、《黑旋風壽張喬坐衙》。）又有南曲《百花洲》、《芙蓉劍》二種。但今日所見《灤函》，則都僅得《孔方兄》、《賈浪仙》、《十三娘》、《呂洞賓》四本耳。《孔方兄》是一本戲劇化的錢神論。以儒生金莖的獨唱，表白出錢神勢力的偉大。是憤世之作。《賈浪仙》是充滿了懷才不遇的悲悶。賈島除夕祭詩，是實事。《十三娘》故事，亦見《太平廣記》，寫女俠荊十三娘救李正郎所愛之妓月庚秋水出諸葛殷家事。呂洞賓以俗語『狗咬呂洞賓，不識好人心』點綴成文。而平度添出石介一人，以呂洞賓度介爲仙之事爲中心，反成了元人的神仙度世劇一流了。」[47]

廖燕的《柴舟別集》包含四短劇：《醉畫圖》、《訴琵琶》、《續訴琵琶》及《鏡花亭》，均《空堂話》相似的憤激之作。惟鄒氏尚託張敉，燕則直書曰：「小生姓廖名燕別號柴舟，本韶州曲江人也。」[48]以作者自身爲劇

❹ 鄭振鐸編：《清人雜劇二集》（長樂：鄭振鐸印行，一九三四年），〈題記〉，頁三─四。

❹ ［清］廖燕：《醉畫圖》，收入鄭振鐸編：《清人雜劇二集》（長樂：鄭振鐸印行，一九三四年據北平圖書館藏舊鈔柴舟全集本本影印），頁二一。

中人，殆初見於此。廖燕有《二十七松堂集》，為明清間「才子」之一。因為迂闊駭俗之論。自傷淪落之情多，而哀悼家國破滅之意少。《鏡花亭》敘他漫遊到水月村，見水月道人之女深喜其文。「真箇是鏡花水月兩朦朧。」[49]《醉畫圖》以二十七松堂壁上所繪的杜默、馬周、陳子昂、張元昊四圖為對象，將酒勸畫，復以自飲。借古人之鬱悶、發自己的牢騷。「畫中人真吾黨，豈是無端學楚狂，我祇是顛倒乾坤人醉鄉。」[50]《訴琵琶》則敘「遭偃蹇窮鬼苦纏人，訴琵琶酸丁甘乞食」[51]事。他以陶淵明乞食故事，譜入琵琶新調，到朋友家去彈唱起來。《續訴琵琶》則為前者的續編。他託詩伯酒仙之驅逐窮鬼，果被逐出。正在飲酒相賀，一道人突闖入贈詩一道，又不見了。他因悟「含汙納垢，就裡可同謀，富貴功名豈易求，□（缺字）杯何處不風流。」（第二齣〈悟真〉【貓兒墜】）[52]不第舉子的狂態，在這裡很明白的被披露出來。

三、裘璉及其他諸家

雜劇落入文人手中，由氍毹轉趨案頭，一方面用來抒憤寫懷，一方面也用來表現個人的風雅和享樂。前者已見上節。後者在明代也已有許潮、汪道昆、徐士俊、鄭瑜等人作為先河，他們往往截取歷史上名士美人的風流韻事來敷演。如果拿它當一篇精美的辭賦小品來閱讀則有餘韻，如果作為一本戲曲來欣賞，則難免教人感到

49 〔清〕廖燕：《鏡花亭》，收入鄭振鐸編：《清人雜劇二集》，頁一一。
50 〔清〕廖燕：《醉畫圖》，收入鄭振鐸編：《清人雜劇二集》，頁二。
51 〔清〕廖燕：《訴琵琶》，收入鄭振鐸編：《清人雜劇二集》，頁一。
52 〔清〕廖燕：《續訴琵琶》，收入鄭振鐸編：《清人雜劇二集》，頁二三。

故事單薄，情感空虛。而此類作品，這時期則有：查繼佐、周如璧、堵庭棻、張掌霖、張源、薛旦、南山逸史、

碧蕉軒主人、裘璉、洪昇、張雍敬等十一家。

(一)裘璉與堵庭棻

裘璉，字殷玉，號廢莪子，浙江慈谿人。生於清世祖順治元年（一六四四），卒於世宗雍正七年（一七二

九），年八十六歲。生而孤露，天才過人。能為詩古文及樂府詞。弱冠，補弟子員，旋援例入太學。蹭蹬場屋者

五十餘年。至康熙五十三年（一七一五）舉順天鄉試，次年成進士，時年已逾七十，遂乞身歸里，以

山水自娛。有《復古堂集》。所作傳奇雜劇甚多，雜劇合集名《四韻事》：即《昆明池》、《集翠裘》、《鑑湖隱》、

《旗亭館》四種。

《昆明池》南合二折，折目為：〈百官應制〉、〈延清獨步〉。敘上官婉容侍唐中宗於昆明池上評詩事。《集

翠裘》南北二折，折目為〈佞臣輸裘〉、〈馬奴嘲裘〉，寫狄仁傑與張昌宗賭雙陸，贏得昌宗的集翠裘，狄仁傑隨

手把裘衣送給家奴，便策馬離去之事。《鑑湖隱》南合四折，折目為：〈金龜換酒〉、〈夢遊帝居〉、〈百僚阻道〉、

《寶珠易餅》，演賀知章歸隱鑑湖事。《旗亭館》南曲三折，折目為：〈讀書鍾情〉、〈冒雪訪友〉、〈歌詩諧耦〉，

敘王昌齡、高適、王之渙於旗亭聽伶妓歌詩事。四劇皆文人韻事，故總名《四韻事》。其〈自序〉云：「江淹

云：放浪之餘，頗著文章自娛。予亦用此自娛耳，遑問工否。」[53]則四劇止於「自娛」，不必深求。

《昆明池》關目平板，毫無生趣，直寫一段文人掌故而已。《鑑湖隱》則嫌蕪雜，間亦落俗。《旗亭館》亦

[53] 蔡毅編：《中國古典戲曲序跋彙編》，頁九五〇。

稍累贅，必欲使王之渙與雙鬟兩情相悅，得一夜風流，然即此收煞，尚有餘韻，倘別出一折，簡直就是狗尾了。

演此事者尚有張龍文之《旗亭宴》，金兆燕之《旗亭記》。金作未見，張作南合三折，關目較此劇尤為乾枯，隳

括三人之詩入曲，亦造作無生趣。首折敘二王與高適飲宴，形同蛇足；第三折極音樂歌舞之樂，較為可觀。張

氏四劇惟《集翠裘》最為妥貼。首折武后之荒淫與狄公之耿直，相映成趣。次折韻極，快極，由狄公獨唱，對

於佞倖小人極盡冷嘲熱諷之能事，故文字最為激昂奔放。

俺這裡紫衣掛體，對天日、見神祇，那容得喬粧狐媚。俺待學一狐裘，毛盡存皮，俺待學敝縕袍，狐貉

不能移，俺待學痛綵袍，寒士賦無衣。卻不道美服患指，那翡翠鳥致死因誰。可笑那諧臣原具獸禽形，

翻翻冗道容光麗，醜態誰知。《集翠裘》第二折【倘秀才】�54

其他三劇大抵典麗可誦，惜少清芬異趣。其每折附之總評、析評，不免恭維過甚。

堵庭棻，字伊令，一字芬木，無錫人。順治四年（一六四七）進士，官歷城知縣。有雜劇《衛花符》一本、

南曲二折，譜崔元微立幡衛花事。此為文人遣興之作，意在憐春。作者極重聲律，曲詞亦得清新淡永之趣，然

僅此而已，殊無內容可言。

(二) 查繼佐及其他

查繼佐字伊璜，號東山，一字敬修，號興齋，浙江海寧人。生於明萬曆二十九年（一六○一），卒於清康熙

十六年（一六七七），年七十七歲。崇禎六年（一六三三）舉人。明亡，隱姓埋名，牽連明史之獄，幸吳六奇力

�54　〔清〕裘璉：《明翠湖亭四韻事·集翠裘》，收入王文章主編：《傅惜華藏古典戲曲珍本叢刊》第二五冊（北京：學苑
　　出版社，二○一○年據清康熙絳雲居刻本影印），頁七，總頁六三。

為奏辦，得免。晚年流連聲樂以終。所著《續西廂》雜劇四折，折目為：〈應制填詞〉、〈因風託素〉、〈白馬堅盟〉、〈紫綃合玉〉。寫張君瑞探花及第，奉旨歸娶鶯鶯事。四折聯套全依《西廂》第五本，關目庸俗，文字亦平實而已。光緒間吳縣吳國棪，亦有《續西廂》四折，分寫〈旅思〉、〈死別〉、〈悼亡〉、〈出家〉。

《不了緣》，南北四折亦譜西廂事，署碧蕉軒主人填詞。此劇略本元微之《鶯鶯傳》，寫張生重訪普救寺而鶯鶯已別嫁鄭恆，紅娘、夫人亦隨嫁同去。而鶯鶯對於張生亦日夜勞思夢想，終拘於禮法，未能重續舊緣。張生乃參透色即是空，空即是色之理，遂遁入空門。文字淒麗感人，較之《續西廂》為可讀可誦矣。

周如璧，號芥菴，生平不詳，約為順康間人。有雜劇《孤鴻影》、《夢幻緣》二種。《孤鴻影》北曲六折，譜溫都監女溫超超仰慕東坡才學，欲託終身；東坡雖愛其蘭蕙之質，卻未能解其風情。東坡再貶瓊州，溫女終致相思成疾而卒。此劇蓋從東坡【卜算子】〈卜運算元〉「缺月掛疏桐」一詞設想，所謂「孤鴻影」即指溫女。以詞中有「縹緲」之語故溫女早逝，以詞中有「揀盡寒枝不肯棲」[55]句，故溫女非才學如東坡者不肯事。作者亦善於附會敷演。《夢幻緣》南曲六折。敘劉夢花閱題名錄知狀元為史珏。史珏夢見夢花，似癡似幻；夢花亦夢見史珏，如醉如病。花神乃使劉史於夢中了緣，夢醒而全劇結束。作者蓋以為假假真真，情緣不過夢幻耳，故自始至終，未使男女主角相見。此等關目雖得之《牡丹亭還魂記》，然尤為高妙。惜周氏二劇略嫌繁瑣，文字亦未甚盡力，但及穩妥而已。

張雍敬，字簡菴，號風雅主人，秀水人。生平待考。由其《醉高歌》雜劇諸題記，知為康熙間人，與潘未同時。通歷算，精製藝，尤好填詞，自謂早年作傳奇雜劇十餘種，晚歲隨檢諸籠中，得《醉高歌》傳奇與《再

⑤ 〔宋〕蘇軾：〈卜運算元〉，收入鄒同慶、王宗堂：《蘇軾詞編年校註》（北京：中華書局，二〇〇二年），頁二七五。

生緣》、《千秋恨》、《仙筵投李》雜劇共四種。按《醉高歌》實為《西廂記》體之雜劇，計三本十二折，作者頗喜《西廂記》，又愛聖嘆之評點《西廂》，故是劇之寫作、體例、關目俱仿《西廂》，且自為評點。事本《金鶯兒傳》，《傳》云：「金鶯兒，山東名姝也。美姿色，善談笑，搊箏合唱，鮮有其比。賈伯堅任山東僉憲，一見屬意焉，與之昵。其後除西臺御史，不能忘情，作【醉高歌】、【紅繡鞋】曲以寄之。曰：「樂心兒，比目連枝，肯意兒、新婚燕爾。畫船開、拋閃得人獨自。遙望關西店兒，黃河水、流不斷相思，常記得夜深沉、人靜悄、自來時。來時節、三兩句話；去時節、一篇詩，記在人心窩兒裡，直到死。」由是臺端知之，被劾而去，至今山東為美談。」[56]此劇卷首論云：「全傳十二折，唯〈寄詞〉一折是其正面。其前〈定情〉，則樂心肯意獨來時之句也。〈紀夢〉，則來時節兩三句話，去時節一篇詩之句也。〈泣別〉，則畫船開，拋閃得人獨自之句也。〈情幻〉，則不流心事，不隔相思，記在人心窩直到死之句也。此皆所謂段落處也。〈護花〉，伏被劾之根，〈露情〉，證被劾之實；此則題之罅縫處也。是皆為題中之所有；而遇合之初，必即漸相親，掛冠之後，必續尋舊好；始終情事，想有當然，則所謂題前題後者也。至於聞歌看舞，鏡裡窺粧，風雨秋宵，夢魂顛倒，則又其故作波瀾，而生情於反面側面者也。」[57]簡菴以百五十餘字之《金鶯兒傳》，乃有萬二千餘字之長篇戲曲，其設色生發，不可謂不苦心經營矣。然以如此簡單之關目，生出如許繁複之曲文，雖清麗舒徐、穩諧可誦，惜無《西廂》之人物，風光亦不及《西廂》之旖旎，尤無可喜可驚可感可愕之事。〈露情〉折之秦衛內，痕跡太過，一望而知硬設之夕人耳。

[56] 〔明〕王世貞編：《豔異編》第三冊（上海：上海古籍出版社，一九九〇年據日本藏明刊本影印），卷二八，頁六，總頁一〇三九—一〇四〇。

[57] 蔡毅編：《中國古典戲曲序跋彙編》，頁一六二一。

惟三本俱用北曲，頗守元人韻度，韻協盡量不重複，可見作者用心處。至於所附評點，嘵嘵多舌，才情不及聖嘆遠甚。

(三)南山逸史及其他

南山逸史，姓字里居俱不詳。其《京兆眉》雜劇開場【西江月】云：「久卸名韁利瑣，閒調象拍鸞簧。怎奈故宮禾黍斷人腸，無計把雙眉安放。」❻則南山逸史為故明遺民，明亡隱居不仕，其劇用韻，庚青真文不分，

薛旦，字既揚，號訴訴然子，蘇州人。生平待考。約崇禎、順治間在世。善譜曲，繼娶之室名停雲，出自名家，長於歌劇，夫婦同居無錫。旦作有傳奇十種，《新傳奇品》評為：「鮫人泣淚，點滴成珠。」❺雜劇有《昭君夢》一種，南北四折，譜睡魔欲使昭君有一好夢，庶幾可以補恨。夢魂因度萬里關山，與漢元帝重溫舊情。❺故補恨雖形諸夢寐，亦不失其為真實。關目單純，排場簡單，然曲詞清綺，聲韻悠揚，不失為案頭佳作。作者之意以為「世事一番蕉鹿，人情半枕黃粱。」

以上諸家所作俱寫男女風情，除《孤鴻影》、《昭君夢》外，皆與《西廂》有關。此等題材理應從關目排場著手，然此時作者，已不復措意於此矣。

❺ 〔清〕高奕：《新傳奇品》，《中國古典戲曲論著集成》第六冊，頁二七二。

❺ 〔清〕薛旦：《昭君夢》，收入〔清〕鄒式金輯：《雜劇三集》，《續修四庫全書》集部第一七六五冊，卷二七，頁一，總頁五三三。

❻ 〔清〕南山逸史：《京兆眉》，收入〔清〕鄒式金輯：《雜劇三集》，《續修四庫全書》集部第一七六五冊，卷一五，頁一，總頁四三〇。

蓋吳人也。鄒氏《雜劇三集》眉批謂「嘯齋曲有十種，僅梓其半。」⑥五種即《半臂寒》、《長公妹》、《中郎女》、《京兆眉》、《翠鈿緣》。

《半臂寒》，南合四折，折目為：〈史娛〉、〈忍凍〉、〈爭憐〉、〈嘯隱〉。事本《東軒筆記》。述宋祁字子京，多內寵，後庭曳羅綺者甚多。嘗宴於錦江，偶微冷命取半臂，諸婢各送一枚，凡十餘枚皆至，子京視之茫然，恐有厚薄之嫌，竟不敢服用。忍冷而歸。按半臂即今之背心。此劇別有增飾，以子京友人徐復之辭官遠引，棄妻子、絕人世，以與子京之高官厚祿、坐擁群姬，聲色自娛相映襯。後子京亦感人生無常，颺然棄功名與妻子，隨同徐復颺然而去。曲詞雅麗淳厚，樓臺歌舞與荒邱風雪，華堂爭寵與古寺棲身，一極熱一極冷，循環布局，主題自然顯現，而排場亦得調劑矣。故不失為案頭、場上兩宜之作。

《長公妹》南合四折，寫蘇小妹之難秦少游事。案蘇小妹為子虛烏有，乃小說家幻設之人物。平話有《蘇小妹三難新郎》，此劇蓋本此敷演。首折蘇家高堂獻壽，仿自《琵琶記》，然不如《琵琶》端莊豐滿。末折由淨丑鬧場作結，增添喜劇氣氛。惜關目略嫌板滯，文字典雅、缺乏生氣。

《中郎女》南合四折，折目為：〈贖姬〉、〈歸漢〉、〈完婚〉、〈修史〉。演蔡琰事，於曹操功業極力推崇，有意破除「俗見」，然矯枉未免過正。於中郎父女之過，亦極力辯白。關目缺少剪裁，歸塞後，又及改嫁董生、入館修史諸事，遂散漫無可觀採矣。

《京兆眉》南曲四折，折目為：〈待描〉、〈眉嫵〉、〈盜憎〉、〈主聖〉。述漢敞為婦畫眉事。寫閨房之樂，又及奸人藉敞之畫眉攻訐之，幸賴宣帝聖明，非止不責，且加賞賜。關目略嫌冗煩，倘演為一二折短劇，反而

⑥ 〔清〕南山逸史：《半臂寒》，收入〔清〕鄒式金輯：《雜劇三集》，《續修四庫全書》集部第一七六五冊，卷一二，頁一，總頁三九五。

明淨。

《翠鈿緣》南曲五折，折目為：〈諧姻〉、〈刺偶〉、〈議親〉、〈嬌妝〉、〈證舊〉。寫吳剛指示韋固，謂前訂之潘女非彼之妻，其妻方二歲耳。韋生依吳剛往訪，果有老嫗撫一二歲女，韋乘間刺之，欲敗吳剛之預言。此女幸得不死。後韋生所娶之婦額間有痕，果此女也。其【西江月】云：「姻簿月中註定，紅絲暗裡牢牽。」此劇旨在說明姻緣前定，非人力所得改變。思想迂腐，關目平板，韻協混淆，無足觀也。

(四)洪昇

洪昇，字昉思，號稗畦，浙江錢塘人。生於清世祖順治二年（一六四五），卒於清聖祖康熙四十三年（一七〇四），年六十歲。生平與傳奇見【明清傳奇編】。

《四嬋娟》四折北曲，分寫四事，各自獨立。首折〈詠雪〉即所謂「謝女詠絮」。次折〈簪花〉，即衛茂漪夫人傳筆陣圖於王右軍事。三折〈鬥茗〉，即李清照烹茶檢書，夫妻美滿之事。四折〈畫竹〉，即趙子昂與夫人管仲姬舟遊，畫竹玩賞之事。前二劇寫女子之才，後二劇寫夫婦相得之樂，而賢夫婦者亦必慧女子也。四劇合為一本，二旦二末，體似汪道昆《大雅堂四種》，純係案頭之劇。然則昉思蓋有寓意焉。惠潤〈題詞〉云：「錢唐洪子昉思示余以《四嬋娟》劇，余反復其意而悲之。夫於古今千百嬋娟中，獨舉此四人，豈不以四人之所遇，勝千百歟！幸而免於淪落輒軻歟？然而天壤之內，復有王郎以及桑榆狙獪之恨。所謂《四嬋娟》者其二已如此，悲夫！悵兩美之難合，或雖合而不終，昉思用意較田水月生（徐文長有《女狀元》、《木蘭從軍》二劇）為益微

62

62

而愴矣。天將忌之，則如勿生，即生之，又忌之，奚說耶？」⑥三

惠氏之說蓋得昉思之意。然則昉思妻黃蕙，為相國黃

機孫女，通曉音律，故時人贈以詩云：「丈夫工顧曲，霓裳按圖新。大婦和冰絃，小婦調朱脣。」⑥五其家庭生

活之美滿可想。其女之則尤精通音律、工詞曲，嘗與吳舒鳧論填詞之法，又有手鈔《長生殿》一書，取曲中音

律，逐一註明，其議論通達，不讓吳山三婦之評《牡丹亭》云，則昉思《四嬋娟》或由此而發。

四劇俱清綺雅潔，風光旖旎，聲韻亦悠揚宛轉；《衛茂漪》一折間有澎湃語。然較之《長生殿》，究竟不如。

張源，字來宗，生平里居不詳，當為順康間人。有雜劇《櫻桃宴》一本。北曲一折一楔子，旦本。此時合

乎元人體製規模者，僅此與尤侗《弔琵琶》二本而已。述李希烈派人取寶桂娘為妃，桂娘奪劍叱賊，旋即自戕。

陳仙奇因神人之夢，以金鎗藥救之，桂娘幸得活，乃寄跡禪院。（一折）李希烈欲擺櫻桃宴，下令取一千名淨身

男子。禪院老尼之姪入選，桂娘自願易裝代之。希烈見其字跡清秀，擢為近身隨從。（二折）櫻桃宴上，仙奇與

桂娘伺機擒伏希烈，招討元帥韓浩適時而至，則桂娘之舅也。（三折）朝廷敘功，封桂娘為豫國夫人，仙奇為河

西節度。桂娘榮歸，餞於渭橋驛，題詩鏤銘。（四折）此劇亦在表彰女子才德，視之堂堂鬚眉，必有愧色。除次

⑥三〔清〕惠潤：《四嬋娟題詞》，收入鄭振鐸編：《清人雜劇二集》（長樂：鄭振鐸印行，一九三四年據舊鈔本影印），頁一。

⑥四〔清〕曹雪芹著，馮其庸重校評批：《瓜飯樓重校評批紅樓夢》（瀋陽：遼寧人民文學出版社，二〇〇五年）頁一。

⑥五〔清〕蔣景祁：《山都留別七章‧洪布衣昉思》，收入〔清〕孫鋐輯評：《皇清詩選》，《四庫全書存目叢書》集部第三九八冊（濟南：齊魯書社，一九九七年據中國人民大學圖書館藏清康熙二十九年鳳嘯軒刻本影印），卷五，頁五二，總頁一四八。

折副淨、丑扮二吏檢驗桂娘「正身」，淫語連篇，墮入戲劇惡道，有失全戲嚴肅之氣氛外，四折之剪裁布局俱得

當，場面之冷熱亦均勻，曲詞猶富元人餘味，實為難得之作。茲舉二曲為例：

從今後呵！一任他安史遮隨肩，少不的父子如屠圈，現裝成滿前羊犬。傷心殺、馬嵬坡三尺紅羅練，似

剔侯景、倒賠了蕭娘宅眷。這都是前生造下孽冤。賊人們順水推船，比似俺閒詩閒禮學士翩翩；倒著俺

談苦，空守住姑姑禪院。除非坐蒲團，繞曉這個中緣。（首折【賺煞】）

紅樹啼鶯，正春晴日長人靜。出長街、猛可心驚。你覷那布袍寬、弓鞋窄、衣冠不稱。盼前途誰是俺門

庭，則這一灣，依稀似來時行遍。（次折【粉蝶兒】）❻

以上南山逸史、昉思二家，俱取材於古代仕女，風流雅俊；而來宗《櫻桃宴》則表彰烈女子，寄意較之尤為深

遠。

附錄：無名氏 《三幻集》

清康熙間金陵坊刻本，不分卷。標頁題李漁閱定，附刻於《繡刻傳奇八種》之後，於是總稱《繡刻傳奇十

種》。實則全書應是十一種，而《三幻》又係雜劇。數目未符，體例不倫，恐是坊賈贗作，笠翁固未過目也。❼

❻ 〔清〕張源：《櫻桃宴》，收入〔清〕鄒式金輯：《雜劇三集》，《續修四庫全書》集部第一七六五冊，卷二六，頁一〇、
一四，總頁五四一、五四三。

❼ 黃強：《繡刻傳奇八種》非李漁所作考〉有詳細考證，收入氏著：《李漁研究》（杭州：浙江古籍出版社，一九九六），
頁三三二一—三四三。

內引明季遺民艾衲居士所撰《荳棚閑話》故事甚多。此劇之寫成，當在明清鼎革之後。惜作者無考，或云是范希哲，以乏礦證，不敢遽信。全書計收三劇，題材悠謬，內容無稽，故以「三幻」名之。計《荳棚閑戲》六齣，事據《荳棚閑話》之介之推火封妒婦、范少伯水葬西施，及首陽山叔齊變節三則，推衍而成。敘塾師蔡翁夏夜乘涼荳棚下，為村民說前代故事。首述范蠡佐越伐吳，功成身隱，復沉西施於五湖事。繼謂介之推隱居綿山，乃其妻石尤妒不使出之故，晉文焚山，夫婦竟以身殉，本非棄官事母也。又云叔齊《采薇首陽》，夢庸人以其弟兄獨擅清名，遂皆襪被入山，託隱求徵，於是塵念頓萌，私奔市塵，途間為殷朝頑民鬼魂劫持甚危，幸有天神來援。語以僻隘固執，翻不如與世浮沉為佳也。翁語為天廷稽察使者聞諸閻羅，乃生致其魂，嚴加刑責云。全劇頗富風趣，惟後幅持論稍嫌迂腐。又為小說所無，蓋作者增入，以昭口孽之報耳。《萬古情》六齣，演觀音菩薩太乙真人蘇恤陰府鬼魂，凡有觸犯刑章，悉從末滅，遂致勾使鬼吏安閒快活，血池刀山碧澄蒼翠。而為善之人不惟亡者得昇天界，存者亦可百世崇榮云。《萬家春》不分齣，敘福祿壽三星、張仙、劉海、王母、文昌諸仙共赴鈞天錫福人寰事。前者似為慰藉喪家而作，後者只為吉羊爨演。三劇曲文均無足稱，惟《萬古情》描繪地獄頗見機杼，令人渾忘為森嚴震怖之，彌覺有親切近人之感也。❻❽

❻❽ 劇本未見，錄自吳曉鈴：〈清代戲曲提要八種〉，收入《吳曉鈴集》第二卷（石家莊：河北教育出版社，二〇〇六年），頁一四五—一四六。

第陸章　清雍乾間南雜劇短劇述評

這時期的雜劇作家，著者所知的有楊潮觀、蔣士銓、曹錫黼、桂馥、唐英、厲鶚、吳城、陸繼輅、韓錫胙、趙式曾、孔廣林等十一人。其中以楊、蔣、桂三氏，尤稱大家。楊氏《吟風閣雜劇》多至三十二種，較之關漢卿、朱有燉，雖猶有未及，要亦劇壇之傑。因其劇作最多，故專為一章討論。這時期諸家取材和所表現的思想情感與前期大抵不殊，所不同的只是前期當易代之時，所以頗有故國黍離之思；而此時則當乾隆南巡，頗有迎鑾祝壽之曲而已。

一、蔣士銓

蔣士銓，字心餘，一字苕生，號清容，又號藏園，江西鉛山人。生於清世宗雍正三年（一七二五），卒於高宗乾隆五十年（一七八五），年六十一歲。乾隆十二年中舉人，十九年官內閣中書，二十二年成進士，改翰林院庶吉士，散館，授編修。二十七年充順天鄉試同考官，不久以養母乞歸，為紹興蕺山書院院長。他的學養很深厚，以詩古文辭負海內盛名，高宗皇帝稱他與彭元瑞為「江右兩名士」，詩與袁枚、趙翼並稱三家，古文雅正有

法，詞亦獨絕。著有《忠雅堂集》。他所作的劇曲可知的有十六種，其中合刊《一片石》、《第二碑》、《四絃秋》、《空谷香》、《桂林霜》、《雪中人》、《香祖樓》、《臨川夢》、《冬春樹》為《藏園九種曲》，亦稱《紅雪樓九種曲》。前三種為雜劇，其餘六種為傳奇。另外還有《康衢樂》、《忉利天》、《長生籙》、《昇平瑞》四種雜劇，為乾隆十六年替江西紳民遙祝皇太后壽而作，總稱《萬壽賀劇》。晚年有《采石磯》和《採樵圖》雜劇。李調元《雨村曲話》說他五十八歲時病瘺，「右手不能書，……聞其疾中尚有左手所撰十五種曲未刊。」 ❶ 如果這話可靠，則蔣氏一生劇作，當有二十四種以上。

《藏園雜劇》著者所見的只有九種曲中的《一片石》、《第二碑》和《四絃秋》三種。

《一片石》南合四折，是清容擔任《南昌縣志》總纂時所作，那時他才二十七歲。他訪得明寧王婁妃墓址，重表婁妃的貞烈，巡撫彭青原特為立碑。他亦將此事零星記入《南昌縣志》中。但是婁妃墓地屬新建縣，照例不能載入《南昌縣志》，而清容又怕時久境遷，湮沒無聞，劇中的薛天目就是他自我的寫照，而所謂錢布政司者，當是指彭青原了。四折分寫薛天目得夢，託教官訪尋婁妃墓址，錢公表墓祭碑，婁妃集眾女仙宴賞滕王閣諸事。首折薛天目的懷古之情，即蔣清容對婁妃貞烈的景仰。次折用淨丑排場，於熱鬧詼諧的科諢中，見出尋墓的艱難，也反襯了婁妃身後的蕭條。秧歌二曲所以表彰婁妃的賢德，演之排場，別有野趣。三折祭碑用雙調合套，生獨唱北曲，眾唱南曲，莊嚴肅穆，與二折同為大場，但氣氛迥異。四折則群仙上下，笙歌雅舞，點綴龍舟，土地公婆的諢語說盡了天下官吏的卑汙無恥，其中有些話語頗有嘲笑時政之意，正是少年氣盛的表現。像這樣乾枯的題目，清容卻能寫得如火如荼，其妝點設色，想來是從《誠齋

❶ 〔清〕李調元：《雨村曲話》，《中國古典戲曲論著集成》第八冊，卷下，頁二八。

樂府》獲得靈感的。可是他的筆力雖然雄渾，卻有時難免挾泥沙以俱下，大概因為這時火候還不足的緣故。他

在〈一片石自序〉中有這麼幾句話：「其間稍設神道附會；精誠所感，又何必不爾耶？」❷清容是個很信鬼神

的人，他自己說做過幾次奇異的夢，無不應驗，但不知他的一片至誠，是否貞烈的嬖妃也深受感格了。藏園曲

中每好將人事託諸鬼神，遂開了所謂「藏園惡例」，這種惡例實在和他的思想有密切的關係。

在完成《一片石》的二十六年後，他又作了《第二碑》，又名《後一片石》。據說那時有位秀才阮見亭，因

讀了清容的《一片石》深受感動，便慫恿他的舅父江西鹽道吳蓉堂重修嬖妃墓。吳蓉堂和南昌令尹便出資令墓

戶遷居，以便修葺。他因為有這麼多的知己同好，一高興便又作了這本雜劇以記其經過，所以劇中人物如阮劍

彩、季延陵、伍行先等，便是阮見亭、吳蓉堂和令尹伍君的化名是很顯然的。全劇六齣，齣目為：〈賡韻〉、

〈留香〉、〈上塚〉、〈尋詩〉、〈題坊〉、〈書表〉，體例布局略同《一片石》，故頗有重遝之感，清容憐香惜玉，再

致其意，奈何江郎雖有如花妙筆，此時亦無從別出心裁了。

《四絃秋》南合四折，是因為馬致遠的《青衫淚》雜劇命意可鄙，顛倒錯亂事實，所以應鶴亭主人、袁春

圃、金棕亭諸人的請求而撰寫的。因此他寫作時，「乃翦劃詩中本義，分篇列目，更雜引《唐書》元和九年十年

時政，及《香山年譜自序》，排組成章。每夕挑燈填詞一齣，五日而畢。」❸可見清容下筆非常謹嚴而且迅速。

首折〈茶別〉寫「商人重利輕別離，前月浮梁買茶去。」次折〈改官〉寫「我從去年辭帝京，謫居臥病潯陽

城。」三折〈秋夢〉寫「夜深忽夢少年事，夢啼粧淚紅闌干。」四折〈送客〉寫「坐中泣下誰最多，江州司馬

青衫濕。」❹就因為取材根據事實，不敢稍事增飾，所以四折各自獨立，其間毫無血脈可言，白傅與琵琶女分

❹〔清〕蔣士銓撰，周妙中點校：《蔣士銓戲曲集》，頁一八五。

❸〔清〕蔣士銓撰

❷〔清〕蔣士銓撰，周妙中點校：《蔣士銓戲曲集》（北京：中華書局，一九九三年），頁三四二。

成兩頭馬車，如果不是第四折江頭一會，就毫無意義可言了。清容的意思或許以商婦擅場琵琶，不能青樓增價，

竟淪落如此，就像白傳文章蓋世，宜獨步廟堂，而竟遠謫荒郡；可是劇中卻也沒什麼照映的地方。假如清容能

減為一折短劇，專寫秋江夜月，紅顏青衫，琵琶聲裡寄懷寫怨，用力既勤，筆墨鍛鍊，豈不更見佳境。但此劇

於〈琵琶行〉詩句意境的點染，確見清容才情的不凡。大抵說來可取的只是曲文而已，若論場上，恐非佳作。

想當日火雲開，方陣齊燒，檣櫓灰飛，甲士紛逃。閃芳姿、踢躍驚濤，七尺香軀，繩結千條，怕擔承、

息夫人桃花古廟。生領受、韓將軍濁浪黃袍。到今日骨掩蓬蒿，氣薄雲霄，這一片新碑呵！煞強如馬嵬

坡半樹梨花，也抵得玉門關一堆青草。(《一片石》第三折【折桂令】)

天長地久，鸞交鳳友。但只願洗不淡的濃情，沁奴心都似酒。(《四絃秋》第三折【五般宜】)

當日個試花颺、伴君冶遊，今日個擎玉盞、勸君疑留，還只怕彈出半林秋。你看這一點半點暈痕，原有

住平康十字南街，下馬陵邊，貼翠門開。十三齡、五色衣裁，試舞宜春，掌上飛來。第一所煙花錦寨，

第一面風月牙牌。颱鴉鬢、紫燕橫釵，蹴羅裙、金鏤兜鞋。這朵雲、不借風行，這枝花、不倩人裁。(《四

絃秋》第四折【折桂令】) ❺

像上舉諸曲，都相當典麗充實，頗有白仁甫、馬致遠的韻味，【五般宜】是從〈琵琶行〉「血色羅裙翻酒汙」❻

點染出來，而能寫得如此的鮮活。吳瞿庵說《四絃秋》的【折桂令】「極生動妍冶」，「余最喜誦之」。❼李調元

❹〔清〕蔣士銓撰，周妙中點校：《蔣士銓戲曲集》，頁一九二。

❺〔清〕蔣士銓撰，周妙中點校：《蔣士銓戲曲集》，頁三六五、二○三、二○七。

❻〔唐〕白居易撰，謝思煒校注：《白居易詩集校注》(北京：中華書局，二○○六年)，頁九六二。

❼吳梅：《中國戲曲概論》，收入王衛民編校：《吳梅全集‧理論卷上》，頁三○○。

《雨村曲話》云：「蔣心餘士銓曲為近時第一，以腹有詩書，故隨手拈來，無不蘊藉，不似笠翁輩一味優伶俳語也。」❽因為清容步綮花、石巢與稗畦之後，以臨川之筆協吳江之律，故能案頭場上兩兼美。若就正統的雜劇傳奇來說，清容是足以為乾隆第一的；但是他的成就其實偏向於傳奇，《藏園九種》中的三本雜劇，嚴格說來並不是頂好的作品。

二、桂馥和曹錫黼

(一)桂馥

桂馥，字東卉，號未谷，山東曲阜人。生於清高宗乾隆元年（一七三六），卒於仁宗嘉慶十年（一八〇五），年七十歲。乾隆五十五年進士，選雲南永平縣知縣，居官多善政，後卒於官。馥以精通小學名家，著述甚多，亦工曲，有《後四聲猿》雜劇。

《後四聲猿》，顯然仿徐文長《四聲猿》而作。含四個一折短劇，寫白香山不能忘情吟、陸放翁沈園題壁、蘇東坡謁府帥陳希亮、李長吉詩集被投圜中四事。王定桂〈序〉云：「同年桂未谷先生以不世才擢甲科，名震天下，與青藤殊矣。然而遠宦天末，簿書麇項背，又文法束縛，無由徜徉自快意。山城如斗，蒲棘雜庭牖間。先生才如長吉，望如東坡，齒髮衰白如香山，意落落不自得，乃取三君軼事，引官按節，吐臆抒感，與青藤爭

❽〔清〕李調元：《雨村曲話》，《中國古典戲曲論著集成》第八冊，卷下，頁二七。

霸風雅。獨《題園壁》一折，意於戚串交遊間，當有所感；而先生曰無之。要其為猿聲一也。」❾這應當就是未谷寫作此四劇的用意。

鄭振鐸對於這四劇非常欣賞，他在〈跋〉中說：「馥雖號經師，亦為詩人。《後四聲猿》四劇，無一劇不富於機趣。風格之遒逸，辭藻之絢麗，蓋高出自號才士名流之作遠甚。似此雋永之短劇，不僅近代所少有，即求之元明諸大家，亦不易二三遇也。」又云：「馥以暮年衰齒，猶在萬里外食微祿，謁帥轅，宜其有難平之氣，之元明諸大家，亦不易二三遇也。」又云：「馥以暮年衰齒，猶在萬里外食微祿，謁帥轅，宜其有難平之氣。按東坡事，元費唐臣曾譜為《貶黃州》一劇，惜今僅存殘文。《謁帥府》一劇慷慨激昂，為僚吏吐盡不平之氣，足補費唐臣之憾矣。《放楊枝》、《題園壁》、《投園中》三劇，題材皆絕為雋妙，胥為前人履齒所未經。獨怪元明諸大家，何乃輕輕放過此種絕妙之劇材耶？……馥寫此四劇時，年近七十。然於《放楊枝》、《題園壁》二劇，遣辭述意，纏綿悱惻，若不勝情。婉妮多姿，蓋有過於少年作家。老詩人固猶未能忘情耶？」❿鄭氏推崇如此，且舉幾支曲子來看看。

【駐雲飛】（《題園壁》）

你何曾飽我豆萁，離我階墀，踐我園葵。我勸你且莫長鳴，不須反顧，勾惹攢眉。仍把你牽回內廄，教素娘也返香閨。跨我驪兮，擁我虞兮，冉冉鞭絲，嫋嫋楊枝。《放楊枝》【折桂令】❶❶

這是唐氏渾塚，一些不差，遠望髫鴉朝霞。好姻緣展轉變作恆河沙。嗏！絲斷藕生芽，教人淚灑。品雖佳，肝腸斷、喉難下。《題園壁》❶❷

❾〔清〕王定桂：《後四聲猿‧序》，收入王文章主編：《傅惜華藏古典戲曲珍本叢刊》第五三冊（北京：學苑出版社，二○一○年據清道光二十九年味塵軒活木字印本影印），頁一，總頁三一四。

❿蔡毅編：《中國古典戲曲序跋彙編》，頁一○二七─一○二八。

❶❶〔清〕桂馥：《放楊枝》，收入王文章主編：《傅惜華藏古典戲曲珍本叢刊》第五三冊，頁三，總頁三一六。

可恨他輕調弄，可憐俺惹笑嘲。公門任意胡顛倒，稱呼信口加名號。門包掯勒貪心要，俺呵垂頭羞說掛冠陶，溫顏羨殺香山老。（《謁府帥》【寄生草】）⑬

滿腹隱千戈，虎狼心烈過秦家一火。長吉長吉！你奇才英發，那料想倒身冤禍。千秋絕調將誰託。黃生黃生！恨不得十閻羅盡是蕭何，那時節墮地獄、碓舂刀剉，抽腸拔舌，鬼譴神訶。（《投園中》【好事近】）⑭

上四曲可以說就是四劇的「主曲」，用白描而不失風骨，故能表現出陸老的悽豔，白老的纏綿，坡老的憤懣，以及長吉的冤抑。詩人的清芬雅趣也確能流貫其間。但是四劇皆止六七曲，頗使人有筆墨稍淡，未盡其致，後繼無力的感覺。未谷雖注意平仄韻律的諧調，但《題園壁》生唱【光光乍】，《謁府帥》北調用前腔，《投園中》用南雙調引子【金瓏璁】一支寫玉樓赴召，別為引場，而集筆力於冥中受報。其對於角色身分和劇情聲情的兼顧照映以及關目的剪裁，都有未盡精當的地方。不過若以老詩人，老金石名家來衡量，未谷四劇實在很難得了。

(二)曹錫黼

曹錫黼，字菽圃，江蘇上海人。約生於雍正七年（一七二九），卒於乾隆二十二年（一七五七），年二十九歲。與兄容圃齊名。早歲得第，曾官太常寺和某部員外郎。有《桃花吟》和《四色石》諸雜劇。《桃花吟》寫崔護謁事，關目仿孟稱舜《桃花人面》，南北四齣，齣目為：〈邁豔〉、〈再訪〉、〈哭證〉、〈重

⑫〔清〕桂馥：《題園壁》，收入王文章主編：《傅惜華藏古典戲曲珍本叢刊》第五三冊，頁一〇，總頁四〇。

⑬〔清〕桂馥：《謁府帥》，收入王文章主編：《傅惜華藏古典戲曲珍本叢刊》第五三冊，頁一四，總頁四八。

⑭〔清〕桂馥：《投園中》，收入王文章主編：《傅惜華藏古典戲曲珍本叢刊》第五三冊，頁二〇，總頁五九—六〇。

圓》。除第四齣用北正宮【端正好】、【脫布衫】引場外，餘皆用南曲。此劇倘能專寫覓漿一事，再訪人杏，豈不更雋雅有味。第四折謝女復生，其父隱居二十年，忽報薦舉孝廉，崔生亦以弘文館學士任用，都顯得落俗。可是排場分明，音律諧婉，一韻一曲皆注意來歷，用心經營，則非他家所及。

《四色石》仿《四聲猿》譜翟公去官門可羅雀、王義之蘭亭宴、王勃作〈滕王閣序〉、杜甫感時吟同谷歌四事。《張雀網廷平感世》（簡稱《雀羅廷》）與《寓同谷老杜興歌》（簡稱《同谷歌》）未見他家譜及，《序蘭亭內史臨波》（簡稱《曲水宴》）則有許潮《蘭亭會》，《宴滕王子安撿韻》（簡稱《滕王閣》）亦有鄭瑜《滕王閣》。每劇各一折。

《雀羅廷》主要寫翟公落職，門可羅雀的淒涼，但對於復官時眾賓客阿諛諂媚的嘴臉則已無暇顧及，且實白繁瑣，甚至用四六文；所幸文字鮮駢，未致靡弱，尚能不教人生厭。

《曲水宴》、《滕王閣》、《同谷歌》三劇都用隤括的方法敷演成篇。《同谷歌》較原作略嫌遜色，《曲水宴》則自然有致，《滕王閣》尤能豪宕生姿。

三、唐英及其他諸家

唐英，字雋公，一字叔子，晚號蝸寄老人（一作蝸寄居士）。瀋陽人，隸漢軍正白旗。授內務府員外郎兼佐領，歷任淮關、九江關、粵海關監督。乾隆十四年，他在替張堅的《夢中緣》傳奇所作的〈序〉中自稱：「余性嗜音樂，嘗戲編《笳騷》、《轉天心》、《虞兮夢》傳奇十數部。」⑮而著者所見的《古柏堂傳奇》則僅有《清忠譜正案》、《十字坡》、《傭中人》、《虞兮夢》、《長生殿補闕》、《蘆花絮》等六種雜劇而已。卷首有乾隆十九年

董榕〈序〉。另據諸家著錄，尚有《英雄報》、《女彈詞》（以上各一折），《三元報》、《梅龍鎮》、《麵缸笑》（以上

各四折），《雙釘案》、《笳騷》、《轉天心》、《巧換緣》、《梁上眼》（以上五種折數不明，但知後三種為傳奇）等十

種。故唐英的劇作當在十六種以上，其中雜劇十一種。

《古柏堂雜劇》六種，《清忠譜正案》一名《陰勘》，北曲一折，述周順昌因咒罵魏忠賢生祠受害，上帝封

為蘇郡城隍，並命東斗星君勾取魏忠賢、李實、毛一鷺、倪文煥、許顯純等奸黨至蘇郡城隍處受審。周歷述其

罪，魏等則設詞狡辯，頗寓詼諧，然語語諷刺。此劇略仿徐文長《狂鼓史》之例。《十字坡》，北曲一折，事本

《水滸傳》演張青、孫二娘夫婦在十字坡下開設黑店，武松因得入夥梁山。《虞兮夢》，北曲二折，首折〈禱

廟〉，述烏江渡口百姓禱於項王廟，以祈豐年；次折〈哭廟〉，寫江南秀士王訥對項王神像痛哭，發抒懷才不遇

的牢騷，與沈自徵《霸亭秋》、張韜《霸亭廟》、嵇永仁《泥神廟》相仿。此劇兩折分演兩事，實可別為兩劇。

《傭中人》，北曲一折，述明崇禎甲申之變，滿朝文武降賊，賣菜傭湯之瓊見帝梓宮置於道旁，痛哭拜祭後，竟

觸之而殉。此劇寓意顯然，旨在諷刺士大夫賣主求榮，忠義只能求之於凡夫俗子。《長生殿補闕》，南曲二折，

意在補洪昇《長生殿》關目之不足。因《長生殿》對於梅、楊爭寵一段，僅用暗場處理，故唐英本《梅妃傳》

補上〈賜珠〉、〈召閣〉二齣。《蘆花絮》，南曲四折，述閔子騫後母，天寒衣子騫以蘆花絮，後因子騫孝友，感

悟後母事。四折折目為：〈露蘆〉、〈歸詰〉、〈詢婿〉、〈諫圓〉。

以上《古柏堂六種》，關目俱嫌平板，賓白亦失之繁複，曲詞除〈哭廟〉因多所憑藉，尚見風力外，大抵平

實穩妥而已。其他《雙釘案》、《梅龍鎮》、《麵缸笑》三種，和花部戲名目相同，《蘆花絮》第三折【駐雲飛】一

曲，注明「弋腔傲北蘆林唱法」⑯，則古柏堂諸劇應當和花部戲有相當的關係。

⑮ 蔡毅編：《中國古典戲曲序跋彙編》⑯，頁一六八九。

這時期的雜劇作家尚有：

屬鶚，字太鴻，號樊榭，浙江錢塘人。生於康熙三十一年（一六九三），卒於乾隆十七年（一七五二），年六十一歲。以諸生終其身，有雜劇《百靈效瑞》，南北四折；吳城字敦復，號鷗亭，浙江錢塘人。以監生終其身，有雜劇《群仙祝壽》，南北四折；這兩本雜劇是乾隆十六年高宗南巡杭州，他們一齊獻上的「迎鑾新曲」，典雅莊重而濟以歌舞，和明教坊劇相似。

陸繼輅，字祁孫，一作祁孫，一字修平，江蘇陽湖人。生於乾隆三十七年（一七七二），卒於道光十四年（一八三四）。年六十三歲。嘉慶五年（一八〇〇）舉人，官江西貴溪縣知縣，有《洞庭緣》傳奇。雜劇為《碧桃記》存《雨畫》南北合套一折，述吳小山姬人善畫蘭，董學士、齊太史同往觀畫，陸繼輅擬為譜《碧桃記》。此蓋實錄。曲詞雄秀雅健。如【收江南】曲云：「呀！怎林間急雨驟花梢，要把我雨葉風枝特比描。但看這筆尖橫掃小苗條，也抵得力士玉虹鏖，將軍鐵馬驕。」[17]

韓錫胙，字湘巖，號妙有山人，浙江青田人。乾隆二十五年官金匱知縣，後升任知府，有雜劇《南山法曲》、《漁邨記》二種。《南山法曲》，北曲一折，係湘巖官金匱知縣時用來祝賀無錫知縣吳鍼生日的雜劇，中間插入銀漢浮槎等南曲以為歌舞頌讚之用。《漁邨記》，南北十三折，首折緣起為家門，寫孝子盧墓思親，感動神祇，遭淑女為配，又教以黃白丹竈之術，卒能脫胎遷舉。以雜劇大談攝生之術，緣飾道家之語，有過於元雜劇的神仙道佛劇，甚覺無謂。

⓰ 〔清〕唐英：《燈月閒情》，收入《續修四庫全書》集部第一七六七冊，頁一〇，總頁一九四。

⓱ 〔清〕陸繼輅：《碧桃記》，收入《聽香館叢錄》（臺灣大學圖書館藏手抄本，久保文庫八四一，索書號(B)中善一七一三，條碼0272406），卷二，無頁碼。

趙式曾，號琴齋，自稱大獃子，直隸肅亭人，歷官廣西布政使經歷、土田州同知，以疾卒於任。有雜劇《琵琶行》一種，北曲四折，有乾隆五十一年（一七八六）〈自序〉云：「予寓潯陽，無所事事，譜《琵琶行》四則，曲皆北調，詩俱集白。」⑱那時他的父親其璿官九江知府，他和弟繼曾同在任所，此劇乃因時地有感而作。正目為「白司馬尋現在歡，茶商婦夢少年事；設祖餞表故人心，彈琵琶傷遷客意。」⑲關目、排場俱得法，頗能用丑調劑冷熱。〈楔子〉演水府工曹偵探樂天與商婦行徑，又以風伯吹送琵琶聲。其弟趙繼曾評云：「楔子本出敞意，緣場面過於冷淡之故，寫來不即不離，反成一篇關鍵。」⑳曲詞尚雅雋可喜，如【鴛鴦煞】云：「尋歡不乏杯中寶，忘憂亦有盆中草。奈愁鎖眉梢，似蔓兒難除，水兒難剪，雲兒難掃。欺負俺淪落的多，慰問俺飄零的少。無一個新知舊好，只有這琵琶冷相伴。熱相隨、形相憐、影相弔。」㉑

孔廣林，闕里人。字幼髯。弱冠後，覃心三禮，蒐輯鄭學，著《周官臆測》七卷，《儀禮臆測》十八卷，又《鄭氏遺書通德編》七十二卷。又有《溫經遊戲樓翰墨》二十卷，所錄皆四十餘年來所作傳奇、雜劇、南北散套、小令。《東城老父》、《聞雞懺》為傳奇，《璚瓏錦》、《女專諸》、《松年長生引》則皆雜劇也。《璚瓏錦》敘蘇蕙事；《女專諸》敘左儀貞事；《松年長生引》為祝其大母徐太夫人七十壽而作者。左儀貞事出《天雨花》彈詞，以彈詞故實入雜劇，此始為「創舉」。廣林深於曲學，尤精元劇，故此數劇皆遵元人格律，不敢或違焉。

⑱〔清〕趙式曾著，〔清〕江三犀夫評點：《琵琶行》（清道光十一年一八三一陳務滋敬題，琴鶴軒同懷藋刊本，臺灣大學圖書館藏刊本，久保文庫五六，索書號 p.412、條碼 0265400），〈序〉，頁三。

⑲〔清〕趙式曾著，〔清〕江三犀夫評點：《琵琶行》，第一折，頁一。

⑳〔清〕趙式曾著，〔清〕江三犀夫評點：《琵琶行》，第四折劇末，趙繼曾評語，頁三四。

㉑〔清〕趙式曾著，〔清〕江三犀夫評點：《琵琶行》，第二折，頁一三。

第柒章　楊潮觀及其《吟風閣雜劇》

楊潮觀的《吟風閣雜劇》有三十二種，每種一折，各自獨立。其〈自序〉云：「《吟風》之曲，往年行役，公餘遣興為之。……年來與知音商榷，次第被諸管絃，至茲始獲刊定。」❶有「乾隆甲午（三十九年，一七六四）」的紀年。可見三十二劇非成於一時，乾隆甲午始彙刊成集。嘉慶間，笠湖之姪又重刊於蜀中，有其姪孫懋〈序〉。其後又有吳氏寫韻樓本，六藝書局排印本及近人胡士瑩注本。陳俠君寫韻樓本〈吟風閣傳奇》三十二回，將朝野隔閡，國富民貧，重重積弊，生生道破；心摹神追，寄託遙深，別具一副手眼。

❷青木正兒云：「《吟風閣》諸作，概借用古人而不拘泥於史實，任意使之理想化，大膽發表本人所欲言者，頗富警策。」❸與笠湖同時的王昶更說：「諸葛公夜渡瀘江，寇萊公思親罷宴，諸劇聲情磊落，思致纏綿，雖高則誠、王實甫無以過也。」❹雖稍嫌過獎，但像朱湘在〈吟風閣〉一文所說的：「楊氏短劇的佳妙，真是

❶〔清〕楊潮觀著，胡士瑩校注：《吟風閣雜劇》（上海：上海古籍出版社，一九八三年），頁一。

❷〔清〕楊潮觀著，胡士瑩校注：《吟風閣雜劇》，頁二四五。

❸〔日〕青木正兒原著，王古魯譯著，蔡毅校訂：《中國近世戲曲史》，頁三〇八。

前無古人，後無來者。他無疑的是短劇中最大的技術家。」[5]則可以當之無愧。因為明代的短劇作家，作劇最多的許潮《太和記》不過二十四種，又都只平實的敘寫典故，少有餘味可言；笠湖之後如徐爔《寫心雜劇》十八種、蓉鷗漫叟《青溪笑正續集》二十四種，無論作品的數量和成就的高下，也都不能和他相比，因此楊笠湖可以說是明清以來短劇的第一大家，他是可以大書特書的。

一、作者的生平事跡

楊潮觀，字宏度，號笠湖，江蘇無錫人。生卒年不詳，他十四歲時已有賢俊之名，很受江蘇布政使鄂爾泰的賞識。生性卻沉默寡言，「秩秩見於面目」。[6]乾隆元年（一七三六）考中舉人，歷任山西、河南、雲南三省的知縣，調升四川簡、邛、瀘三州的知府，卒年八十，他任官凡三十餘年，正署十六任，政績都很好。

他初任文水知縣時，正值五年編審之期，歷年徭役輕重不均，他就親自區別，使鰥寡孤獨者千餘人得能免役。一次他經過杞縣，有厓嬴男婦百餘人焚香跪道旁。鄉保指著說：「這些都是您所救活的百姓。」原來他曾經捐俸賑災。而當他從邛州調瀘州時，已經年逾七十，本想不赴任，可是聽說瀘州大饑，饑殍遍野，不禁感慨的說：「見義不為，無勇也。」為此在瀘不滿百日，凡活五十九萬七千餘人。然後說：「吾事畢矣。」就馬上告老返鄉。以上這些事跡，在在都說明他是個愛民如子的好官吏，他認為做官就等於做善事一樣，也因此對於

❹〔清〕王昶：《湖海詩傳》（上海：商務印書館，一九三六年），卷六，頁一四一。

❺朱湘：《朱湘作品集》（開封：河南大學出版社，二〇〇四年），頁一二九。

❻〔南梁〕沈約撰：《宋書》（北京：中華書局，一九七四年），卷六二，〈列傳第二二・王微〉，頁一六六七。

所謂「做官的法門」是一竅不通。某次河南旱災，他奉命辦河料二百萬，頗感為難，不禁皺著眉頭說：「野無青草，何能辦料？」於是就向上級申訴民生疾苦，請求除免。不久有人從省會來，向他說：「君癡矣！此是上知君杞縣有累，故特多其數為君生財計，君不解乃固辭耶？」他笑著說：「吾誠不解。」像他那樣的人是誠然不瞭解的，而他也始終不去探究個中的道理。他是那麼的質直無機械，不懂得什麼叫做「奸巧諂佞」。又有一次河南布政使蘇崇阿來查賑，問他有否浮濫不實。他說：「有。」又問他有否遺漏。他也說有。蘇崇阿一聽勃然大怒，厲聲道：「又遺又濫，何以為賑！」他說：「口稱無遺濫而心不自信，故不敢欺公。」蘇又問他有什麼可以憑信的。他說：「有。官無侵，吏無蝕，是可信也。」蘇崇阿為他的誠實，深受感動。他一生為政，大抵如此，真是做到了「民之父母」。

他生性沒什麼嗜好，只是耽於音律，喜愛花竹。在邛州時於卓文君妝樓舊址，建築吟風閣一所，吏民祝賀的，就令各種花木一枝。落成之日，又將親撰的雜劇三十二齣命優人演出。這大概就是以「吟風閣」為雜劇總題的由來。

二、《吟風閣雜劇》的內容和思想

《吟風閣》三十二齣，誠如青木氏所說，大抵借用古人而不拘泥史實，且每齣都有寄意。它的寄意作者在每齣的小序裡都已點明。這三十二齣的內容，若就所敘寫的人物來劃分，則可別為文士、神怪、婦女、仕宦等四類，現在依類說明如下。

(一)文士類八種

《新豐店》，事本《新唐書・馬周傳》。亦見於《隋唐嘉話》、《定命錄》諸書。馬周替中郎將常何代草奏章，為太宗所賞。何因薦舉周，遂召為監察御史。此劇即隱括史事而成，寫他由「寒酸乞相，失意無聊」到「時來宦達」的場面。而著重於風雪寒天，新豐市上把酒消愁，以酒保俗見反襯馬周不遇之懷。〈小序〉云：「《新豐店》，思行可也。命世無人，而馬周巷遇，為世美談，敷陳其事，聊慰夫懷才未試者。」⑦可見此劇旨在為世人所最瞧不起的窮書生揚眉吐氣。按元人庾天錫有《中郎將常何薦馬周》，明鄒兌金亦有《醉新豐》雜劇。⑧

《錢神廟》，述阮籍醉入錢神廟，先說錢財有仁義禮智信五德，繼而歷述錢財之為害。財神聞之大怒，謂阮籍不愛錢，當然「利鎖」鎖他不住，已向文昌借取「名韁」，果然一牽就到。經阮籍一番辯白，錢神折服，乃送返陽界。〈小序〉云：「《錢神廟》，思狂狷之士也。豐嗇由天，狂者胸中無物；若狂而不狷，君子奚取焉。」⑨可見此劇旨在表彰狷介之士。劇中的嬉笑怒罵，盡是大阮風範。然則像阮籍那樣灑脫的人，仍未免為名韁所牽引，可見世人名利兩忘的不容易。而所謂「凡人窮通得喪，種種由天，強取強求，災禍立至」⑩之論，則笠湖是個宿命論者了。

⑦〔清〕楊潮觀著，胡士瑩校注：《吟風閣雜劇》，頁一。

⑧參考譚正璧：〈楊潮觀吟風閣本事述考〉，收入譚正璧著；譚尋補正：《話本與古劇》（上海：上海古籍出版社，一九八五年，頁二八七—三三五），與胡士瑩校注之說明，下同。

⑨〔清〕楊潮觀著，胡士瑩校注：《吟風閣雜劇》，頁三八。

⑩〔清〕楊潮觀著，胡士瑩校注：《吟風閣雜劇》，頁四三。

《賀蘭山》，寫李白救郭子儀事。《新唐書·李白傳》：「璘起兵，（白）逃還彭澤；璘敗，當誅。初，白遊并州，見郭子儀奇之。子儀嘗犯法，白為救免，至是子儀請解官以贖，有詔長流夜郎。」**⑪** 根據後人考證，這記載不一定可靠，但歷來小說戲曲卻廣為流傳。明屠隆《彩毫記》及《警世通言·李謫仙醉草嚇蠻書》亦寫到此事。〈小序〉云：「《賀蘭山》，思知己之難遇，而賢者忠愛之至也。汾陽偉人，太白奇士，思其事，想見其為人，慨當以慷，庶幾乎登場遇之。」**⑫** 笠湖此劇寫李白頗為成功。李白不止是位恃才傲物、目空一切的浪漫詩人，而且也是一位求賢若渴，有濟世抱負的愛國志士。笠湖賞識李白，正如李白賞識子儀。蓋國士尚須國士憐也。

《配瞽》，述吳生考中解元，不棄因哭母而傷明的未婚妻，文昌感其義，擬賜以狀元及第。按《配瞽》事前人多有記載。沈括《夢溪筆談》云：「朝士劉廷式，本田家，鄰舍翁甚貧，有一女，約與廷式為婚。後契闊數年，廷式讀書登科，歸鄉閭，訪鄰翁，而鄰翁已死。女因病雙瞽，家極困餓。廷式使人申前好，而女子之家辭以疾，仍以傭耕，不敢姻士大夫。廷式堅不可，『與翁有約，豈可以翁死子疾而背之？』卒與成婚。」**⑬** 此事亦見《宋史·貞行傳》及劉宗周《人譜》。另外陳師道《後山談叢》，李元綱《厚德錄》，《宋元學案》卷三十二周行己事等，雖人物不同而事跡皆相類。〈小序〉云：「《配瞽》，思重匹也。孝子順孫，義夫節婦，天性淳篤，可維風化者，軺軒所及，代有旌揚，而連類及之，從無特獎義夫者。近事可徵，是用隱其名，顯其事，以備激揚之缺典云爾。」**⑭**

⑪ 〔宋〕歐陽修、宋祁：《新唐書》（北京：中華書局，一九九七年）卷二〇二，〈列傳第一二七·李白〉，頁五七六三。

⑫ 〔清〕楊潮觀著，胡士瑩校注：《吟風閣雜劇》，頁六六。

⑬ 〔宋〕沈括：《夢溪筆談》（北京：中華書局，二〇〇九年），頁一二四。

《掛劍》，本《史記‧吳太伯世家》與《新序‧節士篇》，寫「延陵季子兮不忘故，脫千金之劍兮帶丘墓」⑮，亦不足以比擬其堅

事。季札掛劍酬答知己，歷史上傳為美談，此劇尤極寫季子與徐君的友情，所謂金石之喻，亦不足以比擬其堅

貞於萬一。〈小序〉云：「〈掛劍〉，思古交也。一劍何足道，而死生然諾之際，情見乎詞。」⑯「嚶其鳴矣，求

其友聲。」⑰笠湖心中必有很深的感嘆。

《魯仲連》，本《史記‧魯仲連傳》敷演，即所謂「魯仲連義不帝秦」。〈小序〉云：「〈魯仲連〉，思達節

也。戰國策士縱橫，干秦貨楚，惟魯連於世無求，獨申大義於天下，其賢於人遠矣。世稱魯連不死。嘗讀《太

史公書》，子房東見滄海君，求力士，而不著其姓名，誰為滄海君，其即魯連子非耶？」⑱魯連對於世人趨名爭

利，置大義於不顧的憤慨和感嘆，百代之下，猶虎虎有生氣；而其達觀與高節，尤足典型後人。

《西塞山》，寫張志和放浪江湖，不受官職，以漁樵之樂自娛。事本《新唐書》本傳，又加上作者的一些設

想敷演而成。張志和是唐代著名的隱逸詩人，曾賞於蕭宗，命待詔翰林，以親喪辭去，不復仕。居江湖，自

稱煙波釣徒。他曾為顏真卿食客，顏為湖州刺史時，見他漁舟敝漏，要替他更換，他說：「願為浮家泛宅，往

來苕霅間。」⑲因為和顏真卿有所因緣，所以劇中便以真卿來陪襯，只是把真卿寫得俗陋了些。〈小序〉云：

⑭〔清〕楊潮觀著，胡士瑩校注：《吟風閣雜劇》，頁一二四。

⑮〔漢〕劉向撰，陳用光校：《新序》（上海：商務印書館，一九三七年），卷七，頁一○五。

⑯〔清〕楊潮觀著，胡士瑩校注：《吟風閣雜劇》，頁一三○。

⑰〔清〕阮元校勘：《重栞宋本毛詩注疏附校勘記》（臺北：藝文印書館，二○一一年據嘉慶二十年江西南昌府學開雕本影印），卷九之三，頁一，總頁三三七。

⑱〔清〕楊潮觀著，胡士瑩校注：《吟風閣雜劇》，頁九七。

「西塞山」，思物外觀也。風雨晦明，安危憂喜，頃刻萬端，用參物變。」志和因為能超然物外，所以漁舟在風雨交加的中流掀舞，他和漁童、樵青二童都能不驚不懼，反覺小舟忽上忽下，又輕又軟，很是舒適；可是志在功名的顏真卿就目眩神搖，十分害怕了。

《罷宴》，演寇準思親事，本邵伯溫《聞見前錄》：「寇萊公既貴，因得月俸置堂上。有老嫗泣曰：『太夫人捐館時，家貧欲絹一匹作衣衾不可得，不及公之今日也！』公聞之大慟。」此劇大抵由此敷演而成。老嫗藉燭淚遍地事諷寇萊公，乃本歐陽修《歸田錄》。而寇萊公做了宰相後，生活是否奢華，則邵伯溫與歐陽修的記載正好相反。邵謂之「無宅相公」，而歐陽則謂其「燭淚成堆」。〈小序〉云：「《罷宴》，思罔極也。長言不足而嗟嘆之，不自知其淚痕漬紙，哀絲急管，風木增聲，恐聽者與蓼莪俱廢爾。」此劇向來被推為《吟風閣》之首，焦循《劇說》云：「《寇萊公罷宴》一折，淋漓慷慨，音能感人。阮大中丞巡撫浙江（按：阮元於嘉慶五年任浙江巡撫），偶演此劇，中丞痛哭，時亦為之罷宴。蓋中丞亦幼貧，太夫人實教之，阮貴，太夫人久已下世，故觸之生悲耳。」可見此劇感人之深，且流行歌場。

由以上這些劇本看來，笠湖藉歷史上的文士們，或旌揚信義之士，或表彰狷介的人格，或發抒不遇的牢騷，

⑲　〔宋〕歐陽修、宋祁：《新唐書》，卷一九六，〈列傳第一二一‧張志和〉，頁五六○九。

⑳　〔清〕楊潮觀著，胡士瑩校注：《吟風閣雜劇》，頁一九一。

㉑　〔宋〕邵伯溫：《聞見前錄》，收入《筆記小說大觀》第一五編（臺北：新興書局，一九七七年），卷七，頁二五六六—二五七。

㉒　〔清〕楊潮觀著，胡士瑩校注：《吟風閣雜劇》，頁二一一。

㉓　〔清〕焦循：《劇說》，《中國古典戲曲論著集成》第八冊，頁一九五。

或感知己的難遇，或慕仰友道的堅貞與淳厚，或崇敬高士的達觀與雅操，或表父母之恩的昊天罔極。每一事都精巧玲瓏，每一寓意都有益世道人心。尤其可喜的是沒有刻板的說教語和食古不化的迂腐思想，所以教人覺得這些文人雅士都是可愛的，都是可以尚友的。所敘寫的人物又不是從前人作品中陳陳相因而來，即使馬周、李白等較為習見的腳色，他也能寫前人所未及，道前人所未道。笠湖諸作即此已經可以見其不凡了。

㈡ 神怪劇十一種

《大江西》，寫一少年文官到南方去上任，由大江西上，一路吟風弄月，流覽景色，且受小姑山神女順風之助，琵琶亭、赤壁磯、黃鶴樓、岳陽樓都在眼前瞥過。此劇很短，情節十分簡單。〈小序〉云：「《大江西》，思任運也。江行萬里，消受無邊風月，懷古之餘，倚帆清嘯，忘其於役之遙。」[24] 陳俠君〈序〉云：「卻金思祖德，《大江西》之自為寫照，皆有寓意。」[25] 此劇上場白云：「下官幼竊儒巾，早塵仕版。敢誇抱負，無非數卷書傭，若問行藏，已是半生吏隱。」正是自負不淺。所謂小姑送風，蓋從王勃馬當阻風故事生發出來，《醒世恆言》有〈馬當神風送滕王閣〉一篇。鄭瑜《滕王閣》雜劇亦採此段。

《行雨》，本李復言《續玄怪錄》，「李衛公靖」條，而增入從文中子學道一事。敷演李靖代龍母行雨救旱，

[24] 〔清〕楊潮觀著，胡士瑩校注：《吟風閣雜劇》，頁八。

[25] 〔清〕楊潮觀著，胡士瑩校注：《吟風閣雜劇》，頁一三。

[26] 〔清〕楊潮觀著，胡士瑩校注：《吟風閣雜劇》，頁八。

四四〇

因將淨瓶隨意揮灑，反致水災，貽害蒼生。《隋唐演義》第三回亦曾述及此事。劇中文中子與李靖的對話，正是主題所在。文中子對李靖說：「只是一件，從來救世的人，偏會做出誤世的事來，也只為他信心太深，便下手太重了；那幹大事的人，惡心不可有，好心也不可有；造化之妙，普物無心，你須省得。」[27]所以〈小序〉說：「行雨，思濟世之非易也。以學養才，斂才歸道，非大賢以上，其孰能之？」[28]這層用意真是道人所未曾道，是很值得教人深省的。《老殘遊記》中的清官有意為清官，其結果反比贓官更為可惡，都是「好心害事」的例證。

《黃石婆》，述張良於博浪一椎後，秦皇下令搜捕。黃石婆教以易裝為女道童避禍。黃石婆對張良說：「你大難臨身，須知通變。從來剛者必折，強者必滅。豈不聞始如處女，後如脫兔。這是執雌守柔，正合著素書上的元機妙用。」[29]即是主旨所在。所以〈小序〉說：「《黃石婆》，思柔節也。易用剛，黃老用柔，光武言：『吾治天下，亦欲以柔道行之。』柔勝剛，弱勝強，柔之時義大矣哉。」[30]此劇摭採《史記·留侯世家》敷演，黃石婆乃由黃石公設想而來，用意在使全劇增加詼諧的氣氛，且象徵「執雌守柔」之義。

《快活山》，借樵夫與落第士子之對白，述說人世間之種種遭遇，其愁苦驚懼，莫不由紛競中得來，安分守己才是至樂界。〈小序〉云：「《快活山》，思分定也。即榮啟期之意而長言之。至樂性餘，至靜性廉，雖異伐木之旨，其亦神聽和平者乎？」[31]按《列子·天瑞篇》：「孔子遊於太〔泰〕山，見榮啟期行乎郕之野，鹿裘帶

[27]〔清〕楊潮觀著，胡士瑩校注：《吟風閣雜劇》，頁一八。
[28]〔清〕楊潮觀著，胡士瑩校注：《吟風閣雜劇》，頁一四。
[29]〔清〕楊潮觀著，胡士瑩校注：《吟風閣雜劇》，頁二四。
[30]〔清〕楊潮觀著，胡士瑩校注：《吟風閣雜劇》，頁二三。

索，鼓琴而歌，孔子問曰：「先生所以樂何也？」對曰：「吾樂甚多，天生萬物，唯人為貴，而吾得為人，是一樂也；男女之別，男尊女卑，故以男為貴，吾既得為男矣，是二樂也；人生有不見日月，不免襁褓者，……處常得終，當何憂哉！」㉜所謂男尊女卑，雖然已不合乎現代思想，但作者確實是厭惡個人功名，他所希求的是質樸無華，佑天達命的人生。

《朱衣神》《天中記》云：「歐陽修知貢舉曰，每遇考試卷，坐後常覺一朱衣人時復點頭，然後其文入格，及回顧之，一無所見。」㉝又《通俗編》卷五引《侯鯖錄》云：「歐陽公知貢舉，常覺座後有一朱衣人點頭者，然後其文入格。因語同列三嘆。嘗有句云：『文章自古無憑據，惟願朱衣暗點頭。』」㉞此劇即據以寫科場迷信的傳說，中舉與否，端賴陰騭，藉以勸善懲惡，深寓教訓的意味。《小序》云：「《朱衣神》，思賢路也。文章一小技，而名器歸之，九品中正以後，舍此則其道無由。及其權重，而取精用宏，進退予奪之際，可勝慨哉！」㉟則作者對於文章無據，又是何等感慨。主司像歐陽修，閱卷時也免不掉被朱衣神紅紗罩眼，所謂「窗下莫言命，場中不論文。」㊱一千三百餘年的科舉制度，不知抹煞了多少英才。

㉛〔清〕楊潮觀著，胡士瑩校注：《吟風閣雜劇》，頁二九。
㉜楊伯峻：《列子集釋》（北京：中華書局，一九七九年），頁二二一—二二三。
㉝〔明〕陳耀文撰：《天中記》，收入《景印文淵閣四庫全書》子部第九六六冊（臺北：臺灣商務印書館，一九八三年），卷三八，頁八一一—八二，總頁七七六—七七七。
㉞〔清〕翟灝撰：《通俗編》，收入《續修四庫全書》經部第一九四冊（上海：上海古籍出版社，二〇〇二年據清乾隆十六年翟氏無宜齋刻本影印），卷五，頁九，總頁三二〇。
㉟〔清〕楊潮觀著，胡士瑩校注：《吟風閣雜劇》，頁七五。

《二郎神》，演李冰治水，其子二郎擒服豬婆龍的神話故事。《孤本元明雜劇》有《灌口二郎斬健蛟》。〈小序〉云：「《二郎神》，思德馨也。禮有功德於民者則祀之，能捍大災禦大患者則祀之，灑沈澹菑，禹之明德遠矣。三代以降，遠續禹功而大庇民者，其惟蜀之二郎乎？香火千年，蜀人尊為川主，思其德而歌舞之宜矣。惟是神之姓氏，傳聞異辭，在正史為李氏子，在虞初家皆以為楊，豈灌口有兩二郎耶？」[37]可見此劇旨在表揚李氏父子治水安民的功績。這個神話流傳很廣，來源也很古。最初均以李冰為二郎。朱熹則以為李冰之次子。宋時又以二郎屬之隋人趙昱，《封神榜》則云二郎姓楊名戩，《西遊記》則以二郎神是玉帝的外甥，真是眾說紛紜，隨時隨地都在變化。

《藍關》，寫韓愈「雪擁藍關馬不前」[38]事。韓湘子三度韓文公的傳說，民間很盛行。小說有《韓湘子全傳》，元雜劇有紀君祥《韓湘子三度韓退之》，趙明道《韓退之雪擁藍關記》，明傳奇有無名氏《九度昇仙記》，清代有王聖徵《藍關度》，車江英《藍關雪》，京劇有《藍關雪》，梆子腔有《韓湘子》，又有《藍關寶卷》。本事出唐人段成式《酉陽雜俎》，亦見宋人劉斧《青瑣高議》。相傳因韓愈關異端極嚴，佛老二家便造作這段故事來誣衊他。但此劇乃旨在感嘆文人遭遇的不幸。〈小序〉云：「《藍關》，思正直之不撓也。道之在天者日，其在人者心，心君氣母，內不受邪，則光耀直達，通徹三界，吾於昌黎發之。」[39]則笠湖也以退之諫佛骨，有正直不

⊗ 〔清〕楊潮觀著，胡士瑩校注：《吟風閣雜劇》，頁七七。

⊗ 〔清〕楊潮觀著，胡士瑩校注：《吟風閣雜劇》，頁一○七。

⊗ 〔唐〕韓愈：〈左遷至藍關示姪孫湘〉，〔唐〕韓愈著，錢仲聯集釋：《韓昌黎詩繫年集釋》（上海：上海古籍出版社，一九八四年），頁一○九七。

⊗ 〔清〕楊潮觀著，胡士瑩校注：《吟風閣雜劇》，頁一四八。

撓的美德，所以特加表揚。

《偷桃》，演東方朔偷西王母蟠桃事，本《漢武故事》。明人吳德修有《偷桃記》傳奇。〈小序〉云：「《偷桃》，思譎諫也。遊方之外，飾智驚愚，愚實易驚，非仙實智，知之者其滑稽之雄乎？」❹此劇以詼諧滑稽的口吻，對於所謂神仙之流的德性，頗有諷刺。

《換扇》，本宋趙德麟《侯鯖錄》，述東坡老人在昌化，逢春夢婆事，劇中又添出神仙點化等情節，將春夢婆說成羅浮山的混元蝶母，她有四個女兒，名叫蓬仙、花犯、村裡來、風中定。這些蝶仙顯然是取「莊周夢蝶」的意義。當東坡大徹大悟的時候，詔使到來，欽取還朝，授禮部尚書之職。可見一個人要超脫出世是多麼的不容易。〈小序〉云：「《換扇》，思攖寧也。攖寧者，攖而後寧。若夫得全於天，胸無滯礙，非夢亦非覺，何入而不自得乎？」❹按《莊子・大宗師》：「其為物無不將也，無不迎也，無不毀也，無不成也，其名為攖寧。」❹攖寧亦即心地安靜，不為外物所擾動的意思。

《大蔥嶺》，按《景德傳燈錄》卷三：「魏宋雲奉使西域，迴，遇師（達摩）於蔥嶺，見手攜隻履，翩翩獨逝。雲問師何往，師曰：『西天去。』……雲具奏其事，帝令啟壙，唯空棺，一隻革履存焉。舉朝為之驚歎，奉詔取遺履於少林寺供養。」❹此劇據此敷演，略加增飾，充滿著佛家出世返本的哲理，恐非一般觀眾和讀者

❹〔清〕楊潮觀著，胡士瑩校注：《吟風閣雜劇》，頁一七三。

❹〔清〕楊潮觀著，胡士瑩校注：《吟風閣雜劇》，頁一八三。

❹王叔岷：《莊子校詮》（臺北：中央研究院歷史語言研究所，一九八八年），頁二三七。

❹〔宋〕釋道原：《景德傳燈錄》，收入《續修四庫全書》（上海：上海古籍出版社，二〇〇二年據一九三五年上海商務印書館《四部叢刊》三編影印宋刻本影印），卷三，頁九，總頁四〇五。

所能瞭解。〈小序〉云：「《大蕙嶺》，思返本也。是儒是釋，誰見道真，求諸語言文字之間，抑亦末矣。」

《忙牙姑》，述諸葛亮平服南蠻，奏凱班師；瀘江上鬼女徵側、徵貳率領許多戰死蠻鬼和蜀中兵將亡魂興風作浪，使諸葛車馬不能得渡。諸葛乃令女酋長忙牙姑以蠻歌蠻舞迎神送神，並親來祭奠，於是亡魂怨鬼紛紛隨風而去。此劇略本史實，而偏重於瀘江冤魂的來歷和諸葛亮遇事的機智。〈小序〉云：「《忙牙姑》，思死封疆之臣也。周有遺戍及勞旋師之詩，所以慰其心者，至矣。而於死事者，缺焉。孔明瀘江酹酒，哀動三軍，僉曰：『吾帥待死者如此，況其生者乎？』」[45] 則此劇雖充滿迷信的色彩，但作者之意實為追悼國殤，如《楚辭·九歌》之末章。

以上這些劇本都是藉神仙鬼怪來表現作者對人生的種種看法。從《換扇》、《快活山》、《黃石婆》、《藍關》和《大蕙嶺》諸劇，可以看出笠湖頗受佛道思想的感染和影響，但他並不真正避世歸隱，他所希求的只是心靈的寧靜和脫略現實的逍遙自得，這也是他能夠做一個好官吏，而在任途上又能不驚不懼的原因。其他或追懷有功，或憑引國殤，或批評科場，難免鬼神上下，稍涉迷信，但主題仍極為顯明。至於《行雨》之感嘆濟世非易、《偷桃》之藉神仙諷諭世人，則更別開蹊徑，意旨遙深，發前人所未發，是頗足令人深省的。因此笠湖雖然以鬼神為關目，而不純寫鬼神，他除了表現一己的思想外，仍不失諷世之意。

(三) 婦女劇六種

《邯鄲郡》，寫邯鄲才人不得承恩，被遣出宮，嫁與廝養卒為妻的傳說。齊謝朓和唐李白都有「邯鄲故才人

[44]〔清〕楊潮觀著，胡士瑩校注：《吟風閣雜劇》，頁二〇六。

[45]〔清〕楊潮觀著，胡士瑩校注：《吟風閣雜劇》，頁二三〇。

嫁為廝養卒婦」詩。明胡震亨調「蓋設為其事，寓臣妾淪擲之感耳。」[46]而楊慎則直以此卒即御趙王武臣歸國的馬夫，恐係附會。謝詩有「夢中忽髣髴（書作「彷彿」），猶言承讙私。」[47]李詩也有「每憶邯鄲城，深宮夢秋月」[48]之句，故笠湖也有邯鄲女夢中許嫁趙王的關目。〈小序〉云：「〈邯鄲郡〉，思失職也。」譬之鹽車駿馬，能無仰首一鳴。然知命者怨而不怒，有風人之義。」[49]此劇假才貌雙全的邯鄲女所遭遇的坎坷命運，以比喻才士命蹇，用意是很明顯的。

《夜香臺》，案《漢書·雋不疑傳》：「每行縣，錄囚徒還，其母輒問不疑，有所平反，活幾何人？即不疑多有所平反，母喜笑，為飲食語言，異於他時，或亡所出，母怒，為之不食。故不疑為吏，嚴而不殘。」[50]此劇據此敷演，寫京兆尹雋不疑執法嚴峻，不畏豪猾，其母憂慮，因教誡之，不疑乃平反冤獄，活千餘人之命。〈小序〉云：「〈夜香臺〉，思慎罰也。武宣之際，吏事刻深，不疑亦快吏也，史稱其嚴而不殘，訓由賢母，獲以功名終。若夫嚴延年母雖賢，曾莫救其子之惡，悲夫！」[51]笠湖此劇蓋有感而發。由此我們可以想見當時政

[46] 〔明〕胡震亨：《唐音癸籤》，收入《景印文淵閣四庫全書》集部第一四八二冊，卷二一，頁六，總頁六五一。

[47] 〔齊〕謝朓：〈詠邯鄲故才人嫁為廝養卒婦〉，〔齊〕謝朓著，曹融南校注：《謝宣城集校注》（上海：上海古籍出版社，一九九一年），頁四○六。

[48] 〔唐〕李白：〈邯鄲才人嫁為廝養卒婦〉，〔唐〕李白著，〔清〕王琦注：《李太白全集》（北京：中華書局，一九七七年），頁三二四。

[49] 〔清〕楊潮觀著，胡士瑩校注：《吟風閣雜劇》，頁六○。

[50] 〔漢〕班固：《漢書》（北京：中華書局，一九九七年），卷七一，〈列傳第四一·雋不疑〉，頁三○三六—三○三七。

[51] 〔清〕楊潮觀著，胡士瑩校注：《吟風閣雜劇》，頁八三。

治的黑暗，有司的慘酷少恩。雖然他是一位現任的官吏，他仍舊不隱諱，也因此他為官任職，能真正做到「民

之父母」。

《荷花蕩》，本《明史・忠義傳》，述陳友諒攻太平城，花雲城陷被害，其妻亦赴水殉節，託孤於侍兒孫，

歷經艱難，終得保存將門之後。明張鳳翼《虎符記》傳奇，小說《英烈傳》，亦力寫此事。〈小序〉云：「《荷花

蕩》，思託孤寄命之難也。自昔衣冠多賢智，而愚不可及，每於廝養中得之。」❺❷作者用意在表彰忠義。上黨擷

芳主人亦有《荷花蕩》傳奇。惟所演情事與此不同。

《荀灌娘》，本《晉書・列女傳》，寫荀灌娘突出重圍，乞求援軍，以救其父的英勇事蹟。笠湖以灌娘女扮

男裝，又加入與周公子的相契，大概受徐文長《木蘭從軍》一劇的影響。〈小序〉云：「《荀灌娘》，思奇節也。

至性所動，無鬚眉巾幗，無總角成人，臨事激昂，則智勇俱出。如當日灌娘之救父，豈非動天地而泣鬼神者

乎？」❺❸

《葬金釵》，本《史記・信陵君列傳》，寫如姬竊符，明張鳳翼《竊符記》亦演此事。正史所載，寥寥數語，

如姬竊符付與信陵君後，便不見下落。但從信陵十年不敢歸魏看來，魏王窮究其事，而姬終以身殉，是可想而

知的。所以〈小序〉云：「《葬金釵》，思補遺也。當日信陵迫秦歸魏，封侯生之墓，弔晉鄙之魂，而為如姬發

哀，蓋情事之所必有，而史不及載，輒用悲歌以補之。」❺❹

《露筋祠》，寫路金娘探望母病，露宿野中，被蚊子團團叮咬，她自忖今夜性命難全，認為：零星的受罪，

❺❷〔清〕楊潮觀著，胡士瑩校注：《吟風閣雜劇》，頁一〇二。

❺❸〔清〕楊潮觀著，胡士瑩校注：《吟風閣雜劇》，頁一五五。

❺❹〔清〕楊潮觀著，胡士瑩校注：《吟風閣雜劇》，頁一六四。

不如慷慨的捐軀好，便上高坡，投崖而死。天妃感其貞孝可嘉，轉奏天庭，封她為露筋神女，做邗溝一帶的水府神祇。所謂露筋，是因為金娘被蚊子叮咬而額筋盡露的意思。宋米芾《露筋碑》說她姓蕭名荷花，或云姓鄭，有的書上稱為「全節娥」，可見這個故事已經流傳很久。論其思想實在愚昧可笑，不如其嫂嫂之及時「避難」，來得通權達變。《小序》云：「《露筋》，思勵俗也。煙花三月，歲歲揚州，詎二十四橋月色簫聲之外，有自苦如露筋娘者，來往邗江，敬瞻祠宇。輒借絲哀竹，濫寫其幽怨焉。」[55]可見笠湖所表揚的雖涉荒唐，但用意卻在強調婦女的本質應當具有堅忍不拔的刻苦精神，像《二十四橋風月》中的舞孃歌妓是他所不取的。

以上諸劇，都以婦女為中心人物，或藉佳人不偶，以寓士子懷才不遇的感傷，或寫賢母的教子，或記女子的英勇，或為補恨，或為勵俗，而沒有一本涉及才子佳人的旖旎韻事。作者對於女子的才德，可以說是懷著相當崇高的敬意。他和南山逸史、昉思一樣，在當時的社會裡，對於男女的觀念，算是很通達的。

(四)仕宦劇七種

《晉陽城》，述溫嶠佐劉琨幕，奉劉命齎表歸命江東，念母老不忍行。母教以忠孝之義，乃絕裾為念，弟置酒餞行，託以養親之責。《小序》云：「《晉陽城》，思雪讒也。溫郎固英物，在當時國士無雙，而有絕裾之謗，求忠臣、孝子門，吾決其必不然，而事物有因，如茲之所云云爾。」[56]按此劇情節乃作者憑空結撰，與正史並不相符。《晉書‧溫嶠傳》云：「初，嶠欲將命，其母崔氏固止之，嶠絕裾而去。」[57]事實適與劇中所敘相反。

[55]〔清〕楊潮觀著，胡士瑩校注：《吟風閣雜劇》，頁二二五。

[56]〔清〕楊潮觀著，胡士瑩校注：《吟風閣雜劇》，頁五○。

[57]〔唐〕房玄齡：《晉書》（北京：中華書局，一九七四年），卷六七，〈列傳第三七‧溫嶠傳〉，頁一七八六。

笠湖蓋因太真絕裾，蒙不孝之名，乃杜撰此相反之故事，以盡在國家危急存亡之秋而「借孝逃忠」的怯士懦

夫，因此以反襯當年太真執擇之正確。自來劇作家多演太真的風流韻事，如元關漢卿的《玉鏡臺》雜劇，明朱

鼎的《玉鏡臺》傳奇，清范文若的《花筵賺》傳奇，好像太真僅是一浪漫型的人物，不知他在當時也是位慨慷

正義之士。笠湖之取材，實能別出蹊徑，道人所未道，發人所未發。

《發倉》，本《史記‧汲黯傳》，寫長孺矯詔發倉救了河南的無數生靈。〈小序〉云：「《發倉》，思可權也。

為國家者，患莫甚乎棄民，大荒召亂，方其在難，君子饑不及餐，而曰待救西江，不索我於枯魚之肆乎？《詩》

曰：『載馳載驅，周爰咨度。』汲長孺有焉。」[58] 汲黯是作者景仰的人物，他在杞縣的作為不止和汲氏相似，

而且有所過之，此劇正是笠湖用來表達自己的愛民思想。劇本開頭通過驛丞的自敘，極寫災區苦情，這是他親

身的經歷和體驗。而驛丞對於官場習氣，極盡調侃之能事，以及所安排的一個普通小女子賈天香，用她來說服

汲黯施行仁政，則笠湖對於當時一般的官吏，又有所諷刺了。

《笏諫》，按《新唐書‧魏暮傳》：「俄為起居舍人，帝問：『卿家書詔，頗有存者乎？』暮對惟故笏在，

詔令上送，鄭覃曰：『在人不在笏。』帝曰：『覃不識朕意，此笏乃今甘棠。』」[59] 又〈褚遂良傳〉謂高宗欲廢

王皇后而立武昭儀，遂良力諫，「因致笏殿階，叩頭流血曰：『還陛下此笏，丐歸田里。』」[60] 笠湖蓋觸類及之，

故合併此二事於魏徵。《小序》云：「《笏諫》，思遺直也。唐人有《相笏經》，當時吉凶頗驗，而不知美惡之在

人。若夫萬笏朝天，而魏鄭公用以諫君顯，段太尉用以擊賊聞，此真笏之美者也。物以人重，信夫。」[61] 笠湖

[58] 〔清〕楊潮觀著，胡士瑩校注：《吟風閣雜劇》，頁八八。

[59] 〔宋〕歐陽修：《新唐書》，卷九七，〈列傳第二二‧魏暮〉，頁三八八三。

[60] 〔宋〕歐陽修、宋祁：《新唐書》，卷一○五，〈列傳第三十‧褚遂良〉，頁四○二九。

此劇除了表示崇敬魏徵的耿直外，實在還說明了切諫的不容易。

《卻金》，本《後漢書・楊震傳》：「四遷荊州刺史，東萊太守，當之郡，道經昌邑，故所舉荊州茂才王密為昌邑令，謁見，至夜懷金十斤以遺震，震曰：『天知、神知、我知、子知，何謂無知？』密愧而出。」家藏有四知圖像並被諸絃歌，亦白圭三復之義也。

《下江南》，本《宋史・曹彬傳》：寫曹彬攻克南唐，不妄殺百姓，不擄掠子女玉帛，不發掘塚墓，對李後主亦以禮相待。《孤本元明雜劇》有《存仁心曹彬下江南》一劇，亦演此事。〈小序〉云：「《下江南》，思武德也。夫武，禁暴戢兵，安民和眾。宋初，李煜出降，錢氏納土，皆以全取勝，東南之民晏然。孰知百年而後，東南即其子孫獲以偏安處也。曹彬之後當昌，又其小焉者爾。」

是難得，笠湖對他有無限的景仰之忱。

61 〔清〕楊潮觀著，胡士瑩校注：《吟風閣雜劇》，頁一一六。

62 〔劉宋〕范曄：《後漢書》（北京：中華書局，一九九七年），卷五四，〈列傳第四四・楊震〉，頁一七六〇。

63 〔清〕楊潮觀著，胡士瑩校注：《吟風閣雜劇》，頁一三六。

64 〔清〕阮元校勘：《重栞宋本毛詩注疏附校勘記》，卷一八之一，頁一二，總頁六四六。

65 〔清〕楊潮觀著，胡士瑩校注：《吟風閣雜劇》，頁一四一。

62 此劇即演其事，〈小序〉云：「《卻金》，思祖德也。家藏有四知圖像並被諸絃歌，亦白圭三復之義也。」密曰：「故人知君，君不知故人，何也？」密曰：「暮夜無知者。」

63 按白圭三復見《論語・公冶長》，謂南容讀《詩經》至〈大雅・抑〉篇：「白圭之玷，尚可磨也，斯言之玷，不可為也。」必三復誦之。可見笠湖世代廉潔，以謹慎傳家，此劇意在顯揚祖德，也有惕勵自己之意。而他為官的政績如何，不必考查也可以想見了。

64 曹彬是古今少有的良將，尤其宅心仁厚，更

65 《凝碧池》，本鄭處誨《明皇實錄》，寫安祿山宴偽官於凝碧池，樂工雷海青罵賊殉身事。明屠隆《彩毫

記》、吳世美《驚鴻記》均插演此事，清洪昇《長生殿》專以〈罵賊〉一齣演海青的英勇慷慨，最為成功。〈小序〉云：「凝碧池」，思忠義之士也。妻子具則孝衰矣，爵祿具則忠衰矣；上失而求諸士、士失而求諸伶工賤人焉。昔晏子有言：『非其私暱，誰敢任之。』若雷海青者，其可同類而共薄之耶？」[66]我們再看「只有咱樂工命賤無牽掛，怎省得貴人珍重要身家」[67]的話語，則作者除了表揚節烈的樂工外，是別有深意的。

《翠微亭》，韓世忠為宋代名將，其夫人梁氏出身樂籍，助夫勤王，夫婦功名煊赫，前人每採其事入劇，如《雙烈記》、《麒麟記》是。笠湖獨寫韓解甲後事，亦有所本。《夷堅志》：「韓忠武以元樞就第，絕口不言兵，自號清涼居士，時乘小驢，跨駿騄周遊湖山之間。」[68]《宋稗類鈔》：「韓郡王既解樞柄，逍遙家居，常頂一字巾，跨駿騄周遊湖山之間。」[69]《一統志》：「翠微亭在錢塘縣靈隱山飛來峰半，宋紹興十三年韓世忠建，即跨驢行遊處。時岳飛死，岳曾有登池州翠微亭詩，故名此亭以憶岳也。」[70]《小序〉云：「翠微亭，思英特也。蘄王忠智，出則夫婦同獎王室，退則闔門養威重，不出家而得泉石之友，似此唱隨，亦賢矣哉！」[71]此劇寫功

[66]〔清〕楊潮觀著，胡士瑩校注：《吟風閣雜劇》，頁一九七。

[67]〔清〕楊潮觀著，胡士瑩校注：《吟風閣雜劇》，頁二〇〇。

[68]〔宋〕洪邁：《夷堅志·甲志》，收入《續修四庫全書》子部第一二六四冊（上海：上海古籍出版社，二〇〇二年據上海圖書館藏清影宋抄本影印），卷一，頁六五八。

[69]〔清〕潘永因編：《宋稗類鈔》，收入《景印文淵閣四庫全書》子部第一〇三四冊，卷一四，頁一七，總頁四二三。

[70]〔清〕清仁宗敕撰：《嘉慶重修一統志·杭州府》（北京：中華書局，一九八六年據清史館藏進呈寫本影印），卷二，頁六，總頁一三八四二。

[71]〔清〕楊潮觀著，胡士瑩校注：《吟風閣雜劇》，頁二二〇。

成退隱之後，夫妻所過的閒逸生活，笠湖大概也有這個意思吧！劇中提到呼延通，但根據徐夢莘《三朝北盟彙編》，世忠歸隱時通已不在，笠湖不知何故，特提此人？

以上諸劇都以官吏為對象，《發倉》和《卻金》可以說是笠湖的自我寫照，由此我們看到了子愛百姓，廉潔自奉的典型。《笏諫》的耿介忠直、《下江南》的仁心仁術，寫的正是笠湖衷心景仰的人物，他也以此自勉。而《溫太真》之諷刺怯官懦將借忠逃孝；《凝碧池》之感嘆士大夫眷顧妻子、貪戀名位，以致忠孝兩空，不義不耻；則是以一種嚴肅的態度對於世道人心的批評。對於他自己，料想是希望過著像韓世忠那樣的晚年歲月吧！

縱觀笠湖三十二劇，除了要「借丹青舊事，偶加渲染」，以「自家陶寫性中天」外，更重要的是要從「兒女淚，英雄血」中見出「百年事，千秋筆」，以「晨鐘暮鼓」來震撼世道人心。他寫作短劇，不像一般人不是發抒個人的牢騷，便寫些風花雪月、閒情逸致。他因為感嘆「自新聲鄭衛，淫哇競起，悲歌燕趙，感慨多傷。大雅云遙，陽春絕少，子孝臣忠闕幾章。」所以「移情處，風流宏獎，別譜絲簧。」[72]他對於劇戲的社會功能和高則誠的見解是相同的。誠如他的姪孫楊懋所言：「公嚴氣正性，學道愛人，從官豫蜀，郡邑俎豆，為學人，為循吏，著作甚富。公餘之暇，復取古人忠孝節義以動天地泣鬼神者，傳之金石，播之笙歌，假伶倫之聲容，闡聖賢之風教，因事立義，不主故常，務使聞者動心，觀者泣下，鏗鏘鼓舞，淒入心脾，立懦頑廉，而不自覺。」[73]因此三十二劇，劇劇用心用力，雖是喜劇、鬧劇，也都不失其嚴肅的氣氛。就取材和所表現的思想來看，笠湖在元明清的戲劇作家中，可說是極為純正突出而成就非常高的一位。

❼❷ 〔清〕楊潮觀著，胡士瑩校注：《吟風閣雜劇》，頁一。

❼❷ 〔清〕楊潮觀著，胡士瑩校注：《吟風閣雜劇》，頁二四四。

三、《吟風閣雜劇》的布局、排場和文章

(一) 布局

《吟風閣雜劇》因為每劇一折，所以在題材的選擇和關目的布局上都必須煞費匠心。大抵說來，笠湖都處理得相當成功，由此也看出了他藝術手腕的高妙。有些題材內容很繁複，他卻能去蕪存菁，濃縮得既凝練而又圓滿。譬如《魯連臺》一劇，列國紛紜，人物眾多，迤邐散開，必可以敷演成長篇的傳奇，而笠湖把劇情移到魯連將「蹈東海」的路上展開，於是避免了平原、信陵等出場的迤邐累贅；並能和登瑯玡臺思古撫今的行動和氣象連貫起來，而具體的表現了魯連的達觀和高義，使人目爽神攝，深深感動。《荷花蕩》一劇，情節本來很曲折，歷時頗長，笠湖則僅寫其託孤、救孤、旌表三節，於是脈絡條貫，情節緊湊，盡於一折中舒展自如了。《邯鄲郡》的劇情則選定在才人將要出嫁的頭一天晚上來描寫，設想才人這夜作了一夢，夢見趙王的王后死了，差人來迎娶他，但一覺醒來，恰是她要出嫁給廝養卒的那一天。正應了所謂「好夢從來最易醒」的諺語，而給人的感受是格外深刻的，它精緻得簡直使人無法再增加一枝、添上一葉。此外，如《二郎神》從多方面取材而來，但以斬蛟為重心，又始終與治水緊緊結合一起；《凝碧池》不正面敘寫，而藉曾經做過樂工的酒保向高力士重訴當年雷海青殉國的壯烈情形，有如雜劇中習見的探子出關目，也都剪裁去取很精當的地方。

笠湖對於關目的處理，也擅於用對照映襯的手法來顯現主題，加強藝術的效果。譬如《藍關》一劇，韓湘子是小孩身分，卻滿口仙話，虛無超脫，而韓愈是祖公公，卻渾身儒者氣，迂腐剛直，劇中的兩位主角在思想、

性格、年齡、態度上截然不同，於是相激相盪的結果，就別具特色。《發倉》一劇通過驛丞的賓白和小女子賈天香的力諫，反映了災情的嚴重和一般俗吏的墨守成規、不敢負責、不敢擔當；劇本又於長孺答允倉，即作結束，不將賑濟等繁瑣情節，實際演出，關目去取上也很得法。此外如《賀蘭山》之極寫絕塞雄藩的氣象和哥舒翰的膽怯軟弱，以此來襯托李白不可一世的才華。《配酇》之以媒人功利俗見來強調吳生的堅貞，也都是運用這一手法而得到成功的例子。

對於史事的運用，笠湖除了據實剪裁敷演外，有時還合併相類的事跡，或想當然爾的依理推衍，或甚至於錯亂顛倒，憑空捏造。前者像《笏諫》之合用褚遂良事於魏徵身上，《罷宴》之參合有關寇萊公兩種絕然不同的傳說，都能使劇中的主人公更加個性化。次者像《荀灌娘》增飾的階前誓死和與周公子的一見鍾情，《西塞山》很技巧的牽入了顏真卿作為張志和的陪襯。凡此都能自然妥貼，無扞格之病。至於《葬金釵》的補正史之闕，《溫太真》的顛倒事實，更見出了笠湖的才氣縱橫，故能自闢蹊徑，出人意表。而如果必須挑出一點毛病的話，那麼《溫太真》略嫌繁複，《快活山》之【九轉貨郎兒】演述俗世間的種種情態，因為鋪敘瑣碎，結果反因欲不俗而落俗了。《配酇》僅取退婚一節來敷演，雖展現了吳解元的高義，卻未能及其對待妻子的情形，以致顯得理有餘而情不足。不過這是因為取材和體製限制的緣故，怪不得笠湖。

㈡排場

短劇就像小品一樣，取其精緻雋永；因此在結構排場上不必像長篇大套那樣的講求針線細密，冷熱得宜。但是排場轉換，仍須分明，生旦淨丑之曲，亦須分腔。如此於聲情劇情方能並臻佳妙，笠湖三十二劇在吟風閣落成時曾演出以資慶祝，其《罷宴》一齣也曾使阮大中丞當場泣下，可見三十二劇不止案頭妙品，而且也是場

上佳作。其於文字曲律，兩兼其美，是不言可諭的。

《吟風閣》三十二劇，卷首之題詞，用【滿江紅】、【沁園春】二詞，有如傳奇家門大意。以下每劇一折，

每折大抵短小簡練，有純用北曲的，如《賀蘭山》、《魯連臺》、《大蔥嶺》（以上一腳色獨唱）、《罷宴》、《錢神

廟》、《西塞山》、《翠微亭》、《快活山》、《邯鄲郡》等九種。有南北合腔的，如《大江西》、《行雨》、《朱衣神》、

《葬金釵》、《荀灌娘》、《忙牙姑》等六種。有用合套的，僅《發倉》一種。而以純用南曲的最多，有《新豐店》、

《黃石婆》、《溫太真》、《夜香臺》、《偷桃》、《春夢婆》、《凝碧池》、《荷花蕩》、《二郎神》、《笏諫》、《配瞽》、

《露筋祠》、《掛劍》、《卻金》、《下江南》、《藍關》等十六種。其聯套排場大抵都能合乎規律，排場轉換，於是

移宮換羽，聲情劇情兩得其宜。譬如《大江西》於北雙調套【收江南】下插入南仙呂【醉扶歸】、【皂羅袍】

二曲，以為神女排場，而首尾仍為小生行江之曲。《溫太真》前半別母、後半別弟，乃由南仙呂轉為南中呂。

《朱衣神》先以北曲引場述科場迷信，接用南曲則演歐陽修評閱試卷。《二郎神》前半南曲寫圍場情景，後半北

曲則寫斬蛟正文。《笏諫》前半以南中呂寫裴度受謗尸位，擬引身告退，後半則引入魏徵笏諫正文。《配瞽》以

南正宮寫解元高義，再以仙呂入雙調二支寫文昌賜福，以為收場。《露筋祠》以南正宮寫路途奔波，投崖以殉，

接用南曲南呂宮則為天妃封賜之曲。《掛劍》以南仙呂寫季子旅情，南曲南呂宮則為掛劍正文。《藍關》先以北

仙呂二支引場，表湘子雲遊世界，超脫凡俗，接以南黃鍾寫退之述遭貶經過，易以南越調為湘子勸化之語，結

以南黃鍾為離別之曲，排場四易，雖嫌繁多，但脈絡井然。其他如《荀灌娘》、《偷桃》、《春夢婆》等莫不然。

《大江西》之以【清江引】一曲為入夢之過度，亦甚合調法。至於行雨之際，天神上下，濟以歌舞；《春夢婆》

之蝶仙翩翩，花朵紛紛；《忙牙姑》之蠻歌蠻舞，以及超度亡魂之場面；則都能使乾枯的題目，變為熱鬧可觀

的劇情。笠湖又善於運用淨丑聲口，使之成為滑稽突梯的喜劇，或使之於悲壯中帶有幾許詼諧的氣氛，像《黃

石婆》、《偷桃》、《錢神廟》等劇都是得力於此的佳作。不過像《新豐店》全劇才五曲,而用南呂、正宮、仙呂、商調等四個宮調;《西塞山》以淨腳扮張志和,可以說是白璧中的微瑕了。

(三)文章

吳瞿庵《中國劇曲概論》卷下云:「《吟風閣》曲警策語頗多,如《錢神廟》之豪邁,《快活山》之恬退。《黃石婆》、《西塞山》之別出機杼,皆非尋常傳奇所及。而最著者惟《罷宴》一折,記寇萊公壽,思親罷賀事,其詞足以勸孝。」❼❹《吟風閣》之曲誠然富警策語,其故即隨物賦形、體驗人微。故或憤激,或惆悵,或幽怨,或閒適,或詼諧,或莊重,皆能以或雄放,或清雅,或韶秀,或悽麗之筆出之。但大抵淳厚雅正,則是三十二劇的共同特色。

為甚的賢似顏回,教他摻瓢似丙?為甚的廉似原思,教他捉衿沒帶?為甚的節似黔婁,叫他嗟來受餒?你把普天下怯書生、窮措大,一個個都臥雪空齋。(《錢神廟》【那吒令】)

你見我飛揚跋扈,痛飲狂歌,目空一代,怎知我惺惺,不是猛見胡猜。這是個架海金鰲困曝鰓,則怪那醉天公恁地安排。今日個是滕公相遇,蕭相相逢,國士相哀。(《賀蘭山》【逍遙樂】)

則這一池水是萇弘血化,那裡有一坏土,去弔屈懷沙!今日呵!聽潺潺壞道哀湍下,更尋甚麼俠骨留香,虛舟飄瓦。只此地黑浪陰風怒捲沙,他英靈不是耍。雖則是冷池臺,往事差,卻不是閒說漁樵話。可憐見他,敲碎琵琶片片花。(《凝碧池》【下山虎】)❼❺

❼❹ 吳梅:《中國劇曲概論》,收入王衛民編校:《吳梅全集‧理論卷上》,頁三〇一。

❼❺ 〔清〕楊潮觀著,胡士瑩校注:《吟風閣雜劇》,頁四〇、六七、二〇〇—二〇一。

像右邊那樣的曲子，能不說挾有元人的風力嗎？北曲自明嘉靖以後已漸衰落，到了清代，像梅村、西堂、昉思已經百不見其一，若笠湖可以說是北曲的尾聲，但他這支【尾聲】，卻像豹尾一樣，是頗為響亮，可以比肩前賢的。

魑魅喜人過，被揶揄將奈何？嘆詩書不是居奇貨。享羔羊酒酡，擁妖姬豔歌，熱趕著五陵裘馬翩翩過。今日裡！是新豐雞犬，也欺人坎軻。是長安風雪，也將人折磨。我只要問天公，怎安排這後樂先憂我？（《新豐店》【鶯皂袍】）76

離愁散冗，喜過江開拓萬古心胸。黃河如帶，早見岱宗遙聳。西登太行雲盡白，卻接洪洪齊大風。長思想，到洛中，中原文獻不應空。周流去，任轉蓬，幾多國士笑相逢。（《掛劍》【甘州歌】）77

想當初辛勤教養，他挑燈伴讀、落葉寒螿，那有餘輝東壁分光亮。單仗著十指縫裳，繼膏油、叫你讀書朗朗，拈針線、見他珠淚雙雙。真淒愴，到如今，怎金蓮銀炬，照不見你憔悴老萱堂？（《罷宴》【滿庭芳】）78

把貌孤擎掌，千斤擔兒誰共將！早覆巢破卵無承望，拚我身孤膽壯，到底奴婢行。他臨危四顧把咱來相仗，只指望長板橋頭保得他孤兒無恙，抵多少女趙雲充家將。可堪兩下難相傍，知他泣臥蓑衣，早晚怎生懸望，沒計較，計較難安放。（《荷花蕩》【二犯五更轉】）79

76〔清〕楊潮觀著，胡士瑩校注：《吟風閣雜劇》，頁二一三。
77〔清〕楊潮觀著，胡士瑩校注：《吟風閣雜劇》，頁一三〇。
78〔清〕楊潮觀著，胡士瑩校注：《吟風閣雜劇》，頁二一三。
79〔清〕楊潮觀著，胡士瑩校注：《吟風閣雜劇》，頁一〇二。

讀了以上所舉的南曲，必會有一股疏朗之氣，南曲清俏柔遠，但最忌靡麗不振，若笠湖則可以免矣。他驅遣成語掌故好像一點都不費力，但語語貼切感人。瞿庵所謂的「警策」，正是最好的說明。

不止曲詞語語警策，《吟風閣》賓白的機趣橫生，更加強了它的藝術成就。這一點連用賓白用得最好的秦簡夫《東堂老》和沈璟《博笑記》都未必能比得上他。朱湘在〈吟風閣〉一文裡極力恭維笠湖，主要就是因為他運用賓白的佳妙。如《偷桃》中的一段對白：

（旦）原來王母娘娘這般小器，倒像個富家婆！人家喫你個菓兒，也捨不得，直甚生氣。且問，這桃兒有甚好處？

（丑）在他門下過，怎敢不低頭？東方朔見駕。

（旦）你怎敢到我仙園偷果？

（丑）從來說，「偷花不為賊」。花菓事同一例！

（旦）這廝是個慣賊，快拏下去，鞭殺了罷！

（丑）果然如此，我已喫了二次，我就儘著你打，我不死！若打得死時，這桃可要吃他做甚？不知打我為甚來？

（旦）打你偷盜！

（丑）若講偷盜，就是你做神仙的慣會偷，世界上人，那一個沒有職事，偏你神仙，避世偷閒，避事偷懶，圖快活偷安，要性命偷生，不好說得。還有仙女們，在人間偷情養漢。就是得道的，也是盜日月之精華，竊乾坤之秘奧⋯你神仙那一樣不是偷來的？還嘴巴巴說打我的偷盜！我倒勸娘娘，不要小器⋯你

（旦）我這蟠桃，非同小可。喫了是髮白變黑，返老還童，長生不死。

（丑）打你偷盜！

們神仙，吃了蟠桃也長生，不吃蟠桃也長生；只管吃他做甚？不如將這一園的桃兒盡行施捨凡間，教大

千世界的人都得長生不老，豈不是個大慈悲，大方便哩？

（旦）你倒說得大方。

（丑）只是我還不信哩，你說吃了髮白變黑，返老還童，只看八洞神仙在瑤池會上不知吃了幾遍，為何

李岳仍在拐腿，壽星依舊白頭？可不是搗鬼哩？哄人哩？⑧

又如《黃石婆》中的一段賓白：

（丑）可道張良是個怎生模樣？

（副）你還不知！那張良身長一丈，腰大十圍，虎背熊肩，銅頭鐵額，有萬夫不當之勇，因此上，膽大

包天，一鐵錘幾乎把秦王斷送；我聞得張良那匹夫，他小指頭也有擂槌粗，袖裡鐵錘千斤重，五行遁法

會書符，雖然不是夜叉羅剎鬼，畢竟是好漢英雄大丈夫！⑧

像這樣的賓白是何等的教人忍俊不禁，《吟風閣》所洋溢的笑聲，都是笠湖此等的生花妙筆所散放出來的。

四、餘論

總上所論，《吟風閣》三十二劇因係陶寫性情，故劇劇見出作者的思想襟抱。毫無疑問，像笠湖是可以列入

聖賢中人的。而三十二劇皆為一折短劇，笠湖於剪裁去取，移宮換羽俱能駕輕就熟，以至篇篇自然妥貼而臻奇

⑧〔清〕楊潮觀著，胡士瑩校注：《吟風閣雜劇》，頁一七七-一七八。

⑧〔清〕楊潮觀著，胡士瑩校注：《吟風閣雜劇》，頁二二三。

妙；其曲詞、賓白又得諸前人英華，偉然自成風格。正如上文所說的。楊笠湖不愧為明、清短劇中的第一大家，

其《吟風閣》三十二劇更是短劇登峰造極的表徵。他在雜劇史上的地位，是可以和關漢卿、朱有燉鼎足而三的，

他們同居於雜劇轉變的樞紐上，同樣的以超人的筆力和豐富的作品，使得雜劇歷經五百餘年猶能光彩煥發，照

耀文壇。他的聲名相信也可以由此而「不廢江河萬古流」了。

第捌章　清嘉道咸雜劇述評

這一時期的雜劇作家，著者所知見的有石韞玉、舒位、許鴻磐、周樂清、張聲玠、嚴廷中、朱韞山、陳棟、吳藻、徐爔、俞樾等十一人。其中舒、張、徐三氏為名家。徐爔《寫心雜劇》十八種，純寫個人身世，開戲劇前所未有的格局，可惜未能覓讀，殊屬遺憾。其他作者不是敷演一段歷史、或給歷史作翻案文章、替古人彌補遺恨，就是拈出一些名士美人的掌故作為遣興之具，其間雖也有一些憤激的作品，但大抵用來消遣的居多。也就是說雜劇的內容，此後更是乾枯了。下面各節便是就雜劇的內容分類論述。首先介紹以名士美人的掌故為素材的雜劇。

一、舒位及其他諸家

(一)舒位

舒位，字立人，號鐵雲，小字犀襌。直隸大興人。生於乾隆三十年（一七六五），卒於嘉慶二十年（一八一

五），年五十一歲。乾隆五十三年中舉人，會試落第，居京師，時作戲曲。禮親王愛其才，每以作品付家樂演習，並給予潤筆。位詩名甚高，蔣士銓、趙翼等與之結忘年之交。又能吹笛、鼓琴、度曲，所作樂府院本脫稿，老伶皆能按簡而歌，不煩點竄。著有《瓶水齋詩集》、《皐橋今雨集》，雜劇《瓶笙館修簫譜四種》和未刊的《琵琶賺》、《桃花人面》二種。❶劉存芬《修簫譜後記》云：「曩聞宋於廷文云：鐵雲客京師時代畢子筠撰雜劇數十種供奉某邸，其稿本為陳小雲攜至漢上，小雲歿後，流落不知所在，此四種蓋僅存者。」❷則鐵雲所著雜劇當有數十種。

《瓶笙館修簫譜四種》即：《卓女當壚》、《酉陽修月》、《樊姬擁髻》、《博望訪星》。前二種北曲，後二種南曲，各一折。

《卓女當壚》演相如文君事，計換排場五次，然首四場自文君當壚至臨邛令責怪王孫，俱演於酒肆；第五場王孫分金，亦歸結於酒肆。故雖關目略嫌煩瑣，而綱領脈絡不紊。文君設計攫取乃父錢財，則文人無行已見字裡行間。賓白中對於人賞納粟即得美官的制度，亦時有批評。「今高爵，尚且蔽賢；難得刑餘，反知求士。」❸多少可看出作者功名不遂意的牢騷。

《酉陽修月》演吳剛奉嫦娥命，督諸仙修治月中缺陷，修成，玉帝封賜嫦娥。蓋轉用吳剛斫桂之傳說而成。

❶ 詳見〔清〕葉廷琯撰，朱鍵標點：《鷗陂漁話》（北京：廣益書局，一九四一年），卷一，「舒鐵雲古文樂府」條，頁一○。

❷ 〔清〕舒位：《瓶笙館修簫譜》，收入《叢書集成續編》第二一○冊（臺北：新文豐出版股份有限公司，一九八九年據《百川書屋叢書》本影印），頁七七八。

❸ 〔清〕舒位：《瓶笙館修簫譜·卓女當壚》，頁一一，總頁七五七。

「天若有情天亦老，月如無恨月常圓。」❹作者之意蓋以月缺如可補治，人情世事應當也可以使之無憾。此劇所用北曲如【喬牌落雁】、【得勝雙折桂】、【沽酒太平】都屬帶過曲，而以集曲名之。乃用傳奇規格，堪稱奇特。

《樊姬擁髻》演後漢伶元與其妾樊姬靜夜秉燭，談趙飛燕舊事，伶元因記其事為《飛燕外傳》。本事即用伶元《飛燕外傳‧自序》。此劇腳色僅用二人，又由旦獨唱，時寓批評感嘆，清綺雋雅，詢是案頭妙品。

《博望訪星》演張騫乘槎泛銀河事，乃合用張騫溯黃河之源遂至天上之傳說與牽牛、織女之傳說而成。韻律輕快，煞有仙風縹緲之勢。

一任你煉就黃金，煉就黃金，種成碧玉，可買得淚珠一串。紅男綠女，到今朝、野草荒田。我忍俊想從前，有這般恩愛，那般愁怨。被他肉陣心兵圍到骨，早又是天不補、海難填。驀撞著粉隊香團的花箭，不覺啼紅淚，蠟炬飛煙。(《樊姬擁髻》【長拍】)❺

《博望訪星》【步步嬌】)❻
不掛蒲帆、不安柁，人似林間臥，船如天上坐。此水蒼茫，此樹婆娑。白浪打黃河，只索要萬里乘風破。

趁著天風顛播，看枯木在長流倒拖，有天無地人一箇，早二十八宿胸羅。浮雲到口冷嚥多，酸風入骨橫穿過。聽禽聲、雌雄掠波，見人家、東西隔河。(《博望訪星》【玉交枝】)❼

❹〔清〕舒位：《瓶笙館修簫譜‧西陽修月》，頁九，總頁七七〇。

❺〔清〕舒位：《瓶笙館修簫譜‧樊姬擁髻》，頁六—七，總頁七六四。

❻〔清〕舒位：《瓶笙館修簫譜‧博望訪星》，頁一，總頁七七二。

❼〔清〕舒位：《瓶笙館修簫譜‧博望訪星》，頁五，總頁七七四。

《修簫譜》的文字真是「妍若夭桃初放」，清綺淡雅，嫋娜舒徐。今《集成曲譜》中載其《擁髻》、《訪星》二齣，可見尚行於歌場，則鐵雲作音律、文字兩兼其美。只是《卓女當壚》皆來、齊微混用，不免瑕疵。

(二)石韞玉

石韞玉，字執如，號琢堂，又號花韻庵主人，亦稱獨學老人。江蘇吳縣人。生於乾隆二十一年（一七五六），卒於道光十七年（一八三七），年八十二歲。乾隆五十五年（一七九〇）中一甲一名進士，授翰林院撰。歷官四川重慶府知府，山東按察使。因事被劾革職，遂引疾歸。主講蘇州紫陽書院二十餘年。嘗修《蘇州府志》，為世所重。有《獨學廬稿》。雜劇九本，各一折，總題《花韻庵九奏》。

《花間九奏》即：《伏生授經》、《羅敷採桑》、《桃葉渡江》、《桃源漁父》、《梅妃作賦》、《樂天開閣》、《賈島祭詩》、《琴操參禪》、《對山救友》，都是純粹的文人劇。除《琴操參禪》用黃鍾合套外，其他胥落庸腐，無生動之意。以儒生寫作雜劇，其不能出色當行也固宜。❽這種見解甚為明確。九種雜劇大抵依事敷演，殊少別出心裁，因此關目平板。譬如《樂天開閣》宜寫其感慨纏綿之情，雖模式排場全仿《長生殿·定情》折，但樊素之言淡乎寡味，白老之語尤迂腐庸陋，較之桂氏《後四聲猿》不啻天壤。又如《琴操參禪》寫東坡薦琴操於參寥子，度之為尼。情事無聊，又不知用意何在。他如《對山救友》、《伏生授經》、《桃葉渡江》、《賈島祭詩》，俱平鋪直敘，略無粧點設色。使人的感覺是乾枯生澀，毫無韻味可言。石氏大概以鄉音入曲，所以《桃葉

❽跋》云：「九作之中惟《桃源漁父》、《梅妃作賦》二劇，題才略見超脫，曲白間有雋語。其他胥落庸腐，無

❽蔡毅編：《中國古典戲曲序跋彙編》，頁一〇四三。

渡江》、《賈島祭詩》，齊微、支思混用，《梅妃作賦》先天、寒山相亂，更減低作品的價值。

(三) 張聲玠

張聲玠，字奉茲，又字玉夫，湘潭人。道光舉人，官元氏知縣。有《蘅芷詩文集》。其《玉田春水軒雜齣》和石韞玉的《花間九奏》有些相似，皆以九事合為一本。

九劇各一齣，即：《訊粉》寫吉粉乞代父命，《題肆》寫俞國寶因題【風入松】一詞而見知孝宗事。《琴別》寫汪水雲以黃冠歸里，舊宮人王惠等餞別事。《畫隱》寫宋王孫趙孟堅以畫自隱，其弟子昂卻出仕於元，歸來見兄，為孟堅所訶事。《碎胡琴》寫陳子昂碎琴；當筵出示文章，一時洛陽為之紙貴。《安市》寫薛仁貴白衣破賊。《看真》寫黨太尉畫相。《遊山》寫謝靈運遊山，被誣為山賊事。《壽甫》寫飲中八仙賀杜甫壽事。

以上九劇情調至為不同，而皆有所寄意。《訊粉》在說明天屬自然，純孝可以迴天，其事與緹縈同輝史冊。《題肆》為失意文人寫照，但於遇壽皇處未盡著力，而於遊春處則以頗多之筆墨寫景；因之文情未若坦庵《買花錢》之憤激，然精簡則過之。《安市》寫作的緣故是因為「薛幽州白衣破賊，其事自可被之管弦，乃小說家穿鑿附會，頗大譁眾取寵，沽名釣譽之嫌。《安市》雖亦為失意文人寫照，然子昂此舉以權勢要人，粗鄙可笑，歌場亦因而演之。如張士貴能彎弓百五十斤，卒諡曰忠，亦人豪也，誣之何心，戲填此折，以洗弋陽腔之陋。」❾《琴別》、《畫隱》二齣尤深於家國淪亡之痛。《遊山》、《壽甫》為消遣之作，並無深意。而九劇中諷世最深的應當是《看真》一齣。

❾〔清〕張聲玠：《安市》，收入鄭振鐸編：《清人雜劇二集》（長樂：鄭振鐸印行，一九三四年據賜錦樓刊本影印），頁五。

《看真》寫太尉黨進請畫師苗得出替他畫真容。太尉以為畫中人係終葵（鍾馗），狀貌奇醜，不類世人，因疑何以姬妾不嫌。召來姬人亦謂「像極」。家人謂「太尉爺魁梧奇偉，乃是天生大富大貴之相。」姬亦云：「不但英雄出眾，亦且嫵媚可人。」乃傳畫師來問話，畫師也引古人事，極力恭維。太尉高興之餘，傳令辦飯。忽然又責怪顏色下得太淺，眼睛不用金裝，謂「猴兒也是金眼睛，大蟲也是金眼睛，怎麼太尉爺到偏偏不是金眼睛？」⑩幸得姬人解圍，方才轉怒為喜，畫師亦得免罪而去。像這樣詼諧幽默而諷刺意味深長的作品，除了陽初的《一文錢》和沈璟的《七縣佐》外，是很少能比擬的。

俺貌魁奇，自忖人難比，卻緣何是這般鬚虬面鬢，俺縱不及婦人顏、張良秀美，也須是好神仙、諸葛豐儀。若真個是者般可憎無味，俺那姬人呵！怎一任俺紅偎翠倚憑調戲，并不嫌一些兒粗鄙，難道是嫁雞無奈逐雞飛。（《看真》【太師引前腔】）⑪

俺也是浮家泛宅無奈何，託笑傲悲歌。看剩水殘山兵又火，因此上把光陰任意銷磨。問誰把南朝改過，幸天以西湖賜我，便隨意樂風波。總人生如夢，不飲待如何。（《畫隱》【集賢聽黃鶯】）⑫

讀了右面的兩支曲子，可見玉夫的筆墨是相當俊雅可誦的，其寫憤激之情，亦頗能挾以風力，故不失為案頭佳作。

⑩〔清〕張聲玠：《看真》，收入鄭振鐸編：《清人雜劇二集》，頁三。
⑪〔清〕張聲玠：《看真》，收入鄭振鐸編：《清人雜劇二集》，頁二一三。
⑫〔清〕張聲玠：《畫隱》，收入鄭振鐸編：《清人雜劇二集》，頁三、五。

(四)嚴廷中

嚴廷中，字秋槎，雲南昆明人。文名馳海內，而淪落不偶。常奔走四方，作人幕僚，與周樂清尤善。道光十九年（一八三九）歸故里今是園，作《秋聲譜》。〈自序〉云：「故山歸後，忽忽寡歡，斜月在門，遠風生水；秋聲從落葉中來，如怨竹哀絲，助人淒惻。秋以聲為譜，吾且以秋為譜。若賞音無人，則歌與寒蟲古樹聽之。」❸咸豐二年（一八五二）寄正於樂清。樂清時為萊州刺史，為之付梓。《秋聲譜》含雜劇三種，為《武則天風流案卷》（簡稱《判豔》）、《沈媚娘秋窗情話》（簡稱《譜秋》）、《洛城殿無雙豔福》（簡稱《洛城殿》）。

《判豔》南北一折，寫上帝命武則天為如意妃子，上官婉兒為鏡花使者，審問奈何司中一切淫魂蕩鬼。有因讀書思慕而死者，有因夫淫欲過度而死者，有因大婦忌妒而死者，有因寡婦不耐寂寞而死者，有因琵琶別抱而羞愧死者，有因被汙而死者。結構是武則天唱【寄生草】代鬼魂訴苦，上官婉兒唱【浪淘沙】指示迷津，如此交相遞用，再以【解三酲】二支結判。情節頗似《還魂記·冥判》折。此劇文字俊美優雅，寫色情而飾以美麗之外衣，故能不豔不靡，然略無意義可言。

《譜秋》南北一折，寫青樓妓媚娘年華逐漸老大，感慨幽怨，乃得士子金錫賞識。正所謂「美人遲暮，名士坎坷。」惺惺相惜之餘，終於結成婚姻。下場詩云：「多謝西川貴公子，肯持紅燭賞殘花。」❹作者必有藉

❸　咸豐四年（一八五四）刻本影印），頁一〇。
❹　〔清〕嚴廷中：《秋聲譜·沈媚娘秋窗情話》，收入鄭振鐸編：《清人雜劇初集》（長樂：鄭振鐸印行，一九三一年據清
　　蔡毅編：《中國古典戲曲序跋彙編》，頁一一二二。

美人以感嘆身世者。

《洛城殿》南曲四折，鄭氏〈跋〉云：「嘲罵試官舉子，頗為峻切。狀元得第，公主翻案，佳人才子，豔福無雙。失意人偏好作得意語，蓋落第舉子之常態也。劇中才女應試一節，似有所本。並其情態，亦類之李松石《鏡花緣》說部。」[15]首折用兩個半支的【香柳娘】組成，次折用【點絳唇】、【風入松】二曲組成，皆是淨丑口吻、可說專力在賓白；三四兩折用曲亦簡單。蓋亂彈漸起，戲劇形式已多少受到感染了。此劇純屬鬧劇，腳色多、言語諢諧，自見科場之弊，而曲文略不用力，尤為特色。

鄭氏〈跋〉云：「三劇情文雖胥為團圓之結局，而紙背上卻隱隱透露出淒涼來。誠哉！其為《秋聲譜》也！」[16]

(五)朱鳳森

乾隆間曹雪芹的《紅樓夢》小說出而盛行於世，譜之於戲曲而傳於今者有三家，即仲雲潤的《紅樓夢》傳奇、荊石山民的《紅樓夢散套》、陳鍾麟的《紅樓夢》傳奇。仲、陳二氏為傳奇，可以不論；荊石山民之散套十六折，各折情節，前後未必有連絡照應，只是任意擇取《紅樓夢》中事蹟佳者譜之，故名之散套；但曲之外，具備科白，故應稱雜劇為是。

荊石山民之姓名，吳瞿庵《戲曲概論》作「黃兆魁」[17]，未詳所據。按許鴻磐《六觀樓北曲三釵夢小序》

⑮ 蔡毅編：《中國古典戲曲序跋彙編》，頁二一一四。

⑯ 蔡毅編：《中國古典戲曲序跋彙編》，頁二一一四。

⑰ 吳梅：《中國戲曲概論》，收入王衛民編校：《吳梅全集·理論卷上》，頁三〇三。

云：「《紅樓夢》小說膾炙人口，續之者似畫蛇足，其筆墨亦遠不逮也。近有儓父合兩書為傳奇，曲文庸劣，無

足觀者。臨桂朱蘊山別為《十二釵》十六折，思有以勝之。脫稿示余，未見其能勝也。」其下小注云：「蘊山

後刻其《十二釵》，將此四折中之〈斷夢〉、〈醒夢〉借刻其甲內，意亦不相入也。」⑱今觀其情節相同，則荊石

山民當作朱蘊山為是。而《六觀樓北曲·儒吏完城·弁言》又云：「吾友臨桂朱蘊山著《守滯日記》，述其拒滑

賊事，既囑余為〈序〉，又囑余為之製曲。夫蘊山一書生耳，乃能據危城，抗強寇凡十餘日，援至而城完，既保

其境，而西南鄰邑皆資屏障，是亦可歌而可詠矣。」⑲據劇本朱蘊山名鳳森，則當為荊石山民之本名，而鳳森

為滯縣令亦可見矣。

按十六折為：〈歸省〉、〈葬花〉、〈警曲〉、〈擬題〉、〈聽秋〉、〈劍會〉、〈聯句〉、〈癡誅〉、〈謦誕〉、〈寄情〉、

〈走魔〉、〈禪訂〉、〈焚稿〉、〈冥昇〉、〈覺夢〉。每折後另附工尺譜，但無賓白。詩或集唐、或集葉小

鶯、屬鴉等人成句，詞亦集唐宋人詞。〈劍會〉、〈謦誕〉、〈覺夢〉三折俱真文、庚青混用。

關於《紅樓夢》三劇，時人已有品評，大抵對於荊石山民的《紅樓夢散套》最為推崇。如道光間揚掌生《長

安看花記》云：「紅豆村樵《紅樓夢》傳奇，盛傳於世，而余獨心折荊石山民所撰《紅樓夢散套》，為當行作

者。」⑳梁廷枬《曲話》卷三：「近日荊石山民亦填有《紅樓夢散套》，……其實此書中亦究惟此十餘事，言之

有味耳。其曲情亦淒婉動人，非深於《四夢》者不能也。」㉑按荊石山民散套中既有「乙亥」年之序，則當為

⑱ 蔡毅編：《中國古典戲曲序跋彙編》，頁一〇四八。

⑲ 蔡毅編：《中國古典戲曲序跋彙編》，頁一〇四九。

⑳ 〔清〕楊懋建：《長安看花記》，收入《清代傳記叢刊》第八十七冊（臺北：明文書局，一九八五年），頁九，總頁四九三。

嘉慶二十年（一八一五），而朱蘊山蓋為嘉道間人。

《戲曲概論》云：「《紅樓夢散套》，膾炙人口，遠勝仲、陳兩家。世賞其〈葬花〉，余獨愛其〈警曲〉【金盞兒】二支，可云壓卷。首支云：『猛聽得風送清謳，是梨香演習歌喉。一聲聲綠怨紅愁，一句句柳眷花羞。教我九曲迴腸轉，感損了雙眉岫。姹紫嫣紅盡日留，怎不怨著他錦屏人，看賤得韶光透。想伊家也為著好春漵愁，黃土朱顏一霎誰長久，豈獨我三月厭厭，三月厭厭，度這奈何時候。』次支云：『那裡是催短拍低按梁州，體軟咍咍，坐倒這苦錢如繡。』似此豐神直與玉茗抗行矣。」[22] 此外像〈葬花〉的【八寶粧】、【梧桐墜五更】，〈聽秋〉的【水紅花】、【小桃紅】、【下山虎】，〈癡誄〉的【叨叨令】，〈焚稿〉的【紅雨濕香羅】，也都是極韻致可誦的曲子。蓋作者拈題立意，擷取《紅樓夢》中最感人的情節，而又演為各自獨立的短劇，省卻許多結構上的匠心，專致力於抒情寫意，故能於《紅樓》三劇中最享盛名。

慊，黃土朱顏一霎誰長久，豈獨我三月厭厭，三月厭厭，度這奈何時候。

也不是唱前溪輕蕩扁舟。一心兒鳳戀凰求，一弄兒軟款綢繆，這的是有箇人知重，著意把微詞逗。真箇芳年水樣流，怎怪得他惜花人掌上兒奇擎敠。想從來如此的鍾情原有，今古如花一例一例的傷心否。把我體軟咍咍，

⑳ 〔清〕梁廷柟：《曲話》，《中國古典戲曲論著集成》第八冊，卷三，頁二六五—二六六。

㉒ 吳梅：《中國戲曲概論》，收入王衛民編校：《吳梅全集·理論卷上》，頁三〇三。

二、許鴻磐、周樂清和黃燮清

(一)許鴻磐

許鴻磐，字漸逵，山東濟寧人。乾隆四十六年（一七八一）進士。官指揮，改安徽同知，所擢泗州知府，所至有聲。公務之餘，以著書為事。著有《六觀樓遺文》，雜劇總題為《六觀樓北曲六種》，每種四折，即：《西遼記》、《雁帛書》、《女雲臺》、《孝女存孤》、《儒吏完城》、《三釵夢》。

《西遼記》，完全依照《遼史・天祚紀》敷演，寫一代之興亡，四折敘四事，其間毫無關聯之血脈，首尾兩折寫宮廷之春容華貴，曲辭典雅有餘而生趣不足；中間兩折〈重九宴賞〉和〈合圍取樂〉和〈敉平內亂〉，場面浩大，雖動靜冷熱得有調劑，然割裂拼湊，終非佳構。作者於遼俗遼語必有研究，每用之入曲，幸已自注其意，否則將不知所云。

《雁帛書》，本宋濂《元史》，陶九成《輟耕錄》演元郝經字伯常，出使南宋，為賈似道拘留真州十五年，賴雁足寄書始得歸。作者〈弁言〉云：「表伯常之節，即以斥似道之罪。誅奸諛於既死，發潛德之幽光，亦庶幾昌黎之意歟！」[23] 然排場平板，首折後半與次折幾為雁賦，蓋仿《漢宮秋》筆法。三折重點在數賈罪，四折宴賞。關目剪裁，略無起伏之妙。曲文賓白，雅麗穩妥，固無元人風力可言。

[23] 蔡毅編：《中國古典戲曲序跋彙編》，頁一〇五一。

《女雲臺》，本《明史》演秦良玉事。關目落俗，必欲假太白金星為始終作合，亦藏園惡套。《誓師》、《敘功》二折失之空泛平凡，倘能擇其中大役演於場面，必然可觀。《完節》折尤其淡乎寡味，良玉面目經此一敘，頹然無生氣矣。曲文僅止平整，殊少俊語可言。

《孝女存孤》，演吳三桂之亂，桂林參將張士佶一家殉難，其女淑貞撫養姪廷緒成人事。首折張氏存孤，次折張氏歷舉程嬰、杵臼、李固長女、花雲妾等存孤義舉，其佷俱以為不如乃姑，手法與《雁帛書》之《還朝》折相同。四折敘廷緒曾孫張仲友為縣令，重修義姑祠，讚揚其祖姑之德。此蓋實錄，主旨在表揚節義。然關目平板，首折、四折俱用正宮，為詞家大忌。文字清順，次折稍有可讀之曲而已。

《儒吏完城》，即演朱鳳森守危城事。此劇純係歌功頌德之作。事跡既乏可陳，欲勉為四折，乃不得不以二三四折鋪敘戰事。然二折以旁筆出之，由縣令夫人姚氏之口見戰爭之猛烈，三折則實寫知縣之禦敵於兵火中。四折更於酒筵頌德中。仿《貨郎旦》體以彈詞頌之。一事而三種寫法，不蹈重複，可見煞費苦心。此劇文字最可讀，頗有元人風味的語句。

《三釵夢》，〈小序〉云：「余謂讀《紅樓夢》，以為悲且恨者，莫如晴雯之逐，黛玉之死，寶釵之寡。乃別出機杼，以三人為經，以寶玉為緯，倣《元人百種》體為北調四折，曰〈勘夢〉、曰〈悼夢〉、曰〈斷夢〉、曰〈醒夢〉，因謂之《三釵夢》。」[24] 此劇以首折渺渺真人為導引，純係藏園惡套，於此亦蛇足。後三折別為境界：敘晴雯之喪以旁筆，而集筆力於寶玉之誄祭，情詞悽切。寫黛玉之死，清清冷冷，寫寶釵之夢，虛虛渺渺。筆墨俱足以當之。第三折以【賺尾】為黛玉生前死後之分，四折用【賞花時】為序曲，正曲入夢，而以「紅樓夢

「曲」結篇，雖與元人法度有別，然則運用之妙存乎一心。

縱觀《六觀樓北曲六種》，除《儒吏完城》、《三釵夢》二種略有可觀外，其餘皆無甚可取。然此時此際，尚致力於北曲，且體例猶略存元人風範，可謂難能可貴矣。

(二)周樂清

周樂清，字文泉，號鍊情子，浙江海寧人。以父蔭，由州判累官湖南、山東知縣，陞同知，咸豐二年（一八五二）為嚴廷中《秋聲譜》作〈序〉，且為付梓，時官萊州刺史。著有《補天石傳奇八種》，其實為合刊之八種雜劇。

《補天石傳奇》，據其〈自序〉謂嘗讀毛聲山評《琵琶記》中有「欲撰一書，名《補天石》㉕之語，且見其所擬條目。以後久求其戲曲不得。道光九年（一八二九）在北上途中，無聊之餘，偶憶此事，乃寫成八曲，即名曰《補天石傳奇》，湖南寶慶知府譚光祐為其正譜。八種為：《宴金臺》南曲六折（燕太子丹亡秦事），《定中原》南曲四折（諸葛亮滅吳魏二國使蜀得一統天下之事），《河梁歸》南曲四折（李陵得自匈奴歸漢遂滅匈奴之事）、《琵琶語》南曲六折（王昭君得自匈奴再歸中國事）、《紉蘭佩》南曲六折（投汨羅而死之屈原回生為楚王所用事）、《碎金牌》南曲四折（秦檜伏誅，岳飛滅金立功事）、《絾如鼓》南曲四折（晉鄧伯道失子復得事），《波弋香》南曲六折（魏荀奉倩之妻不死，得夫婦偕老之事）。按此八劇較之毛氏所言，係去其第九《南霽誅殺賀蘭》，第十《宋德昭勘問趙普》兩種，而以《博浪沙》、《太子丹》併為一種，另增《碎金牌》一目。溯其來

㉕　蔡毅編：《中國古典戲曲序跋彙編》，頁二一○四。

源，《宴金臺》本《易水寒》，《定中原》則本《南陽樂》，《碎金牌》則本《如是觀》，《紞如鼓》則本《百子圖》。其關目雖不盡同，結構則無異。他如《琵琶語》、《紉蘭佩》係本《讀離騷》、《弔琵琶》，及翻之為喜劇的團「此數者皆為古來恨事，固人人為之飲恨者，然飲恨之處，即有悲壯之美，存悲劇的趣味，及翻之為喜劇的團圓，雖或可稱一時之快，然再顧之則淡然無餘味。況其曲詞素樸無華，排場亦少可觀者耶？斷非佳作，可不必深論之也。」㉖可謂一語見的。

《補天石·凡例》第五條云：「此卷歌詞填於途次，隨手而錄，信口而歌，祇求達意快心，不能律以南北套數。解鞍之後，繙閱院本，填注九宮，聊以分別牌名而已。移宮換羽，亦行樂之一端，顧曲者幸勿拘拘以格譜繩之也。」㉗雖然，八劇皆旁注工尺譜，則文泉雖然不拘拘於格律，但仍合乎樂理，可以入伶人之口。

(三) 黃燮清

黃燮清，原名憲清，字韻珊，自號吟香詩舫主人。浙江海鹽人。道光十五年（一八三五）舉人，以實錄館謄錄錄用湖北知縣，以病未任官。家居築拙宜園、硯園，栽花種竹，著述自娛。又修葺晴雲閣為倚晴樓，時與知交觴詠其間。咸豐十一年（一八六一）太平軍陷縣城，乃間關至湖北，同治元年（一八六二）就官宜都縣令，調任松滋，有政聲，未幾卒。著有《倚晴樓詩集》。戲曲有《倚晴樓七種曲》，其中《鴛鴦鏡》、《凌波影》二種為雜劇。

《鴛鴦鏡》南北十折，本《池北偶談》之《鴛鴦鏡》一則敷演；《凌波影》南北四折，演曹植遇洛神故事。

㉖〔日〕青木正兒原著，王古魯譯著，蔡毅校訂：《中國近世戲曲史》，頁三五〇。

㉗蔡毅編：《中國古典戲曲序跋彙編》，頁二一〇六。

《戲曲概論》云：「黃韻珊《鴛鴦鏡》，余最愛其【金絡索】數支。其第二支云：「情無半點真、情有千般恨。怨女癡兒，拉扯無安頓。蠶絲理愈棼，沒來因，越是聰明越是昏。那壁廂梨花泣盡闌前粉，這壁廂蝴蝶飛來夢裡裙。堪嗟憫，憐才慕色太紛紛。活牽連一種癡人，死纏綿一種癡魂，參不透風流陣。」《凌波影》空靈縹緲，較《洛水悲》為佳。」㉘ 蓋韻珊詞才有餘，而劇才不足；故吳梅《顧曲麈談》評為：「倚晴尤從藏園（按：蔣士銓號藏園）中討生活。」王季烈《螾廬曲談》有云：「其詞學清容（按：蔣士銓又號清容居士），而能穠纖柔靡，遠不及清容矣。」㉙

三、陳棟及其他諸家

陳棟，字浦雲，會稽人，有《北涇草堂集》八卷。其門人周之琦為之序云「於學靡弗通，襟抱簡遠，有魏、晉間意。」㉚ 然多病，屢困省試。卒齎志以歿。詩詞清麗，雜劇凡三本，亦都雋妙無渣滓，《苧蘿夢》寫西施下凡，於苧蘿村浣紗石畔，遇見書生王軒（吳王夫差的後身），以了前緣事；而以東施女遇郭凝素事為結。「白衣

㉘ 吳梅：《中國戲曲概論》，收入王衛民編校：《吳梅全集·理論卷上》，頁三〇二。

㉙ 吳梅：《顧曲麈談》，收入王衛民編校：《吳梅全集·理論卷上》，頁一五七。王季烈：《螾廬曲談》（臺北：臺灣商務印書館，一九七一年據一九二八年石印本影印），卷四，頁二八。

㉚ 〔清〕陳棟：《北涇草堂集》（清道光三年（一八二三）劍南室校刻本，南京圖書館、山西大學圖書館各藏一本），〔清〕周之琦：《北涇草堂集序》，卷首，無頁碼。臺灣無《北涇草堂集》，可參孫燁：《陳棟戲曲作品及戲曲理論研究》（南京：南京師範大學碩士論文，二〇一四年）。

蒼狗去來頻，夢境如何認得真。一首詩成便薦枕，多應忙殺浣紗人。」㉛蓋嘲笑一切白日說鬼話的文士者。《紫姑神》寫魏子胥妻曹氏，虐待阿紫事，阿紫死後，曹氏還將他埋在冀窖傍邊。孤魂慘淡，日夕悲啼，乃遇東華帝君封他為紫姑神，巡視人間。她見一妒婦虐妾，乃殺之。《維揚夢》寫杜牧遊揚州，甚為牛僧孺所禮待。但他卻意於作幕客。夜夜出遊。牛公遣武士於暗中護之，朱衣使者卻來指化他，使他於夢中歷盡幕途惡況。他遂碎硯擲筆，去而求官。後果為分都御史，過僧孺。僧孺贈以他所眷妓紫雲。「夢中說夢緣難盡，頭上安頭計枉勞。一曲當筵君莫怒，大家立地放屠刀。」㉜蓋浦雲亦久於作幕者，訴說苦況，自較親切也。

吳瞿庵云：「詩詞皆有可觀，而曲尤騷雅絕倫。清代北曲，西堂後要推眄思，眄思後便是浦雲，雖藏園且不及也。」余詣力北詞垂二十年，讀浦雲作，方知關王宮喬遺法未墜於地。陰陽務頭，動合自然；布局聯套，繁簡得宜。雋雅清峭，觸攪如志，全書具在，吾非阿好也。《苧蘿夢》，記王軒夢遇西施事，以軒為吳王後身，生前尚有一月姻緣未盡，因示夢補歡，其事亦新，四折皆旦唱，語語本色，其豔在骨。第一折【鵲踏枝】云：「值甚麼小蟬娟，喪黃泉，再不該汙玉兒曾待東昏，抱琵琶肯過鄰船。多謝你母烏喙把蕙蘭輕翦，倒作成了女三閭忠節雙全。」【六么序】云：「翻花色那千樣，費春工只一年，簌新的改換從前，就是綠近闌干，紅上秋千，也須要做意兒周旋。滿庭除，滾的春光遍，道不得這顏色好出天然，料天公肯與行方便，幾時價暖風麗日，微雨疏煙。」【柳葉兒】云：「舊家鄉桃花人面，老君王布襪青氈，打雲頭一霎都相見，堪消遣，好留連，這幾日真有些不羨神仙。」第二折【上京馬】云：「原來是擘花房巧構的小姑，蘇豔影香塵乍有無，多謝他顛倒化

㉛ 〔清〕陳棟：《苧蘿夢》，收入鄭振鐸編：《清人雜劇二集》（長樂：鄭振鐸印行，一九三四年據吳興周氏藏嘉慶間刊北淫草堂集本本影印），卷上，頁二一。

㉜ 〔清〕陳棟：《維揚夢》，收入鄭振鐸編：《清人雜劇二集》，卷下，頁二二三。

工將恨補，只怕這一星星羽化凌虛，還不比兔絲葵麥，憔悴返玄都。」又【醋葫蘆】第四支云：「則見他拂青霄氣似虹，步蒼苔形似虎，依然是江東伯主舊規模，怎眼乜斜、盼不上捧心憔悴女。想我這容顏凋殘非故，便不是轉胞胎，也難認這幅換稿美人圖。」皆精心結撰，直入元人之室，《紫姑神》、《維揚夢》亦佳，限於篇幅不贅。」❸

吳藻，字蘋香，號玉岑子，錢塘人。有《花影簾詞》及《飲酒讀離騷圖》（一名《喬影》）雜劇。《飲酒讀離騷圖》類鄒兌金《空堂話》，亦以劇中人的口吻訴作者自己的心懷。「無奈身世不諧，竟似閉樊籠之病鶴。」❹乃至描成小影，改作男裝，對之玩閱，藉消憤懣。女子的幽愁，蓋尤過於文士的牢騷也。

俞樾，字蔭甫，號曲園，德清人。道光進士，提督河南學政。罷官歸，專心古學。有《春在堂全集》五百餘卷。為清末樸學之宗。所作雜劇，僅見《老圓》一本。《老圓》寫老僧點化老將老妓事，多禪門語。然於故作了悟態裡，卻也不免蘊蓄著些憤激。

蓉鷗漫叟，姓氏生卒不詳，有《續青溪笑》雜劇一卷、嘉慶間刊本，書中所敘妓名與捧花生之《秦淮畫舫錄》多同，推知作者必係於嘉慶間客居南京者也。作者又著有《邗江百愛詩》、《金閶竹枝詞》、《聯珠傳》、《詠花篇》、《折柳新詩》諸書，皆紀青樓名妓軼事，故能遍傳秦淮膾炙人口云。此書共短劇八種，各一齣，首劇原目不存，又名《勸美》。敘某生情諫名妓眉娘，告以容華有落寞之際，勢須及早回首事。《賣花奴同途說豔》，劇演花奴吳小郎與傭婦董嫂途次相遇，絮談坊巷名姬事。《隱仙菴喧闐游桂苑》，劇演萬廷兆攜妓楊儷環赴隱仙菴

❸ 吳梅：《中國戲曲概論》，收入王衛民編校：《吳梅全集‧理論卷上》，頁三○二。

❹ 〔清〕吳藻：《喬影》，收入鄭振鐸編：《清人雜劇二集》（長樂：鄭振鐸印行，一九三四年據道光五年棭山吳載功刊本影印），頁二。

賞桂事。《釣魚人仃丁打茶圍》，劇演下流嫖客，群趨釣魚巷上娼處品茗，為鴇母所難事。《王壽卿被褐驚寒》，

劇敘王壽卿幼隨其父度曲吳門，遇人不淑，生女松秀，亦操賤業，時屆隆冬，衣褐尚缺，不禁與女對泣。《葉香

畹開堂教戲》，事演香畹自覺華年已過，門庭寂寥，遂改業為雛妓度曲教歌，以餬其口。《一柄扇妙姬珍舊蹟》，

事敘雪鴻居士，嘗為妓湯麗花於扇上繪雙蝶穿花圖，後湯年長色衰，坐食蕭然，會有西安客擬購其扇，湯以身

雖貧窶，然舊情難忘，竟婉拒之。《九轉詞逸叟醒群芳》，則敘安峰逸叟與友西樓寓公應妓瑤霧約，時襪華內史

亦攜妓秋影來，逸叟本風流豪士，且又飽閱滄桑，乃乘興將金陵坊巷升沉，譜成【九轉貨郎兒】，繼聲高歌。

群雌聆詞，無不唏噓。按《青溪笑譜》，蓋即本書作者蓉鷗漫叟也。而此書之得名，

亦以繼《青溪笑》而作之故。然從未見著錄，計《賡雛鬟司業捐金》等十六種。漫叟尚有傳奇《聯珠記》、

本同，亦甚罕見。姚梅伯《今樂考證》存其目，傳本尤尠，是可珍矣。《青溪笑》，江南圖書館有藏本，板式與此

《夢瓊圓》、《金帶圍》、《渡花緣》四種並不傳。㉟莊一拂《古典戲曲存目彙考》曾推測蓉鷗漫叟或許就是張蠡

秋的別號，鄧長風《桐城戲曲家張曾虔（蠡秋）家世生平考略》一文對張蠡秋的生平事跡進行了較為全面的探

考，鄧氏推論張蠡秋生於乾隆十年乙丑（一七四五），嘉慶四年、五年（一七七九—一八○○）著《青溪笑》、

《續青溪笑》。㊱

趙對澂有《酬紅記》一卷，上海掃葉山房石印本，舊題野航填詞，未署姓名。考野航為清趙對澂之字，對

澂安徽合肥人，道光廩貢，歷官亳州知州、池州學官，補廣德學正，咸豐十年（一八六○）擢知縣未行，是年

冬，捻匪陷城，殉難。後得恤雲騎尉世職。對澂序其姊景淑《延秋閣賸稿》云：「景淑長對澂一載，卒於道光

㉟ 劇本未見，錄自吳曉鈴：《清代戲曲提要八種》，收入《吳曉鈴集》第二卷，頁一四七。

㊱ 劇本未見，錄自吳曉鈴：《清代戲曲提要八種》，收入《吳曉鈴集》第二卷，頁一四八—一四九。

元年辛巳，得年二十五歲。」據知對澂生於嘉慶三年戊午（一七九八），死時年六十三歲。對澂工詩，善詞曲，有《小羅浮館詩集》八卷，詞集七卷，雜曲一卷，別錄十卷傳世。又《春江夢影行》、《薊北送春集》、《野航十三種》並佚。此曲題《野航十三種》之一，則全帙之為曲可知，惜總目無考耳。對澂姊景淑，姪席珍，從孫彥倫，俱擅文名，有集行世。可謂一門風雅云。此劇計〈蜓宴〉、〈鵑啼〉、〈川氛〉、〈驛怨〉、〈會剿〉、〈公車〉、〈訊紅〉、〈徵和〉八齣，首尾益以〈勸譜〉、〈賞歌〉二齣，以作十齣為當。然首尾二齣敘筠瓢道人點勘曲文及舉演侑觴事，乃係衍敘作者撰曲情形，有同歐西歌劇之序幕，固與劇情無關也。事演蜀女杜氏鵑紅，早歲失怙，依慈母為生，雖已許聘，未諧婚配，慧心弱骨，善病苦吟。結縭之年，適值白蓮教匪肆虐，遂至彩鳳分飛，慈烏驚散。女相依中表，幸脫網羅，於是避禍薊北，途次燕趙，信宿富莊驛旅，窮愁無聊，遂題詩壁。上，後綴〈小序〉，情文悱惻纏綿，真可謂聲聲河滿，字字淚痕也。後朝廷飛檄各路總兵殲賊，元兇因此授首。有浮槎山樵者，公車路次富莊，偶觀壁詩，愁思頓湧，遂和數韻於後，並鈔錄其文，廣徵和作。浮槎有友紅橋夢客，自閩取道浙江返皖，途次與舟女閒談，得稔鵑紅珠沉姑蘇，果應予中郵亭信宿，便入江南，當是薄命人斷送處也之識。迺函告浮槎，時浮槎方與友笑園主人霞心居士議彙刻和詩事，聞之相與嗟嘆甚久，遂請筠瓢道人為製院本，俾使風流佳事普大千云。故事簡單平庸，而哀豔感人，蓋亦得諸情性之正者。通篇曲辭秀雋，敘事亦流暢云。按對澂《小羅浮館詩集》卷四，有〈富莊驛和題壁女史鵑紅韻七絕〉六首，其六云：「銀毫欲撚怕鎖魂，窗底殷勤費曉昏，從此花箋鈔稿去，江南各處淚雙痕。」同卷又載〈重過富驛有感〉云：「壁上新詩未蝕磨，挑燈重讀奈愁何！秋風一例同捐棄，紅粉青衫淚孰多。」則譜曲之筠瓢道人之為趙氏固已無疑，即浮槎山樵亦是作者之自況。曲前題詞多至四十三家，恐即所謂徵和之詩。廣德陳萼謂揚州黃氏家伶能演此劇，聲價信重，益復可見其動一時。

㊲

體製最為奇特。

范元亨，德化人，道咸間孝廉，著有《空山夢》傳奇，八齣，不用宮調、曲牌，亦非整齊的七字或十字句，

劇本未見，錄自吳曉鈴：《清代戲曲提要八種》，收入《吳曉鈴集》第二卷，頁一四八—一四九。

③

第玖章　清同光雜劇述評

這一時期的雜劇作家，著者所知見的有楊恩壽、陳烺、許善長、徐鄂、劉清韻、醉筠外史、槐南小史、歗嵐道人、袁蟫、梁啟超等十人，其中以楊、陳、袁三家較為著名。雜劇到了這時候，就好像大清帝國一樣，已經日落西山，雖然彩霞猶豔，究竟是迴光返照。因為這是新舊時代的交替期，一切舊的文化都趨向衰落，雜劇當然也如此。所以取材漸趨迂腐，敘寫時事雖多感憤，亦少情致；而音律一途，更無論矣。其與以上諸期明顯的不同是，一二折短劇較少，而七八折以上之雜劇加多，也就是這時期的雜劇比較接近傳奇的形式。就內容來說，以時事入劇的情形也加多了，有些根本就是實錄。

一、楊恩壽和陳烺

(一)楊恩壽

楊恩壽和陳烺都有傳奇和雜劇，雖已非曲家三尺所能範疇，但雋逸之曲，性靈之語，亦時有所見，算是這

時期的名家了。

楊恩壽，字蓬海，一作朋海，號蓬道人，湖南長沙人。少有大志，運蹇不遇。嘗遊幕武陵、滇南。著有《坦園六種曲》，王先謙為之〈序〉。又有《詞餘叢話》六卷。

《坦園六種曲》中《麻灘驛》、《再來人》、《理靈坡》三種為傳奇，《姽嫿封》（〈自序〉云咸豐十年作）、《桂枝香》（有同治九年之〈序〉）、《桃花源》（有光緒年之〈自序〉）三種為雜劇。《姽嫿封》南合六折，〈自序〉云：「姽嫿雖見《紅樓夢》，全是子虛烏有。」❶演姽嫿守城拒盜，殉節死難事。《桂枝香》南合八折，演小說《品花寶鑑》中文人田春航與俳優李桂芳事。或云《品花寶鑑》之田春航係影射乾隆間之畢沅（字秋帆）。道光間楊掌生之《辛壬癸甲錄》，謂畢秋帆會試下第留京師，名旦色李桂芳一見傾倒，固要主其家，朝夕追陪激勵，乾隆二十五年（一七六〇），秋帆以狀元及第，當時因稱桂芳為狀元夫人。《桃花源》南合六折，據陶淵明〈桃花源記〉敷演。

《顧曲塵談》謂坦園亦學藏園，而遠不如韻珊。對於《桂枝香》則以為係《坦園雜劇》中最勝者，頗為欣賞，但其《戲曲概論》云：「在詞場品第，僅足為藏園之臣僕耳。」❷青木正兒云：「恩壽詞彩雖不及黃燮清，然其排場與賓白之技巧反過之，但尚未足稱善也。」❸《桃花源》六折演〈漁唱〉、〈農歌〉、〈逢源〉、〈假館〉、〈訊古〉、〈餞實〉，中間插入秦遺民扮演之「移民曲」，熱鬧紛華，可以說善於妝點設色，但瞿庵認為最勝之《桂

❶〔清〕楊恩壽：《姽嫿封傳奇》，收入《叢書集成續編》第二一〇冊（臺北：新文豐出版股份有限公司，一九八九年據《香豔叢書》本影印），頁一九，總頁六七四。

❷吳梅：《中國戲曲概論》，收入王衛民編校：《吳梅全集·理論卷上》，頁三〇三。

❸〔日〕青木正兒撰，王古魯譯著，蔡毅校訂：《中國近世戲曲史》，頁三五三。

枝香》，則結構鬆散，雖以生、小旦為主，而主場不多。關目又怪異，大寫男色，直將李桂芳作李亞仙，言語舉止，有時真教人不忍卒睹；其文字雖有可取者，然戲曲惡道，莫此為甚。《媳爐封》寫巾幗英雄，反覺虎虎有生氣。

度惡木、轉山坳。行一步、一僛僛。欺負俺失運王孫擁節旄。恰便似海鰲上鈎，恰便似引虎離巢。呀！買人心、銅山可靠，嬰法網、鐵面難饒。余一劍致身須早，料在天的祖宗含笑。任你有雪刃霜刀，這鬼門關拼來投到。《媳爐封》第三折【沽美酒帶太平令】❹

像這樣的曲子雖然說不上「吐氣如虹，筆力足挽千鈞」，但確實也不是「唧唧兒女語」所可以比擬的。

(二) 陳烺

陳烺，字叔明，號潛翁，江蘇陽湖人。少孤露，中歲遭兵革，流離播越，至五十始以鹺官需次浙中，浮沉宦海二十餘年。光緒辛卯（十七年，一八九一）七十初度時，門人集資為刻《玉獅堂十種曲》，其中傳奇五種、雜劇五種。雜劇五種為：《同亭宴》、《迴流記》、《海雪韻》、《負薪記》、《錯姻緣》。每種各為南北八折。集後附有《悲鳳曲》一折。

《同亭宴》以武夷君為主，穿插秦皇求仙，秦民避世，而以群仙宴集為高潮。賓白、曲文俱雅潔，排場亦分明。〈述異〉折純用淨丑小曲，亦合調法。惟未悉主旨何在。《迴流記》演明寧王宸濠謀反，婁妃投江自殉事，文字聲情凄涼宛轉。〈沉江〉折用魚模韻，其聲嗚嗚然，如怨如訴；〈神遊〉折從《長生殿·魂遊》折而來，故

❹ 〔清〕楊恩壽：《媳爐封傳奇》，收入《叢書集成續編》第二一〇冊，頁二五，總頁六七七。

亦流麗動聽。《海雪韻》發文人懷才不遇，為汙吏所過之悲；其投身蠻荒，反得禮過，何中華衣冠之地，竟至非人世界，作者於此，必有感而發。文字流麗動人，排場亦佳，關目有致。〈遯跡〉折聲情激越而協東鐘，〈猺宴〉折韻味悠揚而用江陽，可見作者善於選調布韻。《負薪記》演《聊齋》張誠事，旨在表彰孝友。〈途遇〉折雖覺過於「偶然」，然非此不足以傳奇。文字婉麗，時有悽惻感人處。每折韻協不同，足見作者心細。〈別親〉折為過場，而以集曲二支，用筆略嫌煩重。《錯姻緣》演《聊齋》「姊妹易嫁」事。思想幼稚，然確為世俗之見。【尾聲】一曲有意表明「戲之為戲」，其病與王驥德《男皇后》相同。另《悲鳳曲》北曲一折，採說唱搊彈方式，演浙江江山縣童養媳鳳姑被養母百般凌辱，逼迫為娼不從，竟至凌遲而死，幸知縣明察，代為申冤，處置惡人。作者旨意蓋用此以警世。

縱觀《玉獅堂雜劇》，排場、文字俱見用心用力，雖非上乘之作，亦足案頭誦讀。吳瞿庵《顧曲塵談》云：「《玉獅堂前後五種》……文律曲律，俱非所知，而頗傳於世，可怪也。」 ❺ 瞿庵所言如此，予雖別有所見，亦不敢妄論矣。

二、許善長和劉清韻

許善長和劉清韻的劇作都相當多，但合律蓋寡、文字亦皆塵下。茲簡介其劇目內容如下。

❺ 吳梅：《顧曲塵談》，收入王衛民編校：《吳梅全集・理論卷上》，頁三〇三。

(一)許善長

許善長，字季仁，號玉泉樵子，浙江仁和人。曾守建昌，其他事跡不詳。有《碧聲吟館叢書》，刻於光緒十一年（一八八五）。其中戲曲六種，《靈媧石》、《瘞雲巖》、《神仙引》三種為雜劇。

《瘞雲巖》南北十二折，演夏愛雲淪落風塵，守志狷潔，竟以身殉事。劇中有所謂情癡子，或即作者自寫其遭遇。《神仙引》南北八折，本《聊齋‧粉蝶傳》與隨園《神仙引》敷演。《靈媧石》含十二齣，每齣一事。

〈自序〉云：「嘗與懸鏡主人論列國名姝之可記者，……因與抉擇，得十二人，均有關目可寓勸懲。余唯唯……逾月而始成篇。」 [6] 十二齣為：〈伯嬴持刀〉（楚平夫人擁刀拒吳王闔閭事）、〈忠妾覆酒〉（衛大夫妾覆毒酒全主事）、〈無鹽拊膝〉（無鹽邑之女鍾離春以四殆進諫齊王事）、〈齊婧投身〉（負郭女子諫齊王救父事）、〈莊姪伏幟〉（莊姪諫楚王立太子事）、〈奚妻鼓琴〉（百里奚妻鼓琴諷百里事）、〈徐吾會燭〉（東海貧女會燭夜績事）、〈魏負上書〉（魏負上書進諫魏王把太子之妃自納為妃事）、〈聶姊哭弟〉（聶政姊撫屍哭弟事）、〈繁女救夫〉（弓人之妻諫晉侯救夫事）、〈西子捧心〉（西子捧心，東施效顰事）、〈鄭褒教鼻〉（鄭褒教魏美人掩鼻，使之劓事）。據其〈後序〉云，〈西子捧心〉、〈鄭褒教鼻〉二齣不合主旨，本擬刪去，但以棄之可惜，故姑為附刊卷後。

(二)劉清韻

劉清韻，字古香，浙江海洲人。適沐陽錢梅坡，字香岩。工詩詞，有傳奇二十四種，其中十四種毀於大水，

所餘十種由杭州吳季英石印刊行，婁縣楊古醞大令校讎，有光緒二十六年庚子（一九〇〇）俞樾〈序〉，總題《小蓬萊仙館傳奇》。

《小蓬萊仙館傳奇》十種即：《黃碧簽》，南北十二折，演咸豐間忠臣石龍章與光緒間孝子仇二梅，死後輪迴，仇托生為朱培，連中三元，石托生為元彪，助朱斬蛟平湖事。關目無雜，以二折將自己和丈夫寫成神仙，影射自家之事，再以一折由自己勘斷因果，《求子》、《濟鴻》、《補緣》諸折，亦繁瑣之極，毫無血脈可言，每折用曲簡單，雖文字尚雅整通達，究竟才情不足。《丹青副》，南北十二折，關目亦無聊，不過敘一富翁與一貧士有烏獲扛鼎之力者結交，貧士感其相知厚遇，乃捨身代報私怨。結構鬆懈，以下折實白補述上折之結果，承轉遞接，毫無韻致可言。《炎涼券》，南曲八折，以任貴、陳傑為始塞終達的文武才士，貴公子、富大爺則為始富終窮的勢利鬼。任貴為主，陳傑為賓，關目自成片斷，末折陳傑為始出場，有失照映。《鴛鴦夢》，南曲十二折，寫士子為座師所賞，卻因座師獲罪，乃拋棄功名，相偕遁入山林；無非致才人不偶之感。二、四折重用東鍾韻。《千秋淚》，南曲四折，寫《天風引》，南曲十折，寫馬俊行商，舟遭颶風，天妃娘娘護持，吹送至羅剎國，為該國執戟郎知遇，延為上賓，並代製假面具，使同其國之臉面，以便交通該國貴人。後馬受同官排擠，乃辭官，棄面具，感慨說：「想我生於文明之世，禮義之邦，視掇巍科如拾芥，躡高位如探囊。那知一經飄泊殊方，不特才華沒用，連面目亦不得守其常。」[7]可見作者寄意。此劇關目較可觀，神奇陸離，血脈亦較整秩。《氤氳釧》，南合十折，關目亦無聊，旨說明因緣用夫妻遇賊，報仇雪恨，悲歡離合之事。關目亦瑣碎不堪觀。《飛虹嘯》，南北十折，寫金大

❼

〔清〕劉清韻：《天風引》，收入王文章主編：《傅惜華藏古典戲曲珍本叢刊》第一〇六冊（北京：學苑出版社，二〇一〇年據清光緒二十六年上海藻文書局石印本影印），頁九，總頁三六六。

天定，其間雖小有挫折，終究必能和合。一夫二妻，古香女士心胸亦甚豁達。《英雄配》，南曲十二折，寫杜女

周郎，結為連理，遭亂分離，各殺賊立功，終得團圓，相偕為神仙之遊。關目布置，零亂之極，甚為可笑。《鏡

中圓》，南北合五折，寫南楚材遊幕別娶，感夫人自寫真容，夫妻終得團圓，關目亦甚單薄。

以上十種除《天風引》稍可觀外，俱平凡庸俗不足稱，惟以女子而寫作如此之富，方面亦如此之廣，則頗

為難得。俞曲園〈序〉云：「余就此十種觀之，雖傳述舊事，而時出新意，關目節拍皆極靈動，至其詞，則不

以塗澤為工，而以自然為美，頗得元人三昧，視李笠翁《十種曲》，才氣不及而雅潔轉似過之。」❽曲園此語，

恐非由衷之言。

三、袁蟫及其他諸家

(一)袁蟫

袁蟫是這一期的重要作家，惜其劇本未得寓目。茲據吳曉鈴〈清代戲曲提要八種〉介紹如下。❾

《瞿園雜劇》五種，光緒戊申（一九〇八）擺印本，首題《瞿園戲編》。按即清袁祖光（一八六七—一九三

〇），又名袁蟫，字驥孫，號曉村，別號瞿園，祖籍安徽太湖，光緒時人。少有雋才，博覽群書，詩古文詞援筆

❽〔清〕俞樾：《小蓬萊仙館傳奇·序》，收入王文章主編：《傅惜華藏古典戲曲珍本叢刊》第一〇六冊，頁一—二，總頁六一七。

❾吳曉鈴：《清代戲曲提要八種》，收入《吳曉鈴集》第二卷，頁一五〇—一五二。

立就，與侯官林傳甲、南海沈宗畸相善。以名進士官曹銓，隨班入值，不事奔謁。性情瀟灑，有乾嘉老輩標格。

此劇五種，刊於光緒戊申，《仙人感》一齣，記為光緒辛丑（一九〇一）呂岩重過岳陽樓，時值庚子亂後，見西人紛集江南，教堂遍內地，又睹國士競以掇拾為泰西餘唾為榮，不禁唱嘆而去。以為求一略似邯鄲道上之盧生，亦不可得矣。《藤花秋夢》一齣，脫胎《黃粱夢》，惟夢中幻景較簡，敘遽生供職銓曹，繫情貴顯，聲色迷離，歡娛正濃，忽鼓聲驟起，賊眾脅迫，生得間逃去，遇僧道指引，始為醒悟。末附【沁園春】詞一闋，題《值小藤花館》，則知此曲從填詞引出也。《金華夢》一齣，又名《孽海花》，演賽金花之中衰時期。蓋庚子之後，彩雲因鳳齡殀折事繫獄，已而竄逐出京。昔日繁華頓成雲煙，落魄淒涼，孤燈獨對，夜深忽夢金雯青殿撰詛咒，瓦德西將軍敘舊，鳳齡復向之索命，彩雲驚懼無措，後得仙人救援，並使至孽鏡前自觀前生。《暗藏鶯》一齣，略云華三郎幼贅西番陰氏。妻字小鶯，有兄二，則以妻姊阿芙阿蓉為配。其父以三媳淫逸過甚，乃命其子斷愛，小鶯見三郎方作休書，遂惑以柔情戀態，不效，復以死相脅，三郎不獲已，又實不願割捨，竟允重合。計議勢須暗藏金屋，俾其父無聞也。劇內華氏弟兄者，華國人士也；西番陰氏者，寓雅片之產自英印也；夫婦情深，則暗寓華嗜難除。簡鍊深劇，有足稱者。《長人賺》一齣，又名《賣詹郎》，劇衍皖人詹五事。全本《倉山舊主筆記》。詹氏脩軀八尺，以事客滬，西人嗎拉噠偉之，啗以重利，載至歐西，陳諸市廛，供人笑噱，乃獲金無算。後檀樂國主為改良種族，乃招贅詹氏為駙馬，居華屋，擁嬌麗，遂不復嬰技市肆。雖係趣劇，然詹受弄被賣，而不醒覺，亦大可哀憐矣。此書成後二年，又有《續編雜劇五種》刊行，前後合計十種。然據卷首〈自序〉，尚有《雙合鏡》、《支機石》、《鷗夷恨》、《紅娘子》四種；雜劇《江西雪》、《神山月》、《玉津園》三種未刊。知作者所撰曲，固不止此十種也。

《瞿園雜劇續編五種》，清宣統己酉（一九〇九）《晨風閣叢書甲集》本，此書亦袁蟫撰，而沈宗畸氏為之

刊行者。共收五劇：《東家顰》一齣，敘東施效顰事。蓋嘲譏當世華人之學步西人也。末云「西

姐姐嫁了吳王，

你可去嫁印度王；西姐姐住在姑蘇臺，你可去住耶穌堂」⑩，其意可見。《鈞天樂》一齣，全本《史記·趙世

家》，略云：王母鸞馭之期，天帝宣召趙軮魂魄，諭以興盛先機，並令與百神遊於鈞天，廣樂九奏萬舞，復命校

獵。簡子連殪熊羆，意氣甚得，忽猛虎來襲，力不能敵，幸始祖成季宣來援，始獲救。虎者寓魯臣陽虎也；

簡子既返天域，天帝頒賞二筍。且策後裔武靈王及趙匡胤必強其宗。《一線天》一齣，敘扶桑古詩人近籐道原之

魂，生遭捐棄，歿淪深壑，憤愴之情，無所託寄，乃讀向著之《騷吟》一書，忽覺一線青天，出自石罅，於是

事演日人富山五郎與鶴崗愛哥婚未匝月，即被徵役，北征蝦夷。愛哥矢志不二，自以庭除僵石自誓，後五郎久

已河邊埋骨，愛哥仍為樓頭思婦，春閨人夢，始兆噩耗，迺晨起坐石上，適雷雨交作，女竟化為石。《三割股》

希企復明。蓋寓與屈子同其身世之感也。《望夫石》，計〈送別〉、〈櫻會〉、〈望遠〉、〈化石〉四齣，前附楔子。

一齣，敘文氏老人久病垂危，長幼二媳及生女乃割股療親，獨次媳酷嗜自由，不齒三女之所為。按袁氏生當海

禁既開，歐風東漸之際，目觀宗邦傾危，人心變詭，乃以其憤世疾俗之懷，作振瞶醒聾之呼。書中之《仙感》、

《藏鶯》、《割股》、《望夫》、《孽海》、《賣詹》諸劇，或規或勸，感慨極深，然對國事希望仍未少泯，讀《鈞天

樂》可知。但又嗟嘆己身忠肝宏志無由得展，《一線天》中之近籐，實即夫子自道也。惟態度流於衰廢頹唐，乏

振作之氣，要亦時勢使然耳。

⑩〔清〕袁蟫：《東家顰》，收入王文章主編：《傅惜華藏古典戲曲珍本叢刊》第一一二冊（北京：學苑出版社，二〇一〇年據清宣統元年豐源印書局排印《晨風閣叢書甲集》本影印），頁四，總頁六一。

(二)徐鄂

徐鄂，字午閣，號汗漫生，嘉定人。為孝廉，歷經洪楊之亂，遊幕瀋陽。著有《誦荻齋二種曲》，為光緒十二年丙戌（一八八六）大同書局石印本。

《誦荻齋二種曲》即《梨花雪》，南北合十二折，含首尾兩折，寫烈女黃淑華為匪徒所劫，全貞保節，並手刃賊人為父兄母嫂報仇事。此為實錄，盛傳一時。關目蕪雜，失之剪裁；文字止於通順，未見奇爽之氣。楊頤〈序〉云：「君生九日而孤，母葛太孺人撫而教之，幼即嗜學，十餘歲遭寇掠，母子相失，太孺人投水以殉，君以痛母故，遇貞婦烈女事之可驚可愕可歌可泣者，恆思作為文章以表揚幽懿而寄夫思慕，此特其一耳。」

可見午閣寫作的動機，他另一本雜劇《白頭新》也是如此。《白頭新》，南曲六折，演江寧山陽縣監生程允元兩歲時與直隸平谷縣劉氏女訂婚，後流寓失所，音訊隔絕，五十餘年間，各堅守盟約，矢志不回。程極力尋訪，終於尼庵中覓得劉氏，乃合巹為夫婦。此亦實錄。乾隆四十二年（一七七七）江督高晉曾具題上奏，禮部乃予旌表，給與「義貞之門」匾額。關目尚得法，文字亦流麗可讀。

【獅子序】 盈眉喜、胸益暢，是祖先餘慶，兆衰年弄璋，荷蔭垂椿木，稀齓枯楊。想起昔年裡的景象，怎思量，鏡重圓、袖添香，蘭微繡繼，感不盡良朋義重，嘉耦情長。（《白頭新》第六折）[12]

⑪〔清〕楊頤：《誦荻齋二種曲·序》，收入王文章主編：《傅惜華藏古典戲曲珍本叢刊》第一〇八冊（北京：學苑出版社，二〇一〇年據清光緒十二、十三年大同書局石印本影印），頁四，總頁六一。

⑫〔清〕徐鄂：《白頭新》，收入王文章主編：《傅惜華藏古典戲曲珍本叢刊》第一〇八冊，頁二，總頁三六三。

醉筠外史，其《味蘭簃傳奇二種》有光緒十年序，其一為《烈女記》，南北八折，寫烈女江氏守身堅貞，父母公婆惑於重利，欲以女事財豪，女因縊自殉。其《後記》云：「古人有父母勸改適者，有翁姑逼改醮者，有夫私貨其婦者，而絕無骨肉相謀為賤行如此，烈女之死有以哉！」又云：「烈女之死，里人莫敢道其事者，蓋在同治二三年之間，勢紳至今巍然，而烈女之邱，蔓草荒煙，無人識者。」⓭可見此亦實錄，作者之意在鳴其不平，表其節烈。然此事四折盡可了斷，乃衍為八折，故冗煩蕪雜，不免費筆浪墨之譏。其二為《俠女記》，南北十二折，寫俠妓杜娘於風塵中識陳稺梅，資之應舉，終得高第，陳亦不忘大德，聘為正室。此亦實錄。陳為道光間人，以第三人及第，不十餘年而官至總督，其事盛傳士林。關目亦嫌煩瑣，曲文平平而已。

槐南小史，春濤之子，著《補春天傳奇》一種，南曲四折，有光緒五年（一八七九）王韜〈序〉，時槐南年僅十七。《補春天》演小青事，關目雅雋，情辭纏綿，恂為才人之筆。黃遵憲〈識〉云：「以秀蒨之筆，寫幽豔之思，摹擬《桃花扇》、《長生殿》，遂能具體而微。」⓮其【繡帶宜春】云：「桃花影、斜陽一片，零膏冷翠如煙，恨無靈、療妬春羹，看不破小劫、情天纏綿。泣湘花、蘇小墳前，悲楚管、孤山別院。啊約！小青呵！甘為傷心死，真箇是月虧花散。」⓯

歡嵐道人，著《暗香樓樂府》三種，有光緒十四年戊子（一八八八）〈自序〉。其一為《雁鳴霜》，一名《花

⓭ 蔡毅編：《中國古典戲曲序跋彙編》，頁二五二八。

⓮ 〔清〕黃遵憲：《補春天傳奇‧識》（東京：雄松堂，明治十三年（一八八〇），頁二。

⓯ 〔清〕槐南小史：《補春天傳奇‧夢哭》，頁三。

葉粉》，南合八折，本事見諸《西青散記》，演雙卿事，文字不足觀。其二為《木稗香》，十折，著者所見之光緒庚寅（一八九〇）《暗香樓》刊本未收此種。以上二種為雜劇。其三為《露中人》，十六折，屬傳奇。

梁啟超，有《梁任公三種》，即：《劫灰夢》傳奇，僅成楔子一齣，旨在感時傷事。《新羅馬》傳奇，演義大利建國史，僅成七齣。《俠情記》，演加里波的事，僅成一齣。任公三種本為傳奇體例，以其未成，故姑入雜劇之列。三種俱藉史書以反映時代，用意在喚起國魂。曲文賓白，雄肆偉麗，其風骨之勁健，較之馬白諸家，毫不遜色。蓋任公一代文豪，偶然拈題寫意，必有鬼斧神工，天衣無縫之妙。

結尾

明清戲曲可以說是完全文士化的作品，其因南戲北劇之變化而分別產生以南戲為母體的「傳奇」和以北劇為母體的「南雜劇」。傳奇的「文士化」，尚有清初以李玉為首的蘇州作家群那樣融入戲曲生活與庶民同樣接地氣的專業作家，而南雜劇在清初，其內容尚有少數作家，如同傳奇一般用來發抒亡國之痛，稍具特色之外，其體製則不止幾於成為短小的南北戲曲別體，同時也向短劇發展，而以一折獨多，又儼然為「折子戲」的面貌，其內容思想文學藝術更推向文士化的極致，事實上已成辭賦別體，像《吟風閣雜劇》那樣可以搬諸氍毹的恐是鳳毛麟角，而多數是案頭清供之物了。所以說明清南雜劇和短劇在韻文學上的意義越來越重，而其作為戲曲藝術的作用卻越來越輕。

附
錄

一、明代雜劇體製提要

為了使這個提要眉目清醒，我們按照雜劇發展的態勢分作三個階段：即宣德以前謂之初期雜劇，正統至嘉靖謂之中期雜劇，隆慶以後謂之後期雜劇。第一個階段的雜劇，有許多是無名氏的作品，它們的時代未能確定，學者大都認為係屬元明間作品，茲從之，而列之於寧獻王朱權之前。另外教坊劇十餘種，其中有些可以認定係成化作品，而《五龍朝聖》一劇更有「嘉靖年海宴河清」❶之句，似乎可以認為是嘉靖中作品。但此種教坊劇，歷朝相傳，伶人因時制宜，將原本略予更改，即可應用，因此它們確實的著作年代還是很難斷定。不過，它們是嘉靖以前的作品是可以斷言的。所以我們姑且將它歸入初期，而列之於周憲王朱有燉之後。至於祁氏《劇品》中所著錄的作品，有些作家生平無可考，有些根本是無名氏，傅氏《全目》大抵把它歸入後期，從它們的體製看來，大概「雖不中亦不遠」，所以也只好將它們列入後期。

❶ 《賀萬壽五龍朝聖》，收入《古本戲曲叢刊四集》（上海：商務印書館，一九五八年據脈望館鈔校本古今雜劇影印），頁六一。

其次，這篇提要編寫的方法是：劇本用簡名，繫於作者名下，然後將它的折數、曲類（南曲或北曲或合套）、唱法（末唱或旦唱或合唱）等依次注明。折數以中文數目字表示，其下括弧中之阿拉伯數字即表示該劇本中之楔子數，用北曲則注「北」字，南曲則注「南」字，南北合套則注「合」字。如一劇或一折中兼用南曲與北曲，或南曲與合套，甚至於南曲、北曲、合套並用的，則分別注明「南北」、「南合」、「南北合」字樣。但是祁氏《劇品》碰到合套的情形俱注為「南北」，本提要劇名下如注明「佚」字的，其體製皆錄自《劇品》，這些劇本注有「南北」的，可能包括「南合」的情形，但由於原本已佚，作統計時，只好以「南北」視之。另外，末本注「末」字，且本注「旦」字，末旦雙本注「末旦」字，若由眾多腳色任唱則注「眾」字。

(一) 初期雜劇

羅本

《龍虎風雲會》　四(1)　北　末

王子一

《誤入桃源》　四(1)　北　末

劉兌

《嬌紅記》　二本八折(2)　北　末（第三折【出隊子】與【刮地風】諸曲，並作「旦唱」，然觀其曲意，實是正末口吻，應是傳本誤刊。）

谷子敬

《城南柳》　四(1)　北　末

高茂卿

《兒女團圓》　四(1)　北　末

賈仲明

《對玉梳》　四(1)　北　旦
《蕭淑蘭》　四　北　旦
《金安壽》　四　北　末
《昇仙夢》　四　合　末北旦南
《裴度還帶》　四(1)　北　末

李唐賓
《梧桐葉》　四(1)　北　旦

楊訥
《西遊記》　六本二十四折(2)　北　旦一本，末旦五本
《劉行首》　四　北　末

劉君錫
《來生債》　四(1)　北　末

黃元吉
《流星馬》　四　北　末

無名氏：計九十八本，茲分為兩大類：

(一)遵守元人成規者八十四本

1. 含楔子之末本（未注數目者皆只一楔子）：《村樂堂》、《凍蘇秦》、《神奴兒》、《臨潼鬥寶》、《伐晉興齊》、《吳起攻秦》、《衣錦還鄉》、《騙英布》、《暗度陳倉》、《三出小沛》(2)、《龐掠四郡》、《五馬破曹》(2)、《魏

徵改詔》(2)、《智降秦叔寶》(2)、《四馬投唐》(2)、《紫泥宣》、《午時牌》、《打韓通》、《開詔救忠》、《破天陣》、

《大破蚩尤》(2)、《岳飛精忠》、《九宮八卦陣》、《貧富興衰》、《下西洋》(2)、《拔宅飛昇》(2)、《度黃龍》、《鎖白

猿》、《南極登仙》、《存孝打虎》、《澠池會》(2)、《伊尹耕莘》、《三戰呂布》(2)、《老君堂》(2)，計三十四本，含

二楔子者十一本。

2.不含楔子之末本：《賺蒯通》、《小尉遲》、《樂毅圖齊》、《題橋記》、《聚獸牌》、《捉彭寵》、《雲臺門》、

《桃園結義》、《杏林莊》、《單戰呂布》、《石榴園》、《怒斬關平》、《娶小喬》、《東籬賞菊》、《鞭打單雄信》、《慶

賞端陽》、《登瀛州》、《陰山破虜》、《浣花溪》、《破風詩》、《曹彬下江南》、《活拏蕭天佑》、《十樣錦》、《東平

府》、《薛苞認母》、《三化邯鄲》、《李雲卿》、《齊天大聖》、《斬健蛟》、《那吒三變化》、《蔣神靈應》、《十探子》、

《二郎神射鎖魔鏡》，計三十三本。

3.含楔子之旦本：《爭報恩》、《謝金吾》、《隔江鬥智》、《孟母三移》、《龍門隱秀》、《認金梳》(2)、《女真

觀》、《女姑姑》(2)、《勘金環》、《洞玄昇仙》、《魚籃記》、《智勇定齊》，計十二本，含二楔子者二本。

4.不含楔子之旦本：《臨江亭》、《馮玉蘭》、《女學士》、《渭塘奇遇》、《蘇九淫奔》，計五本。

(二)改變元人科範者十四本

1.五折者：《大戰邳彤》、《定時捉將》、《刀劈四寇》(2)、《陳倉路》(1)、《打董達》、《大劫牢》、《鬧銅臺

(1)、《降桑椹》。以上八本俱屬末本，旦本唯《五侯宴》一本。共計九本。

2.演唱方法改變者五本：

《雷澤遇仙》　　五(2)　　北　　末旦

《東牆記》　　五(1)　　北　　眾

《桃符記》　四⑴　北　二旦

《風月南牢記》　四⑴　北　眾

《雙林坐化》　四⑴　北　末旦

朱權（寧獻王）

《沖漠子》　四　北　末

《卓文君》　四⑴　北　末

朱有燉（周憲王）三十一本，分兩類述之：

㈠遵守元人成規者二十本：《得騶虞》⑵、《常椿壽》、《十長生》、《八仙慶壽》、《踏雪尋梅》、《小桃紅》⑴、《喬斷鬼》、《豹子和尚》、《義勇辭金》（由卜獨唱）、《團圓夢》⑴、《香囊怨》⑴、《復落娼》⑴、《辰勾月》⑴、《半夜朝元》⑴、《悟真如》⑵、《煙花夢》⑵、《海棠仙》。以上九本為末本。以下十一本為旦本：《慶朔堂》、《桃源景》⑵、《繼母大賢》

㈡改變元人科範者十一本：

《仗義疏財》　五⑴　北　二末

《仙官慶會》　四　北　二末

《蟠桃會》　四　北　眾（末旦主唱）

《神仙會》　四⑴　北　眾（末主唱）

《牡丹仙》　四　北　生旦（旦主唱）

《牡丹品》　四　北　眾（末主唱）

《牡丹園》　五(2)　北　眾旦

《曲江池》　五(2)　北　眾　（末旦主唱）

《靈芝慶壽》　四　北　眾　（末旦主唱）

《賽嬌容》　四　北　眾旦

《降獅子》　四　北　眾

教坊劇：十七本，分兩類述之：

(一)遵守元人成規者十五本：《寶光殿》(1)、《獻蟠桃》、《慶長生》、《賀元宵》、《鬥鍾馗》(1)、《八仙過海》(1)、《五龍朝聖》(2)、《慶千秋》、《群仙祝壽》、《廣成子》、《群仙朝聖》、《萬國來朝》、《太平宴》、《黃眉翁》(1)，

(二)改變元人科範者二本：

《慶賞蟠桃》　四　北　眾

《長生會》　五　北　旦

以上十四本均係末本。且本唯《紫微宮》一本。

(二)中期雜劇

康海

《中山狼》　四　北　末

《王蘭卿》　四(1)　北　旦

王九思

《沽酒遊春》　四 (1)　北　末

《中山狼院本》　一　北　末

楊慎

《洞天玄記》　四　北　生

許潮《太和記》二十四本，存八：

《蘭亭會》　一　南北　眾

《武陵春》　一　南北　末北眾南

《寫風情》　一　南北　眾

《午日吟》　一　南北　眾

《南樓月》　一　南北　眾

《龍山宴》　一　南北　眾

《同甲會》　一　南　眾

《赤壁遊》　一　南　眾

陳沂

《苦海回頭》　四　北　末

李開先

《園林午夢》　一　北　眾

《打啞禪》　一　北　眾

徐渭《四聲猿》，包括四個獨立劇：

《漁陽三弄》　一　北　眾

《翠鄉夢》　二　合　眾

《雌木蘭》　二　北　眾

《女狀元》　五　南　眾

沖和居士

《歌代嘯》　四　北　末旦

馮惟敏

《不伏老》　五(1)　北　末

《僧尼共犯》　四　北　淨旦末

汪道昆《大雅堂四種》：

《高唐夢》　一　南　眾

《五湖遊》　一　合　生北旦南

《遠山戲》　一　南　眾

《洛水悲》　一　南　眾

梁辰魚

《紅線女》　四　北　旦

㈢ 後期雜劇

王衡

《鬱輪袍》　七　北　末

《沒奈何》　一　北　末

《真傀儡》　一　北　末

蘅蕪室主人

《再生緣》　四　北　生旦

沈璟《博笑記》十種：

《巫孝廉》　三　南　眾

《乜縣佐》　二　南　眾

《虎扣門》　二　南　眾

《假活佛》　三　南北　眾

《叔賣嫂》　三　南　眾

《假婦人》　三　南北　眾

《義虎記》　四　南　眾

《賊救人》　二　南　眾

《賣臉人》　二　南　眾

《出獵治盜》　三　南合　眾

王驥德

《男皇后》　四(1)　北　眾旦（正旦主唱）

《棄官救友》（佚）　四　南北

《倩女離魂》（佚）　四　南

《兩旦雙鬟》（佚）　四　南

《金屋招魂》（佚）　四　南北

呂天成

《齊東絕倒》　　四　合　生北眾南

《秀才送妾》（佚）　　八　南

《兒女債》（佚）　　四　南北

《耍風情》（佚）　　四　南北

《纏夜帳》（佚）　　四　南

《姻緣帳》（佚）　　四　南北

《勝山大會》（佚）　　四　南北

《夫人大》（佚）　　四　南北

汪廷訥

《廣陵月》　　七　南　眾

《中山救狼》（佚）　　六　南北

《青梅佳句》（佚）　　六　南北

《詭男為客》（佚）　　六　南

《捐奩嫁婢》（佚）　　八　南

《太平樂事》（佚）　　一　北

桑紹良

《獨樂園》　　四　北　末

梅鼎祚

《崑崙奴》　　四　北　末

王澹 《櫻桃園》 四 南 眾

徐復祚 《一文錢》 六 南五北一 生北眾南

陳與郊

《昭君出塞》 一 南合 眾

《文君入塞》 一 南 眾

《袁氏義犬》 五 南四合一 眾

《淮陰侯》（佚） 四 南北

《中山狼》（佚） 五 南北

葉憲祖

《罵座記》 四 北 生旦

《寒衣記》 四(1) 北旦

《易水寒》 四 合 生北眾南

《北邙說法》 一 北 生

《團花鳳》 四(1) 南二南北一合一 眾

《四豔記》：

《夭桃紈扇》 八 南 眾

《素梅玉蟾》 八 南 眾

《碧蓮繡符》 八 南 眾

《丹桂鈿合》　七　南　眾

《琴心雅調》　八　南　眾

《三義成姻》　四　南三北一　眾

《渭塘夢》　四　南　眾

《會香衫》（佚）　八　北二本

《碧玉釵》（佚）　四　南

《玎璫梳》（佚）　八　南

《死生緣》（佚）　四　北

《桃花源》（佚）　四　南北

《西樓夜話》（佚）　四　南

《芙蓉屏》（佚）　四　南北

《鴛鴦寺冥勘陳玄禮》（佚）　四　南北

《龍華夢》（佚）　四　南北

《巧配閻越娘》（佚）　八　南北二本

《賀季真》（佚）　一　北

《妥梅香》（佚）　四　南北

程士廉《小雅四紀》（祁氏《劇品》謂南北四折）⋮

《帝妃春遊》　一　南　眾

《蘇秦夏賞》（佚）　一

《韓陶月宴》（佚）　一

《戴王訪雪》（佚） 一

車任遠

《蕉鹿夢》 六 南 眾

陳汝遠

《紅蓮債》 四 北 眾

湛然

《魚兒佛》 四 北 眾

沈自徵 《漁陽三弄》：

《地獄生天》（佚） 五 南北

《鞭歌妓》 一 北 末

《簪花髻》 一 北 末

《霸亭秋》 一 北 末

王應遴

《逍遙遊》 一 南北 眾

徐陽輝

《有情癡》 一 北 末

《脫囊穎》 四 南二合二 眾

凌濛初

《虯髯翁》 四 北 末

《鬧元宵》 八 南六北一合一 眾（南曲眾唱、北曲末獨唱、合套之北曲淨獨唱）

孟稱舜

《莽擇配》 四 北旦

《襧正平》（佚） 一 北

《顛倒因緣》（佚） 四 北

《蕘忽姻緣》（佚） 四 北

《劉伯倫》（佚） 一 北

《穴地報仇》（佚） 四 北

傅一臣《蘇門嘯》十二種：

《買笑局金》 四 南三合一 眾

《賣情紮囤》 七 南 眾

《賢翁激婿》 八 南六北一合一 眾

《錯調合璧》 五 南 眾

《智賺還珠》 六 南五合一 眾

《截舌公招》 六 南 眾

《沒頭疑案》 六 南 眾

《義妾存孤》 六 南 眾

《人鬼夫妻》 七 南 眾

《死生仇報》 八 南六北二 眾

《蟾蜍佳偶》 七 南 眾

《鈿盒奇姻》 七 南 眾

《金門戟》　一　北　老旦、生

《醉新豐》　四(1)　北　生、末、小生

《鬧門神》　一　北　末

《雙合歡》　一　北　生、老旦

袁于令

《雙鶯傳》　七　南　眾

葉小紈

《鴛鴦夢》　四(1)　北　末

鄭瑜

《鸚鵡洲》　一　北　生

《汨羅江》　一　北　生

《黃鶴樓》　一　北　生

《滕王閣》　二　南一北　一生

孫源文

《餓方朔》　四(1)　北　旦

黃家舒

《城南寺》　二　生　北

陸士廉

《西臺記》　四　南三北一　眾南生北

黃方儒《陌花軒雜劇》，七本，未見，據張全恭《明代的南雜劇》（祁氏《劇品》著錄謂《柳浪雜劇》南北

十折）：

《倚門》 四

《淫僧》 一

《再醮》 一

《偷期》 一

《督妓》 一

《變童》 一

《懼內》 一

來鎔，三種（俱存，未見）：

《閒看牡丹亭》 一 南

《碧紗》 四 北

《紅紗》 一 北

鄒式金

《風流塚》 四 南 眾

鄒兌金

《空堂話》 一 北 末

屠畯（以下諸家連同無名氏作品俱已散佚，不再注明「佚」字）

《崔氏春秋補傳》 四 北

王湘

《梧桐雨》 一 南

佘翹

　　《鑬骨菩薩》　三　北

史槃

　　《蘇臺奇遘》　六　北

　　《三卜真狀元》　六　南北

　　《清涼扇餘》　四　南北

徐羽化

　　《羅浮夢》　一　北

張岱

　　《喬坐衙》　一　北

陳情表

　　《鈍秀才》　八　南北

祁豸佳

　　《眉頭眼角》　四　南北

顧思義

　　《餘慈相會》　一　南

朱京藩

　　《玉珍娘》　一　北

董玄

　　《文長問天》　一　北

鐸夢老人　《可破夢》　六　南北

胡文煥　《桂花風》　六　南北

凌星卿　《關岳交代》　四　南北

陳清長　《一麟三鳳》　一　南北

樵風　《孝感幽明》　四　南
　　《劍俠完貞》　七　南北
　　《參禪成佛》　六　南北
　　《宦遊濟美》　四　南北

王素完　《玻璃鏡》　四　南北

高□□（闕名）　四　南
　　《五老慶庚星》　一　南

張大諶　《誅雄虎》　一　北
　　《三難蘇學士》　四　南

《報恩虎》　四　南

李槃

《庫國君》　一　北

《獨君教子》　一　北

《夏六賢》　一　北

《周文母》　一　北

《趙宣孟》　一　北

《魯敬姜》　一　北

《首陽高節》　一　北

《王開府》　一　南

謝天惠

《孝義記》　六　南

《善惡分明》　七　南

無名氏

《城南柳》　一　北

《醉寫赤壁賦》　四　北

《鬧風情》　一　南

《穀儒記》　一　南

《喝采獲名姬》　五　北

《陶彭澤》　四　北

《遊觀海市》 四 北

《黃粱夢》 四 北

《秦樓蕭史》 一 南

《竹林勝集》 一 南

《截髮留賓》 一 南

《魯男子》 一 南

《銅雀春深》 一 南

《相送出天台》 一 南

《逢人騙》 一 北

《同心記》 五 南北

二、清代雜劇體製提要及存目

清人雜劇體製提要及存目編寫的方法是：將作品繫於作家，作家姓名下面的阿拉伯數字，表示該作家所作雜劇的數量，其下括弧則是著者所見，據以為著錄和提要的版本。劇本較作家姓名低兩格，其下分注折數、曲類和唱法。折數以中文小寫之數字表之，如四折則注上「四」字。曲類以「北」表北曲，「南」表南曲，「合」表合套。如南北曲兼用則注「南北」。南曲合套兼用則注「南合」，南北曲、合套並用則注「南北合」。唱法如注「生」或「旦」，即表示該劇由生或旦獨唱，如由二、三腳色分唱，則亦全部注出，如由三腳色以上分唱，則注「眾」字。「體製提要」之後，附清人雜劇存目，分二節：一為現存而著者未見者，則先列作家姓名，以阿拉伯

數字注其作品數目，再列出劇名，下注根據之版本或諸家之提要；一為諸家著錄之存目，未注明出處者，即為《今樂考證》所見，其他則分別注明之。

(一) 清代雜劇體製提要

徐石麒 4 《清人雜劇二集》本，順治刊本總題《坦菴詞曲六種》

《大轉輪》 四 北 眾（生主唱）

《拈花笑》 一 北 生、旦、貼

《浮西施》 一 合 生北旦南

《買花錢》 四 南北合 眾

首折兩支雙調引後接【新水令】合套，然模式古怪，茲錄之如下：【新水令】、【步步嬌】、【蟾宮曲】、【江兒水】、【平沙落雁】、【凱歌曲】、【彩旗兒】、【收江南】、【園林好】、【瓊林宴】、【太平令】、【清江引】。二折南曲。三折北仙呂套。四折北般涉【耍孩兒】套，用八煞。

查繼佐 1 （《雜劇三集》本）

《續西廂》 四 北 眾（生主唱）

吳偉業 2 《雜劇三集》本、《清人雜劇初集》本

《臨春閣》 四 北 眾（旦外主唱）

《通天臺》 二 北 眾

首折仙呂生獨唱，【么篇】改作前腔。次折雙調眾唱。

朱琬1（乾隆丙寅重梓本）

《祭皋陶》　四　　南北　　眾

次折用北仙呂【點絳唇】套、四折用北雙調【新水令】套。

王夫之1（《清人雜劇二集》本）

《龍舟會》　四　　北　　末旦

首折仙呂、次折越調、四折雙調末主唱（分扮謝皇恩、李公佐。仙呂【油葫蘆】、【寄生草】之【么篇】由末、李合唱、餘末獨唱）。三折旦獨唱。

尤侗5《清人雜劇初集》本、《西堂曲腋》光緒二年序金閶聚秀堂刊本）

《西堂樂府》

《讀離騷》　四(1)　北　　末生

首折仙呂、次折正宮、三折雙調俱正末獨唱、四折中呂生獨唱。次折開場巫舞唱俗曲；三折之前含楔子仙呂【賞花時】一支（折數下之阿拉伯數字表所含楔子數）；劇末龍舟唱俗曲二支。

《弔琵琶》　四(2)　北　　旦

首折仙呂用【八聲甘州】，楔子仙呂【端正好】、【賞花時】分置於首折、三折之前。三折商調套後由「駕」弔場唱雙調【清江引】。旦分扮王昭君、蔡琰。

《桃花源》　四(1)　末、沖末

首折仙呂、次折中呂、四折南呂，俱由正末獨唱；三折雙調【夜行船】沖末獨唱。楔子在第四折之後，先由淨唱【十棒鼓】一支，再由外、徠、母、旦各唱【出隊子】一支，最後末唱仙呂【端正好】。

《黑白衛》　四　　北　　老旦、旦、眾

首折仙呂老旦獨唱；次折正宮、三折雙調旦獨唱；四折中呂【耍孩兒】之前旦獨唱，其後眾分唱。

《清平調》　一　　南合　　生北眾南

開場末念【西江月】。引場旦唱【夜遊湖】、【桂枝香】二支、【意不盡】四曲，接雙調合套，生北、眾南。

嵇永仁 4　《清人雜劇初集》本

《續離騷》：卷首有「詞目開宗」【滿庭芳】一闋，其下場七言四句含四劇之內容。

《扯淡歌》　一　　北　　生

割裂劉基《扯淡歌》，與曲文相間遞用，用仙呂套，而以【寄生草】之【么篇】作結，不用【尾聲】。

《泥神廟》　一　　北　　生

淨引場唱北【天下樂】一支。

《罵閻羅》　一　　北　　生

《笑布袋》　一　　北　　淨

模式混用仙呂、雙調、正宮，茲列之如下：北仙呂【點絳唇】、【混江龍】、北雙調【折桂令】、【雁兒落】、【掛玉鉤】、北正宮【滾綉毬】、北雙調【梅花酒】、【尾】。

周如璧 2　《雜劇三集》本

《孤鴻影》　六(1)　北　　眾

卷首正目十言四句，〈楔子〉生唱仙呂【賞花時】、【么篇】。首折仙呂、四折商調俱旦獨唱。次折雙調

旦、小旦、老旦分唱。三折生獨唱。五折單用般涉【耍孩兒】套眾合唱，老旦、卜分唱。六折中呂【四邊靜】以前老旦獨唱，【耍孩兒】以下生獨唱。雙調套庚青混真文。

《夢幻緣》　　　六　　南北　　眾

六折用北越調【鬥鵪鶉】

堵庭棻1　（《雜劇三集》本）

《衛花符》　　　二　　南　　眾

開場末念【踏莎行】，正目七言二句。

張龍文1　（《雜劇三集》本）

《旗亭讌》　　　三　　南合　　眾

開場末念【西江月】，正目七言二句。首折南曲、次折末引場唱北仙呂【點絳唇】、【混江龍】，其後仙呂合套眾唱，南曲在前，北曲在後，模式鮮見：南【杜枝香】、北【油葫蘆】、南【八聲甘州】、北【天下樂】、南【解三醒】、北【那吒令】、南【醉扶歸】、北【金盞兒】、南【安樂神犯】，無【尾聲】。三折亦用合套眾唱：北仙呂【寄生草】、南仙呂【皂羅袍】、北雙調【對玉環帶過清江引】、【前腔】、南【尾聲】。

張源1　（《雜劇三集》本）

《櫻桃宴》　　　四(1)　　北　　旦

首折仙呂寒山混先天、次折中呂庚青混真文、侵尋。

薛旦1　（《雜劇三集》本）

《昭君夢》　四　南北合　眾

首折開場末念【西江月】唱仙呂【賞花時】、【么篇】，次折南曲旦獨唱，三折北仙呂套外獨唱，四折雙調合套旦主唱北曲、南曲生、小生、末分唱。

南山逸史 5　《雜劇三集》本）

《半臂寒》　四　南合　眾

開場末念【臨江仙】，正名十言四句。四折中呂合套，生北眾南。

《長公妹》　四　南合　眾

開場末念【踏莎行】，正名十一言二句。四折雙調合套，北曲【沽美酒帶太平令】外唱外，俱生獨唱；南曲眾唱。

《中郎女》　四　南合　眾

開場末念【菩薩蠻】，正目十一言四句。四折雙調合套，【折桂令】以前闕文，少二頁。

《京兆眉》　四　南　眾

開場末念【西江月】，正目十言二句。

《翠鈿緣》　五　南　眾

開場末念【西江月】，正目十四言二句。首折真文混庚青，二、四折先天混寒山。

《鯁詩讖》　一　北　末

土室道民 1　《雜劇三集》本）

卷首正目七言二句，卷尾集唐四句。

碧蕉軒主人 1 (《雜劇三集》本)

《不了緣》　四　　南北　　北生、外、南眾

首折北雙調生獨唱，二、三折南曲生、小生、旦、小旦分唱，四折北仙呂外獨唱。

裴璉 4 (《清人雜劇初集》本)

《明翠湖亭四韻事》

《昆明池》　二　　南合　　旦北眾南

卷首七言四句題為「楔子」。每折末後俱有七言集唐四句。次折旦上場唱南正宮引【破齊陣】，再接雙調合套，旦北眾南。

《集翠裘》　二　　南北　　生北眾南

卷首七言四句題為「楔子」，次折生唱北黃鍾【醉花陰】引場，接唱北正宮套。

《鑑湖隱》　四　　南合　　生北眾南

卷首七言四句題為「楔子」，三折生唱北雙調【夜行船】引場，接雙調合套。

《旗亭館》　三　　南北　　生北眾南

卷首七言四句題為「楔子」。每折末後俱有七言集唐四句。首折旦唱南呂【臨江梅】引場，接唱黃鍾、仙呂、南呂過曲，插入老旦、小旦與旦分唱商調過曲；次折仙呂【八聲甘州】套諸曲生、外、丑、小丑分唱；三折眾腳唱南呂過曲，多用集曲。

洪昇 4 (《清人雜劇二集》本)

《四嬋娟》：四折分演四事，合則一劇，分則四劇。似汪道昆《大雅堂四種》。

《謝道韞》　一(1)　北(1)　旦

沖末唱仙呂【賞花時】、【么篇】。仙呂【後庭花】下插入【滿江紅】、【大德歌】、【魚游春水】、【芭蕉延壽】諸曲由四旦彈唱。

《衛茂漪》　一(1)　北　旦

沖末唱仙呂【端正好】、【么篇】。用中呂套。

《李易安》　一(1)　北　末

越調【金蕉葉】以前殘缺。

《管仲姬》　一(1)　北　末

旦唱仙呂【賞花時】、【么篇】。用雙調。

張雍敬 1 （康熙己亥刊本）

《醉高歌題曲》　十二(3)　北　末旦

仿《西廂記》，共三本。每本四折加一楔子。第一本楔子旦唱仙呂【端正好】，沖旦唱【么篇】；首折仙呂、次折中呂、四折雙調，俱末獨唱；三折越調旦獨唱。第二本楔子沖旦唱仙呂【賞花時】、【么篇】，旦獨唱全本。第三本楔子在二、三折間，旦唱仙呂【賞花時】、【么篇】。末獨唱全本。

張韜 4 《清人雜劇初集》本、《大雲樓詩文集》附刊本）

《續四聲猿》

《霸亭廟》　一　北　末

《薊州道》　一　北　末

《木蘭詩》　一　北　末

《清平調》　一(1)　北　末

《清平調》　開場駕唱仙呂【賞花時】，用仙呂套，其他三劇俱用雙調套。

曹錫黼 5　《清人雜劇初集》本）

《桃花吟》　四　南北　眾

楔子用【西江月】、【東風齊著力】，如傳奇家門。四折旦唱北正宮【端正好】，【脫布衫】引場，餘俱南曲。

《四色石》　　　　　　　　　　生

《同谷歌》　一　北　　　　生

用北中呂【四邊靜】接【耍孩兒】、【五煞—煞尾】成套，模式怪異。

《雀羅廷》　一　北　　　　生

《曲水宴》　一　南　　　　眾

《滕王閣》　一　南北　　生北眾南

北仙呂套生獨唱，用為隱括《滕王閣序》。

蔣士銓 3　《藏園九種曲》本）

《四絃秋》　四　南合　　眾南小旦北

首折外淨旦丑同明南中呂過曲【尾犯序】引場，接黃鍾合套，眾唱南曲，小旦獨唱北曲。四折生唱南呂過曲【香柳娘】二支引場，接雙調合套，小旦唱北曲，生唱南曲。

《一片石》　四　　　南合　　眾南生北

開場念【蝶戀花】。三折老旦、中淨各唱一支【一江風】引場，接雙調合套，生北眾南。

《第二碑》　六　　　南合　　眾南外、旦北

開場念【蝶戀花】。五折用正宮合套，外北眾南；六折中淨唱【福青歌】二支引場，接黃鍾合套，旦北眾

南。

桂馥 4 （《清人雜劇初集》本）

《後四聲猿》

《放楊枝》　一　　北　　生旦

《題園壁》　一　　南　　眾

《謁府帥》　一　　南　　眾

《投圂中》　一　　南　　眾

楊潮觀 32 （乾隆錦官子雲亭刊本）

《吟風閣雜劇》三十二種：分四卷，卷一六本、卷二、卷四各八本，卷三十本。卷首有「題詞」，用【滿江紅】、【沁園春】二詞，類傳奇家門。

《新豐店》　一　　南　　生

《大江西》　一　　南北　　北小生南小旦

北雙調【收江南】、【沽美酒帶太平令】間插入南仙呂【醉扶歸】、【皂羅袍】。

《行雨》　一　　南北　　小生北生南

北仙呂【青哥兒】、【煞尾】間插入南仙呂【八聲甘州】一支。

《黃石婆》　一　南　　眾

《快活山》　一　北　　末

用南呂【一枝花】夾【九轉貨郎兒】。

《溫太真》　一　南　　眾

生唱仙呂套至【六么序么篇】即接般涉【要孩兒】，由淨、生分唱。

《錢神廟》　一　北　　生淨

此劇四換排場，用曲二十三支。

《邯鄲郡》　一　北　　小旦

北南呂套【烏夜啼】、【鵪鶉兒】間插入雙調【清江引】二支，由旦丑同唱。

《賀蘭山》　一　北　　生

《朱衣神》　一　南北　末北外南

末唱【點絳唇】與【清江引】二支引場。

《夜香臺》　一　南　　老旦

《發倉》　一　合　　小旦北生南

《魯連臺》　一　北　　生

《荷花蕩》　一　南　　小旦

《二郎神》　一　南　　眾（小旦主唱）

《笏諫》 一　南　小生、外

《配罄》 一　南　末、小生

《露筋祠》 一　南　旦、小生

《掛劍》 一　南　眾

《卻金》 一　南　外

《下江南》 一　南　外

《藍關》 一　南　小旦、外

《荀灌娘》 一　南北　眾
前半南越調【風馬兒】套，接半北正宮【端正好】套。

《葬金釵》 一　南北　旦北生末南
旦唱北南呂【一枝花】套。生末唱南曲南呂宮【一江風】套。

《偷桃》 一　南　眾

《春夢婆》 一　南　眾

《西塞山》 一　北　淨
北黃鍾【尾聲】眾合唱。

《凝碧池》 一　南　丑、老旦

《大蔥嶺》 一　北　淨

《罷宴》 一　北　老旦

《翠微亭》　一　北　眾

《忙牙姑》　一　南北　眾

前半南北曲交錯使用而宮調不同。

唐英6（《古柏堂六種》，乾隆間古柏堂刊本）

《清忠譜正案》　一　北　眾

此劇一名《陰勘》。雙調【新水令】套前淨旦小旦丑合唱一支【點絳唇】引場。

《十字坡》　一　北　眾

中呂【粉蝶兒】套前，旦唱一支【一串鈴】引場。

《虞兮夢》　二　北　淨生

首折淨獨唱中呂【粉蝶兒】套，【堯民歌】下插入南中呂【泣顏回】二支，眾唱。次折生獨唱正宮【端正好】套。

《傭中人》　一　北　外

外獨唱雙調【新水令】套。套後眾合唱一支【清江引】散場。

《長生殿補闕》　二　南　眾

即補〈賜珠〉、〈召閣〉二齣。

厲鶚1（光緒甲申錢唐江氏振綺堂刊《樊榭山房集》）

《百靈效瑞》　四　南北　眾

首折北仙呂【點絳唇】套，二折黃鍾【絳都春序】套，三折仙呂入雙調【六么令】套，四折中呂【粉蝶兒】

套。此劇與吳城《群仙祝壽》劇合稱《迎鑾新曲》。

吳城1 （《樊榭山房集》附刊本）

《群仙祝壽》 四 南合 眾

四折雙調【新水令】合套。

陸繼輅1 （《聽香館叢錄》卷二，手抄本）

《碧桃記》 一 合 小旦北末生小生南

此劇存〈雨畫〉一折。

韓錫胙2 （光緒丙子照水堂刊本）

《南山法曲》 一 北 外

雙調【壽陽曲】下插入【銀漢浮槎】、【攬箏琶】、【錦上花】三曲，雜唱。

《漁邨記》 十三 南北 眾

第十《竊藥》折用北南呂【一枝花】插入【九轉貨郎兒】、南呂協齊微、九轉九韻，由九人分唱。

趙式曾1 （乾隆辛卯琴鶴軒刊本）

《琵琶行》 四(1) 北 末貼

首折仙呂、三折中呂末獨唱。次折雙調、四折正宮貼獨唱。楔子在二、三折間，外唱正宮【端正好】、【么篇】。

石韞玉9 （《清人雜劇初集》本、乾隆間花韻菴刻本）

《花間九奏》

《伏生授經》　　一　南　　外上唱

《羅敷採桑》　　一　南　　旦主唱

《桃葉渡江》　　一　有　　旦主唱

齊微、支思混用。

《梅妃作賦》　　一　南　　旦

《桃源漁父》　　一　南　　眾

《樂天開閣》　　一　南　　外旦貼

先天、寒山混用。

《賈島祭詩》　　一　南　　末老生小生

齊微、支思混用。

《琴操參禪》　　一　合　　外北貼南

《對山救友》　　一　南　　生旦丑

《瓶笙館修簫譜》

舒位 4（道光十三年汪氏振綺堂刻本）

《卓女當壚》　　一　北　　眾

混用皆來、齊微。

《樊姬擁髻》　　一　南　　旦主唱

《酉陽修月》　　一　北　　眾

【喬牌落雁】、【得勝雙折桂】、【沽酒太平】等皆帶過曲而以集曲名之。

《博望訪星》　一　南　眾

許鴻磐6 （《六觀樓北曲六種》，道光丙午年劇本）

《西遼記》　四　北　生旦

小旦末生唱仙呂、旦唱中呂、小旦唱正宮、末唱雙調。

《雁帛書》　四　北　生旦小旦末

生唱首折中呂、三折雙調；旦唱次折南呂、四折黃鍾。

《女雲臺》　四　北　外旦小生

外唱仙呂；旦唱次折中呂、四折雙調；小生唱三折正宮。

《孝女存孤》　四　北　生旦小生

旦唱首折正宮、三折黃鍾；小生唱次折中呂；生唱四折正宮。

《儒吏完城》　四　北　生旦淨

生唱首折仙呂、三折正宮；旦唱次折雙調；淨唱四折南呂。

《三釵夢》　四　北　外生旦小旦

外唱仙呂、生唱正宮、小旦唱南呂、旦唱楔子【賞花時】和雙調。

陳烺5 （《玉獅堂十種曲》，光緒十種曲本）

《同亭宴》　八　南合　眾

家門用【蝶戀花】。第六〈設宴〉折用雙調合套。

《迴流記》　八　南北合　眾

家門用【蝶戀花】。第五折用合腔，六折用北越調【鬥鵪鶉】套。

《海雪韻》　八　南北　眾

家門用【蝶戀花】。第五〈猺宴〉折用北黃鍾【醉花陰】套。

《負薪記》　八　南北　眾

家門用【西江月】。第六〈尋弟〉折用北南呂【一枝花】套。

《錯姻緣》　八　南北　眾

家門用【蝶戀花】。第七〈後夢〉折用北中呂【粉蝶兒】套，而於【石榴花】之下插入南【泣顏回】。

周樂清 8 《補天石傳奇》，道光庚寅靜遠草堂刻本）

《宴金臺》　六　南　眾

《定中原》　四　南　眾

《河梁歸》　四　南　眾

《琵琶語》　六　南　眾

首折〈訴廟〉真文混庚青。

《紉蘭佩》　六　南　眾

二折〈鄰助〉寒山、先天混用。

《碎金牌》　六　南北　眾

首折〈矯詔〉生唱北雙調【新水令】、【慶東原】、【雁兒落】三曲。第四折〈殛求〉生唱北【新令水】。

第六折《仙慨》 北黃鍾【醉花陰】。以上諸北曲俱用作引場。

《統如鼓》 四 南 眾

《波弋香》 六 南 眾

首折《警絃》真文混侵尋。

張聲玠 9 （《清人雜劇二集》本）

《玉田春水軒雜齣》

《訊粉》 一 北 小生

《題肆》 一 南 生主唱

《琴別》 一 北 生

《畫隱》 一 南 生主唱

《碎胡琴》 一 南 生主唱

《安市》 一 合 小生北末南

《看真》 一 南 淨主唱

《遊山》 一 合 生北眾南

《壽甫》 一 南 眾

嚴廷中 3 （《清人雜劇初集》本）

《秋聲譜》

《判豔》 一 南 旦貼

開場旦唱【一剪梅】半闋，接唱北仙呂【寄生草】一支。

《譜秋》　一　　南　　生旦

《洛城殿》　四　　南　　眾

楊恩壽3《總題坦園傳奇六種》，光緒間長沙楊氏坦園刊本）

《姽嫿封》　六　　南合　　生北眾南

破題用【滿江紅】，八言四句。第三折〈哭師〉用雙調【新水令】合套，生北眾南。

《桃花源》　六　　南合　　生北眾南

破題用【魚家樂】，九言四句。首折〈漁唱〉用中呂【粉蝶兒】合套，生北末、小生南。五折〈訊古〉用

黃鍾【醉花陰】合套，生北眾南。

《醉花陰》　八　　南北　　眾

《烈女記》　八　　南北　　眾

醉篔外史2（《味蘭簃傳奇》，光緒辛巳刊本）

破題用【蝶戀花】，七言四句。第四〈流觴〉折用雙調合套。

《桂枝香》　八　　南合　　眾

標目用【蝶戀花】，【滿庭芳】二支。三折〈澣遇〉用北黃鍾【醉花陰】，旦、副淨分唱。五折〈圓歡〉

用北雙調【新水令】，旦、副淨、老旦分唱。六折〈宵逸〉用北中呂【粉蝶兒】，旦主唱，副淨只唱【醉高歌】

一支。七折〈續餌〉用越調【鬥鵪鶉】，副淨、旦分唱。

《俠女記》　十二　　南北　　眾南生北

標目用【蝶戀花】、【金縷曲】。首折〈南遊〉生上場念【臨江仙】接唱北南呂【一枝花】套。

朱鸝山 1（蟾波閣刊本）

《紅樓夢散套》（每套自成首尾且具科目）

〈歸省〉　一　南　眾

〈葬花〉　一　南北　旦

旦上場唱北【新水令】一支引場。

〈劍會〉　一　南　貼、小生、旦

〈聽秋〉　一　南　生旦

〈擬題〉　一　南　眾旦

〈警曲〉　一　南　生旦

真文、庚青混用。

〈聯句〉　一　南　眾旦

〈癡誄〉　一　南北　生北旦南

生唱北正宮【端正好】套，旦唱南曲南呂宮【紅納襖】、【尾聲】二支。

〈顰誕〉　一　南北　眾

【苦相思】引後用北仙呂【寄生草】、【么篇】，再接南曲。

〈寄情〉　一　南　旦貼、旦主唱

〈走魔〉　一　南　眾

〈禪訂〉　一　南北　眾

開場生唱北【小石青杏兒】引場。

〈焚稿〉　一　　南　　眾旦

〈冥昇〉　一　　南　　旦主唱

〈訴愁〉　一　　南北　　眾

此劇模式頗異，錄之如下：北黃鍾【醉花陰】（生）、南曲南呂宮【金蓮子】（雜旦）、北南呂【菩薩梁州】（小生）、【梁州序】（雜旦）、【賀新郎】（生）、【賀新郎】（雜旦）、【隔尾】（生）、南商調【集賢賓】（雜旦）、北商角調【梧葉兒】（生）、南商調【梧桐樹】（雜旦）、【浪裏來煞】（生），南北曲之組合毫無規矩可尋。

〈覺夢〉　一　　北　　生主唱

庚青、真文混用。此北套亦雜亂無章。開場由貼唱雙調【甜水令】，生接唱【沉醉東風】等八曲，再由外唱仙呂【混江龍】、【煞尾】二支。

槐南小史 1（日本明治十三年附傍譯本）

《補春天傳奇》　四　　南　　眾

首折〈情旨〉末念【蝶戀花】、七言四句。

歡嵐道人 2（光緒庚寅暗香樓刊本）

《雁鳴霜》　八　　南合　　眾

第八齣用雙調【新水令】合套。

《木樨香》　十　　南化　　眾

徐鄂2 《誦荻齋二種曲》，光緒十二年大同書局石印本）

《梨花雪》 十四 南北合 北老旦、小旦南眾

首折〈墮劫〉北黃鍾【醉花陰】合套老旦北、旦、貼南，車遮、家麻混用。第八折〈舟夢〉小旦獨唱北正宮【端正好】套。尾折旦唱北雙調【夜行船】引場，接用雙調【新水令】合套，老旦北、旦、小旦南。按此劇十二折，合首、尾兩折計，共十四折，當屬傳奇，姑附於此。

《白頭新》 六 南 眾

劉清韻10 《小蓬萊仙館傳奇》，光緒庚子石印本）

《黃碧簽》 十二 南北 末、淨北眾南

提綱末念【踏莎行】。十折〈遇俠〉淨獨唱北雙調【新水令】套。

《丹青副》 十二 南北 生淨北眾南

提綱末念【滿江紅】。八折〈赴義〉淨獨唱北商調【集賢賓】套。十二折〈奠基〉生獨唱仙呂【點絳唇】套。

《炎涼券》 八 南 眾

提綱末念【鵲橋仙】。 南 眾

《鴛鴦夢》 十二 南 眾

提綱末念【解珮令】。 。

《氤氳釧》 十 南合 末北眾南

提綱末念【解珮令】。十折〈證因〉用中呂【粉蝶兒】合套，末北眾南。

《英雄配》 十二 南 眾

提綱末念【御街行】。

《天風引》 十 南 眾

提綱末念【離亭燕】。

《飛虹嘯》 十 南北 旦北眾南

《鏡中圓》 五 南北合 旦、小生北眾南

提綱末念【踏莎行】。五折〈快刺〉旦獨唱北正宮【端正好】套。

提綱末念【滿江紅】。三折〈圖形〉旦獨唱北雙調【新水令】，四折〈畫隱〉仙呂合套套式甚古怪，錄之如下：南【劍器令】（小生）、北【混江龍】（小生）、南【桂枝香】（外）、北【寄生草】（小生）、南【煞尾】（外）。

《千秋淚》 四 南 眾

提綱末念【昭君怨】。二折〈賞概〉、四折〈偕隱〉，皆協東鍾韻。

范元亨1（光緒辛卯刊本）

《空山夢》 八 無曲牌 生旦

此劇不用宮調曲牌，然其分折與演唱法與南北曲不殊，而與平劇不類，殊可怪也。按明王衡《哭倒長安街》一劇為弋陽戲子所演，亦不標明宮調與曲牌。

無名氏1（《綴白裘》第六集卷三）

《蝴蝶夢》 九 南 眾

《綴白裘》所載九齣，首尾完結，殆為全本。

許善長14（光緒間《碧聲吟館叢書》本）

《靈媧石》：含十二劇，每劇一折。

《伯嬴持刀》　一　北　　眾

《忠妾覆酒》　一　南　　眾

《無鹽拊膝》　一　南　　眾

《齊婧投身》　一　南　　外

《莊姪伏幟》　一　南　　貼諍

《奚妻鼓琴》　一　南　　旦末

《徐吾會燭》　一　南　　旦貼

《魏負上書》　一　南　　老旦

《聶姊哭弟》　一　合　　旦

《繁女救夫》　一　北　　旦末生

《西子捧心》　一　南　　旦丑

《鄭褒教鼻》　一　北　　生旦貼

《神仙引》　八　南北　　眾

二折〈舟引〉北中呂【粉蝶兒】套，七折〈藥餌〉北雙調【夜行船】套。

《瘞雲巖》　十二　南北　　眾

五折〈鼻警〉北仙呂【八聲甘州】套、七折〈靖寇〉北南呂【一枝花】套、九折〈鎬辱〉北雙調【新水令】

套、十折〈鳩媒〉北南呂【一枝花】套、十一折〈俠劍〉北仙呂【賞花時】套。按五折、十一折俱用散曲模式。

梁啟超3《梁任公三種》，日本昭和六年抄本，《飲冰室文集》本

《劫灰夢》　一　南　　　小生
《新羅馬》　七　南　　　眾
《俠情記》　一　南　　　旦

任公三種俱為未完成之傳奇散出；《劫灰夢》僅成〈楔子〉一折。《新羅馬》預定四十齣，僅成七齣。《俠情記》僅成首齣。

(二)清人雜劇存目

1. 現存而著者未見者

由葉承宗到俞樾，計七家二十劇，俱見於《清人雜劇二集》。可是這部劇集國內各大圖書館俱未庋藏，不得已轉託友人從日本京都大學影印回來。當時根據的目錄係鄭氏初集後附的預告書目，此預告書目和後來出版的《二集》，事實上有所出入。因為一時疏忽，未及省察，以致漏印了這七家二十劇。現在友人已經返國，一時無從委託，只好留下這一大缺憾。

葉承宗4：《孔方兄》、《賈閬仙》、《十三娘》、《狗咬呂洞賓》。(《清人雜劇二集》本)

廖燕4：《醉畫圖》、《訴琵琶》、《續訴琵琶》、《鏡花亭》。(《清人雜劇二集》本)

車江英4：《藍關雪》、《柳州煙》、《醉翁亭》、《遊赤壁》。(《清人雜劇二集》本)

孔廣林3：《璿璣錦》、《女專諸》、《松年長生引》。(《清人雜劇二集》本)

陳棟3：《苧蘿夢》、《紫姑神》、《維揚夢》。（《清人雜劇二集》本）

吳藻1：《喬影》。（《清人雜劇二集》本）

俞樾1：《老圓》。（《清人雜劇二集》本）

梁廷枏4：《江梅夢》、《圓香夢》、《曇花夢》、《斷緣夢》。（總題藤花主人填詞，道光年間刊本。見羅錦堂《中國戲曲總目彙編》，以下簡稱《總目彙編》。）

無名氏15：《法宮雅奏雜劇十五種》。（手抄本，見《總目彙編》。）

徐熛15：《遊湖》、《述夢》、《醒鏡》、《遊梅遇仙》、《癡祝》、《蟲談》、《青樓濟困》、《哭牙》、《湖山小隱》、《酬魂》、《祭牙》、《月下談禪》、《問卜》、《悼花》、《原情》、《壽言》、《覆墓》、《入山》。（總題《寫心雜劇》。乾隆年間夢生堂刻本。見《總目彙編》。）

蓮勺廬4：《沈家園》、《落花夢》、《碧血花》、《香桃骨》。（總題《清人雜劇四種》。手鈔本，見《西諦書目》。）

孔廣森3：《璿璣錦》、《女專諸》、《長生引》。（總題《溫經樓雜劇三種》，蓮勺廬鈔本，見《西諦書目》。）

黃兆森4：《鬱輪袍》、《夢揚州》、《飲中仙》、《藍橋驛》。（總題《四方子奇書》，康熙博古堂刻本，見《總目彙編》。）

無名氏3：《荳棚閑戲》、《萬古情》、《萬家春》。（總名《三幻集》，附刻於《傳奇八種》之後，前二種各六齣，《萬家春》不分齣。清康熙間金陵坊刻本。見吳曉鈴《清代戲曲提要八種》。以下簡稱《吳氏提要》。）

蓉鷗漫叟8：《勸美》（原劇目不存，此係又名）、《賣花奴同途說豔》、《隱仙菴喧闐游桂苑》、《釣魚人彳亍打茶圍》、《王壽卿被褐驚寒》、《葉香畹開堂教戲》、《一柄扇妙姬珍舊跡》、《九轉詞逸叟醒群芳》。（總題《續清

溪笑》，為繼《清溪笑》十六種而作者，每劇一齣。嘉慶間刊本，見〈吳氏提要〉。）

趙對澂 1：《酬紅記》。（十齣，舊題《野航填詞》。上海掃葉山房石印本。見〈吳氏提要〉。）

無名氏 1：《恆娘記傳奇》。（八齣，舊鈔本。見〈吳氏提要〉。）

袁蟫：《仙人感》、《藤花秋夢》、《金華夢》、《暗藏鶯》、《長人賺》；《東家顰》、《鈞天樂》、《一線天》、《望夫石》、《三割股》。（前五種總題《瞿園雜劇五種》，有光緒戊申擺印本；後五種總題《瞿園雜劇續編五種》，有宣統乙《西晨風閣叢書甲集》本。以上十種除《望夫石》四齣外，俱一齣。見〈吳氏提要〉。）

聲譜老人 2：《驪山傳》、《梓潼傳》（各八齣。見任訥《曲海揚波》卷四）

王文治 9：《三農得澍》、《龍井茶歌》、《祥徵冰繭》、《海宇歌思》、《燈燃法界》、《葛嶺丹爐》、《仙醞延齡》、《瑞獻天臺》、《瀛波清晏》。（各一折，總題《迎鑾樂府》，見《曲海揚波》卷四）

吳國榛 1：《續西廂》（四齣，見《曲海揚波》卷四）

內府抄本雜劇 9：《百子呈祥》（八齣）、《豐樂秋登》（十二齣）、《壽叶三朋》（六齣）、《盛世新聲》（六齣）、《永祝長清》（十齣）、《箕疇五福》（八齣）、《壽徵幅輳》（六齣）、《太平有象》（十二齣）、《多壽記》（八齣）

——以上見《曲海揚波》卷五。

呂星垣 10：《萬年輯瑞》、《萬壽蟠桃》、《萬福朝天》、《萬實屢豐》、《萬花先春》、《萬里安瀾》、《萬騎騰雲》、《萬卷瑯嬛》、《萬舞風儀》、《萬國梯航》。（總題《康衢樂府》，見《曲海揚波》卷五）

劉鈺 16：《追父》、《訣兒》、《授徒》、《斥堠》、《蹈海》、《拒友》、《救俠》。（總題《海天嘯雜劇》，一名《大和魂》，例言謂一齣一事，不相連續，共得雜劇十六齣，分為上下二編。以上蓋為上編之目。見《曲海揚波》卷五）

蔣鹿山1：《冥鬧》（一折，附《警黃鍾傳奇》後。見《曲海揚波》卷五。）

祈黃樓主人1：《警黃鍾傳奇》（十折，見《曲海揚波》卷五。）

南笭外史1：《歎老》（一折，見《曲海揚波》卷三。）

劉翬堂1：《議大禮傳奇》（四折，見《曲海揚波》卷五。）

2.諸家著錄存目

龍燮1：《芙蓉城》。（見《曲錄》）

張國壽5：《脫穎》、《茅廬》、《章臺柳》、《韋蘇州》、《申包胥》。

高應圮1：《北門鎖鑰》。

黃兆森2：《裴航遇仙》、《張旭觀公孫大娘舞劍》。

萬樹8：《珊瑚毱》、《舞霓裳》、《藐姑仙》、《青錢賺》、《焚書鬧》、《罵東風》、《三茅菴》、《玉山菴》。

林於閣主人4：《義犬記》、《淮陰侯》、《中山狼》、《蔡文姬》。

黃九煙1：《試官述懷》。

李天根3：《紫金環》、《白頭花燭》、《顛倒鴛鴦》。

丁澎1：《演騷》。（一折，見《西堂樂府》，丁澎題詞）

毛奇齡2：《放偷》、《買嫁》（此為連廂詞，見曲目表）。

王叔盧2：《擬元兩劇》（佚其名）。

吳雪舫2：《赤豆軍》、《美人丹》。

田民2：《蓬島瓊瑤》、《花木題名》。

奏》；見《藤花亭曲話》卷三）

吳秉鈞1：《電目書》。

蔣士銓6：《康衢樂》、《忉利天》、《長生籙》、《昇平瑞》、《採樵圖》、《采石磯》。（首四種總題《承平雅

黃憲清1：《凌波影》。

王曇6：《玉鈞洞天》、《萬花緣》、《歸農樂》、《遼蕭騷後》、《十香傳》、《魚龍賽》。

何佩珠1：《梨花夢》。

嚴保庸6：《紅縷新曲》、《同心言》、《奇花鑑》、《吞氈報》、《雙煙記》、《盂蘭夢》。

王復1：《豔禪》。

林文構2：《奔月》、《畫薔》。

單瑤田1：《豔禪》。

柳山居士9：《燈賦》、《山水清音》、《太平有象》、《風花雪月》、《龍袖驕民》、《貨郎擔》、《日本燈詞》、《賣癡獃》、《豐登大慶》。（總題《太平樂事》）

擊壤民1：《萬壽圖》。

方外畸人1：《相思鏡》。

青霞寓客1：《北孝烈》（一名《鐵塔冤》）。

惜春主人1：《魚水夢》。

群玉山樵4：《盧從史》、《老客歸》、《長門賦》、《燕子樓》。（總題《鋤經堂樂府》。）

蓉鷗漫叟16：《贖雛鬢司業義捐金》、《棄微官監州貪倚玉》、《桃葉渡吳姬泛月》、《海棠軒楚客吟秋》、《謝

秋影樓上品詩牋》、《王翹雲閣中擲金圳》、《解語花浣紗自嘆》、《侯月娟贈蜨私盟》、《紗帽巷報信傷春》、《壯礪

圖尋秋說豔》、《排家宴四美祝花朝》、《助公車群賢爭雪夜》、《鵝群閣雙豔盟心》、《田雞營六雞識俊》、《莫愁湖

江采蘋命字》、《鷲峰寺唐素君歸禪》。（總題《青溪笑十六種》。）

小弇山人1：《列子御風》。

雪樵居士1：《牡蠣園》。

鷗波亭長1：《夢花因》。

方外崎人1：《相思鏡》（擬鷓鴣彈詞）。

無名氏13：《勘鬼獄》、《瑤池會》、《翠微亭》、《補天夢》、《可破夢》、《香山宦跡》、《天寶燈遊》、《盤絲

洞》、《快樂吟》、《紅玉簪》、《鬥嬋娟》、《梅妃怨》、《靈泉介社》。以上未注出處者見《今樂考證》。

樸心1：《夔精記》（見《花朝生筆記》）。

張方1：《廱紅緣》（八齣，見《蘆峰記》）。

李慈銘2：《酹梅》、《秋夢》（各一齣，見《越縵堂日記》）。

張家驤1：《後緹縈》（見《八千卷樓書目》）。

仲振履1：《雙鴛詞》（八折，見《藤花亭曲話》）。

張野航1：《鶋紅記》（八齣，見《然脂餘韻》）。

周樹1：《馮驩市義》（見《柴軒雜著》）。

吳孝緒2：《雙燕摟》、《鶼鶼裘》（見《芙蓉碣傳奇・跋》）。

丁閨公1：《霜天碧》（六折，見《臙脂獄傳奇・自序》）。

無名氏7：《雙龍會》（見《山樓叢錄》）、《案中案》（見《東山譚苑》）、《小姑賢》（一折，見《多暇錄》）、《小京堂密謀翻大局》、《死御史賣本作生涯》、《老郎中擎空籤望梅止渴》、《窮翰林聞白口畫餅充饑》（以上四劇見《有不為齋隨筆》）。

寫完此文，偶然在《圖書季刊》中讀到吳曉鈴〈國立中央研究院歷史語言研究所善本劇曲目錄〉一文，其中收有清人雜劇作品。這些雜劇既然藏於史語所，則不難覓讀；一時疏忽，未暇顧及，茲先錄其目如後，研究批評則待將來。

張嘉特9：《放鸚》、《標塔》、《尋碑》、《辨龍》、《知驥》、《紀姬》、《訪石》、《修樓》、《觀海》（前六種各二折，後三種各一折。道光間稿本）。

胡薇元3：《鵲華秋》、《青霞夢》、《樊川夢》（每種各四折，見《玉律叢書本》）。

清內府承應戲：

甲、月令承應

(一)元旦承應：《喜朝五位》、《歲發四時》、《福山壽海》、《瑞應三星》。

(二)立春承應：《早春朝賀》、《對雪題詩》。

(三)上元前一日承應：《景星慶祝》（有二本，不同）。

(四)上元承應：《萬花獻瑞》、《萬花向榮》。

(五)上元後承應：《海不揚波》。

(六)燕九承應：《聖母巡行》、《群仙赴會》。

(七)花朝承應：《花朝蝶會》、《百花獻壽》、《千春燕喜》、《萬花爭豔》。

（八）浴佛承應：《六祖講經》、《長沙求子》。

（九）賞荷承應：《御苑獻瑞》。

（十）中元承應：《迓福迎祥》、《佛旨渡魔》。

（十一）中秋承應：《丹桂飄香》、《霓裳獻舞》。

（十二）冬至承應：《太僕陳儀》。

（十三）除夕承應：《彩炬祈年》、《賈島祭詩》、《藏鉤家慶》、《錫福通明》、《昇平除歲》、《金庭奏事》。

乙、九九大慶

（一）皇大後萬壽承應：《千運萬祥》、《地湧金蓮》、《喜溢寰區》、《福祿天長》、《花甲天開》、《三元百福》、《芝眉介壽》、《五福五代》、《添籌稱慶》、《移徙萬年》。（以上四十種俱一折）《萬壽無疆》（八折）。

（二）皇帝萬壽承應：《洞仙拱祝》（八折）、《九老呼嵩》、《上會群仙》、《甲子重周》、《百福駢臻》、《福壽齊天》、《群仙祝壽》、《壽筵舒悃》、《萬國來朝》、《福祿壽》、《萬壽長春》、《萬民感仰》、《壽祝萬年》（以上十二種俱一折）。

（三）皇后千秋承應：《螽斯衍慶》（一折）。

（四）皇貴妃壽辰承應：《喜洽祥和》（一折）。

丙、其他承應劇本：《一門五福》、《八仙》、《八美池樂》、《上苑徵祥》、《大財神》、《三多九如》、《太平祥瑞》、《日月同輝》、《天賜嘉祥》、《天官賜福》、《五星兆湍》、《五星聚魁》、《加官進爵》、《多福壽》、《村農佳話》、《夜月思壽》、《兒童竹馬》、《和氣呈祥》、《河嵩獻瑞》、《風調雨順》、《財源滿集》、《財源輻輳》、《海晏皇祥》、《符官讚》、《富貴壽考》、《富貴長春》、《喜從天降》、《萬福呈祥》、《紫薇高照》、《福祥雙輝》、《福集群

仙》、《遐齡》、《感德報恩》、《漢宮春曉》、《蟾宮降敕》、《春臺叫慶》、《皇宮錫慶》、《會蟾宮》、《遣仙佈福》、《膺受多福》、《萬福攸同》、《鴻禧日永》、《轉輪運世》（以上四十三種俱一折）。《羅漢渡海》（二折）。

丁、承應史劇：《采石磯傳奇》（六齣）。

三民網路書店　會員

獨享好康
大放送

通關密碼：A3489

憑通關密碼

登入就送100元e-coupon。
(使用方式請參閱三民網路書店之公告)

生日快樂

生日當月送購書禮金200元。
(使用方式請參閱三民網路書店之公告)

好康多多

購書享3%～6%紅利積點。
消費滿350元超商取書免運費。
電子報通知優惠及新書訊息。

三民網路書店
www.sanmin.com.tw

超過百萬種繁、簡體書、原文書5折起

戲曲演進史(三)金元明北曲雜劇(上)　曾永義／著

本書為《戲曲演進史》的〔金元明北曲雜劇編〕前拾參章，至金元奪魁之作《西廂記》止。雖然南戲成立的時間比北劇早約二十數年，但由於蒙元統一南北，北劇發達的時代就比南戲早得多。首先耙梳北曲雜劇的先後「名稱」，考究其逐次演進之歷程。再以五章作全面性之觀察，剖析政治社會、藝文理論等時空背景，乃至劇目、體制、樂器樂曲等發展流變進行考述。自第柒章起評述作家與劇作，於此先檢討所謂「元曲四大家」之爭論始末與定論，以作為其後論說關馬鄭白之依據。第捌章至第拾貳章逐一述評此時期劇作家之作品，於拾參章重新釐清《錄鬼簿》所著錄的《西廂記》及今本北曲《西廂記》的源流與差異。

國家圖書館出版品預行編目資料

戲曲演進史(四)金元明北曲雜劇(下)與明清南雜劇／
曾永義著.ーー初版一刷.ーー臺北市：三民，2022
面；　公分.ーー（國學大叢書）

ISBN 978-957-14-7316-1　（第四冊：平裝）
1. 中國戲劇 2. 戲曲史

982.7　　　　　　　　　　　　110016711

國學大叢書

戲曲演進史（四）金元明北曲雜劇（下）與明清南雜劇

作　　　者	曾永義
責任編輯	廖彥婷
美術編輯	陳奕臻

發 行 人	劉振強
出 版 者	三民書局股份有限公司
地　　　址	臺北市復興北路 386 號 (復北門市)
	臺北市重慶南路一段 61 號 (重南門市)
電　　　話	(02)25006600
網　　　址	三民網路書店 https://www.sanmin.com.tw

出版日期	初版一刷 2022 年 5 月
書籍編號	S980170
I S B N	978-957-14-7316-1

著作權所有，侵害必究
※ 本書如有缺頁、破損或裝訂錯誤，請寄回敝局更換。

三民書局